성경과 예술의 하모니

말씀을 풍요롭게 하는
음악과 미술의 이중주

성경과 예술의 하모니

말씀을 풍요롭게 하는
음악과 미술의 이중주

구약

신영우 지음

코람데오

PREFACE

인간은 아름다움을 추구하는 존재다. 예술은 인간의 감성을 일깨우고 그러한 갈망을 채워 인간을 인간답게 하는 가장 좋은 수단이며 행위다. 여기에 위대한 텍스트 성경을 기초로 하여 펼쳐지는 음악과 미술이라는 장르의 우주는 넓고도 깊다.

나의 오랜 음악 감상 편력 중 특별히 깊은 울림을 주던 성(聖)음악Sacred music 음반LP은 여러 장이 박스에 담겨 있으며 박스 표지는 거의 성화로 장식되어 있다. 한동안 내게 이 성화는 모두 항상 예수님이나 성모 마리아가 등장하는 잘 구별되지 않는 비슷한 그림이었다. 그러던 어느 날, 바흐의 〈마태수난곡〉 중 47곡 아리아 '주여 불쌍히 여기소서'를 들으며 음반 재킷에 인쇄된 그림을 유심히 살펴보던 중 십자가에 못 박히신 예수님의 모습이 충격적으로 다가왔다. 이 곡의 비장함에 그림을 더하니 예수님의 육체적 고통까지 생생하게 느껴지는 것이었다. 이 그림이 마티아스 그뤼네발트가 그린 〈이젠하임 제단화〉라는 것을 알게 된 후 늘 그냥 지나쳤던 LP 재킷의 성화들을 하나하나 살피며 그림마다 등장인물이 다르고 의미심장한 이야기가 담겨 있다는 사실을 인식하게 되었으며, 놀랍게도 성경 말씀이 그대로 담겨 있는 그림과 함께하는 음악은 훨씬 더 가슴 깊이 와 닿았다. 그리고 그림에도 음악만큼 심오하고 고결한 또 하나의 세계가 존재하고 있음을 발견하게 되었다.

음악가들이 교회에서 사제의 가르침을 받고 성경을 읽으며 심사숙고하여 솟아나는 음악적 영감과 자신의 신앙고백으로 성음악을 작곡했듯, 화가들도 이와 같은 과정을 통해 그림으로, 조각으로 말씀을 해석하고 있었다. 나는 성경은 물론, 하나님을 전혀 모르는 상태에서 음악을 듣다가 성음악의 묘한 매력에 이끌리어 성경을 만났고 하나님을 알게 되었으며, 음

◆　◆　◆

악의 창을 통해 그림의 문에 도달하니 음악과 미술은 성경을 이해하는 두 개의 시선으로 자리잡아 성경을 더욱 넓고 깊게 이해할 수 있게 되었다.

성경을 읽다 보면 분명 뭔가 설명이 더해져야 하는데 침묵하며 생략된 이야기, 자초지종을 설명하지 않고 뜬금없이 발생하는 엄청난 비약, 비유를 통한 설명 그 자체 때문에 더 어려운 상황에 직면한 경험이 있을 것이다. 성경이 문학도들에게 메타포와 알레고리로 가득한 수사학(修辭學)의 최고봉으로 자리매김되듯, 음악가들과 화가들도 이 점을 놓치지 않고 예술가 특유의 영적인 감수성으로 재해석하여 보완·설명해 주고 있다.

일반적으로 성음악은 대부분 대곡이며 라틴어나 독일어로 되어 있어 가사 전달 문제, 긴 연주 시간, 성경 지식의 요구 등 쉽게 접근할 수 없는 음악으로 여겨지고 있다. 게다가 고전·낭만 교향곡이나 협주곡처럼 친근하게 다가오지 않고, 오페라 같이 현실적으로 우리를 웃고 울게 하지 못한다는 선입견으로 음악 듣는 사람들조차 접근을 꺼리는 분야다. 그러나 성음악은 대부분 작곡가들이 말년에 그들의 음악적 경험과 작곡의 노하우를 집대성한 것으로 말씀과 함께할 때 우리의 영혼에 울림을 주는 감동과 거룩함의 결정체다. 또한 오랜 전통에 기반한 가장 정제된 선율과 화성 위주의 음악은 인간 정서를 순화시키는 한 차원 높은 특별한 매력을 지닌 진정한 음악이며, 포스트모던한 이 시대를 사는 우리들의 메마른 영성에 단비가 되어 줄 것이다.

《성경과 예술의 하모니》는 말과 글, 즉 텍스트의 한계를 극복함에 초점을 맞추어 말씀을 선율에 싣고 이미지로 담은 하이퍼텍스트로 성경을 더욱 풍요롭게 하는 음악과 미술의 이중주다. 음악과 미술 작품으로 승화된 빛나는 예술혼의 합력과 경쟁은 들리지 않는 말씀을 듣

게 해주고 보이지 않는 말씀을 보여주며 성경의 감동을 배가해 줄 것이다. 또한 성경에 담긴 내용은 알고 싶으나 성경 읽기에 부담을 갖고 있는 초신자에게 성경 일독의 기초를 다져줄 수 있으며, 일반인들에게는 인류 최고의 책인 성경 입문의 계기가 되리라 기대한다.

　"예술이란 사람과 사람을 결합시키는 수단이다."라는 톨스토이의 말처럼 우리 모두 이 책에서 소개하는 음악과 미술 작품으로 서로 공감하는 가운데 삶이 더욱 풍요로워지기를 기원한다.

> 음악 듣기 쉽지 않았던 어린 시절
> 나를 택하시어 음악을 듣게 하심,
> 주님을 찬양하는 음악과 가깝게 하시며
> 자연스럽게 아들로 삼으심,
> 여기에 그림을 읽는 혜안을 더해주시어
> 말씀의 이해를 도우심,
> 자칫 무미건조할 수밖에 없던 평범한 삶에
> 잔이 넘치도록 부어주신 음악과 미술이란 축복으로
> 누구보다 풍요롭고 의미 있는 삶을 살게 해주심,
> 이 모든 은혜와 축복에 항상 감사드리며
> 빚진 자로서 주님께서 특별히 허락하신 때와 기회에
> 《성경과 예술의 하모니》로 하나님께 영광 올려드립니다.

신 영 우

CONTENTS

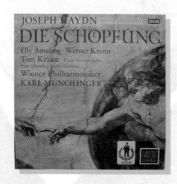

PART 02

전성기의 왕과
분열·쇠퇴기의 선지자

CONTENTS

들어가는 글

CONTENTS

일러두기

• 목차는 구약편, 신약편의 모든 부, 장을 표시하여 전체적인 구성을 알 수 있도록 한 것으로 내용은 각각의 편에서 확인
 할 수 있다.

• 본문의 전문 용어와 인명의 한글 표기 및 띄어쓰기는 편수자료 및 맞춤법에 따랐으나 관행을 인정하기도 했다.

• 미술, 음악 작품명은 〈 〉로, 저서는 《 〉로 표시했다.

• 음악 작품의 경우 대곡을 구성하는 세부 곡의 막(부), 장, 번호와 곡명은 대본의 버전에 따라 다소 차이가 있을 수 있으
 며 곡명은 한글과 원어로 병행하여 표기했고 성악의 성부는 소프라노는 S, 메조 소프라노는 MS, 알토는 A, 테너는 T,
 베이스는 B, 바리톤은 Br로 구별해 놓았다.

• 미술 작품 정보는 작가명, 작품명, 제작 연도, 제작 기법과 크기(세로x가로cm 단위), 소장처 순으로 명기했다.

• 본문 뒤에 찾아보기의 구성은

찾아보기 1 서양음악사와 서양미술사 요약은 고대부터 현대까지 음악 및 미술 사조의 흐름을 요약해 놓았다.

찾아보기 2 주제별 음악 및 미술 작품 찾아보기는 각 장에 수록된 음악 및 미술 작품을 순서대로 명시하여 해당 주제별
음악 및 미술 작품을 찾아볼 수 있도록 했다.

각 장에 수록된 작품별 부여된 일곱 자리 코드는 네이버 검색창 및 네이버 블로그 '성경과 예술의 하모니'와
카카오 플러스 친구 '바이블아트'에서 해당 작품을 쉽게 찾아 듣고 볼 수 있도록 한 검색용 코드다.

찾아보기 3 음악 작품 찾아보기는 수록된 음악 작품을 시대별 작가 순으로 찾아볼 수 있도록 했다.

찾아보기 4 미술 작품 찾아보기는 수록된 미술 작품을 시대별 작가 순으로 찾아볼 수 있도록 했다.

찾아보기 5 미술 작품 소장처 찾아보기는 수록된 작품이 현재 소장되어 있는 국가, 도시, 미술관/교회별로 찾아볼 수
있도록 했다《신약편에만 통합하여 표시함》.

찾아보기 6 인명, 용어 찾아보기는 수록된 인물과 용어를 구분하여 찾아볼 수 있도록 했다.

찾아보기 7 참고 자료 및 도판의 출처를 명시했다.

PART 01

창조와 믿음의 전당에
이름을 올린 사람들

태초에 하나님이 천지를 창조하시니라
(창1:1)

01

창조

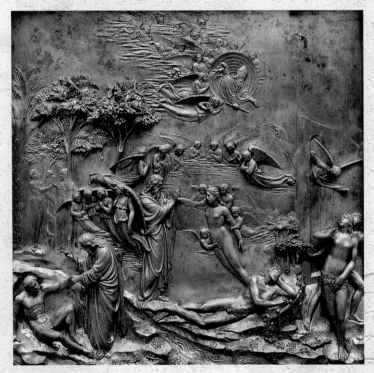

기베르티 '아담과 이브의 창조' 1425~52, 동 주조에 금박 79×79cm, 피렌체 두오모 박물관

01

창조

하이든과 미켈란젤로의 눈에 비친 창조

음악을 통해 성경을 이해하는 방법을 터득하던 날, 나는 창세기 첫 장을 펼치고 하이든의 오라토리오 〈천지창조〉를 듣고 있었다. 서주는 관현악 총주 단발음으로 특정 주제나 가락이 명확히 나타나지 않는 상태에서 창조 이전의 무질서와 혼돈을 묘사하듯 무겁고 느리게 시작한다. 긴 서주부가 점점 크레센도로 고조하며 큰 폭발을 일으키기를 몇 차례 반복하다 마침내 잦아들어 평화스런 분위기로 마무리되자 라파엘 천사가 신비를 깨고 서창으로 창조의 첫날을 설명하며 '태초에 하나님 천지를 창조하셨다. 땅은 아직 형체 없이 비었고 또 어둠은 물 위를 덮고 있었다. 하나님 영이 이 물 위를 휘돌고 있다'고 노래한다. 나는 창세기 1장 2절의 "땅이 혼돈 Formlessness하고 공허Emptiness하며 흑암이 깊음 위에 있고"란 말씀에 눈이 번쩍 뜨이며 오랫동안 풀리지 않던 물음의 해답을 찾는다. 그렇다! 하나님의 창조 이유는 하

나님의 속성과 맞지 않는 혼돈과 공허함, 어둠의 상태를 정리하고 천국과 같은 하나님의 세상을 만들고자 한 것이었음을 깨닫게 된 것이다. 이 곡을 그리 많이 들어왔건만 그제서야 이 서주가 혼돈과 공허함과 어둠의 요소를 하나씩 정리해 가며 마침내 평화로운 안식의 상태에 이르는 음악적 묘사임을 알게 되었고 그간 풀리지 않았던 창조의 이유에 대한 답을 얻게 되었다.

하나님의 창조라는 엄청난 사건을 기록한 창세기 1장은 가장 함축된 언어로 단지 일자별로 수행된 창조 작업의 결과만 담백하게 기술되어 있다. 늘 그 순서가 혼동되어 다음과 같이 도식화해 보니 놀라운 하나님의 계획과 의도를 한눈에 알아볼 수 있었다.

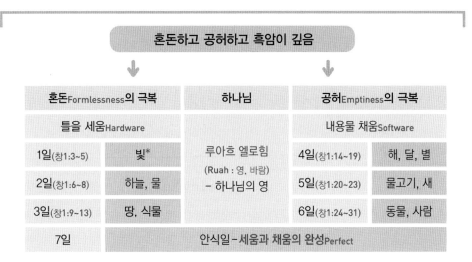

성경 전체를 통해 하나님의 목표는 하나님께서 통치하시는 세세토록 영원무궁한 나라를 세우시는 것이기에 최우선적으로 하나님의 속성과 맞지 않는 혼돈과 공허

함, 흑암이 깊은 상태를 정리하시고 하나님께서 생각하신 규칙과 질서를 세우신다. 먼저 하나님은 혼돈을 극복하시기 위해 3일간 크게 구획을 나누어 틀을 만드시고 그 틀의 공허함을 채우시기 위해 3일간 구획된 틀에 맞게 내용물을 채우신 것이다. 이는 컴퓨터로 비교하면 우선 업무를 수행할 용도에 맞는 하드웨어를 준비하고 실제 운용체제 및 응용 프로그램을 설치하여 가동시키며 데이터를 생성, 축적, 폐기하며 관리해 나가는 것과 같은 논리로 볼 수 있다.

하이든Haydn, Franz Joseph(1732/1809)은 〈천지창조〉 작곡에 착수하기 전인 1782년 영국 방문 시 당시 천왕성을 발견하여 명성을 떨치고 있던 세계적인 천문학자 윌리엄 허셜Friedrich William Herschel(1738/1822)을 방문했다. 그는 허셜의 망원경을 통해 밤하늘의 오묘한 모양새와 빛깔의 별을 보면서 대천문학자로부터 별들의 질서와 조화에 대한 설명을 듣고 신비스러운 우주의 모습에 감탄을 금치 못했으며 창조주의 위대함에 경의를 표했다고 한다. 특히 하이든은 천문학자며 오르간 연주자인 허셜과 천체와 음악에 대한 흥미로운 대화를 하고 하나님의 창조에 대해 논하므로 〈천지창조〉의 서주부 작곡에 큰 영감을 받았을 것으로 추측된다.

〈천지창조〉의 대본은 원래 영국의 시인 리들리Lidley, Thomas(1733/95)가 청교도인 밀턴Milton, John(1608/74)의 《실낙원》에 기초하여 헨델Händel, Georg Friedrich(1685/1759)의 오라토리오 작곡을 위해 만들었는데, 《실낙원》의 주제인 신과 인간, 선과 악의 문제와 낙원의 상실이 빠진 1~2부(28곡)는 6일간의 하나님의 창조를 그렸고, 3부(6곡)는 아담과 하와의 타락 이전 행복한 낙원생활을 감사하며 신의 영광을 찬양하는 내용으로 진행된다. 하지만 이 대본으로 헨델의 오라토리오 작곡이 이루어지지 않자 헨델 연구가인 반 스비텐Van Swieten, Gottfried Bernard(1724/1803) 남작이 그것을 독일어로 번역하여 하이든에게 전달하므로 하이든이 늘 소망하던 오라토리오 작곡이라는 기도의 응답이 이루어진다.

〈천지창조〉를 작곡하는 동안 하이든은 곡을 완성해 갈 때마다 각 곡의 끝에 '하나님께 영광을Laus Deo'이라 써넣음으로써 진정 감사하는 마음을 표시한다. 마치 하나님께서 천지 만물을 하나하나 창조하시면서 날마다 "보기에 좋았더라"라고 하신 것 같이 독실한 크리스천인 하이든은 이처럼 만년에 종교음악을 작곡하면서 신앙심으로 고양되고 신과 영적인 교감 하에 그 이전의 어느 작품보다 더 온전히 작곡에 몰두하게 된다. 신실한 신앙인이 위대한 작품을 창작하는 것은 신의 성품인 창조에 동

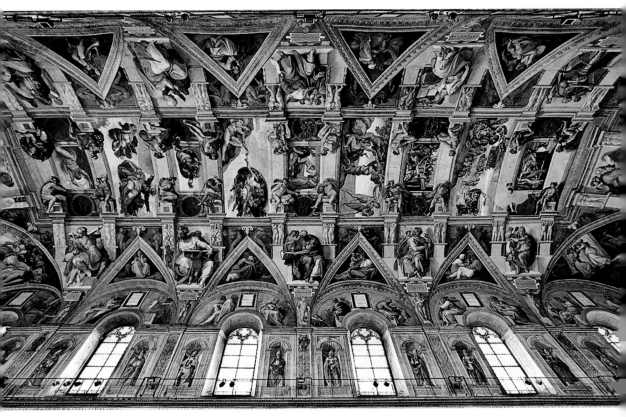

미켈란젤로 '천장화'　　　　　　　　　　　　　　　1508~12, 시스티나 예배당, 바티칸

참하는 행위로 〈천지창조〉는 창조주의 권능에 대한 경배와 경외심이 음악적 영감을 최대로 자극하여 창작된 최고의 걸작이라고 할 수 있다.

창조는 성경의 첫 장을 시작하는 하나님의 절대적인 선포므로 수많은 화가들이 이 주제로 작품을 남겼는데, 매우 특별한 시선으로 창조를 표현한 르네상스 시대의 거장 미켈란젤로Michelangelo, di Lodovico Buonarroti Simoni(1475/1564)의 바티칸 시스티나 예배당 천장의 프레스코화를 주목해 본다. 엄밀히 말하면, 이 천장화는 창조와 심판, 구약과 신약의 주요 인물들이 총망라된 성경책 한 권의 축소판이라 볼 수 있다. 시스티나 예배당은 교황 식스토 4세Sixtus IV가 자신의 권위와 신변 안전을 위한 교황 전용 예배당의 필요성을 느끼고 대외적으로 성모 승천을 기념하는 교회로 표방하여 1482년 완공했다. 이 예배당은 교황이 예배를 집전하고 추기경들의 비밀 회의가 열리는 장소인데 교황 유고 시 추기경들이 모여 콘클라베Conclave(열쇠로 잠그는 방의 뜻) 방식으로 새로운 교황을 선출하는 장소로 더욱 유명하다. 완공 당시 교황은 보티첼리 등 피렌체의 유명화가들을 불러와 구약의 계시가 신약의 복음으로 완성되는 교리를 담은 모세와 그리스도의 일생을 벽 좌우에 서로 대칭되는 내용으로 긴 벽에 여섯 개씩, 짧은 벽에 두 개씩 창문 하단을 완전히 띠처럼 두르는 열여섯 개의 프레스코화로 장식했다. 천장에는 피에르 마테오 다 멜라Pier Mateo d'Amella가 천상을 상징하는 푸른 바탕에 별이 반짝이는 밤하늘을 그려 놓았다.

세월이 흘러 식스토 4세의 조카인 율리오 2세Julius II가 교황에 올라 1506년 바티칸의 본당인 성 베드로 성당 건축에 착공한다. 2년 후 율리오 2세는 시스티나 예배당의 천장에 금이 간 것을 감추고 오랫동안 비어 있던 천장을 장식하기 위해 당대 분야별 최고 거장인 성 베드로 성당을 건립하고 있던 건축가 브라만테Bramante, Donato(1444/1514), 교황의 집무실 네 개의 방에 프레스코화 장식을 준비하고 있던 화가 라파엘로Raffaello Sanzio(1483/1520), 조각가인 미켈란젤로를 불러 해결책을 구한다.

당시 미켈란젤로는 로마에서 율리오 2세의 영묘 조각을 구상하던 중으로 조각에 앞서 스케치를 받아 본 교황이 미켈란젤로의 솜씨에 크게 감탄한 상황에서 브라만테가 조각가인 미켈란젤로를 골탕 먹이기 위해 적극적으로 추천까지 하여 결국 미켈란젤로가 큰 짐을 떠맡게 된다. 미켈란젤로는 수락에 앞서 교황에게 두 가지 조건, "누구의 간섭도 받지 않고 자신이 원하는 대로 그리겠다."와 "누구도 작업 상황을 볼 수 없도록 해달라."고 요청했고 교황이 그것에 동의하므로 작업이 시작된다. 교황 율리오 2세는 조각가에게 프레스코화를 맡긴 것도 파격적인 일인데 작업이 진행되며 급기야 '성화에 벌거벗은 누드를 그려서는 안 된다'는 금기를 깨는 것까지 허락할 정도로 미켈란젤로를 신뢰했다. 그러나 미켈란젤로는 메디치가의 플라톤 아카데미 소속 학자로 신플라톤주의에 심취한 바 있어 예술가기에 앞서 철학자 입장에서 인간의 삶의 근원은 절대자(하나님)로부터 기인하고 있으나 그로부터 점점 멀어져가고 끊임없이 고뇌하며 살아가는 존재로 인간을 해석한다. 따라서 그는 천장화의 궁극적인 주제로 창조보다 심판에 무게를 두고 창조로 시작하여 홍수 심판을 거쳐 훗날 〈최후의 심판〉으로 예배당의 장식을 완성한다.

미켈란젤로는 천장화에 당시 타락한 교황과 교회에 대한 비판적인 생각을 그대로 반영하며 교회와 교황에게 경고한다. 또한 그는 작업이 끝난 밤에는 그 즈음 발견되어 바티칸에 들어온 〈라오콘 군상〉, 〈벨베데레의 아폴로〉, 〈벨베데레 토르소(몸통만 남은 조각)〉 등 그리스 조각을 직접 만져보고 손과 눈으로 생기를 느끼며 완벽하고 이상적인 육체를 누드로 묘사하여 인간의 아름다움은 물론, 추하고 비열함까지 적나라하게 묘사하며 인간의 재발견, 질서와 조화, 균형미와 탁월함의 추구라는 르네상스 정신의 진수를 보여준다.

미켈란젤로와 작업 팀은 21미터 높이의 천장 프레스코화 작업을 위해 새로 고안한 아치형 비계를 설치하고 작업 중 곰팡이와 자금난으로 두 번의 작업 중단 위기를

넘기며 4년간의 각고 끝에 길이 40미터, 폭 13미터의 천장면뿐 아니라 긴 벽의 창틀 사이까지 완전히 채우는 역사적인 걸작을 완성한다. 미켈란젤로는 "나는 미래의 나 자신과 경쟁한다."라며 천장화 작업이 완벽함Paragon을 추구하는 자기 자신과의 전쟁의 시간이었음을 고백하고 있다.

그러나 1522년 출입문 쪽 벽이 주저앉으며 모세와 그리스도의 일생 연작의 마지막 작품인 시뇨렐리가 그린 〈모세의 시신을 두고 다툼〉과 기를란다요가 그린 〈그리스도의 부활〉이 떨어져 나가 작품이 훼손되었고 16세기말 각각 마테오 다 레체와 헨드릭 반 덴 브로엑에 의해 개작되었다. 하지만 그 작품들은 르네상스 거장의 솜씨에 훨씬 미치지 못하는 낯선 분위기를 풍기고 있다.

시스티나 예배당은 모든 벽이 프레스코화로 채워져 있고, 성모 승천 기념으로 헌정된 교회므로 소규모 제단화인 페루지노의 〈성모의 승천〉이 있었다. 당시 교황 클레멘트 7세는 스페인의 침공으로 산타 안젤로 성에 피신하여 악한 자들의 침략과 약탈에 울분을 토하며 천장화 작업 마무리 후 피렌체로 낙향한 미켈란젤로를 23년 만에 다시 로마로 불러 제단화를 의뢰한다. 이에 미켈란젤로는 이미 그려져 있던 모세와 그리스도의 일생 연작 각각의 첫 작품인 페루지노가 그린 〈모세의 발견〉, 〈그리스도의 탄생〉과 자신이 창문 위 아치 형태로 그린 예수님의 조상 중 아브라함부터 람까지 일곱 명과 창측의 교황의 프로필 네 개가 있던 위치에 벽 전체를 차지하는 대형 제단화를 구상한다. 따라서 당시 프레스코화를 떼어 보관하는 기술이 없었기에 이들 작품은 완전히 역사 속에서 사라진다. 1535년부터 6년간의 작업 끝에 미켈란젤로가 391명의 인간 군상으로 이루어진 〈최후의 심판〉을 완성하므로 창조에서 심판까지, 즉 성경의 알파에서 오메가까지 모두 담긴 공간이 완성된다. 우연의 일치인지 모르겠으나 200년 전 조토가 파도바의 스크로베니 예배당을 장식한 〈성모와 요셉의 일생〉, 〈그리스도의 일생과 수난〉 연작의 마지막 작품으로 〈최후

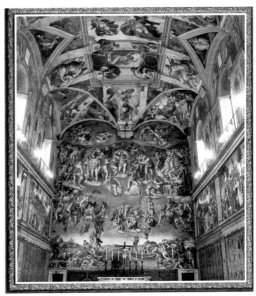

미켈란젤로 '예수님의 조상(아브라함~람)', '4 교황의 프로필' 미켈란젤로 '최후의 심판'
페루지노 '모세의 발견', '그리스도의 탄생', '성모의 승천'

의 심판〉을 그려 한쪽 벽을 가득 메워 마무리하며 르네상스의 개시를 알렸다면, 미켈란젤로는 시스티나 예배당의 〈최후의 심판〉으로 평행이론을 입증하며 르네상스의 종말을 고하므로 두 거장은 위대한 시대의 양끝에서 크로노스Chronos의 시간을 관통하여 카이로스Kairos의 시제를 교감하고 있다.

현재, 시스티나 예배당의 프레스코화는 1979년부터 20년에 걸쳐 500년간 겹겹이 쌓인 먼지를 털어내고 완벽하게 복원한 것이다. 또한 천장과 벽에 시선을 빼앗겨 무심코 지나치게 되는 람비니Lambini와 그의 아들들에 의해 만들어진 바닥의 모자이크도 거의 예술 작품의 경지에 이를 만큼 아름다우니 이 공간을 찾는 방문객들은 눈을 어디에 두어도 호강이며 황홀경에 탄성을 자아내게 된다.

천장화의 중심인 중앙 아홉 개의 대형 프레스코화는 천지창조, 인간창조와 낙원

추방, 홍수 심판과 노아 이야기를 주제로 각 세 작품씩 모두 아홉 개로 구성되며, 홀수 번째 그림의 좌우는 창세기 이야기를 담은 열 개의 원형 그림Medallion과 사방에 네 명의 남자 누드Inude 20명으로 장식하고 짝수 번째 그림은 폭이 두 배 넘는 와이드 화면으로 구성하고 있다. 중앙 프레스코화 주위는 일곱 명의 구약 선지자들Prophets과 다섯 명의 이방인 무녀들Sybils이 띠를 이루며 둘러싸고 있는데 무녀들은 그리스도의 탄생을 예고했기에 선지자들과 같은 띠 상에 위치하고 있다. 모서리 네 곳과 천장의 궁륭으로 만들어지는 부채 모양의 코너 삼각궁륭Pendentive에 이스라엘을 구한 영웅 모세, 다윗, 유딧, 에스더의 이야기를 담고 있다. 창문의 아치 부분과 천장으로 이어지는 삼각공복에 아브라함부터 예수님 아버지 요셉에 이르는 40명의 예수님 조상들이 담겨 있으며, 삼각궁륭과 삼각공복의 꼭짓점 좌우를 청동누드 12쌍으로 장식하고 있다. 그리고 이미 그려져 있던 모세와 그리스도의 일생 연작 사이 창틀 좌우로 24명의 역대 교황들의 프로필을 그려 놓았다. 이렇게 미켈란젤로가 성경 구약, 신약의 주요 인물을 모두 망라하고 교회의 역사인 교황들로 구성한 것과 하나님을 인간의 모습 그대로 묘사하고 천사도 날개를 떼고 어린 아기 모습의 아기 천사Putto로 그린 것은 모두 르네상스의 인간 중심 사상을 그대로 나타낸 것이다.

 하나님은 인간을 가장 나중에 창조하셨기에 그 누구도 창조 당시의 과정을 직접 본 사람이 없으므로 하이든은 〈천지창조〉에서 라파엘, 가브리엘, 우리엘 세 천사를 등장시켜 해설을 곁들여 생중계방송하듯 하나님의 창조를 설명하고 있다. 천사는 하나님을 섬기고 하나님과 인간의 중간적인 존재로서 하나님과 인간 사이를 중개하며 인간을 수호하는 영적인 존재기에 창조의 과정을 전달하는 가장 적절한 선택이었을 것이다. 라파엘은 아담과 이브를 낙원에서 추방하고 그리스도의 부활 때 무덤을 지켰으며 악마와 타락천사에 대항하여 싸운 수호천사고, 가브리엘

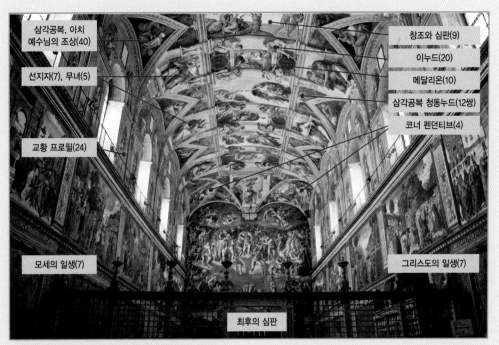

삼각공복, 아치
예수님의 조상(40)

선지자(7), 무녀(5)

교황 프로필(24)

모세의 일생(7)

창조와 심판(9)

이누드(20)

메달리온(10)

삼각공복 청동누드(12쌍)

코너 펜던티브(4)

그리스도의 일생(7)

최후의 심판

미켈란젤로의 시스티나 예배당 천장화의 구성 요소

아소르, 사독　스알디엘, 여고냐　아몬, 므낫세　요람, 여호사밧　다윗, 솔로몬　나손

람

엘르
아살

맛단

야곱

요셉

유딧과
홀로페
르네스

델포이
무녀

요시야

이사야

히스
기야

쿠마이
무녀

아사

다니엘

이새

리비아
무녀

모세와
놋뱀

베레스
헤스론

스가랴

술 취한
노아

홍수
심판

노아의
감사제사

타락,
낙원추방

이브
창조

아담
창조

땅과 물
가르심

식물,
해, 달
창조

빛과
어둠
가르심

요나

이삭

다윗과
골리앗

요엘

스룹
바벨

에리트레
아 무녀

웃시야

에스겔

르호
보암

페르시안
무녀

살몬

예레미야

하만의
처형

아브라함

야곱

아킴, 엘리웃　엘리아김, 아비훗　요담, 아하스　르호보암, 아비야　보아스, 오벳　암미나답

유다

천장화의 등장인물

은 성모 마리아께 수태를 전한 하나님의 전령 역할을 하는 천사고, 우리엘은 최후의 심판을 지휘하며 하나님의 뜻을 엄격히 집행한 천사로 이들은 가장 중요한 임무를 수행하는 천사들이다. 이들 세 천사는 하나님의 창조 과정 하나하나에 의미를 부여하며 피조물의 세부적인 형상을 묘사하여 이해를 돕고 함께 2중창, 3중창의 아름다운 하모니로 찬양하며 다른 천사들을 대동하여 합창으로 효과를 더해주면서 창조의 상황을 실감나게 전달하고 있다. 이같이 하이든의 〈천지창조〉는 천사들의 눈에 비친 하나님의 창조 과정에서 성경 이면의 디테일을 생생하게 전해주고 있다.

하이든 : 오라토리오 '천지창조Die Schöpfung', Hob. 21. 2

천지창조 1부 : 1~13곡 – 창조 1~4일

1부는 태초의 신비를 가득 담은 서곡으로 시작하여 라파엘(B)이 창조 첫날을 알리고, 우리엘(T)은 빛과 어둠이 나누어짐을 묘사한다. 창조 2일 라파엘이 창공을 만드심을 이야기하고, 가브리엘(S)이 하나님의 놀라운 솜씨를 찬양한다. 창조 3일 거친 물결이 일어나며 모이고, 들이 초목으로 덮이는 것을 보고 천사들은 거문고와 피리로 찬양한다. 창조 4일 창공에 해와 빛나는 별이 떠오르자 찬송가에도 나오는 유명한 합창 '저 하늘이 주 영광 나타내고'로 찬양하며 마무리한다.

창조 1일 : 빛과 어둠을 나누심

"하나님이 빛과 어둠을 나누사 빛을 낮이라 부르시고
어둠을 밤이라 부르시니라 저녁이 되고 아침이 되니 이는 첫째 날이니라."

(창1:4~5)

미켈란젤로
'빛과 어둠의 분리'

1511, 프레스코 170×260cm, 시스티나 예배당, 바티칸

　　　　　　하나님의 몸을 중심으로 대각선 방향으로 어둠을 위로, 빛을 아래로 모으며 빛과 어둠을 분리하기 위해 화면 가득 분주하게 움직이는 창조주의 역동적 모습을 단축법으로 묘사하고 있다. 창조의 기본적인 원동력은 하나님의 영Ruah으로 루아흐는 바람의 뜻도 있어 강력한 운동력과 바람으로 흑암으로 상징되는 사탄을 물리쳐 한쪽으로 몰아내고 머리와 손으로부터 퍼져 나오는 밝은 빛이 확산되어 빛의 영역을 더욱 넓게 확보해 놓으신다. 단축법Scorcio이란 인체나 사물을 화면과 평행하게 배치하는 방식이 아닌 경사지게 또는 직각으로 배치하여 투시도법적으로 줄어들어 보이게 하는 기법이다. 따라서 단축법은 대상물에 발전, 돌출, 후퇴, 부유의 효과를 주어 강한 양감과 동적인 운동감을 부여하는데 르네상스 시대 원근법과 함께 시작된 기법이다.

1곡 서창(B, 라파엘) : 태초에 하나님이 천지를 창조하셨다Im Anfange schuf Gott Himmel und Erden

합창 : 하나님의 영이 물 위를 휘돌고Und der Geist Gottes schwebte auf der Fläche der Wasser

서창 : 그 빛을 보시니 좋게 보여Und Gott sah das Licht, daß es gut war

라파엘	합창
태초에 하나님이 천지를 창조하셨다	하나님의 영이 물 위를 휘돌고 있더니
땅은 아직 형체 없이 비었고	빛이 생겨라 말씀하니 빛이 생겼다
어둠은 물 위를 덮고 있었다	서창
하나님 영이 이 물 위를 휘돌고 있다	그 빛을 보시니 좋게 보여
	빛과 어둠을 갈라 놓으셨다

2곡 아리아(T, 우리엘)와 합창 : 사라지네 그 거룩한 빛 앞에서

Nun schwanden vor den heiligen Strahle

경쾌한 관현악의 전주에 이어 천사 우리엘은 유려하게 흐르는 현악기 반주로 즐거움이 넘치는 아리아를 부른다. 이어서 밝고 힘찬 합창곡으로 〈천지창조〉의 합창의 전형을 보여준다.

우리엘	합창
빛나는 주의 거룩한 광채	새 세상 열렸네 새 세상 열렸네
어두운 그늘 다 사라지니 첫날이 되었다	말씀대로 이루셨네
무질서는 사라지고 새 질서 생겼네	겁이나 깊은 지옥 밤 속으로
저 마귀 무리들은 겁이 나	다 도망가네
깊은 지옥 밤 속으로 다 도망가네	하나님 말씀대로 새 세상 열렸네
절망과 분노, 공포 그 뒤를	

창조 2일 : 하늘과 물을 나누심

"궁창을 만드사 궁창 아래의 물과 궁창 위의 물로 나뉘게 하시니
그대로 되니라 궁창을 하늘이라 부르시니라
저녁이 되고 아침이 되니 이는 둘째 날이니라."

(창1:7~8)

3곡 서창(라파엘) : 또 창공을 만드시고Und Gott machte das Firmament

라파엘의 서창으로 창공, 폭풍우, 천둥, 비, 눈, 번개 등을 이야기하고 이에 맞추어 오케스트라가 묘사적 수법으로 현란하게 묘사한다.

하나님이 하늘을 창조하시고 창공 위의 물과	창공 아래의 물을 구별하시사 갈라져 있게 하시니 그대로 되었다

4곡 아리아(가브리엘)와 합창 : 놀라워 주가 하신 일Mit Staunen sieht das Wunderwerk

이어지는 가브리엘의 아리아는 오보에 조주에 맞추어 하나님의 위업을 밝고 화려하며 아름다운 선율로 노래하고 합창은 창조주를 찬양하며 화답한다.

가브리엘 주 하신 놀라운 일을 보아라 저 천군 천사 기뻐하며	합창 온 천사들이 찬양하네 하나님을 찬양하네 창조의 둘째 날(반복)

창조 3일 : 땅을 드러내고 식물을 창조하심

"천하의 물이 한 곳으로 모이고 뭍이 드러나라 하시니
그대로 되니라 땅은 풀과 씨 맺는 채소와 각기 종류대로 씨 가진
열매 맺는 나무를 내라 하시니 그대로 되어"

(창1:9,11)

7곡 서창(가브리엘) : 하나님 초목을 창조하시다Es bringe die Erde Gras hervor

첼로의 조주가 딸린 가브리엘의 짧은 서창이다.

하나님 또 가라사대 마른 땅에 풀과 여러 가지 채소 열매 맺는 과일 종류 따라서	번식하도록 만들어지라 하시니 그대로 되었다

8곡 아리아(가브리엘) : 거칠던 들은 푸른 초원으로 변하였네Nun beut die Flur das frische Grün

가브리엘의 안단테로 진행되는 목가적이며 매력 있는 아리아로 그지없이 아름답게 초록의 초원을 예찬한다.

거칠던 들은 푸른 초원으로 변하였네
곱게 핀 꽃들은 그 경치 더욱 빛내니
아름답다 향기 내는 방초와
값진 약초도 났도다

가지에 맺힌 금 같은 열매
골짜기를 장식하는 나무
험한 산 덮은 우거진 수풀
거칠던 들은 푸른 초원으로 변하였네

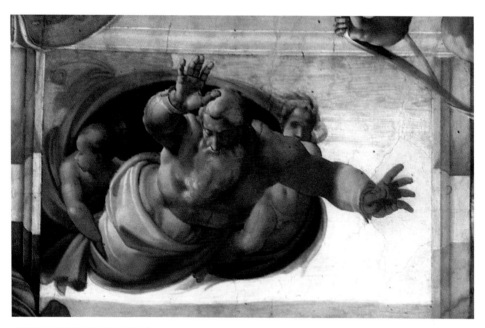

미켈란젤로 '땅과 물을 가르심' 1511, 프레스코 170×260cm, 시스티나 예배당, 바티칸

하나님은 그리 격정적인 모습은 아니지만, 땅과 물을 가르시고 시선을 아래쪽으로 향하시며 손을 벌려 여러 종류의 내용물을 창조하고 계신다. 역시 단축법을 사용하여 앞으로 전진하는 돌출 효과를 보여주며 분주한 움직임을 강조한다. 왼쪽 손이 다른 그림들의 손과 확연히 다른데, 그 부분의 벽이 훼손되어 떨어져 나간 것을 복원했기 때문이다.

창조 4일 : 두 광명체와 별을 창조하심

"두 광명체를 만드사 큰 광명체로 낮을 주관하게 하시고
작은 광명체로 밤을 주관하게 하시며 또 별들을 만드시고 낮과 밤을
주관하게 하시고 빛과 어둠을 나뉘게 하시니"

(창1:16~18)

12곡 서창(우리엘) : 밝은 빛으로 찬란한 해가 떠오르니
In vollem Glanze steiget jetzt die Sonne strahlend auf

우리엘의 서창으로 천체의 창조를 알리는데, 오케스트라의 반주는 찬란한 태양, 은은한 달빛, 화려한 금빛 별을 신비스럽게 묘사한다.

빛나는 광채 찬란하게 해가 솟으니	드넓은 하늘 창공엔 수많은 별이
새 신랑 같이 즐겁고	금빛 찬란해
뽐내는 거인 같이 힘차게 달리네	천군 천사들이 하늘의 노래로
고요한 밤 은은한 빛으로	넷째 날 됨을 알리며
달님은 밤하늘 거니네	주의 크신 권능 찬양하네

13곡 3중창(가브리엘, 우리엘, 라파엘)과 합창 : 저 하늘이 주의 영광 나타내고
Die Himmel erzählen die Ehre Gottes

〈천지창조〉 중 가장 유명한 곡으로 합창과 3중창이 교대로 대조적인 효과를 만들어 낸다. 합창은 푸가풍의 대위법적인 전개를 보이며 발전해 나가다 '하늘은 주의 영광 나타내고'가 되풀이되면서 음악을 최고조에 이르게 하며 마무리한다. 이 곡에서는 하이든의 합창곡 기법이 총망라되고 있으며, 중창이 딸린 합창은 하이든의 만년을 특징 짓는 화성적 수법에 대위법적 기법을 동화시킨 작법으로 하나님에 대한 찬미를 장대하게 펼치고 1부를 힘차게 마무리한다. 워낙 유명한 합창곡으로 독립되어 자주 연주되고 있으며, 찬송가 75장 '저 높고 푸른 하늘과'에서도 인용하고 있다.

저 하늘은 말하네 주의 영광	이 밤 알리면 저 밤은 전하네
창공은 놀라운 주 솜씨 알리네	그 말이 퍼져 나가네
이 날 말하면 저 날은 듣고	온 세상에 널리 울려 퍼지네

천지창조 2부 : 14~28곡 – 창조 5~6일

창조 5일 바다에 큰 고래, 하늘에 독수리가 나는 모습을 묘사하며 천사들이 찬양한다. 창조 6일 초록을 입은 푸른 언덕에 여러 동물들이 뛰어 노는 모습을 보고 땅은 만물의 어머니, 찬란하게 빛나는 하늘에서 고귀한 위엄을 느끼며, 이 모든 것을 지으시고 큰일 이루신 주님만 의지하리라며 할렐루야로 찬양하고 마무리한다.

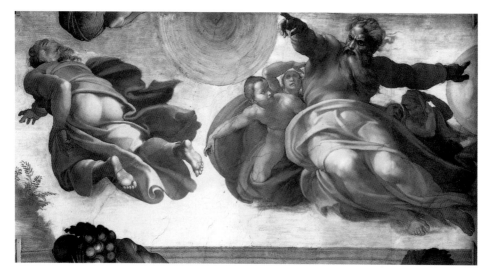

미켈란젤로 '해, 달, 행성의 창조'　　　　　1511, 프레스코 280×570cm, 시스티나 예배당, 바티칸

강한 운동이 정지된 순간, 오른손으로 해, 왼손으로 달을 창조하신다. 창조주 양쪽에 4명의 푸토(아기천사)는 해와 달에 의해 만들어진 4계절과 인간 삶에 필수적 네 가지 물질을 의미하고 있다. 왼쪽의 두 푸토는 봄과 흙, 여름과 불을 의미하고, 오른쪽의 두 푸토는 가을과 공기, 겨울과 물을 의미한다. 창조주는 태양의 중심에서 수직으로 내려 그은 선을 축으로 시계 방향으로 빠르게 180도 회전하여 뒷모습을 보이며 별과 다른 천체를 창조하기 위해 황급히 달려간다. 창조주의 엉덩이가 보이게 한 것은 교황에 대한 불만의 표시와 구교의 모순점을 폭로하며 새로운 시대를 알리는 작가의 해학으로 해석된다.

창조 5일 : 물고기와 새를 창조하심

"큰 바다 짐승들과 물에서 번성하여 움직이는 모든 생물을 그 종류대로,
날개 있는 모든 새를 그 종류대로 창조하시니"

(창1:21)

14곡 서창(가브리엘) : 저 넓은 바다에는 고기가 생겨 우글거리고
Es bringe das Wasser in der Fülle hervor webende Geschöpfe

가브리엘의 서창으로 바다에 물고기와 하늘의 새를 창조하심을 알리며 아리아로 이어진다.

하나님께서 저 넓은 바다에는	땅 위 높은 하늘 창공 아래에
고기가 생겨 우글거리고	새들이 날아다녀라 하셨네

15곡 아리아(가브리엘) : 힘센 날개로 저 독수리 높이 나네
Auf starkem Fittiche schwinget sich der Adler stolz

하늘과 바다 생물의 창조를 알리고, 갖가지 새들의 즐거운 모습을 목관 악기의 묘사적인 반주 위에 생기 발랄하고 기교적인 아리아로 노래한다. 독수리는 F장조의 아르페지오를 타고 솟구치고, 종달새는 세 대의 클라리넷에 맞추어 아침 하늘을 선회하고, 비둘기 한 쌍의 구구거리는 모습은 부드러운 트릴로, 꾀꼬리는 플루트로 매우 생동감 있게 묘사하며 하이든의 관현악법의 특기를 발휘한다.

힘센 날개로 저 독수리	사랑노래 부르네 힘센 날개로
높이 나네 높이 나네	저 독수리 높이 나네
하늘 높이 올라가	사랑노래 부르네 여기저기 숲속에서
해를 향하여 해를 향하여	어여쁜 꾀꼬리가 노래하네
종달새는 즐겁게 노래하네	아무 슬픔도 모르게 아름다운 노래로
또꾸꾸 또꾸꾸 다정한 비둘기들	그 아름다운 노래로

18곡 3중창(가브리엘, 우리엘, 라파엘) : 오 아름답다 초록색 옷 입은 푸른 언덕들
In holder Anmut stehn, mit jungem Grün geschmückt

세 천사 가브리엘, 우리엘, 라파엘 순으로 수금을 들고 하나님의 업적을 찬양하고 이어 서로 자연의 혜택 속에 생물의 모습을 아름다운 화음으로 묘사하며 3중창의 칸타빌레로 찬미한다.

가브리엘	라파엘
오 아름답다 초록색 옷 입은 푸른 언덕들	번쩍거리는 물고기 물살 따라
흐르는 시냇물 안개 덮이고	헤엄쳐 다니네
맑고 맑은 샘이 아름답다	깊은 물속에서 큰 고래 나타나
우리엘	물 위에 뛰노네
넓은 하늘에 뛰놀며 나는 즐거운 새들	3중창
또 넓은 하늘에 빛나는 광채로	놀라운 우리 하나님 크신 사업이여
아름다운 무지개 나타나네	오 크신 사업

19곡 3중창(가브리엘, 우리엘, 라파엘)과 합창 : 전능하신 주 하나님
Der Herr ist groß in seiner Macht

3중창으로 천사들이 찬양할 때 합창이 가세한다. 긴밀하고 힘차게 연주되는 관현악 반주는 마치 교향곡의 마지막 악장을 듣는 듯한 분위기를 자아내고 있다.

전능하신 주 하나님 그 영광 영광 영광 영원히

창조 6일 : 동물과 사람을 창조하심

"땅의 짐승을 그 종류대로, 가축을 그 종류대로, 땅에 기는 모든 것을
그 종류대로 만드시니, 하나님이 자기 형상 곧 하나님의 형상대로 사람을
창조하시되 남자와 여자를 창조하시고"

(창1:25, 27)

"땅의 흙으로 사람을 지으시고 생기를 그 코에 불어넣으시니
사람이 생령이 되니라."

(창2:7)

20곡 서창(라파엘) : 땅의 모든 동물들을 종류에 따라
Es bringe die Erde hervor lebende Geschöpfe nach ihrer Art

라파엘의 서창으로 땅의 모든 동물의 창조를 명하심을 알리며 아리아로 이어진다.

하나님께서 땅의 모든 동물들을 종류에 따라 내도록 하라	들의 짐승과 집 짐승 태어나라 말씀하셨다

21곡 아리아(라파엘) : 땅은 만물의 어머니 Gleich öffnet sich der Erde Schoß

라파엘은 땅을 찬양하며 하나님의 말씀에 따라 기름진 땅의 모태에서 뛰어나온 동물들을 다양한 기법으로 생동감 있게 그리고 있다. 사자는 한 옥타브 트릴로 포효하고, 유순한 호랑이는 유연한 프레스토로 약동하고, 말은 스타카토로 달리고, 소가 풀을 뜯는 것은 8분의 6박자 전원풍의 악곡으로 표현하고, 벌레들이 변하는 악보에 맞추어 움직이는 자연의 모습을 마치 풍경화 그리듯 섬세하게 묘사하고 있다.

땅은 만물의 어머니 하나님 말씀에 따라 수없이 많은 생물 신나게 뛰어나오네 기쁨에 포효하며 사자가 나왔네 호랑이가 날쌔게 뛰어드네 뿔 달린 사슴 머리 흔드네	휘날리는 갈기 솟구쳐 힘센 말이 울부짖네 푸른 초장엔 풀을 뜯는 소의 무리 보이네 목장 길을 양떼들이 무리 지어 흘러가네 또 모래알 같은 벌레들이 하늘 높이 나네 또 기는 짐승 땅을 기어다니네

22곡 아리아(라파엘) : 하늘은 찬란하게 빛나고 Nun scheint in vollem Glanze der Himmel

라파엘은 생물이 생겼으나 아직 하나님을 찬양하지 못하는 인간이 빠져 있음을 알리며 인간의 창조를 예고한다.

하늘은 찬란하게 빛나고 땅은 화려하게 꾸며졌네 하늘엔 가득히 새들이 날고 바다엔 고기떼 춤추네	또 땅엔 많은 짐승들 그러나 아직 남았네 놀라운 하나님 솜씨 그가 일어나 하나님을 찬양하리라

23곡 서창(우리엘) : 하나님께서 당신 모습대로 사람을 만들어
Und Gott schuf den Menschen nach seinem Ebenbilde

우리엘의 서창으로 인간을 지어내심을 노래하고 아리아로 이어진다.

> 또 하나님께서 사람을 만들어
> 당신 모습대로 지어내시되
> 남자와 여자로 지어내시고
>
> 그 코에 입김을 불어넣으시니
> 사람이 되었다

24곡 아리아(우리엘) : 고귀한 위엄 지니고Mit Würd' und Hoheit angetan

하나님의 모습대로 만들어진 인간 남녀의 창조를 알리는 민요풍의 소박하고 여유로운 선율로 남편 곁에 있는 아내의 평화롭고 사랑스러운 모습을 노래한다.

> 또 하나님께서 사람을 만들어
> 당신 모습대로 지어내시되
> 남자와 여자로 지어내시고
> 그 코에 입김을 불어넣으시니
> 사람이 되었다
>
> 고귀한 위엄 지니고
> 미모에 용기 갖추고
> 저 하늘 향해 서 있는
> 그는 인간 오 사람 새 천지의 주인
> 시원한 넓은 이마는 총명함 엿보이네

천국의 문

예로부터 문은 적군과 아군, 악과 선, 속세와 성소의 경계로 "내가 문이니 누구든지 나로 말미암아 들어가면 구원을 받고 또는 들어가며 나오며 꼴을 얻으리라."(요 10:9)와 같이 세례당 문을 통해 들어오면 구원받아 거듭난다는 의미를 부여하며 상징적으로 장식한다.

르네상스의 방아쇠가 당겨진 것은 1401년 피렌체 두오모(산타 마리아 델 피오레)의 산 조반니 세례당 북문의 조각 장식을 맡기기 위한 '이삭의 희생'을 주제로 한 시제품 경연에서였다. 로렌초 기베르티Lorenzo Ghiberti(1378/1455)가 심사위원 전원 일치로 필리포 브루넬레스키Fillipo Brunelleschi(1377/1446)를 제치고 작품 제작자로 선정된 것이다. 기베르티는 21년간 그리스도의 일생을 주제로 28개의 부조로 구성된 북문을

성공적으로 완성한 후 후속작으로 동문 장식도 맡아 27년간 동문의 조각을 완성하므로 세례당의 문 제작에 일생을 바친다.

"명작은 디테일이 있다."는 말이 기베르티의 작품에 가장 합당하다. 단지 가로, 세로 79센티미터인 정사각형 공간에 원근법을 적용하여 여러 사건을 오밀조밀하게 구현하므로 면의 사용 효율을 극대화하며 디테일이 발휘된다. 또한 각 구성 요소를 독립적으로 주조하여 붙이는 방식이 아니라 한 번의 주조로 자연스러운 입체감을 나타낸다. 측면에서 문을 보면 알 수 있듯 확연한 입체감을 보여주는 고부조High-relief를 구현했다는 점

기베르티 일명 '천국의 문'

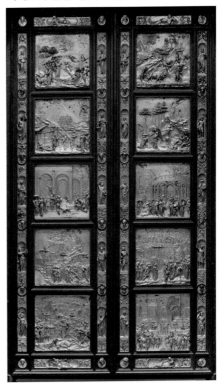

1425~52, 피렌체 두오모 세례당 동문 부조

	이브			아담			
에스겔	아담과 이브	예레미야	무녀	가인과 아벨	욥		범죄, 심판
엘리야	노아와 홍수	요나	한나	아브라함	삼손		새로운 언약
선지자	야곱과 에서	라헬	자화상	요셉 이야기	선지자		믿음의 조상
미리암	모세와 십계명	아론	여호수아	여호수아	기드온		구국, 지도자
유딧	다윗과 골리앗	나단	다니엘	솔로몬	발람		왕, 지도자
	노아			노아의 아내			

〈천국의 문〉의 구성 요소

기베르티
'아담과 이브의 창조' 1425~52, 동 주조에 금박 79×79cm, 피렌체 두오모 박물관

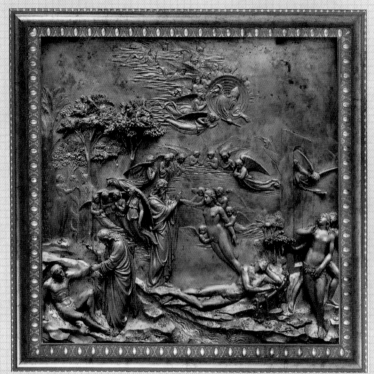
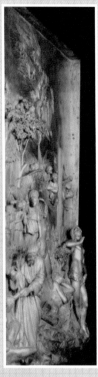

창조주는 천사들을 거느리고 역동적인 모습으로 창조를 지시하신다. 창조 7일을 의미하는 일곱 천사들이 창조 작업에 동참하는데 가슴에 손을 얹고 있는 여섯 천사는 6일간의 창조를 의미한다. 한 천사는 안식일에 맞추어 감사 기도를 드리고 있다. 창조주는 흙으로 사람을 빚어 코에 숨을 불어넣는 대신 다정하게 손을 잡아 끌어내므로 흙으로 빚은 존재에 생명력을 불어넣는다. 창조주 뒤에 있는 네 천사 중 세 천사는 서로 이야기하고 있고(삼위일체) 한 천사는 이를 주시하고 있다. 아담이 깊이 잠든 사이 하와를 아담의 옆구리에서 끌어내시는데, 이는 아담의 갈비뼈로 창조하심을 의미하는 장면이다. 창조주가 손가락으로 하와에게 축복 표시를 하고 하와는 주변의 네 아기 천사들의 호위를 받으며 일어선다. 선악과와 생명나무가 있고, 머리가 아이 모습인 뱀이 하와를 유혹하자 하와가 열매 하나를 따먹고 아담에게도 따서 주는데 아담은 안 된다는 것을 알면서도 열매를 받아 먹고 죄를 범한다. 천사가 알몸을 무화과 잎으로 가린 남녀를 낙원의 문밖으로 내쫓는다. 하와가 등을 돌려 천사를 바라보지만 천사는 냉정하게 그들을 내치므로 에덴동산에서 추방된다.

에서 당시로서는 획기적인 기술이었다.

미켈란젤로가 이 문을 보고 "천국의 문으로도 손색이 없다."고 말한 후 세례당 동문은 '천국의 문'으로 불리게 된다. 〈천국의 문〉은 열 개의 구약 이야기로 주 패널을 구성하고 패널 주위를 구약의 주요 인물들을 등장시켜 감싸고 있으며 가로로 구약의 맥을 이루는 주요 키워드로 다섯 단을 형성하고 있다.

아담과 그의 배필의 창조와 축복

하나님은 6일간의 창조를 마치시고 모든 생물들이 생육하고 번성하도록 축복하시며(창2:18) 완벽한 창조로 이루어진 세상을 대신하여 가꾸고 다스릴 존재가 필요하셔서 흙으로 인간을 지으시고 코에 생기를 불어넣어 에덴동산에서 살게 하시며 아담이란 이름을 붙여주시고 아담으로 하여금 모든 생물들의 이름을 부르도록 하신다. 아담이란 이름은 '아다마Adamah'(붉다)에서 유래한 말로 '홍토로 만들어진 물건'을 뜻하며 팔레스타인 지방의 토기장이들이 사용한 최고의 도기 재료로 일컬어지는데, '사람'을 뜻하는 라틴어 '호모Homo'의 어원이 흙Humus이란 점에서 서로 통한다. 하나님은 "우리의 형상을 따라 우리의 모양대로"(창1:26)와 같이 인간을 신의 현현(顯現)으로 창조하시는데, 형상뿐 아니라 본성과 하는 일, 관계를 모두 포함하여 하나님을 닮은 존엄성을 갖고 있는 존재로 자신을 대신하여 창조물인 지상의 만물을 다스리도록 하시고 "자기의 모양 곧 자기의 형상과 같은 아들을 낳아 이름을 셋이라."(창5:3)함과 같이 대를 이어나가도록 하신다.

하나님이 창조 작업을 진행하시는 동안 창조의 언어인 말씀대로 큰 구획을 확정하여 피조물을 종류대로 지으셨을 뿐 구체적으로 그 이름을 붙이시지 않은 의도는 실제 이들을 다스리며 함께 살아갈 존재는 인간이기에 인간이 우월한 존재로 자리

매김할 수 있도록 이름을 붙일 권한을 부여하신 것이다. 아담이 각 개체를 특징 지으며 부르는 것이 이름이 되니(창2:19~20) 인간 최초의 언어는 명명언어라 할 수 있으며, 피조물의 이름을 짓는 권한 이양을 통해 그들을 다스리며 함께 살아가야 할 존재로서의 정체성이 확립된다.

창세기 1장 1절부터 창조가 마무리되는 2장 3절까지에서 성경은 하나님의 절대 주권이 발휘되는 순간이므로 하나님의 이름을 '엘로힘Elohim', 즉 창조주, 절대자임을 강조하여 명시하고 있으며 창조 6일째에 이미 남자와 여자를 창조하시고 축복하신다.(창1:27~28) 그런데 2장 4절부터 아담과 그의 배필을 창조한 이유와 과정을 구체적으로 기록하고 있으니 서로 다른 저자에 의해서 쓰여졌음을 알 수 있으며 하나님의 이름도 '여호와 하나님Yahowah Elohim'으로 '살아 계신 하나님', '주 하나님'이란 뜻으로 좀 더 친근한 이름으로 명시하고 있다. 유대교에서 하나님은 '살아 있다'란 동사의 미(未)완료형 '살아 있게 하다'란 의미로 야훼YHWH로 표시하는데 신성4문자Tetragrammaton라 하여 함부로 부를 수 없는 이름인 데다가 자음으로 구성되어 있어 발음도 불가능하기에 대신 '나의 주님Adonai'으로 부른다. 기독교에서는 YHWH와 Adonai의 모음을 합성하여 'YaHoWaH'로 표시하고 '여호와'라 부르게 된다. 하나님께서 아담의 갈비뼈로 배필을 만들어 여자라 칭하시는데, 사람의 머리는 지배자를, 발은 복종자를, 옆구리는 동반자의 관계를 상징하므로 옆구리의 갈비뼈로 아담의 배필을 만들어주신다. 하와란 이름은 선악과 징벌 후 아담이 부른 이름이다.(창3:20) 히브리어로 '하와Hawwah'는 '살아 있는'의 뜻으로 살아 있는 생물의 어머니, 즉 여자에게 임신의 고통이 부여된 후 부르게 된 이름이다. 하와는 라틴어로 'Eva'며, 성모 마리아를 두 번째 이브라 했기에 성모 마리아를 찬양할 때 중세시대 유행한 애너그램Anagram(철자를 거꾸로 발음하여 강조)을 적용하여 Ave Maria라 찬양하고 있다.

미켈란젤로
'아담의 창조'

1510, 프레스코 280×570cm, 시스티나 예배당, 바티칸

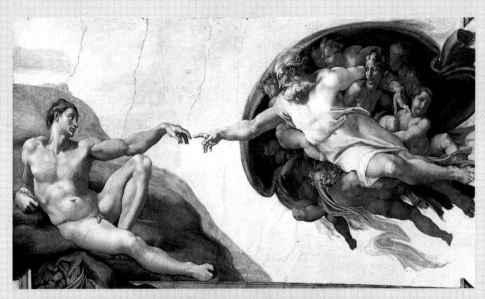

하나님이 천사들에게 둘러싸여 천상에서 지상의 아담에게 날아오시는 모습으로, 아담의 배필을 예비하듯 왼팔로 하와를 감싸시고 몸은 역동적, 적극적, 능동적으로 앞으로 전진하시며 근엄하지만 자애로운 표정으로 아담에게 다가와 급하게 멈추신다. 아담은 완벽하게 균형 잡힌 그리스도의 모습으로 그려져 그리스도의 예형으로 연결되며, 바위에 기대어 반쯤 누운 소극적이고 수동적인 자세를 취하고 있지만 간절하고 순박한 눈빛으로 두 손가락이 만나는 지점을 응시한다. 성경은 하나님이 아담의 코에 생기를 불어넣으신 것으로 기록되어 있으나, 미켈란젤로는 하나님의 역동적 움직임으로 강한 에너지를 담아 아담의 손가락 끝을 통해 생명력이 전달되는 방식을 택한다. 이는 두 도체가 떨어져 있더라도 전압이 높으면 전자파가 전달된다는 터널링 효과Tunneling Effect에 기반한 영화 〈ET〉의 한 장면을 500년 앞서 보여준 놀랄 만한 상상이다. 두 손가락이 접촉하지 않은 상태는 창조주의 전능함을 극대화한 묘사며, 조각가인 자신이 손끝으로 작품을 창조하는 것과 동질성을 나타내는 것이기도 하다. 하나님의 왼손이 아기 예수의 어깨를 짚고 계셔 전체적으로 아담과 아기 예수가 하나님의 양손에 의해 연결되는 형태를 보이고 있다. 당시 미켈란젤로는 인체 해부학에 깊은 관심을 갖고 있어 우측 창조주와 그를 둘러싼 타원형 전체를 인간의 뇌의 모습으로 그리고 있다. 이는 '우리의 형상을 따라 모양대로'란 하나님의 속성까지 포함된 것이므로 하나님의 정신이 그대로 아담에게 전달되는 상황으로도 볼 수 있다.

27곡 3중창(가브리엘, 우리엘, 라파엘) : 주님만 바라보면서 주 하나님 의지할 때
Zu dir, o Herr, blickt alles auf

느린 아다지오의 아름다운 선율이 플루트와 클라리넷으로 먼저 나온 다음 가브리엘과 우리엘의 2중창으로 시작되어 3중창으로 이어지는 전곡 중 가장 아름답고 극적으로 창조주의 축복을 찬양한다.

가브리엘, 우리엘	티끌로 화하리라
주님만 바라보면서 주 하나님 의지할 때	우리엘
은혜로운 손으로 늘 풍성하게 하시네	주께서 숨을 넣으시면
그러나 만일 주께서 얼굴을 돌리신다면	만물의 생명 얻겠네
갑자기 두려움에 떨리라	3중창
가브리엘	새 땅이 열리니
너의 숨을 거두시면	새 힘이 넘치리라

28곡 합창 : 크신 일을 이루셨네. 주 하나님 영원히 찬양하라
Vollendet ist das große Werk, des Herren Lob sei unser Lied

이어지는 합창도 잘 알려진 곡으로 2중 푸가로 웅대하게 발전시키며 최후에 '할렐루야, 할렐루야'라고 힘차게 노래하면서 2부를 마무리한다.

크신 일을 이루셨네	하나이신 하나님 높이 다스리시니
주 하나님 영원히 찬양하라	할렐루야, 할렐루야

샤갈의 성경메시지 연작

마르크 샤갈Marc Chagall(1887/1985)은 벨라루스 비텝스크에서 태어났다. 그는 유대인으로 어린 시절 유대 신비주의 하시디즘Hasidism 공동체에서 랍비로부터 토라 이야기를 듣고 히브리어로 된 구약을 읽으며 성장한다. 그러나 그는 유대교나 기독교에 얽매이지 않고 모든 종교, 사상, 꿈, 우주의 존재 안에 신적 불꽃이 존재하여 자유롭게 되어야 하고 이 자유가 근본적으로 완전한 사랑이라 생각하는 초월적 종교관

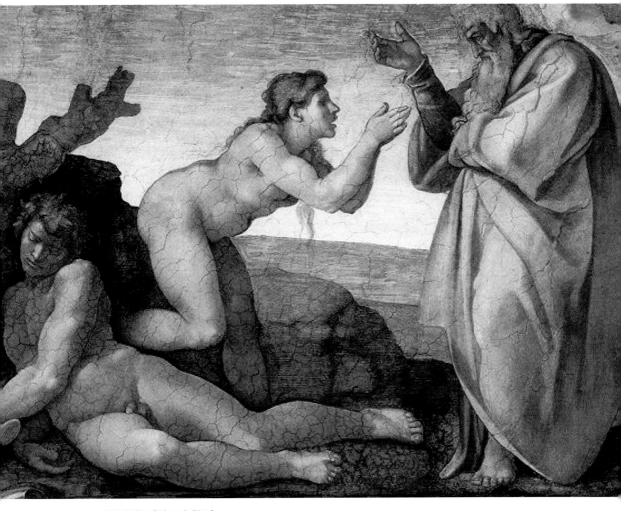

미켈란젤로 '이브의 창조'　　　　　　　　1510, 프레스코 170×260cm, 시스티나 예배당, 바티칸

이브는 아담이 잠들어 있는 사이 창조주의 손짓에 따라 아담 뒤의 동굴에서 완벽한 모습으로 등장하고 있다. 시스티나 예배당은 성모 승천 기념으로 건립되어 성모 마리아께 헌정되었기에 성모 마리아가 원죄를 씻은 두 번째 이브란 의미에서 〈이브의 창조〉를 중앙 아홉 개의 프레스코화 작품 중 정 가운데인 다섯 번째 작품으로 하여 천장의 정중앙에 배치하고 있다.

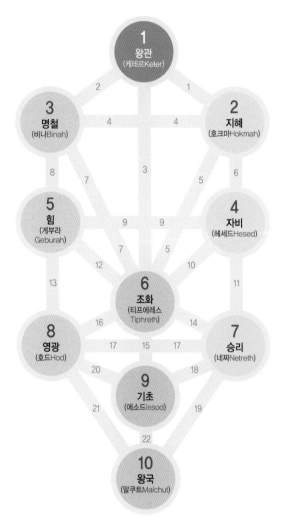

과 함께 독특한 작품 세계를 추구한다. 샤갈의 성경메시지 연작의 핵심 가치는 자기희생적인 사랑으로, 아브라함, 이삭, 야곱 등의 인물을 통해 헤세드Hesed(은혜, 자비)를 실행하며 궁극적으로 이들을 대표하는 십자가에 달린 예수 그리스도의 고통을 통해 헤세드가 완성되고 있음을 보여준다.

창세기를 주제로 한 성경메시지 연작의 기저를 이루는 중요한 개념은 하시디즘의 신비한 창조의 비밀과 우주와 인간의 관계를 찾는 카발라Kabbalah 사상이다. 이 사상에 따라 수직으로 힘, 현태(現態), 균형 세 개의 기둥과 수평으로 유출계, 창조계, 형성계, 활동계 네 개의 세계가 교차하는 교차점에 우주의 원칙이자 하나님의 속성인 왕관(케테르Keter), 지혜(호

10세피로트로 구성된 세피라 모형

크마Hokmah), 명철(비나Binah), 자비(헤세드Hesed), 힘(게부라Geburah), 조화(티프에레스Tiphreth), 승리(네짜Netreth), 영광(호드Hod), 기초(에소드Iesod), 왕국(말쿠트Malchut)을 나타내는 열 개의 세피로트Sephirot가 드러나 세피라Sephirah 모형을 구성한다. 이들을 서로 연결하는

22개의 통로는 히브리어 알파벳 22자와 연결된다.

세피라의 중심으로 이들을 움직이는 힘은 지식(다아스Daath)으로 땅과 하늘을 연결하는 생명나무, 모든 지식의 나무, 야곱의 사다리, 그리스도의 십자가로 묘사된다.

프랑스 정부는 니스에 샤갈의 성경을 주제로 한 작품을 전시하는 전용 미술관을 마련하고 샤갈의 86세 생일인 1973년 7월 7일을 기념하며 개관식을 개최한다. 그 자리에서 노(老) 대가는 그간의 소회를 이렇게 밝힌다.

"나는 아주 어린 시절부터 늘 성경에 사로잡혀 있었습니다.
성경은 언제나 오늘날까지도 시문학의 가장 위대한 원천입니다.
이후 나는 늘 성경을 삶과 예술에 반영하고자 했습니다.
성경은 자연의 메아리며, 내가 전달하고자 한 것도 바로 그 비밀입니다.
평생토록 최선을 다해 어렸을 때의 꿈에 부합하는 작품을 그려왔습니다.
이제 나는 그것을 이곳에 두어 여기를 찾는 많은 사람들로 하여금
정신적 평화와 분위기, 삶의 안식을 느낄 수 있도록 하고자 합니다.
나는 이 작품들이 단지 한 개인의 꿈만이 아니라 모든 인류의 꿈을
대표한다고 믿습니다.
이곳에 오는 젊은이들과 어린이들은 내 색채와 선이 꿈꿔 왔던
사랑과 인류애의 이상을 추구하게 될 것입니다.
그리고 종교와 무관하게 누구나 여기서 상냥하고
평화롭게 그 꿈을 이야기하게 될 것입니다.
삶에서처럼 예술에서도 사랑에 뿌리를 두면 모든 일이 가능합니다."

- 1973년 7월 7일, 마르크 샤갈

샤갈
'인간의 창조' 1956~8, 캔버스에 유채 300×200cm, 국립샤갈성경메시지 미술관, 니스

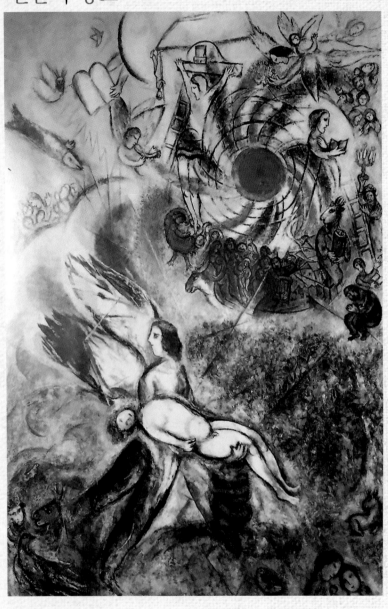

아담의 희생제의 모습으로 아담이 유대 신비주의 하시디즘Hasidism의 희생적 인간, 홀로코스트Holocaust의 암울한 삶, 십자가의 예수님의 예형으로 묘사되고 있다. 샤갈은 성경메시지 연작에서 이삭, 야곱 모두 동일한 모습으로 그리고 있다. 노란색은 신과 천상의 영역으로 천상은 유대 전통에 따라 신을 형상으로 표시하지 않고 창조주 대신 신의 '말'과 '행동'을 전달하는 천사로 대행하는데 천사는 히브리어 '말락Malak'으로 전령의 의미를 지니고 있다. 십계명 돌판을 건네주는 하나님의 손은 천상과 지상을 연결하며 인간이 세상을 살면서 반드시 지켜야 할 율법, 즉 도덕, 관습, 이상을 상징하고 물고기는 익수스Ichthus로 예수 그리스도를 상징하며 '하나님의 아들이자 구원자시다.'란 의미로 창조주께서 인간에게 주는 선물로 묘사하고 천상에 모인 사람들이 아담의 지상의 삶을 응원하고 있다. 천사는 하나님의 명을 받아 단지 아담을 땅에 데려오는 역할로 하늘에서 아담을 등에 업고 내려올 때 십자가 상의 예수께 손으로 존경을 표시하며 아담에게 "땅에 내려가 저분과 같은 삶을 살라."고 가르쳐 주고 있다. 인간은 "우리의 형상을 따라 우리의 모양대로 우리가 사람을 만들고"(창1:26)와 같이 신을 상징하는 흰색으로 신의 형상과 신이 내재된 존재로서 신의 현현을 선포하며 천사에 의해 지상에 내려진다. 창조 5일째, 바다의 물고기와 동물 창조가 막 완료되었음을 보여주며, 우측은 성 가족인데 샤갈과 아내 벨라, 아기 이다의 모습을 넣으므로 헤세드Hesed(희생적 사랑)를 실천할 최소 단위임을 이야기한다. 보통 작가의 서명 위치에 가장 소중한 가족을 넣으므로 자신의 정체성과 관계성을 표시하며 삶의 최고 이상인 사랑의 중요성을 대변하고 있다. 가운데 붉은 원을 중심으로 동심원을 그리며 소용돌이 치는 주변에 여러 형상이 나타나는데 이는 세피라 모형이고 그 중심에 케테르를 붉은 원으로 표시하고 소용돌이 끝에 십자가의 예수님과 구약의 인물들을 상징으로 나타내고 있다. 십자가의 예수님은 고난받는 유대인들이며, 일곱 촛대를 든 사람은 유대 제사장을 상징하는 아론이다. 두루마리(토라)를 든 암소 옆으로 소용돌이 속에 파괴된 예루살렘 성전이 희미하게 보이며 예레미야 선지자가 웅크리고 앉아 슬퍼한다. 샤갈이 어릴 때 랍비에게 들었던 밭 갈던 소와 예레미야 애가와 관련된 미드라시 전설의 기억에 따른 것이다. 다윗 왕은 메시아의 상징이며 파괴된 예루살렘을 슬퍼하며 하프를 들고 노래하는데, 예레미야와 함께 희망을 상징하는 파란색으로 표시한 것은 바벨론 포로 상태의 이스라엘 백성들에게 다윗 왕과 같은 메시아의 소망을 전달하라는 의미다.

내가 너희와 언약을 세우리니
다시는 모든 생물을 홍수로 멸하지 아니할 것이라
땅을 멸할 홍수가 다시 있지 아니하리라
(창9:11)

02

심판

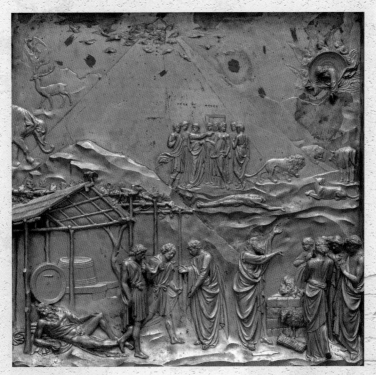

기베르티 '노아와 홍수' 1425~52, 동 주조에 금박 79×79cm, 피렌체 두오모 박물관

02

심판

성경에 대하여

성경은 토라와 이스라엘 역사, 시가서, 선지자들의 예언서로 이루어진 구약 39권과 복음서, 서신서와 요한계시록으로 이루어진 신약 27권 총 66권으로 구성되어 있다. 토라Torah는 히브리어 '야라'(활을 쏘다)에 어원을 둔 '과녁에 명중하다'의 명사형으로 화살이 과녁을 향해 바르게 날아가야 명중하듯 삶을 살아가는 올바른 방향을 제시하며 필히 지켜야 할 규율을 가르치는 율법을 기록해 놓은 책이다. 토라에는 모두 613개 계율이 나오는데, 365개의 '하지 말라'란 계율과 248개의 '하라'란 계율로 금지하는 내용이 더 많음에서 알 수 있듯 "내가 싫어하는 것을 너의 이웃에게 행하지 말라."는 교훈은 토라에 기반을 둔 3대 종교 공통의 기본 가르침이다.

구약은 모세 5경인 토라, 선지자들의 가르침과 예언을 담은 선지서(네비임Nebiim), 이스라엘의 역사를 담은 역사서(케투빔Ketubim)로 이루어져 있기에 유대인들은 각 앞

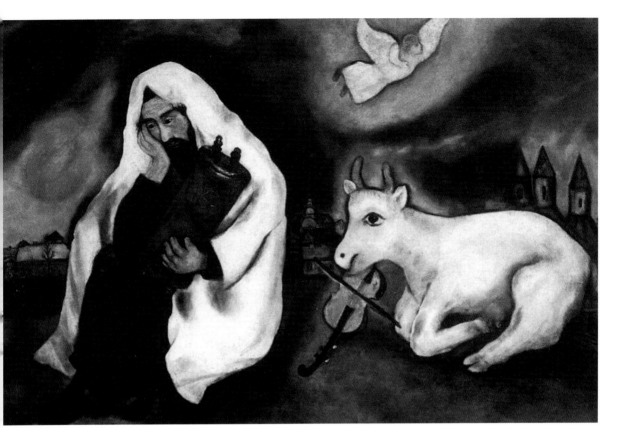

샤갈 '고독'
1933, 캔버스에 유채 102×169cm, 텔아비브 미술관, 이스라엘 텔아비브

샤갈이 유대인이라는 이유로 나치의 영향력에 의해 프랑스 시민권을 박탈당한 직후의 고독한 심정을 예루살렘 성전이 파괴되는 것을 보고 슬퍼하는 예레미야 선지자의 슬픔으로 비교하고 있다. 샤갈은 유대인의 정체성을 나타내는 토라(두루마리)를 끌어안고 슬픔에 잠겨 있다. 이스라엘을 상징하는 악기인 바이올린이 땅에 거꾸로 처박힌 것은 성전의 파괴를 의미하며 이를 슬프게 지켜보는 예레미야는 흰 암소로 묘사하고 있다. 성경의 주석서 미드라시Midrash에 따르면, 한 농부가 소로 밭을 갈고 있던 중 바벨론 사람들이 예루살렘 성전을 파괴했다는 소식을 듣고 소가 갑자기 누워 밭 갈기를 거부한다. 농부가 막대기로 소를 치자 하늘에서 "소가 성전의 파괴를 애도하고 있다."는 소리가 들린다. 두세 시간 후 누워 있던 소가 일어나 춤을 추고 즐거워하는데 그 순간 하늘에서 "메시아가 태어난다."는 소리가 들려왔다고 전한다. 그 기록에 따라 샤갈 그림에서 소는 예레미야 선지자를 상징하게 된다. 검은 구름이 샤갈과 소를 감싸며 암울한 현실을 나타내고 있는데 천사가 빛을 발하며 한줄기 희망의 불씨를 피우고 있다. 훗날 샤갈은 〈인간의 창조〉에서 소용돌이 주변에 토라를 안고 있는 소와 이를 슬프게 지켜보는 예레미야를 그리는데, 이 이야기에 기인한다.

글자를 따서 구약을 타나크Tanakh라 부르는데, 바벨론 포로 시절 선택받은 민족으로서의 정체성을 지키기 위해 전승과 구전 율법으로 전해 내려온 이야기를 정리하여 여러 저자 그룹에 의해 히브리어로 쓰여졌다. 신약은 예수님 사후부터 AD95년까지 사도들에 의해 헬라어와 예수님과 제자들이 사용했던 유대 공용어인 아람어로 쓰여졌다.

성경은 보통 정경과 외경으로 구분하며, 정경을 의미하는 캐논Canon이라는 단어는 히브리어 '카네'(갈대 또는 막대기의 뜻)에서 유래된 말이다. 갈대는 곧고 길어 길이를 재는 자의 용도로 사용되다 사물을 측정하는 표준, 진위를 판단하는 기준의 뜻으로 전이된다. 정경은 "하나님의 감동으로 된 것으로 교훈과 책망과 바르게 함과 의로 교육하기에 유익하니"(딤후3:16)란 하나님의 말씀대로 특별 계시와 영감에 의해 기록된 저자가 확인되고 내용을 보편적으로 인증할 수 있는 책이다. 재미있는 점은 음악에도 '카논Canon'이란 형식이 있는데, 두 개 이상의 성부로 구성되어 선행성부가 진행할 때 후행성부는 이를 엄격히 모방하며 순차적으로 따라 진행하는 악곡의 규칙을 뜻하고 있어 엄격히 기준을 지킨다는 면에서 같은 용어를 사용하고 있다는 것이다.

외경Apocrypha(外經)은 '숨겨진'이란 뜻의 헬라어에서 유래된 '사용하지 않는다'는 뜻으로 성경의 경전으로 타당한 기준에 미치지 못하여 정경으로 인정할 수 없는 책(구약 15권, 신약 4권) 또는 제문서를 일컫는다. 외경은 라틴어 번역인 불가타 성경에는 정경과 함께 들어 있으나, 히브리어 성경에는 누락되어 있어 프로테스탄트 교회에서는 외경을 인정하지 않는다. 로마 가톨릭 교회는 성경보다 교황의 권위를 앞세워 교황에 의해 경전과 교리가 지정되므로 1546년 트렌트 공의회에서 외경 구약 15권 중 '에스드라상·하'와 '므낫세의 기도'를 제외한 모든 책을 정경으로 인정했으며 현재 가톨릭 성경에 토비트, 유딧, 마카베오 이야기 등 7권이 포함되어 있다. 외경 신약은 복음서, 역사서, 서신서, 묵시서로 구성되며 예수님 사후 각 사도들의 사역을

자세히 기록하고 있다.

그 밖에 위경Pseudepigrapha(僞經)은 구약과 신약의 중간기와 초대 교회 시절 (BC200~AD200년경)에 기록된 유대 문헌으로 구약의 정경이나 외경에 속하지 않는 기록물을 일컫는다. 위경은 헬라어로 '가짜의'라는 뜻의 '프슈데스'와 '(위에) 쓰다'라는 뜻의 '에피그라포'의 합성어로 '거짓 표제(문)'을 의미하며 실제 인물이 아닌

성경의 구성

허구 인물이 기록한 신빙성이 결여된 문서로 본다.

성경은 역사 속에서 하나님 나라의 시작부터 완성까지의 과정을 기록한 책이다. 즉, 구약은 창세기 11장까지와 그 이후로 구분하고, 신약은 요한계시록 20장까지와 그 이후로 구분하여 나라의 구성 요소인 국민, 영토, 주권이 변화되는 과정을 살펴보면, 처음 아담과 하와가 에덴동산에서 선악과 명령을 받는 것으로 시작하여 궁극적으로 하나님의 백성에 대해 새 하늘과 새 땅을 약속하시고 하나님께서 직접 통치하는 형태로 마무리되는 과정을 기록한 책이라 볼 수 있다.

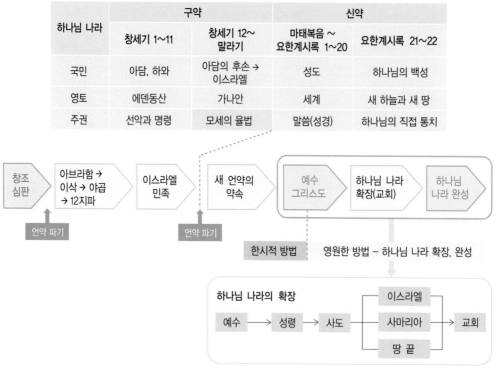

하나님 나라	구약		신약	
	창세기 1~11	창세기 12~말라기	마태복음 ~ 요한계시록 1~20	요한계시록 21~22
국민	아담, 하와	아담의 후손 → 이스라엘	성도	하나님의 백성
영토	에덴동산	가나안	세계	새 하늘과 새 땅
주권	선악과 명령	모세의 율법	말씀(성경)	하나님의 직접 통치

역사를 통해 본 하나님 나라

이를 하나님의 언약이란 측면에서 역사적 흐름을 통해 본다면, 홍수 심판과 이스라엘 멸망으로 두 번 언약을 파기하시고 아브라함과의 언약과 구약 선지자를 통해 두 번의 새로운 언약을 하신다. 아들인 예수 그리스도를 이 땅에 보내시기 전까지 아브라함과 이스라엘 민족을 선택하셔서 하나님 나라를 만들기 위한 약속에도 불구하고 거듭되는 불순종과 우상 숭배에 실망하시지만 그들을 저버리지 아니하시고 지금까지의 한시적인 방법이 아닌 아들을 통한 영원한 구원으로 하나님 나라의 완성을 이루신다. 하나님 나라의 확장은 예수님과 뒤를 이어온 성령, 그리고 사도들에 의해 이스라엘, 사마리아, 땅 끝까지 영역을 넓히며 교회라는 공동체를 통해 하나님 나라를 완성하고 영원무궁 세세토록 통치하신다는 것을 기록하고 있다.

구약의 핵심은 '들으라'로 히브리어 '쉐마שמע'는 '듣다' 외에도 '순종하다', '이해하다', '유념하다', '마음에 담아 두다'의 뜻을 함께 포함하고 있으므로 궁극적으로 들음과 그 반응인 행함을 포함한다. 하나님은 구약 전체를 통해 이스라엘 민족에게 "이스라엘아 들으라."를 강조하시고 예수님은 제자들에게 항상 "귀 있는 자는 들을지어다."로 말씀을 시작하시며 "너희는 말씀을 행하는 자가 되고 듣기만 하여 자신을 속이는 자가 되지 말라."(약1:22)라고 하시며 들음에 이어 행함의 중요성을 가르치신다.

신약의 핵심은 '믿으라'로 히브리어 '에무나הנומא'는 '믿음' 외에도 '확고함', '견고함', '꾸준한 행동', 나아가 '견고한 의탁'의 뜻을 포함하고 있으므로 궁극적으로 순종과 연결된다. 예수님은 항상 이적을 행하시면서 "네 믿음이 너를 구했다."고 말씀하시고 늘 제자들의 믿음이 약함을 탓하시고 결정적으로 부활을 믿지 않는 도마의 손을 옆구리 상처에 넣어 확인시키시며 "나를 본 고로 믿느냐 보지 못하고 믿는 자들은 복되도다."(요20:29)라며 믿지 않는 자들에게 따끔한 충고를 하신다. 믿음

또한 행함을 동반하므로 "아아 허탄한 사람아 행함이 없는 믿음이 헛것인 줄을 알고자 하느냐."(약2:20)는 말씀과 같이 믿음으로 행함을 강조하시고 있다.

구분	원전		번역			
명칭	구약(토라, 역사서, 예언서)	신약	70인역 LXX	불가타 성경 Vulgate	독일어 성경	흠정역 KJV
언어	히브리어	헬라어, 아람어	그리스어	라틴어	독일어	영어
누가	전승, 구전 율법 저자 그룹	사도들	알렉산드리아의 학자 72명	성 히에로니무스	마르틴 루터	제임스 I 학자 11명
언제	바벨론 포로 시절	AD 50~95년	BC3세기	382~405년	구약 1522년 신약 1534년	1611년

성경 번역의 역사

성경 번역의 역사는 헬라가 이스라엘을 지배하던 기원전 3세기로 70인역LXX이 그 시작이다. 70인역은 알렉산드리아 지역의 유대인들의 요청으로 72명의 학자들에 의해 그리스어로 번역된다. 로마 시대로 접어들어 4세기말 성 히에로니무스 Hieronymus, Eusebius(345/419?)가 라틴어로 번역한 '불가타 성경Vulgate'은 가톨릭이 유럽 전역으로 확산되는 데 큰 역할을 하며 중세를 지배한다.

이후 마르틴 루터Martin Luther(1483/1546)가 사제직에서 파문당한 후 발트부르크 성에 피신하여 자신이 종교개혁의 주요 과제로 주장하던 모국어 예배와 찬송의 실현을 위해 독일어로 구약 성경을 번역했고, 1534년에 신약까지 번역을 완성한다. 루터는 당시 통용되던 라틴어 성경이 아닌 히브리어와 헬라어 성경을 번역하며 "히브리어를 알지 못하고는 성경을 참으로 이해했다고 말할 수 없다. 히브리인들은 샘에

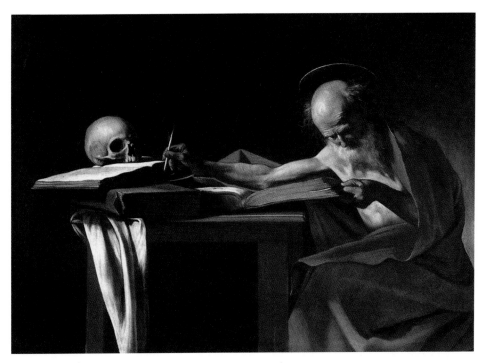

카라바조 '성 히에로니무스(제롬)'　　　　　　　　1606, 캔버스에 유채 112×157cm, 보르게세 미술관, 로마

성 히에로니무스(제롬)는 은둔 수도사인데 광야에서 수도하는 모습으로 주로 묘사되었으나, 카라바조 Caravaggio, Michelangelo Merisi da(1573/1610)는 서재에서 성경을 번역하는 모습으로 묘사하고 있다. 그는 이보다 먼저 그린 마태 3부작 중 〈마태의 영감〉에서 마태의 모습을 그리스 철학자로 그려 호응을 얻은 바 있어 성인에게도 동일한 모습에 같은 옷을 입히고 있다. 테네브리즘 효과가 두드러지게 나타나며 책상 위에 놓인 해골은 메멘토 모리Memento Mori(죽음을 생각하라)를 상징하며 수도사로서 삶을 깊이 성찰하는 모습을 보여주고 있다.

서 물을 퍼 마시고, 헬라인들은 거기서 흐르는 개울물을 마시고, 로마인들은 하류에 고여 있는 웅덩이의 물을 마신다."며 원전의 중요성을 이야기했다. 독일 사람들은 성경 번역에서 영국보다 거의 한 세기 앞서 있다는 점에 큰 자부심을 가지고 있었다. 슈베르트나 브람스의 경우 전례음악인 미사와 진혼곡(레퀴엠)의 라틴어 가사

고흐
'성경이 있는 정물'

1885, 캔버스에 유채 65×78cm, 반 고흐 미술관, 암스테르담

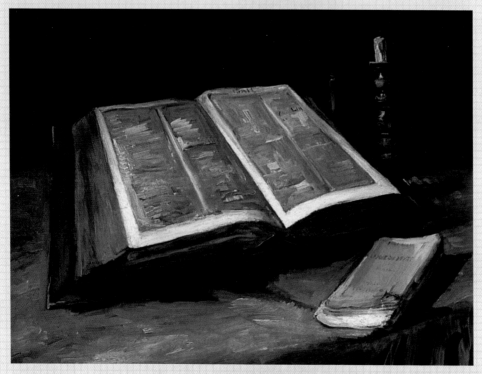

목사인 아버지가 쓰시던 커다란 성경책은 이사야서 53장이 펼쳐져 있는데 그리스도의 수난을 예언한 장으로 성직자의 길을 걸으며 고난의 삶을 사신 아버지를 상징하고 있다. 그 앞의 노란색 책은 에밀 졸라Emile Zola(1840/1902)의 《산다는 것의 즐거움》이란 책으로 아버지의 기대와 바람인 목회자의 길을 포기하고 그림에서 삶의 즐거움을 찾으며 화가의 길로 접어든 고흐 자신을 대변하고 있다. 그러나 빈센트 반 고흐Vincent van Gogh(1853/90)는 동생 테오에게 보낸 편지에서

"내가 얼마나 성경에 이끌리고 있는지 너는 아마 잘 모를 거야.
나는 매일 성경을 읽고 말씀을 내 마음속에 새기며
주의 말씀은 내 발의 등불이요, 내 길의 빛이므로
말씀에 비추어 내 삶을 이해하려 한다."

라 고백하므로 진정한 신앙인으로서의 모습을 보인다. 촛대의 촛불은 꺼져 있지만 환한 빛이 두 책을 비추며 부자의 의미 있는 삶을 밝혀주고 있다

가 확정된 시기(트렌트 공의회)보다 루터의 독일어 성경 번역이 앞선다는 이유로 라틴어 전례에 의한 가사를 거부하고 모국어인 독일어 가사에 의한 〈독일 미사〉와 〈독일 레퀴엠〉을 작곡하기도 한다.

모국어 성경 번역의 물결은 영국에도 예외가 아니었다. 영국은 일찍이 가톨릭에서 분리하여 성공회를 설립하고 교황청과 대립하며 독자 노선을 걸었는데 스튜어드 왕조의 제임스 1세가 11명의 학자들에게 의뢰하여 1611년 영어로 번역한 흠정역KJV을 완성한다. 이후 성경의 번역은 계속되어 오늘에 이르기까지 가장 많은 종류의 언어로 번역된 책이 된다.

에덴동산에서

하나님은 아담을 창조하시어 에덴 강 지류가 네 개로 나누어지는 비옥한 땅인 동산에서 살도록 하신다. 에덴Edin은 수메르어로 '물이 흐르는 평원'의 뜻으로 나무가 무성하고 비손, 기혼, 힛데겔, 유브라데 네 강의 근원이 되는 비옥한 장소며(창2:10~14) 셈족어원설에 따르면, 여자가 머리를 사치스럽게 치장한 풍요의 의미를 지니고 있다. 하나님은 에덴동산 가운데 생명나무와 선악을 알게 하는 나무를 예비해 놓으시고 아담에게 각종 나무 열매를 다 먹되 선악을 알게 하는 나무의 열매는 먹지 말라 지시하신다.(창2:16~17)

나무는 땅에서 하늘로 향하고 있어 땅과 하늘, 신과 인간, 생명과 죽음을 이어주는 상징이다. 그 열매를 먹으면 죽지 않는다는 생명나무가 있다는 것은 인간은 죽을 수밖에 없는 존재, 즉 하나님께서 인간을 창조하실 때 생명의 유한성을 주심을 상징하고 있다. 선악을 알게 하는 나무에서 '선'과 '악'이라는 극단의 두 요소를 언급하므로 전체를 아우르는 히브리어의 메리즘Merism적 표현을 사용하여 모든 것을

지칭하고 있으며, '알게 하는'이란 다아스(지식)로 하나님만 알고 있는 신비한 우주의 질서를 포함한 모든 지식이라 볼 수 있다.

천지창조 3부 : 29~34곡 – 에덴동산에서 아담과 하와의 사랑

낙원에서 아담과 하와의 행복한 시간과 첫 번째 감사 예배를 드리는 장면을 두 쌍의 서창과 사랑스런 2중창으로 구성하고 있으며, 마지막에 서창과 합창 '우리 주께 찬송하라'로 전곡을 마무리한다.

29곡 서주와 서창(우리엘) : 장밋빛 구름 아름다운 노래 가운데
Aus Rosenwolken bricht, geweckt durch süßen Klang

하이든의 〈천지창조〉 3부는 낙원에서 아담과 하와가 사랑하고 행복해 하는 모습이다. 라르고의 서주로 낙원에 울려 퍼지는 천사들의 즐거움을 나타내는 듯한 플루트 선율이 주도하는 인상적인 도입에 이어 우리엘은 동산을 거니는 아담과 하와의 모습을 '장밋빛 하늘에 고운 노래 울려 퍼지리'라며 목가적으로 노래한다.

장밋빛 구름 아름다운 노래 가운데 새 아침 밝았네 하늘에서 울려 퍼지는 저 노랫소리가 땅에 퍼지네	보라 이 한 쌍을 손 잡고 거니네 그들의 눈빛 감사한 마음 보이네 곧 입을 열어서 주 찬양하리라 우리도 함께 주 찬양드리자

30곡 2중창(하와, 아담)과 합창 : 주 하나님 풍성하심이/주 권능 찬양하여라
Von deiner Güt', o Herr und Gott

현의 스타카토와 오보에의 조주에 이끌리어 하와와 아담이 낙원에서의 행복한 삶을 주신 하나님 은혜에 감사하는 아름다운 2중창을 부르고 멀리서 은은히 들리는 합창이 화답하며 길게 이어진다.

주 하나님 풍성하심이 온 천지에 찼네 천지가 크고 놀랍도다 주님 솜씨라 아름다운 새벽 별	새 날이 밝아옴을 알리네 빛나는 밝은 해 만물의 물과 영혼되네

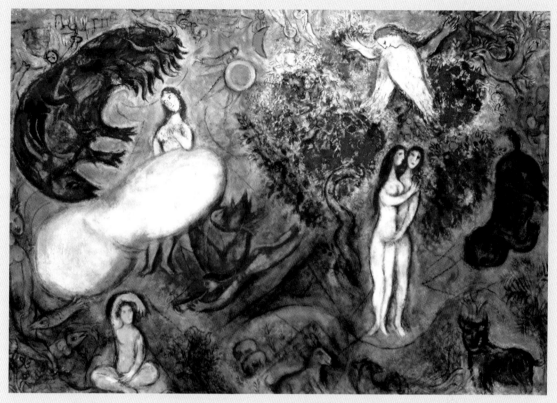

샤갈 '에덴동산, 아담과 이브의 낙원' 1961, 캔버스에 유채 198×268cm, 국립샤갈성경메시지 미술관, 니스

전체적으로 파란색 톤은 희망과 긍정으로 낙원의 평화로움을 의미한다. 인간과 형체가 불분명한 동물들, 천사가 자연과 함께 어우러진 평화로운 모습이다. 생명나무와 모든 지식의 나무가 한 쌍씩 원으로 묘사되어 있고 뱀은 다아스를 가진 영험한 존재로 동산의 나무를 지키고 있다. 나무 위에 형체가 분명치 않은 한 쌍의 사람이 반대 방향으로 누워 있다. 두 나무 사이에서는 둘이 합치된 모습을 하고 있으며, 그 아래 완벽한 형체를 갖춘 한 쌍이 서로 붙어 있는데, 하와는 이미 뱀으로부터 선악과를 받아 먹고 있다. 샤갈은 선악과를 먹은 아담과 하와가 이미 모든 지식에 밝아졌기에 신의 색깔인 흰색의 강도를 높여 가며 영적인 존재로 표현하고 있다. 주변에 여러 동물과 물고기가 나오며 아직 모습이 확실치 않은 구름의 형태도 보인다. 노란색으로 요가 자세를 취한 요기는 샤갈 자신인데 요가를 통한 신과 인간의 합일의 경지라는 독특한 정체성을 보여주는 듯 천사가 샤갈 쪽으로 다가가고 있다.

32곡 2중창(아담, 하와) : 우아한 배우자 Holde Gattin

아담과 하와가 서로 사랑을 고백하고 함께 사랑의 2중창을 부른다.

아담
우아한 배우자
황금 같은 시간은 부드럽게 지나가오
매 순간 새로운 들림이 일어나고
휴식으로 모든 것이 치유되네
하와
배우자를 숭배하오
순수한 기쁨으로 가슴이 뛰어오르네
삶과 내가 가진 모든 것 당신의 것이오
당신의 사랑이 나의 보상이오
2중창
이슬 맺히는 아침

오, 그녀가 모두를 기쁘게 하네
산들바람 부는 시원한 저녁
오, 그녀가 모두를 재촉하네
열매는 얼마나 맛있을까
향기로운 꽃 냄새가 얼마나 매력적인가
그러나 너 없이는 나에게 무엇이 있는가
아침 이슬, 저녁 바람
감람나무 열매, 향기로운 꽃
그대로 인해 기쁨이 한층 더해지네
너와 함께하는 즐거움은 항상 새롭고
너와 함께하는 삶은 끊임없는 행복이네

34곡 합창 : 우리 주께 찬송하라! 감사하라 크신 일 이루셨네
Singt dem Herren alle Stimmen! Dankt ihm alle seine Werke

'우리 주께 찬송하라'고 힘차게 시작하여 2중 푸가로 '주를 찬미함은 영원히 그치지 않으리'와 '아멘' 두 개의 동기를 중심으로 마지막 합창답게 장대하고 웅장하게 전개되며 중간에 독창자의 경과부가 삽입되면서 힘차게 '아멘'으로 마무리된다.

우리 주께 찬송하라
감사하라 크신 일 이루셨네
주의 이름 주의 영광

소리 높여 찬양하라
주 영광 영원토록
아멘, 아멘

심판 1 : 타락과 낙원에서 추방

인간 타락의 원흉인 뱀은 원래 메소포타미아의 〈길가메시Gilgamesh 서사시〉에서 길가메시가 찾은 불멸의 과일을 빼앗아 먹으므로 영생을 얻었다는 이야기 때문에 영험한 동물로 여겨진다. 타락의 상황에 뱀은 하와에게 접근하여 왜곡된 사실로 유도 질문하므로 하나님에 대한 불신을 고조시킨다. 하나님은 아담에게 선악과를 먹으면 "반드시 죽으리라."(창2:17) 말씀하셨고, 아담은 이 사실을 하와에게 분명히 전했을 것이다. 그러나 뱀은 하나님의 지시를 직접 받은 아담이 아닌 하와에게 접근하여 하나님을 절대자, 심판자의 의미인 엘로힘으로 지칭하므로 두려움과 공포의 존재로 인간과의 거리감을 부각시킨다. 즉, "하나님Elohim이 참으로 너희에게 동산 모든 나무의 열매를 먹지 말라 하시더냐."(창3:1)고 애매하게 유도 심문을 하자 하와는 "먹지도 말고 만지지도 말라 너희가 죽을까 하노라."(창3:3)라며 "만지지도 말라"란 말을 덧붙여 하고 "죽으리라"를 "죽을까 하노라"로 불확실하게 이야기하며 주어진 것에 감사하지 않고 원망과 불만이 섞인 대답을 한다. 이에 뱀은 결코 죽지 않을 것이고, 영적인 눈이 떠져 모든 것을 알게 될 것을 하나님께서 아시고 못 먹게 하는 것이라며(창3:5) 죄를 합리화하고 타락으로 이끌며 마치 하나님의 마음을 꿰뚫어 보고 있는 것처럼 자신의 전능함을 과시하며 하와의 호기심을 자극한다.

결국 하와는 뱀의 유혹을 이기지 못하고 선악과를 따먹고 아담에게도 먹여서 원죄를 지으므로 하나님에 대한 첫 불순종이 시작된다. 이에 하나님께서 아담을 부르시며 인류를 향한 첫 질문 "네가 어디 있느냐?"(창3:9), "그 나무 열매를 네가 먹었느냐?"(창3:11)라고 물으신다. 그러자 아담은 하와에게, 하와는 뱀에게 책임을 전가한다. 하나님은 뱀에게 저주를 내리시고, 아담과 하와로 대표되는 모든 남자와 여자에게 벌을 내리시며, 아담과 하와가 생명나무도 따먹고 영생할 것을 우려하시어 낙원에서 추방하시는(창3:22~24) 첫 번째 심판이 일어난다.

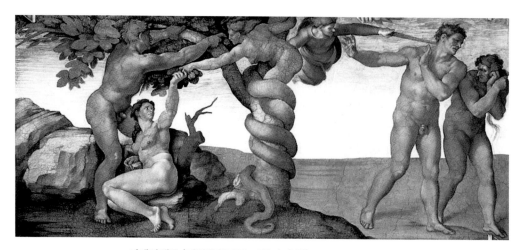

미켈란젤로 '에덴동산에서 타락과 추방' 1509~10, 프레스코 280×570cm, 시스티나 예배당, 바티칸

가운데 나무를 중심으로 좌측은 타락의 현장으로 화려한 무지갯빛 뱀에게 다리를 감긴 여자가 하와에게 열매를 건네고 옆의 아담도 나뭇가지를 잡고 열매를 따고 있다. 낙원으로 보기엔 좀 삭막한 바위와 죽은 나무가 아담과 하와의 죄를 상징하고 있다. 우측은 칼을 든 권위적인 모습의 천사가 아담, 하와를 황량한 배경의 벌판으로 쫓아내는 장면이다. 아담과 하와의 굴욕적인 모습은 미켈란젤로가 피렌체에서 활동할 무렵 마사초Masaccio(1401/28)의 프레스코화 〈에덴동산에서 추방〉의 아담과 하와의 모습을 보고 남겨 놓은 스케치를 참고하고 있다. 이 그림은 동시성의 묘사란 기법을 사용하고 있는데, 뱀과 천사 사이에 줄을 그어보면 좌측과 우측이 동일 인물로 대칭을 이루며 서로 다른 두 개의 사건인 뱀에 의한 타락과 천사에 의한 추방을 보여준다. 뱀(사탄)이 180도 회전하여 천사(라파엘)로 변하므로 뱀과 천사는 동일한 존재의 변모로 묘사하고 있는데, 이는 루시엘 천사가 타락하여 사탄의 대장인 루시퍼가 되었다는 이론을 염두에 둔 발상이다. 도상 전체적으로 보았을 때 미켈란젤로의 이름 알파벳 'M'자 구도를 이루고 있어 미켈란젤로가 시스티나 천장화 및 제단화 〈최후의 심판〉에서 창조보다 심판에 더 초점을 두고 있음을 짐작할 수 있다.

마사초 '에덴동산에서 추방' 1427, 프레스코 208×88cm, 산타 마리아 델 카르미네, 브랑카치 예배당, 피렌체

모든 지식의 나무는 영적 영역, 즉 신의 경지를 나타내는 흰색과 노란색이 주를 이루며 열매는 붉은 점으로 그려 전체적으로 하나님의 속성인 세피라를 나타내고 있다. 윗부분의 둥근 흰색 원은 세피라 중 왕관(케테르)을 형상화한 것으로 두 개의 뿔이 나 있는데 뿔은 히브리어 '메me'로 '야생 황소의 뿔'을 뜻하며 경외의 대상임을 말해주고 있다. 푸른색 궁창 위의 천사는 아담과 하와를 쫓아내는 것이라기보다 뒤따르며 잡으려는 모습으로 묘사하고 있다. 아담은 하와와 함께 붉은 수탉에 실려 손으로 뱀을 잡고 불새가 안내하는 대로 에덴동산 밖으로 향하고 있는데 추방되는 아담과 하와의 표정은 어둡고 두려워하며 고민하고 절망하는 일반적인 모습이 아닌 새로운 세계로 향하는 희망에 부푼 표정이며 수탉만 천사의 부름에 뒤를 바라보며 앞으로 전진한다. 수탉(게벨)은 남성을 상징하는 것으로 정결 의식에서 피를 얻는 속죄제로 사용되며 인간 세상의 생명과 풍요, 성적인 사랑을 의미한다. 이는 샤갈의 내면 의식으로 작가 자신을 나타낸 것이며, 노란 사슴 또한 〈에덴동산〉의 요기와 같이 샤갈 자신의 동참을 나타내고 있다.

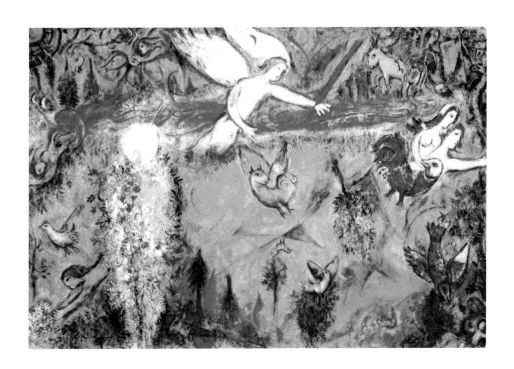

심판 2 : 네 아우 아벨은 어디 있느냐?

에덴동산에서 추방된 아담과 하와는 가인과 아벨을 낳았고 가인은 농사를 짓는 농부가 되고 아벨은 양을 치는 목동이 된다. 가인은 땅의 첫 소산을, 아벨은 양의 첫 새끼와 그 기름을 하나님께 제물로 드리는데 하나님은 그 제물보다 이미 그들의 행실로 선한 자와 악한 자를 판단하고 계시기에 아벨의 제물만 받으신다. 가인은 자신의 제물이 거부당하자 분해하며 아우 아벨을 쳐죽이므로 인류 최초로 그것도 형제 간에 살인이 일어나게 된다. 하나님은 아담이 명령을 어기고 나무 뒤에 숨었을 때 아담에게 "네가 어디 있느냐?"라고 물으셨듯, 인간을 향한 두 번째 질문으로 가인에게 "네 아우 아벨이 어디 있느냐?"(창4:9)라고 간접적인 질문을 하심으로써 죄 지은 자로 하여금 더욱 큰 양심의 가책을 느끼도록 하신다. 이에 가인이 "내가 알지 못하나이다 내가 내 아우를 지키는 자니이까."(창4:9)라 반문하며 죄에 대한 뉘우침이 없자 하나님은 가인에게 땅의 저주를 받는 벌과 함께 에덴 동쪽 놋(방황, 방랑의 뜻) 땅으로 쫓아내시는 심판이 일어난다.

놋 땅으로 쫓겨난 가인은 아담의 계보에서 제외되고 더 이상 땅의 소산을 얻을 수 없으며 하나님의 보호하심을 기대할 수 없게 되자 스스로 그 자손들을 보호하기 위해 도성을 쌓고 도성 생활과 관련된 구리와 쇠로 도구를 만드는 일을 하며 양식을 얻기 위한 전쟁을 일삼는 악한 자의 계보를 이루게 된다. 가인의 벌이 7배라면 5대손 라멕의 벌은 77배에 달한다고 기록된 것 같이 가인의 자손들의 죄가 점점 커지자 하나님은 홍수 심판 때 가인의 자손들을 모두 심판하신다.

한편, 두 아들을 모두 잃은 아담과 하와는 '대신 주셨다'란 의미를 가진 셋을 낳아 아담의 계보를 이어나가는데 후손 에녹은 하나님과 동행한 사람으로 죽지 않고 하늘로 들어올려지며 의인인 노아와 그 아들들로 이어진다.

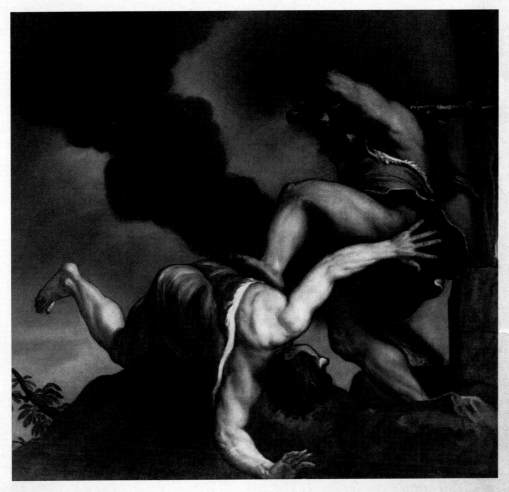

티치아노 '가인과 아벨'　　　　　　　　　　1543, 캔버스에 유채 298×282cm, 산타 마리아 델라 살루테, 베네치아

티치아노Tiziano, Vecellio(1488/1576)는 베네치아 벨리니 공방의 견습생으로 유화 물감을 섞어 색을 만드는 실험에 열중하여 자신의 독특한 색채 세계를 이루고 벨리니Bellini의 섬세한 화풍을 이어받아 베네치아 르네상스를 빛낸 화가다. 그는 베네치아 산타 마리아 델라 살루테 교회에 크기와 분위기가 비슷한 세 개의 살인 장면을 담아 놓고 있다. 〈가인과 아벨〉은 불의에 의한 살인이고 〈이삭의 희생〉은 순종의 사건이며 〈다윗과 골리앗〉은 정의로운 살인이다. 〈가인과 아벨〉에서 살인자 가인의 얼굴은 보이지 않을 정도로 검은 구름을 배경으로 어둠 속에 가두는 반면, 피를 흘리며 죽임을 당하는 아벨에게는 빛이 모인다. 등장인물을 실제 크기로 하여 심플하면서 강한 색상의 명암으로 인상적인 화면을 구성하고 있다.

기베르티
'가인과 아벨'

1425~52, 동 주조에 금박 79×79cm, 피렌체 두오모 박물관

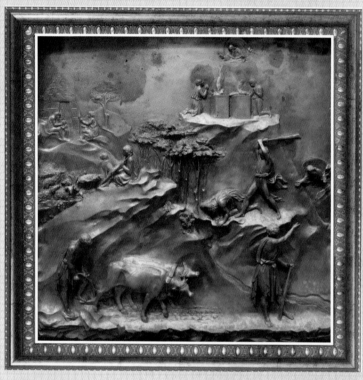

정중앙에 수직선을 그으면 좌측은 가난하지만 평화로운 형제의 모습, 우측은 형제 살인이 일어나게 된 원인부터 과정, 결과까지 보여주며 대비된다. 에덴에서 쫓겨난 아담과 하와가 오두막에서 두 아들을 낳고 함께 살고 있는 모습이 보인다. 그 아래 아벨은 산 위에 앉아 양을 돌보는 양치기로, 가인은 산 아래 소를 부리며 밭을 갈고 있는 농부의 모습으로 생업에 열중한다. 가인과 아벨이 제물을 바치는데 아벨의 제물은 불꽃이 하늘 높이 타오르며 하나님께서 기꺼이 받으시고, 가인의 것은 불꽃이 맥없이 꺼져 하나님의 관심을 받지 못하고 있다. 그 아래 아벨이 양을 칠 때 사용하던 지팡이로 가인이 아벨을 쳐죽이는 장면이 나타나고 이 모든 상황을 주시하시던 하나님이 가인에게 "네 아우는 어디 있느냐?"(창4:9)며 아벨의 행방을 묻자 가인은 손을 들어올리며 "알지 못하나이다 내가 내 아우를 지키는 자니이까."(창4:9)라 반문하는 모습이다.

심판 3 : 홍수 심판과 무지개 언약

노아 이야기는 창세기 6~9장까지 방주 준비(6장), 홍수(7장), 홍수 후 번제(8장), 무지개 언약과 술 취한 노아(9장)로 이어지는데, 하나님은 홍수가 시작되기 74년 전 이미 온 땅이 부패와 포악함으로 가득 차니 노아 가족과 모든 생물의 생명 보존을 위해 암수 한 쌍씩을 제외하고 모두 멸할 것이라며 노아에게 방주를 제작하도록 명하신다. 방주는 히브리어 '테바Tebah'로 모세의 갈대상자도 '테바'로 불리는데 이 둘은 갈대로 엮어 역청을 발라 물이 새지 않도록 한 구원의 상징이란 공통점을 갖고 있다.

노아는 주위의 비난에도 하나님의 지시대로 방주를 만들고 홍수 시작 일주일 전에 가족과 동물들을 방주로 피신시킨다. 홍수가 시작된 지 40일 만에 방주가 물위로 떠오르고 계속 비가 내려 150일간 지속된다.

비가 멈추고 수면이 줄어들어 73일이 지나자 산이 보이고, 그 후 40일째 노아가 창문 밖으로 까마귀를 날리자 아직 발붙일 곳이 없어 7일 만에 돌아온다. 다시 비둘기를 날려보내니 저녁때 감람나무 잎을 물고 와 다시 7일 후 비둘기를 내보냈더니 돌아오지 않자 이로부터 23일간 방주에서 대기하므로 방주 생활은 300일간 지속된다. 다시 14일 후 방주 문을 열고 보니 물은 보이지 않지만 땅이 마르지 않아 56일간 더 기다려 70일을 채우고 땅이 완전히 마른 다음 방주에서 나왔으니 총 370일간 방주에 머물며 홍수 심판을 피한다.

이렇게 홍수 사건은 세상의 온갖 악과 부패를 물로 심판하시고 다시 세우신 하나님의 재창조라 볼 수 있다. 하나님은 노아와 아들들에게 "생육하고 번성하며 땅에 가득하여 그중에서 번성하라."(창9:7)고 축복하신다. 또한 더 이상의 홍수가 일어나지 않으리라는 약속의 증거로 구름 사이에 무지개를 보여주신다.

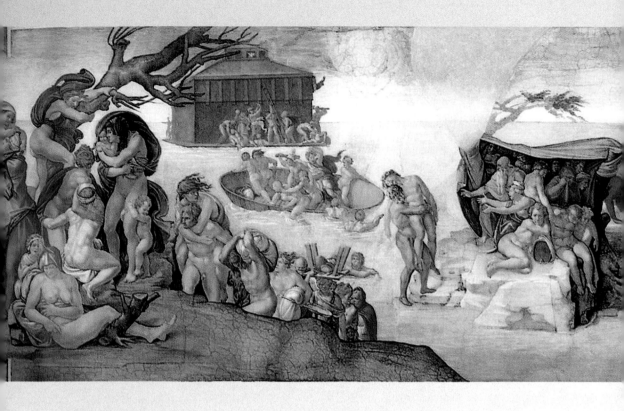

미켈란젤로
'홍수'

1508~9, 프레스코 280×570cm, 시스티나 예배당, 바티칸

홍수가 나자 네 곳으로 피신하는 인간의 군상을 보여주므로 위기 상황에서 인간의 본성이 나타나고 있음을 묘사하고 있다. 좌측은 가재 도구를 지고 어린 아이를 업고 산으로 오르는 행렬과 더 높은 나뭇가지 위로 오르는 모습, 중앙은 이미 정원 초과된 작은 배에 오르려는 사람과 못 오르도록 밀어내는 사람의 상반된 모습, 우측은 조그만 바위 위 임시 천막으로 한 노인이 아들을 들어 옮기고 있으며, 멀리 방주와 노아의 가족들이 보인다. 우측 천막의 나무 위 역삼각형으로 훼손된 부분은 1795년에 근방 산타 안젤로 성에 비축해 두었던 탄약이 사고로 터지면서 생긴 폭발의 진동에 의해 떨어져 나간 부분을 물과 구름으로 복원해 놓은 흔적이다.

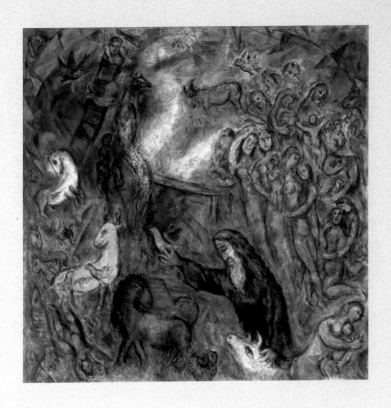

샤갈
'노아의 방주'

1961~6, 캔버스에 유채 236×234cm, 국립샤갈성경메시지 미술관, 니스

　　　　　　　가운데 방주를 기준으로 좌측은 하나님 영역, 우측은 세속의 영역으로 노아는 물론, 전체를 홍수 심판이 끝나 희망의 새 세상을 나타내는 파란색을 사용하고 있다. 방주 안의 모습으로 노아의 가족 여덟 명보다 더 많은 수의 사람들이 구원받는 것으로 묘사하고 있는데 이는 홀로코스트 학살에서 살아남은 유대인 무리를 상징한다. 노아는 왼손으로 소를 쓰다듬으며 오른손으로 비둘기를 날려 땅에 물이 말랐는지 알아보고 있다. 비둘기는 땅과 하늘을 연결하는 사다리 위로 날아가며 사다리 위의 천사는 비둘기를 맞이하며 감싸 안으려 하고 있다. 방주와 사다리를 연결하는 공작새는 영적인 불멸과 부활을 의미하며 방주 위 두 개의 빛줄기와 함께 다음 나오는 〈노아의 무지개〉에서 새 언약을 상징하는 무지개의 근원이 된다. 눈에 띄는 노란 사슴은 〈에덴동산〉의 요기와 같이 샤갈 자신이 이 현장에도 동참하고 있음을 나타내고 있다.

브리튼 : '노아의 홍수Noye's Fludde', 1~14곡

영국의 작곡가 벤저민 브리튼Benjamin Britten(1913/76)은 〈청소년을 위한 관현악 입문〉이란 곡을 작곡했고 어린이들의 음악 교육에 관심이 많았다. 〈노아의 홍수〉는 브리튼이 1957년 어린이들의 성경 공부를 목적으로 성경 중 어린이들이 가장 흥미를 느낄 만한 노아의 홍수 이야기로 만든 단막으로, 모두 14곡으로 이루어진 어린이를 위한 오페라다. 이 곡은 노아 가족 외 방주에 실리는 모든 동물들의 배역을 어린이들이 직접 동물의 탈을 쓰고 등장하여 참여하는 오페라로서 친근감을 더해준다. 노아의 순종하는 모습과 노아 아내와 그녀 친구의 불순종하는 모습을 대비하므로 교육적 효과도 얻고 있다. 현대 오페라지만 난해하지 않고 영국 해군의 찬송가와 영국 성공회 찬송가가 나와 낯설지 않으며 핸드벨 등 친근한 악기들이 등장하여 재미있게 한 시간이 흘러가므로 특히 어린이들에게도 감상을 권하고 싶다.

개막 찬송 '주 예수님, 저를 생각하십시오'로 시작되어 바로 하나님의 음성으로 죄 많은 세상에 파멸이 다가오고 있음을 노아에게 전하며 그와 가족들을 구원해 줄 방주를 만들라 말씀하신다. 노아는 이에 순종하여 사람들과 그의 가족에게 도움을 청했고 아들들과 며느리들 모두 방주 제작에 필요한 도구와 재료를 구하여 방주를 만들고 있는데, 노아의 아내와 그녀의 수다쟁이 친구는 방주 제작을 조롱한다.

방주가 완성되었을 때 노아는 아내에게 방주에 들어갈 것을 권하며 방주가 우리를 지켜줄 것이라 설득하지만, 아내가 거부하자 싸움이 일어난다. 이때 하나님의 음성이 40일간 비가 내릴 것을 예언하며, 노아에게 모든 종류의 동물 한 쌍씩을 방주에 태우라고 지시하신다. 노아의 아들들과 어머니가 논쟁을 하는 동안 동물들은 짝을 이루어 방주에 들어간다. 비가 오기 시작하자 노아는 가족들에게 방주에 오르도록 명령하는데, 아내와 그의 수다쟁이 친구는 거절하고 술을 마시며 흥청거린다.

샤갈
'노아의 무지개'

1966, 캔버스에 유채 205×292.5cm, 국립샤갈성경메시지 미술관, 니스

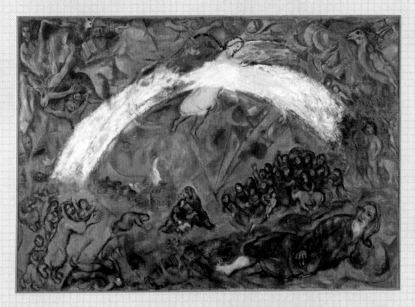

무지개를 중심으로 위는 천상의 세계를 나타내는 초록색으로, 무지개 가운데 있는 천사는 영적인 노란색으로 표시하고 있다. 좌측은 홍수가 끝나 노아의 가족들이 방주에서 나오고 있고 노아는 절하며 번제를 드리고 있다. 〈노아의 방주〉에 나왔던 공작새와 방주 위 두 개의 흰 빛줄기가 연장되어 여기서 공작이 날개를 펴고 이에 따라 빛이 확장되는 형상으로 흰색 무지개를 만들고 있다. 하나님은 언약의 증거로 무지개를 보여주시는데, 언약의 히브리어 '베리트Beriyt'는 '먹다(바라Barah)'에서 나온 말로 음식을 함께 먹으므로 유대 관계를 맺는 것이고, '제사를 위한 고깃덩어리'의 의미도 있어 언약이 파기되면 잘린 고깃덩어리 같이 죽임을 당하리란 뜻이다. 무지개의 히브리어 '케쉐트Qeshet'는 '활Bow'의 뜻으로 비가 온 후 나타나는 활 모양Rainbow에서 나온 말로 약속의 의미를 지니고 있으며, 〈길가메시 서사시〉에서 이슈타르 여신이 대홍수를 잊지 않기 위해서 보석이 박힌 목걸이를 걸어 놓은 데서 유래한다. 무지개 가운데 있는 천사는 공의로운 심판자로 나타나 우측의 아담과 하와와 좌측의 노아 가족을 이어주며 파라다이스의 회복을 기원한다. 그 아래는 앞으로 일어날 일로 이삭의 희생 장면을 아브라함이 우르와 하란에서 데리고 온 친척들과 이스라엘 백성들이 바라보며 응원하고 있다. 노아는 희망과 긍정을 상징하는 의인으로 파란 옷을 입고 지혜로운 표정으로 신발을 벗은 채 가장 편한 자세로 이 모든 광경을 누워서 손으로 머리를 괴고 지켜보고 있다. 천상은 피카소Picasso의 기법으로 묘사된 매우 복잡한 상황으로 모세가 십계명 돌판을 펼쳐 보이고 있고 우측 구석에 책을 들고 가는 사람은 붉은색 옷과 노란 왕관을 쓰고 있어 시편을 들고 있는 다윗왕으로 보이며 좌측에 샤갈 자신이 그림 그리는 모습도 보인다.

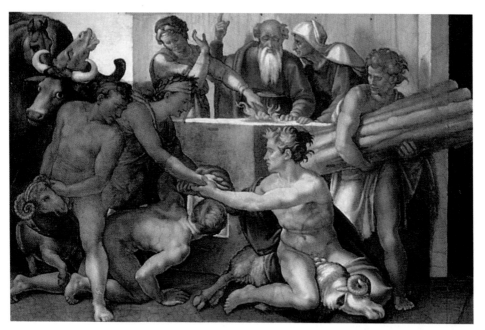

미켈란젤로 '노아의 번제'　　　　　　　　　1509, 프레스코 170×260cm, 시스티나 예배당, 바티칸

홍수가 끝나자 노아와 그의 가족, 동물들이 땅으로 내려와 생명을 구해주신 하나님께 감사의 제사를 드리는 장면으로 아들들이 양을 잡고 노아와 아내, 며느리가 제단에 올릴 번제물을 준비하고 있다. 노아는 오른손으로 하늘의 하나님을 가리키고 며느리는 번제물을 자르며 히브리어 '헤'자 모양을 만들어 헤세드를 표시하고 있고 아내는 계속 노아에게 뭔가 잔소리를 해댄다. 노아의 다른 며느리는 제사에 사용할 나무 다발을 나르며 홍수 심판에서 살아남은 감사의 제사에 동참한다.

노아의 아들들이 어머니를 끌고 방주로 들어가고, 남아 있던 수다쟁이는 홍수로 물에 휩쓸리며 남편을 때리고 원망한다. 비가 거세지고 폭풍이 일기 시작하며 폭풍 속에서 영국 해군의 찬송가 '영원한 아버지, 강한 능력으로 구원하소서'의 첫 번째 구절이 방주에 들려오자 방주 안의 식구들과 짐승들 모두 회중 찬송 형식으로 합류하면서 폭풍이 서서히 잦아들게 된다.

1곡 주 예수님, 저를 생각하십시오Lord Jesus, think on me

2곡 하나님, 이 세상 모든 사람들이 혼돈에 빠졌습니다God, that all this world hath wroughte

3곡 모든 일을 마쳤습니다Have done, you men and women all

4곡 이제 저는 하나님의 이름으로 시작합니다Now in the name of God I will begyne

5곡 아내여, 이 배가 우리를 보호할 것이오Wiffe, in this vessel we shall be kept

6곡 노아, 노아 네 기업을 가져가라Noye, Noye, take thou thy company

7곡 아버지, 안에서 사자, 표범 소리가 들리네요Sir, heare are lions, leopards, in

8곡 아내여, 들어오시오! 왜 그들의 말을 믿는가Wiffe, come in! Why standes thou their

9곡 아직 여기 있는 것이 안전하오It is good for to be still

10곡 영원한 아버지, 강한 능력으로 구원하소서Eternal Father, strong to save

　　방주 밖이 평온해지자 노아는 까마귀를 방주 밖으로 내보내며 다시 돌아오지 않으면 언덕이나 들이 마른 상태일 것이라 예측했다. 까마귀가 돌아오자 다시 비둘기를 내보냈고 비둘기가 일주일 만에 올리브 가지를 물고 오자 노아는 이를 구원의 표시로 받아들이고 하나님께 감사드린다.

　　다시 하나님의 음성이 모든 사람에게 방주를 떠날 것을 지시하신다. 그러자 동물들은 모두 할렐루야를 부르고 노아 가족들도 '주님, 우리는 주님의 능력에 감사드립니다'로 찬양한다. 이때 하나님께서는 결코 땅을 다시는 물로 멸망시키지 않을 것이라고 약속하시며, 그 징표로 무지개를 보여주신다. 모든 등장인물이 에디슨의 찬송가 '높은 곳의 넓은 창공에서'로 찬양하고 이어서 '하나님의 축복과 더 이상의 심판이 없음'이 시작된다. 합창은 마지막 두 구절에서 합류한다. 노아를 제외한 모든 출연자들이 하나님의 축복과 더 이상의 심판이 없음을 믿으며 '사랑하는 이여 안녕'을 부르며 곡을 마무리한다.

11곡 이제 40일이 지났다Now forty days are fullie gone

12곡 노아, 네 아내를 데려가라Noye, take thy wife anone

13곡 노아, 내가 네게 명하노라Noye, heare I behette there a haste

14곡 높이 있는 넓은 창공The spacious firmament on high

노아의 세 아들

의인 노아 이야기 중 술 취해 벌거벗고 자는 노아의 모습이 기록된 것은 좀 의아
스럽긴 하지만 하나님은 성경에서 항상 선과 악을 대비시키시는 사건을 통해 하나
님께서 바라시는 나라의 건설을 위한 인물을 선택하여 연단하시듯 이 사건을 통해
노아 아들들의 옥석이 가려지게 된다. 홍수 후 노아는 포도 농사를 짓고 살았다. 하
루는 노아가 포도주를 마시고 벌거벗은 채 자고 있었는데 이를 목격한 함이 나가서
형제들에게 알리자 셈과 야벳이 아버지께 옷을 덮어드린다. 이 사실을 알게 된 노
아는 자신의 수치를 공개한 함을 저주하고, 이를 덮어준 셈과 야벳을 축복한다. 셈
이란 이름은 '유명한'의 뜻으로 팔레스타인, 메소포타미아족의 조상이 된다. 셈은
아담의 족보와 같이 향년을 기록하며 아브라함으로 이어지는 믿음의 계보로 다윗
왕과 예수님으로 연결된다. 야벳의 이름은 '하나님이 넓게 하신다'는 뜻으로 소아
시아, 그리스 섬 지역으로 지경을 넓힌다. 함은 '검다'란 뜻으로 가나안, 블레셋, 애
굽, 에티오피아, 리비아 등 유색 인종의 조상이 된다. 함의 후손은 바벨, 니느웨, 레
센 등 성읍을 건설하며 가인의 후손과 같이 도성 문화를 구축하고 전쟁과 침략을
일삼으며 훗날 이스라엘 민족을 괴롭히게 된다.

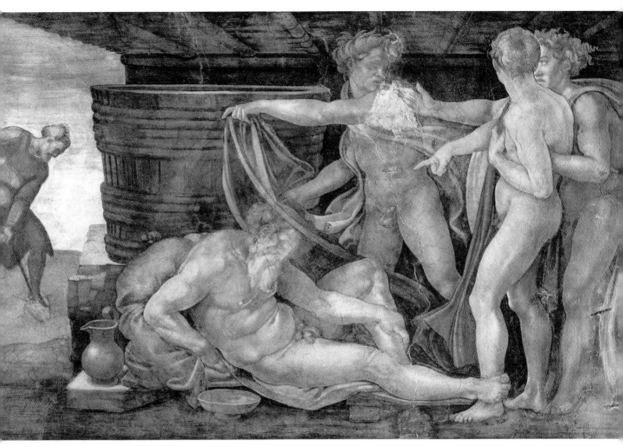

미켈란젤로 '술 취한 노아'　　　　　　　　　　1509, 프레스코 170×260cm, 시스티나 예배당, 바티칸

미켈란젤로는 노아가 삽질하며 열심히 포도 농사에 임하는 모습과 기베르티의 〈노아와 홍수〉 중 술 취한 노아의 모습을 모델로 노아를 누드로 등장시켜 노아의 아름다운 면뿐 아니라 추한 면까지 모두 보여주는 상반된 대비로 인간의 이중성을 보이므로 인간 중심적인 르네상스의 사상을 보여주고 있다. 노아의 벌거벗음은 하나님과 관계가 단절된 영적으로 비워진 상태를 의미하며, 인간의 죄성의 표시로 의인인 노아에게도 인간 본연의 죄성이 한 곳에 자리잡고 있다가 언제든지 나타날 수 있음을 보여주는 것이다. 포도주는 그리스도의 피로, 술 취한 노아는 아들 함으로부터 조롱받으나 셈과 야벳은 천을 덮어 아버지의 치부를 가려준다. 셈과 야벳은 그 상황에서도 보지 않으려고 고개를 뒤로 돌리고 있다. 노아의 조롱받는 모습은 신약에서 가시면류관을 쓰시고 갈대를 쥔 채 조롱받으시는 그리스도의 예형이라 볼 수 있다.

기베르티
'노아와 홍수'

1425~52, 동 주조에 금박 79×79cm, 피렌체 두오모 박물관

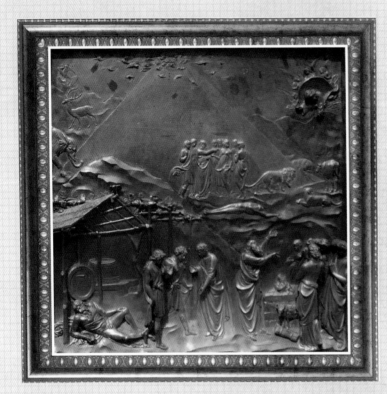

1966년 피렌체 대홍수로 우피치 미술관 지하 창고가 물에 잠기고 두오모 세례당 동문의 조각이 물에 휩쓸려 분실되지만 시민들이 자발적으로 모두 찾아 원본은 두오모 박물관에 보관하게 되었다. 이후 기베르티와 동일한 공법으로 6톤에 이르는 문 두 조가 제작되어 하나는 현재 세례당 동문에 설치되어 있고, 다른 하나는 월드 투어 중이다. 피라미드 모양의 방주가 보이고 우측 모서리의 하나님이 천사들과 홍수가 끝났음을 알리자(창8:15~17) 노아 가족이 방주 밖으로 나오고, 짐승들도 나와 주변을 돌고 있으며, 새는 방주 꼭대기에서 날아다닌다. 우측 아래에는 노아의 제사 모습으로 노아와 그의 가족들이 주님을 위하여 제단을 쌓고, 모든 정결한 짐승 중에서 번제물을 골라 그 제단 위에 바친다. 제단 아래 어린 양이 있다. 노아는 팔을 벌려 하나님께 번제를 드리고, 하나님은 이를 받아들이며 노아에게 다시는 홍수 심판이 없다 하시며 많은 자손을 약속하신다. 이 징표로 상단에 무지개가 보인다. 술 취한 노아는 포도밭을 가꾸는 첫 사람으로 움막에는 포도주를 만드는 술통과 포도나무와 잎이 보인다. 포도주를 마시고 취하여 벌거벗은 채 움막 안에 누워 있는 노아를 본 가나안의 조상인 함이 두 형제에게 아버지의 치부를 폭로한다. 셈과 야벳은 뒷걸음으로 들어가 아버지께 옷을 덮어드린다. 술이 깬 노아는 셈과 야벳을 축복하고 함에게는 저주를 내린다.

심판 4 : 온 땅의 언어와 사람을 흩으시다

바벨은 '발랄Balal'(뒤섞다, 혼란시키다)에서 유래한 말이다. 이는 메소포타미아의 도성 문화를 보여주는 건축물로, 높게 쌓아 하늘에 오르려는 인간들의 욕심과 하나님을 저버린 삶을 상징한다. 이에 하나님께서 탑 건설을 중지시키고 사람들을 온 땅으로 흩어 놓으시며 서로 다른 언어를 사용하도록 심판하신다.

브뤼헐(부) '바벨탑'

1563, 패널에 유채 114×155cm, 빈 미술사박물관

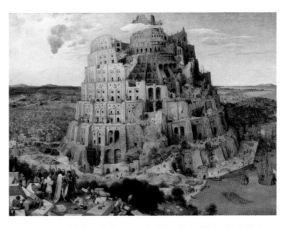

피터르 브뤼헐(부)Pieter Brueghel(the Elder)(1525/69)은 플랑드르 르네상스를 빛낸 화가로 부자 간에 대를 이어 세밀한 기법으로 한 화면에 여러 이야기를 담는 우화, 민속화와 소박한 농민의 실상을 사실적으로 묘사하는 특징을 갖고 있다. 브뤼헐은 성경에 아주 짧게 기록된 바벨탑에 대해 흥미를 갖고 요세푸스 플라비우스Josephus Flavius(37/100)의 《유대 고대사》를 통해 큰 관심을 보이게 되는데 바벨탑의 원형인 지구라트와 1553년 이탈리아 여행 시 본 콜로세움을 바탕으로 나선형 탑과 내부의 아치 구조를 세밀하게 묘사하고 있다. 그는 바벨탑을 주제로 하여 두 개의 작품을 더 남긴다. 중앙의 바벨탑은 구름에 걸칠 정도로 거대한 반면, 배경으로 그린 안트베르펜은 16세기 무역의 발전으로 급성장하며 언어와 관습이 다른 외국인들이 많이 몰려들어 인구가 두 배 증가된 거대 도시임에도 작게 묘사되어 있다. 더구나 신·구교 간의 갈등이 점점 심해진 다문화 도시의 불안한 상황을 복잡하고 촘촘하게 묘사하고 있다. 노아의 아들 함의 계보에 속하는 니므롯은 용감한 자로 니느웨 근처에 큰 성읍을 세우는데, 신하들을 거느리고 바벨탑 건설 현장을 방문하여 무릎 꿇고 비는 석공들을 나무라며 지시하는 모습이 탑을 쌓아 하늘에 닿으려는 인간의 오만함을 대표한다. 층층이 건축 자재를 운반하며 쌓아 올리는 장비들과 작업자들의 분주한 모습이 매우 정밀하게 묘사되어 있다.

내가 너로 큰 민족을 이루고 네게 복을 주어 네 이름을

창대하게 하리니 너는 복이 될지라

(창12:2)

03

아브라함, 이삭, 야곱

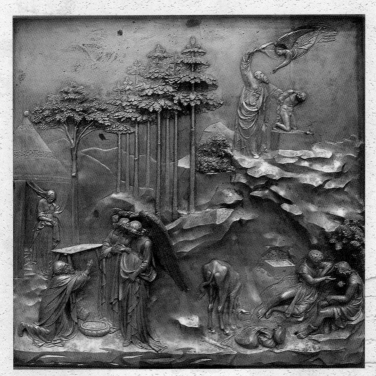

기베르티 '아브라함 이야기' 1425~52, 동 주조에 금박 79×79cm, 피렌체 두오모 박물관

03

아브라함, 이삭, 야곱

성경의 해석 방법

예루살렘 성전이 파괴되는 현장을 목격하며 성전의 상실과 나라를 잃고 참담한 포로생활을 경험한 유대인들은 더 이상 상실의 아픔을 가져다 주지 않는 영원한 정신적 지주인 토라에 대한 믿음이 각별하다. 이들은 토라를 읽을 때 천상의 파라다이스로 들어간다고 믿었기에 성전과 천국의 대안으로 토라를 읽었고, 연구를 통해 정신적 성전으로 들어가는 네 가지 단계를 천국에 비유하여 파르데스Pa-r-de-s라 했다.

유대인들은 토라를 설교 형식으로 해설한 해석(주석)서인 미드라시Midrash를 통해 하나님의 참뜻을 파악했으며 이는 구전되어 오다 2세기경 기록되었다. 파르데스는 이를 이해하는 네 가지 단계적 접근 방법이다. 1단계는 성경에 기록된 내용 그대로 언어적 의미를 파악하는 페샤트Peshat 방식이고, 2단계는 성경의 비유와 은유를 파악하는 레메즈Remez 방식이며, 3단계는 성경 구절을 공부하고 연구하여 속뜻을 파

악하는 데라시Derash 방식이다. 데라시는 법률적 해석을 하는 할라카Halakha와 랍비들에 의해 철학적 해석을 하는 아가다Aggada의 두 가지 주석으로 구성된다. 4단계는 성경에서 하나님의 비밀스러운 의도를 찾는 소드Sod 방식이다.

구분	해석 방식	이해의 기준	해석 예 '예루살렘'
1단계	페샤트Peshat (단순한, 평이한)	• 축자적 의미의 책 읽기 실제 일어났던 사건 그 자체, 텍스트 그 자체의 언어적 의미를 읽는 것	지리적 위치로 이스라엘의 도시
2단계	레메즈Remez (힌트, 단서)	• 문학적 용어로 '은유와 비유'를 통해 의미를 파악하는 것	알레고리(비유)적으로 믿음의 대상인 '교회'
3단계	데라시Derash (연구·공부하다)	• 맥락의 전후 사정Context을 고려하여 해석하는 방식 성경 안에 등장하는 여러 사건, 인물, 시대 상황 등을 연계하여 해석하는 것	전후 문맥에 따라 성경의 대상이 되기도 하고 구원의 대상이 되기도 한다는 측면에서 예루살렘은 '영혼'
4단계	소드Sod (비밀)	• 하나님이 숨겨두신 비밀 인간이 꼭 풀어야 할 암호로 이 비밀이 우주의 신비를 푸는 열쇠라고 생각하는 것	예루살렘은 '천국'이라는 해석, 성경 전체에 담긴 궁극적 코드는 '사랑'

파르데스의 구분

초기 기독교 교부들은 대개 성경을 연구하여 쉽게 이해할 수 있도록 주석을 다는 저작을 남기는데, 성경은 문자적 의미와 영적인 의미가 동시에 내재되어 있으므로 보이는 것과 보이지 않는 것의 두 차원으로 이루어져 있다고 믿고 있었으며 다음 네 가지 방식의 해석법을 주장한다.

첫째, 축자적 해석Literal Interpretation은 본문의 언어적·문법적 용례와 역사적 상황 등을 이해하며 의미를 파악하는 해석법으로 유대 랍비들과 기독교의 안디옥 학파

에 속한 신학자들에 의해 제창되었다. 특히 10세기에 구전 율법을 거부했던 유대 종파인 카라파는 축자적 해석의 우위성을 강력하게 주장했으며 프로테스탄트 종교 개혁자들에 의해 오늘날까지 통용되어 오는 방법이다.

둘째, 은유적·우의적 해석Metaphor/Allegory Interpretation은 비유와 우의적인 상징과 단축이 무엇을 의미하는지 살펴보므로 생략과 감추어져 있는 의미를 파악하는 방법이다.

셋째, 예형론적 해석Typological Interpretation은 구약(율법)과 신약(복음)의 연속성과 불연속성을 효과적으로 해석하는 방법으로 성 아우구스티누스Augustinus, Aurelius(354/430)의 "신약은 구약에 의해 감추어져 있으며, 구약은 신약으로 드러난다."는 말과 같이 구약에 나오는 사실, 인물, 사건이 신약의 그리스도와 교회를 암시하는 예형Type(豫型)으로 해석하는 방법이다. 구약의 예형은 신약의 대형Anti-type(對型)을 거울처럼 비추는 구조를 보임으로써 성경 전체의 통일성과 일관성을 확보한다. 예를 들면, "아담은 오실 자의 모형이라."(롬5:14), 즉 아담은 그리스도의 예형이고, 그리스도는 아담의 본형이다. 십계명 돌판을 들고 시내 산에서 내려오는 모세는 산상수훈 설교를 하신 그리스도의 예형이며, 유월절에 사용되는 양, 바다 괴물의 뱃속에 삼켜진 요나, 희생제물이 된 이삭도 그리스도의 예형으로 볼 수 있다.

넷째, 침묵 속의 웅변Eloquence from Silence은 하나님의 말씀을 인간의 언어로 모두 담을 수 없기에 침묵을 통해 전하려는 의미를 찾아내도록 하는 해석법으로 침묵은 언어의 교감이 아닌 영적 만남의 준비로 침묵 속에 거하는 하나님의 임재를 체험하는 방법이다. 성경의 저자들은 중요한 순간에 침묵하므로 독자들의 예지력으로 행간을 파악하도록 한다.

중세시대 기독교에서 적용된 쾌드리가Quadriga 방식은 네 마리 말이 끄는 황제의 마차를 의미하며, 1세기 교부 로마의 클레멘트Clemens Romanus(30/101?)가 주장한 4단

계의 해석법이다. 이는 역사적·문자적 의미 파악으로 시작하여 문자적 의미 이면에 숨어 있는 은유를 파악하는 알레고리적 해석, 교훈과 도덕적 의미를 파악하는 해석, 천상의 세계를 묵상함으로써 신비적·종말론적 가르침과 감동을 찾으며 영적 의미를 파악하는 방법이다.

단테Dante, Degli Alighieri(1265/1321)는 축자적 읽기, 비유적 읽기, 그리고 파르데스 방식이나 콰드리가 방식에서 3, 4단계를 하나로 묶어 영적 의미를 찾는 3단계 해석 방법을 주장한다. 종교개혁가들은 이전의 복잡한 방법을 거부하고 교회나 교황의 권위보다 성경의 권위가 높다고 하고 '성경은 그리스도의 구유'라는 말에서 드러나듯 그리스도론 중심의 해석을 주장하며 역사적·언어적 해석을 우선시하는 성경 읽기를 권하고 있다. 칼뱅Calvin, Jean(1509/64)은 성경은 하나님의 입에서 나온 교훈으로 참

된 신학의 길은 성경을 이해하며 깊이 알아가는 것이라 주장한다.

사실 성경에 기록된 내용만으로는 파르데스나 콰드리가 방식의 단계적 해석법을 적용하기가 쉽지 않다. 따라서 설교, 주석서 등을 통해 이해의 폭을 넓히지만 한계가 있다. 창세기 1장에는 천지창조란 엄청난 사건이 그저 담담하게 날짜별로 창조의 결과만 기술되어 있으나, 이미 소개한 하이든의 〈천지창조〉에서 천사들의 자세한 설명과 음악적 묘사를 통해 피조물이 하나하나 창조되는 과정을 이해하는 데 도움이 되었음을 경험한 바 있다. 성화도 마찬가지로 가브리엘 천사가 마리아에게 수태를 전하는 장면은 누가복음 1장에 단 몇 줄로 기록되어 있다. 이는 처녀가 잉태했다는 사건 자체로도 놀랄 만하지만, 구약에서 아브라함과 이스라엘 민족으로 이루지 못한 하나님 나라를 신약에서 아들을 보내어 이루시려는 새로운 계획이 시작되는 상황이란 점에서 큰 의미를 지니고 있기에 수많은 화가들이 이 순간을 〈수태고지〉란 제목의 그림으로 남기고 있다.

화가들은 성경을 깊이 통찰하고 숙고함을 통해 성경의 문자적 의미대로 단순히 수태를 전하는 장면뿐 아니라 수태고지의 영적 의미를 전달하기 위해 말이나 글로 표현할 수 없는 부분을 다양한 이미지를 동원하여 상징과 암시로 묘사하며, 신학적 영감을 통해 성경에서 생략되고(含意) 감추어진(秘意) 영적 의미를 전달하고 있다. 단테의 3단계 해석 방법을 적용하여 수태고지의 순간을 그린 로베르 캉팽Robert Campin(1380/1444)의 〈메로드 제단화〉 중 중앙 패널 〈수태고지〉를 분석해 봄으로써 성화가 성경의 영적 이해에 어떻게 도움을 주고 있는지 알아본다.

캉팽 '메로드 제단화'　　　　　　　　　　　　1427, 나무판에 유채 64×118cm, 메트로폴리탄 박물관, 뉴욕

벽에 걸려 있는 물주전자는 축자적으로 단순한 물주전자지만, 구세주의 오심으로 세상 죄를 물로 씻어준다는 비유며, 영적으로 예수님을 담을 그릇, 즉 마리아가 이 엄청난 사건을 순종하며 받아들이는 상황으로 이해된다. 피렌체산 마졸리카 꽃병에 꽂힌 백합과 벽에 걸린 흰 수건은 성모의 순결과 고귀함을 상징한다. 우측 벽난로 위 두 개의 촛대 중 초가 없는 촛대는 구약, 새 초가 꽂혀 있는 촛대는 신약을 상징하며, 두 촛대의 대조를 영적으로 해석하면 수태고지로 구약의 계획은 사라지고 신약을 통한 새로운 하나님의 사역이 시작됨을 의미한다. 탁자 위 촛불이 막 꺼져 연기가 피어 오르는 순간은 이 지역 상인들 간에 상거래 계약이 체결되었을 때 테이블의 촛불을 끄며 약속의 이행을 확인하던 관습과 같이 하나님의 메시아 약속이 이루어짐을 상징하며, 하나님의 새로운 구원의 약속이 마리아의 잉태로 완성되고 있다는 영적 의미로 해석된다. 탁자 위에 펼쳐진 성경과 아래로 흘러 내린 두루마리는 각각 신약과 구약의 비유며, 수태고지로 인해 구시대(구약)는 가고 새로운 시대(신약)가 도래하는 영적 의미가 있다. 창문을 통해 성령의 빛을 타고 십자가를 메고 들어온 아기 예수가 마리아에게 향한다. 성령으로 잉태됨을 상징하며, 궁극적으로 그 아기는 우리의 죄를 대신해 십자가를 지게 된다는 영적 의미까지 지니고 있다. 의자의 네 귀에 있는 사자 장식은 솔로몬의 보좌를 상징하며, 잉태된 아기는 솔로몬의 보좌를 이을 왕이 된다는 영적 의미를 지닌다. 이 제단화는 3면으로 구성되어 우측 패널에 요셉이 목공방에서 쥐덫을 제작하는 모습과 창문에 쥐덫이 놓여 있는 모습이 보이는데, 축자적으로 방에서 엄청난 사건이 벌어지는데도 요셉은 전혀 관심 없이 작업에만 열중하는 모습이다. 쥐덫이 상징하는 것은 요셉과 마리아의 숙명적인 결혼으로 볼 수 있고, 영적 의미로 '주님의 십자가는 악마를 잡는 쥐덫'이란 성 아우구스티누스의 주장에 따라 그리스도는 악마를 잡기 위해 쥐덫에 달아 놓은 미끼로 해석할 수 있다.

캉팽의 〈수태고지〉는 단 몇 줄로 기록된 성경의 수태고지 상황을 그 이면에 있는 부수적인 이야기와 영적인 의미까지 한 장의 그림이나 음악으로 충분히 이해할 수 있음을 시사하고 있다. 이 책은 이같이 음악과 미술의 두 시선으로 성경 속의 주요 사건을 더 넓고 깊게 이해할 수 있도록 안내하여 성경을 새롭게 이해하는 방법을 제시한다.

아브라함의 연단

애초에 하나님은 천지를 창조하시고 자신을 대리하여 아담과 하와로 하여금 지으신 세상이 잘 가꾸어지길 기대하셨으나, 뜻대로 이루어지지 않아 홍수 심판으로 재창조하신다. 그 후 하나님은 이스라엘 민족을 통해 의로운 하나님의 세상을 만드실 새로운 계획으로 아브라함을 선택하시어 이스라엘의 믿음의 조상으로 세우기 위해 부르신다.

창세기 12장에서 하나님은 갑자기 아브라함에게 나타나시어 고향인 우르 지방과 현재 기반을 두고 살고 있는 하란 땅, 즉 정체성을 상징하는 아버지의 집을 떠나 새로 주실 땅인 가나안으로 가도록 명령하시며 큰 민족을 이루고 이름을 장대하게 하리라 축복하시는데 이는 아브라함은 물론, 이스라엘 민족 전체를 향한 약속이다. 고향은 히브리어 '에레츠'로 '아래 있는 것', '땅'의 뜻으로 기득권을 의미한다. 당시 혈연, 지역사회와의 단절은 죽음을 의미하고, 가인이 추방되듯 중범죄자에게 내리는 형벌에 해당하니 아브라함에게 고향을 떠나라는 것은 청천벽력과도 같은 명령이다.

아브라함은 메소포타미아에서 남부러워할 정도로 부자인 테라의 아들로 신앙심이 깊지도 않았고 나이가 75세며 아내 사라는 아이를 낳을 수 없어 자손이 불가능

기베르티
'아브라함 이야기'

1425~52, 동 주조에 금박 79×79cm, 피렌체 두오모 박물관

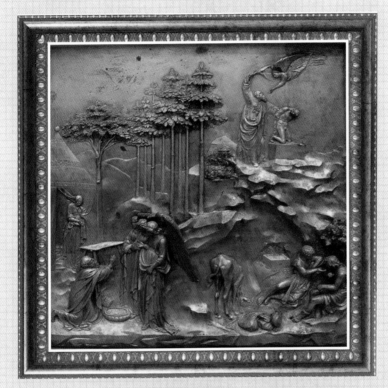

사라의 여종 하갈이 임신한 몸으로 사라를 피해 광야로 도망하여 샘물 곁에 앉아 있을 때 여호와의 사자가 나타나 돌아가 여주인께 복종하라 하며, 태중의 아들과 그 자손의 번성을 예언하고 아들의 이름을 이스마엘로 짓도록 명한다. 마므레 상수리나무로 둘러싸인 아브라함의 집에 세 천사가 방문하자 아브라함은 대야에 물을 떠다 그들의 발을 씻기고 물과 음식을 대접한다. 천사들이 아브라함에게 아들이 있을 것이라 전하고 사라는 뒤에서 음식을 준비하며 이를 듣고 있다. 모리아 산 제단 위에 이삭을 묶어 놓고 칼로 죽이려 하는 순간, 천사가 나타나 아브라함의 손을 잡으며 제지한다. 숲 덤불 사이에 하나님께서 예비해 두신 번제물인 뿔 달린 양이 보인다. 삼각형 구도를 이루는 세 사건에 모두 천사가 나타나므로 하나님께서 늘 아브라함과 동행하심을 보여주고 있다.

함에도 큰 민족을 이루게 하신다는 하나님의 말씀을 이해할 수 없어 반신반의했을 것이다. 하나님의 부르심의 대상은 처음부터 완벽한 사람이 아닌 지극히 평범하고 뭔가 조금 부족한 듯한 자로 긴 시간을 두고 목적에 맞게 연단하신다. 단, 부르심에 지금 즉시 모든 습관과 기득권을 버리고 오직 하나님만 믿고 따를 것을 요구하시는 점은 훗날 모세와 예수님의 제자들을 부르실 때 모두 동일하게 적용되며 지금 이 시각 우리에게도 해당된다.

아브라함은 하나님 명령을 따라 고향과 아버지 집을 떠나 가나안 땅으로 들어간다. '떠나다'는 히브리어 '할락'으로 '가다'와 '매일매일 그런 삶을 살다'란 뜻으로 평범한 일상의 삶이 아닌 하나님의 목적에 이끌리는 삶으로 방향을 바꾸는 위대한 발걸음의 시작이다. 히브리서는 아브라함의 상황을 "믿음으로 아브라함은 부르심을 받았을 때에 순종하여 장래의 유업으로 받을 땅에 나아갈새 갈 바를 알지 못하고 나아갔으며"(히11:8)와 같이 무작정 하나님의 명령에 따른다.

하나님께서 가나안 땅을 주실 것이라 약속하셨으나, 가나안에 기근이 들자 아브라함은 이 땅을 버리고 기근을 피해 애굽으로 내려간다. 아브라함은 애굽에서 아내 사라의 미모로 인하여 남편인 자신이 죽임을 당할 수 있다는 생각에 사라를 자신의 누이로 위장하는 남자답지 못한 치졸한 태도를 취한다. 더구나 그는 바로에게 아내를 빼앗길 위기 상황에서 기도해야 함에도 불구하고 하나님을 찾지 않는 불신앙의 모습을 보인다. 하나님께서 아브라함을 연단하시는 방법으로 우선 사라를 취하려는 바로의 집에 재앙을 내려 아브라함이 사라와 함께 소유물을 얻어 가나안 땅으로 돌아올 수 있도록 하는 능력을 보여주신다. 이 사건 이후 아브라함은 벧엘에 제단을 쌓고 비로소 하나님의 이름을 부르며 믿음의 싹을 틔우기 시작한다.

하나님께서 항상 함께하신다는 믿음으로 자신을 얻은 아브라함은 하나님과 징표를 교환하는 두 번의 중요한 계약을 맺는다. 창세기 15장에서 하나님은 아브라함

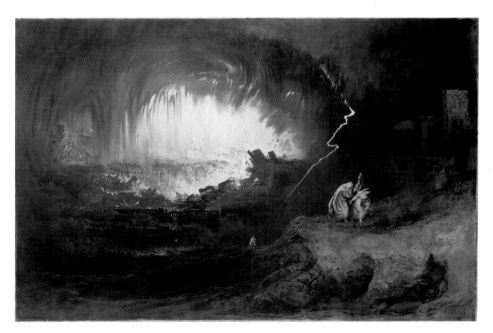

마틴 '소돔과 고모라의 파멸' 1852, 캔버스에 유채 136.3×212.3cm, 랭 미술관, 뉴캐슬 어폰 타인

존 마틴John Martin(1789/1854)은 영국 낭만주의 화가로 웅대한 자연 경관 속에 성경이나 문학작품의 이야기를 실감나게 담아내는 특기를 갖고 있다. 특히 대홍수, 벨사살 왕의 만찬, 최후의 심판을 주제로 스펙터클한 장면을 환상적인 빛으로 묘사하고 있다. 이 그림은 소돔과 고모라에 유황과 불을 비 같이 내려 모든 건물이 타서 무너져 내리고 백성들 모두 멸하시는 장면이다. 유황이 쏟아져 불기둥이 만들어지는데 불의 온도차에 따른 색깔 변화를 실감나게 묘사하며 불로 모든 것을 파멸시켜 버리는 장면은 경외심을 불러일으키게 한다. 이를 피해 롯과 두 딸은 소금기둥이 된 아내의 모습을 뒤로하고 황급히 빠져나온다. 롯은 뒤를 볼 수 없도록 머리에 옷을 뒤집어 쓰고 땅만 보고 길을 재촉하는데 소금기둥이 된 아내와 아련히 멀어져 간다. 번개는 하늘을 가르며 심판과 구원의 경계를 만들어주고 있다.

의 환상 중에 나타나시어 방패가 되실 것이며 상급까지 줄 것이니 두려워 말라 하시고, 자손의 번성과 땅을 약속하신다.

아브라함이 그 약속의 징표를 요구하자 하나님은 아브라함에게 짐승들을 반 쪼

개어 세워 놓게 하신 후 횃불 형태로 그 사이를 지나가시므로 계약의 징표를 보이신다. 하나님과의 계약에 의한 약속에도 불구하고 아직 믿음이 신실하지 못한 아브라함과 사라는 대를 이을 후손에 대한 불안함에 사라의 시녀 하갈에게서 이스마엘이란 아들을 얻게 된다.

또 다른 계약으로 창세기 17장에서 하나님은 아브라함이란 이름을 주시며 여러 민족의 아버지가 되게 하리라 약속하시고 가나안 땅을 주어 영원한 기업으로 삼으리라 약속하시며 그 징표로 아브라함의 할례를 요구하시고 후손들도 할례의 언약을 지킬 것을 약속받는다. 또한 그 아내에게도 사라란 이름을 주시며 아들을 주어 여러 민족의 어머니가 되게 하리라 약속하시고, 이미 하갈의 배에서 태어난 이스마엘과 앞으로 낳을 이삭도 축복하신다.

하나님은 소돔과 고모라의 죄악이 심해지자 아브라함에게 심판하실 것을 미리 알려주신다. 소돔 땅에는 조카 롯이 살고 있어 아브라함은 하나님께 의인 50명이 있더라도 그곳을 멸하시겠냐고 물으며 의인과 악인을 함께 심판하는 것은 부당하다며 의인을 찾는다. 그러나 의인 50명이 채워지지 않자 하나님은 숫자를 점점 줄여 의인이 10명 만 있더라도 멸하지 않겠다고 하시는데, 결국 의인 10명도 채울 수 없을 정도로 죄악에 물들어 있어 심판을 결심하신다.

심판에 앞서 하나님은 롯에게 두 천사를 보내시어 롯과 아내, 두 딸을 구해내시고 소돔과 고모라에 유황과 불을 비 같이 내려 모든 백성들을 멸하신다. 피신 도중 롯의 아내는 소돔 땅에 대한 미련을 버리지 못하여 천사의 말을 어기고 뒤를 돌아보았고 그 즉시 소금기둥이 된다.

하나님과 계약을 체결한 지 9년이 흘러 아브라함과 사라가 마므레 상수리나무 숲에 살고 있을 때 세 사람의 여행자 모습으로 방문한 천사들을 영접하는 사건이 발생한다. 아브라함은 이들을 보자 "내 주여"(창18:3)라 부르며 자신을 '종'으로 표

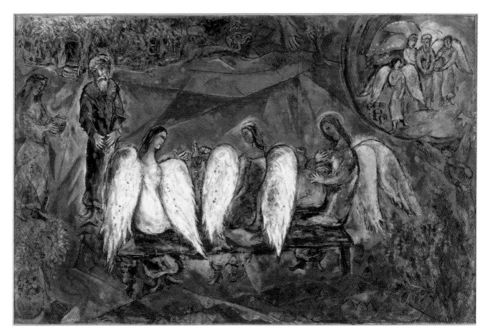

샤갈 '아브라함과 세 천사'　　　　　1960~6, 캔버스에 유채 190×292cm, 국립샤갈성경메시지 미술관, 니스

샤갈은 아브라함을 방문한 세 천사를 주제로 한 드로잉, 스케치, 구아슈gouache, 석판화, 유화에 이르기까지 열 개 이상의 작품을 남기며 흥미로운 주제로 여기고 있다. 그는 세 손님을 큰 날개를 강조한 천사의 모습으로 묘사하고 있다. 붉은색의 배경은 아브라함이 경작하던 토지 영역을 표시하며 뒤쪽에 상수리 나무 숲이 보인다. 아브라함은 찾아온 세 손님을 편히 앉히고 주님으로 부르며 사라는 음식을 준비하여 대접한다. 우측 상단 원 안은 천사들이 이곳으로 오기 전에 소돔에 들러 하나님의 불의 심판에서 롯의 가족을 구한 것으로 상상하여 롯이 세 천사의 안내로 소돔을 빠져나오는 장면을 함께 보여주고 있다.

현한다. '아도나이Adonai'는 '한 집안을 책임 지는 사람'이란 뜻의 '아돈'을 어원으로 한 하나님을 부르는 호칭으로 '나의 주님, 오 주님'에 해당한다. '종'은 히브리어 '에베드'로 '아바드'라는 '신을 경배하다', '시중 들다'란 말에서 유래한 것으로 아브라함은 먼 길을 여행하느라 지친 발을 씻을 물과 음식으로 그들을 극진히 대접하

며 시중 든다. 이 손님들은 사라를 불러내어 아들이 있으리라 예언하고 떠난다. 이 일이 있은 후 아브라함의 나이 100세에 사라가 아들을 낳아 그 이름을 이삭이라 지으니 '웃음'이란 이름의 뜻과 같이 노부부에게 큰 기쁨이 된다.

이삭의 희생과 여호와 이레

아브라함과 사라는 불가능한 일로 포기했던 자식을 하나님의 말씀대로 아브라함의 나이 100세에 얻는다. 이삭은 그들에게 끔찍히도 귀한 보물 같은 자식이며 하나님 말씀대로 뭇 별과 같이 셀 수 없을 만큼의 자손의 언약을 이루게 할 희망의 아들이다. 그러던 어느 날, 하나님은 그 아들을 하나님께 바치라 명하신다. 아담을 선악과로 시험하셨듯, 새로운 계획으로 부르신 아브라함에게도 시험은 적용된다. 이렇게 하나님은 늘 결정적인 순간에 인간의 자유 의지로 선택을 요구하신다. 즉, 하나님이냐, 아들이냐?로. 아브라함은 가장 어려운 선택의 기로에 놓이게 된다.

이 사건은 아브라함이 주인공인 아브라함의 순종으로 보는 시각과 이삭이 주인공인 이삭의 희생으로 보는 시각 두 가지 견해가 있다. 전자는 하나님의 아브라함에 대한 연단의 결정판으로 아브라함이 75세에 처음 하나님의 부르심을 받고 100세에 이삭을 낳았는데, 이삭이 번제에 쓸 나무를 등짐으로 질 수 있을 정도의 소년으로 성장했으니 15세쯤으로 보면 40년이라는 의미 있는 숫자로 모세를 미디안 광야에서 연단하시고 출애굽 후 이스라엘 민족도 연단하시는 햇수와 같아 연단이 마무리되는 마지막 시험으로 보는 것이다. 즉, 하나님은 아브라함을 시험하는 마지막 단계로 아브라함에게 가장 소중한 것을 바치라 명령하시므로 그의 믿음과 순종의 완성을 이루려 하신다.

유대인들의 견해는 후자로 '아케다Agedah(묶다) 이야기'라 부르며 이삭의 희생에 초점을 맞춘다. 토라 원문에 이삭은 '건장한 청년(나아르)'으로 묘사되어 있어 다 자란 성인으로 하나님의 명령을 듣고 고민하는 아버지의 마음을 헤아려 자발적으로 나서서 스스로 자신의 운명을 결정하는 사건으로 이로 인해 아브라함이 이삭에게 영적인 권위를 넘기는 사건인 동시에 이삭에게 집착하는 어머니로부터 아들을 분리시켜 민족의 지도자로 세워지는 통과 의례 사건으로 보는 것이다. 또한 아브라함, 이삭, 야곱으로 이어지는 이스라엘의 믿음의 계보에서 이삭은 아버지 아브라함의 위대한 비전과 아들 야곱의 역경과 깨달음의 삶에 비해 믿음의 조상으로 뚜렷한 행적을 보여주지 못했기에 그나마 희생과 헌신의 사건으로 그의 정체성을 보여주며 자신의 이름을 만회한 것이라 주장한다.

사건은 하나님께서 "아브라함아"라고 부르시자 아브라함이 "내가 여기 있나이다."라고 답하며 시작되는데 히브리어 '힌네니'는 단순히 '있다'가 아니고 신의 부르심에 대한 절대 순종을 뜻한다. 아브라함은 하나님의 명령을 받고 이삭을 데리고 모리아 산을 향하여 3일째 말씀하신 장소에 다다른다. 3일의 의미는 자신의 모든 것을 버리고 하나님의 뜻에 따르는 운명의 시간으로 훗날 요나가 물고기 뱃속에서 3일, 그리스도의 죽음에서 부활까지 3일과 연결된다. 이삭은 산에 오르며 자신의 운명을 직감하고 번제할 어린 양이 어디 있는지 묻고, 아브라함은 하나님이 자신을 위해 준비하시리라 답한다. 이는 자신을 위한 번제물인 어린 양을 친히 준비하신 사건으로 여호와 이레에 대한 번역도 '여호와께서 준비하시리라.'와 '여호와께서 친히 보이신다.'라는 두 가지로 전해지고 있는데, 이레의 원형은 '라아'로 '보다'와 '준비하다'란 뜻으로 네 절에서 나타난다.

티치아노
'이삭의 희생'

1543, 캔버스에 유채 328×285cm, 산타 마리아 델라 살루테, 베네치아

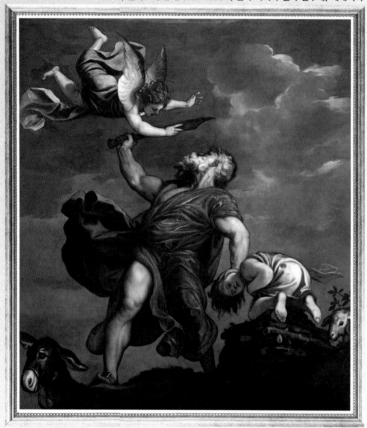

　　　〈이삭의 희생〉은 티치아노가 그린 베네치아 산타 마리아 델라 살루테 교회에 있는 살인 3부작 중 하나로 장작더미 위에 무릎 꿇고 앉은 어린 이삭의 천진난만한 모습이 안쓰럽다. 아브라함과 천사 사이에 일어나는 급박한 상황의 순간을 매우 동적으로 포착하고 있다. 하늘에 먹구름이 서서히 걷히며 이삭 쪽으로 밝아온다. 이삭 뒤에 번제물인 숫양의 머리가 보이고 앞에는 타고 온 나귀가 있다.

카라바조
'이삭의 희생'

1601~2, 캔버스에 유채 104×135cm, 우피치 미술관, 피렌체

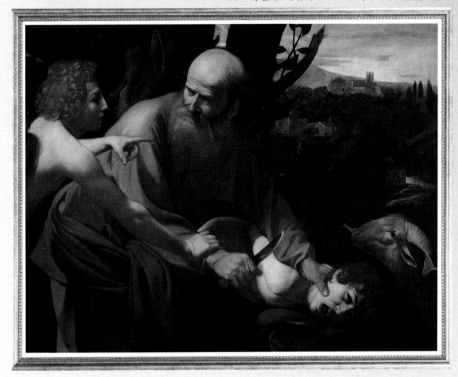

　　　　　　카라바조는 바로크 초기 로마 가톨릭을 대표하는 화가로 어둠을 배경으로 등
장인물이 나타나 빛으로 심리 묘사를 하는 테네브리즘Tenebrism의 창시자다. 그림 중심에 누구의
말도 듣지 않을 것 같은 완고한 아버지가 아들 이삭의 목을 쥐고 날 선 칼을 들고 있어 마치 그리
스 비극의 아버지와 아들의 갈등 장면을 연상하게 한다. 이삭은 공포에 질려 비명을 지르며 목을
누른 고통으로 일그러진 얼굴로 시선은 관람객을 바라본다. 제목과 달리 아브라함의 순종을 통
한 교회의 강력한 권위를 묘사한 작품이다. 천사는 신적 권위를 잃고 왜소한 모습으로 하늘이 아
닌 지상에서 출현하여 아브라함의 손목을 제지하지만 강권 없이 양을 가리키며 아브라함을 설득
하는 모습을 보인다. 숫양은 이 모든 상황을 생생하게 지켜보고 있다. 카라바조의 대부분의 작품
은 배경 없이 어둠을 배경으로 인물만 묘사하는데, 이 작품에는 예루살렘이 아닌 로마 근교를 배
경으로 그리고 약한 불빛 아래 두 하인이 대기하고 있는 모습을 포함하여 실제 일어난 사건을 보
는 듯한 사실적 묘사를 하고 있다.

"아브라함이 눈을 들어 그 곳을 멀리 바라본지라."(창22:4)

"하나님이 자기를 위하여 친히 준비하시리라."(창22:8)

"아브라함이 눈을 들어 살펴본즉 한 숫양이 뒤에 있는데"(창22:13)

"여호와의 산에서 준비되리라."(창22:14)

영어로 '준비Provision'도 '미리 본다'는 뜻으로 '보다'와 '준비하다'는 서로 통하는 말이다. 사건이 발생한 모리아 산은 골고다와 마주하는 동산으로 훗날 하나님이 자신의 아들을 희생제로 바치는 십자가 사건과 연결된다. 구약에서 워낙 중요한 사건이므로 수많은 음악가들과 화가들이 이 순간을 음악과 그림, 조각으로 생생하게 보여주는데 신기하게도 거의 모두 제목을 '아브라함의 순종'이 아닌 '이삭의 희생'으로 붙이고 있는 점이 특이하다. 르네상스의 시작을 알린 브루넬레스키와 기베르티의 경연(302쪽)과 네 명의 화가가 바라본 '이삭의 희생'을 비교해 본다.

브리튼 : 칸티클 II '아브라함과 이삭Abraham and Isaac', OP. 51

영국의 근대 작곡가 벤저민 브리튼은 다섯 곡의 칸티클을 작곡하는데 그중 2번에 아브라함과 이삭의 이야기를 다루고 있다. 칸티클Canticle 이란 성경의 등장인물이 노래하는 내용으로 구약의 모세의 홍해의 찬가, 드보라와 바락의 노래, 한나, 하박국, 요나의 노래, 신약의 마리아의 찬가, 사가랴의 노래, 시므온의 노래와 시편에 곡을 붙여 부르는 송가다. 〈아브라함과 이삭〉은 브리튼이 1952년 영어 오페라 그룹EOG의 기금 모집을 위하여 당대 최고의 테너 피터 피어스Peter Pears(1910/86)와 알토 캐슬린 페리어Kathleen Ferrier(1912/53)를 위해 만든 2중창 곡이다. 창세기 22장 내용에 충실한 대본을 기반으로 하여 아브라함(T)과 이삭(A)과 하나님의 목소리가 나오고

피아노 반주에 의한 단일 악장으로 단순하지만 사건의 전개에 따라 등장인물의 감정 변화가 뚜렷하고 극적인 이야기를 절묘한 화음으로 아름답게 표현하고 있다.

하나님 음성
나의 종 아브라함아
네가 가장 사랑하는 아들 이삭을 데려와
언덕 위에서 내게 희생제물로 바쳐라
어떤 일이 벌어질 수도 있으니
아브라함 네가 그 곁에 있어라
나도 거기 함께하리라

아브라함
나의 주여, 나의 마음은 오직 당신께
순종하는 것입니다
제게 보내주신 아들을 당신께 바칩니다
명령대로 이행할 것입니다
(아브라함이 이삭을 돌아보며 말하기를)
사랑하는 내 아들아
우리는 작은 일을 해야 하니 준비하자
더 이상 지체하지 말고
이 나무를 네 등에 지고 가자
칼과 불은 내가 갖고 가겠다
하나님의 명령은 나를 버리는 것이 아니고
희생이 나를 순종토록 만들어줄 것이다
(이삭이 나무 한 단을 갖고 와서 아버지에게 말하기를)

이삭
아버지, 다 준비되었어요
명령하신 대로 나무를 가득 담았습니다
(둘은 희생 장소를 향해 간다)

아브라함
자, 아들 이삭아
우리는 저기 있는 산으로 가야 한다

이삭
사랑하는 아버지, 저는 아버지를 따라
기꺼이 과제를 수행할 것입니다

아브라함
오, 네 말을 들으니 내 마음은
세 갈래로 갈라지며 연민이 복받쳐 오른다
네가 지친 것 같구나
주님, 당신께 제 아들을
번제물로 바칩니다

이삭
준비됐어요 아버지
여기 있어요
그런데 왜 그렇게 흥분하세요
걱정이라도 있으신가요

아브라함
아, 하나님, 저는 비참합니다

이삭
아버지, 당신의 뜻이라면
우리가 죽일 짐승은 어디 있습니까

아브라함
아들아, 이 언덕 위에는 아무것도 없다

이삭
아버지, 전 칼을 갖고 오시는 아버지를 보니

몹시 두렵습니다
아브라함
아들아, 진정해라 내 마음은 찢어지고
나는 너를 위해 기도한다
이삭
아버지를 위해 기도합니다
아버지 생각을 말씀해 주십시오
아브라함
아, 이삭, 이삭, 내가 너를 죽여야 해
이삭
아아, 아버지, 당신의 아들이 언덕 벼랑에
쓰러져 있습니다
이것이 당신의 뜻입니까
제게 잘못이 있다면 뜰에서 매를 때리시지
칼을 들고 이러시다니
저는 아직 어린 아이인데요
하나님 만일 어머니가 여기 계시다면
그녀는 무릎을 꿇고 당신께
기도드렸을 것입니다
아버지 그리할지라도 제 생명을 구해주세요
아브라함
오, 아들아, 하나님께서 나에게 오늘 희생에
대해 명령하셨다
제물은 네 몸이란다
이삭
하나님의 뜻으로 제가 죽임을 당하게 되나요
아브라함
그래 아들아, 피할 수 없다
(이삭은 무릎을 꿇고 아버지의 축복을 구하며
말하기를)

이삭
아버지, 그렇게 해야 되겠군요
가볍게 지나쳐 끝나도록
저는 무릎을 꿇고
아버지의 축복이 퍼져 나가도록 하겠습니다
아브라함
사랑하는 아들, 나의 축복이 너와 네 엄마와
함께 마음에 자유를 주리라
나의 사랑하는 아들, 삼위일체의 축복이
네게 비추리라
(이삭은 일어나서 그의 아버지에게 오고 그는 그
를 붙잡고 묶어서 제단 위에 놓으려 한다)
이리로 오라 내 아들아, 너는 너무 아름답다
네 손과 발을 묶어야 한다
이삭
아버지, 당신 뜻대로 해주세요
저는 복종합니다
그리고 하나님의 명령이 성취되도록 죽임을
당해야 합니다
아브라함
이삭, 이삭, 네게 축복이 있으리라
이삭
아버지, 형제들에게도 인사드립니다
그리고 어머니를 축복해 주시길 기도합니다
저는 그녀의 날개 아래에 더 이상 머물지 않
습니다
영원히 안녕
아브라함
안녕, 내 은혜의 달콤한 아들
(아브라함이 그의 아들 이삭에게 입 맞추고

머리를 손수건으로 가리고)

이삭

기도합니다

아버지 제 머리를 떨어뜨리십시오

아브라함

주님, 그를 죽이는 것이

몹시 꺼려집니다

이삭

아, 자비, 아버지, 왜 그리 지체하세요

아브라함

주님!

저를 불쌍히 여기소서

제가 간절히 청합니다

이삭

자, 아버지, 저는 죽어야 됩니다

전능하신 하나님의 위엄

제 영혼이 저를 바칩니다

아브라함

이렇게 해야 하는 것이 미안하다

(여기 아브라함이 그 아들 이삭의 머리를

칼로 베었다는 표식을 만들자 그때…)

하나님의 음성

나의 종 아브라함아

사랑하는 이삭을 향하던 칼을 내려 놓아라

네 아들에 대한 자비 없음에 두려웠을 것이다

명령은 이행되었다

아브라함

아, 하늘의 주님, 축복의 왕이시여

당신의 명령이 이행되었습니다

들장미 넝쿨 사이에 묶여 있는

숫양의 뿔이 보입니다

바로 여기서 당신께 바칠 것입니다

(아브라함이 어린 양을 끌고 와 죽이며)

주님, 당신의 은혜로 제게 보내진 희생제물입

니다

마지막 행

오 주여! 아브라함의 순종은 우리 모두에게

부여된 순종 중 가장 거룩한 것입니다

하늘에 계신 왕께서 그와 함께 거하십니다

큰 영광이 영원무궁토록

아멘

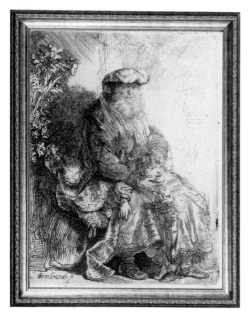

렘브란트 '이삭의 희생'

1636, 에칭 & 드라이포인트* 12×9cm, 이스라엘 박물관, 예루살렘

하나님의 명령을 받고 수심에 싸인 아브라함. 이삭은 천진난만하게 사과를 들고 있다.

렘브란트 '이삭의 희생'

1645, 에칭 & 드라이포인트 15.5×13.5cm, 하브메이어 컬렉션

이삭이 장작더미를 들고 번제물에 대해 묻자 아브라함은 손가락으로 하늘을 가리키며 하나님께서 준비하신다고 말한다.

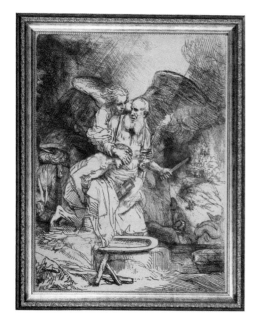

*에칭Etching은 부식동판화라 하여 동판을 끌로 직접 파는 조각동판화Engraving 방식이 아닌 동판에 밀랍Wax을 바르고 그 위에 강철 니들로 그림을 그린 후 산성 용액에 넣으면 파인 부분에 용액이 스며들어 동판에 부식이 일어나 요철이 형성되므로 여기에 잉크를 바르고 인쇄하는 것으로 쉽고 세밀한 묘사가 가능하다.
드라이포인트Drypoint는 강철 니들로 동판에 직접 새기고 잉크를 바른 후 동판의 면만 닦아내면 파인 홈에 잉크가 남게 되어 여기에 종이를 대고 강한 압력으로 누르면 홈에 있던 잉크가 종이에 스며들어 인쇄된다.

렘브란트 '이삭의 희생'

1655, 에칭 & 드라이포인트 12×9cm, 워싱턴 국립미술관

천사가 내려와 아브라함의 두 손을 붙잡으며 제지한다.

렘브란트
'아브라함이 이삭을 번제물로 바치려는 것을 막는 천사'

1635, 캔버스에 유채 193×132cm, 에르미타주 미술관, 상트페테르부르크

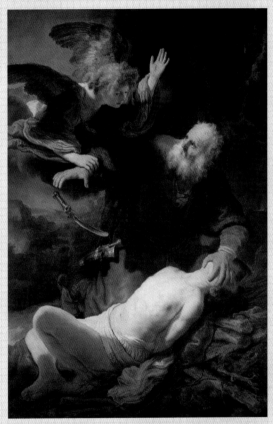

렘브란트Rembrandt, Harmensz van Rijn(1606/69)는 바로크 시대 네덜란드 최고의 화가며 칼뱅의 주장에 동조하는 신교주의자로 네덜란드 국교인 칼뱅교의 신에 대한 무조건적·절대적 순종이란 신념으로 성경을 통찰하고 있다. 그는 성경 이야기 속에 두 명의 아내와 세 명의 자식을 앞세우는 자신의 굴곡진 삶의 순간을 대입하므로 일상 속에서 신의 에피파니Epiphany(顯現)를 경험하며 영원한 것을 주장하고 있다. 그는 이 그림에 작품에 묘사된 상황을 설명하는 긴 제목을 붙이고 있다. 아브라함은 폭력성을 찾아볼 수 없는 인자한 모습으로 이삭의 눈을 가려 아들이 이 끔찍한 상황을 볼 수 없도록 배려하며 이미 날이 달아 무뎌진 살육 불가능 상태의 칼을 이삭의 목으로 향한다. 천사가 그 손을 제지하는 순간, 놀라지만 믿음의 언약이 이루어짐에 대한 안도의 표정을 짓는다. 이 작품은 이삭이 주인공으로 그리스도의 예형임을 강조하며 마치 피에타의 예수와 같이 흰 천을 허리에 감고 온몸을 환하게 빛으로 밝히고 있다. 그 빛은 부활의 빛으로 어둠 속의 아브라함과 대조를 이루고 있다. 천사는 날개를 펴고 급히 내려와 시선을 이삭에게 두고 왼손으로 하늘의 하나님을 가리키며 오른손으로는 아브라함이 칼을 떨어뜨릴 정도로 그의 팔을 강하게 제지한다.

샤갈
'희생 장소로 가는 아브라함과 이삭'

1931, 종이에 구아슈 62×48.5cm, 국립샤갈성경메시지 미술관, 니스

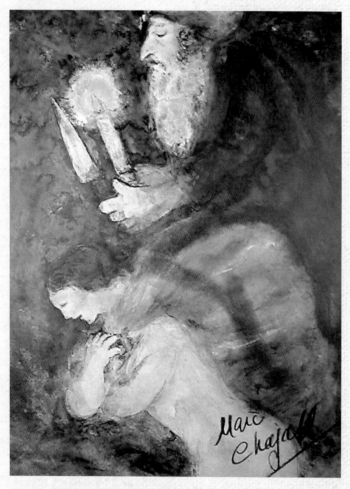

샤갈은 어린 시절 벨라루스 비텝스크의 유대교 회당에서 랍비로부터 성경 교육을 받았기에 그 누구보다 토라에 정통한 화가라 할 수 있다. 〈희생 장소로 가는 아브라함과 이삭〉은 초기 작품으로 아브라함과 이삭이 모리아 산을 오르는 상황이다. 아브라함은 칼과 불씨를 들고 끔찍한 일에 눈을 감고 침묵으로 순종하는 모습이며, 이삭은 번제에 사용할 나무를 등에 지고 두 팔을 가슴에 모으고 모든 것을 받아들이는 자세로 오른다. 그러나 등짐 속의 나무는 십자가를 거꾸로 세워 놓은 형태로 비치고 있다. 아우구스티누스가 《신국》에서 이삭이 번제에 사용할 나무를 지고 모리아 산을 오르는 것은 예수님이 십자가를 지고 갈보리로 향하는 것의 예형이란 점을 그대로 묘사하고 있다.

샤갈
'이삭의 희생'

1960~6, 캔버스에 유채 230×235cm, 국립샤갈성경메시지 미술관, 니스

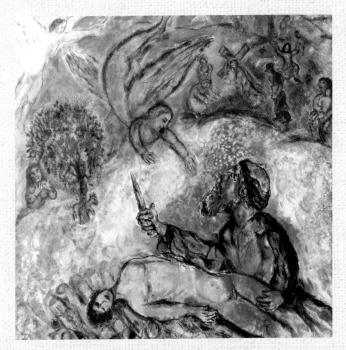

샤갈의 〈이삭의 희생〉은 등장인물과 색깔의 의미가 중요하다. 흰 천사가 있는 부분은 천상의 영역으로 신을 상징하는 흰색으로 흰 천사는 손을 들어 파란 천사에게 지시한다. 파란 천사가 날아오는 하늘은 안전한 영역으로 파란색, 아브라함은 심적 격앙과 갈등 상태를 나타내는 붉은색, 이삭은 자의식이 충만한 영적 깨달음의 존재로서 노란색으로 표시하고 있다. 아브라함의 붉은색에서 이삭의 노란색으로 변해가는 대비는 아브라함의 혼돈과 갈등 상태가 이삭의 현명하고 용기 있는 판단으로 질서를 찾아가는 전형적인 이삭의 희생을 강조하는 것이다. 아브라함은 천사의 제지로 칼의 방향을 위쪽으로 바꾼다. 칼을 쥔 손가락을 여섯 개로 그린 것은 노동으로 힘들게 가족을 부양하는 일반적인 아버지의 고된 삶을 상징한다. 이삭은 히브리 원문에 충실하게 청년으로 묘사했고 한쪽 눈을 뜬 상태로 모든 상황을 인지하고 스스로 판단한 상태에서 자신의 생명을 기꺼이 내어주는 대속을 의미하며 십자가의 그리스도와 연결된다. 나무 뒤에 하나님께서 준비하신 숫양이 보이고 성경에는 나오지 않지만, 아들의 최후를 숨어서 말없이 지켜보는 어머니 사라가 절규하며 기도하는 모습은 피에타의 성모의 모습과 연결된다. 샤갈은 사라를 통해 하나님께 대한 불만을 토로하고 온 세상에 홀로코스트 참상을 알리며 우측 상단의 누런 연기로 아우슈비츠의 가스실을 고발하고 있다. 그 안에 토라를 들고 있는 유대인, 가스실의 참상을 알리는 여인, 십자가를 지신 예수님, 성모 마리아와 피에타의 모습을 함께 보여주므로 이삭의 희생이 그리스도의 희생의 예형임을 다시 한 번 주장하고 있다.

깨달음으로 얻은 야곱의 이름

아브라함의 계보는 이삭이 장자 에서가 아닌 차남 야곱을 축복함으로써 야곱으로 이어져 야곱이 네 명의 아내를 통해 낳은 12명의 아들이 이스라엘 12지파를 이루므로 민족의 실질적인 조상 역할을 맡게 된다. 야곱이란 이름은 '발 뒤꿈치', '얍체', '빼앗다'란 뜻으로 야곱은 형 에서의 발 뒤꿈치를 잡고 나온 소극적이고 수동적인 겁쟁이다. 이런 야곱이 형 에서로 변장하여 아버지의 축복을 받고 장자권을 가로챈다. 이후 그는 형을 피해 도피생활을 한다. 도피 중 야곱이 사막에서 돌을 베개 삼아 잠을 자며 꿈을 꾸는데 이곳은 '하나님의 집'이란 뜻의 '벧엘'로 다름 아닌 할아버지 아브라함이 애굽에서 돌아와 처음으로 장막을 치고 제단을 쌓은 곳이다. 아브라함의 비전이 이삭의 위대한 희생을 거쳐 손자인 야곱에 의해 실현되도록 하시는 하나님의 계획이 야곱의 꿈을 통해 전해진다. 야곱은 하나님으로부터 자손과 땅을 주시고 늘 함께하시리란 말씀을 듣고 '깨달음'을 통한 믿음과 자신감을 갖게 되어 외삼촌 라반의 집에서 온갖 역경을 인내하고 성실한 자세로 20년간의 도피생활을 한다. 때가 이르러 야곱이 형과 화해하기 위해 귀향을 결정하고 가는 도중 얍복 강가에서 천사를 만나 씨름하며 밤을 새워 '이스라엘'이란 이름과 축복을 받게 된다. 야곱의 새 이름 이스라엘은 '사라'(씨름·투쟁·통치하다)와 '엘'(하나님)의 합성어로 하나님을 알기 위해 끝없는 고민 끝에 받은 이름으로 '하나님이 애쓰신다, 보존하신다, 다스리신다'란 뜻이며 이로 인해 자신의 정체성을 찾게 된다.

이사야 선지자는 야곱을 여수룬Jeshurun이란 이름으로 부르는데, 여수룬은 '온전하고 의로운 자', '올바른 자', '고결한 자'의 뜻으로 하나님의 지극한 사랑의 대상, 하나님과 친밀한 관계, 축복의 통로로서 민족을 이끄는 영적 이름으로 야곱은 깨달음을 통해 믿음의 조상 역할을 계승하게 된다.

기베르티
'야곱과 에서'

1425~52, 동 주조에 금박 79×79cm, 피렌체 두오모 박물관

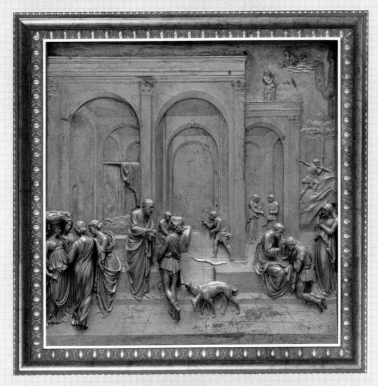

원근법을 적용한 아치와 대리석으로 이루어진 건축물을 배경으로 야곱의 이야기가 펼쳐진다. 우측 건물 꼭대기에 태중에 쌍둥이를 갖고 있던 리브가가 하나님께 기도드리고, 하나님은 팔을 펼치며 아이들의 미래에 대해 말씀하신다. 중앙 좌측 건물 안에는 에서와 야곱을 해산하기 위해 침대 위에서 몸을 푸는 리브가가 보인다. 중앙 뒤편 야곱이 식탁에서 죽을 장만하고 있을 때 에서가 돌아와 활을 던지며 허기진 배를 채우려 야곱에게 죽 한 그릇을 달라고 한다. 그 앞 좌측 이삭이 에서에게 사냥해서 별미를 가져오라 말하자 에서가 활을 메고 사냥 길에 나선다. 이때 에서 뒤에 있는 사냥개 두 마리 중 한 마리는 에서를 바라보며 따르고 한 마리는 에서를 외면한다. 건물 안에서 리브가는 야곱에게 염소 두 마리를 잡아 오라 은밀히 지시하고 이삭이 좋아하는 별미를 만든 후 야곱이 잡아온 염소 가죽으로 그에게 옷을 만들어 입혀 이삭에게 별미를 가져 가도록 한다. 이삭은 야곱을 에서로 알고 어깨와 머리에 손을 올려 축복하고 리브가는 옆에 서서 이 광경을 지켜보고 있다. 좌측의 여인들은 야곱의 네 아내로 이들로부터 이스라엘 민족 12지파를 이루는 12명의 아들이 태어남을 상징하고 있다.

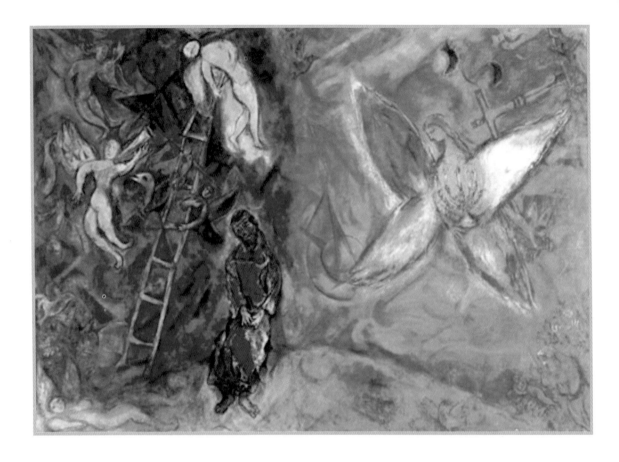

샤갈 '야곱의 꿈'　　　　　　　　　　　　1966, 캔버스에 유채 195×278cm, 국립샤갈성경메시지 미술관, 니스

야곱이 잠들어 꿈꾸는 모습과 우측에 붉은 옷을 입고 서 있는 모습은 불안한 혼돈의 심리상태를 나타낸다. 천사들이 기쁨에 넘친 모습으로 사다리 주변을 날아다니고 있다. 사다리 끝에 찔린 노란 천사는 이 땅에서 진리를 전파하다 죽임을 당하는 예수님과 홀로코스트의 유대인으로 연결되며 천상의 존재기에 노란색으로 표시하고 있다. 사다리는 히브리어 '술람'으로 '돌계단'의 뜻인데 정신적·지적 성숙을 의미하며 땅과 하늘을 연결하는 지식의 나무, 생명나무, 십자가 등과 서로 통한다. 야곱은 하늘에 이르는 문이 하늘에 있지 않고 지금 자신이 서 있는 이곳(지상)에서 시작하며 하나님께 순종하므로 이 사다리를 통해 하늘로 오를 수 있음을 깨닫는다. 천사 세라핌의 날개는 세 쌍이 아닌 두 쌍으로 묘사되고 있는데 가슴에 일곱 촛대 메노라를 품고 신성한 빛으로 세상을 비춘다. 옆에 쓰러진 십자가가 보이고 작은 천사는 어린 양을 품고 이삭의 희생이 벌어지고 있는 모리아 산으로 향하고 있다. 모리아 산에서는 아브라함이 칼을 들고 이삭을 하나님께 바치려 하고 있다.

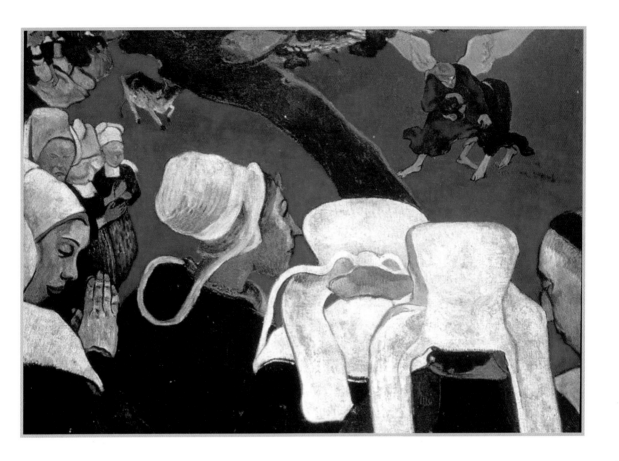

고갱 '설교 후의 환상(천사와 씨름하는 야곱)'　　　　　　1888, 캔버스에 유채 72.2×91cm, 스코틀랜드 국립미술관, 에딘버러

폴 고갱Paul Gauguin(1848/1903)은 증권사 직원으로 그림 수집 취미로부터 35세란 늦은 나이에 그림을 시작하며 세잔, 고흐와 함께 후기 인상주의를 이끌어 나간다. 복잡한 도시를 떠나 한때 아를에서 고흐와 같은 집에서 살기도 했고, 브르타뉴 퐁타벤 지방, 타이티 섬 등 남태평양의 섬을 전전하며 소박·담백하고 토속적인 작품을 그린다. 그는 〈설교 후의 환상〉에서 화면을 대각선으로 가르는 사과나무를 경계로 전경에 설교가 끝나고 브르타뉴의 여인들이 기도하고 있는 현실의 실상을 보여주고, 맞은편에 야곱이 형 에서를 만나기 전 홀로 압복 강가에서 천사와 밤새도록 씨름하며 이스라엘이라는 새 이름과 하나님의 축복을 받은 역사적인 밤의 이야기라는 내면적 환상을 함께 보여주며 종합주의를 주장하고 있다. 원근을 무시한 구도에 단순화된 구성, 평범한 색채로 고갱의 특징이 나타나 있다. 또한 여인들이 쓰고 있는 전통 모자로 소박한 지방색을 강조하므로 상징주의 그림의 전형을 보이고 있다.

샤갈
'천사와 씨름하는 야곱'

1960~6, 캔버스에 유채 251×205cm, 국립샤갈성경메시지미술관, 니스

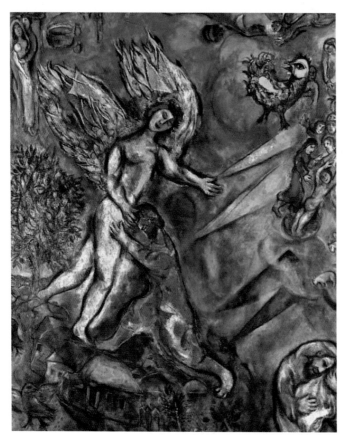

시선이 지나가는 좌상단부터 우하단으로 라헬과 결혼한 야곱의 행복한 모습을 샤갈과 아내 벨라의 모습으로 묘사한다. 중앙은 그림의 주제인 얍복 강가에서 야곱과 천사의 씨름 장면으로 천사의 축복을 받고 '이스라엘'이란 이름을 얻는 상황을 보여주고, 세월이 흘러 야곱이 아들 요셉의 피 묻은 옷을 보며 눈물 흘리는 장면을 대각선 구도로 구성하므로 야곱의 인생 역전을 묘사하고 있다. 이 작품은 야곱의 '깨달음'이 완성되는 상황으로, 야곱이 20년간 삼촌 댁에서 역경을 이겨내고 남부러워할 만큼 부를 이룬 상태에서 자신의 이름 '발 뒤꿈치, 얌체, 빼앗다'에 대한 불만과 형과의 화해 두 가지를 해결하기 위한 노력으로 밤새 천사와 싸워 새로운 이름 '이스라엘'을 받으며 실제적인 이스라엘 12지파의 조상으로 아브라함의 비전을 실현한다. 천사와의 씨름 장면에서 천사의 날개를 화려하고 거대하게 그려 싸우는 모습이 아닌 천사에게 축복받는 자세를 취하고 있다. 축복은 히브리어 '버러카'로 '무릎 꿇고 순종하다'란 뜻으로 야곱이 마치 무릎 꿇고 축복받는 모습으로 묘사되어 있다. 야곱의 발 밑에 고향 비텝스크의 전원 마을 풍경을 그려 넣어 샤갈이 야곱과 같이 자신의 정체성을 찾고 있음을 말해주고 있다. 그 옆에 하늘과 땅을 이어주는 원천인 생명나무가 어김없이 등장하고 있다. 우측 노란 새는 샤갈 자신이며, 야곱과 라헬이 웅덩이에 빠진 요셉을 구하고 있고 그 뒤로 요셉의 형들이 보인다.

렘브란트
'천사와 씨름하는 야곱'

1659, 캔버스에 유채 137×116cm, 베를린 국립미술관

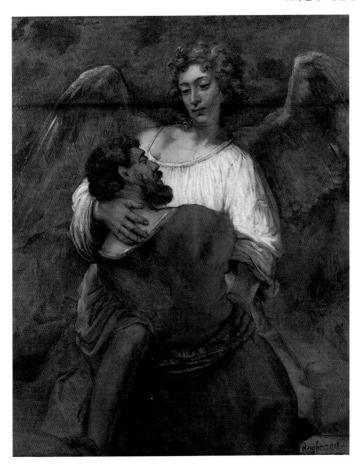

렘브란트는 말년에 주로 황갈색 톤을 사용하여 배경을 생략하고 인물의 심리 묘사에 초점을 맞추었다. 〈천사와 씨름하는 야곱〉은 아버지가 돌아온 아들을 두 손으로 감싸 품에 안고 있는 모습을 그린 〈탕자의 귀향〉의 원형이라 할 수 있으며, 죽음으로 돌아온 그리스도를 안고 있는 성모를 그린 〈피에타〉를 연상케 한다. 야곱은 형 에서와 화해하기 위해 형에게 줄 예물을 앞세워 가족들 모두 압복 강을 건너가게 한 후 홀로 강나루에 남아 형을 만날 두려움에 고민하던 중 천사를 만나게 되어 밤새 씨름한다. 큰 날개를 가진 천사는 다리를 들어올려 야곱의 허벅지 관절을 쳐서 어긋나게 하지만 얼굴에 연민을 가득 담은 자애로운 모습을 하고 있다. 반면, 야곱은 얼굴에 수심이 가득한 채 두려움에 천사의 허리를 두 팔로 꼭 감고 매달린 자세로 자신의 정체성을 찾으려는 절박한 심정을 나타내고 있다. 결국 야곱은 천사의 축복과 함께 이스라엘이란 새 이름을 부여받는다. 이 밤은 이스라엘 12지파의 조상이 세워지는 역사적인 밤이며, 이곳은 야곱이 하나님(천사)을 직접 대면한 장소로 이곳을 '하나님의 얼굴'이란 뜻의 브니엘Peniel로 부른다.

당신들이 나를 이곳에 팔았다고 해서 근심하지 마소서
한탄하지 마소서 하나님이 생명을 구원하시려고
나를 당신들보다 먼저 보내셨나이다

(창45:5)

04

요셉, 욥

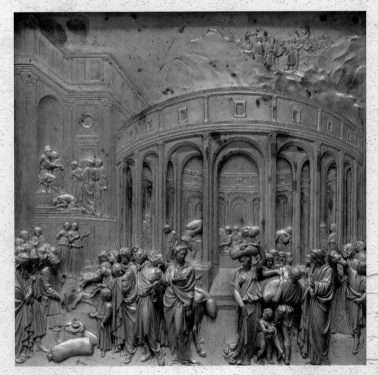

기베르티 '요셉 이야기'　　　1425~52, 동 주조에 금박 79x79cm, 피렌체 두오모 박물관

04

요셉, 욥

성경과 음악, 그리고 성화

르네상스와 바로크라는 상반된 두 시대를 거쳐 고전주의Classic가 도래하는데, 고전주의란 라틴어 '클라시쿠스Classicus'에서 유래한 말로 '잘 정돈되고 품위 있는', '영구적이고 모범적인'이란 뜻으로 완벽한 조화와 형식이 갖춰진 시대를 의미한다. 그러나 문학, 예술 전반에 걸쳐 시대를 초월하여 보편적으로 절대불멸, 비교 불가, 대체 불가하게 여겨지는 것에 대해 고전Classic(古典)이라 지칭한다. 이런 의미에서 성경은 가장 으뜸되는 고전이고, 하이든의 〈천지창조〉, 미켈란젤로의 〈시스티나 예배당 천장화〉 등 이 책에서 소개하는 음악과 미술 작품 모두 고전의 반열에 올라 있다. 따라서 고전은 서로 통하므로 성경을 예술 작품과 교차해 해석하고 이해하는 것은 가장 자연스럽고 바람직한 것이라 할 수 있다.

보통 고전음악은 어렵고, 복잡하다는 선입관을 갖고 있다. 그러나 모든 음악의

본질은 작곡가의 의도를 표현하는 것으로 그 시대의 조류에 맞게 소통하는 방식이 다를 뿐이다. 대중음악은 리듬 위주로 말초적인 자극을 주며 단순, 반복으로 중독성이 강한 반면, 고전음악은 천 년 이상 이어져 내려온 인간 정서에 기반한 전통 선법(조성)을 기본으로 선율과 화음을 중시하며 변화와 다양성으로 본질적 감동을 추구하는 보편적인 음악이다. 흔히 고전음악은 길어서 지루하다고 하는데, 대중음악보다 큰 감동을 불러일으키는 짧은 소품도 많으며, 대곡도 실상은 작은 곡들의 모음이고 궁극적으로 몇 마디 모티브와 테마가 다양한 변화와 발전으로 확장해 나가고 있으므로 듣는 방법에 따라 지루함을 극복할 수 있다. 문제는 무관심 상태로 그냥 듣는 것인가, 알고 듣는 것인가, 알기 위해 관심을 갖고 듣는 것인가의 문제지 길고 짧음은 그다지 문제가 되지 않는다.

　더구나 교회음악은 무슨 뜻인지 모르겠고 모두 다 그게 그것 같아 구별이 안 된다고 말한다. 모든 교회음악의 기본 텍스트는 성경이므로 교회음악을 이해하기 위해서는 성경적 이해가 우선되어야 하는데 음악은 성경의 이해를 돕는 수단이 된다. 성경을 모르면 교회음악을 이해할 수 없기에 고전음악을 수십 년 들어왔다는 사람들도 교회음악을 선호하지 않으며 실제 잘 모른다. 단지, 서양음악에서 교회음악이 차지하는 비중이 워낙 크기에 유명한 곡 몇 곡은 의무적으로 일부분만 들을 따름이다. 나도 처음 헨델의 〈메시아〉를 들을 때 첫 곡부터 '너희를 위로하라' 외치며 시작하는데 이것이 무슨 뜻인지 전혀 몰랐다. 그래서 음악을 듣기 위한 참고서로 성경을 찾아보기 시작했지만, 성경을 단편적으로 읽어서는 소경이 코끼리 만지는 격이고 성경 전체에 흐르는 구속사적 이해와 믿음이 필요하다는 사실을 깨달아가며 〈메시아〉 전곡을 이해하는 데 소요된 기간은 성경을 어느 정도 파악하는 데 걸린 10년 정도의 세월과 같다고 볼 수 있다. 〈메시아〉는 예수님이 오시기 700년 전에 이사야 선지자의 예언으로 시작하여 마지막에 부활과 심판 이후 영생을 그리므로

구약부터 신약까지 과거, 현재, 미래를 모두 담고 있어 성경을 이해하는 데 큰 도움을 주었다. 그 이후로도 성경을 많이 읽고 알면 알수록 〈메시아〉가 날로 새롭게 들리는 경험을 했다. 이렇게 성경이 교회음악의 이해에 도움을 주기도 하고, 역으로 음악이 성경의 이해에 더 큰 도움을 주는 선순환 관계로 상호 이해의 상승작용을 일으키므로 성경에 곁들여지는 음악은 성경을 더욱 풍요롭게 해주는 최적의 수단이라 할 수 있다.

서양음악은 교회를 중심으로 하나님을 찬양하는 내용과 형식에서 발전한다. 따라서 서양음악의 근본인 교회음악은 질적, 양적으로 서양음악에 큰 비중을 차지하고 있어 그 발전 자체가 서양음악사다. 교회음악은 기본적으로 하나님의 영광을 찬양하고 성경의 교훈적 인물과 스토리, 예수님의 일생과 수난을 주제로 작시자(대본작가)가 성경 본문을 직접 인용하거나 신앙고백이 담긴 대본에 작곡가들이 말씀을 묵상하며 하나님의 영광을 드러내 보이기 위해 엄격한 규칙을 적용하여 작곡한 성스러움의 결정체다. 대부분의 작곡가들은 만년에 교회음악을 작곡한다. 따라서 자신의 음악적 역량을 모두 결집하여 창작하므로 그만큼 완성도가 높을 수밖에 없다.

교회음악은 하나님의 본성인 거룩함, 선하심, 존귀함을 닮은 음악이며, 성령의 열매인 사랑, 희락, 화평, 오래 참음, 자비, 양선, 충성, 온유, 절제(갈5:22~23)를 모두 포함하고 있는 성스럽고 정제되고 존귀함이 넘치는 음악이므로 하나님께는 영광, 듣는 이에게는 큰 기쁨과 은혜가 충만한 삶이 되게 한다. 따라서 QT, 기도 시간에 활용해 영적 성장을 가능케 하여 자신을 바꾸고 세상을 바꾸는 힘이 된다. 성경 말씀이 우리 모두를 향한 객관적인 로고스Logos라면, 말씀과 동반된 음악은 내 마음속 깊이 주관적으로 역사하는 레마Rhema다.

교회음악의 가치와 유익은 삶의 모든 순간과 상황에서 주님과 동행하듯, 음악과 함께하는 삶은 삶의 방식의 전환을 가져와 성도를 향한 하나님의 뜻을 실현하도록 한다.

"항상 기뻐하라 쉬지 말고 기도하라 범사에 감사하라

이것이 그리스도 예수 안에서 너희를 향하신 하나님의 뜻이니라."

<div align="center">(살전5:16~18)</div>

즉, 교회음악을 듣는 삶은 은혜와 축복을 느끼게 되므로 항상 기뻐하게 되고, 거룩함과 영적 성장에 의해 쉬지 않고 기도하게 되며, 매사에 마음의 평정과 여유로움이 생겨 범사에 감사하게 되니 하나님의 뜻을 실현하는 내적 반응으로 나타난다. 또한 마르틴 루터가 "주님은 음악을 통해 복음을 전파하신다."고 말한 바와 같이 외적으로도 새 시대의 사역과 전도에 선한 영향력을 끼칠 수 있다는 점에서 중요하다.

성화에 대한 일반적인 편견도 교회음악과 동일하다. 성경을 모르면 예수님과 성모 마리아가 등장하는 성화를 모두 동일한 그림으로 간주한다. 나도 성화에 관심이 없던 시절, 미술관에 가면 18세기 이전 전시실은 그냥 지나쳤으니 말이다. 그러나 성화는 말이나 글로 표현할 수 없는 영역을 가장 뛰어난 직관적 예술인 미술로 대신한 것으로 최고(最古, 最高)의 원초적·직관적 소통 방식으로 미를 추구하는 인간 본성을 충족시키며 종교와 상호 교감, 보완할 수 있는 정신 세계를 시간과 공간을 초월하여 표현한 예술이다.

서양미술 역시 교회를 중심으로 하나님을 이해하려는 인간의 인식과 지식에 가장 큰 영향을 주는 시각적 경험을 자극하는 직관적 수단으로 교회발전사와 궤를 같이하고 있다. 성화의 궁극적인 목표는 하나님의 비밀스런 메시지를 파악하는 것으로 작가들은 전혀 경험해 보지 않은 상황, 볼 수 없던 인물을 묘사하기 위해 성경과 관련 문헌을 숙고하여 추구한 이데아Idea로 화면을 구성한다. 따라서 작가들은 상징과 암시, 신학적 추측이라는 암호화 과정을 거치고 3차원의 현실을 2차원의 화면으로 실감나게 옮기기 위해 여러 가지 기법을 적용하고 도식·투사·형상화하여 성

화를 완성한다. 감상이란 작품을 구성하는 다양한 요소를 파악하여 작가의 암호를 해독하는 과정을 통해 성경에 담긴 깊은 의미를 이해하는 것이다. 도미니크 수도회는 수도자들에게 "진리를 관상하라. 그리고 행하고 전하라." 권면하므로 수도사며 화가인 프라 안젤리코Fra Angelico, 본명 Guido di Pietro(1387/1455)는 피렌체 산 마르코 수도원의 수도사들이 기거하는 두 평 남짓한 42개의 작은 방Cell 벽에 예수님의 수난 장면을 프레스코화로 그려 놓아 수도자들로 하여금 하나님의 임재를 체험하게 했다.

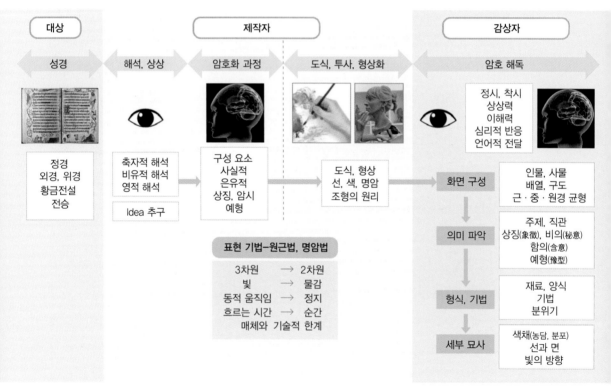

성화의 제작과 이해 과정

요셉의 꿈 이야기

창세기 마지막 부분은 야곱의 열한 번째 아들인 요셉의 인생역전 이야기로 가장 많은 장을 할애하고 있다. 어린 요셉이 형들과 아버지에게 한 꿈 이야기 때문에 형들의 미움을 사 파란만장한 삶이 펼쳐지는데 하나님께서 늘 요셉과 함께하시므로 결국 형들이 요셉 앞에 엎드려 종임을 고백하여 꿈이 그대로 실현되며 요셉의 죽음과 함께 창세기가 마무리된다.

요셉은 성경에 등장하는 인물 중 예수님을 제외하고 가장 다양한 스토리의 주인공이므로 많은 화가들이 요셉을 주제로 많은 작품을 남기고 있어 작품의 주제를 따라가면 그대로 요셉의 생애와 창세기 후반부가 이해된다. 요셉이 열 명의 이복 형들과 함께 살며 아버지의 편애로 채색 옷A coat of many colors을 입고 있어 형들의 시기를 받던 터에 형들의 잘못을 아버지께 고하니 형들의 미움이 커지게 되고 그런 상황에서 요셉이 두 차례의 꿈 이야기(창37:1~11)를 하여 형들이 악한 행동을 실행하는 결정적 계기가 된다. 형들이 요셉을 미디안 상인들에게 팔아 넘기고 채색 옷에 숫염소의 피를 묻힌 후 아버지께 보여드리며 요셉이 짐승에게 잡혀 죽었다고 하자 (창37:29~35) 야곱이 심히 애통해 한다.

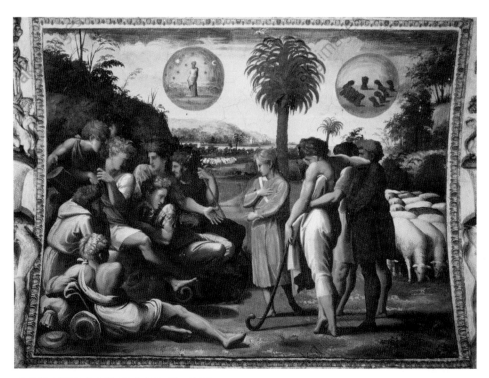

라파엘로 '형들에게 꿈 이야기를 하는 요셉' 1515~8, 프레스코 연작, 레오 10세 로지아, 바티칸

라파엘로는 미켈란젤로가 시스티나 예배당의 천장화를 그릴 당시 바티칸 교황의 집무실 네 개의 방에 프레스코화를 제작했다. 이어서 교황의 궁전 소회랑Loggetta과 대회랑Loggia에 양과 질적으로 미켈란 젤로에 버금가는 섬세한 프레스코화를 남기고 있다. 이 작품은 레오 10세 로지아의 천장을 장식한 프 레스코화로 창세기 37장 요셉이 형들에게 두 번의 꿈 이야기를 하는 상황을 실감나게 묘사하고 있다. 요셉이 중앙에서 꿈 이야기를 하고 있고, 우측에는 세 명의 형 르우벤, 시므온, 유다가 기르던 양떼 앞 에 서 있는데, 아버지의 편애와 요셉의 고자질로 불편한 심기와 요셉을 없애버릴 계획에 의기투합하고 있음을 어깨동무하고 있는 뒷모습으로 보여주고 있다. 좌측에는 요셉의 꿈에 수긍하는 나머지 일곱 명 의 형들과 베냐민을 구분해 놓았다. 배경에 잎이 무성한 나무를 중심으로 두 개의 원 안에 요셉의 꿈 이야기가 묘사되어 있다. 우측 원은 첫 번째 꿈 이야기로 각자 밭에 곡식 단을 묶어 놓았는데 요셉의 곡식 단이 일어서자 형들이 묶어 놓은 곡식 단이 둘러서서 절하는 모습이 보인다. 이에 세 형들은 "네 가 참으로 우리의 왕이 되어 우리를 다스리게 되느냐?"고 비웃는 반면, 좌측 그룹은 요셉의 이야기를 경청하며 서로 웅성거린다. 좌측 원은 두 번째 꿈 이야기로 해와 달과 열한 개의 별들이 요셉에게 절하 는 모습을 보여준다. 요셉의 꿈 이야기를 들은 아버지도 요셉을 꾸짖으며 걱정스러워한다. 결국 세 형들은 요셉을 꿈꾸는 자로 조롱하고 그를 구덩이에 빠뜨려 죽이려다 옷을 벗기고 지나가던 미디안 상인에게 팔아 넘겼고 애굽으로 끌려간 요셉은 바로의 친위대장 보디발의 집에 노예로 팔려가게 된다.

피 묻은 요셉의 옷

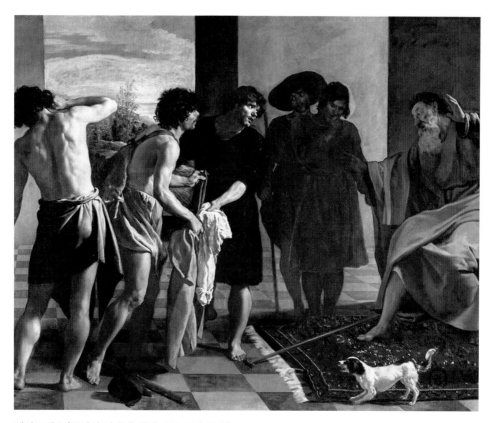

벨라스케스 '요셉의 피 묻은 옷을 야곱에게 보임' 1630, 캔버스에 유채 223×250cm, 산 로렌초 수도원, 엘 에스코리알

디에고 벨라스케스Diego Rodriguez de Silva y Velázquez(1599/1660)는 스페인의 바로크를 이끌어간 궁정화가로 카라바조의 명암법과 사실에 입각한 묘사 및 루벤스Rubens와의 친분 관계로 선명한 채색의 매우 독특하고 인상적인 작품 세계를 갖고 있는 화가다. 형들은 요셉을 팔아 넘긴 후 아버지 야곱이 찾을 것에 대비하여 요셉이 짐승에게 물려 죽은 것처럼 위장하기 위해 요셉의 채색 옷을 벗겨 숫염소의 피를 묻혀 아버지께 보인다. 요셉의 옷은 긴 소매옷으로 고귀함과 위엄을 상징하며 형들이 입고 있는 옷과 대조된다. 피 묻은 옷을 본 아버지는 두 팔을 벌려 위로 치켜 올리며 슬픔과 고통을 표시한다. 형들이 모두 아버지의 표정과 행동을 주시할 때 충성스러운 개는 예민한 후각을 발동하여 요셉의 피가 아님을 알고 형들의 거짓을 나무라며 짖어댄다.

보디발의 아내의 모함

요셉은 애굽 바로의 친위대장 보디발에게 팔려갔는데 보디발의 아내의 모함(창39)에 빠져 감옥에 갇힌다. 감옥에서 두 관원장의 꿈을 해석해 주고(창40) 후일 바로의 꿈을 해석하는 계기를 만든다. 2년이 지나 요셉은 바로가 이상한 꿈을 꾸고 고민할 때 술 맡은 관원장의 추천으로 바로의 꿈을 해석하고 애굽의 총리 자리에 오른다.(창41) 가나안에 기근이 들어 형들이 식량을 구하러 애굽으로 오자 형들을 만나지만 자신이 누구인지 밝히지 않고 베냐민에게 도둑 누명을 씌워 베냐민을 인질로 잡아두고 형들의 태도를 시험한 후에야 형들의 진심을 확인하고 형들에게 자신을 밝히는 이야기가 길게 이어진다.(창42~45) 요셉이 형들에게 자신의 정체를 밝히며 "당신들이 나를 이곳에 팔았다고 해서 근심하지 마소서 한탄하지 마소서 하나님이 생명을 구원하시려고 나를 당신들보다 먼저 보내셨나이다."(창45:5)라고 말한 것으로 보아 요셉이 형들의 잘못에 대한 복수가 아닌 하나님의 깊은 뜻으로 이해하는 하나님의 사람임을 알 수 있다.

창세기 마지막은 야곱이 요셉의 두 아들을 축복하고 실제적인 이스라엘의 12지파의 조상으로 12명의 아들들에게 각각 그 기질에 맞는 유언을 남긴다. 샤갈은 야곱이 아들들의 이름을 하나씩 불러가며 남긴 유언을 〈예루살렘의 창〉이라는 연작에 담아 이스라엘 12지파의 각각의 정체성을 전해주고 있다.

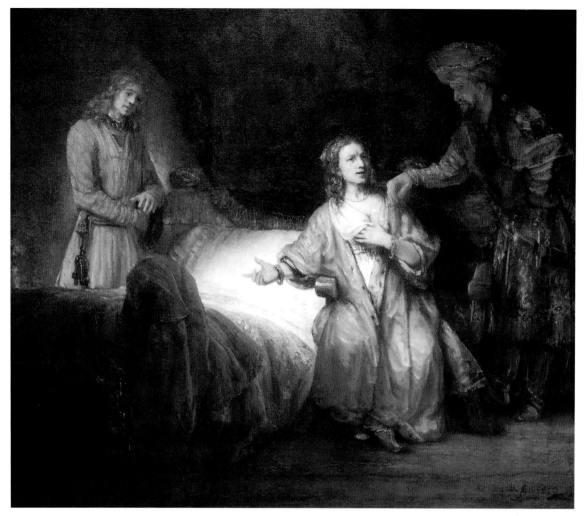

렘브란트 '보디발의 아내에 의해 고발된 요셉' 1655, 캔버스에 유채 106×98cm, 워싱턴 국립미술관

보디발의 아내가 유혹을 거절한 요셉에 대한 보복으로 남편에게 요셉이 자신을 희롱했다며 침대 모서리에 걸쳐 있는 요셉의 옷을 증거물로 지적하면서 거짓으로 고발하는 상황이다. 칼을 차고 있는 보디발은 화난 눈빛으로 어둠 속에서 요셉을 노려보고 있다. 요셉은 자신을 변호할 수 있는 처지가 아님을 깨닫고 슬픔에 잠긴 눈빛으로 벌어지는 상황에 대하여 아무 말없이 받아들이는 모습이다. 그러나 빛으로 이야기하는 렘브란트는 침대와 보디발의 아내의 몸을 밝게 비추며 요셉의 순결함을 주장하고 있다. 첫 부인과 사별한 렘브란트가 아들의 가정교사인 헨드리케와 불법 동거를 하게 되자 헨드리케는 개혁교회 평의회 재판에 회부되어 유죄 판결을 받고, 렘브란트는 경제적 어려움을 겪고 파산하게 된 상황에서 자신의 의지로 할 수 있는 일이 아무것도 없음을 인식하고 자신의 처지와 요셉을 동일시하며 그린 작품이다.

헨델 : 오라토리오 '요셉과 그의 형제들Joseph and his brethren', HWV 59

헨델은 〈메시아〉와 〈삼손〉으로 큰 성공을 거두고 오라토리오에 자신이 붙었으므로 이어서 〈요셉과 그의 형제들〉을 작곡한다. 헨델은 그의 아버지 나이 63세에 두 번째 아내로부터 얻은 늦둥이로 요셉에게 동질성을 느끼며, 요셉이란 인물에 특별한 관심을 갖는다. 이 곡은 창세기 41~45장에 기반하여 제임스 밀러의 시적 감성이 물씬 풍기는 대본으로 전개되는 3막 총 73곡으로 이루어진 대곡이다. 요셉(A)이 애굽의 감옥에 갇혀 있는 이야기로 시작하여 바로의 꿈을 해석하고 바로의 명으로 애굽의 총리에 올라 제사장 딸 아스낫과 결혼하고 가나안에서 온 형제들을 다시 만나 극적으로 화해하는 이야기다. 성경에 단 한 줄(창41:45)로 나오는 요셉의 아내 아스낫(S)이 이 극의 전개에 요셉의 배필로 등장하여 곡 전반에 걸쳐 중요한 역할을 한다. 등장인물이 다소 많은데 바로 역은 베이스가 담당한다. 요셉의 형 시므온과 유다는 테너로, 르우벤은 베이스로, 베냐민은 소프라노로 배정하고 바로의 시종 파노와 제사장 보디베라는 알토가 담당하도록 한다.

요셉과 그의 형제들 1막 6장 : 1~26곡

서곡에 이어 첫 장면은 요셉이 감옥에 갇혀 있는 상황으로 요셉이 자신의 영혼에게 죄가 없기에 풀려날 수 있으리란 희망을 잃지 말고 굳세게 견딜 것을 다짐한다. 바로의 술 맡은 관원장 파노가 와서 곧 바로가 자신의 꿈 해몽을 위해 부를 것이라 말해주는데 파노는 이전에 감옥에 함께 갇혀 있을 때 요셉이 그의 꿈을 해몽해 준 인연이 있었다. 요셉은 하나님께 현명한 해몽의 빛을 내려달라며 '오소서, 거룩한 영감의 원천이시어'란 아름다운 아리아로 간구한다. 그는 감옥에서 풀려나 바로의 궁에 불려와 바로, 대사제, 대사제의 딸 아스낫, 이집트인들 앞에 선다. 바로가 꿈

해몽을 부탁하자 요셉은 자신이 해몽하는 것이 아닌 여호와께서 하시는 일이라 말한다. 이집트인들이 요셉의 신에게 도움을 청하는 합창을 부른다.

요셉이 바로의 꿈을 해석하여 7년간의 풍년, 7년간의 기근이 일어날 것과 이에 대한 대비책을 하나님의 경고로 이야기하자 바로는 신성한 해몽에 감탄하며 요셉을 이집트의 2인자로 인정한다. 보디베라의 딸 아스낫은 요셉에 대한 첫인상을 '지혜를 가진 사랑스런 젊은이'라며 사랑하는 마음을 실어 노래한다. 바로는 반지를 빼 요셉에게 끼워주며 두 번째 병거에 타게 하고 그의 이름을 사브낫바네아로 지어준다. 이집트인들은 바로와 사브낫의 통치로 축복받은 나라임을 칭송한다. 요셉과 아스낫의 사랑이 진행되어 2중창을 부르며 바로의 명으로 두 사람의 결혼식이 거행되고 '이집트인 모두의 기쁨과 평화가 모든 인류에게'라고 축복하는 합창으로 마무리된다.

서곡

1막2장 5곡, 아리아(요셉) : 오소서, 거룩한 영감의 원천이시어Come, divine inspirer come

요셉이 바로의 부름을 받고 감옥에서 나오기 직전 하나님께 영감을 내려달라고 간구하는 기도가 거룩하게 노래된다.

> 오소서, 거룩한 영감의 원천이시어 오소서 제가 바로의 꿈 위에 밝은 해몽의 빛을
> 저의 비천한 가슴을 당신의 거처로 삼으소서 내리게 하소서
> 제 눈앞의 장막을 거두어주시어 바로가 성전을 세우고
> 앞으로 일어날 일을 보여주소서 애굽이 당신을 찬양하는 향을 피우게 하소서

1막3장 9곡, 합창(이집트인들) : 오 요셉의 신이시여O God of Joseph

꿈 해몽을 위해 바로 앞에 선 요셉을 향해 이집트인들이 자신의 신이 아닌 요셉의 신에게 도움을 청하는 합창이다.

오, 요셉의 하나님, 자비를 발하시어 신비한 꿈이 감추고 있는 진실을
당신의 종의 머리에 영혼을 채워주소서 왕에게 알려주소서

1막3장 10곡, 아콤파나토(요셉) : 바로의 꿈은 한 가지입니다 Pharaoh, thy dreams are one
꿈의 해석을 정확히 전달하기 위해 말하듯이 아콤파나토로 처리하고 있다.

바로여, 당신의 꿈은 한 가지입니다 칠 년간 기근이 이어진다는 뜻입니다
여호와께서 하시려는 일을 보여준 것입니다 이 경고를 받아들이시어
일곱 마리 살찐 소와 속이 찬 이삭은 선견 있고 지혜로운 사람을 찾으십시오
칠 년간의 풍년을 의미합니다 그리고 그에게 기근 동안 사용할 양식을
일곱 마리 마른 소와 속이 빈 이삭은 풍년 시기에 저장해 두도록 하십시오
칠 년간의 기근을 의미합니다

바로의 꿈 해석

1막3장 12곡, 아리아(아스낫) : 오 사랑스러운 젊은이여 O lovely youth
아스낫이 요셉에 대한 첫인상과 사랑하는 마음을 아름다운 선율에 담아 노래한다.

오, 지혜의 관을 쓴 사랑스러운 젊은이여 발견할 수 없으리
이 모든 매력 어디에서 나올까 만일 당신이 처녀의 마음을 훔쳤다면
그런 은총에 저항하는 굳은 가슴은 내게 돌려주세요

1막3장 14곡, 합창(이집트인들) : 흥겨운 소리와 달콤한 선율 Joyful sounds, melodious strains
이집트인들이 사브낫바네아라는 이름의 애굽의 2인자로 요셉을 축하하는 합창이다.

즐거운 소리와 달콤한 선율 이집트의 건강한 상징
바로의 지배와 사브낫의 규율은 최고로 축복받은 행복한 나라

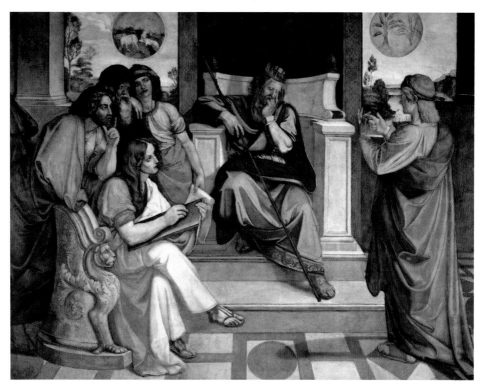

코르넬리우스 '바로의 꿈 해석'　　　　　　　　1816~7, 프레스코와 템페라 236×290cm, 베를린 국립미술관

페터 폰 코르넬리우스Peter von Cornelius(1783/1857)는 독일 고전주의 화가지만 르네상스 미술의 부활을 시도한 나사렛파로 1811년부터 로마에서 르네상스의 프레스코 기법을 연구하고 재현하며 뮌헨으로 돌아와 〈니벨룽겐의 노래〉 석판화 연작 등의 작품을 남긴다. 〈바로의 꿈 해석〉은 〈요셉이 형제들과 만남〉과 쌍둥이 작품으로 라파엘로의 〈형들에게 꿈 이야기를 하는 요셉〉의 콘셉트에 따라 바로의 두 번의 꿈을 양쪽 창에 보여준다. 좌측에는 파리한 일곱 마리 소가 풀을 뜯고 있는 살찐 일곱 마리 소를 잡아 먹으러 나일 강가로 올라오고 있고, 우측에는 충실한 일곱 이삭과 가늘고 마른 일곱 이삭의 가지를 보여준다. 바로 앞에 불려온 요셉이 당당하게 손가락으로 햇수를 세어가며 풍년과 흉년을 예언하며 꿈을 해석한다. 바로는 심각하게 요셉의 해몽을 경청하며 궁정의 마녀와 점술사들 또한 신기한 듯 요셉의 해몽에 집중하고 있다.

폰토르모 '이집트의 요셉'　　　　　　　　　　　　　1515~8, 목판에 유채 96×109cm, 런던 국립미술관

야코포 다 폰토르모Jacopo da Pontormo(1494/1557)는 다 빈치da Vinci에게 사사받았으나 고딕의 표현주의를 수
용하여 구도가 독특하고 윤곽이 뚜렷하며 르네상스의 균형이 무시된 길쭉한 인물 묘사로 매너리즘의 특징을
가장 잘 나타내고 있는 화가다. 요셉이 애굽 백성들에게 양식을 배급하는 모습으로 줄을 길게 서서 대기하는
백성들의 행렬이 보이며 요셉이 장부에 세밀하게 기록하고 한 사람씩 불러 양식을 나누어주고 있다. 좌측은
요셉이 바로에게 가족들을 소개하자 형들도 절을 하고 무릎을 꿇어 알현한다. 우측 상단에는 사람들이 모여
있는데, 야곱이 방안에 누워 요셉의 두 아들을 축복하며 임종하는 장면이다.

1막4장 18곡, 2중창(요셉, 아스낫) : 천상의 처녀, 매력적인 여인Celestial virgin, charming maid

요셉	**2중창**
천상의 처녀, 매력적인 여인	무고와 진실로 명성을 얻으리
아스낫	당신 안의 호의적인 하늘은 나의 완전한 복
신을 닮은 젊은이	

애굽의 총리

요셉과 그의 형제들 2막 7장 : 27~50곡

요셉이 가나안의 기근으로 곡식을 구하러 애굽으로 온 형제들을 정탐꾼으로 몰아 시므온을 감옥에 가두고 베냐민을 데려오면 풀어주겠다고 한 상황에서 2막이 시작된다. 합창 '만세, 하나님이 사랑하시는 젊은이여'로 요셉의 지혜에 의해 기근의 위기에서 살아남을 수 있었다며 요셉을 찬양한다. 그러나 요셉은 형제들과 함께했던 옛날로 돌아갈 수 없음에 슬퍼하고, 남편이 고민하는 이유를 모르는 아스낫은 걱정한다. 감옥에 갇힌 시므온이 전에 요셉을 버린 일을 기억하며 양심의 가책으로 고통스러워할 때 바이올린 반주가 후회, 당혹, 공포, 두려움으로 혼란스러운 시므온의 마음을 표현한다. 요셉은 시므온을 불러와 다른 형제들이 왜 돌아오지 않느냐고 다그친다. 시므온은 아버지가 요셉을 잃고 그토록 슬퍼했는데 어떻게 베냐민까지 보내겠냐며 이해를 구한다. 요셉은 시므온에게 자신의 죽음에 대해 물어보고 화를 내고 나간다. 시므온은 모든 죄악이 하나님에 의해 드러날 것이라며 괴로워한다.

장면은 요셉의 집으로 바뀌어 아스낫이 근심하는 요셉에게 이유를 묻지만 다른 이야기로 둘러댄다. 이때 파노가 시므온의 형제들이 돌아왔다고 전하며 그중 멋진 아이도 있다고 이야기한다. 요셉이 그들을 데려오도록 하자 파노는 형제들에게 요

셉은 훌륭한 분이니 겁먹지 말라고 하며 데리고 온다. 요셉 앞에 온 르우벤은 무릎을 꿇고 인사하고, 유다는 고향의 선물을 바치며 베냐민을 소개한다. 요셉은 아버지의 안부를 묻고 베냐민을 안아 본다. 베냐민은 요셉에게 자기와 비슷하게 생겼다고 아버지라 부르고 싶다고 말한다. 요셉은 이들에게 식사를 대접하도록 지시하고 흐르는 눈물을 감추려 밖으로 나간다. 형들은 생각지도 못한 환대에 어리둥절해 하며 하나님의 자비를 간구한다.

2막1장 27곡, 합창(이집트인들) : 만세, 하나님이 사랑하시는 젊은이여
Hail, thou youth, by Heaven belov'd

요셉의 지혜로 이집트가 기근의 위기에서 살아남을 수 있었다며 요셉을 찬양한다.

만세, 하나님이 사랑하시는 젊은이여 이제 그대의 놀라운 지혜가 증명되었네	사브낫이 이집트의 운명을 예견하니 기근의 위기에서 이집트를 구했네

2막1장 33곡, 아리아(아스낫) : 사랑스러운 순결자로 함께 성장했는데
Together lovely innocents, grow up

요셉이 어린 시절을 회상하는 혼잣말을 아스낫이 이어지는 두 곡의 아리아로 전달하는 상황으로 요셉의 즐거웠던 시절을 밝게 묘사하며 시작하여 침울한 분위기로 그때로 돌아갈 수 없음을 슬퍼하며 마무리한다.

사랑스러운 무고한 사람들이 함께 자라며 형제애란 영원한 사슬로 연결되어 있습니다	당신은 독이 든 잔도 시기하지 않고 용서 없는 무력도 싫어하지 않을 것입니다

2막1장 34곡, 아리아(아스낫) : 그는 침묵하다가 다시 소리를 지릅니다
He then is silent, then again exclaims

그는 침묵하다가 다시 소리를 지릅니다 잔인한 형제들, 아 불쌍한 아버지 저에 대한 많은 고뇌가 당신을 희생시켰습니다	이것이 그의 괴로움이며 나는 아직 그 이유를 발견하지 못했습니다 치명적인 원인이 무엇인지 한 번 더 알아보겠습니다

2막2장 36곡, 아리아(시므온) : 후회, 당혹, 공포, 두려움이여
Remorse, confusion, horror, fear

감옥에 갇힌 시므온이 요셉을 버린 것을 생각하며 고통스러워하는 상황을 바이올린 반주가 후회, 당혹, 공포, 두려움으로 묘사하며 혼란스러운 시므온의 마음을 표현하고 있다.

무자비한 자여 죄인의 가슴속에 후회, 혼란, 공포, 두려움이 남네	가장 괴로웠고 시달림을 받았던 자는 지금도 잊지 않고 느끼며 분노할 텐데

2막4장 40곡, 아리아(시므온) : 사기꾼! 아, 나의 못된 죄악이Impostor! Ah, my foul offence

시므온이 요셉의 죽음에 대해 거짓말을 한 자신을 자책하며 두려움을 노래한다.

사기꾼! 아, 나의 못된 죄악이 얼굴에 쓰여 있는가 오, 끔찍한 불명예에 무방비함을 인정한다 잠시 시야로부터 베일에 가려져	악의적인 마음과 무례한 속임수를 썼네 하나님께서는 사악한 일을 보시고 세상에 드러내시네

요셉과 그의 형제들 3막 6장 : 51~73곡

개막을 알리는 작은 서곡 신포니아가 연주되는 동안 형제들이 갖고 온 곡식 자루에 양식을 채워주고 베냐민의 자루 속에 은 잔 한 개를 넣어 두도록 한다. 아직 아무것도 모르는 형제들은 곡식 자루를 메고 가나안 땅으로 향하는데, 요셉의 하인들이 형제들을 잡아오는 상황이 벌어지며 서곡이 끝나고 막이 시작된다.

아스낫은 요셉의 호의도 모르고 그들이 잔을 훔쳐갔다며 괘씸해 한다. 요셉이 돌아와 고향에서 기근의 어려움을 겪고 있는 아버지를 걱정하자 아스낫은 비축해 둔 곡식을 보내면 된다고 한다. 하지만 요셉은 권력의 유한함을 설명하며 함부로 할 수 없다고 말한다. 파노가 사슬에 묶인 형제들을 데려온다. 시므온이 결백을 주장하며 반발할 때 파노가 베냐민의 자루에서 은 잔을 발견하자 요셉이 베냐민의 체포를 명하고 이 아이만 남겨두고 모두 떠나도록 명한다. 베냐민이 요셉에게 자신의

불쌍한 운명을 이야기하며 자비를 구한다. 요셉이 나가자 르우벤은 요셉의 표정에서 연민을 보고 시므온과 함께 이전에 요셉을 가둔 구덩이를 떠올리며 회개하는 마음으로 하나님께 기도드린다.

요셉이 돌아오자 유다는 베냐민을 돌려달라 애원하고 시므온은 자신이 대신 감옥에 가겠다고 자청하자 요셉은 베냐민을 데려오도록 하고 모든 시종들을 내보낸다. 형들의 진심을 안 요셉은 형제들에게 자신이 요셉이라 밝힌다. 형제들이 모두 놀라고 있을 때 파노가 베냐민을 데려온다. 요셉은 베냐민을 안아주며 "형님들이 저를 버렸듯이 베냐민을 버릴까 걱정했는데, 이제 형님들의 진심을 알게 되었다."고 이야기하자 형들은 모두 말없이 고개를 떨군다. 요셉과 아스낫은 모든 근심이 사라졌다며 다시 사랑을 확인한다. 모두 주님의 구원과 승리를 환호하며 할렐루야로 마무리한다.

3막2장 59곡, 아리아(아스낫) : 들어올려진다는 예언에 내 가슴 부풀어
Prophetic raptures swell my breast

천국으로 들어올려진다는 부푼 기분을 표현하는 화려한 멜리스마 기법으로 부르는 유명한 아리아로 소프라노의 기교를 한껏 발휘할 수 있는 곡이기에 독창회에서 단독으로도 많이 불린다.

들어올려진다는 예언에 내 가슴 부풀어 우리가 여전히 축복받을 것이라 속삭이네	이 암울한 어둠에서 벗어나 천국의 밝은 날이 더 많이 남으리라(반복)

3막4장 62곡, 아콤파나토(베냐민) : 불행한 나의 운명이여 Unhappy Benjamin

저만 남기고 돌아가라니요 당신께 무슨 말을 해야 위안이 되나요 불행한 베냐민, 불행한 나의 운명이여	태어날 때 어머니를 돌아가시게 하고 죽을 때 아버지의 목숨을 빼앗아가는 내 운명

3막4장 63곡, 아리오소(베냐민, 요셉) : 오, 제발 자비를 Oh, pity

2중창이지만 요셉은 계속 혼잣말로 독백하듯 속마음을 이야기하고 베냐민 혼자 노래하므로 아리오소 형식을 채택한다.

기베르티
'요셉 이야기'

1425~52, 동 주조에 금박 79×79cm, 피렌체 두오모 박물관

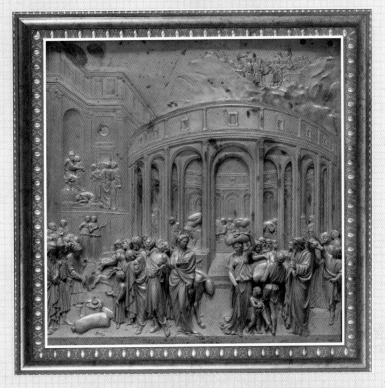

우측 상단은 산 위에서 형들이 아버지의 총애를 받는 요셉을 시기하여 죽이려다 이집트로 가는 미디안 상인들에게 은전 20닢에 팔아 넘기는 장면이다. 배경이 되는 원형 건물은 정확한 계측으로 원근법이 잘 적용되어 기베르티의 솜씨와 르네상스 정신이 잘 나타나 있다. 건물 내부에서 이집트의 재상이 된 요셉이 기근에 대비해 양곡을 관리하는 모습이 보인다. 요셉이 양곡을 얻기 위해 애굽에 온 형제들에게 바로의 명대로 양식을 주어 가나안으로 돌려보내고 있다. 길 떠나는 형제들을 추적하던 요셉의 신하들이 베냐민의 자루에서 요셉의 잔이 나오자 요셉의 형제들을 추궁하고, 이에 형들은 억울함을 호소하고 그중 한 명이 옷을 찢으며 결백을 주장한다. 중앙 좌측은 요셉이 다시 돌아온 형제들을 만나 자신의 정체를 밝히며 형들을 용서하고 동생 베냐민과 포옹하며 입맞춤하고 있다.

베냐민
오, 제발 자비를

요셉
아 나는 듣지 않아야 한다

베냐민
제가 한 짓이 아니에요

요셉
내 눈아 돌아보지 마라

베냐민
나의 노쇠한 아버지

요셉
내 귀가 나를 배반하네

베냐민
오, 그에게 자비를

요셉
조용하라, 나의 탄식이여

베냐민
기억하세요
먼저 받아주세요
당신은 저를 아들로 불렀습니다
오, 제 얼굴을 보세요
저는 아직도 그 이름으로 불려 마땅합니다
당신의 외로운 마음은 같지 않습니다

3막4장 64곡, 서창(시므온, 르우벤) : 나는 그의 얼굴에서 연민을 보았다
I saw some marks of pity on his face

르우벤
그러나 나는 그의 얼굴에서 연민을 보았다

시므온
불쌍한 자, 듣지 않고 비참하게 날아다니는 자
그들을 관통하는 공포 때문에 자신을 불쌍히
여길 뿐이다

르우벤
진정하라 시므온
도단의 들판 그 무시무시한 구덩이 요셉의
울음 소리가 생각나냐

그때 우리는 귀가 먹었던 것 아니었을까
우리는 그때 듣지 않았고
이제는 우리가 듣지 못했다고 한다
그때 일로 벌을 받고 있는 거야
우리가 어떻게 설득할 수 있을까
이대로 가면 아버지는 슬픔에 죽게 되실 테고
우리 모두 여기에 남아 있으면
아버지는 기근으로 죽음을 당하실 텐데
그 어느 쪽으로 제비가 뽑히던
검은 절망은 우리의 것이다

렘브란트 '요셉이 형제들에게 자신을 밝히다'　　　　　　　　　　　　　　　　　　드로잉

렘브란트는 성화를 그리면서 자신의 묘사가 부족한 부분에 대해 마치 성경을 주석서로 해석하듯 빠른 필치의 드로잉으로 전후 사정을 알리는 부수적인 그림을 많이 그려 놓았다. 그래서 렘브란트의 드로잉은 습작이 아니고 본 작품 또는 성경을 이해하는 단초를 제공해 주는 중요한 자료로 높은 가치를 지니고 있다. 요셉이 형제들을 만나 자신의 정체를 밝히는 상황으로 형제들보다 한 단 높이 있는 위치와 의자는 신분의 차이를 나타내는데 의자를 비우고 일어나 형제들을 맞이하며 빈 의자를 크게 부각한 것은 권력을 내려 놓고 형제들을 만나는 요셉의 겸손한 성품을 잘 나타내고 있다. 요셉이 손을 들어 형제들과 친근함을 표시하며 자신을 밝히자 이 충격적 고백을 들은 형들은 몸을 뒤로 빼며 어리둥절해 하고 있다. 베냐민은 요셉과 가장 가까운 발치에 앉아 있고, 한 형은 요셉에게 갖고 온 선물을 바치려 한다. 요셉은 형제들에게 아버지의 안부를 묻는다. 빛은 요셉과 베냐민, 그리고 요셉의 권위를 상징하는 의자를 밝게 비추며 어둠 속의 형들과 대조를 보이고 있다.

형들과 화해

3막6장 70곡, 서창(요셉) : 두려움을 떨쳐버리고 이리 오너라
And banish fear come hither

요셉이 형들에게 자신의 정체를 밝히자 형들이 놀라고 파노는 베냐민을 데리고 들어온다. 그 상황에서 요셉이 형들에 대한 오해를 풀며 부르는 서창이 진행되는 동안 형들은 모두 고개를 떨구고 요셉의 말을 경청한다.

나의 베냐민
두려움을 떨쳐버리고 이리 오너라
너를 열망하는 가슴으로 꼭 안으리라
형님들도 제 포옹을 친절히 받으십시오
형님들이 제게 했듯이

베냐민을 해칠까 두려웠습니다
이제 형님들의 진심을 알았습니다
제 근거 없는 질투를 용서해 주십시오
형님들에 대한 믿음이 증명되었습니다

3막6장 73곡, 합창 : 저희는 당신의 구원으로 환호하리라
We will rejoice in thy salvation

형제들과 모든 오해를 풀고 화해하므로 모두 환호하며 찬양으로 마무리한다.

저희는 당신의 구원과 우리의 신
주님의 이름으로

승리를 환호하리라
할렐루야

야곱의 축복

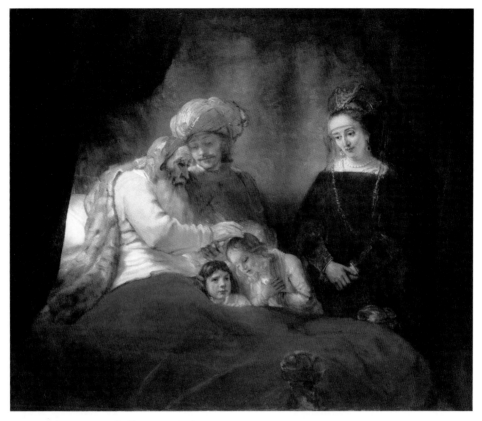

렘브란트 '요셉의 아들을 축복하는 야곱'　　　　　　1656, 캔버스에 유채 173×209cm, 카셀 국립미술관

요셉이 병석에 누워 있는 아버지께 아스낫과 두 아들 므낫세와 에브라임을 데리고 가서 축복을 받도록 한다. 요셉은 장남 므낫세를 야곱에게 더 가까이 세워 축복받게 하려고 아버지의 오른손을 잡아 므낫세의 머리로 옮기려 하나 야곱은 이를 거부한다. 앞을 보지 못하는 야곱은 자신의 아버지 이삭이 차남인 자신에게 축복했듯, 요셉의 차남 에브라임의 머리에 손을 얹으며 아우가 형보다 크게 되고 많은 민족을 이룰 것이라고 말하며 축복한다. 훗날 에브라임은 북이스라엘 10지파의 수장으로 신의 선택은 상속에 의하지 않고 축복에 의한 것임을 다시 한 번 일깨운다. 축복의 순서가 바뀐 므낫세는 슬픈 표정을 짓고 있다. 요셉의 아내가 입은 검은 옷은 죽음의 색으로 야곱의 죽음이 임박했음을 알려주며 창백한 얼굴로 축복의 광경을 물끄러미 바라만 보고 있다.

야곱의 유언

르우벤　시므온　레위　유다

단　납달리　갓　아셀

잇사갈　스불론　요셉　베냐민

샤갈 '예루살렘의 창' 1960~2, 열두 개의 스테인드글라스 각 338×251cm, 히브리대학 하다샤 메디컬 센터의 시나고그(유대교회당)

샤갈은 이스라엘의 12지파가 되는 야곱의 열두 아들에 대한 유언(창세기 49장)과 축복(신명기 33장)에 기반하여 열두 개의 스테인드글라스로 구성된 〈예루살렘의 창〉 연작을 통해 이들을 이스라엘 민족의 실제적인 조상의 위치에 올려 놓고 있다. 샤갈은 세속과 성소의 경계인 시나고그의 사방 열두 개의 아치형 창문에 그의 잠재의식에 항상 내재되어 있던 토라 두루마리를 펼쳐 창조의 원천인 빛을 더하므로 환상의 극치를 보여주어 《타임》지는 이를 '글라스에 의한 계시'라 평하기도 했다. 샤갈은 〈예루살렘의 창〉을 설명하는 책의 삽화로 이 작품을 20색의 석판화로도 남기고 있다.

욥의 시험

족장 시대 또 한 명의 하나님의 사람 욥 이야기는 하나님의 동의를 얻은 사탄의 시험으로 시작된다. 어느 날, 하나님의 아들들과 사탄이 하나님 앞에 모여(욥1:6) 욥의 믿음과 하나님에 대한 경외심에 대해 의견을 나누는데, 사탄은 그 이유를 하나님의 축복에 기인한다고 주장하며 하나님께 욥의 모든 소유를 빼앗아 욥의 본심을 확인해 보자고 제안하고 하나님의 허락 하에 욥에 대한 시험을 시작한다. 사탄은 원래 천사였으나 타락하여 사탄이 되었으므로 이렇게 하나님과 소통하고 특별한 능력도 부여받아 욥을 시험하게 된다.

욥은 사탄에 의해 자식들을 잃고 모든 소유를 빼앗기며 온몸에 종기가 나는 고통을 겪게 된다. 욥을 찾아온 친구들은 욥의 처지를 애처롭게 여기지만 욥이 고난받을 짓을 했기 때문이라 생각한다. 그러나 욥은 악한 자만 고통을 당하는 것이 아니라고 반박하며 처해진 상황에 의연히 대처한다. 이를 본 욥의 친구들은 다시 욥에게 이 같은 일이 일어난 이유는 무엇인지에 대해 강한 의구심을 갖고 각자 다음과 같은 의견을 피력한다.

엘리바스 "하나님께 징계받는 자에게는 복이 있나니 그런즉 너는 전능자의 징계를 업신여기지 말지니라 하나님은 아프게 하시다가 싸매시며 상하게 하시다가 그의 손으로 고치시나니"(욥5:17~18)

소발 "지혜의 오묘함으로 네게 보이시기를 원하노니 이는 그의 지식이 광대하심이라 하나님께서 너로 하여금 너의 죄를 잊게 하여 주셨음을 알라."(욥11:6)

빌닷 "하나님 앞에서 사람이 어찌 의롭다 하며 여자에게서 난 자가 어찌 깨끗하다 하랴 보라 그의 눈에는 달이라도 빛을 발하지 못하고 별도 빛나지 못하거든 하물며

브뤼헐(부)

'타락 천사의 추락'

1562, 떡갈나무에 유채 117×162cm, 브뤼셀 왕립미술관

피터르 브뤼헐 (부)Pieter Brueghel (the Elder)(1525/69) 은 스승인 히에로니무스 보스Hieronymus Bosch의 영향으로 그림 한 폭에 여러 이야기를 담은 풍속화와 세밀한 터치로 등장 인물, 동물, 사물 등의 묘사가 20세기 공상 과학 영화에나 나올 법한 기상천외하고 환상적인 것으로 유명하다.

천사 루시엘이 타락하여 루시퍼가 되었듯, 사탄은 원래 하나님의 지휘를 받는 천사였으나 타락하여 천사와 대적한다. 그래서 사탄도 능력이 출중한다. 욥을 시험한 사탄도 사전에 하나님과 교통하며 허가를 받고 실행한다. "하늘에 전쟁이 있으니 미카엘과 그의 사자들이 용과 더불어 싸울새 용과 그의 사자들도 싸우나 이기지 못하여 다시 하늘에서 그들이 있을 곳을 얻지 못한지라 큰 용이 내쫓기니 옛 뱀 곧 마귀라고도 하고 사탄이라고도 하며 온 천하를 꾀는 자라 그가 땅으로 내쫓기니 그의 사자들도 그와 함께 내쫓기니라."(계12:7~9) 〈타락 천사의 추락〉은 미카엘과 사탄의 싸움으로 사탄이 하늘에서 쫓겨나 떨어지는 모습을 상상으로 보여주고 있다. 천사들이 나팔을 불어 최후 전투를 알리자 중앙의 미카엘 천사는 빛나는 갑옷과 목에 맨 화려한 망토로 하나님의 권세를 표시하며 천군의 통솔자로 싸움을 지휘한다. 긴 꼬리의 용이 사탄의 우두머리며 인간 형상을 한 사탄의 군사가 나팔을 불며 전투를 독려하고 있다. 요한계시록에 등장하는 용을 상징하는 파충류에게 천사들이 칼을 휘두른다. 사탄을 따라 추방된 천사는 아직 반인, 반 나비로 날개는 선했던 본질을 나타낸다. 반역 천사는 추락한 후물고기 모습으로 변화되나 입고 있던 옷은 그대로 남아 있다.

구더기 같은 사람, 벌레 같은 인생이랴."(욥25:4~6)

엘리후 "전능자는 결코 불의를 행하지 아니하시고 사람의 행위를 따라 갚으사 각각 그의 행위대로 받게 하시나니 진실로 하나님은 악을 행하지 아니하시며 전능자는 공의를 굽히지 아니하시느니라."(욥34:11~13)

이에 욥은 "주께서는 못 하실 일이 없사오며 무슨 계획이든지 못 이루실 것이 없는 줄 아오니"(욥42:2), "내가 주께 대하여 귀로 듣기만 하였사오나 이제는 눈으로 주를 뵈옵나이다 그러므로 내가 스스로 거두어들이고 티끌과 재 가운데에서 회개하나이다."(욥42:5~6)라고 자신의 심정을 밝힌다.

하나님은 우리가 축복을 받을 때나 고통을 당할 때나 늘 우리를 사랑하신다. 우리의 고통이 하나님의 징벌을 의미하는 것은 아니며 삶에는 종종 고통도 수반되는 것임을 알아야 한다. "네가 누구이기에 감히 하나님께 반문하느냐 지음을 받은 물건이 지은 자에게 어찌 나를 이같이 만들었느냐 말하겠느냐 토기장이가 진흙 한 덩이로 하나는 귀히 쓸 그릇을, 하나는 천히 쓸 그릇을 만들 권한이 없느냐."(롬9:20~21) 우리는 욥기를 통해 토기장이가 질그릇을 하나 빚을 때도 귀히 쓰일 그릇과 천히 쓰일 그릇을 만들 권한이 있으므로 인간에게 생명을 주신 창조주의 권한에 겸손히 인내하며 하나님의 시간을 기다리는 자세를 배운다.

설명되지 않는 인간의 고난과 고통이라는 심오한 주제에 대한 뛰어난 통찰과 철학적 사유의 결정체인 이 시가서를 음악가와 화가의 시선으로 읽어보는 것도 의미심장하다.

블레이크
'욥 이야기'

연작 7화 '친구들의 위로를 받는 욥'
1826, 펜, 잉크, 수채 19.7×27.2cm, 모간 도서관 박물관, 뉴욕

윌리엄 블레이크William Blake(1757/1827)는 영국의 낭만주의 시인이자 화가로 창조주가 불꽃 속에서 컴퍼스를 들고 창조 작업을 하는 인상적인 작품 〈옛적부터 항상 계신 이〉로 유명하다. 그는 시인의 감성으로 밀턴의 《실낙원》, 단테의 《신곡》, 《욥 이야기》 등 시 작품을 소재로 한 신비롭고 몽상적인 묘사로 독특한 세계를 구축하고 있다. 〈욥 이야기〉는 모두 21화로 구성되며 그중 7화는 욥이 재산과 자식을 잃고 온몸에 종기가 나 질그릇 조각으로 긁고 있을 때 그의 아내가 하나님을 욕하며 죽으라 한다. 욥은 아내의 어리석음을 탓하며 하나님의 복을 받듯 화도 받을 수 있다고 말한다. 소식을 듣고 찾아온 세 친구는 욥의 딱한 처지를 보고 겉옷을 찢고 재를 뿌리듯 티끌을 날려 머리에 뿌리며 욥과 아픔을 함께한다.(욥2:7~12) 10화에도 세 친구들이 등장하는데 친구들은 욥의 고난의 원인이 그의 죄에 기인한다며 논쟁을 하는 상황이다. 욥은 "내가 가는 길을 그가 아시나니 그가 나를 단련하신 후에는 내가 순금 같이 되어 나오리라."(욥23:10)며 세 친구들의 의견에 반박하고 있다.

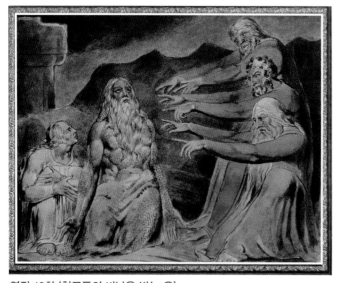

연작 10화 '친구들의 비난을 받는 욥'
1826, 펜, 잉크, 수채 19.7×27.2cm, 모간 도서관 박물관, 뉴욕

카리시미 : '욥 이야기'Historia di Job'

자코모 카리시미Giacomo Carissimi(1605/74)는 이탈리아의 바로크 오라토리오 라티노의 대가다. 그는 로마 산 마르첼로 성당의 음악감독뿐 아니라 스웨덴의 크리스티나 여왕의 실내악단에서 마에스트로로 활동하며, 로마의 두 오라토리오 극장을 위해 〈아브라함과 이삭〉, 〈입다〉, 〈요나〉, 〈욥〉, 〈솔로몬의 판결〉 등 헨델과 비교될 정도로 구약의 주요 인물을 주제로 상당수의 오라토리오를 작곡한다. 카리시미는 〈욥 이야기〉를 사탄과 욥의 대결보다 사탄과 하나님의 대결에 초점을 맞추어 상징적으로 묘사하기 위하여 천사를 등장시켜 욥이 고난을 받지만 천사의 말에 순종하므로 사탄을 물리치고 승리한다는 함축적인 의미를 가진 심리극으로 전개한다. 천사, 욥, 악마 세 명의 독창자(S, A, B)가 나오고 서곡과 다섯 곡으로 이루어진 모테트 또는 오라토리오 형식이다.

악마는 욥에게 불행이 계속될 것이라 이야기하지만 천사가 하나님께서 보호하시고 자신이 욥을 구하겠다고 하자 욥은 악마의 말을 듣지 않으려 한다. 천사가 하나님에 대한 두려움, 자신감, 희망을 이야기할 때 악마는 스바 사람들이 종을 죽이고 가축을 빼앗을 것이라 알린다. 욥은 주신 이도 여호와시요, 거두신 이도 여호와시라며 의연하게 대처한다. 악마는 또 불이 하늘에서 떨어져 양과 하인들이 타 죽을 것이라 알리고 바람이 불어와 집이 무너져 욥의 아들과 딸들 모두 죽을 것이라 이야기하며 욥을 조롱한다. 이에 천사는 악마에게 물러가라며 욥의 오래 참음이 승리를 가져올 것이므로 욥에게 '주님의 이름으로 축복Sit nomen Domini benedictum'을 외치도록 한다. 욥은 희망을 갖고 천사의 말에 순종하여 '주님의 이름으로 축복'을 계속 외치므로 악마를 떨쳐낸다. 악마는 자신의 입에 '주님의 이름으로 축복'이란 말은 없다고 저주하며 또다시 시도할 것이라면서 물러간다.

플레미시의 거장
'욥의 일생'

1480~90, 떡갈나무 패널에 유채 118.5×86cm, 발라프리하르츠 박물관, 쾰른

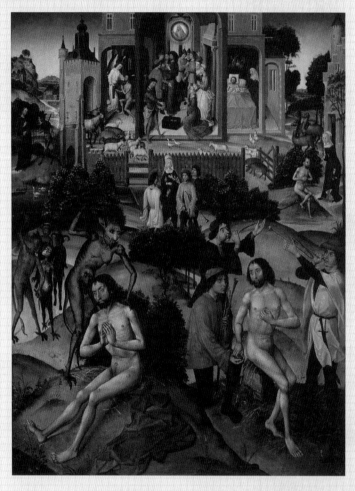

플레미시는 플랑드르의 르네상스 음악, 미술의 중심지로 지금의 벨기에에 해당한다. 얀 판 에이크 형제, 로베르 캉팽, 피터르 브뤼헐 부자 등 대가들이 이 지역을 대표하며 한 화면에 많은 이야기를 세밀한 필치로 담는 특색을 갖고 있다. 중앙 상단은 마치 3면 제단화 같이 묘사하고 있는데 낙타와 가축들은 욥의 부를 상징하고 있다. 가운데는 욥이 가족들을 거느리고 행복하게 살고 있는 모습이고, 좌측은 천사가 욥을 위로하는 모습이며, 우측은 욥이 병들어 누워 있는 모습이다. 하나님 앞에서 사탄이 욥의 시험에 대한 이야기를 나누고 있는 것으로 욥의 시험은 하나님과 사탄의 계약에 의한 것임을 보여준다. 욥에게 가해지는 고통이 사탄에 의한 것임을 알려주듯 사탄과 그 추종자들이 흉한 모습으로 욥에게 고통을 가하고 있다. 욥의 아내가 자식들과 재산을 모두 잃고 병든 욥에게 차라리 죽는 것이 낫다고 폭언을 하고 있다. 중앙 가운데 욥의 아내와 세 친구가 악기를 들고 있는데, 외경에 있는 내용으로 욥의 고통을 완화시켜 주기 위해 세 친구가 음악을 연주해 주고 있는 것으로 묘사한다.

1곡 서곡

2곡 악마, 천사, 욥 : 욥아 들어라
Audi, audi Job

악마
욥아 들어라
너를 하늘에서 떨어뜨리는 슬픈 이야기를
욥
내게 재앙이 닥친다고
누가 감히 내 영혼을 혼란케 하는가
천사
악령이다 욥아

그러나 하나님께서 너를 보호하시고
하나님의 강한 천사인 나는
너를 구하리라
욥
즉, 주님은 내 귀를 보호하사
악마를 경멸하고 그 말을 듣지 않고
항상 '여호와의 이름으로 찬송'을 외치리라

3곡 천사, 욥, 악마 : 하나님에 대한 두려움, 자신감, 희망
Sit tecum timor suus, fortitudo sua, patientia

천사
하나님에 대한 두려움, 자신감, 희망
그리고 그의 길을 곧게 가는
너와 함께하리라
욥
나는 듣는다(반복)
악마
소는 밭을 갈고

나귀는 그 곁에서 풀을 먹는데
스바 사람이 갑자기 이르러
그것들을 빼앗고 칼로 종들을 죽였나이다
나만 홀로 피하여 네게 알려준다
욥
주신 이도 여호와시요
거두신 이도 여호와시니
주님의 이름으로 축복합니다

4곡 악마 : 불이 하늘에서 떨어져
Ignis dei cecidit

하나님의 불이 하늘에서 떨어져
양과 하인들이 불에 타 사라진다

나만 홀로 피하여 네게 알려준다

5곡 악마 : 네 아들과 딸
Filiis tuis et filiabus

네 아들과 딸이 먹고 포도주를 마시는데
거친 들에서 큰 바람이 불어와
집의 네 모퉁이를 치매 무너져

네 자식들이 죽었다
나만 홀로 피하여 네게 알려준다

6곡 천사, 욥, 악마 : 가라, 가라 악령이여
Vade, vade spiritus malus

천사
가라, 가라 악령이여
더럽혀지고 부당한 입을 가진 악령아
고통당하고 온몸에 입힌 상처가
하나님에 의해 바로잡힘이 행복이다
오, 오래 참은 욥은 굳게 설 것이고
악령은 패배하고 떠나갈 것이다
천사
항상 희망을 주지 않는 욕심과 슬픔을
가져온 악마 어둠의 왕자는 떠났다
너는 항상 입으로
'여호와의 이름으로 찬송'을 외치라

욥
하늘의 천사들이 나를 위로하셨네
오, 내게 힘 주시는 나의 보호자
악은 욕심과 슬픔을 가져오네
나는 두렵지 않고 항상 희망으로 승리한다
내 입은 항상 '여호와의 이름으로 축복'이라 말하네
악마
나를 흔들어 멀리 떠나 보내는 음성은 무엇인가
나는 다시 시도할 것이다
희망은 항상 승리하지 못할 것이다
내 입에 결코 '주님의 이름으로 축복'이란 말이
없으리라

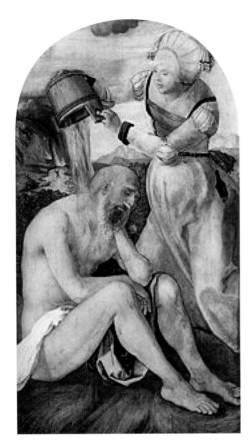

뒤러 '야바흐 제단화' – 잿더미 위의 욥과 그 아내(좌), 적수(笛手)와 고수(鼓手)(우)

1504, 패널에 유채 각 94×51cm, 슈테델 미술관, 프랑크푸르트/발라프리하르츠 박물관, 쾰른

작센 선제후 프리드리히 왕이 당시 전염병으로 고통받는 사람들을 위로하기 위한 목적으로 뒤러에게 의뢰하여 2면으로 제작된 야바흐 제단화다. 환자들의 수호성인인 욥의 온몸에 난 부스럼이 물과 음악으로 치유되는 것을 묘사하고 있다. 좌측 패널에서는 욥이 잿더미 위에서 고통스러워하는데 그의 아내가 물을 뿌려주고 있다. 당시 모든 질병의 근원은 죄에 기인한다는 믿음에 따라 물로 씻어주는 것은 죄를 사하여 새로이 거듭나게 하는 세례를 통한 치유를 의미한다. 배경의 하늘에서 떨어지는 벼락은 그로 인해 가축과 일꾼들, 모든 재산이 불타 없어짐을 상징한다. 우측 패널에서는 외경의 기록에 따라 악사들이 찾아와 욥의 고통을 덜어주기 위해 북을 치고 피리를 불고 있다. 이는 모든 병의 근원은 마음에 기인하므로 우선 음악으로 정서적 치유가 이루어져야 함을 보여주는 것이다. 뒤러는 정면을 바라보며 북을 치는 사람의 얼굴에 자신의 얼굴을 담아 서명을 대신하고 있다.

여호와는 나의 힘이요 노래시며 나의 구원이시로다
그는 나의 하나님이시니 내가 그를 찬송할 것이요
내 아버지의 하나님이시니 내가 그를 높이리로다

(출15:2)

05

모세와 여호수아

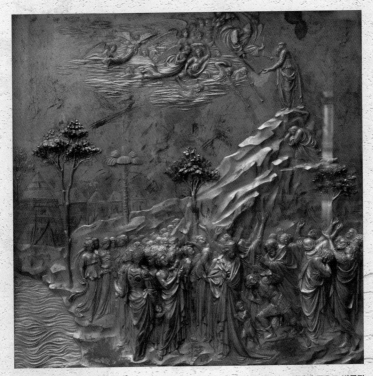

기베르티 '모세와 십계명' 1425~52, 동 주조에 금박 79×79cm, 피렌체 두오모 박물관

05

모세와 여호수아

성악의 발전 과정

음악은 원시 시대부터 사냥, 전쟁, 제사 등의 의식에서 사용했으니 인류 역사와
함께 시작되어 메소포타미아 문명에서 이미 7음계를 사용했고, 유대인들이 가나
안 정착 시대 랍비의 선창에 따라 답창하는 칸틸레이션Cantillation이란 유대교 노래의
전통이 이어진 초대 교회의 시편에 선율을 실은 시편창Psalmody에서 그 기원을 찾을
수 있다. 그리스 시대 피타고라스는 수학적 방법으로 음악이론을 체계화했고 플라
톤, 아리스토텔레스 등 철학자들도 삶에서 음악의 중요성을 설파했다. 중세 시대
일곱 개의 자유학예 중 자연과학 네 과목에 수학, 기하학, 천문학과 함께 음악이 포
함되어 있는 데서 알 수 있듯 음악은 인간 소양을 함양하는 기본 및 필수 과목으로
여겨져 왔다.

보통 성악의 역사에서 성부가 한 개인 단성음악Monophony의 시작을 7세기 그레고

리오 성가Gregorian Chant로 이야기하는데, 이미 4세기에 4선법의 단성음악인 암브로시오 성가Ambrosian Chant가 나타난다. 그레고리오 성가는 교황 그레고리오 1세(재위 590/604)가 여러 지역의 성가를 수집하고 통일하여 부른 가톨릭 전통 교회음악이다. 그레고리오 성가는 8교회선법을 사용하여 천사의 노랫소리를 모방하면서 엄숙함과 경건함으로 하나님을 찬양하고 성경의 내용을 전달하려는 목적으로 불려 중세, 르네상스 전반을 통하여 모든 성악 형식의 모체가 되는 중요한 곡으로 체계를 갖추고 있다는 점에서 음악사적인 의미가 부각되고 있다.

교회에서는 찬양하는 음악의 규칙으로 우선 음의 높이를 뜻하는 각 음계(도, 레, 미, 파, 솔, 라, 시, 도)에 의미를 부여하여 이들 조합으로 음악을 만들고 선법을 적용하는데, 이는 지금의 장조, 단조와 같은 조성의 개념으로 으뜸음이 어디서 시작하고 끝나는 지에 따라 온음과 반음의 위치가 달라지므로 음악이 주는 분위기가 변하게 된다. 8교회선법Church Modes이란 기본선법 중 네 개의 정격선법Authentic Modes과 이보다 4도 아래에서 시작하는 네 개의 변격선법Plagal Modes을 적용하여 음악을 만들도록 규정한 것이다.

음계
도(Do) : Dominus-하나님
레(Re) : Resonance-울림, 하나님의 음성
미(Mi) : Miracle-기적
파(Fa) : Familie-가족, 제자
솔(Sol) : Solution-구원, 하나님의 사랑
라(La) : Labii-입술
시(Si) : Sanctus-거룩
도(Do) : Dominus - 하나님
*도미솔 : 하나님의 기적 같은 사랑

또한 그리스 시대부터 내려온 정서이론에 바탕을 둔 음형이론을 적용하여 각 감정 요소를 다음과 같은 음정으로 표현하도록 규정하고 있다.

　기쁨 : 장3도 같이 넓고 큰 음정을 사용하여 생기 있는 영혼을 묘사

　슬픔 : 단7도 같이 좁은 음정으로 표현하여 몸이 생리적으로 수축하도록 함

　희망 : 완전5도를 사용하여 자랑스럽고, 의기양양하게 묘사

　두려움 : 단절된 음을 사용하여 신음하듯 떨림을 표현

　저주 : 트레몰로와 불협화음을 사용하여 불안정한 상태를 나타냄

　가사 그리기Text Painting 또는 음화Tone Painting는 가사에 따라 음형Figure이 변화하는 것으로 마치 그림을 보는 듯하다고 해서 붙여진 명칭인데 하늘, 하나님, 천국, 영광이란 가사에서는 상승 음형으로, 땅, 마귀, 지옥, 저주란 가사에서는 하강 음형으로 곡을 진행한다. 이 기준은 지금도 적용되고 있으므로 교회음악을 들으면 일반음악

과 전혀 다른 분위기를 느낄 수 있을 것이다.

이 같은 규칙 아래 교회음악은 수도원을 중심으로 모노디Monody(Monos(단일)+Ode(노래))란 형식으로 화성이 없는 단성음악 형태로 지속되다가 12세기 음악의 중심이 교회로 이동되면서 노트르담 악파에 의해 여러 형태의 다성음악Polyphony이 시도된다. 이때 그레고리오 성가를 정선율로 하여 한 개 또는 그 이상의 대성부(對聲部)를 두어 동시에 노래하는 대위법 음악의 가장 초보적인 형태가 나타난다. 저성부인 테노르Tenor에 느리고 장중하게 움직이는 그레고리오 성가를 위치시키고 그 위에 제2성부Duplum를 장식하여 상성부에서는 멜리스마적인 요소를 증대시켜 눈부신 화려함을 갖춘다. 그 위에 제3성부Triplum나 제4성부Quadruplum를 겹쳐 넣으면서 완전한 다성을 향한 길을 개척하게 되는데, 이는 마치 육중한 석조 건물 위에 화려하게 치솟아 오른 고딕 성당의 첨탑을 연상시키는 것으로 실제로 이 같은 개념에 바탕을 두었다고 하니 "예술은 서로의 형태를 닮아간다."란 말이 맞다.

다성음악은 처음 오르가눔Organum이란 형태로 나타나는데, 대성부가 정선율과 4~5도 간격을 두고 진행하며 병행하는 형태, 같은 음에서 시작하여 멀

대성부

제4성부
(콰드루플룸)

제3성부
(트리플룸)

제2성부
(두플룸)

정선율

테노르

을 요구했는데, 당시 다성음악은 40성으로 구성된 작품까지 발표되며 음악가들 중 누가 더 많은 성부를 사용하여 작곡하는지에 따라 천재성이 구별되는 세상이었으니 트렌트 공의회의 결의 사항은 음악가들의 손발을 묶는 조치란 면에서 큰 반발을 유발시킨다.

17세기에 드디어 교회음악이 꽃을 피는 바로크 음악이 시작된다. 바로크Baroque란 포르투갈어 '일그러진 진주Barroco'에서 유래된 말로 그리스적 균형미를 추구한 르네상스 음악에 비해 흉하고 기형적인 음악 또는 과장된 음악이란 의미를 갖고 있다. 바로크 음악은 독일과 이탈리아를 중심으로 발달하는데, 대위법의 융성기였던 르네상스 음악과 화성법의 융성기인 고전주의 음악 사이에서 대위법과 화성법이 교차하는 다채로운 음악인 화성음악이 크게 발전하는데 나라별로 각기 특색 있는 양상을 보인다.

이탈리아는 클라우디오 몬테베르디Claudio Monteverdi(1567/1643)를 중심으로 오페라와 독주악기의 총주가 대비되는 합주협주곡(콘체르토 그로소Concerto Grosso)이란 양식이 등장하고, 독일은 정통 대위법과 푸가 등 엄격한 작곡 기법을 적용하고 프로테스탄트 교회음악이 활성화되어 코랄, 오라토리오, 수난곡, 칸타타 형식이 두각을 나타내며, 프랑스는 오페라와 발레 음악이 앞서고, 영국은 프랑스와 이탈리아의 음악을 수용한 연극의 부수음악인 극음악이 발달한다. 이 시대의 음악은 찬란하고 호화스러우며 다소 복잡한 음악으로 확장성이 크고 장조, 단조의 구분 등 감정 표현이 명확히 나타난다. 바로크 교회음악의 중요한 형식인 오라토리오, 칸타타와 수난곡은 다음에 자세히 설명한다.

바로크 성악의 특징은 대위법과 푸가 기법을 적용한 것이다. 음악을 작곡하는 입장에서는 가장 어렵고 복잡한 이론일 수 있으나 감상자의 입장에서는 그 개념만 이해하고 들어보면 구별이 가능하므로 다음과 같이 아주 쉽게 설명할 수 있다.

대위법의 형태

대위법Counterpoint은 '음표'를 뜻하는 라틴어 '점 대 점Punctus contra Punctum'에서 유래한 말로 이미 거론한 다성음악을 구성하는 정선율인 주성부(主聲部)와 몇 개의 대성부(對聲部)가 수평적으로 각기 선율을 만들어 진행해 나가는데, 이를 수직으로 잘라보면 여러 성부가 화성적 조화에 따라 음악이 진행됨을 알 수 있다. 대위법은 정선율에 대해 대선율이 한 개일 때 2성 대위법, 두 개일 때 3성 대위법, 이같이 4성 대위법에서 8성 대위법까지 확장되고, 화성적 조화 방식에 따라 크게 세 가지로 구분되며, 여기서 또 세부적 특징에 따라 여러 형태로 나뉘어진다. **모방 대위법**은 주성부를 그대로 모방하여 진행하는 형태를 말하며, 그 모방 방식 자체를 카논Canon이라 부른다. **순수(선법) 대위법**은 교회선법을 적용하여 다른 조성(으뜸음이 다름)으로 변경하여 진행하는 것을 말하며, 화성적 기능을 강화한 경우는 **화성 대위법**이라한다. 대성부가 많아질수록 곡은 더 화려하고 오묘하게 화성적으로 들리게 된다.

바로크 음악에 대한 해설책을 보면, 보통 푸가 형식을 적용했다며 겁을 주는데, 푸가도 아주 간단한 개념이다. **푸가**는 주제가 각 성부(악기)에서 규칙적으로 모방·반복되며 위에서 이야기한 다양한 대위법의 규칙을 지키며 이루어지는 악곡의 작곡 기법을 일컫는 말이다.

푸가의 구성

　푸가의 선율적 요소는 주제, 대주제, 응답으로 구성되고 화성적으로 구분하면 도입부(제시부)Exposition, 희유부(삽입부)Episode, 추적부Stretto, 지속음부Coda의 4부로 구성된다. 도입부(제시부)에서는 성부 I이 주제에 이어 응답으로 대주제를 연주할 때 성부 II가 이를 4도, 5도 높이거나 낮춘 주제를 반복해 간다. 이렇게 계속 성부 III, IV까지 반복해 이어지며 도입부를 형성하여 진행한다. 희유부(삽입부)는 몇 개의 주제가 연결되어 변화·확장하며 전개되는 부분이고 추적부는 희유부가 한층 더 발전해 나가는 형태로 다시 각 성부가 주제, 대주제를 이어 나가는데, 도입부와 같이 단순한 출현이 아닌 스트레토Stretto(도주)의 의미와 같이 다양한 대위법 기법을 동원하여 선행성부를 따라잡는 듯 긴장감을 더하므로 푸가의 클라이맥스를 이루는 부분이라 할 수 있다. 지속음부는 원 주제를 강하게 인상 짓도록 반복하며 곡을 마무리하는 부분이다.

　음악은 어차피 작은 몇 개의 주제가 다양하게 변주되어 큰 곡을 이룬다. 따라서 주제를 변화시키는 데 어떤 기법(모방, 선법, 화성)을 사용하여 다양하게 변화시키는지가 대위법이며, 모든 스토리에 기승전결이 있듯이 주제와 대주제가 언제, 어떻게 나와 음악을 전개해 나가고 어떻게 마무리 지을지를 규정하는 진행 형식이 바로 푸가라는 기본 개념을 갖고 음악을 들으면 대위법을 적용한 푸가 형식의 곡에 대해 겁먹을 이유가 없다. 단지, 음악이 변화되어 가며 들리는 그 자체로 인식하고 기억하며 감흥하면 되는 것이다.

모세

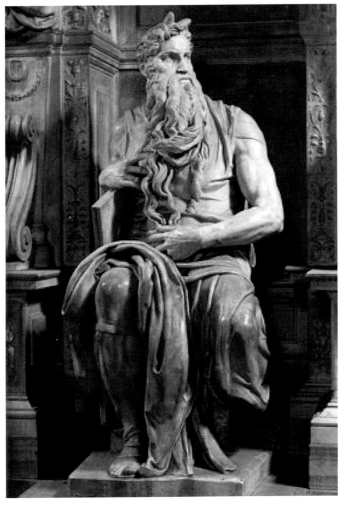

미켈란젤로 '모세'

1515, 대리석 235cm, 산 피에트로 빈콜리, 로마

미켈란젤로는 원래 조각가로 율리오 2세의 묘를 장식할 거대한 조각의 한가운데에 증거판을 들고 시내 산에서 내려오는 모세상을 앉힌 것이다. 이 조각의 스케치를 보고 감탄한 교황은 미켈란젤로를 시스티나 예배당의 천장을 장식할 프레스코화가로 선정한다. 모세를 묘사한 "얼굴 꺼풀에 광채가 나나 깨닫지 못하더라."(출

34:29)란 부분에서 히브리어 '코르누타Cornuta'(빛, 뿔의 의미)를 라틴어 성경으로 번역 시 '뿔이 난'으로 잘못 번역했지만, 화가들은 전통적으로 불가타 성경에 기준하여 그림을 그렸기에 모세의 머리에 뿔을 그리거나 머리카락을 세워 뿔 모양으로 묘사하고 있다. 번역의 오류가 판명된 이후에도 화가들에게 이 전통이 계속 이어지는 것은 뿔은 메Me로 야생 황소의 뿔은 경외의 대상이므로 모세의 상징으로 걸맞기 때문이다.

갈대상자 속의 모세

모세라는 이름은 '물에서 건져내다', '들어올리다'의 뜻에서 유래한 것으로 갈대 상자에 담겨 나일 강에 떠내려온 3개월된 아기를 목욕하러 나온 바로의 딸과 시녀들이 발견하여 건져내 붙여진 이름이다. 테바Tebah는 '상자'를 뜻하며 노아 이야기에서 방주Tebah의 의미로도 쓰여 민족을 이끌 의인을 담을 그릇을 공통적으로 지칭하고 있다. 이와 같이 모세는 바로의 딸에 의해 구해져 애굽 왕실에서 40년간 궁중생활을 하고, 이후 40년은 미디안 광야에서 목동으로 지내며, 마지막 40년은 이스라엘 백성을 애굽에서 이끌어 내어 가나안 땅으로 인도하기까지의 광야생활로 120세의 생이 삼분된다.

요셉과 형제들이 모두 죽고 400년이 흘러 애굽 땅에 그들의 자손이 크게 번성하자 하나님은 요셉이 죽으면서 형제들에게 예언한 "하나님이 당신들을 돌보시고 당신들을 이 땅에서 인도하여 내사 아브라함과 이삭과 야곱에게 맹세하신 땅에 이르게 하시리라."(창50:24)와 같이 땅의 약속을 이루실 때가 되었다고 생각하신다. 이스라엘 민족을 약속된 땅으로 이끌 출애굽Exodos이란 '모든 사람들이 가는 길Hodos'에서 '밖으로 나와Ex' 하나님께서 선택하신 민족의 길로 이끌어 하나님 나라를 만드는 사건이며, 이를 지휘할 새로운 지도자로 모세를 선택하신다.

푸생 '모세를 드러냄'　　　　　　　　　　　　　1654, 캔버스에 유채 105×204cm, 애슈몰린 미술관, 옥스퍼드

니콜라 푸생Nicolas Poussin(1594/1665)은 노르망디 출신이지만 로마에서 수학하고 활동하며 라파엘로, 티치아노 등의 르네상스 화풍에 대해 깊이 연구하며 뚜렷한 윤곽선과 밝은 색채를 기초로 한 명확하고 입체적인 구성으로 고전주의를 주도한다. 그는 루벤스와 동시대 화가로 비교되는데, 프랑스 사람들은 푸생을 더 높게 평가하며 프랑스의 자부심으로 생각한다. 모세 어머니 요게벳이 모세를 갈대상자에 담아 물에 띄우며 안타까움과 절망감으로 아기를 쳐다보지 못하고, 아버지 아므람은 상심한 표정으로 가슴에 손을 얹고 발걸음을 돌리는데, 형 아론은 벌거벗은 모습으로 아기를 주시한다. 누이 미리암은 아기가 떠내려가는 모습을 응시한 채 바로의 궁전을 가리키며 모세가 구해지기를 염원한다. 나일 강의 신은 나무에 악기를 걸어 놓고 강가에서 스핑크스를 끌어 안고 누워 이 광경을 지켜보며 애굽임을 상징하고 있다. 배경의 바로 궁전은 푸생이 로마 유학 시 인상 깊게 본 로마의 성 안젤로 성당의 모습을 그려 놓았다. 푸생이 1651년에 그린 〈모세를 발견〉에 비해 강물에 비친 모습과 나무, 하늘의 구름, 배경 등 풍경의 디테일에서 훨씬 앞서고 있다.

푸생 '모세를 발견'　　　　　　　　　　　　1651, 캔버스에 유채 116×178cm, 런던 국립미술관

〈모세를 드러냄〉보다 앞서 그린 작품으로 같은 구도와 분위기의 연작 형태다. 바로의 딸이 목욕하기 위해 나일 강으로 나올 때 한 시녀가 강에서 아기를 발견하고 건져오자 모두 아기 주위에 모여 놀라움과 기쁨이 교차하는 반응을 보이는 상황이다. 나일 강의 신과 스핑크스는 계속 그 자리에서 상황을 지켜보고 있으나 배경의 바로 궁전은 웅장한 그리스 신전의 형태를 보이며 푸생의 특기인 배경의 디테일이 아직 잘 발휘되지 않은 시기이므로 스토리 전달에 초점을 두고 있다.

모세를 부르심

하나님께서 아브라함을 40년간 연단하셨듯, 모세도 부르심에 앞서 미디안 광야에서 40년간 민족의 구원자로 변화되는 연단의 시간을 갖게 하시고, 출애굽 이후 하나님의 백성인 이스라엘 백성도 광야에서 40년간 연단하시며 40년이라는 하나님의 크로노스Chronos 시간이 적용된다. 때가 이르매, 하나님께서 특별한 장소가 아닌 사막의 가장 흔한 떨기나무 가시덤불에서 모세를 부르신다. 또한 아브라함을 부르실 때와 같이 모세에게도 먼저 "가까이 오지 말라 네가 선 곳은 거룩한 땅이니 네 발에서 신을 벗으라."(출3:5)고 명령하시는데, 이 지역은 자갈로 된 사막이므로 신발은 유목 민족이 살아가는 데 가장 소중한 것이다. 따라서 이는 신을 벗는 현실적 행동을 통해 모세의 정체성, 자아, 관습, 과거의 유산 등 자신을 의미하는 모든 것을 포기하라는 영적인 의미가 포함되어 있는 것으로 큰 사명을 수행하기 위한 기본 자세부터 가르치신 것이다. 그리고 "내가 너를 바로에게 보내어 너에게 내 백성 이스라엘 자손을 애굽에서 인도하여 내게 하리라."(출3:10)며 세부 목표와 절차까지 구체화한 명확한 임무를 부여하신다. 이 임무는 다른 부름과 같이 정해지지 않은 막연한 시간과 공간이 아니고 지금 즉시, 여기서다. 또한 이 임무의 명확성을 담보하기 위하여 하나님은 모세에게 "나는 스스로 있는 자이니라."(출3:14)라며 처음으로 자신의 정체까지 드러내시며 강한 의지를 보이신다. 이렇게 출애굽은 요셉을 알지 못하는 바로의 압제 하에 학대받고 강제 노역에 시달리던 이스라엘 민족을 구해내어 약속의 땅으로 이끈다는 명분으로 이스라엘 민족의 동의를 받아 실행되지만 이스라엘 민족으로 하나님 나라를 이룩하려는 하나님의 원래 계획된 사건이다.

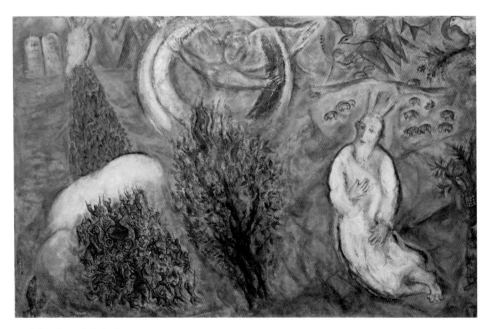

샤갈 '불타는 떨기나무'　　　　　　　　　1966, 캔버스에 유채 195×312cm, 국립샤갈성경메시지 미술관, 니스

샤갈은 불타는 떨기나무를 중심으로 모세가 부르심에 응하는 장면과 출애굽을 완성한 후 돌판을 받는 장면을 좌우에 배치한다. 불타는 떨기나무를 바라보며 관조하는 모세의 모습은 신성을 상징하는 흰색으로 표시하고, 신을 벗은 모습은 모든 것을 버리고 새롭게 신의 영역으로 들어감을 의미하며, 뒤의 양떼는 목동이었던 모세가 이스라엘 민족을 이끌 지도자로 부르심을 받게 됨을 상징한다. 떨기나무는 사막에서 가장 흔한 나무로 하나님은 가장 일상적인 곳이 바로 거룩한 공간임을 떨기나무를 통해 드러내신다. 그 위 천사의 모습으로 나타나신 하나님과 둘러싼 원형은 샤갈의 그림에 늘 등장하는 유대 하시디즘의 하나님의 속성을 나타내는 세피라 중 다아스(지식)를 의미한다. 좌측 모세의 몸은 흰구름으로 구별되는 두 부류의 군중들의 집합으로 묘사되어 있는데 위쪽은 신실하게 모세를 따르는 구원받은 이스라엘 민족으로 파란색, 아래쪽은 모세를 따라 나서지만 나중에 금송아지를 만들어 경배하던 무리들로 북과 징을 치고 손을 흔들며 금송아지 우상에 열광하는 모습으로 구원받지 못한 부류이므로 어두운 갈색과 혼돈의 붉은색을 띠고 있다. 모세는 출애굽이란 임무를 완성한 후 시내 산에서 하나님의 율법이 새겨진 돌판을 받고 있는데 신적인 존재므로 얼굴을 노란색으로 표현하고 있다.

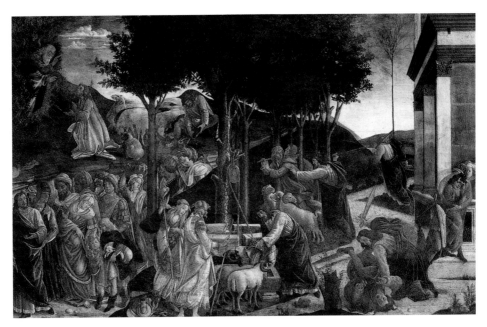

보티첼리 '모세의 시험과 부르심'　　　　　　　　1481~2, 프레스코 348.5×558cm, 시스티나 예배당, 바티칸

산드로 보티첼리Sandro Botticelli(1445/1510)는 〈봄〉, 〈비너스의 탄생〉으로 유명한 피렌체의 거장으로
시스티나 예배당의 모세의 일생 중 두 작품, 그리스도의 일생 중 한 작품을 제작한다. 이 작품은 모세
의 일생(8개의 작품) 중 두 번째 작품인데, 페루지노의 〈모세의 발견〉이 손실되어 첫 번째 작품이 된다.
당시 피렌체 화가들은 기베르티의 영향으로 회화에서도 한 화면에 여러 이야기를 담는 특징을 보였
는데 이 작품도 출애굽기 2~3장의 여러 장면을 한 폭의 프레스코화로 제작한 것으로 노란색 옷을 입
은 모세를 따라가며 살펴본다. 우측 하단에서는 모세가 애굽에서 히브리 사람을 때린 애굽의 감독을
죽이고(출2:12) 뒷모습을 보이며 미디안 광야로 도망치고 있다.(출2:15) 그 좌측은 미디안에 머물던 모세
가 이드로의 딸들이 가축에게 물을 먹이는 것을 방해하던 목동들을 쫓아낸 후 이드로의 딸들이 양에
게 물을 먹이는(출2:16~7) 것을 도와주고 있다. 그 위의 모세는 하나님의 부르심에 신발을 벗고 나아갈
준비(출3:5)를 하고 불타는 떨기나무 앞에서 하나님으로부터 애굽으로 돌아가 핍박받고 있는 이스라엘
백성을 구하라는 임무를 부여받는다.(출3:7~12) 좌측 하단은 이드로의 딸 십보라와 결혼한 모세와 가족
들이 하나님의 명령대로 애굽으로 돌아간다.

페루지노 '모세의 이집트로 여행길과 아들의 할례'　　1482, 프레스코 350×572cm, 시스티나 예배당, 바티칸

피에트로 페루지노Pietro Perugino(1450/1523)는 베로키오와 피에로 델라 프란체스카에게 공간 구성과 원근법을 배우며 정확한 묘사와 산뜻한 색상을 특기로 한다. 그는 유화물감을 처음 사용하여 제자 라파엘로에게 큰 영향을 준다. 바사리Vasari, Giorgio(1511/74)는 《미술가 열전》에서 미켈란젤로가 페루지노의 그림을 서툴다고 평한 것에 대해 미켈란젤로를 명예훼손으로 고소했다는 일화도 전한다. 그 때 문인지 훗날 미켈란젤로는 페루지노가 시스티나 예배당에 그린 〈모세의 발견〉과 〈그리스도의 탄생〉, 그리고 제단화 〈성모의 승천〉이 위치한 벽 전체를 〈최후의 만찬〉으로 덮어버리게 된다. 페루지노는 시스티나 예배당에 모세의 일생 중 두 작품, 그리스도의 일생 중 세 작품 모두 다섯 작품을 제작하는 데 지금은 세 작품만 남아 있다. 모세가 하나님의 말씀에 따라 미디안에서 애굽으로 가기 위해 장인 이드로에게 작별인사를 하고(출4:18) 가족들과 함께 이적을 행하는 지팡이를 짚고 떠나는 장면인데, 갑자기 하나님의 사자가 나타나 모세의 발걸음을 막고 모세의 아들을 죽이려 한다.(출4:24) 이는 큰 일을 수행하기 전에 하나님께서 아브라함과 맺은 계약(창17:10) 조건으로 후손들도 할례를 이행하므로 모세와 함께하며 일행을 보호하시겠다는 하나님의 의지 표명이다. 따라서 모세의 아내 십보라가 돌칼로 아들 엘리에셀에게 할례를 행하므로(출4:25) 모세 일행은 무사히 애굽으로 들어가게 된다.(출4:26)

열 가지 재앙

헨델 : 오라토리오 '이집트의 이스라엘인Israel in Egypt', HWV 54

1733년 헨델은 오페라 시즌 중간 〈드보라〉를 초연하며 입장료를 과하게 받은 것과 당시 담배 및 술의 세금 인상 사건과 맞물려 곤혹을 치르고 한동안 오라토리오 공연을 중단한다. 그러던 중 대본작가 찰스 제넨스Charles Jennens(1700/73)를 만나게 되는데, 제넨스는 원래 셰익스피어 작품을 희곡으로 만들던 극작가로 성경 전체를 완전히 꿰뚫고 있어 헨델이 원하던 수준의 충실한 대본을 받을 수 있게 되어 오라토리오로 방향 선회를 결심하는 데 결정적 계기가 마련된다. 헨델은 제넨스의 대본으로 1738년 〈사울〉을 작곡한 직후 〈이집트의 이스라엘인〉을 한 달 만에 완성한다. 이 곡은 대본작가의 창작이 전혀 포함되지 않고 출애굽기와 시편에서 인용한 성경 구절 그대로 사용하고 있기에 특정 인물을 배역으로 지정하지 않고 있다는 점에서 〈메시아〉와 공통점을 갖고 있다. 이듬해 초연하므로 6년 만에 런던에서 헨델의 오라토리오가 공연되어 〈사울〉은 큰 성공을 거두었으나 〈이집트의 이스라엘인〉은 실패한다. 사실 〈이집트의 이스라엘인〉은 헨델에게 있어 다양한 합창 기법을 시험한 작품이다. 원작은 3부로 구성되어 있었으나 초연 당시 1부를 없애고 서곡도 없이 전체 30곡 중 합창이 20곡으로 합창의 비중이 매우 높았기에 오페라의 감미로운 아리아에 익숙해져 있던 런던의 청중들에게 계속 이어지는 합창은 생소하여 지루하고 부담이 느껴져 각광을 받지 못한 것이다. 그러나 세월이 지나며 헨델의 합창 음악의 가치가 인정되어 〈이집트의 이스라엘인〉은 헨델의 오라토리오 중 합창 부문에서 최고의 평가를 받고 있는 작품이 되었으며, 전문적인 합창 지휘자라면 필수적으로 마스터해야 하는 도전곡이 되었다.

이 곡은 하나님께서 이집트에 내리는 재앙도 모두 합창으로 구성하고 오케스트라의 반주로 파리, 메뚜기, 빗방울, 우박 등 재앙을 효과적으로 묘사하고 있어 헨델의 관현악을 다루는 솜씨 또한 볼 만한 작품이다. 헨델은 합창에 기본적으로 대위법을 사용하고 있으며 합창을 두 그룹으로 나눈 복합창Double Chorus을 사용하여 합창단끼리 대화하는 기법을 적용한다. 또한 7장 '헨델과 성경 주제 오라토리오'에서 설명하게 될 가사 그리기, 망치코드, 부점리듬, 멜리스마 등 합창의 모든 기법이 시험된 곡이다. '기쁨의 동기Joy Motif'와 같이 주제를 반복하는 표현 방식과 이미 다른 작품에서 사용한 주제의 재활용은 물론, 스트라델라Stradella, Alessandro(1642/82) 등 다른 작곡가들의 주제를 패러디하기도 하며 합창으로 모든 것을 표현한 특색 있는 오라토리오다.

이집트의 이스라엘인 1부 : 1~13곡

요셉 시대 이후 이스라엘 민족은 애굽에서 400년간 살며 자손들이 크게 번성한다. 그러나 날로 번성하는 백성들에 대한 애굽의 핍박은 점점 심해지는 상황이다. 출애굽기 시작과 같이 요셉을 알지 못하는 새로운 왕이 이스라엘 민족을 강제 노역에 동원하고 핍박하자 이를 탄식하는 이스라엘 백성들의 음성이 하나님께 올라가기를 바라는 합창으로 시작한다. 하나님으로부터 임무를 받은 모세와 아론이 바로에 대항하여 이집트인들이 섬기는 신으로 재앙을 일으키는데 합창과 오케스트라의 반주가 재앙의 분위기를 그대로 묘사한다. 나일의 신 오시리스Osiris를 노하게 하여 나일 강이 피로 변하여 물고기가 죽고, 개구리 머리를 한 신 헤크케트Hekqet가 개구리떼 재앙을 일으켜 바로의 방까지 개구리가 가득 찬다. 파리의 신 우아티트Uatchit가 파리떼 재앙, 곡물의 신 세트Seth가 메뚜기떼 재앙을 일으키고, 하늘의 신 누트Nut가 우박을 내리고, 태양의 신 라Ra와 레Re가 3일간 흑암을 만든다. 결정적으로 어

린이의 신 이시스Isis를 이용하여 장자의 재앙을 내리자 바로가 항복한다. 모세는 백성들을 양떼처럼 이끌고 홍해에 도착하여 홍해를 꾸짖자 물이 말라 광야를 지나듯 무사히 건너게 된다. 이들을 추적하던 바로의 군사들을 홍해가 덮어 그들이 모두 수장되자 이스라엘 백성들은 하나님의 권능에 경외심을 나타내며 모세를 믿게 된다는 합창으로 마무리한다.

1곡 서곡Sinfonia과 서창 : 요셉을 알지 못하는 새 왕이 일어나 애굽을 다스리더니
Now there arose a new king over Egypt

요셉을 알지 못하는 새 왕이 일어나 애굽을 다스리더니(출1:8) 감독들을 그들 위에 세우고 그들에게 무거운 짐을 지워 괴롭게 하여	그들에게 바로를 위하여 국고성 비돔과 라암셋을 건축하게 하니라(출1:11) 이스라엘 자손에게 일을 엄하게 시켜(출1:13)

2곡 합창 : 이스라엘 자손들은 탄식하였다
And the children of Israel sighed

가사 그리기 기법을 적용하여 '탄식하였다'에서 하강하고, '올라갔다'에서 상승음으로 진행한다.

이스라엘 자손들은 탄식하였다 고역에 짓눌려 그들의 목소리가 하나님께 올라갔다	강제 노동으로 그들을 억압하고 이스라엘 자손들을 더욱 혹독하게 부렸다 그들의 목소리가 하나님께 올라갔다(출1:13, 2:23)

5곡 아리아(A) : 땅이 개구리떼로 들끓었다
Their land brought forth frogs, yet

바이올린으로 펄쩍 뛰는 개구리떼를 묘사한다.

그 땅에 개구리가 많아져서 왕의 궁실에도 있었도다(시105:30) 그 재가 애굽 온 땅의 티끌이 되어	애굽 온 땅의 사람과 짐승에게 붙어서 악성 종기가 생기리라(출9:9)

6곡 합창 : 그분께서 말씀하시자He spake the word, and there came all manner

파리떼가 몰려드는 모습은 바이올린으로 빠르게, 메뚜기떼는 첼로로 낮고 무거운 음으로 묘사한다.

여호와께서 말씀하신즉	그들의 땅에 있는 모든 채소를 먹으며
파리떼가 오며 그들의 온 영토에 이가 생겼도다	그들의 밭에 있는 열매를 먹었도다
여호와께서 말씀하신즉	(시105:31~35)
황충과 수많은 메뚜기가 몰려와	

7곡 합창 : 주님께서 애굽 땅에 우박을 쏟으셨다He gave them hailstones for rain

작은 빗방울이 점점 커져 폭풍우에 우박이 내려치는 과정을 절묘하게 묘사하고 있다.

그의 거룩한 이름을 자랑하라	마음이 즐거울지라
여호와를 구하는 자들은	(시105:32, 출9:23~24)

9곡 합창 : 저 땅 안의 모든 장자를 치셨다He smote all the first-born of Egypt

헨델의 유명한 망치코드가 나온다. 장자를 치는 상황을 망치로 내려치듯 딱딱 끊기는 리듬과 화음을 사용하고 있다.

여호와께서 그들의 기력의 시작인	그 땅의 모든 장자를 치셨다(시105:36)

홍해를 건너 출애굽

10곡 합창 : 당신 백성을 양떼처럼 이끌어 내시어But as for his people, he led them forth like sheep

가사 그리기를 적용하고 있다.

그들을 안전하게 인도하시니	마침내 그들을 인도하여 은, 금을 가지고
그들은 두려움이 없었으나	나오게 하시니 그의 지파 중에 비틀거리는 자
그들의 원수는 바다에 빠졌도다(시78:53)	가 하나도 없었도다(시105:37)

로셀리
'홍해를 건넘'

1481~2, 프레스코 350×572cm, 시스티나 예배당, 바티칸

코지모 로셀리Cosimo di Lorenzo Filippi Rosselli(1439/1507)는 피렌체의 고촐리Gozzoli, Benozzo(1420/97)의 제자로 명쾌한 인물 묘사를 특징으로 한다. 그는 시스티나 예배당의 모세의 일생 중 두 작품, 그리스도의 일생 중 두 작품 모두 네 작품을 제작한다. 멀리 궁전 앞에서 모세가 바로에게 출애굽을 허락해 줄 것을 요구한다. 모세는 이스라엘 민족을 이끌고 홍해를 건넌 후 추격해 오던 바로의 병사들을 응시한다. 미리암은 리라 연주를 하고 이에 맞추어 여인들이 소고를 치며 춤을 춘다. 아론은 옆에서 늘 그랬듯 모세의 입을 대신해 군중들에게 연설하고 있다. 모세가 홍해를 바라보며 지팡이로 물을 조정하자 추격하던 바로의 병사들과 말과 병거에 바닷물이 덮치고 애굽 병사들이 몹시 혼란스러워하는 모습이다. 물 가운데 보이는 기둥은 "이스라엘 진 앞에 가던 하나님의 사자가 그들의 뒤로 옮겨가매 구름 기둥도 앞에서 그 뒤로 옮겨 애굽 진과 이스라엘 진 사이에 이르러 서니 저쪽에는 구름과 흑암이 있고 이쪽에는 밤이 밝으므로 밤새도록 저쪽이 이쪽에 가까이 못하였더라."(출14:19~20)고 기록된 대로 출애굽을 인도하던 구름 기둥인데 이 작품에서는 두 진영 사이에 실제 기둥을 세워 놓고 있다. 그런데 이 기둥은 신약의 그리스도의 수난 시 예수님을 묶어 놓고 매질하던 기둥과 연결된다. 중앙 기둥을 중심으로 애굽의 군대와 바로의 궁전은 하늘의 먹구름에 감싸여 바로의 패배를 상징하며 모세의 진영은 하늘이 드러나고 밝은 빛이 비친다.

12곡 합창 : 홍해를 꾸짖으시어He rebuked the red sea

바로의 군사들에게 물이 덮쳐 물에 빨려 들어가는 상황을 망치코드를 사용하여 심판의 의미를 강조하고 있다.

이에 홍해를 꾸짖으시자 곧 마르니 그들을 인도하여 바다 건너가기를 마치 광야를 지나감 같게 하사(시106:9)	그들의 대적들을 물로 덮으시매 그들 중에서 하나도 살아남지 못하였도다 (시106:11)

13곡 합창 : 이렇게 이스라엘은 주님께서 애굽 사람들에게 행하신 큰 권능을 보았다
And Israel saw that great work

이스라엘이 여호와께서 애굽 사람들에게 행하신 그 크신 능력을 보았으므로	백성들이 여호와를 경외하며 여호와와 그의 종 모세를 믿었더라(출14:31)

로시니 : 오페라 '이집트의 모세'Mose in Egitto, 1818

로시니Rossini, Gioacchino(1792/1868)는 낭만파 초기 흘러 넘치는 선율의 신선한 오페라로 유럽 전역을 '로시니풍'이란 광풍에 휩싸이게 하며 타고난 음악적 재능과 극에 대한 본능적인 감각이 어우러진 39곡의 오페라를 작곡하여 당대 최고의 오페라 부파(희가극) 작곡가로 인정받는다. 그러나 38세에 〈윌리엄 텔〉을 끝으로 오페라 작곡에서 손을 떼고 이후 40여 년간 생애 후반을 〈성모애가〉, 〈사울〉, 〈작은 미사〉 등의 종교음악과 가곡, 기악곡에 귀의한다.

〈이집트의 모세〉는 출애굽 이야기에 픽션이 가미된 린기에리Ringhieri, Francesco의 소설 《오시리스L'Osiride: Osiris》에 기초한 토톨라Tottola, Andrea Leone의 대본을 채택한 3막의 오페라다. 이 곡은 출애굽 과정에서 재앙이 벌어지는 상황으로 시작되는데, 오

페라의 묘미를 위해 바로의 아들 아메노피스(MS)와 모세의 조카인 미리암의 딸 아나이스(S)의 이루질 수 없는 사랑 이야기에 비중을 두고 진행된다. 바로가 아들의 사랑을 이루어주기 위해 모세와의 약속을 어기고 출애굽을 막자 모세가 급기야 장자의 재앙을 내린다. 바로는 국면 전환을 위해 아들에게 왕위를 물려주며 모세를 처형하도록 지시한다. 아메노피스가 모세를 죽이려 할 때 모세가 반격하여 아메노피스를 내리쳐 죽게 하자 아나이스는 실의에 빠지지만 출애굽의 장애물이 제거되어 출애굽이 거행된다. 3막에서 모세와 이스라엘 백성들이 홍해를 건너기에 앞서 바닷가 별빛 아래서 기도를 드리는 장면이 압권이다. 기도의 응답으로 하나님이 위대한 능력을 보이사 무사히 홍해를 건너 출애굽을 완성하며 마무리된다.

3막 피날레 : 당신의 별이 반짝이는 보좌에서Dal tuo stellato soglio

모세는 이스라엘 백성들을 이끌고 홍해에 도착하여 하늘을 우러러보며 간절한 기도를 드린다. 모세의 베이스의 절절한 목소리로 시작하여 아론(T)과 아나이스(S)로 이어지는데 그 사이사이에 합창이 이들의 기도를 중보하도록 연출하여 기도의 간절함이 더해진다. 이들의 간절한 기도의 응답으로 홍해가 갈라지는 기적이 일어나 모두 안전하게 홍해를 건너 출애굽을 이루며 마무리된다.

모세	합창
당신의 별이 반짝이는 보좌에서	자비로운 주님, 도우소서
영원하시고 광대무변하시며 한량없는	우리는 늘 주님과 함께합니다
섭리의 하나님이시여	아나이스
합창	오 동정심 많은 주님
어린이들에게 자비를	비통한 이 마음 내려 놓고
백성들 모두에게 자비를	평화와 달콤한 치유로 이 가슴 채우소서
아론	합창
당신의 능력이 준비되어 있다면 우리가	우리 두려운 마음 위로하소서
갈망하는 탈출을 자비롭게 도우소서	

파가니니 : '로시니의 모세 주제에 의한 변주와 환상곡

Moses Fantasie, Variations on a Theme by Rossini

바이올린의 귀재 니콜로 파가니니Niccolo Paganini(1782/1840)는 로시니의 〈이집트의 모세〉 오페라를 보고 인상 깊게 느낀 3막의 피날레 '당신의 별이 반짝이는 보좌에서'의 주제가 모세, 아론, 아나이스의 순서로 불려지는 것에 착안하여 세 개의 변주곡으로 이루어진 환상곡을 작곡한다. 파가니니의 원곡은 바이올린의 가장 끝의 굵은 G선만 사용하여 온갖 기교를 다 보여주며 환상의 세계로 이끌어 간다. 이 곡은 로시니의 오페라보다 오히려 파가니니의 바이올린 선율로 더 잘 알려져 있으니 이 경우도 다른 작곡가에 의해 원곡이 더욱 빛난 경우라 할 수 있다. 요즘은 바이올린의 네 선을 다 사용하는 편곡으로 주로 연주되는데, 비장한 모세의 기도를 중후한 첼로로 연주했을 때 그 절실함이 더욱 가슴 깊이 스며든다.

이집트의 이스라엘인 2부 : 14~30곡

출애굽 성공 후 모세가 출애굽 상황을 회상하며 하나님의 권능을 찬송하는 출애굽기 15장 '모세의 노래'에 기반하여 이야기가 펼쳐진다. 헨델은 2부를 먼저 작곡하고, 이 상황을 설명하기 위하여 나중에 1부를 추가로 삽입해 넣었다.

2부는 합창과 2중창으로 출애굽을 회상하며 '주님은 나의 힘, 나의 찬양'이라 고백하며 시작된다. 이어서 주님은 바로의 군대와 병거를 바닷물로 덮어 가라앉히신 전쟁의 용사라 찬양하고 적들을 물리친 상황을 회상하며 주의 권능과 영광이 드러남을 고백한다. 또한 하나님의 권능이 이스라엘 백성들의 최종 목적지인 가나안에 진 치고 살던 에돔, 모압, 블레셋에도 전해져 그들이 침묵할 때 무사히 들어가 여호와께서 영원무궁 다스리실 것을 기원한다. 미리암이 소고를 잡고 춤추며 '여호와를 찬송하라. 그는 높고 영화로우심이요'라 노래하며 마무리된다.

14곡 합창 : 그때 모세와 이스라엘 자손들이 주님께 이 노래를 불렀다
Mose and the children of Israel sung this song unto the land

그때 모세와 이스라엘 자손이 이 노래로 여호와께 노래하니 일렀으되 내가 여호와를 찬송하리니	그는 높고 영화로우심이요 말과 그 탄 자를 바다에 던지셨음이로다 (출15:1)

15곡 2중창(S1, S2) : 주님은 나의 힘, 나의 찬양The Lord is my strength and my song

여호와는 나의 힘이요 노래시며	나의 구원이시다(출15:2)

17곡 2중창(B1, B2) : 주님은 전쟁의 용사The lord is a man of war
두 명의 베이스에 의한 매우 독특한 2중창으로 힘차게 승리를 노래한다.

여호와는 용사시니 여호와는 그의 이름이시다 그가 바로의 병거와 그의 군대를	바다에 던지시니 최고의 지휘관들이 홍해에 잠겼고 (출15:3~4)

19곡 합창 : 주님, 권능으로 영광을 드러내신 당신의 오른손이
Thy right hand, O Lord, is become glorious in power
두 개의 합창으로 나뉘어져 복합창으로 서로 대화하듯 노래한다.

여호와여 주의 오른손의 권능으로 영광을 나타내시고 여호와여 주의 오른손이 원수를 부수시나이다(출15:6)	여호와께서 주의 크신 위엄으로 주를 거스르는 자를 엎으시리다 주께서 진노를 발하시니 그 진노가 그들을 지푸라기 같이 사르리다(출15:7)

20곡 합창 : 당신의 성난 목소리와 숨결로And with the blast of thy nostrils
큰 물과 성난 파도가 몰려드는 것을 묘사하는 합창이다.

주의 콧김에 물이 쌓이되 파도가 언덕 같이 일어나고	큰 물이 바다 가운데 엉기나이다 (출15:8)

25곡 합창 : 민족들이 듣고 떨었으며
The people shall hear, and be afraid

곡 전체적으로 부점리듬이 지배하며 긴장감으로 고조된다.

여러 나라가 듣고 떨며
블레셋 주민이 두려움에 사로잡히며
에돔 두령들이 놀라고
모압 영웅이 떨림에 잡히며
가나안 주민이 다 낙담하나이다
놀람과 두려움이 그들에게 임하매

주의 팔이 크므로 그들이 돌 같이
침묵하였사오니
여호와여 주의 백성이 통과하기까지
곧 주께서 사신 백성이 통과하기까지였나이
다(출15:14~16)

26곡 아리아(A) : 주께서 백성을 인도하사
Thou shalt bring them in

주께서 백성을 인도하사
그들을 주의 기업의 산에 심으시리다
여호와여 이는 주의 처소를 삼으시려고

예비하신 것이라
주여 이것이 주의 손으로 세우신
성소로소이다(출15:17)

27~28곡 서창과 합창 : 영원토록 다스리리The Lord shall resign for ever

27곡부터 마지막 30곡까지는 이어지는 내용으로 합창–서창–독창–합창으로 이어지며 전곡을 장대
한 합창으로 마무리한다.

여호와께서 영원무궁하도록
다스리시도다 하였더라(출15:18)
바로의 말과 병거와 마병이 함께
바다에 들어가매

여호와께서 바닷물을 그들 위에
되돌려 흐르게 하셨으나
이스라엘 자손은 바다 가운데서
마른 땅으로 지나간지라(출15:19)

29곡 서창(T) : 선지자 미리암Miriam the prophetes

아론의 누이 선지자 미리암이 손에 소고를
잡으매 모든 여인도 그를 따라 나오며

소고를 잡고 춤추니 미리암이 그들에게
화답하여 이르되(출15:20~21)

30곡 독창(S)과 합창 : 여호와를 찬송하라Sing ye to the Lord

2부 첫 합창(14곡)과 같은 분위기로 '모세의 노래'를 핵심으로 다시 한 번 강조하며 마무리한다.

너희는 여호와를 찬송하라	말과 그 탄 자를 바다에 던지셨음이로다
그는 높고 영화로우심이요	하였더라(출15:21)

광야 생활과 증거판

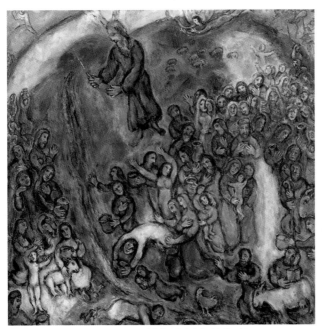

1963, 캔버스에 유채 232×237cm, 국립샤갈성경메시지 미술관, 니스

샤갈 '바위산 두드리기'

전체 분위기는 갈색이고, 모세와 물은 희망을 나타내는 파란색으로 〈노아의 무지개〉에서 누워 있던 노아의 색과 같다. 우측 상단에서 좌측 하단으로 대각선을 그으면 하나님의 영역과 세속적 인간의 영역으로 구분된다. 하나님의 영역에서는 모세가 홍해를 가르던 지팡이로 호렙 산의 바위를 쳐서 물이 솟아나는 기적을 일으킨다. 순간, 천사는 나팔을 불며 모세 쪽으로 날아오고 그 아래 모세가 기르던 양떼들도 모여든다. 모세를 중심으로 대각선 방향으로 훗날 일어날 돌판

을 받는 모습과 금송아지 우상을 미리 보여준다. 〈노아의 방주〉에서 방주 옆의 공작은 위로 상승하는데, 파란 물줄기는 같은 모습으로 아래로 향한다. 세속의 영역에서는 광야의 르비딤에 장막을 친 이스라엘 백성들의 다양한 삶의 모습을 여러 가지 색의 군상으로 표시하고 있는데 그 속에 이미 금송아지 우상이 크고 깊게 자리잡고 있다. 백성들은 바위에서 물줄기가 흐르자 환호하며 물을 받으려 항아리를 준비하고 기다린다. 흰색으로 그린 몸을 활 같이 구부려 물을 받는 사람은 새 언약을 상징하는 노아의 흰 무지개와 연결된다.

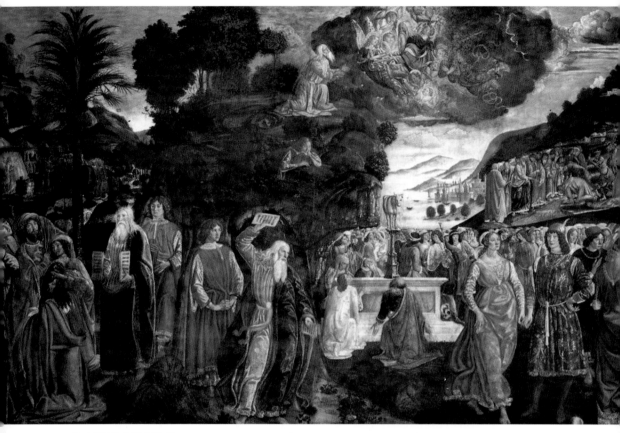

로셀리 '율법과 금송아지'　　　　　　　　　　1481~2, 프레스코 350×572cm, 시스티나 예배당, 바티칸

하나님은 시내 산에서 모세에게 두 개의 돌판을 주신다.(출31:18) 좌측은 새 계명을 들고 시내 산에서
내려온 모세 앞에서 백성들이 여호와께 경배한다.(출34:29) 그러나 산 아래 진에서 백성들이 금송아지
우상을 만들어 춤추고 노래하며 숭배하는(출32:19) 모습을 본 모세가 돌판을 높이 들어 던져 깨버리고
있다.(출32:19) 우측 상단은 모세가 금송아지를 불살라 부수어 가루로 만든 후 물에 뿌려 이스라엘 자손
에게 마시게 하는 벌을 주고 있다.(출31:20)

기베르티
'모세와 십계명'

1425~52, 동 주조에 금박 79×79cm, 피렌체 두오모 박물관

홍해를 건너온 이스라엘 백성들은 '휴식처'란 뜻의 르비 딤에 장막을 치고 기거하며 광야생활에 들어간다. 손을 벌려 하늘에서 내려오는 만나를 받고 있는 모습으로 만나는 점으로 표시하고 있다. 모세가 홀로 시내 산에 올라 기다리는데, 하나님께서 구름 가운데 천사들의 나팔 소리와 호위를 받으며 나타나시어 모세에게 친히 쓰신 증거판 둘을 건네주신다.

1966, 캔버스에 유채 238×234cm, 국립샤갈성경메시지 미술관, 니스

샤갈 '율법이 새겨진 돌판을 받는 모세'

모세가 율법이 새겨진 돌판을 받는 상황을 줌 인 Zoom In하여 순간포착하고 있는데 모세와 하나님의 손을 실물 크기 이상으로 크게 하고 화면에 크게 배치하여 지상과 천상 사이를 이어주는 생명나무, 사다리, 십자가와 같은 형상으로 묘사하고 있다. 천상의 영역은 영적인 색상인 노란색, 모세와 하나님의 손은 신을 의미하는 흰색, 좌측 사람들은 혼돈을 의미하는 붉은색으로 구분된다. 신의 모습을 그리지 않는 전통에 따라 하나님은 구름을 타고 내려와 율법을 전달하는 손으로 묘사하는데 손은 권능과 권력을 나타내므로 비가시적으로 하나님을 상징한다. 그 옆에 푸른색으로 표시된 소수의 구원받은 사람들이 천국에서 이 광경을 보고 찬사를 보낸다. 모세는 하나님께서 직접 쓰신 돌판의 율법, 즉 이스라엘 민족이 함께 생활하며 살아가는 데 최소한 지켜야 할 열 가지 계명인 하나님의 뜻을 직접 받아 전달하는 대언자 모습으로 거의 신적인 존재임을 머리의 네 개의 뿔로 표시한다. 우측에 이를 지켜보는 리라를 들고 있는 다윗 왕, 이삭을 안고 있는 아브라함과 사라, 야곱의 모습이 보이고 메노라를 들고 있는 제사장으로 랍비의 조상인 아론이 보이는데, 샤갈 그림에서 늘 날아다니는 전령에 해당하는 천사가 토라를 들고 그들에게 달려가고 있다. 좌측은 지상 영역으로 이스라엘 민족들이 송아지 상을 세워 섬기며 환호하고 있는데, 모세를 중심으로 송아지라는 가시적 우상과 비가시적인 하나님이 대비되고 있다. 또한 그 아래 혼돈 속에 구원받지 못한 다수의 사람들은 하나님의 손 옆 축복받은 소수의 사람들과 대조된다. 송아지 상 위의 두 남녀는 샤갈 부부인데 관조하는 모습으로 이스라엘 민족사를 연구하고 있다.

모세는 시내 산에서 증거판을 두 번 받는데, 이 그림은 두 차례의 상황을 하나로 혼합하여 묘사하고 있다. 첫 번째로 한 개의 돌판을 받고 내려왔을 때 백성들이 금송아지를 둘러싸고 춤추고 경배하는 모습을 보자 화를 내며 손에 들었던 돌판을 던져 깨버린다.(출32:1~35) 두 번째로 증거판을 받고 내려왔을 때 얼굴은 광채로 빛났고, 손에 두 개의 증거판이 들려 있었다(출34:29~35)고 기록되어 있다. 〈돌판을 깨뜨리는 모세〉의 얼굴에서 발산되는 빛이 두 팔과 수염과 뿔의 형

1659, 캔버스에 유채 169×137cm, 베를린 국립미술관

상을 한 머리카락으로 번지나 근엄한 표정을 짓고 있으며 돌판은 두 개를 들고 있다. 이 돌판에 '오직 성경Sola Scriptura'이라 적어 종교개혁파의 주장을 옹호하며 가톨릭 표준인 라틴어 성경Vulgate을 부정하고 모국어 성경 번역을 위해 히브리어와 희랍어 원전에 관심을 갖도록 하므로 가톨릭과 대립을 초래하게 된다.

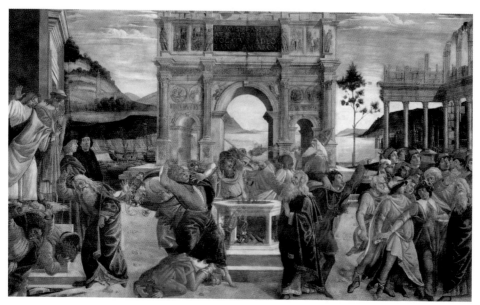

보티첼리 '고라, 다단, 아비람의 처벌'　　　　　　1481~2, 프레스코 348.5×570cm, 시스티나 예배당, 바티칸

이스라엘 백성 고라, 다단, 아비람이 주동이 된 250명이 모세와 아론에게 반역하다 하나님의 힘으로 제압당하는 민수기 16장의 사건을 다루고 있다. 배경은 포로 로마노에 있는 티투스의 개선문으로 예루살렘을 함락시킨 티투스 황제의 승리를 기념하여 세워진 로마에서 가장 오래된 개선문인데, 하나님께 반하는 고라, 다단, 아비람의 반란과 티투스의 로마 침공을 연결 짓고 있다. 문에는 라틴어로 'NEMO · SIBI · ASSVMM · AT · HONOREM · NISI · VOCATVS · A · DEO · TANQVAM · ARON', 즉 '누구든지 하나님으로부터 불려지지 않은 자는 최고의 사제직을 받지 말고 스스로도 사제라 하지 말라.'는 티투스의 말이 적혀 있는데 모세를 거스르는 무리들의 주장과 일맥상통함을 발견할 수 있다. 우측에 고라, 다단, 아비람 등이 250명과 함께 모세에게 맞서 반항하자 모세가 고라의 무리와 아론에게 향로를 가져오도록 하여 여호와의 선택으로 심판받도록 제안해 하나님께 심판해 주시도록 한다. 아론의 향로는 들려지고 고라 무리의 향로는 땅에 떨어진다. 이때 땅이 갈라지며 고라와 추종자들의 소유까지 모두 삼키는 벌이 내려진다.(민16:1~50)

모세의 죽음

시뇨렐리 '모세의 유언과 죽음' 1481~2, 프레스코 350×572cm, 시스티나 예배당, 바티칸

루카 시뇨렐리Luca Signorelli(1440/1523)는 도안가로서 정밀한 필치와 피에로 델라 프란체스카의 제자로서 장엄함을 겸비한 대작을 제작한 화가로 시스티나 예배당의 모세의 일생 중 두 작품을 제작하는데 〈모세의 시신을 두고 다툼〉은 사고로 훼손되어 마테오 다 레체에 의해 개작된다. 중앙 상단은 천사가 바위 위에서 모세에게 약속의 땅을 보여주기는 하지만 요단을 건널 수 없으며 가나안 땅 또한 밟을 수 없다는 말을 단호하게 전하고 났을 때 모세가 실망하며 힘이 빠져 산에서 내려오는 모습이다.(신3:23~29) 중앙 하단은 제사장과 레위족에게는 운명적으로 분깃과 기업이 허락되지 않아 헌금으로만 살아야 하기 때문에 약속된 땅에서의 레위족을 벌거벗은 청년의 모습으로 묘사하고 있다.(신18:1~8) 좌측은 모세가 여호수아에게 지팡이를 주고 있는데, 이는 이스라엘 민족의 통수권을 넘기는 의미로 자신이 못다 이룬 가나안 정복의 임무를 대신해 줄 것을 부탁하는 것이다.(신31:1~8) 뒤에 아론의 아들 엘르아살도 손을 벌려 축복한다. 우측은 왕좌에 앉은 모세가 선지자의 모습으로 이스라엘 백성에게 마지막으로 '모세의 노래'(신32)란 율법을 전달한다. 발 아래 십계명 궤와 만나를 담던 그릇도 보인다. 좌측 상단은 모세가 죽자 그 시신을 모압 땅 '벳브올' 맞은편 골짜기에 묻는 모습으로, 이스라엘인들은 모세의 죽음을 30일간 애곡한다.

시뇨렐리-마테오 다 레체 '모세의 시신을 두고 다툼'

1585, 프레스코 340×570cm, 시스티나 예배당, 바티칸

출입문 위쪽 모세의 일생 중 마지막 작품으로 루카 시뇨렐리가 그린 원작이 1522년 벽이 주저앉으며
그림이 훼손되어 16세기말 마테오 다 레체Matteo da Lecce(1547/1616)가 다시 그린 작품이다. 외경 유다
서 1장 9절에 나오는 이야기로 미카엘 천사가 천사들을 대동하여 모세의 주검을 지옥으로 데려가려
는 사탄과 싸우는 장면이다. 좌측 상단은 모세의 장례 행렬로 모압 땅 '벳브올' 맞은편 골짜기로 가는
장면이고 아랫부분은 어두운 지옥에 떨어진 자들이 서로 싸우고 있다. 루카 시뇨렐리의 〈모세의 유언
과 죽음〉과 비슷할 것으로 추측되는 원작과 비교하면 구성과 세부 묘사 모두 한참 미치지 못하고 기
존 피렌체 거장들의 작품과도 사뭇 다른 분위기로 이질감마저 느껴진다.

여호수아의 가나안 정복

헨델 : '여호수아Joshua', HWV 64

〈여호수아〉는 여리고 성을 정복하여 가나안 땅을 나누는 여호수아에 기초하여 오라토리오 작곡의 원숙기인 1747년에 완성했다. 곡 중 이스라엘 백성들이 첫 유월절을 지키는 장면(수5:10~12)에 맞추어 이듬해 사순절 기간에 초연하고 종려주일까지 여러 차례 연주하며 호평을 받는다. 〈요셉과 그의 형제들〉이 오페라에 가까운 오라토리오고, 〈이집트의 이스라엘인〉이 합창 위주의 완전한 오라토리오라면, 〈여호수아〉는 그 중간 형태로 볼 수 있다. 〈여호수아〉는 3막 13장 총 60곡으로 이루어져 있으며 아리아와 합창을 거의 동일한 비중으로 구성하고 있다. 특히 이 곡에 독창과 합창으로 이루어진 곡이 많은데, 대부분 여호수아의 선창으로 시작하여 이스라엘인이 이에 응대하며 따르는 형태를 보여준다.

〈여호수아〉는 여호수아(T)와 갈렙(B)이 주인공 전쟁 이야기로 딱딱하고 자칫 지루해질 수 있는 내용에 갈렙의 딸 악사(S)와 새로운 전쟁 영웅으로 부각되는 옷니엘(A)의 사랑 이야기를 담고 있다. 옷니엘이 전쟁에서 승리하고 돌아와 축복 속에 악사와 결혼하는 사랑 이야기를 포함하므로 악사의 아름다운 아리아와 둘의 사랑의 2중창 등 매력적인 선율을 많이 담고 있다. 또한 하나님께 순종할 때 거대한 여리고 성을 무너뜨리지만, 불순종할 때 작은 아이 성에서도 패하는 교훈도 강조하고 있다. 당시 헨델이 섬기던 영국 왕 조지 2세George II(1683/1760)의 아들 윌리엄 왕자가 25세의 젊은 나이로 반란군을 제압한 것을 기념하는 의미를 담아 전쟁 영웅 옷니엘을 새로운 지도자로 부각시키며 첫 번째 사사로 세워지는 당위성을 이야기하고 있다.

여호수아 1막 3장 : 1~25곡

여호수아와 이스라엘인들은 요단을 건너 가나안 진격을 위해 길갈에 진을 치고 하나님을 찬양한다. 여호수아는 갈렙으로 하여금 지파별로 대표를 뽑아 강 가운데 기념비를 구축하고 후손들이 기억하도록 한다. 천사가 여호수아에게 여리고 성이 그에 의해 무너질 것이라 전하자 여호수아는 바로 군대를 소집한다. 악사(갈렙의 딸)와 옷니엘이 사랑을 나누고 있을 때 여리고 성을 공격하라는 나팔 소리가 들리자 두 사람은 이별하고 옷니엘은 여리고 성을 공격할 준비를 한다.

1막1장 2곡, 합창(이스라엘인) : 너희 이스라엘의 자손들아
Ye sons of Israel

이스라엘인들이 요단 강을 건넌 후	찬송을 올려라
부르는 감사의 노래	요단 강 둑 길갈에서 선포하니
너희 이스라엘 자손들아 지파마다	하나뿐인 위대한 주님
참석하여 하늘에 대한 감사의 노래와	여호와의 이름이시다

1막1장 6곡, 아리아(악사) : 오, 누가 말할 수 있으리
Oh, who can tell

애굽의 노예 생활에서 해방된 조상을 회상하며, 첼로 반주로 가나안 땅에 도착한 감격을 노래한다.

애굽에서 흘린 눈물을	그러나 나일 강의 속박에서
오, 누가 말할 수 있으리	풀려난 기쁨에
누가 들을 수 있으리	누가 요단에서 웃지 않을 것인가

1막1장 8곡, 독창(여호수아)과 합창(이스라엘인) : 후손들에게 우리가 여기에 기록하노니
To long posterity we here record

요단 강물이 갈라진 기적을 기록으로 남기라는 여호수아의 명령과 이스라엘인들이 이를 따르며 부르는 합창이 어어진다.

> **여호수아**
> 우리는 여기서 후대에 기록을 남긴다
> 경이로운 요단의 통과와 다시 찾은 땅
> **이스라엘인**
> 우리는 여기서 후대에 기록을 남긴다
>
> 경이로운 요단의 통과와 다시 찾은 땅
> 물로 쌓인 요단에 서서 물이
> 물러가는 것을

1막2장 14곡, 아콤파나토(천사) : 이스라엘의 지도자여, 주님의 선언이시다
Leader of Israel, 'tis the Lord's decree

천사의 음성은 특별히 구별하여 아콤파나토로 처리하고 있다.

> 이스라엘의 지도자여, 주님의 선언이시다
> 여리고 성은 너에 의해 무너지고
> 그들의 왕과 우상, 제단 모두 사라지리라
> 그들이 하늘에 닿게 쌓은 탑과
>
> 전쟁을 위한 방호벽도 무너지고
> 공기 중에 흩어져 재가 될
> 먼지 투성이의 거짓말로 멸망할 것이다
> 장소, 이름, 모든 기억이 상실될 것이다

1막3장 21곡, 아리아(악사) : 들어보세요, 방울새와 종달새가 Hark! 'tis the linnet and the thrush
방울새는 바이올린, 종달새는 플루트로 묘사하는 악사의 아름다운 다 카포 아리아다.

> 들어보세요 방울새와 종달새가
> 감미로운 선율로 목청껏 노래하네요
> 아침부터 덤불 여기저기서 깨어나네요
>
> 아침부터 저녁까지 사랑노래 불러요
> 작은 숲을 선율로 가득 채워요
> 들어보세요(반복)

여호수아 2막 7장 : 26~44곡

서곡으로 엄숙한 분위기의 행진곡에 맞추어 언약궤를 들고 성을 도는 모습을 연상케 한다. 일곱째 되던 날 여호수아가 이스라엘 백성에게 나팔을 불고 함성을 지르며 언약궤를 들고 돌진하라 명한다. 여리고 성이 무너지자 여호수아는 갈렙에게 라합만 살리고 모두 죽이라 한다. 정복 후 첫 유월절에 주님의 자비로 애굽의 장자를 멸하시고, 홍해의 기적을 일으키시어 사막에서 이스라엘 백성을 이끌어 물과 만

기베르티
'여호수아'

1425~52, 동 주조에 금박 79×79cm, 피렌체 두오모 박물관

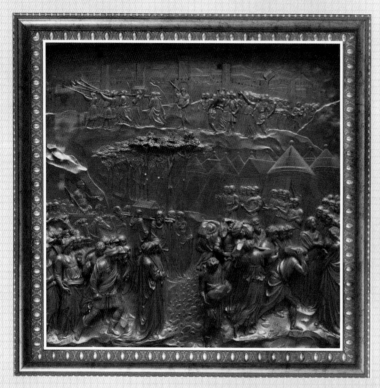

이스라엘 백성들이 요단을 건너기 위해 강가에 장막을 치고 대기하고 레위인 제사장들이 언약궤를 메고 앞장서며 여호수아는 뒤에서 말을 타고 이 행렬을 지휘한다. 요단의 흐르던 강물이 끊어지고 한 곳에 멈추며 쌓이자 제사장들은 그들의 발걸음 아래 물이 그쳐 바닥의 돌이 드러난 요단을 건너고 백성들도 그 뒤를 따라 마른 땅에 이른다.(수3) 여호수아는 이스라엘 12지파에서 한 명씩 멈춘 요단 강 바닥에 들어가 돌 하나씩 건져 어깨에 메고 가 후일 자손들에게 요단을 건넌 징표로 삼도록 한다.(수4:7~8) 상단은 여리고 성을 공략하는 장면으로 제사장 일곱 명이 양각 나팔을 불며 언약궤를 앞세우고 나아가며 성 주위를 매일 한 번씩 엿새 동안 돌고, 일곱째 날에는 그 성을 일곱 번 돌아 나팔을 길게 불어 그 나팔 소리가 백성들에게 들릴 때 모두 큰 소리로 외쳐 성벽을 무너뜨리게 된다.(수6:3~5)

나를 주시니 '주님의 영광 시내 산에 빛나리라'고 찬양한다. 갈렙이 아이 성에서 패배하고 귀환하자 여호수아는 "여리고 성을 잊었나? 칼을 갈아라. 주께서 우리를 축복해 주실 것이다."라며 용기를 준다. 갈렙은 가나안을 치기 위해 모든 이스라엘 젊은이들을 무장시키는데 옷니엘이 주저하자 책망한다. 악사가 옷니엘을 위해 기도한다. 이스라엘과 가나안 연합군의 싸움에서 여호수아가 '오 빛나는 태양, 낮의 위대한 지배자여, 기브온 위에서 멈추어라. 부드러운 등불인 달이여, 아얄론 위에서 그대로 서 있어라.'라고 기도하자 태양이 멈추고 이스라엘이 승리하며 마무리된다.

서곡 : 엄숙한 행진곡Solemn March

여리고 성의 공격을 암시하는 주제가 트럼펫으로 장엄하게 울려 퍼지며 여리고 성이 무너진다.

2막1장 27곡, 독창(여호수아)과 합창(이스라엘인) : 주님께 영광Glory to God

트럼펫과 호른이 공격신호를 알리고 여리고 성이 무너지는 것을 본 여호수아가 멜리스마로 화려하게 노래한다. 합창은 힘차게 주님께 영광을 부르짖으며 후반부에는 팀파니가 천둥소리와 땅의 울림을 묘사하고 있다.

여호수아	탑들이 비틀거리며 큰 잔해가 떨어지네
(여리고 성벽이 무너진다)	민족들이 무시무시한 소리에 떨고
주님께 영광	천둥소리
이스라엘인	하늘에서 천둥과 폭풍우가
주님께 영광 강하게 굳어 있는 성벽이,	포효하며 땅이 신음하네

2막1장 29곡, 독창(갈렙) : 보라, 격렬한 불길 솟아오른다See, the raging flames arise

타오르는 불꽃을 바이올린의 농도 짙은 반주로 묘사하고 그 속에서 무너지는 여리고 성을 바라보며 여리고의 운명을 노래하고 라합을 살려주라고 명령한다.

보라, 격렬한 불길 솟아오른다	자랑스러운 여리고는
음침한 신음 소리와 울음 소리를 들으라	그녀의 운명을 다한 치명적인 날이 왔다

2막2장 32곡, 독창(여호수아)과 합창(이스라엘인) : 전능하신 하늘의 지배자시여
Almighty ruler of the skies

여리고 성을 정복하고 첫 번째 유월절 제사를 거행하면서 여호수아의 선창에 이스라엘인들이 합창으로 출애굽부터 시내 산의 십계명까지의 일을 회상한다.

여호수아
하늘의 전능한 통치자
우리의 희생과 맹세를 받아주십시오
이스라엘인
애굽의 장자가 무너질 때
이스라엘 자손에게 자비가 베풀어졌네
오, 주님께서 놀라게 한 것은

홍해를 마른 땅으로 우리의 통로를
만드셨고
바로와 그의 군사들을 익사시키셨네
황량한 사막을 지나는 동안
갈증을 채우고 만나를 먹이셨네
우리가 신성한 법을 받았을 때
그분의 영광은 시내 산에서 빛났네

2막3장 35곡, 서창(여호수아) : 너 겁쟁이의 마음을 털어버려라 Rouse your coward hearts

이게 무슨 모습인가
너 겁쟁이의 마음을 털어버려라
용기로 너의 칼을 갈아 다트를 향해 던져라

여리고의 확실한 성공을 기억하라
네 팔을 주님께 맡겨라
주님께서 우리를 축복해 주시리라

2막4장 38곡, 아리아(옷니엘) : 영웅이 영광으로 불타오를 때 Heroes when with glory burning

영웅이 영광으로 불타오를 때
기쁨과 함께하는 그들의 수고는
인내하네
사랑을 위해 돌아올 것을 믿고

월계수 화관은 보살핌 아래에 있다
전쟁이란 힘든 상황에 초대되어
사랑이란 위험한 우물을 요구하네
(반복)

2막6장 41곡, 서창(갈렙) : 오, 네 가슴이 전쟁의 불로 타오르게 하라
Oh, let thy bosom glow with warlike fire

오, 네 가슴이 전쟁의 불로 타오르게 하라
기브온 사람들이 어떻게 속였는지

알고 있지
자신의 동맹을 만들려고 이교도의 반지로

조약을 체결했는데 거절당한 적이 있다 예루살렘의 왕 아도니세덱이 연합군을 만들어	기브온을 치러 오고 있다고 우리에게 도움을 요청하다니 쓸데 없는 일이다

2막7장 44곡, 독창(여호수아)과 합창(이스라엘인) : 오 그대 빛나는 태양이여
O thou bright orb

여호수아가 멈추라 할 때 음악도 중단되어 정적이 유지된다. 합창에서 태양은 트럼펫으로 묘사되며 멈춘 듯 계속 같은 음을 내고 있다.

여호수아	이스라엘인
태양아 너는 기브온 위에 머물라 달아 너도 아얄론 골짜기에서 그리할지어다 태양이 머물고 달이 멈추기를 백성이 그 대적에게 원수를 갚기까지 하였느니라 야살의 책에 태양이 중천에 머물러서 거의 종일토록 속히 내려가지 아니하였다고 기록되지 아니하였느냐(수10:12~13)	여호와께서 사람의 목소리를 들으신 이 같은 날은 전에도 없었고 후에도 없었나니 이는 여호와께서 이스라엘을 위하여 싸우셨음이니라 여호수아가 온 이스라엘과 더불어 길갈 진영으로 돌아왔더라 (수10:14~15)

여호수아 3막 3장 : 45~60곡

이스라엘 백성들은 전쟁의 승리를 환영하고 여호수아 이름을 부르며 만세를 외친다. 여호수아는 땅을 배분한다. 갈렙은 옷니엘에게 아직 정복되지 않은 드빌을 정복하면 딸 악사를 주겠다고 약속한다. 옷니엘이 드빌의 정복에 성공하자 새로운 젊은 영웅으로 칭송하며 '보라, 정복의 영웅이 오신다'라는 합창을 부른다. 찬송가 165장 '주님께 영광'이 이 곡의 선율을 사용하며, 헨델의 오라토리오 〈유다 마카베우스〉에서도 사용된다. 갈렙이 옷니엘을 따뜻하게 맞이하며 '어서 오라, 나의 아들, 착하고 위대한 그대는 나의 상을 받아라'라고 약속대로 악사를 아내로 맞도록

한다. 이때 악사는 유명한 아리아 '내가 유발의 리라나 미리암의 아름다운 목소리를 가졌다면'을 부르며 음악으로 표현할 수 없는 무한한 기쁨을 노래한다. 옷니엘과 악사의 사랑의 2중창이 이어지고 이스라엘 백성들 모두 한 쌍을 축하하며 '위대한 여호와, 할렐루야'로 찬양하며 마무리한다.

3막1장 45곡, 합창(이스라엘인) : 만세, 위대한 여호수아 만세
Hail, might Joshua hail

3막 첫 곡으로 승리한 여호수아를 칭송하는 장엄한 합창이다.

만세, 위대한 여호수아 만세, 그의 이름	결코 잊혀지지 않을 당신의 업적
불멸의 명성 하늘로 오르리라	신을 일으켜 세운 위대한 기적
우리 아이들의 아이들도 그를 따르리	우리의 자유를 지킨 위대한 수호자

3막1장 46곡, 아리아(악사) : 행복하여라, 오 진정으로 행복하네
Happy, oh thrice happy we

가나안 정복 후 행복함을 노래한다.

행복하여라, 오 진정으로 행복하네	당신 아들들에게 이 보석은
달콤한 자유를 누리는 사람	안전하고 밝고 풍부하며 순수합니다

3막2장 54곡, 합창 : 보라, 정복의 영웅이 오신다
See the conquering hero comes

옷니엘의 개선을 환영하는 노래인데 나중에 〈유다 마카베우스〉에서 마카베오의 승리를 환영하는 노래로 동일한 곡이 사용되어 더욱 유명해진다.

청년들	처녀들
보라, 정복의 영웅이 오신다	보라, 거룩한 젊은이가 나선다
나팔을 불고 북을 울려라	피리에 숨을 불어넣고 춤을 이끌어라
환영식을 준비하고 월계관을 가져오라	빛나는 화환 장미로 꾸미고
그를 위해 승리의 노래를 부르리	영웅의 성스러운 이마에 올려라

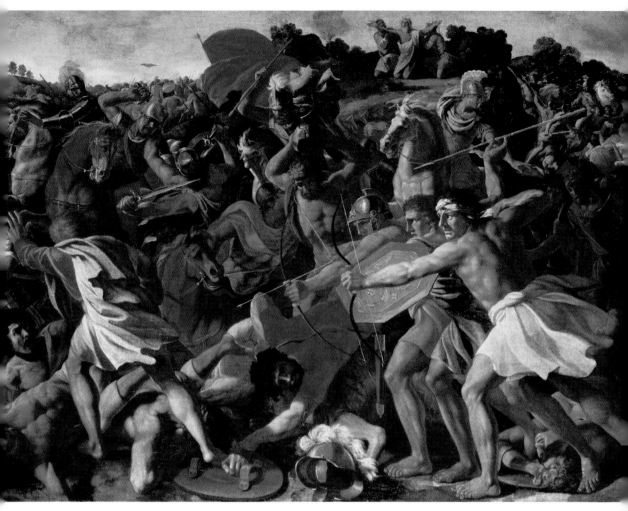

푸생 '이스라엘인들과 아말렉의 전투' 1626, 캔버스에 유채 97.5×134cm, 에르미타주 미술관, 상트페테르부르크

니콜라 푸생은 렘브란트, 루벤스와 동시대 화가지만, 빛을 추구하지 않고 뚜렷한 윤곽선에 강렬한 색채와 정밀한 필치로 프랑스 회화의 아버지로 불리며 고전주의를 이끈 화가로 특기인 풍경을 배경으로 성경 이야기를 담아 많은 성화를 남겼다. 출애굽기 17장 8~16절 이스라엘과 아말렉의 전쟁 이야기로 모세는 여호수아에게 아말렉과 싸우라 명하고 아론, 홀과 함께 산꼭대기로 오른다. 모세가 손을 들면 이스라엘이 우세하고 내리면 아말렉이 우세하게 되는데, 아론과 홀이 양옆에서 모세의 팔을 해가 질 때까지 받쳐 주어 이스라엘이 승리하게 된다. 산 아래에서 백마를 타고 푸른 망토를 걸친 여호수아가 전쟁을 지휘하고 이스라엘인들이 창과 활로 공격하자 갑옷 입은 적장이 가장 먼저 도망치고 있다. 모세는 이곳에 제단을 쌓고 '여호와 닛시'라 했는데 이는 '여호와는 나의 깃발', 즉 승리와 소망을 주시는 하나님을 의미한다.

3막3장 56곡, 아리아(악사) : 내가 유발의 리라나 미리암의 아름다운 목소리를 가졌다면
Oh, had I Jubal's lyre, or Miriam's tuneful voice

유발은 가인의 자손으로 성경에 최초로 등장하는 수금과 퉁소를 연주하는(창4:21) 음악가의 조상이고, 미리암은 소고를 치며 찬양하는 여인의 상징이므로 함께 거론하며 아름답게 기교적으로 부르는 노래다.

내가 유발의 리라나	그녀의 노래 속에서 기쁨이 보이네
미리암의 아름다운 목소리를 가졌다면	나의 겸손한 음악은 희미하게 보이네
나는 그의 소리를 향하여 열망할 것이고	내가 하늘과 너에게 얼마나 빚을 졌는지

3막3장 58곡, 2중창(옷니엘, 악사) : 오 비할 데 없는 아가씨
O peerless maid

옷니엘	사랑과 자유의 영감이 솟아나네요
오 비할 데 없는 복되고 아름다운	옷니엘, 악사
기분을 좋게 하는 매력을 가진 여인이여	처음에는 당신의 용기가 아름다웠으나
악사	지금은 당신의 진실함이 아름답군요
미덕이 발산되는 관대한 젊은이여	

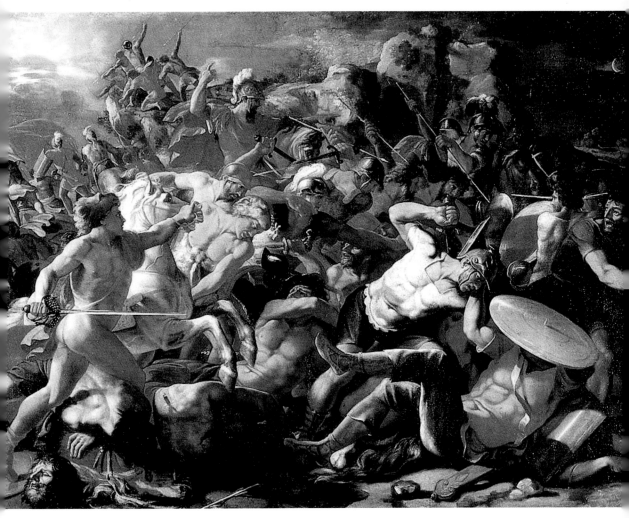

푸생 '아모리족에 승리하는 여호수아' 1625~6, 캔버스에 유채 97×134cm, 푸시킨 박물관, 모스크바

〈이스라엘인들과 아말렉의 전투〉와 동시기 같은 분위기로 여호수아 10장 1~15절 여호수아가 기브온을 위해 싸우는 전쟁 이야기다. 여호수아가 기브온과 화친을 약속하자 예루살렘 왕을 중심으로 아모리 족의 다섯 왕이 기브온을 치려고 의기투합한다. 기브온이 여호수아에게 그들과 대적해 주기를 청할 때 여호와께서 여호수아에게 "두려워하지 말라 내가 그들을 네 손에 넘겨주었으니 그들 중에서 한 사람도 너를 당할 자 없으리라."(수10:8)란 언질을 주시자 여호수아는 태양을 기브온에, 달을 아얄론 골짜기에 머물도록 기도한다. 여호수아가 말을 타고 전쟁을 지휘하고 이스라엘들은 태양과 달이 멈춘 가운데 적들을 처참히 무찌르고 있다. 하나님은 도망치는 적에게 우박을 퍼부어 더 많은 사상자를 내게 하시며 끝까지 이 싸움을 주관하신다.

요단 물이 여호와의 언약궤 앞에서 끊어졌나니
곧 언약궤가 요단을 건널 때에 요단 물이 끊어졌으므로
이 돌들이 이스라엘 자손에게 영원히 기념이 되리라

(수4:7)

06

이스라엘을 구한 사사

기베르티 '여호수아'　　1425~52, 동 주조에 금박 79×79cm, 피렌체 두오모 박물관

06

이스라엘을 구한 사사

오라토리오Oratorio에 대하여

중세 시대 수도사들은 속세를 떠나 청빈, 정결, 복종을 서약하고 수도원의 예배 장소인 교회와 셀Cell이라 부르는 침대 하나 놓일 정도의 작은 개인 생활 공간에 기거했다. 그들은 오라토리움Oratorium이란 공동 기도실에 모여 함께 기도드리고 스크립토리움Scriptorium이란 기록실에서 성경 필사본을 제작하고 그림으로 장식하며 수도에 매진했다. 수도사들은 10세기 이전부터 성경의 이해를 위해 오라토리움에 모여 성경 속의 이야기로 배역을 나누어 대화체로 주고받기 시작하며 성경 공부에 더 큰 흥미를 느끼게 되었고 그것이 효과적인 교육 수단으로 자리잡게 되었다. 이는 배역을 나누고 간단한 연기를 곁들인 역할극으로 발전하고 여기에 악기 반주가 등장하여 음악극으로 발전하며 공연의 형태를 취하게 되는데, 여기서 유래되어 성경 이야기를 음악극으로 공연하는 음악 형식을 오라토리오Oratorio라 부르게 된다.

오라토리오가 태동하던 시기는 16세기 중엽으로 당시 종교개혁이 확산되고 이에 반하여 교황청을 중심으로 반종교개혁 운동이 전개되어 사회가 요동치던 상황이었다. 양측이 교회 예배의 형식과 절차부터 하나님을 찬양하는 음악은 물론, 제단화와 교회의 장식 등 예배 외적 문제까지 첨예하게 대립하던 시기였기에 하나님을 찬양하는 방식인 오라토리오도 독일 중심의 개혁파와 로마 교황청 중심의 반개혁파 간에 확연히 구분되며 서로 다른 형태로 급속히 발전하게 된다.

오라토리오는 피렌체 출신 필립포 네리Filippo de Neri(1515/95)가 교회의 기도 모임에서 예배, 명상, 기도 순서를 마치고 찬미가를 부른 다음 해설자가 내용을 설명하는 것을 발전시킨 것으로, 1575년 '오라토리오회'라는 공식적인 공동체를 발족하며 교황의 허가를 받아 전용 기도실을 짓게 되어 큰 곳은 3,000명이나 수용할 수 있었다고 한다. 필립포 네리는 "음악을 사용하므로 죄인들을 달콤한 향기로 이끌어 기도실을 영성 수련의 장으로 만들자."고 주장하며 영성 훈련에 음악의 중요성을 강조했다.

이탈리아는 당시 교회에서는 모테트와 미사 같은 다성음악, 세속음악으로는 마드리갈 형식이 르네상스 음악의 최고 전성기를 구가하던 시기였기에 최초의 오라토리오는 마드리갈이 발전되어 배역이 추가되고 발레가 포함된 형태로 에밀리오 데 카발리에리Emilio de Cavalieri(1550/1602)의 〈영혼과 육체의 표현〉이란 세속적 내용의 작품으로 기록되고 있다. 그러나 1562년 트렌트 공의회는 분열된 교회의 위상을 바로잡고 교권 회복을 위해 교회음악도 성경 속의 위대한 인물을 주제로 신 앞에서 감정 표현을 자제하고 위엄 있는 음악적 표현과 영적인 찬양을 드리도록 규정 지어 놓으므로 교회와 연결되어 있던 거의 모든 작곡가들의 창작의 자유를 제한하며 큰 영향을 주게 된다.

따라서 몬테베르디와 같은 마드리갈 작곡가들은 세속 언어를 사용한 세속적 내

용의 오라토리오 볼가레파Oratorio Volgare를 형성하는데 스트라델라, 비발디로 이어진다. 한편, 카리시미와 같은 모테트 작곡가들은 구약의 인물 또는 스토리를 주제로 라틴어 텍스트를 사용하고 성경의 해설을 맡아 극을 진행하는 히스토리쿠스Historicus를 등장시키는 오라토리오 라티노파Oratorio Latino를 형성한다. 라티노파는 알렉산드로 스카를라티로 이어지고, 프랑스의 샤르팡티에도 라티노 작곡가로 명성을 떨치며 바로크 음악의 새로운 형식으로 자리매김한다.

독일에서는 14세기부터 수난극이 대중 속에 깊이 자리잡고 있었고 루터의 종교개혁 신봉자인 하인리히 쉬츠를 시작으로 칸타타에서 발전된 형태로 주로 신약의 4복음서에 기초한 예수님의 수난을 주제로 한 수난곡Passion이 오라토리오 형태를 보이며 나타난다. 특히 성경 말씀을 낭독하는 복음사가Evangelist를 등장시켜 라티노 오라토리오에서 히스토리쿠스와 같은 역할을 담당하게 하며 극을 진행하는데 북스테후데를 거쳐 텔레만Telemann과 바흐Bach, Johann Sebastian(1685/1750)로 이어지며 바로크 시대를 독일 오라토리오의 전성기로 만든다. 헨델의 경우 독일 출신이지만 평생 영국에서 활동했다. 영국은 음악의 변방으로 독자적인 음악은 없지만, 각 나라에서 흘러 들어온 음악이 모이는 중심지였기에 헨델은 이탈리아, 독일, 프랑스의 모든 양식을 융해하고 결합하는 다양한 시도를 통해 글로벌한 오라토리오를 작곡하여 어디에도 속하지 않는 독보적인 오라토리오 영역을 확보한다.

오라토리오 형식은 고전주의, 낭만주의로 접어들며 점점 쇠퇴해 간다. 이탈리아에서는 볼가노와 라티노의 구별이 없어지고 새로운 조류인 오페라로 더욱 화려해지고, 주제도 현실화되면서 로시니, 도니체티, 벨리니를 거쳐 베르디, 푸치니에 이른다. 독일에서는 바흐, 헨델이라는 대가의 영향력으로 하이든, 베토벤이란 고전의 다리를 거쳐 슈베르트, 멘델스존, 리스트, 부르크너 등 낭만주의까지 이어진다. 프랑스에서는 베를리오즈, 구노, 프랑크로 이어지며 오라토리오 작곡가의 계보가 바

로 교회음악 작곡가의 계보와 같으니 오리토리오는 교회음악에서 가장 중요한 음악 형식이라 할 수 있다.

오라토리오는 주로 종교적인 내용을 가진 서사적인 악곡으로서 프랑스풍의 서곡으로 시작해 서창(레치타티보), 아리아와 합창에 관현악 반주가 따르고 곡을 막과 장으로 구분하기도 하고 번호를 붙여 구분하기도 하는 대규모 음악극Music Drama인데, 무대 장치가 없고 등장인물이 의상이나 분장 없이 순 음악적으로 곡의 내용 전달에 초점을 맞추어 연주 형식으로 진행하는 특징이 있다.

오라토리오를 구성하는 요소인 서창Recitativo은 주로 통주저음Basso Continuo의 반주로 테너 성부가 연극 대사와 같이 대화체로 노래하며 극의 줄거리와 상황을 설명하고 극을 진행시키며 자연스럽게 아리아로 이어지도록 하는데 세코와 아콤파나토라는 두 가지 형태가 있다. 세코Secco는 '건조하다'란 뜻으로 주로 희가극에서 저음 악기에 맞추어 빠르게 진행되는 대사를 지칭하며, 아콤파나토Accompagnato는 훨씬 선율적인 서창으로 오케스트라 반주가 따르며 극적인 효과를 연출해 내어 궁극적으로 아리아를 이끌어 낸다. 특히 헨델의 〈메시아〉 등의 오라토리오에서 아콤파나토가 많이 나온다. 독일의 수난곡에서는 복음서 내용을 설명하는 역할을 복음사가Evangelist가 맡고, 이탈리아의 오라토리오 라티노에서는 히스토리쿠스Historicus가 맡는다.

아리아Aria는 등장인물이 극의 진행 중 내면의 생각을 독창 또는 중창으로 부르는 것으로 서창에서 극적인 상황이 급속히 전개되며 고조된 정서가 억제할 수 없을 만큼 한계에 다다랐을 때 극의 전개를 일시적으로 중단하고, 순수 음악적으로 온갖 가창 기술을 발휘하여 노래하는 부분이다. 아리오소Arioso는 규모가 작은 아리아로 더 서정적인 내용이나 독백을 담고 있다.

합창은 주요 인물이 아닌 불특정 다수(군중, 이스라엘 민족, 병사들, 사제들 등)가 스토리

전개 상황에 동조하거나 서로 대립되는 주장을 펼칠 때 나온다. 이때 합창단을 두 개의 그룹으로 나누어 서로 대화하듯 복합창으로 진행한다. 헨델은 오라토리오에서 합창의 비중을 높여 다양한 기법의 합창을 시도하고 있으며, 바흐와 멘델스존은 회중성가인 코랄을 채택하는 특징을 보인다.

12사사

하나님의 사람 여호수아와 그 시대 사람들이 다 죽고 하나님께서 이스라엘 민족과 함께하신 일들이 모두 잊혀진 상황에서 가나안 땅을 나눠 가진 이스라엘의 12지파는 각자의 세력을 확장하는 한편, 요단 동쪽부터 시계 방향으로 암몬, 모압, 에돔, 미디안, 아말렉, 블레셋에 의해 주변이 완전히 둘러싸여 그들로부터 침략을 받고 중앙의 가나안족과도 대치하는 가운데 하나님이 아닌 바알과 아스다롯(바알의 여동생)을 섬기는 불경을 저지른다. 이에 노한 하나님은 이스라엘 민족을 주변 침략자들에게 넘겨주시어 다시 피지배자의 신세로 만드신다. 그러나 하나님의 이 민족에 대한 사랑은 불변이므로 의로운 자를 사사로 세워 고통과 위기에서 그들을 구원하는 400년간의 사사 시대가 진행된다.

사사란 히브리어 '쇼페트'로 '심판하다'와 '구원하다'란 상반된 두 가지 뜻을 갖고 있어 사람들 간에 분쟁이 생기면 이를 해결해 주는 재판관의 역할은 물론, 용맹한 민족의 지도자로 전쟁을 이끌어 적을 무찌르므로 백성들을 통치하는 권력을 부여받는 구원자다.

여호수아 시대의 옷니엘부터 이스라엘의 초대 왕 사울이 세워지기 전 삼손까지 모두 12명의 사사가 이스라엘 민족을 통치하는데 사사들의 대적과 활동사항은 다음과 같다.

사사	성경	출신	족보	대적	피지배	활동기간	특징
1. 옷니엘	삿3:7~11	유다	갈렙의 아우, 그나스의 아들	메소보다미아 왕 구산리사다임	8년	40년	드빌을 치고 갈렙의 딸 악사를 아내로 맞음
2. 에훗	삿3:12~30	베냐민	게라의 아들	모압 왕 에글론	18년	80년	왼손잡이 에글론 왕을 죽이고 모압 만 명을 죽인 용사
3. 삼갈	삿3:31	납달리	아낫의 아들	블레셋 600명			소 모는 막대기
4. 드보라	삿4~5	에브라임	잇사갈 출신, 랍비돗의 아내	가나안 왕 야빈	20년	40년	드보라와 바락의 노래 시스라와 야엘
5. 기드온	삿6~9	므낫세	요아스의 아들, 별명 '여룹바알'	미디안	7년	40년	혀로 물을 핥은 자 300명, 보리떡, 나팔, 빈 항아리, 횃불
6. 돌라	삿10:1~2	잇사갈	도도의 손자, 부아의 아들			23년	사밀에 장사
7. 야일	삿10:3~5	므낫세	길르앗에서 활동			22	아들 30명, 어린 나귀 30마리, 성읍 30을 얻음
8. 입다	삿10:6~12:7	갓	길르앗 출신, 기생의 아들	암몬	18년	6년	하나님께 서원으로 딸을 제물로 바침
9. 입산	삿12:8~10	유다	베들레헴 출신			7년	아들 30명을 두고, 딸 30명은 타국으로 시집 보냄
10. 엘론	삿12:11~12	스불론				10년	아얄론에 장사
11. 압돈	삿12:13~15	에브라임	비라돈 출신, 힐렐의 아들			8년	아들 40명, 손자 30명이 어린 나귀 70마리를 탐
12. 삼손	삿13~16	단	마노아의 아들	블레셋	40년	20년	나실인, 나귀 턱뼈로 4,000명 죽임, 머리 잘리고 눈이 뽑힘, 다곤 신전을 파괴하고 죽음

드보라와 야엘

A. 젠틸레스키
'야엘과 시스라'

1620, 캔버스에 유채 86×125cm, 부다페스트 국립미술관

오라치오 젠틸레스키Orazio Gentileschi(1563/1639)의 딸이자 제자인 아르테미시아
젠틸레스키Artemisia Gentileschi(1593/1652)는 최초의 여류 화가로 기록된다. 사사 드보라의 이야기 중
클라이맥스인 야엘이 적장 시스라의 관자놀이에 못을 박아 죽이는 장면에 초점을 두어 묘사하고 있
다.(삿5:25~27) 아르테미시아는 19세 때 동료 화가로부터 성폭행을 당한 연유로 남성 우월주의에 대항
하여 유딧, 수산나 등 수난당하며 강력하게 대항하는 여인을 주제로 한 그림을 주로 그렸다. 야엘도
이스라엘 여인들을 짓밟는 적장에 대항하여 담대하고 침착한 모습으로 원수를 갚으므로 민족을 구한
여인으로 묘사하고 있다.

헨델 : 오라토리오 '드보라Deborah', HWV 51

헨델은 최초의 오라토리오 〈에스더〉를 완성한 이듬해인 1733년 3월, 두 번째 오라토리오로 〈드보라〉를 작곡하여 초연한다. 두 작품 모두 나라를 구한 여성이 주인공이라는 공통점이 있는데, 초기에는 소프라노가 주역을 맡는 작품으로 시작했다. 이는 오라토리오의 흐름을 자연스럽게 진행할 수 있다는 것과 런던의 청중들에게 성경을 주제로 한 오라토리오가 오페라에 비해 그리 낯설지 않다는 것을 보여주기 위해서다. 헨델은 자신이 설립한 왕립음악아카데미에서 함께 일하고 있던 사무엘 험프리Samuel Humphreys(1697/1738)가 사사기 4~5장에 기록된 이스라엘 유일의 여성 사사인 드보라의 민족을 위한 용감한 활약상을 기술한 대본으로 오라토리오 〈드보라〉를 작곡한다. 〈드보라〉는 3막 10장 총 74곡으로 구성되어 있다.

등장인물은 잇사갈 지파의 여성 예언자며 사사인 드보라(S)와 장군 바락(A), 바락의 아버지 아비노암(B), 적장인 가나안의 시스라(A) 그리고 야엘(S)인데, 적장을 전쟁에서 무찌르는 것이 아닌 이교도인 카인족 여인 야엘의 손으로 처치하도록 하므로 20년간 가나안의 지배를 벗어나 완전히 승리하게 된다. 성경에서 야엘은 시스라가 그녀의 천막에 들어올 때 처음 나오지만, 이 작품에서는 1막부터 등장하여 드보라가 야엘에게 주님께서 해가 저물기 전에 야엘의 이름을 빛내 주실 것이라 예언하므로 하나님의 의지가 이미 작용하고 있음을 강조하고 있다. 한편, 드보라의 명령을 받고 출정 중인 장수 바락은 기손 강의 범람으로 큰 승리를 거둔다. 하지만 정작 적장 시스라를 죽인 영웅은 바락이 아닌 야엘이란 여인으로 시스라가 도망치다 그녀의 천막으로 들어와 우유를 마시고 잠든 사이 그녀가 그의 관자놀이에 대못을 박아 죽인다.

드보라 1막 5장 : 1~29곡

서곡이 끝나고 드보라가 바락에게 가나안 정벌을 명하자 바락은 승리의 의지를 보이고 드보라는 주님을 믿으라며 격려하는 2중창을 부른다. 이어서 두 사람과 합창이 가세하여 주님께 기도한다. 드보라는 이스라엘인들에게 두려워 말라며 가나안의 장군이 여자의 손에 죽게 되리라는 여호와의 말씀을 전한다. 바락은 승리의 영광이 누구에게 돌아가든 시기하지 않을 것이라 노래하며 드보라를 칭송한다.

장면이 바뀌어 야엘이 근심하며 모든 것을 하나님께 의지하고 자비를 구하는 노래를 부르자 드보라는 날이 저물기 전에 야엘의 이름이 빛날 것이라 격려하고 야엘은 주님을 생각하며 모든 걱정을 떨쳐버린다. 바락의 아버지 아비노암이 아들에게 전쟁에 승리하여 자신을 자랑스럽게 만들어 달라 부탁하자 바락은 영광스럽게 죽을 각오가 되어 있다고 응답한다. 이때 적장 시스라의 전령이 와서 전쟁으로 피 흘리기 전에 협상하자는 시스라의 뜻을 전한다. 바락은 전쟁이든 협상이든 모든 준비가 되어 있다고 전하고, 드보라와 바락은 두려울 것도 없고 피할 이유도 없다며 전쟁의 의지를 다진다.

서곡Sinfonia

장중한 그라베로 시작해 빠르게 진행하다 귀에 익은 미뉴에트 선율이 나오는데 〈왕궁의 불꽃놀이〉에 사용된 선율이 재연된다.

1막1장 4곡, 2중창(드보라, 바락) : 그대의 열정이 나를 어디로 이끄는가
Where do thy ardours raise me

드보라의 출정 명령을 받은 바락의 감사의 이중창으로 처음은 각자 노래하고 끝나면 한 줄씩 대화식으로 진행한다.

바락	어떻게 내가 명성의 날개를 얻게 되는가
그대의 열정이 나를 어디로 이끄는가	나의 행동으로 나는 찬양받고

그리하여 나의 이름을 떨칠 것인가	그분의 율법을 증명하기 위해
드보라	그분께서 네게 주는 영감대로 행동하라
너를 타오르게 하는 주님을 믿으라	너는 우리의 대의를 살려내라

1막1장 7곡, 독창과 합창 : 기도의 소리 영원하라For ever voice of prayer

영원한 기도 소리를 위하여	빌려주세요
여호와의 은혜로운 귀를	

1막1장 10곡, 서창(드보라) : 이스라엘의 자손들아, 너희 두려움을 그쳐라
Ye sons of Israel, cease your fears

이스라엘의 자손들아, 너희 두려움을 그쳐라	여자의 손에 비참하게 피로 물들어
여호와께서 너희 청원을 들으시도다	모래 위에 던져지리라
우리의 패배를 장담하던 가나안의 장군은	

1막2장 17곡, 아리아(야엘) : 주님은 나의 절망을 환희로 밝혀주시리
To joy He brightens my despair

야엘이 모든 것을 하나님께 의지하며 기쁜 마음으로 노래한다.

주님은 나의 절망을 환희로 밝혀주시리	아버지의 보살핌으로 나를 보호해 주시고
나의 평화로 고통을 누르시고	기쁨으로 내 영혼에 자비를 부어주시네(반복)

드보라 2막 2장 : 30~55곡

시스라가 협상장에 나타나자 이스라엘 백성들은 그의 거만한 태도를 지적하며 '폭군을 물리치라'고 노래한다. 시스라가 드보라에게 자비를 베풀 테니 무릎을 꿇라 말하지만 드보라는 이에 굴하지 않고 유명한 아리아 '여호와의 무서운 시선 속에서'를 비장한 마음으로 부른다. 이어서 바알 사제들은 바알 신을 하늘의 왕국이

라 찬송하고 이스라엘 사제들은 중단하라며 저주의 기도로 대응한다. 드보라는 시스라에게 주님의 분노를 알게 될 것이라 경고하고 야엘에게는 천막에서 기다리라 명한다. 야엘은 다가올 상황에 대한 벅찬 감정을 드러내는 '오 내 영혼이 즐거움에 사로잡혀 있네'를 부른다. 드보라가 바락에게 '영원히 사라지지 않을 영광이 너에게 주어지리다'라며 출정을 명하자 이스라엘 백성 모두 감사의 마음으로 합창 '위대한 왕 중의 왕'으로 주님을 찬양한다.

2막1장 30곡, 합창(이스라엘인) : 보라, 잘난 장군이 지금 앞으로 오고 있다
See, the proud chief advances now

헨델이 이전에 작곡한 〈하나님께서 말씀하시네Dixit Dominus〉에서 인용한 선율로 만든 곡이다.

보라, 잘난 장군이 지금 앞으로 오고 있다	야곱이여 일어나서 하나님을 주장하며
우울한 이마와 음흉한 행진으로	압제의 쇠막대를 비웃어라 시스라 들어오라

2막1장 31곡, 서창(시스라) : 반역의 무리들이 모여 있군That here rebellious arms I see

반역의 무리들이 모여 있군	우리에게 절하고 복종하는 자에게
잘난 드보라여 나오라 우리가	공격보다 평화를 제공하리라
자비를 베풀 테니 헛된 야심을 버리라	너와 네 동료 모두 무릎을 꿇어라

2막2장 34곡, 아리아(드보라) : 여호와의 무서운 시선 속에서In Jehovah's awful sight

적장 시스라가 드보라에게 '반역의 무리들, 자비를 베풀 테니 무릎을 꿇어라'라고 말하자 드보라는 이에 굴하지 않고 '우리 주님께서 적을 어떻게 하시는지 보라'고 선언하며 부르는 비장한 노래다.

여호와의 무서운 시선 속에서	힘 있는 자의 영광은
거만한 폭군들은 먼지에 불과하다	그들의 믿음과 같이 허망하다

2막2장 39곡, 합창(바알 사제) : 오 바알 신 하늘의 왕국O Baal monarch of the skies

바소 오스티나토 방식을 사용하여 저음 악기가 같은 선율을 계속 반복하는 반주 위에 합창의 여러 성부가 화려하게 진행된다.

오 바알 신 하늘의 왕국	그분의 밝은 빛의 옷을 받아
당신을 위해 수많은 신전이 섰도다	당신으로 하늘에 별이 타오르네
당신으로부터 태양이 끝없이 빛나고	바다가 부풀고 강물이 흐르네

2막2장 41곡, 합창(이스라엘인) : 영원무궁의 주님께서 비축해 두셨네
Lord of Eternity, who hast in store

앞의 바알 사제들의 찬양과 대비되는 곡으로 이 곡도 〈하나님께서 말씀하시네〉의 선율을 인용하고 있는데 훨씬 균형 잡힌 합창이다.

영원무궁의 주님께서 비축해 두셨네	공포를 보여주소서
거만한 이를 위한 재앙과	당신의 정당한 목적을 간청하오니
가난한 이를 위한 자비를 내려보소서	당신의 거대한 힘을 드러내소서
내려보소서	당신 종들의 원수를 갚아주소서
당신 천상의 왕좌에서 당신 분노의	우리의 적들을 어리둥절하게 하소서

2막2장 43곡, 독창과 4부 합창 : 너의 그 모든 허풍은 비통하게 끝나리
All your boast will end in woe

처음은 드보라, 바락 대 시스라, 바알 사제의 대결 구도의 4중창으로 시작하여 이스라엘인들의 합창과 바알 사제들의 합창의 대결로 확대된다.

드보라	바락
너의 모든 자랑은 비참하게	바알은 구원의 힘이 없다
끝날 것이다	바알 사제
시스라	바알의 권세를 곧 알게 되리라
안녕, 비열한 원수	이스라엘인
바알 사제	불쌍한 자들아
우리가 간절히 원한 전능한 바알	꺼져라, 시스라와 바알 사제여

2막2장 52곡, 아리아(야엘) : 오 내 영혼이 즐거움에 사로잡혀 있네
Oh the pleasure my soul is possessing

드보라로부터 천막에서 기다리라는 말을 들은 야엘이 다가올 일에 대한 감정을 노래하는데 바이올린 선율이 점점 다가오는 시간의 흐름을 묘사하고 있다.

오, 나의 영혼이 소유한 기쁨	내가 몹시 화가 났을 때라도
너무나 자비로운 미래에	나는 하나님을 경외합니다(반복)
내 마음이 항상 표현되기를 바라네	

2막2장 54곡, 2중창(드보라, 바락) : 미소 짓는 자유
Smiling Freedom

| 미소 짓는 자유, 사랑스러운 손님 | 당신의 운명적인 도움은 |
| 가장 부드러운 기쁨의 원천 | 끝없는 매력과 축복이다 |

2막2장 55곡, 합창(이스라엘인) : 위대한 왕 중의 왕
The great King of kings

| 위대한 왕 중의 왕께서 오늘 우리를 도울 것입니다 | 그의 칭송을 개선 행진과 함께합시다 |

드보라 3막 3장 : 56~74곡

드보라와 바락이 가나안군을 물리치는 전쟁 장면을 기악으로 연주하는 '군대 교향곡'은 헨델의 〈왕궁의 불꽃놀이〉의 선율을 인용하고 있다. 드보라와 바락의 개선 행렬 뒤를 포로된 바알 사제들이 따를 때 이스라엘 백성들은 승리의 기쁨을 합창으로 표현한다. 바락이 야엘의 천막에 들어갔을 때 시스라가 죽어 있었다고 말하자 야엘이 시스라를 죽인 상황을 자세하게 서창으로 설명하고 이어서 모든 두려움에서 해방된 기쁜 마음을 노래한다. 드보라는 야엘을 전쟁을 승리로 이끈 가장 고귀한 사람이라 칭송하고, 이스라엘인들은 모두 기뻐 찬양하며 할렐루야로 마무리한다.

3막1장 56곡, 군대 교향곡Military Symphony

　3막을 시작하는 서곡으로 드보라와 바락이 가나안군을 물리치는 전쟁 장면을 기악으로 연주한다.

3막1장 57곡, 합창(이스라엘인) : 땅에 낮게 엎드러진 모욕적인 적을 자랑스럽게 바라보네
Now the proud insulting foe prostrate on the ground lies low

　이스라엘인들이 승리의 기쁨을 마치 하늘로 승천하는 듯한 즐거운 기분으로 노래한다.

땅에 낮게 엎드러진 모욕적인 적을 자랑스럽게 바라보네	깨진 전차와 주검의 언덕 우리의 영토가 확대되고 주님의 권능이 확장되네

3막3장 67곡, 아리아(야엘) : 폭군이여, 이제 더 이상 너를 두려워하지 않으리
Tyrant, now no more we dread thee

　야엘이 시스라를 죽인 상황을 설명하는 서창에 이어 두려움에서 해방된 기쁜 마음을 노래한다.

폭군이여, 이제 더 이상 너를 두려워하지 않으리 네 모든 오만함은 끝났고	공의가 너를 파멸로 이끌도다 너는 이제 더 이상 일어나지 못하리라(반복)

3막3장 74곡, 합창(이스라엘인) : 우리의 기쁜 노래를 하늘로 오르게 하라
Let our glad songs to Heav'n ascend

　돌림 노래로 '오 당신의 성스러운 이름을 기념'하며 '할렐루야'로 마무리한다.

우리의 기쁜 노래를 하늘로 오르게 하라 유다의 하나님은 유다의 친구 오, 그의 성스러운 이름 축하해	감사의 말을 선포하고 그를 찬양하네 할렐루야

기드온과 300용사

푸생
'미디안과 대적하는 기드온' 1625~6, 캔버스에 유채 98×137cm, 바티칸 회화관

기드온은 '바알과 싸우는 자'라 하여 '여룹바알'이란 별명으로 불리는데 그가 미디안을 치는 장면이다. 기드온이 하나님께서 선택해 주신 300명을 지휘하여 나팔을 불고 항아리를 깨고 햇불을 밝히며 여호와의 칼이라 외치자 미디안 병사들이 자기들끼리 서로 칼로 찌르는 혼란을 일으키며 혼비백산하여 모두 도망치고 있는 모습을 묘사하고 있다.

입다의 승리와 딸의 운명

요단 동쪽 길르앗 지역에서 암몬과 마주하던 갓 지파의 이스라엘인들은 18년간 암몬에게 지배당한다. 암몬은 요단을 건너서 유다와 베냐민과 에브라임 지파까지 침범하며 이스라엘 민족을 괴롭히는데, 암몬의 조상은 창세기 아브라함 시대로 거슬러 올라가 소돔과 고모라의 심판을 피해 나온 롯의 두 딸과 관련이 있다. 그녀들은 종족 보존을 이유로 아버지와 동침하여 큰 딸은 모압이란 아들을 낳고 작은 딸은 벤 암미란 아들을 낳아 모압족과 암몬족의 조상이 되는(창19:30~38) 하나님을 거스르는 불경한 행위를 저지른다.

암몬은 300년 전 출애굽 당시 이스라엘이 빼앗아간 자신들의 땅을 되찾겠다는 명분으로 싸움을 걸어왔다. 이에 길르앗 출신으로 길르앗과 기생 사이에서 낳은 입다가 비록 천민 출신이지만 장관으로 세워져 암몬과 대치하며 암몬의 주장이 사실과 다름을 설득했으나 실패한다. 그는 전쟁에 앞서 하나님께 "암몬 자손을 내 손에 넘겨주시면 내가 암몬 자손에게서 평안히 돌아올 때에 누구든지 내 집 문에서 나와서 나를 영접하는 그는 여호와께 돌릴 것이니 내가 그를 번제물로 드리겠나이다."(삿11:30~31)라 서원한다. 결국 주님의 전능한 힘으로 입다는 적을 물리치게 되는데, 얄궂게도 승리하고 개선하는 기쁜 날 자신의 딸과 가장 먼저 마주치게 된다. 입다의 딸은 자신의 운명을 받아들이며 이스라엘은 대적 암몬을 물리치고 자유를 얻었기에 그 기쁨에 비하면 미천한 자신의 목숨은 너무 작은 대가라며 기꺼이 자신의 목숨을 바치겠다고 결심하고 오히려 아버지를 위로하지만, 입다는 죽게 될 딸의 운명을 생각하며 고민에 빠진다.

입다가 하나님과의 약속을 지키기 위해 딸의 목숨을 기꺼이 바친다는 점에서 입다를 아브라함이 이삭을 바치는 사건과 비교되는 신실한 믿음의 사람으로 여기기

도 하지만 한편에서는 딸의 죽음이 성경의 번역 오류라 주장하기도 한다. 이 극적인 이야기를 다룬 대표적인 두 작품이 각각 상반된 두 주장을 대변하고 있다. 르네상스 오라토리오의 대가 카리시미는 성경 그대로 사람들은 물론, 자연까지도 딸의 죽음을 애곡하며 비극으로 마무리하고, 바로크의 거장 헨델은 극적인 순간 천사를 동원하여 딸의 목숨을 구하는 해피엔딩으로 마무리 짓는 차이를 보인다. 하나님은 과연 누구의 마무리에 동의하실지….

카리시미 : '입다' Jephtha', 1650

〈입다〉는 사사 입다의 이야기 중 아버지의 승리를 축하하는 딸의 운명적 죽음에 초점을 맞춘 성경 텍스트에 기반을 두지만 훨씬 더 자세하고 풍부하게 주변 상황을 묘사하고 있다. 카리시미의 오라토리오에서는 스토리를 전개해 나가는 내레이터 역할을 히스토리쿠스가 맡고 있는데, 이는 후대 독일 수난곡에서 성경 본문을 설명하며 이야기를 전개해 나가는 복음사가 역할의 효시라 할 수 있다. 입다(T), 입다의 딸(S1), 이스라엘인(B)이 등장하고 마지막 부분 입다의 딸이 산으로 들어가는 장면에서 메아리 역을 두 명의 소프라노(S2, S3)가 담당케 하므로 사람들뿐 아니라 주변의 자연도 의인화하여 독창자로 지정하므로 모두 입다 딸의 죽음을 애도함을 강조하고 있다. 이 곡은 모두 24곡의 6성(S1, S2, S3, A, T, B) 독창과 합창으로 구성되며 막의 구분은 없지만 내용과 분위기상 두 부분으로 나눌 수 있다.

전반부는 1~13곡으로 입다가 암몬족과 전쟁하는 모습과 승리를 찬송하는 축제적 분위기로 진행된다. 첫 합창은 성경적 내레이티브와 드라마적 확장으로 전개되고 있으며, 전반적으로 비통한 분위기로 몰고 가기 위해 세세한 부분에서 성경 구절에는 존재하지 않는 극적인 묘사가 추가된다. 입다의 승리에 대한 축하 분위기

속에서 히스토리쿠스에 의해 입다의 맹세가 제기되며 지켜져야 한다는 환희와 비탄이 교차하는 강력한 극적 효과를 연출한다.

후반부는 14~24곡으로 하나님과의 서원에 따라 전쟁에서 돌아올 때 처음 축하해 준 자신의 딸을 하나님 앞에 번제로 바쳐야 하는 고뇌와 갈등의 슬픈 드라마를 엮어낸다. 이 오라토리오의 하이라이트는 마지막 부분 입다의 딸이 죽는 장면으로 입다 딸의 비통에 찬 목소리가 메아리가 되어 온 산과 계곡에 울려 퍼지고 이를 슬피 여기는 이스라엘인들의 합창이 슬픔을 아름다움으로 승화시키는 고풍스러운 분위기가 매우 매력적이다.

22곡 히스토리쿠스, 입다의 딸(S1), 메아리(S2, S3) : 그래서 입다의 딸은 멀리 산으로 떠났다
Abiit ergo in montes filia Jephtha

히스토리쿠스 입다의 딸은 그녀의 처녀성을 안타까워하는 친구들과 함께 산으로 오른다 입다의 딸 언덕과 산들도 슬퍼하며 내 마음의 고통을 덮을 듯 큰 소리로 우네 메아리 소리치며 울어라	입다의 딸 보라, 나는 처녀로 죽을 것이오 내 죽음으로 아이에게서 위안을 찾을 수 없을 것이오 한숨 쉬라, 너희 숲, 샘물과 강물 처녀의 파멸을 덮으며 울어라 메아리 울어라

23곡 입다의 딸(S1), 메아리(S2, S3) : 계곡은 울며 슬퍼하고 Plorate, plorate colles

입다의 딸 오, 이스라엘의 승리, 아버지의 영광을 기뻐하는 사람들 한가운데서 나는 얼마나 울었는가 아이가 없는 처녀, 유일한 딸은 살아 있지 않고 죽으리라	바위들이 두려워하고 언덕들도 놀라리라 계곡과 동굴은 무서운 소리와 함께 소리 치리 메아리 다시 소리 치리

24곡 합창 : 울어라, 이스라엘의 아이들아ₚₗₒᵣₐₜₑ, ₚᵢₗᵢᵢ ᵢₛᵣₐₑₗPlorate, filii Israel

울어라, 이스라엘의 아이들아 울어라, 모든 처녀들아	입다의 외동 딸을 위해 슬픈 노래로 애곡하라

헨델 : 오라토리오 '입다Jephtha', HWV 70, 1752

〈입다〉는 헨델의 나이 66세에 작곡한 성경 주제 오라토리오 중 실질적인 가장 마지막 작품으로 음악적 원숙미가 돋보이는데, 곡이 완성될 무렵 시력에 문제가 생긴다. 헨델은 "하나님이시여, 천명은 이다지도 어두운 것입니까? 왼쪽 눈의 시력이 약해져 작곡을 중단합니다."라고 고백한다. 아이러니하게 이 곡 2막의 아버지와 딸의 운명을 노래하는 합창 '주님이시여, 당신의 명령이 얼마나 어두운가'란 곡에서 작곡을 멈춘 뒤 2개월 만에 재개하여 완성하고 이듬해 초연할 즈음 백내장으로 한쪽 눈의 시력을 완전히 잃게 되며 다른 한쪽 시력도 약해져 갔다. 대륙에서 바흐가 사망하고 바로크 시대가 저물어 갈 무렵 헨델은 최고의 합창 음악 작곡자로서 중산 계급 청중들을 향한 진지한 호소로 일관하며 고전주의라는 새로운 시대를 순응하며 맞이하게 된다.

〈입다〉는 모두 3막 13장 67곡으로 구성되어 있다. 등장인물은 입다(T), 그의 딸 이피스(S), 성경에 명시된 이복 형제를 대표하는 인물로 입다의 형 제불(B), 성경에는 나오지 않지만 딸에 대한 강한 모성애를 발휘하는 입다의 아내 스토지(MS)인데 여호수아에서 옷니엘과 악사의 사랑을 삽입한 것 같이 이피스의 연인 하모르(A)를 배역에 포함하여 이피스 대신 목숨까지 내놓겠다며 사랑하는 마음을 표시하여 딱딱한 내용의 극을 부드럽게 흐르도록 하고 있다. 특이한 점은 성경에 입다의 딸은

반 린트 '입다의 딸'　　　　　　　　1640, 캔버스에 유채 48×64cm, 에르미타주 미술관, 상트페테르부르크

피터르 반 린트Pieter van Lint(1609/90)는 루벤스와 동시대에 안트베르펜에서 활동한 화가로 루벤스와 동일한 화풍을 보이지만 좀 더 섬세한 묘사를 하고 있다. 입다의 개선 행렬이 딸 앞에서 갑자기 멈춘 상황이다. 입다의 딸이 친구들을 대동하고 아버지의 개선을 환영하는 춤을 추며 앞으로 다가선다. 순간, 놀란 입다는 말을 멈추고 앞으로 일어날 상황이 걱정스러워 옷을 찢으며 원망의 시선으로 하늘을 쳐다본다. 따르던 병사들 모두 몹시 당황한 모습으로 어리둥절해 하며 입다의 행동을 주시하고 있다.

친구들과 산에 올라가 죽는 것으로 기록되어 있지만, 헨델은 재치를 발휘하여 입다의 딸이 사제들에 의해 하나님께 바쳐지려는 순간, 천사가 나타나 의식을 멈추고 입다의 딸을 살리며, 하나님과의 서원을 지키려는 입다의 신실한 믿음을 인정한다. 그들은 모두 기쁜 마음으로 하나님의 자비에 감사드리며 해피엔딩으로 마무리된다.

입다 1막 7장 : 1~21곡

바알과 모압의 신 몰룩, 암몬의 신 크모스를 섬기던 이스라엘 민족은 18년간 암몬의 억압을 받는데, 입다의 형 제불이 입다를 새로운 지도자로 추천하자 이스라엘 민족은 더 이상 이들에게 숭배하지 않을 것을 선언한다. 입다가 전쟁에서 승리하면 민족의 지도자가 될 것이란 약속을 받고 전쟁에 나아갈 것을 결심하자 그의 아내 스토지는 슬프지만 '온후한 속삭임 안에서 나는 슬퍼한다'로 남편의 승리를 기원한다. 입다의 딸 이피스는 연인 하모르와 승리를 노래한다. 입다는 주님의 전능한 힘으로 암몬을 물리치고 돌아올 때 첫 번째 마주치는 사람을 주님께 바치리라 맹세한다. 입다의 아내가 두려움을 느끼자 이피스는 어머니께 두려워 말라 위로하며 여호와께 기도할 때 입다의 출정 명령이 내려진다.

1막1장 4곡, 합창 : 암몬의 신과 왕에게 더 이상은No more to Ammon's god and king

제불과 이스라엘인들은 더 이상 모압과 암몬의 신을 섬기는 우상 숭배를 하지 않으리라 다짐한다.

더 이상 암몬의 신과 험악한 몰룩 왕에게 용광로 주위에서 음침한 춤을 추며 심벌즈를 울리지 않으리라	크모스에게 더 이상 여호수아를 찬미하듯 탬버린과 노래로 찬양하지 않으리라

1막2장 8곡, 아리아(스토지) : 온후한 속삭임 안에서 나는 슬퍼한다
In gentle murmurs will I mourn

온후한 속삭임 안에서 나는 슬퍼한다 동료를 잃은 비둘기의 슬픔 같이	그리고 자유와 지속적인 사랑을 위해 당신이 돌아오기를 탄식하며 바랍니다

1막3장 14곡, 2중창(이피스, 하모르) : 이 일들이 지나가면 우리는 얼마나 행복할까
These labours past, how happy we

경쾌로운 현의 반주로 이피스가 선창하면, 동일 선율을 하모르가 반복한 후 후반부는 함께 2중창을 부른다.

이 일들이 지나가면 우리는 얼마나 행복할까 정복의 나무에서 열매를 맺을 때	그들의 영광이 증명될 것이며 사랑의 잔치가 펼쳐지리라(반복)

1막4장 15곡, 아콤파나토(입다) : 머릿속의 의심스러운 상상은 무엇을 의미하나
What mean these doubtful fancies of the brain

머릿속의 의심스러운 상상은 무엇을 의미하나 잠시 밝고 어둠의 밤이 지속되는 영감 속에 기쁨의 비전이 솟아오르네 이상한 열정으로 가슴이 터질 듯하네 내 팔이 열 배의 줄로 연결되어 하늘에 도달된 듯 활력이 넘치네 내 영혼아, 아직은 겸손하라 하나님의 성령이여	그 위대한 이름으로 제안드립니다 주님, 주님의 전능하신 능력으로 암몬과 모욕하는 무리들을 우리가 갈지 못한 오랜 땅에서 쫓아내게 하소서 영원한 정복자로 안전하게 돌아올 때 저를 반기러 나온 자 중 가장 먼저 눈을 마주치며 경의를 표하는 자는 영원히 주님의 것입니다 아니, 주님께 희생물로 바치겠습니다

1막6장 19곡, 서창(이피스) : 밤의 검은 환상들을 두려워하지 마세요
Heed not these black illusions of the night

앞일을 걱정하며 두려워하는 어머니를 위로하기 위해 경쾌한 선율로 노래한다.

밤의 검은 환상들을 두려워하지 마세요	이미 승리하신 것처럼 보입니다
평온한 수풀을 조롱하는 그들을	여호와께서는 우리의 기도를
두려워하지 마세요	들어주시리라 의심치 않습니다
아버지는 성스러운 불로 힘 입어	

1막6장 20곡, 아리아(이피스) : 행복한 날의 웃음 짓는 새벽The smiling dawn of happy days

행복한 날의 웃음 짓는 새벽	우울한 두려움을 쫓아내어라
전망을 명확하게 제시하고	평화가 보여주는 모든 매력으로
기쁘게 하는 희망의 모든 밝은 빛	일년 내내 봄날을 만들어라

입다 2막 4장 : 22~48곡

헨델은 입다의 전쟁 장면을 천사들이 하늘에서 내려와 싸우는 모습의 합창으로 묘사하는 기발한 발상을 보인다. 하모르가 승리를 알리며 노래하고 춤추자고 하자 이피스가 아름다운 아리아 '류트로 부드러운 선율을 연주하라'를 기쁨 넘치게 부른다. 입다의 딸은 친구들과 개선하는 아버지를 맞으며 춤추고 노래하지만 입다가 딸의 환영을 거부하며 자책하는 마음으로 하나님과의 약속을 고백하고 딸을 희생제물로 바칠 일을 걱정하며 고민에 빠진다. 아내는 차라리 입다에게 죽으라 하고, 하모르는 입다 대신 자신이 목숨을 바치겠다고 나선다. 제불은 산 사람을 몰록 신에게 제물로 바치는 암몬의 제사를 하나님께서는 결코 원치 않으실 것이라 말하지만, 입다는 하나님께 대한 약속을 돌이킬 수 없음에 괴로워한다.

이피스가 들어와 자유를 찾은 이스라엘의 기쁨에 비해 자신의 목숨은 보잘것없다며 여호와의 뜻에 순종하리라 노래한다. 입다는 딸을 바치고 싶지 않은 자신의 심정을 고백하며 아침이 밝는 것을 두려워한다. 이스라엘 민족은 합창으로 주님의

명령의 두려움을 노래하며 비통하게 마무리하는데, 마지막 가사 '존재하는 것은 무엇이든 옳다Whatever is, is right'에서 헨델은 자신의 고백과 일치함을 발견하고 더 이상 볼 수 없을 정도로 시력이 떨어져 작곡을 중단한다.

2막1장 24곡, 합창 : 케룹과 세라핌Cherub and Seraphim

현악기의 빠른 반주에 맞추어 천사가 하늘에서 내려와 싸우는 전쟁의 모습을 합창으로 묘사한다.

운명의 메신저인 케룹과 세라핌 천사들은	움직임
두려운 명령을 기다린다	그들은 회오리바람을 타고 폭풍을 이끌며
번개의 불꽃보다 더 신속하고 미묘한	싸운다

2막1장 27곡, 아리아(이피스) : 류트로 부드러운 선율을 연주하라
Tune the soft melodious lute

부점리듬을 사용한 플루트 반주와 이피스가 화려한 콜로라투라로 설레는 마음을 나타내고 있는 아름다운 아리아다.

류트로 부드러운 선율을 연주하라	우리의 엄숙한 날들을 노래하듯이
상쾌한 하프와 지저귀는 플루트로	위대한 여호와를 위한 찬양노래를
이를 데 없는 기쁨을 연주하라	천상의 합창단이 부르네(반복)

2막3장 35곡, 합창(이피스와 친구들) : 환영합니다 생동하는 빛으로
Welcome as the cheerful light

이피스와 친구들이 "소고를 들고 춤을 추면서"(삿11:34)란 기록에 따라 가보트(2박자의 춤곡)로 노래하며 춤추는 모습이다.

환영합니다 가장 어두운 밤의 그늘을	함께 온 봄을
지나온 생동하는 빛을	이 위대한 축복은 승리하는 날개 위에
환영합니다 대지를 덮은 평화의 비와	평화를 가져오네

2막3장 39곡, 서창(제불, 입다) : 형제여 왜 괴로워하는지Why is my brother thus afflicted

제불이 다그치자 입다는 비참한 심정으로 하나님과의 서원을 고백한다.

제불	보라, 이 비참한 자를
형제여 왜 괴로워하는지 말하라	기쁨의 정상에서 떨어져 불행의 저주로
어찌하여 딸의 축하를 저버렸느냐	가장 낮은 곳으로 던져지네
왜 딸을 불친절한 경멸로 쫓아내고 있나	나는 처음 만나는 자를
입다	주님께 희생제물로 바치리라 맹세했소
제불, 하모르 그리고 사랑하는 아내여	아아, 내 딸이었고 그녀는 죽게 되었소

2막4장 45곡, 아콤파나토(이피스) : 천국은 승리에 대한 찬사를 전하지만
Such news flies swift

이피스는 슬픈 마음으로 자신의 결심을 이야기한다.

천국은 승리에 대한 찬사를 전하지만	그 대가 치고 너무 작네요
모든 슬픔의 원인은 아버지의 서원이네	하지만 하나님의 뜻을 받아들이리
아버지의 승리로 이스라엘은	위대한 희생으로 주님의 축복이
자유를 얻었네	이 나라, 친구들, 사랑하는 아버지께
이 기쁨에 비하면 미천한 내 목숨은	부어지리라

2막4장 47곡, 아콤파나토(입다) : 네 착한 마음이 아버지의 피 흘리는 마음을 더욱 깊이 찌르고 있구나Deeper, and deeper still, thy goodness, child, pierceth a father's bleeding heart

입다의 마음속에서 일어나는 여러 가지 혼란스러운 상태를 격정적으로 나타내며 후반에 날이 밝으면 딸을 바쳐야 하는 처지를 한탄하며 마무리한다.

네 착한 마음이 아버지의 피 흘리는 마음을	나는 맹세하지 않았다고 할 수 있을까
더욱 깊이 찌르고 있구나	위대한 여호와께서 크모스 같은
내 고약한 혀에서 나온 잔인한 말	거짓 신들 같이 자고 계셔서 내 맹세를
오, 성난 바람 속에 사막의 울림으로	듣지 못했다고 하실 수 있을까
사람의 귀에 충격적으로 속삭이게 해주오	아니지, 천국은 내 생각을 듣고

적어 놓았을 것이고 그렇게 되어야 한다	아버지에 의해 운명이 결정되다니
이 끔찍한 기억이 내 머릿속에 쌓이고	그래, 서원은 과거의 일이다
천천히 가슴에 쏟아 부어	길르앗은 적들을 물리치고 승리했으나
나를 광란에 빠뜨린다	내일 새벽이 되면 나는 더 이상 딸을
내 유일한 딸, 너무 귀중한 아이	볼 수 없다

2막4장 48곡, 합창 : 주님이시여, 당신의 명령이 얼마나 어두운가
How dark, O Lord, are Thy decrees

헨델은 이 곡을 작곡하고 시력이 극도로 나빠져 작곡을 중단하는데, 어둠 속을 헤매는 이스라엘인들의 처지를 비통한 선율로 묘사하고 있다.

주님이시여, 당신의 명령이 얼마나 어두운가	우리 인간은 알지 못하네
우리의 모든 환희가 슬픔으로 변하고	존재하는 것은 무엇이든 옳다
어떤 확실한 행복도, 어떤 견실한 평화도	

입다 3막 2장 : 49~67곡

헨델이 시력을 약간 회복하고 두 달 만에 3막의 작곡이 재개된다. 입다가 딸을 희생시켜야 하는 저주에 고통스러워하며 천사에게 딸의 영혼이 하늘로 떠오르게 해달라 기원하며 유명한 아리아를 부른다. 이스라엘 사제들은 주님의 신성한 결정에 따라 입다의 딸을 희생제물로 바치려 한다. 잠시 심포니라는 기악 간주가 흐르며 입다의 딸을 바치는 의식이 준비된다. 이때 천사가 나타나 사제들의 손을 멈추며, 입다에게 제물의 희생이 아닌 순결한 처녀의 몸으로 영원히 주님께 바쳐져야 한다며 딸의 목숨을 구하고 입다의 신실한 믿음을 인정한다. 이에 입다와 사제들이 여호와의 자비에 감사드린다. 제불이 입다를 높이 세우자 스토지는 딸을 안으며 기뻐하고 하모르는 기쁨으로 이피스를 맞이하는데, 이피스가 평생 처녀로 살아야 하는

점을 이해하고 입다에게 자신을 아들로 받아달라고 요청한다. 이스라엘 백성 모두 주님을 찬양하며 할렐루야로 마무리한다.

3막1장 49곡, 서창(입다) : 너의 증오의 햇살을 구름 속에 숨겨다오 Hide thou thy hated beams

> 태양이여, 너의 증오의 햇살을
> 구름 속에 숨겨다오
> 아버지의 저주처럼 깊은 어둠 속으로
>
> 승리와 평화에 대한 대가로
> 자신의 외동딸을 희생해야 하는
> 아버지의 저주처럼

3막1장 50곡, 아리아(입다) : 천사여 그녀를 하늘로 떠오르게 해주오 Waft her angels to the sky

입다가 사랑하는 딸을 바쳐야 하는 애절한 마음으로 딸이 천상에서 영원한 생명을 누리기를 기원하며 부르는 매우 유명한 아리아다.

> 천사여 그녀를 하늘로 떠오르게 해주오
> 저기 저 높은 푸른 들판으로 그대들처럼
> 그곳에서 영광스럽게 일어나
>
> 그대들처럼 그곳에서 영원히 군림하기를 천
> 사들이여(반복)

3막1장 54곡, 간주곡 Symphony

입다의 딸을 바치는 의식이 거행되는 순간이지만, 입다의 소망이 실현됨을 암시하듯 짧고 경쾌한 간주곡이 울려 퍼진다.

3막1장 55곡, 서창(천사) : 입다야, 일어나라 너희 사제들은 살육의 손을 멈추어라
Rise, Jephtha, and ye rev'rend priests the slaughterous hand

> 입다야, 일어나라
> 너희 사제들은 살육의 손을 멈추어라
> 서원은 돌이킬 수 없지만
> 하나님의 율법도 의도도 그런 것은 아니다
> 바르게 파악하면 네 소망이 성취될 것이다
> 입다야, 네 딸은 하나님께 순수한 처녀로
>
> 영원히 봉헌되어야 한다
> 봉헌의 대상은 희생을 통해 만나는
> 것이 아니다
> 그렇지 않으면 그녀는 하나님께 학살당하리라
> 성령께서 네 신실함을 인정하시어
> 네 서원을 이렇게 설명하셨다

3막2장 59곡, 서창(제불) : 나의 명예스러운 동생, 이스라엘의 사사여
My honour'd brother, judge of Israel

이 행복한 일을 축하하자
나의 명예스러운 동생, 이스라엘의 사사여
그대의 믿음과 용기,

충성심과 진실을 온 민족이 찬양하리
모두 그 딸의 이름으로 찬양하자

3막2장 64곡, 아리아(하모르) : 천국은 솟아오르는 한숨마저 잠재우는 힘이 있네
This heaven's all ruling power that checks the rising sigh

천국은 솟아오르는 한숨마저 잠재우는
힘이 있네
나는 아직도 천사를 흠모하고 생각하네

인간보다 더 아름답고 매력적인
천사의 빛나는 광택을(반복)

3막2장 67곡, 합창(이스라엘인) : 주님을 두려워하는 자들은 축복받네
They blest who fear the Lord

길르앗의 집에서 한 목소리로
축복 속에서 기뻐하십시오
전쟁의 파괴로부터 자유를 얻고
평화가 온 세상에 퍼질 때

당신이 펼쳐 놓은 미덕의 길을 걷는 동안
주님을 두려워하는 자들은 축복받네
아멘
할렐루야

삼손

삼손은 40년간 블레셋의 지배 하에 있던 이스라엘의 단 지파 출신이고 나실인으로 아버지 마노아가 하나님께 서원하여 얻은 자다. 나실인은 날 때부터 하나님께 바쳐지며 필히 지켜야 할 금기사항을 엄수하여 항상 거룩함을 유지해야 한다. 즉, 포도주와 독주를 멀리하며 포도즙, 포도식초, 생포도나 건포도도 먹지 말아야 하고

머리에 삭도를 절대로 대지 말아야 하며 부모, 형제 자매가 죽은 때라도 시체를 가까이하지 않으므로 몸을 더럽히지 말고(민6:3~8) 구별된 삶을 살아야 한다. 대신 나실인은 특별한 능력을 부여받게 되는데 사무엘은 예지력을 부여받고, 삼손은 강한 힘을 부여받는다. 만일 금기사항을 지키지 않으면 그 능력 또한 사라지게 되는데, 삼손은 이 세 가지 금기사항을 모두 어기게 된다.

삼손은 마지막 사사다. 앞서의 모든 사사들이 대적의 지배 하에서 그들을 무찌르고 사사로 활동하는 한 가지 이야기로 이루어져 있는데, 삼손은 블레셋 사람 천 명을 죽이고 20년을 활동한 기록과 들릴라란 여자의 유혹에 넘어가 머리카락이 잘려 힘이 사라지고 블레셋 병사들에게 잡혀가 눈이 뽑히는 수모를 당하는 상태에서 마지막으로 자신의 죄를 뉘우치며 다곤 신을 위한 축제에 불려나가 다시 살아난 괴력으로 신전을 무너뜨려 블레셋을 말살하고 자신도 죽는 영웅적 사사로 남게 된다. 결국 마지막 사사인 삼손이 눈이 뽑혀 사사 시대가 막을 내리는 것과 유다의 마지막 왕인 시드기야가 눈이 뽑혀 바벨론으로 잡혀가므로 이스라엘이 최후를 맞이한 데서 공통점을 발견할 수 있다.

삼손이 워낙 극적인 삶을 살았고 들릴라와의 달콤한 사랑 이야기가 매우 좋은 오페라 주제가 되기에 프랑스 작곡가 생상스Saint Saëns, Camille(1835/1921)는 둘의 사랑 이야기에 초점을 맞춘 오페라 〈삼손과 들릴라〉를 작곡했고, 헨델은 오라토리오 〈삼손〉으로 영웅적인 사사의 상을 그리고 있다.

레니 '삼손의 승리' 1611∼2, 캔버스에 유채 260×223cm, 볼로냐 국립미술관

귀도 레니Guido Reni(1575/1642)는 로도비코 카라치에게 사사한 카라치파에 속하며 우미하고 균형 있는 인체 묘사, 뚜렷한 윤곽선을 특징으로 한다. 삼손은 소라와 딤나 인근에 위치한 짐승 턱뼈와 같이 생긴 장소에서 나귀 턱뼈로 블레셋 사람 천 명을 죽이고 승리한 후 물을 마신 장소를 라맛 레히Ramath Lehi라 이름 지었다. 불가타 성경의 라틴어 번역에서 레히는 가인이 아벨을 죽일 때도 사용된 '턱뼈'며 라맛은 '언덕'이란 뜻으로 "레히에서 물이 솟아나오다."(삿15:19)를 "당나귀 뼈에서 물이 흘러나오다."로 오역함에 따라 성경에 충실하여 오역 그대로 삼손이 시체를 밟고 당나귀 턱뼈에서 나오는 물을 마시고 있는 모습으로 묘사하고 있다.

렘브란트 '삼손의 결혼'　　　　　　　　　1638, 캔버스에 유채 127×178cm, 베를린 국립미술관

그림의 제목은 〈삼손의 결혼〉이지만 렘브란트 이야기의 초점은 삼손의 수수께끼(삿14:10~20)에 맞춰져
있다. 삼손은 딤나 여인과 결혼하여 당시 딤나의 젊은이들이 하는 풍습대로 아내의 친구들 서른 명이
참석하는 잔치를 일주일 동안 베풀며 예복 30벌을 걸고 수수께끼를 낸다. 삼손이 손가락을 짚어가며
수수께끼의 내용을 설명하고 있다. 친구들은 삼손의 아내를 협박하여 답을 알아내 수수께끼의 답을
맞춘다. 그림의 중심에 있는 아내의 눈빛에 두려움이 나타나 있다. 결국 삼손은 아스글론으로 내려가
서른 명을 죽이고 옷을 벗겨 수수께끼를 푼 친구들에게 나눠주고 답을 알려준 아내에 대한 분노로 아
내를 버리고 아버지 집으로 올라가 버린다. 그러자 삼손의 아내는 도망쳐 그의 들러리를 서준 친구의
아내가 된다. 이를 알게 된 삼손이 장인을 찾아가 포악하게 주먹을 쥐고 따지는 장면을 렘브란트는
〈장인을 비난하는 삼손〉이란 작품으로 묘사하고 있다.

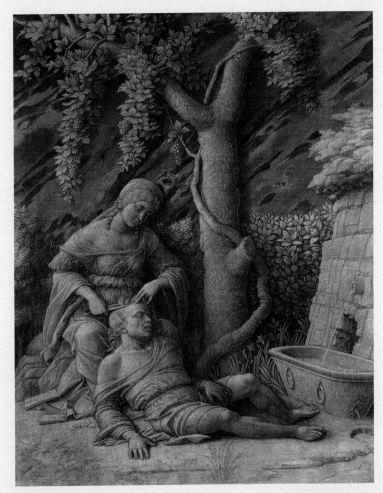

만테냐 '삼손과 들릴라'　　　　　　　　　1506, 린넨에 템페라 47×36.8cm, 런던 국립미술관

안드레아 만테냐Andrea Mantegna(1431/1506)는 파도바 출신으로 드로잉에 뛰어나 정밀한 밑그림을 바탕으로 원숙한 원근법을 구사하여 벨리니, 다 빈치, 뒤러 등에게 큰 영향을 끼친다. 그리자이유 Grisaille란 회색, 갈색조의 단색만을 사용하여 명암과 농담으로 입체감을 표현하는 회화 기법인데 〈삼손과 들릴라〉는 이 기법을 사용한 작품이다. 배경의 나무를 감고 있는 포도 넝쿨은 나실인 삼손의 금기사항인 알코올의 위험에 대한 경고로 부각시키고, 들릴라가 삼손의 머리를 자르는 모습에서 삼손을 들릴라보다 왜소하게 묘사하여 삼손의 힘의 상실을 나타내고 있으며, 나무 기둥 아랫부분에 들릴라의 행위에 대해 '사악한 여자는 악마보다 세 배 더 나쁘다.'라고 적고 있다. 우측에 계속 흐르는 물은 무절제한 정욕의 분출이며, 죄의 원천임을 상징한다.

생상스 : '삼손과 들릴라'Samson et Dalila, OP. 47, 1877

2막 아리아(들릴라) : 그대 음성에 내 마음 열리고Mon coeur s'ouvre à ta voix

삼손은 들릴라를 잊을 수 없어 소렉 골짜기 들릴라의 집으로 찾아가지만 자신은 하나님을 따라야할 사람이란 경계심을 늦추지 않는다. 들릴라는 삼손을 반갑게 맞으며 신보다 강한 것이 사랑임을 아리아로 감미롭게 고백하며 삼손의 마음을 사로잡는다. 잠시 후 들릴라는 삼손에게 힘의 원천이 무엇인지 다그쳐 물으며 가르쳐 주지 않을 거면 떠나라고 말하고 방으로 들어간다. 이때 천둥, 번개가 치며 하늘이 노하자 삼손은 손을 들어 기도하고 들릴라의 방으로 들어가 자신의 힘의 비밀이 긴 머리카락임을 알려주게 된다. 들릴라는 삼손이 잠든 사이 머리카락을 자르고 대기하던 블레셋 병사들에게 삼손을 넘기며 2막이 마무리된다.

그대 음성에 내 마음 열리고 아침의 입맞춤에 눈뜨는 꽃처럼 광활한 기쁨이 나를 둘러싸고 이제 다시는 눈물 짓지 않도록 변치 않는 사랑 다정한 말씀과 진실 어린 맹세를 들려주시오 나의 사랑 나의 사람	이 사랑의 힘에 당신의 몸을 적시고 서로 함께 이 기쁨에 취하여 바람에 일렁이는 보리이삭처럼 마음은 흔들리고 이 열정에 서로 설레어 당신의 속삭임에도 소스라치게 놀라는 이 사랑의 위력에 매혹되어 삼손, 삼손, 당신을 사랑합니다

'가사 성문을 들고 가는 삼손'

1180~1200, 스테인드글라스, 뷔르텐베르크 주립박물관, 슈투트가르트

삼손이 가사의 한 기생에게 갔을 때 군중들이 새벽에 그를 죽이려고 성문 밖에서 매복하며 기다리는데, 삼손이 한밤중에 성 문짝들과 두 문설주와 문빗장을 빼어 어깨에 메고 헤브론 앞산 꼭대기로 올라가 던져버리려 한다.

루벤스 '삼손과 들릴라' 1609, 목판에 유채 185×205cm, 런던 국립미술관

페테르 파울 루벤스Peter Paul Rubens(1577/1640)는 반종교개혁에 앞장선 구교의 신봉자로 이탈리아 유학에서 습득한 인체 묘사 및 강렬한 채색, 동적 운동감을 특징으로 하는 가장 바로크적인 화가다. 〈삼손과 들릴라〉는 그의 특징들을 잘 살려 감상자의 시선을 사로잡고 있는 작품이다. 고급 사창가를 배경으로 설정하여 어두우며 사치스러운 내부장식으로 강렬한 에로티시즘을 발산하는데, 한쪽 가슴을 드러낸 들릴라는 베네치아 화파가 창녀를 묘사할 때 사용하던 표현 방법으로 삼손을 유혹하여 파멸시키는 팜므파탈이 풍겨나며, 용사 삼손은 미켈란젤로의 근육질 인물을 모방하고 있다. 이 음모의 조력자인 뚜쟁이 노파는 촛불을 밝히며 자신의 역할에 충실하다. 문밖에 삼손을 잡으러 온 병사들이 대기하고 있으며, 벽감(벽을 오목하게 팜)의 비너스와 큐피드 조각은 사랑이 죽음을 부른다는 삼손의 맹목적 사랑을 상징한다. 조각 속의 비너스와 들릴라의 시선이 큐피드와 삼손을 향하여 각각 동일한 각도를 이루고 있는 대비도 흥미롭다.

렘브란트 '삼손의 눈을 멀게 하다'　　　1636, 캔버스에 유채 206×276cm, 프랑크푸르트 국립미술관

들릴라는 손에 가위와 삼손의 머리털을 들고 있지만, 눈빛은 두려움과 연민으로 가득 차 있다. 삼손의 눈을 멀게 하고 체포하는 임무를 맡은 다섯 명의 병사가 각자 역할을 분담하여 등 뒤에서 목 조이기, 오른팔을 사슬로 묶기, 앞에서 창, 뒤에서 칼을 들고 만일의 사태에 대비할 때 단검을 든 병사가 눈을 찌르는 순간을 묘사하고 있다. 삼손은 잘린 머리털과 함께 하나님의 영이 떠나 괴력을 잃게 되어 무기력하게 저항도 못하고 고통으로 얼굴을 찡그린다. 렘브란트는 이 그림에 큰 애착을 갖고 있었는데 완성 3년 후인 1639년 시인인 하위헌스Huygens, Constantijn(1596/1687)에게 이 그림을 선물로 주면서 "이 그림을 햇살이 밝게 비치는 곳에 전시하십시오. 그리고 멀리 떨어져서 감상한다면 불꽃이 번뜩이는 기분을 느낄 수 있을 것입니다."라고 조언했듯이 환상적인 색채와 동굴 밖에서 안으로 들어오는 빛으로 렘브란트 조명을 만들며 등장인물을 비추는 효과를 극대화한 작품이다.

헨델 : 오라토리오 '삼손Samson', HWV 57

헨델의 이탈리아풍 오페라 공연이 계속 실패한 반면, 오라토리오 〈메시아〉는 성공을 거둔다. 그 성공에 고무되어 헨델은 대작 〈메시아〉 완성 직후인 1741년 또 다른 대작 〈삼손〉의 작곡에 착수하여 이듬해 10월에 완성한다. 이를 계기로 헨델은 오페라에서 오라토리오로 완전히 방향을 전환한다. 헨델은 이미 작곡한 오라토리오를 통해 나아갈 방향을 정하고 있었지만 오라토리오에서도 오페라와 같은 극음악의 특징을 강조한다. 합창은 초기 독일적인 특징이 강했으나 점점 영국적인 독창성을 보이게 되며 등장인물의 개인적 표현보다 회중들의 생각을 강조하여 집단적인 주장을 표현한다.

〈삼손〉은 무대에 올려 공연될 정도로 가장 오페라에 가까운 오라토리오로 평가된다. 이 곡은 성경의 삼손 이야기의 거의 마지막 부분인 삼손이 눈이 멀어 감옥에 갇혀 있는 상태에서 시작하는데, 영국 시인 밀턴의 《투사 삼손》을 기초로 한 대본을 사용한다. 〈삼손〉은 모두 3막 10장 87곡으로 이루어진 대작으로 등장인물 중 삼손(T)과 아버지 마노아(B), 들릴라(S)는 성경에 나오는 인물들이다. 그러나 이 곡은 삼손의 영웅성에 초점을 맞추므로 성경과 달리 들릴라를 아내 역할로 분하며, 삼손이 악처를 만나 곤경에 빠져 처음부터 눈이 먼 상태로 나오므로 삼손의 눈이 되어 모든 상황을 전달해 주는 역할로 친구 미카(A)를 등장시킨다. 그 밖에 삼손을 조롱하며 축제장으로 끌고 나오는 역할을 하는 블레셋의 거인 하라파(B)와 다곤 신전의 제사장(Br), 가자 지역의 태수인 아비멜렉(B)이 등장하여 마지막 삼손의 영웅적 활약을 보여주는 계기를 만들며 사사로서의 삼손을 부각시키고 있다.

삼손 1막 3장 : 1~30곡

삼손이 머리털이 잘리고 눈이 먼 채 감옥에 갇혀서 유혹에 빠졌던 자신을 책망하는 장면으로 시작하는데, 다곤의 사제들이 축제를 벌일 때 들릴라도 다곤을 찬양한다. 삼손은 빛을 완전히 잃은 절망감에 비통하게 노래하고 친구 미카는 삼손의 비참한 모습에 슬퍼하며 누구나 실수를 할 수 있다고 위로하지만, 삼손은 들릴라를 만난 것에 대해 자책하며 후회한다. 삼손이 '왜 이스라엘의 신은 자고 계신가'라고 탄식하며 복수의 의지를 불태울 때 아버지 마노아는 진정한 신은 다곤이 아닌 우리의 주님이시라며 삼손의 석방을 위해 노력하고 있다고 삼손에게 희망을 준다.

1막1장 3곡, 합창(다곤의 사제들) : 나팔 소리 높이 울리네Awake trumpet's lofty sound
다곤 신전에서 벌어지는 축제를 알리는 블레셋 사람들의 흥겨운 합창으로, 트럼펫이 울리며 축제적 분위기로 노래한다.

나팔 소리 높이 울리네	즐겁고 성스러운 축제가 시작되네
온 땅에 다곤 왕의 면류관을 받을 때	

1막1장 4곡, 아리아(들릴라) : 가자 사람들아 이곳으로 가져오라Ye men of Gaza, hither bring
들릴라가 다곤 신을 찬양하는 노래다.

가자 사람들아	엄숙한 찬송가와 생생한 노래로
즐거운 나팔과 현악기를 가져오라	다곤은 모든 언어로 칭송받으리

1막2장 12곡, 아리아(삼손) : 완전한 어둠이여Total eclipse
삼손이 눈이 멀어 빛을 완전히 잃고 절망감에 비통하게 노래한다.

해도 달도 없는 완전한 어둠이여	환영의 날 내 눈은 기뻤는데
정오의 불길 속에서 모든 것이 어둡네	왜 이렇게 가장 소중한 것을 잃었나
오, 영광스러운 빛, 환호할 수 없는 빛	해, 달, 별 모두 나를 어둡게 하네

1막3장 23곡, 아리아(삼손) : 왜 이스라엘의 신은 자고 계신가Why does the God of Israel sleep

> 왜 이스라엘의 신은 자고 계신가
> 두려운 소리가 들려오고 구름은 둥글게 감싼다
> 그러면 이교도가 이 천둥소리를 듣게 될까
> 당신의 진노는 폭풍 같이 일어나고
>
> 회오리바람으로 그들을 정죄하네
> 원수들이 수치와 곤경에 처할 때까지
> 나는 복수로 가득 차 있네

삼손 2막 4장 : 31~60곡

아버지의 위로에도 삼손은 괴로워하며 자신의 절제력이 부족했음을 후회하자 미카는 하나님께 '돌아오시어 주님의 종을 돌보소서'라고 기도한다. 들릴라가 시녀들을 데리고 들어와 삼손 앞에서 자신의 외로운 신세를 거북에 비교하여 노래하며 유혹하자 삼손은 자신을 파멸시키고 저주받게 한 여인을 더 이상 믿을 수 없다며 심경을 토로한다. 들릴라는 블레셋 여인과 함께 자기의 사랑의 진실을 믿어 달라며 2중창을 부르고 떠난다. 미카는 삼손의 강한 의지에 안도하고, 블레셋 사람들과 거인 하라파가 등장하여 삼손과 서로 말다툼을 벌이며 정정당당하게 겨루어 보자고 한다. 이스라엘인들은 여호와를 외치고 블레셋 사람들은 다곤 신을 외친다.

2막2장 36곡, 아리아(들릴라) : 애처로운 노래로, 요염한 신음 소리로
With plaintive notes and am'rous moan

들릴라가 자신의 처지를 홀로 된 거북에 비유하며 노래하는데 요염하게 울리는 바이올린의 반주가 유혹의 느낌을 더해준다.

> 애처로운 노래로, 요염한 신음 소리로
> 홀로 남은 거북이 속삭이네
> 즐거움을 싫어하는 나처럼
>
> 지루한 미망인으로 밤을 지내네
> 그러나 잃어버린 짝이 돌아올 때
> 불타오르는 것보다 두 배의 황홀감을 얻네

2막2장 38곡, 아리아(삼손) : 당신의 매력에 이끌려 멸망의 길로 갔네
Your charms to ruin led the way

들릴라에 대한 질책보다 자신의 잘못을 자책함과 더 이상 흔들리지 않는 강한 의지를 보인다.

당신의 매력이 나를 파멸로 이끌었네	당신과 함께 인생의 바다를 건너는
나의 감각은 타락했고 나의 힘은 노예가 됐네	내 운명이 얼마나 힘든지
내가 사랑했던 것만큼 당신에게 배반당했네	내게 얼마나 큰 저주인지

2막2장 40곡, 2중창과 합창 : 나의 신의와 진실, 삼손이여 알아주세요
My faith and truth, oh Samson, prove

감옥에 갇힌 삼손에게 나타나 사랑의 진실을 믿어달라는 들릴라와 블레셋 여인의 2중창에 이어서 합창이 가세한다. 이에 삼손은 더 이상 흔들리지 않고 단호히 거부한다.

들릴라	블레셋 여인
나의 신의와 진실, 삼손이여 알아주세요	그녀의 신의와 진실, 삼손이여 알아주세요
제 말을, 이 사랑의 목소리를 들어주세요	저 말을, 저 사랑의 목소리를 들어주세요
누가 사랑을 지겹다고 하겠어요	합창
모든 행복은 사랑을 즐기는 데서	그녀의 신의와 진실, 삼손이여 알아주세요
오지요	저 말을, 저 사랑의 목소리를 들어주세요

2막4장 50곡, 아리아(하라파) : 명예와 무력이 강한 적을 경멸하네
Honour and arms scorn such a foe

하라파는 자신의 힘을 자랑하며 삼손을 경멸하고 당당하게 겨루어 보자고 자극한다.

명예와 무력이 강한 적을 경멸하네	네 명예를 전복시키기 위해
내가 너를 불어서 끝낼 수도 있지만	반 죽음당한 노예를 파멸시키는 것은
이는 불쌍한 승리	내가 경멸하는 승리를 의미하네
너를 정복하기 위해	

삼손 3막 3장 : 61~87곡

하라파가 다시 들어와 다곤 신을 위한 축제에 삼손을 참가토록 명령하나 삼손은 히브리인으로 율법에 어긋난 일이라며 머리카락이 다시 자라 되찾은 성스러운 힘을 다곤 신을 위해 사용해야 하는지 고민한다. 하라파가 또다시 삼손을 부르자 삼손은 참가할 것을 결정하고 율법에 어긋난 일은 하지 않겠다는 의지를 보인다. 이어서 자신의 최후를 예견한 듯한 아리아 '이렇게 태양이 물속의 침상으로부터'를 부르고 미카도 주께서 삼손의 안내자가 되시기를 기도한다.

미카와 마노아가 삼손의 소식을 기다릴 때 집이 무너지는 듯한 큰 소리와 블레셋 사람들이 동요하는 소리를 듣고 놀란다. 이때 히브리인 전령이 미카와 마노아에게 와서 가자 사람들이 모두 죽었는데 삼손이 한 일이며, 삼손도 죽었다고 알린다. 마노아는 절망하면서 아들이 대가를 치른 것이라 위안한다. 성경에서는 아버지가 먼저 죽는데, 헨델은 아버지 손으로 영웅이 된 아들의 장례를 치르도록 한다. '장송 행진곡'이 장엄하게 울려 퍼지는 가운데 삼손의 장례 행렬에 이스라엘인들은 삼손이 영광스럽게 죽었다며 영원한 안식을 기원하고 여인들은 꽃잎을 뿌린다. 끝부분은 이스라엘 여인이 '빛나는 세라핌'이란 유명한 아리아로 환희에 찬 승리의 기쁨을 노래하고, 합창 '그들의 천상의 음악들이 모두 하나로 모여'로 화려하게 막을 내린다.

3막1장 64곡, 합창(이스라엘인) : 천둥으로 무장하신 위대한 주님이시여
With thunder arm'd, great God, arise

삼손을 구해 달라고 간청하는 이스라엘인들의 합창으로, 부점리듬이 천둥을 묘사한다.

천둥으로 무장하신 위대한 하나님	주님의 종은 주님의 보호를 받습니다
일어나십시오 주님, 도와주소서	구하소서
이스라엘의 챔피언이 죽습니다	오, 당신의 종을 구하소서

3막1장 67곡, 아리아(삼손) : 이렇게 태양이 물속의 침상으로부터
Thus when the sun from's wat'ry bed

적의 축제에 놀림감으로 불려 나가야 하는지 고민하던 삼손이 출두를 결심하며, 자신의 죽음을 예견한 듯 침착하고 평온하게 노래한다.

이렇게 태양이 물속의 침상으로부터	방황하는 그림자는 끔찍하고 창백한
흐린 빨강으로 커튼을 드리우고	감옥에 수감된 모든 병력
동방의 물결 위에 그의 턱을 고인다	그들의 유령은 무덤으로 미끄러져 떨어진다

3막3장 81곡, Symphony : 장송 행진곡Funeral March

삼손의 죽음을 비통해 하며 그 죽음을 운구하듯 장중하게 울려 퍼진다.

3막3장 83곡, 아리아와 합창(이스라엘인) : 거룩한 영웅이여, 부디 그대 무덤에
Glorious hero, may the grave

삼손이 블레셋을 물리치고 이스라엘을 위해 최후를 맞았다는 이야기를 들은 삼손의 아버지 마노아는 절망하면서도 대가를 치른 것이라 위안하며 그의 안식을 구한다. 이스라엘인들은 영광스럽게 죽은 삼손의 시신을 들고 들어오고 여인들이 꽃잎을 뿌리며 노래한다.

마노아	**여인들**
거룩한 영웅이여, 부디 그대 무덤에	월계관을 가져오고 월계수를 가져와서
평화와 명예가 영원하기를	그의 관에, 그의 가는 길에 뿌려라
그 모든 고통과 비애를 뒤로하고	**이스라엘 여인**
영원하고 달콤한 안식이 있기를	모든 영웅이 그대처럼 쓰러지기를
이스라엘인	슬픔에서 경사로
거룩한 영웅이여, 부디 그대 무덤에	**여인들**
평화와 명예가 영원하기를	월계관을 가져오고 월계수를 가져와서
이스라엘 여인	그의 관에, 그의 가는 길에 뿌려라
여인들도 그들의 축제일에	**이스라엘인**
그대 무덤 찾아와 꽃을 뿌리며	거룩한 영웅이여, 부디 그대 무덤에
슬퍼하리	평화와 명예가 영원하기를
부인을 잘못 만난 그대의 불쌍한 운명을	그 모든 고통과 비애를 뒤로하고
	영원하고 달콤한 안식이 있기를

3막3장 86곡, 아리아(이스라엘 여인) : 빛나는 세라핌이
Let the bright seraphim

3막 끝부분으로 이스라엘 여인이 승리의 기쁨을 트럼펫 반주에 맞추어 기교적으로 부르는 유명한 아리아다.

빛나는 세라핌을 불타는 줄에 세우라
그들의 높이 들린 천사의 트럼펫을 불게 하라
아름답게 노래하는 합창대에 케루빔을 앞세우라

금빛 현과 함께 그들의 불멸의 하프를
연주하라

3막3장 87곡, 합창(이스라엘인) : 그들의 천상의 음악들이 모두 하나로 모여
Let their celestial concerts all unite

반주 없이 소프라노의 선창으로 시작하고 모든 성부와 트럼펫 관현악이 가세하여 높이 찬양하며 마무리한다.

그들의 천상의 음악들이 모두 하나로 모여

끝없는 빛의 불꽃 속에 영원히 찬양드리네

PART 02

전성기의 왕과
분열·쇠퇴기의 선지자

여인들이 뛰놀며 노래하여 이르되 사울이 죽인 자는 천천이요

다윗은 만만이로다 한지라

(삼상18:7)

07

사울, 다윗, 솔로몬 왕

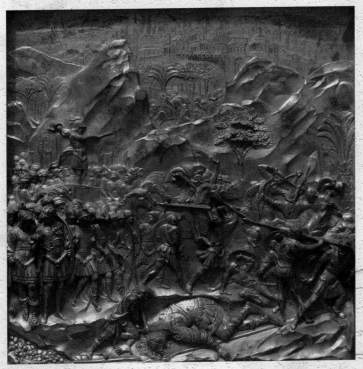

기베르티 '다윗과 골리앗' 1425~52, 동 주조에 금박 79×79cm, 피렌체 두오모 박물관

07

사울, 다윗, 솔로몬 왕

헨델과 성경 주제 오라토리오

헨델은 모두 42곡의 오페라를 만든 오페라 작곡가로 20세에 최초의 오페라 〈알미라〉를 작곡하고, 5년간 이탈리아에서 연주 활동을 하며 작곡 공부를 한 후 20년간 오페라 작곡에 주력했고, 이후 10년은 오페라와 오라토리오를 병행하는데 점점 오라토리오쪽으로 기울어 나머지 20년간은 오라토리오 작곡에 집중한다. 그의 25곡의 오라토리오 중 성경의 인물이나 성경 이야기를 주제로 한 것이 15곡으로 구약의 중요한 인물과 사건이 거의 모두 오라토리오로 남겨져 있다.

헨델은 독일인이지만 영국에서 음악 활동을 하며 명성을 떨친 특이한 이력을 갖고 있어 음악가가 드문 영국에서는 헨델을 영국 최고의 음악가로 생각하고 있다. 헨델은 바흐와 같은 해(1685년) 독일 중부(바흐는 아이제나흐, 헨델은 할레)에서 태어났지만 두 사람은 완전히 다른 삶을 살았던 점이 흥미로운데 각자 음악사에 남긴 업적

은 우열을 가리기 어려울 정도로 위대하다. 바흐는 평생 교회라는 울타리 안에서 자신을 지키며 섬세한 정서와 정교한 구성으로 바로크를 완전히 융해·융합하고 음악으로 하나님의 영광을 노래하며 안정되고 평화로운 삶을 살았다. 반면, 헨델은 이탈리아 유학과 주로 영국에서 활동하며 국제적 감각을 갖고 오페라, 오라토리오와 같은 공연 예술로 청중들의 환호와 비난을 함께 받았다. 그는 선이 굵고 명쾌한 화성과 솔직한 표현으로 대중의 마음에 파고 들어 음악으로 대중에게 호소하므로 찬사와 비난 속에서 투쟁적인 삶을 살며 최고의 영예와 함께 독신으로 고독한 말년을 보냈다.

이탈리아 유학 후 헨델은 25세 나이에 독일 하노버 궁정 악장에 취임하는데 영국 여행 시 방문한 런던에서는 당시 이탈리아 오페라가 인기를 끌고 있었고 헨델이 이탈리아에서 배운 실력을 발휘해 2주만에 〈리처드 1세〉를 작곡하여 상연했다. 이것이 큰 성공을 거두며 귀족들과 교류가 시작되고 왕실의 주목을 받아 앤 여왕이 그를 왕실 악장으로 임명하게 되는데 이를 계기로 영국과의 긴 인연이 시작된다.

헨델은 워낙 활달하고 도전 정신이 강해 비단 작곡자로서의 역할에 그친 것이 아니라 오페라 사업에도 눈을 돌린다. 지금도 오페라는 엄청난 비즈니스 영역으로 유럽의 주요 극장과 미국의 메트로폴리탄에서는 매년 가을 시즌을 시작으로 이듬해 초여름까지 최고의 가수들을 초청하여 항상 새로운 무대 연출로 시즌의 프로그램을 구성하는데, 헨델은 이런 식으로 자신이 음악부터 행정, 흥행까지 모든 것을 책임지는 오페라 프로덕션인 로열아카데미를 만들어 오페라 비즈니스를 하게 된다. 그러나 당시 음악 선진국인 이탈리아 작곡가의 작품과 오페라 본고장에서 갈고 닦은 첨단 흥행 시스템으로 무장한 흥행사들과 겨루기에는 역부족이었다. 지금도 마찬가지지만 오페라는 첫 공연을 올리기 위해 무대 장치, 의상을 미리 준비하고, 지휘자와 오케스트라, 합창단과 가수를 섭외하여 긴 시간 완벽한 연습을 거쳐야 하기

에 우선 거액의 소모성 자금이 선 투자되고, 예정된 횟수의 공연이 성공해야 겨우 투자금이 회수되며, 연장 또는 앙코르 공연이 이루어져야 돈이 되는 구조므로 그 일은 불확실한 도박과 같은 사업이다. 헨델은 20년간 이같이 힘든 비즈니스를 해오며 다양한 부류의 인간 관계에서 벌어지는 온갖 어려움과 세 차례 파산을 겪는 금전적인 궁핍으로 작곡 방향을 오라토리오로 선회한다.

헨델은 이미 이탈리아 유학 시절인 1708년 그리스도의 부활을 주제로 이탈리아어 대본으로 된 〈부활〉을 작곡하고, 이듬해 독일 함부르크 출신 바르톨트 하인리히 브로케스Barthold Heinrich Brockes(1680/1747)가 4복음서의 그리스도 수난 사건을 종합하여 구성한 독일어 대본으로 〈브로케스 수난곡〉을 작곡하여 오라토리오의 습작 시대를 보낸다. 그는 오페라 작곡과 공연이 한창이던 때인 1718년 최초로 영어 대본으로 〈하만과 모르드개〉라는 마스크Masque라 불리던 소규모 영어 오페라를 작곡하는데, 이 곡은 14년 후 〈에스더〉라는 오라토리오로 개정된다.

1730년대는 헨델이 오페라와 오라토리오를 병행하던 시기인데 후반으로 갈수록 오라토리오에 집중하는 경향이 나타난다. 우선, 이전 작품 〈하만과 모르드개〉를 목숨 걸고 왕 앞에 나서서 민족을 말살 위기에서 구해낸 에스더에 초점을 맞추어 개작하는 것으로 시작한다. 특히 초연부터 무대 장치나 의상 모두 배제하므로 청중들에게 새로운 형태의 무대 음악을 선보이게 된다. 헨델은 개작한 〈에스더〉로 워밍업을 마치고 〈드보라〉를 통하여 실질적인 오라토리오 시대로 접어든다. 그러나 오페라 시즌 중 〈드보라〉를 끼워 넣어 초연을 할 때 오페라의 두 배에 달하는 관람료를 받은 것이 화근이 되어 당시 포도주와 담배 세금 인상과 맞물려 한동안 오라토리오 공연이 중단된다. 하지만 헨델은 오라토리오에 대한 새로운 가능성을 이미 확인했으므로 〈사울〉에 이어 〈이집트의 이스라엘인〉의 작곡을 통하여 다양한 합창 기법을 적용하고 합창의 비중을 확대하는 새로운 시도를 하며 자신만의 독특한 오라토

리오 작법 기준을 만들어 나간다.

1740년대 들어서 헨델은 〈메시아〉의 성공을 계기로 20년간 지속해 오던 이탈리아 오페라 시즌을 중단하고 오라토리오로 완전히 전환한다. 더구나 성경 전반에 해박한 지식을 갖고 있는 대본작가 찰스 제넨스Charles Jennens(1700/73)를 만나면서 성경

웨스트민스터 사원 헨델의 묘지 장식인 실물 크기의 동상

왼손으로 하늘의 하나님을 가리키며, 〈메시아〉 3부 중 아리아 '내 주는 살아 계시고'의 악보를 펼쳐 보이고 있다. 묘비에도 "나는 나의 구속자가 살아 계심을 안다I know that my redeemer liveth"라는 '내 주는 살아 계시고'의 가사 첫 행이 적혀 있다.

헨델의 성경을 주제로 한 오라토리오 연보

1708~9년	부활, 브로케스 수난곡
1718년	하만과 모르드개(에스더의 초기판)
1733~9년	에스더(개정판), 드보라, 사울, 이집트의 이스라엘인
1741~9년	메시아, 삼손, 요셉과 그의 형제들, 벨샤자르, 여호수아, 유다 마카베우스, 솔로몬, 수산나
1751년	입다

적, 극적으로 충실한 대본을 바탕으로 이미 40편의 오페라를 작곡하며 축적한 성숙된 음악적 원숙미가 발휘된 〈삼손〉, 〈요셉과 그의 형제들〉, 〈벨샤자르〉, 〈유다 마카베우스〉, 〈여호수아〉, 〈솔로몬〉 등 걸작 오라토리오를 탄생시킨다.

헨델은 오라토리오에서 청중들의 호응을 얻자 사순절 시기에 일체의 공연 작품이 금지되는 전통에 따라 매년 사순절 시즌에 맞추어 성경 주제 오라토리오를 공연하기 시작한다. 특히 사순 시기에 맞는 내용인 〈메시아〉와 〈유다 마카베우스〉는 시즌마다 빠지지 않고 공연되었다고 전해진다. 1759년 헨델이 사망하던 해에도 사순절에 맞추어 3월 9일부터 오라토리오 시즌이 시작되어 4월 6일 〈메시아〉로 마무리되었는데, 이 현장에 병 중에 있던 헨델이 참석하여 자리를 빛냈고 일주일 후 부활절 마지막 날인 4월 14일 사망하여 웨스트민스터 사원에 안장되는 영국 최고의 영예를 얻는다.

바흐가 사후 그의 업적을 지우는 작업이 진행되어 거의 잊혀진 상태에서 100년 후 멘델스존에 의해 재평가된 반면, 헨델은 사후에도 그의 모든 음악과 업적을 기리며 전기가 출판되고 전 작품의 악보가 전집으로 출판된 위대한 작곡가다.

헨델의 오라토리오의 가장 큰 특징은 합창이다. 보통 4부 합창이라면 소프라노, 알토, 테너, 베이스로 구성되는데 당시에는 사도 바울의 공식 예배에 대한 가르침 "여자가 가르치는 것과 남자를 주관하는 것을 허락하지 아니하노니 오직 조용할지니라."(딤전2:12)에 근거하여 전통적으로 종교 합창에 여성을 배제했다. 따라서 소프라노는 변성기 이전의 소년으로, 알토는 카스트라토Castrato(거세 가수)가 담당하도록 하여 엄밀히 말하면 남성 4부로 구성되며 각 성부별 6명 정도로 총 24명의 합창단이 동원된다. 헨델의 오라토리오의 주 목적은 성경 말씀을 전하는 것이기에 정확한 가사 전달이 가장 중요하므로 성부별 5~6명 정도의 최적 인원으로 구성된다.

합창은 가사에 따라 하나님의 말씀이나 진리를 선포하는 부분은 성부만 구별하

여 모두 함께 진행하여 내용을 강조하고, 상황 묘사나 동의, 반대 등 의사표시는 돌림 노래, 즉 모방과 순차진행이라는 대위법을 적용하여 효과를 더해주고 있다. 또한 복합창을 많이 사용하는데 복합창은 르네상스 베네치아 악파가 시작한 것으로 베네치아 교회들의 성가대석이 제단 좌우로 나뉘어져 양쪽에 배치된 성가대가 대화식으로 합창을 진행하던 데서 유래한다. 헨델은 오라토리오의 내용상 상반되는 두 그룹이 서로 자신들의 주장을 노래하거나 동조하며 서로 순차적으로 반복 진행하므로 효과를 높일 때 복합창을 사용한다. 이 경우, 전체 합창단 24명을 반으로 나누어 12명으로 구성된 4부 합창단 두 그룹이 서로 대립 관계를 형성하며 노래를 부른다.

독창은 당시에도 주류를 이루던 이탈리아 오페라에서 소프라노의 역할이 중요하여 오페라의 성패는 소프라노의 역량에 따른다고 할 정도였으나 헨델의 성경 주제 오라토리오는 〈드보라〉와 〈에스더〉를 제외하고 모두 남성 주인공 이야기므로 어쩔 수 없이 테너와 알토의 비중이 높아지게 된다. 특히 요셉(〈요셉과 그의 형제들〉), 다윗(〈사울〉), 솔로몬(〈솔로몬〉), 다니엘(〈벨샤자르〉)을 알토로 배정하여 당시에는 카스트라토, 요즘은 카운터테너로 하여금 그 역할을 맡게 하여 청아한 목소리로 소프라노보다 더 매력적이며 극적인 효과를 주고 있다. 〈사울〉에서는 주인공 사울 역을 베이스가 담당하므로 베이스의 비중이 가장 큰 작품이다.

또한 헨델은 오페라에 익숙해져 있는 대중들에게 성경 내용을 그대로 하면 자칫 지루해질 수 있기에 성경에 이름만 나오거나 몇 줄로 표시되는 주인공과 연인 관계에 있는 인물에 큰 비중을 부여하여 오페라적 2중창을 연출하므로 자연스럽게 친화력을 높이고 있다. 예를 들면, 〈요셉과 그의 형제들〉에서 요셉과 아스낫, 〈여호수아〉에서 옷니엘과 악사, 〈사울〉에서 다윗과 미갈이 달콤한 러브 라인을 형성하여 오라토리오의 흐름을 더욱 로맨틱하게 해준다.

헨델은 다 카포 아리아를 많이 구사하는데, 이는 아리아를 두 부분으로 나누어 (A, B) 다 부른 뒤 처음으로 되돌아가 A 부분을 반복하는 형태로 몬테베르디나 스카를라티 등 화려한 나폴리 오페라에서 시작한 기법이다. 흔히 다 카포 알 피네da capo al fine(곡 처음부터 끝 표시까지 되풀이)를 줄여 다 카포 아리아라 부른다. 원래 아리아는 오페라나 오라토리오에서 극 중 어떤 에피소드가 최고조에 이르는 결정적인 순간에 주인공이 온갖 기교를 동원하여 자신의 감정을 모두 드러내는 노래므로 한 절로 끝내기엔 너무 아쉽고 2절까지 부르자니 흐름이 지연되는 점을 고려하여 절반만 반복하므로 여운을 남기며 조금 아쉽게 끝내는 다 카포 아리아가 효과적으로 적용된다.

헨델은 독창뿐 아니라 합창에서도 가사 한 음절을 다수의 음표로 묘사하는 멜리스마Melisma를 기본적으로 채택하여 화려함을 더하고 가수가 가창력을 충분히 발휘할 수 있도록 하고 있다.

이 밖에도 가사 그리기Text Painting라 하여 '하늘, 천국, 오르다, 날다, 불꽃' 같은 가사에서 상승음을, '땅, 지옥, 심판, 떨어지다' 같은 가사에서 하강음을 적용하여 마치 음표를 그림 그리듯 회화적인 묘사를 시도한다. 또한 바그너의 시도동기Leitmotif 와 같이 특정 인물이나 비슷한 상황에서 동일 주제를 반복하므로 음악으로 내용을 암시하는 기법을 구사하기도 한다.

리듬의 특색으로는 망치코드를 사용하여 〈이집트의 이스라엘인〉에서 '장자를 치셨다'라는 가사와 같이 하나님의 심판을 망치로 내려치듯 딱, 딱 끊기는 리듬과 화음의 배열로 긴장감을 주고, 부점리듬을 사용하여 네 박자를 4분 음표 네 개(딴, 딴, 딴, 딴)로 단조롭게 진행하는 것이 아닌 점 4분 음표와 8분 음표의 조합(따-딴, 따-딴)으로 변화를 주므로 긴장감을 더하는 방법을 선호하고 있다.

다윗 상

15~17세기까지 거의 100년 간격으로 세기를 대표하는 세 개의 다윗 상을 살펴보면, 모두 한쪽 다리에 몸의 중심을 싣고 있는 콘트라포스트 자세를 취하고 있다. 도나텔로Donatello. 본명 Donato di Niccolò di Betto Bardi(1386/1466)의 〈다윗〉은 골리앗의 머리를 밟으며 땅을 응시하는 정적인 모습이다. 미켈란젤로는 〈다윗〉을 5.4미터에 달하는 길쭉한 대리석 덩어리에 받침대를 포함하여 한 덩어리로 조각했고 수평적 공간의 적을 응시하며 돌을 들어 던지는 자세다. 베르니니Bernini, Gian Lorenzo(1598/1680)는 〈다윗〉을 대각선으로 열린 공간을 주시하며 몸을 굽혀 물맷돌을 던지려는 순간의 동적인 자세로 묘사하고 있다.

도나텔로 '다윗'
1430, 청동 158cm, 바르젤로 국립미술관, 피렌체

미켈란젤로 '다윗'
1504, 대리석 434cm, 아카데미아 미술관, 피렌체

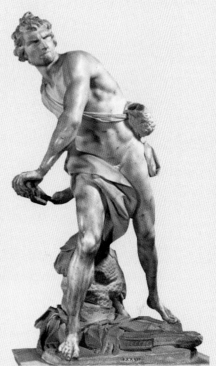

베르니니 '다윗'
1624, 대리석 180cm, 보르게세 미술관, 로마

티치아노
'다윗과 골리앗'
1544, 캔버스에 유채 300×285cm, 산타 마리아 델라 살루테, 베네치아

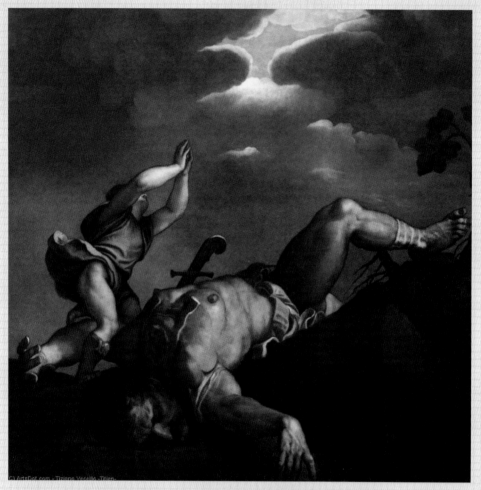

ⓒ ArtsDot.com - Tiziano Vecellio -Titian-

　　〈다윗과 골리앗〉은 티치아노가 베네치아 산타 마리아 델라 살루테 교회에 그려 놓은 동일한 분위기의 살인 3부작 중 하나로 〈가인과 아벨〉, 〈이삭의 희생〉과 함께 그린 작품이다. 다윗은 골리앗을 쓰러뜨리고 두 손 모아 하나님께 기도드린다. 하나님은 잔뜩 드리워진 구름을 걷고 밝은 빛으로 응답하며 다윗의 앞날을 축복하신다. 골리앗은 험상궂은 얼굴에 3미터에 달하는 위압적인 거인으로 묘사되고 있다.

다윗과 골리앗의 싸움

쿠나우 : '성경소나타Biblische Sonaten'

요한 쿠나우Johann Kuhnau(1660/1722)는 바흐보다 한 세대 앞선 작곡가, 오르가니스트, 쳄발로 주자로 라이프치히 성 토마스 교회의 칸토르로 봉직하며 많은 실내악곡과 건반 악기 작품을 남긴다. 바흐는 쿠나우 사후 후임으로 성 토마스 교회 칸토르가 되어 27년간 봉직하게 된다. 〈성경소나타〉는 두 대의 하프시코드를 위한 작품집《어떤 성경 이야기의 음악적 묘사Musicalische Vorstellung einiger Biblischer Historien, 1700》로 출판된 여섯 곡의 소나타 모음곡인데, 여러 악장으로 구성된 여섯 개의 성경 이야기로 각 곡과 악장의 제목을 붙인 최초의 표제음악에 해당된다. 쿠나우는 음악으로 모든 상황 묘사가 가능함을 주장하며 곡의 서문에 "우리의 영혼에 어떤 특수한 감정적 효과를 일으키기 위해서 언어가 공헌하는 바는 커서 실제로 '감동'이라는 상태에 이르게 합니다. 그러나 말로 제시되지 않는 경우에도 작곡자의 의도는 청중에게 전달될 수 있습니다. 우리가 어떤 특정한 개인의 감정적 변화에 초점을 맞추는 경우를 제외한다면 언어적 표현은 불필요할 것입니다."라고 기록하며 음악으로 모든 표현을 대신할 수 있음을 시사하고 있다.

소나타 1 : 다윗과 골리앗의 싸움Der Streit zwischen David und Goliath(삼상17)

모두 여덟 개의 악장으로 구성되며, 1악장은 거인 골리앗이 거들먹거리며 등장하는 모습을 저음 건반으로 묘사하며 시작하고 4악장에서는 다윗이 물맷돌을 던져 골리앗이 쓰러지는 싸움 장면이 실감나게 묘사된다. 7~8악장은 승리를 환영하는 여인들이 흔드는 종소리를 쳄발로로 절묘하게 나타내며 축제 분위기로 마무리한다.

1악장 골리앗의 과시

2악장 거인의 등장에 떨고 있는 이스라엘인들이 하나님께 기도

3악장 다윗의 용기와 하나님의 도우심을 입어 적을 격퇴하려는 열망

4악장 다윗과 골리앗의 싸움, 물맷돌로 골리앗을 쓰러뜨림

5악장 블레셋을 무찌른 이스라엘인

6악장 승리를 기뻐하는 이스라엘인

7악장 다윗의 승리를 환영하는 여인들

8악장 모두 춤추며 즐거워함

소나타 2 : 다윗이 음악으로 사울을 치료함

Der von David vermittelst der Music curirte Saul(삼상16:23)

모두 네 개의 악장으로 구성되며, 1악장은 악신이 들려 우울증에 걸리고 무기력한 사울의 모습을 잘 묘사하고 있으며 2악장은 다윗이 과연 어떤 음악으로 악신이 들린 사울을 치료했을지에 대한 궁금증을 풀어주는 힐링 음악으로 진행된다. 3~4악장에서는 기력을 되찾은 사울의 편안한 모습을 상상할 수 있다.

1악장 슬프고 무기력한 사울

2악장 악신을 몰아낸 음악

3악장 원기를 돋우는 음악

4악장 차분해지고 만족스러워하는 사울

소나타 3 : 야곱의 결혼Jacob Heyrath

소나타 4 : 병에서 회복한 히스기야Der todkranke und wieder gesunde Hiskias

소나타 5 : 이스라엘의 구세주 기드온Der Heiland Israelis, Gideon

소나타 6 : 야곱의 죽음과 매장Jacobs Tod und Begräbnis

다윗의 칼

1609~10, 캔버스에 유채 125×101cm, 보르게세 미술관, 로마

카라바조 '골리앗의 머리를 들고 있는 다윗'

카라바조가 살인을 저지르고 지명 수배되어 피신 중일 때 나폴리에서 그린 그의 최후의 작품 중 하나로 자신의 삶의 두 가지 모습을 담은 이중 자화상이다. 카라바조가 자신의 사면에 영향력을 행사해 줄 수 있는 보르게세 추기경에게 이 작품을 선물하려고 로마로 가는 도중 사망하므로 자신의 운명을 예언한 작품이기도 하다. 이 작품의 열쇠는 다윗이 들고 있는 칼에 새겨져 있는 성 아우구스티누스의 '시편' 주석 "다윗이 골리앗을 물리치고 예수가 사탄을 물리쳤듯 겸손함으로 교만을 물리쳐야 한다."의 일부를 라틴어로 새겨 놓은 것에 있다. 골리앗은 자신의 재능만 믿고 교만한 삶을 산 지난날을 후회하며 고뇌하는 카라바조의 현재 모습이며, 다윗은 카라바조 자신의 젊은 시절 모습으로 승리의 기쁨 없이 밝지 않은 연민을 담은 표정으로 골리앗의 머리를 응시하며 겸손함을 보인다. 카라바조는 "왜 겸손한 삶을 살지 않았는가?"라며 자신에게 자조 섞인 물음을 하며 회한의 생을 마감한다. 빛은 다윗의 얼굴의 반과 가슴과 칼에 집중되는데, 죄의 대가로 처벌받아 마땅한 자신을 스스로 단죄하는 참수의 칼과 마음속 깊이 죄를 뉘우치고 있음을 나타내고 있다.

사울과 다윗

헨델 : 오라토리오 '사울Saul', HWV 53, 1739

〈사울〉은 헨델이 〈메시아〉의 대본으로 유명한 찰스 제넨스의 대본을 기반으로 1738년 7월 23일 작곡에 착수하여 빠른 속도로 두 달 만에 완성한 곡이다. 아직 헨델이 오라토리오에 집중하기 전 비교적 초기 작품으로 오페라적인 성격이 강하며 합창의 비중도 극히 적다. 원래 성경 본문 그대로 대본을 만든 제넨스가 등장인물의 배역을 지정하고 다윗이 골리앗을 무찌르고 개선하는 장면으로 시작하여 사울의 교만함, 욕망, 질투심, 권력욕의 묘사로 극을 진행하며 그 대상인 다윗과의 관계에 비중을 두고 있으므로 사울과 다윗의 이야기로 봄이 마땅하다.

헨델은 오페라나 오라토리오에서 분위기에 따라 특정 악기를 부각시키는데 다윗이 개선하는 장면에서 신포니아에 이어 '만의 칭찬'이란 합창의 반주에 카리용Carillon을 사용한다. 카리용은 교회의 종을 소형화하여 개발된 악기로 "여인들이 이스라엘 모든 성읍에서 나와서 노래하고 춤추며 소고와 경쇠를 가지고 왕 사울을 환영하는데"(삼상18:6)란 말씀과 전에 없던 최대의 환영임에 착안해 카리용을 사용하여 당시 상황을 재현하므로 효과를 높이고 있다. 대본작가 제넨스가 "카리용은 모두의 마음을 때리는 한 발의 망치"라 말한 것 같이 카리용이 울려주는 종소리가 사울의 마음속에 질투와 시기의 소용돌이를 일으키고 그의 뇌리에 복수의 망치질로 간직된다. 〈사울〉은 대규모 오케스트라와 합창으로 이루어진 모두 3막 21장 86곡으로 구성된 대곡이며 사울을 베이스로 지정하여 베이스의 활약이 가장 많은 오라토리오다. 다윗은 알토로 배정하여 카스트라토나 카운터테너의 청아한 목소리로 사울과 대조를 이룬다. 〈사울〉에서는 요나단(T)과 다윗의 우정도 깊이 다루고 있으며 미갈

기베르티
'다윗과 골리앗'

1425~52, 동 주조에 금박 79×79cm, 피렌체 두오모 박물관

　　　　　사울이 블레셋과의 전투를 지휘하는 가운데 이스라엘 군
대가 블레셋과 격렬하게 싸우는 장면이다. 가운데는 다윗이 골리앗을 쓰러뜨
리고 목을 베려는 순간으로 발 아래 물매와 돌멩이도 보인다. 골리앗은 놋투
구, 비늘 갑옷, 놋각반, 놋단창으로 완벽하게 무장하고 있지만(삼상17:4~7) 하나
님의 능력을 입은 어린 다윗에게 목숨을 내주게 된다. 중앙 상단은 블레셋을
물리치고 골리앗의 머리를 들고 개선하는 다윗을 환영하는 군중들의 모습을
보여주고 있다.

과 메랍은 모두 소프라노가 맡고 사울의 장수 아브네르(T)가 배역을 맡아 등장한다. 초연 당시 사울과 요나단의 죽음을 애도하는 '장송 행진곡'을 장엄하게 연주하기 위해 런던 탑에 있는 거대한 팀파니를 빌려와 사용할 정도로 헨델이 초연부터 공을 들인 작품이다.

사울 1막 6장 : 1~41곡

1막은 경쾌하게 진행되는 서곡으로 시작하여 블레셋을 물리친 이스라엘인들의 승리의 합창으로 이어지는데 곡의 마무리에 어울릴 만한 합창이다. 그러나 헨델은 대본작가 제넨스의 요청에 따라 가장 첫 곡에 배치하여 시작한다. 다윗이 골리앗의 머리를 들고 등장하자 사울 왕이 다윗의 출신을 묻고 치하한다. 다윗은 승리를 주님의 능력으로 돌린다. 사울은 다윗에게 딸을 주겠다고 하고, 요나단은 의형제를 제안한다. 신포니아라는 간주가 연주되고 다윗의 개선을 환영하는 장면이 이어지는데 "소고와 경쇠로 환영"(삼상18:6)이라는 성경의 기록에 따라 헨델은 당시 새로 개발된 카리용을 사용하여 종소리를 낸다. 미갈과 처녀들이 흥겹게 춤추며 '사울은 수천, 다윗은 수만을 쳤다'며 다윗을 환영하는 노래를 부른다. 이에 사울은 자신의 귀를 의심하며 다윗에 대한 질투와 분노가 타오르는데 이 장면을 정점으로 극의 진행에 대반전이 일어난다. 사울은 다윗을 경쟁 대상으로 생각하며 분노의 노래를 부른다. 미갈은 다윗에게 아버지의 오래된 병인 악령을 쫓아달라고 부탁한다. 다윗이 사울의 악령을 물리치려 하프를 연주하며 노래하는데, 사울이 분노를 참지 못하고 다윗에게 창을 던지자 다윗은 달아난다. 사울이 요나단에게 다윗을 처치하라 명령하고 요나단은 자식으로서의 효심과 다윗과의 우정 사이에서 갈등하며 다윗을 자신의 목숨을 지키듯 지키겠다는 각오를 노래한다.

서곡Overture

1막1장 2곡, 합창(이스라엘인) : 주님이시여, 당신의 이름이 얼마나 훌륭한지요
How excellent thy name, O Lord

전반부는 다윗의 개선 장면에도 나오는 주제가 관악기와 트럼펫에 의해 강조되며 후반부는 전곡의
마지막 끝부분에 어울릴 만한 웅장한 합창 '할렐루야'로 찬양하는데 대본작가의 주장을 받아들여
첫 곡에 배치한 것이다.

주님이시여, 당신의 이름이 얼마나 훌륭한지요	어떻게 당신의 옥좌를 마련하리까
온 세상이 알고 있네	할렐루야
온 하늘 위에서 왕을 숭배하네	

1막2장 9곡, 아리아(다윗) : 오 왕이여, 당신의 총애를 기쁨으로O king, your favours with delight

극히 자제된 현의 거의 무반주에 가까운 반주에 맞추어 겸손하게 노래한다.

오 왕이여, 당신의 총애를 기쁨으로 받습니다	그분을 통해 적들을 쫓아냅니다
그러나 당신의 칭찬은 거절합니다	그분의 이름으로 적들과 대적하여
모든 경건한 이스라엘인들을 위해	그들을 밟고 반대로 우리가 일어섭니다
주님은 그 대가를 지불하신 것이요	

1막2장 20곡 : 카리용Carillon 반주에 의한 신포니아Sinfonia

카리용이 울리며 다윗의 개선 주제가 경쾌하게 연주된다.

1막2장 21곡, 서창(미갈) : 이 땅의 딸들을 보라See the daughters of the land

당신의 승리를 축하하며	이 땅의 딸들을 보라
흥겨운 춤과 음악을 연주하는	

1막3장 22곡, 합창(이스라엘인) : 환영합니다 전능하신 왕Welcome might king

환영합니다 위대한 임금님	환영합니다 다윗, 전쟁의 소년
환영합니다 모든 정복자들이시여	오늘의 기쁨을 만드신 분

수천을 치신 사울 임금님
당신의 친구들에게 어서 오소서

다윗은 수만을 치셨네
수만의 찬양이 그의 몫이네

1막3장 23곡, 아콤파나토(사울) : 내가 무슨 소리를 들은 것인가What do I hear

내가 무슨 소리를 들은 것인가
나는 아래로 가라앉는데

이 건방진 소년을 내 앞에 두고
좋아해야 하는가

1막3장 24곡, 합창(이스라엘인) : 다윗은 만만David his ten thousands slew

다윗은 수만을 치셨네

수만의 찬양이 그의 몫이네

1막3장 26곡, 아리아(사울) : 저 놈을 찬양하는 소리를 들으니 분노가 치미네
With rage, I shall burst his praises to hear

사울은 다윗을 경쟁 대상으로 생각하며 분노의 노래를 부른다.

저 놈을 찬양하는 소리를 들으니
분노가 치미네
내가 애송이를 증오하고 두려워하나

영광 속의 경쟁자를 보고
참을 수 있는가

1막5장 32곡, 아리아(다윗) : 주님이시여, 무한한 당신의 자비를
O Lord, whose mercies numberless

악령으로 인해 번뇌하는 사울의 악령을 몰아내는 음악으로 다윗이 사울의 영혼을 치유해 달라고 간구하는 노래를 한다.

주님이시여, 무한한 당신의 자비를
당신께서 만드신 모든 것에 내리소서
매일 인간이 당신의 계명을 어긴다 해도
당신의 인내는 실패하지 않습니다

그의 죄가 그렇게 크지 않다면
바쁘게 움직이는 악령을 지배하시어
그가 참회하기를 조금만 더 기다려주소서
그리고 그의 상처받은 영혼을 낫게 하소서

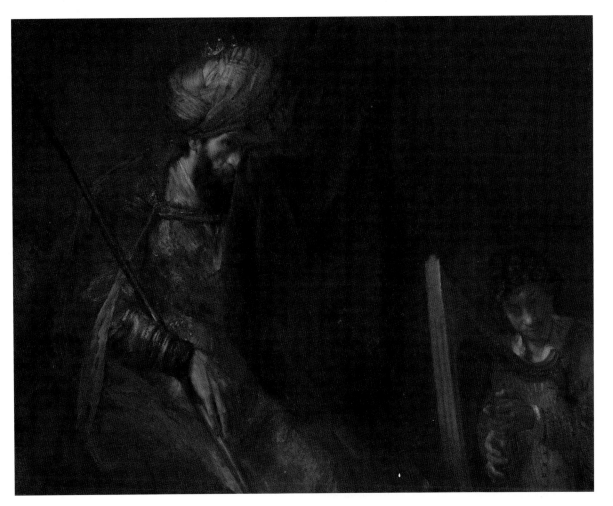

렘브란트 '사울과 다윗'　　　　　　　　　　1655~60, 캔버스에 유채 131×164cm, 마우리츠후이스 미술관, 헤이그

렘브란트는 작품 활동 초기인 1630년 동일 주제의 그림을 그린 바 있는데, 사울을 그때보다 더 불안하고 우울하고 두려운 표정으로 묘사한다. 이전 작품에서 사울은 오른손에 긴 창을 들고 다윗을 노려보는 눈초리를 하고 꼿꼿한 자세로 완고한 모습이었던 것에 반해, 이 작품에서는 왼손 옷으로 눈을 비비는 것으로 하여 시력의 문제보다 판단력을 더 상실하고 있음을 강조하고 있다. 사울은 무기력하게 창을 팔에 걸치고 있어 도저히 다윗을 향해 던질 수 없는 자세를 취하고 있다. 다양한 채색으로 묘사된 머리 장식은 사울의 정신적인 혼란 상황을 표시하며 상대적으로 작은 왕관은 사울의 왕으로서의 권위가 쇠약해지고 있음을 나타낸다. 다윗의 평범한 옷과 겸손한 자세는 복종심을 나타내어 사울의 화려한 옷 및 머리 장식과 대조된다. 당시 신교주의자들은 근면과 성실과 검소함을 미덕으로 삼았는데 그중 겸손을 최고의 덕목으로 여겼음을 엿볼 수 있다.

1막6장 39곡, 아리아(요나단) : 안 돼요, 잔인한 아버지, 안 됩니다No, cruel father, no

다윗을 죽이라는 명령을 따를 수 없다며 아버지를 거역함에 대한 괴로움의 노래로 중반 이후 다윗을 보호하겠다는 단호한 의지가 보인다.

안 돼요, 잔인한 아버지, 안 됩니다
어려운 명령에 저는 순종할 수 없습니다
신앙심 깊은 경건한 다윗의 삶을
멈출 수 없습니다

안 돼요, 잔인한 아버지, 안 됩니다
아니야, 아니야, 내 가장 친한 친구를
내 목숨 지키듯 지키렵니다

다윗과 요나단

1642, 캔버스에 유채 73×61cm, 에르미타주 미술관, 상트페테르부르크

렘브란트 '다윗과 요나단의 이별'

요나단이 사울 몰래 다윗을 빼돌리며 작별하는 장면이다. 요나단은 두 팔로 다윗을 감싸고 다윗을 품에 안겨 눈물을 흘린다. 렘브란트가 아내 사스키아를 잃은 해 그린 작품으로 울고 싶은 마음을 다윗을 통해 표현하고 있다. 다윗은 이스라엘 왕의 화려한 금장 옷을 입고 있으며, 요나단은 자신의 칼을 정표로 다윗 어깨에 매어 준다. 다윗의 발치에는 화살통이 떨어져 있으며, 배경인 사울의 왕궁에는 그의 앞날을 예견하듯 검은 구름이 몰려오고 있다. 훗날 다윗이 반대로 블레셋과의 전투에서 부상 당한 요나단을 품에 안고 "형의 사랑은 여인의 사랑보다 아름다웠다."고 슬피 울 때 요나단은 숨을 거둔다. 미술학자 곰브리치는 《서양미술사》에서 이 작품을 〈다윗과 압살롬의 이별〉로 보기도 하는데 그 근거는 미약하다.

사울 2막 10장 : 42~68곡

2막 첫 곡은 이스라엘인들의 합창으로 시기심이 인간의 마음속에 머물지 않게 해달라는 기도로 시작한다. 요나단이 다윗에게 메랍을 아내로 맞이하라고 하는데, 다윗은 자신의 사랑은 미갈이라 고백한다. 요나단이 아버지께 더 이상 죄 짓지 말라고 당부하며 다윗의 진실됨과 충성심을 강조하자 사울은 다윗을 죽이지 않겠다고 맹세하며 다시 돌아오도록 부탁한다. 사울은 다윗에게 블레셋을 무찌르면 미갈을 아내로 주겠다고 약속하지만, 내심 전쟁에서 다윗이 전사하길 바란다. 조건부 결혼을 허락받은 미갈과 다윗은 사랑을 고백하는 2중창을 부른다.

장면이 바뀌며 신포니아 간주곡이 흐르고 다윗과 미갈의 2중창이 이어지는데 미갈이 다윗을 걱정하여 도망치라 하고 다윗은 결코 죽음은 없으니 걱정 말라고 이야기한다. 사울의 전령이 다윗을 찾으나 다윗은 이미 도망쳤고 미갈은 여호와의 능력으로 무자비한 음모를 잠재워 달라고 간구한다. 메랍도 다윗의 처지를 측은하게 여기며 요나단이 지켜줄 것을 믿는다. 사울의 복수심은 점점 깊어져 요나단에게 다윗의 행방을 물으며 급기야 아들인 요나단을 향해 창을 던진다. 사울이 다윗을 죽이려 맹목적으로 죄의 끝으로 치닫고 있음을 걱정하는 합창으로 마무리한다.

2막1장 42곡, 합창(이스라엘인) : 시기심, 지옥의 맏아들아 Envy, eldest born of hell

시기심, 지옥의 맏아들아	너는 네 자신을 가장 고통스럽게 하리
인간 마음속에 머물기를 멈추어라	죄악이면서 동시에 처벌이리라
모든 선한 것을 항상 불평하고	너를 깊은 어둠 속으로 숨겨라
끊임없이 행복한 이들을 해치네	너를 보기만 해도 덕망은 구역질 난다
네가 하나님과 인간에게 들끓어도	그러므로 지옥의 맏아들아
하나님과 인간은 너를 혐오하네	인간 마음속에 머물기를 멈추어라

2막3장 49곡, 아리아(요나단) : 왕이시여, 그 젊은이에게 죄 짓지 마세요
Sin not, O king, against the youth

요나단이 아버지께 더 이상 죄 짓지 말고 다윗을 살려두라 애원하며 노래한다.

왕이시여, 그 젊은이에게 죄 짓지 마세요	신을 닮은 자가 주는 기쁨을 생각해 보세요
그는 결코 당신의 기분을 상하게 하지 않았지요	당신이 영광의 날을 보았듯이
그의 진실함과 충성심을 생각해 보세요	당신이 그를 대신할 수 있다고 생각되면
그에겐 어떤 보상도 필요없었지요	그를 파멸시키세요

2막3장 50곡, 아리아(사울) : 위대한 여호와께서 살아 계신 한 맹세코
As great Jehovah lives, I swear

요나단의 애원에 사울은 다윗을 해치지 않겠다고 확답한다.

위대한 여호와께서 살아 계신 한	두려워 말고 돌아오도록 하고 법정을
맹세코 청년은 죽임을 당하지 않을 것이다	다시 장식하라

2막6장 60곡, 2중창(다윗, 미갈) : 어떤 박해도 무섭지 않아 At persecution I can laugh

다윗	미갈
어떤 박해도 무섭지 않아	가세요, 죽음이 문턱까지 왔어요
어떤 두려움도 내 영혼 움직일 수 없어	내 사랑하는 그대
주님의 보호 아래 난 안전해	당신이, 당신이 걱정돼요
또 미갈의 사랑으로 행복해	다윗
미갈	나의 사랑 내 걱정 마오
내 사랑하는 그대 당신이 걱정돼요	그대 있는 한 죽음은 없으리
가세요, 도망가세요 죽음이 다가와요	미갈
다윗	보세요, 살인자들이 다가와요
내 사랑 내 걱정 마오	더 지체 말고 가세요
그대 있는 한 죽음은 없으리	도망가세요 어서 가요
웃어봐요 이제 위험하지 않아요	

2막10장 68곡, 합창 : 오, 분노의 치명적인 결과Oh, fatal consequence of rage

오, 모든 법으로 제어 불가능한 원인에 의한
분노의 치명적인 결과
분노한 괴물을 묶을 끈이 없네

그러나 그 자신의 파괴와 함께
한 죄악으로부터 끝없이
다른 죄악까지 맹목적으로 끌려간다

스톰 '사울에게 사무엘을 불러주는 엔도르의 무녀'　　　1639~41, 캔버스에 유채 170×250cm, 개인소장

마티아스 스톰Matthias Stom(1600/50)은 혼트호르스트의 영향으로 희미한 빛속에 인물의 심리를 묘사하는 탁월한 솜씨를 보인다. 섬세한 묘사와 등장인물의 표정에서 마치 연극 무대를 사진으로 찍어 놓은 듯 분위기를 연출하고 있다. 사울이 변장하고 무녀를 찾아가 무녀에게 사무엘의 영을 불러내 달라고 청하자 사무엘의 영이 나타나 하늘을 향해 오른손을 들어 가리키며 신성한 하나님의 뜻임을 표시한다. 사무엘의 영이 사울에게 "여호와께서 이스라엘을 너와 함께 블레셋 사람들의 손에 넘기시리니 내일 너와 네 아들들이 나와 함께 있으리라 여호와께서 또 이스라엘 군대를 블레셋 사람들의 손에 넘기시리라."(삼상28:19)라며 전쟁의 결과를 알려주자 사울은 두려움에 사로잡힌다.

사울 3막 5장 : 69~86곡

3막은 사울이 무녀를 찾아가는 이야기(삼상28:8~19)와 사울과 요나단이 전쟁에서 죽는 이야기(삼하1:1~27)로 5장 18곡으로 구성된다. 사울이 변장하고 무녀를 찾아가 사무엘을 불러달라 요청하자 사무엘의 영이 나타나 사울의 불순종을 책망하며 다윗이 왕을 물려받게 되고 사울과 요나단이 자신과 함께 있게 될 것이라며 그들의 죽음을 예언한다. 전쟁이 일어나고 사울과 요나단이 죽는데 이 장면은 생략되고 장면이 바뀐다.

신포니아가 연주된 후 다윗이 아말렉 사람에게 전쟁 상황 및 사울과 요나단에 대하여 묻고 그들을 죽음으로 이끈 자를 처형한다. 사울의 '장송 행진곡'이 관현악으로 연주되고 다윗과 이스라엘인들은 사울과 요나단의 죽음을 합창으로 애도한다. 곡은 이스라엘 백성들이 다윗에게 강한 자로서 의를 추구하라 부탁하는 합창으로 마무리된다.

3막4장 75곡, 서창(다윗, 아말렉인) : 너는 어디서 왔느냐Whence comest thou

다윗	아말렉인
너는 어디서 왔느냐	사람들이 날아오르고 떨어졌고
아말렉인	사울과 그의 아들 요나단이 죽었소
이스라엘 진영에서 왔소	다윗
다윗	아아, 나의 형
그들이 어떻게 싸웠는지	그런데 너는 그들이
말해다오	죽었다는 것을 어떻게 알게 되었느냐

3막4장 76곡, 아리아(다윗) : 저주받은 불경한 놈Impious wretch

저주받은 불경한 놈	주님의 기름부음 받은 자에게
네가 어떻게 감히	칼을 들어올릴 수 있느냐

그를 세게 쳐서 떨어져 죽게 내버려두라	네 입으로 증언한 대로
주님의 기름부음 받은 자의 죽음을	머리에 네 피가 있으리니

3막4장 77곡 : 장송 행진곡
Funeral March

블레셋과 길보아 전쟁에서 죽은 요나단과 사울의 장송 행진곡이 울려 퍼진다.

3막5장 78곡, 합창 : 슬퍼하라 이스라엘
Mourn Israel

"내 형 요나단이여 내가 그대를 애통함은 그대는 내게 심히 아름다움이라 그대가 나를 사랑함이 기이하여 여인의 사랑보다 더하였도다."(삼하1:26)라며 친형보다 더 깊은 형제애를 나누던 요나단의 죽음을 슬퍼하는 다윗과 이스라엘인들의 합창이 이어진다.

슬퍼하라 이스라엘	당신의 아름다운 소망과 반대로 되었군요
아름다움을 잃은 당신을 애도합니다	강한 전사들의 주검도 땅에 흩뿌려지네
길보아 전장에서 선택된 젊은이여	

3막5장 86곡, 합창(이스라엘인) : 강한 자여, 당신의 명성을 추구하며 칼을 갈라
Gird on thy sword, thou man of might

강한 자여, 당신의 명성을 추구하며	고집 센 적을 당황하게 하도록
칼을 갈라	당신의 미덕에 매료되어 있을 때
히브리 이름으로 가서 싸우며 번성하라	당신의 올바름으로
공포의 무기로 무장한 네 강한 오른손이	그들을 흔들어 놓아라

사울과 요나단의 죽음

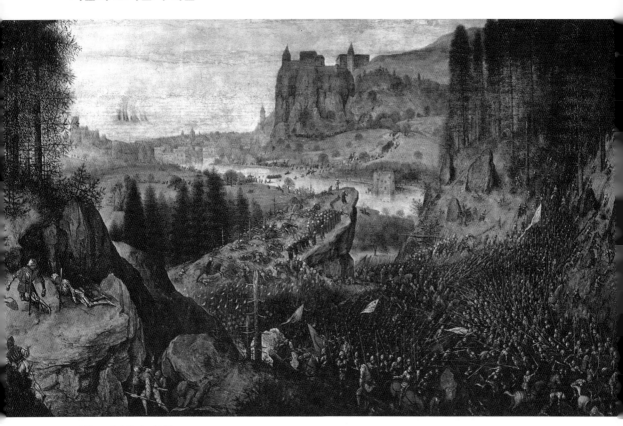

브뤼헐(부) '사울의 자살'　　　　　　　　　　　　1562, 패널에 유채 34x55cm, 빈 미술사박물관

이 그림은 많은 사람과 다양한 상황을 묘사하는 브뤼헐의 특기가 잘 발휘된 작품으로 한 세대 선배 화가 알브레히트 알트도르퍼Albrecht Altdorfer(1480/1538)가 마케도니아의 알렉산더 대왕과 페르시아의 다리우스 왕의 전투 상황을 그린 〈이수스의 전투〉에서 영감을 얻었다. 웅장한 산과 강을 배경으로 한 길보아 전투 장면이 펼쳐진다. 병사들의 숫자와 기세가 말해주듯 이미 승패는 기울고 블레셋 병사들이 요나단을 죽인 후 사울을 잡으려는 추격대가 사울이 있는 곳에 거의 다다른 상황이다. 사울은 무기 담당병에게 자신을 죽이라 명령하나 듣지 않자 직접 칼을 뽑아 거꾸로 세우고 그 위에 엎드려 자결하므로 칼이 몸을 관통하여 죽는 현장을 보여준다. 블레셋 군대가 사울과 요나단의 목을 베어 벧산 성벽에 달아놓자 사울이 이전에 도움을 주었던 길르앗 야베스 사람들이 밤에 사울 부자의 시신을 성벽에서 내려 장사 지내고 7일 동안 금식한다.

샤르팡티에 : '다윗과 요나단David et Jonathas', H 490

마르크 앙투안 샤르팡티에Marc-Antoine Charpentier(1643/1704)는 프랑스 황태자가 거느린 성가대의 메트르 드 샤펠(성가대 지휘자)을 역임했으며, 말년에 파리 생트 샤펠 성당의 음악 감독이 된다. 그는 바로크 초기 프랑스 오페라, 오라토리오 및 테 데움, 크리스마스 전원 칸타타 등 교회음악 분야에서 탁월한 재능을 보여주는데, 우아하고 귀족풍의 고품격 화성을 사용하여 누구나 그의 음악에 빠져들도록 만드는 매력을 지니고 있다.

샤르팡티에는 사울이 블레셋과의 전쟁에 앞서 무녀를 찾아가는 것으로 시작하여 길보아 전투에서 죽는 것을 묘사한 사울에 초점을 맞춘 모테트 〈사울의 죽음과 요나단Mors Saulis et Jonath, H 403〉을 작곡하고 훗날 그 내용을 모두 포함하여 다윗에 초점을 맞춘 〈다윗과 요나단David et Jonathas, H 490〉이란 6부 38곡으로 구성된 완벽한 오라토리오를 작곡한다.

〈다윗과 요나단〉은 모테트와 같이 사울이 무녀를 찾아가는 것으로 시작하여 블레셋과 전투를 준비하는 상황에서도 다윗을 없애려는 음모가 계속됨을 보여준다. 한편, 이스라엘, 요나단과 싸워야 하는 숙명에 놓여 있는 다윗의 갈등이 진행되고 마침내 마지막 전투에 패해 쫓기던 사울은 자신의 칼을 거꾸로 꽂아 놓고 그 위에 엎드려져 자결하고 요나단도 죽는다. 다윗이 요나단의 죽음을 옆에서 지키며 요나단과 못다 이룬 마지막 우정을 나누는 가운데 전곡이 마무리된다.

프롤로그 : 1~6곡

사울은 다가올 블레셋과의 싸움에서 이길 수 있는 방법을 찾으려고 변장한 채 무녀를 방문한다. 무녀가 사무엘의 영을 부르자 사무엘의 영이 나타나 사울이 자식들과 친구와 왕관까지 모든 것을 잃게 될 것이라 예언한다.

1막 : 7~12곡

사울의 질투로 추방당한 다윗이 아말렉을 무찌르고 블레셋 캠프로 돌아오자 전사, 목자와 포로들 모두 그를 자유라 노래하며 찬양한다. 혼자 남은 다윗은 블레셋에 속한 자신이 요나단이 이끄는 이스라엘과 싸우게 될 운명임을 걱정한다. 블레셋왕 아기스는 사울과 휴전 협정을 준비하며 누가 더 평화를 염원하고 있는지 다윗과 최종 결심을 하게 된다.

2막 : 13~17곡

블레셋 장군 요아벨은 무력으로 다윗을 굴복시키려 하지만 다윗은 이에 저항한다. 목자의 영광을 시기하는 요아벨은 휴전 협정이 실패할 것이라며 사울의 의심과 분노가 끓어오르도록 하나 다윗은 요나단을 찾아가 목자와 함께 그들의 평화와 아름다움을 축하한다.

3막 : 18~22곡

사울은 아기스와 협의하면서 다윗에 대한 의심을 말하며 다윗을 처형해 줄 것을 요청하지만 아기스는 이를 거절한다. 다윗이 사울에게 자신을 소개할 때 사울은 그의 반역을 비난하고 요나단에게 복수하도록 명령하는데, 요나단이 이를 거부하자 사울의 분노가 더욱 커진다.

3, 4막 사이에 삽입되는 장면

사울은 블레셋과의 전쟁에서 하나님의 지원이 중단되었다고 의심하며 변장하고 무녀를 찾아가 사무엘의 영을 불러달라고 요청한다. 무녀의 주술에 대한 응답으로 사무엘의 영이 나타나 하늘이 사울을 포기하고 다시 그에게 부여된 모든 것을 가져가리라고 말한다.

4막 : 23~30곡

사울은 블레셋과의 전쟁으로 다윗을 파멸시키기로 결정한다. 요아벨에 의해 고무된 사울의 군대는 전쟁의 승리를 열망하고 있다. 다윗은 전쟁에서 마지못해 블레셋 편에 서지만, 진심은 이스라엘 편에서 요나단과 그의 아버지 사울을 구할 것을 약속한다.

5막 : 31~38곡

전투에서 사울이 패하고 요나단은 치명적인 부상으로 다윗의 팔에 안겨 죽음을 맞는다. 사울은 포로가 되는 것을 피하기 위해 스스로 자신의 칼에 몸을 던진다. 제사장은 다윗에게 요나단의 죽음에 대한 작은 위안으로 다윗이 이스라엘의 새로운 왕임을 알려주며 마무리된다.

35곡 다윗과 요나단 : 요나단을 구하소서 Qu'on sauve Jonathas

요나단이 다윗의 품에 안겨 서로 못다 이룬 우정을 이야기하며 최후를 맞는 장면으로 다윗은 울면서 천국을 소망한다.

다윗 요나단을 구하소서 열매 없는 보살핌 요나단은 더 이상 살 수 없어 요나단 슬픈 목소리가 나를 부르네 다윗 뭐라고 나는 너를 잃어버릴 것 같아 요나단 어느 날 다시 깨어도 이렇게 충실한 친구를 만날 수 없을 거야 그것이 나를 더 슬프게 만들거야 다윗 아, 살아다오	요나단 난 살 수 없어 다윗 다윗, 내 자신 견딜 수 없는 슬픔에 빠져든다 요나단 내 운명 가혹할지라도 적어도 내가 너를 사랑한다고 말할 수 있다 다윗 천국! 천국! 그가 죽었다 불행한 운명이지만 너무 충실하고 열렬한 사랑 나의 독백은 멈출 수 없다 잔인한 죽음에서 나의 소망 천국만이 그와 충실한 관계를 유지시키네 아아, 내가 없는 천국에 거할 수 있을까

다윗 왕과 언약궤

브레이
'하프를 연주하며 언약궤를 이끄는 다윗'

1670, 캔버스에 유채 142×154cm, 개인소장

　　　얀 데 브레이Jan de Bray(1627/97)는 건축가며 시인인 아버지와 화가인 어머니의 영향을 받은 감각적인 화가로 그의 출생지인 '하르럼(네)의 진주'란 별명으로 불린다. "다윗과 이스라엘 온 족속은 잣나무로 만든 여러 가지 악기와 수금과 비파와 소고와 양금과 제금으로 여호와 앞에서 연주하더라."(삼하6:5)와 같이 왕위에 오른 다윗이 가장 먼저 한 일로 블레셋에 빼앗겨 아비나답의 집에 보관되어 있던 언약궤를 찾아와 다윗 성전에 봉헌하는 장면이다. 다윗은 앞장서서 하프를 연주하며 나팔 부는 자, 찬양하는 자, 촛불 든 자 등 언약궤 행렬을 이끌고 있다. 다윗의 왕관보다 하프를 강조하므로 왕으로서 다윗보다 음악가 다윗을 부각시키고 있다.

다윗 왕과 밧세바

마시스
'다윗과 밧세바'

1562, 목판에 유채 162×197cm, 루브르 박물관, 파리

　　얀 마시스Jan Massys(1509/75)는 안트베르펜을 중심으로 활동한 르네상스의 대표 화가로 사실적이고 섬세한 묘사와 풍자를 곁들인 프레미시의 전통에 충실하다. 다윗 신하의 전언에 밧세바는 엷은 미소로 응답한다. 그의 손가락이 가리키는 배경 건물의 발코니에 다윗이 몸을 내밀어 그 광경을 지켜보고 있다. 밧세바의 발을 씻기던 시녀들은 모두 강한 관능미를 보이며 호기심 어린 눈초리로 상황의 진행을 주시한다. 이 그림에 등장하는 두 마리의 개가 모든 상황을 함축하고 있다. 신하를 따라온 사동은 묘한 미소를 지으며 사냥개의 목 끈을 쥐고 있는데, 개의 몸과 다리는 밧세바의 벗은 몸과 같은 색과 자세로 다윗의 권력을 상징하며 밧세바에 대한 지배력을 암시하고 있다. 밧세바의 개는 충성스러운 남편 우리아를 상징하는 조그만 강아지로 묘사하는데 강아지가 앞발을 들어 방어 자세로 밧세바를 지키려 하자 사냥개가 자세를 낮춰 강아지를 응시하며 포획물에 접근하려는 공격 자세를 취하고 있다.

알레그리 : '미제레레 – 나의 하나님 자비를 베푸소서Miserere mei Deus'

다윗이 밧세바를 범한 후 선지자 나단이 찾아왔을 때 자신의 죄를 뉘우치며 읊은 참회시인 시편 51편에 곡을 붙여 일명 〈미제레레〉란 곡명으로 많은 작곡가들이 곡을 남긴다. 그중 가장 유명한 〈미제레레〉를 작곡한 그레고리오 알레그리Gregorio Allegri(1582/1652)는 로마 출신으로 9세 때 로마 산 루이지데이 프란체시 교회 합창학교 성가대원으로 음악을 시작하여 1629년 로마 교황청 합창단에 들어가 활동하며 다성음악 전성기에 많은 종교 성악곡을 작곡한다. 그는 1630년 성주간 시스티나의 저녁예배Tenebre를 위해 〈미제레레〉를 작곡한다. 바티칸에서 재의 수요일(사순절 시작일)과 성 금요일 저녁예배가 마무리되는 순서로 촛불을 하나씩 끄며 완전한 어둠 속으로 들어간다. 천장에서는 미켈란젤로의 창조와 심판을 중심으로 구약의 선지자와 그리스도의 조상들이 내려다보고 있으며, 제단 정면에서는 최후의 심판이 희미한 촛불 속에 진행된다. 마지막 촛불이 꺼지고 성가대가 나지막이 무반주로 이 곡을 부를 때 교황과 추기경은 가장 낮은 자세로 제단에 무릎을 꿇고 엎드려 인간의 죄로 인한 그리스도의 수난과 대속을 묵상하는 전통을 따른다.

이렇게 이 곡의 연주는 시스티나의 예배에만 허용되고 악보가 봉인되어 외부로 유출 시 파문을 당하는 불문율이 140년간 지속되었다. 괴테Goethe도 《이탈리아 기행》에서 시스티나 예배당에서 울려 퍼지는 이 곡의 감동을 전하고 있으며 많은 음악가들이 바티칸 예배에 참석하여 이 곡을 들은 후 악보로 옮기는 시도를 하였으나 완벽하지 않았다. 1770년 14세 소년 모차르트Mozart는 아버지와 바티칸 미사에 참석했다가 이 곡을 듣고 큰 감명을 받아 9개 파트의 악보를 거의 완벽하게 그리며 "이렇게 아름다운 곡을 악보가 없어 연주할 수 없음이 안타깝다."고 말하고 죽음을 무릅쓰고 악보를 공개하여 출판된 악보가 유럽 전역에 퍼진다. 이에 당황한 바티칸

렘브란트 '다윗과 우리아'　　　　　　1665, 캔버스에 유채 127×117cm, 에르미타주 미술관, 상트페테르부르크

렘브란트의 조명이라 불리는 측후면 45도 각도에서 비추는 빛으로 등장인물 3인의 심리 묘사를 뛰어나게 처리한 작품이다. 나단 선지자는 근엄하고 단호한 표정으로 다윗을 책망하며 강한 빛으로 비춰지고 있다. 이미 전쟁터에서 목숨을 잃은 우리아의 의상을 어둡고 희미하게 묘사했지만 원망스러운 눈초리로 침묵하는 모습에서 다윗의 마음을 더 아프게 한다. 다윗은 가슴에 손을 얹고 자신이 여호와께 범죄하였음을 깊이 참회하는 모습인데, 충성스러운 부하를 죽이고 죄를 범한 쪽의 손과 얼굴 반쪽에는 어둠이 드리워져 있고, 회개하는 손과 나단 쪽의 얼굴 반쪽에는 빛이 비친다.

의 교황 클레멘트 14세는 모차르트를 소환하여 경위를 확인하고 그 천재성을 인정하여 황금박차훈장을 수여하고 이 사건을 계기로 이듬해 악보를 공개하므로 이 곡의 신비주의와 비밀주의가 깨지게 된다.

〈미제레레〉는 10분간의 처절한 회개의 노래를 네 명의 독창(S, A, T, B)과 5성 합창(S1, S2, A, T, B)의 교창 형식으로 5성 합창-찬트(T)-독창 그룹-찬트(B) 순으로 반복하며, 곡을 주도하는 스프라노 독창은 비브라토를 배제하고 순수하고 청아한 목소리로 하이high C까지 상승하는데, 당시 교회음악에 이러한 고음을 사용하는 것은 매우 이례적이었다. 어둠 속에서 울리는 비브라토 없는 소프라노(당시 카스트라토는 카운터테너가 맡음)의 하이 C음은 인간 감정에 극한의 전율을 주고 교회의 대리석 벽의 반향과 함께 천장으로 높이 상승하므로 잔향의 감동까지 남겨주며 세속에 찌든 영혼을 맑게 해준다.

오 하나님, 당신의 자애로
저를 불쌍히 여기소서
당신의 크신 자비로 저의 죄악을 지워주소서
죄에서 저를 말끔히 씻으시고
잘못에서 저를 깨끗이 하소서
제 죄악을 제가 알고 있으며
제 잘못이 늘 제 앞에 있습니다
당신께 오로지 잘못을 저지르고
당신 눈에 악한 짓을 하였기에
판결을 내리시더라도 당신은 결백하시리라
정녕 저는 죄 중에 태어나고
허물 중에 제 어머니가 저를 배었습니다
그러나 당신께서 가슴속 진실을 기뻐하시고
남모르게 지혜를 제게 가르치십니다
우슬초로 제 죄를 씻어주소서

제가 깨끗해지리다
저를 씻어주소서
눈보다 더 희어지리다
기쁨과 즐거움을 제가 맛보게 하소서
당신께서 부수셨던 뼈들이 기뻐 뛰리다
저의 허물에서 당신 얼굴을 가리시고
저의 모든 죄를 지워주소서
하나님, 깨끗한 마음을 제게 만들어주시고
굳건한 영으로 새롭게 하소서
당신 면전에서 저를 내치지 마시고
당신의 거룩한 영을 거두지 마소서
당신 구원의 기쁨을 제게 돌려주시고
순종의 영으로 저를 받쳐주소서
제가 악인들에게 당신의 길을 가르쳐
죄인들이 당신께 돌아오리다

죽음의 형벌에서 저를 구하소서
구원의 하나님
제 혀가 당신의 의로움에 환호하리다
주님, 제 입술을 열어주소서
제 입이 당신의 찬양을 널리 전하리다
당신께서 제사를 즐기시지 않으시기에
제가 번제를 드려도 당신 마음에
들지 않으시리다

하나님께 맡긴 제물은 무서운 영
부서지고 꺾인 마음을 당신은
업신여기지 않으십니다
당신의 호의로 시온에 선을 베푸시어
예루살렘의 성을 쌓아주소서
그때 당신께서 의로운 희생제물을
번제로 받으시리다
그때 사람들이 제단 위에 수소를 봉헌하리다

모차르트 : '다윗의 회개'Davidde penitente, K. 469

〈다윗의 회개〉는 빈 음악가협회가 자선음악회를 위해 모차르트에게 작품을 의뢰함에 따라 미사 c단조(K 427), 일명 〈대미사〉 중 8곡의 가사만 변경하여 그대로 사용하고, 다윗의 참회시인 시편 51편의 내용으로 두 곡을 추가하여 모두 10곡으로 이루어진 곡이다. 이 곡은 내용적으로는 오라토리오고, 형식적으로는 독창, 중창, 합창으로 구성된 칸타타 형식이다. 원곡인 c단조의 〈대미사〉는 〈레퀴엠〉과 더불어 모차르트의 가장 중요한 교회음악으로 콘스탄체와의 결혼을 기념하여 작곡한 곡인데 모차르트 특유의 밝고 아기자기함이 잘 나타나 친근감을 준다. 초연 당시 콘스탄체가 소프라노 파트를 부르기도 하여 더욱 유명해진 곡이다.

1곡 합창(S, A, T, B)과 독창(S1) : 나의 약한 목소리로 주님을 부릅니다
Alzai le flebili voci al Signor-Andante moderato

2곡 합창(S, A, T, B) : 영광을 노래하자Cantiam le glorie-Allegro vivace

3곡 아리아(S2) : 지금까지 은혜를 모르고Lungi le cure ingrate-Allegro aperto

4곡 합창(S, A, T, B) : 여전히 자비로운, 오 하나님Si pur sempre benigno, oh Dio-Adagio

5곡 2중창(S1, S2) : 주여 일어나 빛을 발하소서Sorgi, o Signore, e spargi-Allegro moderato

6곡 아리아(T) : 당신에게 너무 많은 문제들A te, fra tanti affanni-Andante

7곡 합창(S, A, T, B) : 당신이 처벌을 원하면Se vuoi, puniscimi-Largo

8곡 아리아(S1) : 무서운 어두운 그림자 중에서Fra l'oscure ombre funeste-Larghetto

9곡 3중창(S1, S2, T) : 내 모든 희망이 여기에Tutte le mie speranze ho-Allegro

10곡 합창(S, A, T, B)과 독창(S1, S2, T) : 오직 하나님의 희망은 누군가Chi in Dio sol spera-Adagio

조스캥 : 모테트 '압살롬 나의 아들Absalom fili mi'

르네상스 시대 최고의 작곡가 조스캥 데프레Josquin des Prez(1440?/1521)는 플랑드르 악파의 시조인 요하네스 오케험Johannes Ockeghem(1410/97)에게 사사받은 영향으로 카논이란 모방 기법을 다른 성부에 적용하므로 모든 성부의 기조를 통일하는 것을 특기로 한다. 그는 이탈리아 밀라노 두오모의 가수로 봉직하고 추기경으로 교황청에 부임했으며 작곡가로 명성을 얻으며 '음악의 미켈란젤로'란 호칭을 얻게 된다. 마르틴 루터는 음악가로 그를 흠모하며 "음표는 그가 원하는 대로 움직인다."라고 격찬하기도 한다. 조스캥은 르네상스 음악의 기초를 다지며 17곡의 미사곡과 100여 곡의 모테트를 작곡한 천재로 르네상스의 모차르트로 통하기도 한다.

다윗에 대한 하나님의 심판은 나단 선지자의 저주와 같이 다윗이 아닌 그의 자식들에게 나타난다. 밧세바가 낳은 아들이 죽고, 큰 아들 암논은 배다른 여동생 다말을 강간했기에 셋째 압살롬에게 죽임을 당하는 형제 간의 살육이 벌어진다. 급기야 압살롬마저 아버지께 반역하다 죽게 되는 슬픈 가족사로 점철되는 하나님의 심판이 내려지는데, 모테트 〈압살롬 나의 아들〉에서 다윗은 죽은 아들의 이름을 부르짖으며 슬픈 심정을 토로하고 있다.

왕의 마음이 심히 아파
문 위층으로 올라가서 우니라
그가 올라갈 때에 말하기를

내 아들 압살롬아 내 아들 내 아들 압살롬아
차라리 내가 너를 대신하여 죽었더라면
압살롬 내 아들아 내 아들아 하였더라(삼하18:33)

솔로몬 왕의 꿈

40년간 다윗의 통치 후 다윗의 여러 아들이 왕위를 놓고 대결하는 가운데 솔로몬은 정적들을 제거하고 피 묻은 왕위를 계승하여 이스라엘 역사상 가장 강한 왕으로 부강한 나라를 만들어 40년간 통치하며 태평성대를 이루게 된다. 솔로몬이 왕위를 계승하여 지혜로운 통치 체계를 확립하고 성전을 건축하여 봉헌하고 바로의 딸을 왕비로 맞아들여 안정적인 외치를 기반으로 주변국과 교역을 통해 큰 부를 축적하며 강한 이스라엘을 건설한다.

그러나 그는 천 명에 이르는 이방 여인을 후궁과 첩으로 삼아 그녀들이 섬기던 이방 신들의 신전을 건축하며 쓸데없는 국력을 낭비하고 하나님께서 가장 싫어하신 우상 숭배의 단초를 제공하며 영적 혼란에 빠져들게 된다. 솔로몬 왕은 "잠언 삼천 가지를 말하였고 그의 노래는 천 다섯 편"(왕상4:32)과 같이 가장 지혜로운 왕으로 지혜롭게 삶을 살아가는 지침을 주는 잠언을 썼고 세상 최고의 권력, 명예, 재산을 모두 누렸지만, 전도서에서 모든 것이 헛되고 오직 하나님을 경외하고 계율을 지키는 것만이 참된 삶의 지혜라 고백한다. 또한 노래 중 가장 탁월한 노래Song of Songs라는 아가서에서 한 여인과 왕의 사랑 이야기를 통해 그리스도의 그 신부된 성도와 교회에 대한 사랑의 예형을 아름답게 노래하고 있다.

조르다노
'솔로몬의 꿈'

1693, 캔버스에 유채 245×361cm, 프라도 미술관, 마드리드

　　　　　　　루카 조르다노Luca Giordano(1634/1705)는 이탈리아 나폴리 출신으로 로마에서 수학하고 베네치아풍의 화려함을 추구하는 화가로 스페인 왕 카를로스 2세에게 초청되어 엘 에스코리알 수도원의 천장화를 제작하고 마드리드, 톨레도 등에도 장식화를 남겼다. 그의 그림은 바로크적 구조와 역동성, 화려하고 감각적으로 묘사하는 스페인적인 로코코풍으로 유명하다. 이 작품은 기브온에서 솔로몬의 꿈에 나타난 하나님께서 구하는 것을 주리라 말씀하시는 장면이다.(왕상3:5~10) 하나님과 주위 천사들, 사람들 모두 솔로몬이 구하는 것에 귀를 기울이고 있다. 좌측 하단에 한 사람이 솔로몬을 가리키며 이야기하자 다른 한 사람은 조용히 하라고 입에 손을 대며, 그 위 천사는 이들의 대화를 제지하고 있다. 솔로몬 위쪽 천사는 한 손에 어린 양, 다른 손에 이를 보호하는 성령의 방패를 들고 있다. 우측에 다윗 왕이 아들을 위해 왕관과 홀을 준비하고 있다. 솔로몬은 꿈에서 오직 듣는 마음을 주사 백성들을 현명하게 재판하여 선악을 분별할 수 있는 능력을 구한다.(왕상3:9) 이에 흡족한 하나님은 축복의 빛줄기를 통하여 지혜롭고 총명한 마음과 구하지 않은 부귀와 영광까지 잠자고 있는 솔로몬에게 부여하신다.

헨델 : '솔로몬Solomon', HWV 67, 1749

헨델은 영국 왕 조지 2세의 대관식을 기념하여 〈제사장 사독Zadok the Priest〉을 헌정하고, 왕이 직접 참여한 데팅겐 전투의 승리를 기념하는 〈데팅겐 테 데움〉을 바치며 음악으로 왕실의 대변인 역할을 한다. 이후 조지 2세는 식민지 전쟁에서 승승장구하여 산업을 발전시켜 영국을 세계 최강국으로 만든 왕으로 헨델은 이스라엘의 전성기를 구가한 솔로몬 왕을 염두에 둔 다분히 정치적인 의도를 가지고 1748년 오라토리오 〈솔로몬〉의 작곡에 착수하여 이듬해에 초연한다.

헨델은 솔로몬 왕 시대의 세 가지 사건으로 각 막을 구성하는 옴니버스 형태의 독특한 오라토리오를 작곡한다. 첫 번째 이야기는 700명의 아내와 300명의 첩을 거느린 솔로몬의 특이한 여성편력을 상징하는 바로의 딸인 왕비(S)와의 사랑 이야기로 민족의 숙원 사업인 성전 건축을 마치고 이방 왕비를 맞아들여(왕상3:1) 안정적인 외치의 기반을 구축하고 있다. 두 번째 이야기는 솔로몬의 지혜를 상징하는 두 창녀를 등장시킨 아기 재판(왕상3:16~28)으로 현명하게 판단하여 지혜로운 통치 체계를 이룩함을 그리고 있다. 세 번째 이야기는 솔로몬 왕의 성전 건축의 위대한 치세를 듣고 먼 길을 여행하여 찾아온 스바의 여왕(S)이 등장하여 성전을 둘러보고 감탄하는(왕상10:1~12, 대하9:1~12) 이야기로 막을 구성하고 있다. 〈솔로몬〉은 모두 3막 6장 62곡으로 솔로몬 왕의 치세를 부각하므로 조지 2세를 칭송하는 헨델의 정치력을 보인다. 솔로몬은 알토로 배정하고 카운터테너가 맡게 하여 소프라노 역의 여인들과 각 막에 한 번씩 2중창을 부르며 조화를 이루고, 합창에서는 두 그룹으로 나뉘어 서로 대화·경쟁하는 복합창의 진수를 느끼게 한다.

솔로몬 1막 2장 : 1∼21곡−성전 건축과 바로의 딸과 사랑(왕상3:1)

이 오라토리오가 담고 있는 세 가지 이야기의 주제를 연결하여 구성된 서곡이 세 부분의 분위기를 간략하게 알려주며 시작한다. 솔로몬과 사제들이 성전 건축을 마치고 기도를 올리는데 하늘에서 불길이 내려와 희생제물을 사르자 이를 목격한 사독 사제의 가슴이 벅차 오르는 황홀함을 노래한다. 장면이 바뀌어 솔로몬은 왕비를 처음 본 순간을 회상하며 사랑의 2중창을 부르고 두 사람의 행복한 밤을 기원하며 두 대의 플루트가 나이팅게일이 속삭이듯 반주하는 일명 '나이팅게일 합창'으로 솔로몬의 사랑 이야기를 마무리한다.

1막1장 2곡, 합창(사제들) : 너의 하프와 심벌즈를 울려라Your harps and cymbals sound

성전을 완성하고 봉헌하며 사제들의 복합창으로 여호와를 소리 높여 찬양한다.

너의 하프와 심벌즈를 울려라	만군의 여호와께
위대하신 여호와께 찬양하라	기꺼이 목소리로 찬양하라

1막1장 4곡, 합창(사제들) : 경건한 마음과 거룩한 입으로With pious heart and holy tongue

2곡에 이어 사제들이 경건하고 웅장하게 여호와를 찬양한다.

경건한 마음과 거룩한 입으로	먼 민족들이 그 노래를 붙잡을 때까지
창조주의 이름을 부릅니다	그리고 거룩한 불꽃으로 빛날 때까지

1막1장 5곡, 아콤파나토(솔로몬) : 전지전능하신 분, 땅과 하늘을 지배하시네
Almighty pow'r, who rul'st earth and skies

솔로몬과 사제들이 성전을 봉헌하며 솔로몬이 기도드린다.

전지전능하신 분, 땅과 하늘을 지배하시네	완성된 주님의 성전에 당신께서 함께하시니
당신의 자애로운 손으로	이 성전 위로 천상의 영광을 내려주소서
고통받는 종들을 구원해 주셨나이다	

1막1장 7곡, 아리아(사독) : 신성한 환희가 나의 가슴을 벅차 오르게 하네
Sacred rapture cheer my breast

성전봉헌을 축하하며 사독 사제가 환희로 들뜬 마음을 기교를 담아 표현한다.

신성한 환희가 나의 가슴을	따스한 열정은 내 두근거리는 가슴에
벅차 오르게 하네	불을 지피네
솟아오르는 느낌	끝없는 행복의 희망은 내 황홀한 영혼 위의
기쁨만으로 표현하기 어렵네	여명이네

1막2장 14곡, 2중창(솔로몬, 왕비) : 새벽이 오듯이 환영하오
Welcome as the dawn of the day

솔로몬과 왕비가 서로의 사랑을 고백하는 아름다움의 극치를 보이는 사랑의 2중창이다.

왕비	솔로몬
순례자의 발길에 오늘의 새벽이	머틀 숲이나 장미 그늘
오듯 환영하오	빈틈을 통해 숨쉬는 내음
어둠에 길 잃은 자는	집의 가정부를 새로 들이면
나를 사랑하는 내 왕이오	내 여왕, 당신에게 단 것을 거둬줄 것이오

1막2장 21곡, 합창 : 어떤 경솔한 방해자도 방해하지 않기를
May no rash intruder disturb

솔로몬 왕과 왕비 둘만의 행복한 시간을 위한 축복의 합창을 불러준다. 일명 '나이팅게일 합창'이라 하여 두 대의 플루트 반주로 나이팅게일을 묘사하고 있다.

어떤 경솔한 방해자도	부드러운 숨결 같은 산들바람아
그들의 조용한 시간을 방해하지 않기를	그들이 깊이 잠들게 해다오
꽃들이여 일어나 향기로운 베개가 되라	나이팅게일이 노래로 그들을 잠재우네

솔로몬 왕의 재판

솔로몬 2막 3장 : 22∼40곡 – 두 여인의 솔로몬의 유명한 아기 재판 이야기(왕상3:16∼28)

이스라엘인들이 모두 솔로몬의 왕위 등극을 찬양하며 흥겨운 합창으로 시작한다. 이어서 두 여인이 아기를 안고 찾아와 한 아기를 서로 자신의 아기라 주장한다. 그 이야기를 차례로 들은 후 솔로몬은 아기를 반으로 나누어 갖도록 명한다. 그러자 창녀 2는 현명한 판결이라 찬성하고, 창녀 1은 아기가 죽는 것을 볼 수 없어 차라리 아기를 포기하는 각자의 마음을 노래한다. 두 여인의 속마음을 파악한 솔로몬은 창녀 1이 친어머니임을 확인하고 아기를 건네주며 왕으로서 최종 판결을 내린다. 이에 이스라엘인들은 합창으로 동방에서 서방까지 솔로몬의 현명한 지혜를 칭송하고 사독 사제도 왕의 위대함을 찬양하고 사제들 또한 모두 왕을 찬양하며 마무리한다.

2막1장 22곡, 합창 : 향로에서 말려 올라가는From the censer curling rise

목관의 전주에 이어 두 합창단의 복합창으로 무대 양측에서 같은 선율을 주고받으며 흥겨운 상황을 연출한다.

향로에서 말려 올라가는	행복하라, 행복하라, 솔로몬
하늘에 대한 감사의 향연	영원하라, 경건한 다윗의 아들이여
천국은 다윗의 보좌를 축복하니	영원하라, 전능한 솔로몬이여

2막3장 28곡, 3중창(솔로몬, 두 창녀) : 제 두려움 말로 표현할 수 없어요
Words are weak to paint my fears

진짜 어머니인 창녀 1이 괴롭고 답답한 마음을 왕께 호소하고, 자기가 죽인 아기와 바꿔 놓은 창녀 2는 거짓이라 주장하는데, 솔로몬은 지혜로운 해결책으로 누가 진정 어머니인지 시험한다. 성경 본문에 자세히 나오지는 않지만, 1차 판결에서 가짜인 창녀 2는 아리아 '위대한 임금님의 판결'을 부르며 기뻐하나 창녀 1은 아리아 '어찌 내 아이가 잘리는 것을 볼 수 있으리'를 부르며 상대방에게

아기를 주라고 왕께 아뢰자 솔로몬 왕이 최종 판결을 내린다. 재판의 전 과정에서 당사자들의 심리를 실감나게 그려내고 있다.

창녀 1	창녀 2
제 두려움 말로 표현할 수 없어요	저 여자의 달콤한 말은 모두 거짓말입니다
마음속의 괴로움, 흐르는 눈물	솔로몬
어머니로서 변호하는 수밖에	정의가 들려진 저울에 있도다
임금님이시여 당신의 권좌에 빕니다	창녀 2
저의 말이 맞아요 제 편이 되어 주세요	그러면 정의와 법의 무서움을

2막3장 29곡, 서창(솔로몬) : 내 말을 들으라 Hear me, women

두 창녀의 주장에 이어 솔로몬 왕이 판결을 내리는 서창이다.

내 말을 들으라 왕의 판결이니라	그러면 각자 자신의 몫을 갖게 되리라
각자 주장이 같고 자신의 몫을 요구하니	분쟁의 올바른 판결에 대한
칼을 갖고 와서 아기를 둘로 나누어라	더 이상의 떠들썩한 요구는 인정할 수 없다

2막3장 30곡, 아리아(창녀2) : 위대한 임금님의 판결 Thy sentence, Great king

아기를 반으로 자르라는 솔로몬의 판결을 기뻐하며 부른다.

신중하고 현명하고 위대한 임금님의 판결	나는 만족한다 법을 집행하라
상급으로 오르는 내 날개에 희망이 있다	나는 사랑하는 아기를 찢을 것이다

2막3장 32곡, 아리아(창녀1) : 어찌 내 아이가 잘리는 것을 볼 수 있으리

Can I see my infant gor'd

고통스러운 어머니 마음을 나타내듯 바이올린 반주가 슬피 우는 음으로 묘사된다.

내 아기가 칼로 잘리는 것을 볼 수 없네	보라색 조수가 마구 쏟아져 내리네
아기가 죽음의 손에 들려 웃으며	내 희망을 부끄럽게 하지 말고
숨쉬는 것을 볼 수 있을까	그를 모두 가져라 내 아이를 예비하라

1곡 프렐류드

2곡 내레이터 서창(A)

해가 뜨고 지는 땅으로부터 온 민족들아

와서 열방의 지혜를 들어라

솔로몬 왕의 심판에 관한 것이다

불행한 두 명의 어머니와 가운데서

비명 소리와 환성 소리가 들려온다

3곡 여인 1(S1)

나는 이 여자와 한 집에 살고 있고

그녀의 옆 침실에서 아이를 낳았어요

삼 일째 되던 날 이 여인도 아기를 낳았지요

우리는 함께 있었지만 서로 낯선 사이였어요

이 여자가 자는 동안 자기 아기를 깔아 죽이고

어두운 침묵 속에서 내 아기를 데려가 눕히고

내 가슴에 죽은 아기를 안겨주었지요

4곡 여인 2(S2)

당신의 말은 진실이 아니오

당신의 말 그대로 죽은 것이 당신 아들이고

살아 있는 이 아기가 내 아들이오

5곡 솔로몬

하나님, 당신의 심판을 내려주시어

옳고 그름을 분별하게 하옵소서

칼을 가져와 살아 있는 아이를

반으로 나누어라

반은 이 여인에게, 반은 다른 여인에게 주어라

6곡 여인 2(S2)

왕의 판결이 옳습니다

아기를 누구의 것도 되지 않게

반으로 나누시오

7곡 여인 1(S1)

아, 슬프다 나의 아들, 마음속 깊이

너를 갈망하네

그녀에게 살아 있는 아기를 주시오

아기를 죽이는 것은 현명치 못하오

8곡 솔로몬

아기를 분할하여 나누어라

9곡 여인 2(S2)

아기는 내 것도 아니고 네 것도 아니니

아기를 나누도록 합시다

10곡 여인 1(S1)

아아, 아기를 죽이는 것은 현명치 못하오

그녀에게 살아 있는 아기를 주시오

11곡 솔로몬

살아 있는 아기를 이 여인에게 주어라

그녀가 아기의 어머니다

12곡 여인 1(S1)

너희 모두 나와 함께 기뻐하라

오 행복한 엄마

보라, 세 번은 사랑받은 아기

행운의 아들

아, 내 가슴을 빨고 왕께 경배하라

13곡 합창(솔로몬, 내레이터, 두 여인)

오 여러분, 와서 함께 기뻐합시다

현명한 왕 솔로몬의 명예스러운 판결

솔로몬 왕을 찬양합시다

기베르티
'솔로몬과 스바의 여왕' 1425~52, 동 주조에 금박 79×79cm, 피렌체 두오모 박물관

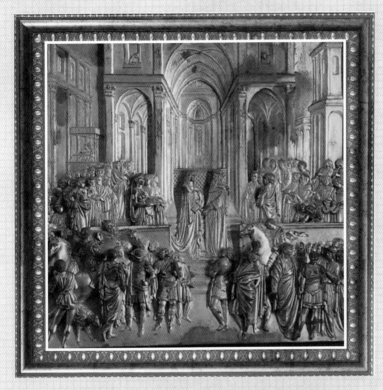

피렌체에서 공의회가 개최된 1438~9년은 기베르티가 피렌체 두오모의 산 조반니 세례당의 동문 주조를 한창 진행하고 있을 때다. 당시 동로마 황제 요한 8세, 콘스탄티노플 주교, 신학자 등 700명이 피렌체를 방문하여 서방·동방교회의 화해, 협력과 신앙적 합일을 결의한 사건에서 기베르티는 솔로몬 왕과 스바 여왕이 만나 손을 맞잡은 사건과 동질성을 발견한다. 스바 여왕이 솔로몬 왕을 방문한 목적이 솔로몬의 성전을 견학하고 건축 기술을 보고 배우는 것이므로 배경은 이에 맞게 실제 피렌체의 발전된 건축 기술로 만든 웅장한 교회 건물을 모델로 원근법을 적용하여 사실적으로 묘사했다. 스바 여왕이 도착하는 모습으로 말과 스바 여왕 일행의 얼굴, 피부의 금박을 벗겨내고 검게 묘사했다. 스바는 지금의 에티오피아와 예멘 지역으로 여왕은 육로를 통해 4,000킬로미터의 대장정 끝에 예루살렘에 도착한다. 지금도 아프리카 국가 중 기독교인이 가장 많은 에티오피아는 스바 여왕으로부터 내려온 전통이라 볼 수 있다. 이 작품은 음악을 좋아하는 솔로몬이 스바 여왕을 환영하는 음악회를 성대하게 열어주는 기베르티의 상상력이 돋보인다. 일부 솔로몬을 거부하는 군중들은 등을 돌려 정면을 바라보고 있는데, 아마도 솔로몬 왕의 이방 여성편력에 대해 동의하지 않던 기베르티의 거부의 표현은 아닌지….

스바 여왕의 방문

솔로몬 3막 1장 : 41~62곡-스바 여왕의 방문 환영 및 성전 건축의 위대함
(왕상10:1~12, 대하9:1~12)

3막은 스바 여왕의 도착을 알리는 관현악으로 흥겹게 연주되는 전주곡 '스바 여왕의 도착'으로 시작되는데, 이 곡은 독립적으로 연주될 만큼 유명하다. 스바 여왕은 성전의 아름다움에 감탄하고 솔로몬 왕은 합창단을 동원하여 여왕을 위한 작은 음악회를 여는데, 헨델이 기베르티의 조각에 묘사된 합창단이 노래로 환영하는 장면에서 착안한 것이 아닌가 생각된다. 음악회의 첫 곡으로 부드럽게 흐르는 자장가를 연주하고, 다음은 말발굽 소리와 트럼펫으로 전쟁의 음악, 이어서 눈물 나는 절망적인 사랑노래를 부르도록 한다. 이에 감탄한 스바 여왕은 갖고 온 선물을 자랑하며 전달한다. 사독 사제가 성전에 대해 설명하고 스바 여왕은 여기서 본 모든 화려한 것과 지혜를 잊지 않으리라 노래하며 솔로몬과 작별한다. 마지막으로 이스라엘인들이 정당한 것의 명성은 유구할 것이란 합창으로 마무리한다.

3막1장 41곡, 전주곡 : 스바 여왕의 도착
Arrival of the Queen of Sheba

성전 완공 소식과 지혜로운 솔로몬 왕의 명성을 듣고 방문한 스바 여왕의 도착을 환영하는 화려한 전주곡으로 시작한다. 먼 여정을 거쳐 솔로몬 왕을 찾아오는 상황이 묘사되고 있고 축제 분위기로 여왕을 환영하며 이어지는 환영 음악회의 막을 여는 서곡의 역할도 하고 있다.

3막1장 43곡, 아리아(스바 여왕) : 이 눈이 볼 때마다 Every sight these eyes behold

이 눈이 볼 때마다 다른 매력이 펼쳐지네
번쩍이는 보석과 금 조각
아직도 내 눈을 끄네

표현의 선택과 전율 속에서
내 영혼이 가장 즐거워하는
공정한 진실을 들으리

3막1장 45곡, 합창 : 당신의 음성 주위로 퍼지는 음악 Music, spread thy voice around

솔로몬 왕이 스바 여왕을 위하여 마련한 작은 음악회에서 불리는 합창이다.

음악 소리 주변에 퍼뜨려 부드럽게 흐르는 자장가를 불러보아라

3막1장 51곡, 서창(스바 여왕) : 신성한 조화 Thy harmony's divine

위대한 왕이시여 근사한 냄새를 풍기는 이국적 발삼 향료
음악가들의 현에 맞춘 신성한 화음 그래도 여기 어느 것보다 보잘것없소이다
제가 가져온 선물을 드립니다 보석과 금의 섬광보다 성전이 눈을 더 사로잡네
어두운 땅의 속살과 같은 순금 주님을 높이 받드는 왕의 고결한 열정이 보이네
아침을 밝히는 빛나는 보석

3막1장 54곡, 아리아(사독 사제) : 크고 빛나는 황금 기둥 Golden columns, fair and bright

시선을 황홀하게 잡는 크고 빛나는 케루빔이 언약궤 위로 날개를 펼치고
황금 기둥을 보십시오 모두 위대하고 경건한 자세로
그 주변을 포도나무가 감싸고 있습니다 하늘로 치솟고 있습니다

3막1장 55곡, 합창 : 하프와 목소리로 주님을 찬양하라 Praise the Lord with harp and tongue

복합창으로 첫 번째 합창단이 먼저 시작하고 이어서 두 번째 합창단이 합류하며 화려한 오보에 반주가 곡을 빛내주고 곡 후반에 트럼펫이 가세하며 큰 울림으로 마무리한다.

하프와 목소리로 주님을 찬양하라 그보다 더 강한 자비는 없다
늙은이나 젊은이 모두 찬양하라

3막1장 59곡, 아리아(스바 여왕) : 태양이 비추기를 잊으리요
Will the sun forget to streak

독신인 스바 여왕이 솔로몬 왕과 작별 인사를 고하면서 고독하고 아쉬운 자신의 속마음을 이야기하는데 오보에와 플루트가 계속 슬픈 주제로 더한다.

프란스 프란켄 2세 '솔로몬의 우상 숭배'　　　　　　　1622, 캔버스에 유채 77×110cm, 폴 게티 미술관, LA

프란스 프란켄 2세Frans Francken II(1581/1641)는 안트베르펜에서 3대가 모두 화가로 활동한 화가 집안 출신이다. 그는 한 화면에 여러 이야기를 담아 도상이 문장을 대신할 수 있음을 주장하며 '그림 속의 그림'이란 세밀화 형식에 뛰어난 솜씨를 발휘한다. 솔로몬 왕은 모든 면에서 이스라엘의 최전성기를 이룬 왕이지만 천 명의 이방 여인들을 후궁과 첩으로 맞아들여 여러 우상 숭배를 방치하며 하나님께 불경을 저지른다. 솔로몬 왕은 사방이 우상으로 장식된 신전에서 여인들에게 둘러싸여 하나님께서 부여하신 왕의 모자와 왕관을 벗어 던지고 왕을 상징하는 홀까지 바닥에 버려둔 채 한 여인이 자신이 모시는 신이라 가리키는 우상에게 잔을 바치며 경배하고 있다. 이를 지켜보는 신하들이 우려의 눈초리를 보내고 있을 때 향로가 솔로몬 왕을 향해 떨어지며 왕의 몰락과 이스라엘의 쇠퇴를 예고한다. 왕의 뒤쪽으로 보이는 화려한 물병과 접시는 헛되고 헛된 솔로몬의 삶을 상징하고 있다.

태양의 질주를 잊은 호박 빛을 띤
동쪽 하늘
어스레한 어두운 그늘이 드리워질 때

그는 오늘의 문 빗장을 푼다
내가 본 모든 화려함과 내가 배운 모든 지혜는
결코 내 머릿속에서 잊혀지지 않을 것이오

3막1장 62곡, 합창(이스라엘인) : 정당한 명성은 유구하리
The fame of the just shall eternally last

사악한 이름은 빠르게 지나서
과거가 되나

정당한 것의 명성은 유구하게
계속될 것이다

여호와가 만일 하나님이면 그를 따르고
바알이 만일 하나님이면 그를 따를지니라

(왕상18:21)

나는 감사하는 목소리로 주께 제사를 드리며
나의 서원을 주께 갚겠나이다
구원은 여호와께 속하였나이다

(욘2:9)

08

엘리야, 요나

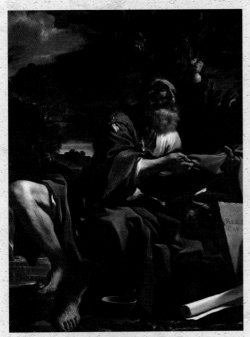

구에르치노 '엘리야에게 먹이를 주는 까마귀'
1620, 캔버스에 유채 195×156.5cm, 런던 국립미술관

미켈란젤로 '요나'
1512, 프레스코 380×365cm, 시스티나 예배당, 바티칸

08

엘리야, 요나

그리스도교 이미지의 발전 과정

초기 그리스도교인들은 죽은 영혼에 대한 구원을 기도함에 있어 도상에 의탁했다. 지하묘지 카타콤에 물고기, 달 등의 프레스코화와 모자이크 형태의 벽화가 나타나고 그리스도를 목자 또는 옥좌에 앉아 있는 형상으로 그리고 구원의 상징인 물고기, 공작새, 포도 넝쿨로 장식했다.

4세기 교회의 승리라는 로마의 기독교 공인313 이후 "너는 자기를 위하여 새긴 우상을 만들지 말고 위로 하늘에 있는 것이나 아래로 땅에 있는 것이나 땅밑 물속에 있는 것의 어떤 형상도 만들지 말며"(신5:8)에 따라 우상이 아닌 오직 한 신(神)인 그리스도를 중심으로 성스러운 도상이 우주의 영광을 구체적으로 나타냄과 동시에 도상을 통해 민중을 교화할 목적으로 급속하게 발전하고, 로마의 수도가 비잔티움으로 이전324되며 동방미술과 혼합하여 정사각형 교회와 돔 형태가 나타난다.

4세기말 라틴어로 번역된 불가타 성경이 나오고 데오도시우스 황제는 기독교를 국교로 선포한다392.

5세기 에페소 공의회431에서 성모 마리아를 그리스도의 어머니Christokos로 공포하며 성모자 관련 도상이 주도한다. 그리스도는 모든 것을 주관하는 만물의 지배자Pantokrator로 긴 머리에 수염을 기르고 후광에 둘러싸여 왼손은 성경을 들고 오른손은 축복 표시를 하는 그리스도의 흉상이 서로마제국 멸망 후 북방민족(게르만, 고트, 켈트)의 대이동으로 사회 혼란 시기에 수호신으로 확산된다.

6세기 교회는 수도원을 중심으로 은둔하게 되는데 베네딕트 수도원을 설립하고 기록실Scriptorium에서 필사본을 제작하여 그리스도의 승리와 성모의 영광을 찬미하

5~6세기 그리스도 상, 모자이크

8~9세기 성모자 상

는 도상이 주도하며 성모자, 그리스도의 생애, 그리스도의 세례 장면과 구약의 이삭의 희생 장면도 추가된다. 그레고리오 1세가 교황으로 추대되며590 정통성 확보를 위해 초대 교황으로 베드로를 후인한다. 그레고리오 1세는 강력한 권위로 그레고리오 성가와 함께 도상으로 문맹자들에게 복음을 전파할 목적으로 주로 모자이크 형태로 제작된 예수님과 성모 마리아의 이미지를 확산시켰는데 좀 더 섬세한 패널화가 나타나기 시작한다.

8~9세기 서방교회에서는 다양한 성경적 내용으로 도상이 발전해 나갔으나, 교황과 황제가 함께 지배하던 콘스탄티노플의 동방교회에서는 기독교 도상과 관련하여 성상파괴론과 성상옹호론 간의 교리 논쟁이 거세진다. 니케아 제7공의회787에서 마리아를 신의 어머니Theotokos라 공식 승인하여 숭배하고 미사라는 예배 형태가 나타난다. 신에 대한 예배는 숭배Worship로, 신의 이미지에 대해서는 경배Veneration로 구분하여 규정하고 기독교 이미지(성상)를 합법적으로 장려하게 된다.

10~11세기 동서교회 모두 그리스도의 수난에 관한 도상이 나타나기 시작하여 십자가에 못 박히신 그리스도를 그린 〈십자가 처형 상Croce dipinta〉과 성모의 탄식을 그린 〈자비를 베푸소서Pieta〉 등의 도상이 점차 확산된다. 비잔틴 교회의 이콘과 패널화는 성도들이 그리스도, 성모, 성인들과 교감하는 주요 원천이 된다. 이때부터 면죄부 판매가 시작되어 면죄부와 성지순례로 죄 사함을 받는 제도에 따라 먼 길을 순례하여 다다른 순례교회에는 순례자를 위로하기 위해 화려한 교회 장식이 나타나고 모자이크 재료가 다양해지며 크기도 확대되고 프레스코화의 초기 형태가 나타난다. 또한 스테인드글라스, 성물함, 제단화, 장례 관련물, 필사본의 채색 등 다양한 장식적 형태가 유행한다.

12~14세기 봉건제도에서 탈피해 도시 중심으로 무역과 상업이 발전하여 창작의 중심이 수도원에서 도시의 공방으로 이동되며 로마네스크 및 고딕 미술 시대로 접

어든다. 아비뇽유수1309/70로 교권이 분립되어 세 명의 교황이 동시에 지배하며, 금인칙서1355로 교황의 정치 간섭이 금지된 시대에 맞추어 그리스도교 및 성모자의 도상이 정점에 이르고 자연과 초자연을 지배하는 모든 질서가 도상의 대상이 된다. 신의 보좌인 천상으로부터 인간 및 동물이 사는 지상에 이르는 공간의 질서뿐만 아니라 천지창조로 시작하여 구약 시대로부터 신약 시대로 이어지는 하나님 나라의 건설, 나아가 미래 최후의 심판에 이르기까지 장대한 성경적 질서가 표현되기 시작한다. '고딕'은 르네상스 미술 평론가 조르조 바사리Giorgio Vasari(1511/74)가 고크 족의 세련되지 않은 야만적 미술을 평하며 부른 명칭인데, 고딕 교회는 그리스도의 몸이며 신의 섭리와 원리를 체감하고 신의 존재를 실감하는 곳으로 거대한 골조 구조로 세워지고 대형 제단화와 천국의 현현, 빛을 상징하는 화려한 스테인드글라스로 장식하고 공간에 성화를 배치한다. 조토가 파도바의 스크로베니 예배당의 네 벽을 성모와 그리스도의 일생을 주제로 한 프레스코화로 채우고, 두초가 시에나 두오모에 대형 제단화로 〈마에스타〉를 그리는 등 시대를 앞서가는 화가들의 역사적인 작품이 등장하기 시작한다.

15~16세기 초·중반 르네상스 시대가 도래하며 도상의 주제가 신에서 인간중심으로 변하고 페트라르카Petrarca, Francesco(1301/74), 단테 등 인문주의자의 영향과 메디치가의 후원으로 플라톤 아카데미가 설립1462된다. 도상의 표현도 서방 가톨릭 교회는 아리스토텔레스의 현상학과 라틴어 성경에 근거하고, 동방 비잔틴 교회는 플라톤의 초월적 사상과 그리스어 성경에 근거하는 차별적 양상을 보인다. 주제도 신·구약 성경, 외경 및 성인전을 근거로 확대되고 다양해지며, 그리스·로마·고대 오리엔트 종교와 더 거슬러 올라가 자연숭배와 연관된 주제도 포함된다.

브루넬레스키 '이삭의 희생'	1401년 경연	기베르티 '이삭의 희생'
무자비하게 이삭의 목을 잡고 칼을 들이댐. 오직 하나님의 명령에 따를 뿐이라는 권위적 모습. 천사와 시선 마주하며 대결 구도	아브라함	아브라함의 순종을 주제로 중앙에 배치. 이삭을 왼손으로 감싸 안으며 끝이 무딘 칼로 멀리서 겨눔. 눈을 감고 고뇌하며 천사의 음성을 기다리는 부성애
중앙에 배치. 칼이 목에 닿자 눈을 감고 머리를 젖히며 비명을 지름. 한쪽 무릎을 세워 피하려는 자세	이삭	목과 칼의 거리감. 아버지를 주시하며 긴장감 고조. 두 무릎을 꿇고 순종적 자세
이삭보다 크고 수평 위치에서 등장. 손목을 잡으며 적극 개입. 신성 결여	천사	하늘에서 내려오며 신성 강조. "손대지 말라."며 말로 제지하는 본문에 충실
크게 노출하므로 하나님의 비밀스러운 예비에 반함	양	천사와 동일 수준의 수풀에 숨겨 놓아 비밀스러운 예비
평면상에 산 위·아래 상황 단순하게 묘사	배경	대각선 구도로 산 위·아래 상황 구분하여 입체적
전체의 1/3을 차지할 정도로 비중 과도. 말 앞뒤에서 각자 일에 열중	말, 하인	공간 활용 최적화. "우리가 돌아오리라."는 말의 의미 상기하며 대화
일곱 개의 요소를 개별 주조하여 붙인 독립적 배치로 조화와 균형 결여	주조 기법	단일 주조 방식. 모든 구성 요소와 배경이 자연스러운 조화와 균형 유지

화가들은 공방을 중심으로 사제 간에 교류가 증대되어 서로 영향력을 확대해 나가는 한편, 경쟁 의식도 나타나 1401년 피렌체 두오모 세례당 북문 조각의 제작자 선정에 브루넬레스키와 기베르티 등이 공모전 방식으로 경합을 벌이며 주문자의 선택의 폭을 넓힌다. 주제도 성경 전반에 걸쳐 다양해지고 등장인물과 배경 모두 당시 사람들의 실제 모습으로 묘사하며 인간으로 지상에 오신 메시아의 이미지를 부각한다. 특히 원근법으로 그림 속 장면과 관람자의 현실을 일치시키는 사실적인 묘사와 해부학에 기초한 균형 잡힌 인체 묘사로 조화와 균형의 미가 향상되어 모든 이미지가 더욱 친숙하게 다가온다. 이탈리아 르네상스를 빛낸 화가들은 스승과 제자고 서로 경쟁 관계로 영향을 주며 세월의 흐름에 따라 점점 기량이 발전해 나가는데 그들의 상호 관계는 다음 페이지의 관계도와 같다.

16세기 중·후반 르네상스의 끝자락은 매너리즘 시대로 르네상스의 주 무대가 피렌체에서 로마와 베네치아로 이동되며 북유럽(플랑드르, 독일)에서 유화가 시작되어 더욱 세밀한 묘사가 나타난다. 루터의 종교개혁은 도상에도 큰 변화를 가져오게 한다. 로마 가톨릭 교회와 분리된 북유럽 프로테스탄트 개혁가들은 미술을 포함해 교회의 모든 장식적인 요소를 거부하여 성상, 성화, 장식, 미사전례의 비합리성을 주장하며 배척하게 된다. 이에 교황청은 반종교개혁 운동을 확산하여 세 차례 개최된 트렌트 공의회1545/63 결의에 따라 교황의 권력이 더욱 강화되어 도상의 주 무대는 피렌체에서 로마로 이동하고 종교적 이미지는 '가톨릭 교리를 지켜 성도들과 소통할 수 있도록 해야 하고, 성도들을 가르쳐 신앙심을 고취하며 동시에 눈을 즐겁게 하고 감동을 주어야 한다.'는 규정에 따라 불꽃이 일듯 현란해지고 더욱 동적·극적인 표현으로 감동을 주는 방향으로 전환된다. 매너리즘 화가들은 르네상스 미술이 중시한 비례, 균형, 조화, 안정, 규범을 파괴하고 불균형, 불안정, 뒤틀림과 원근법을 왜곡하는 경향을 보이면서 차별화한다. 이런 변화의 물결에도 불구하고 매너

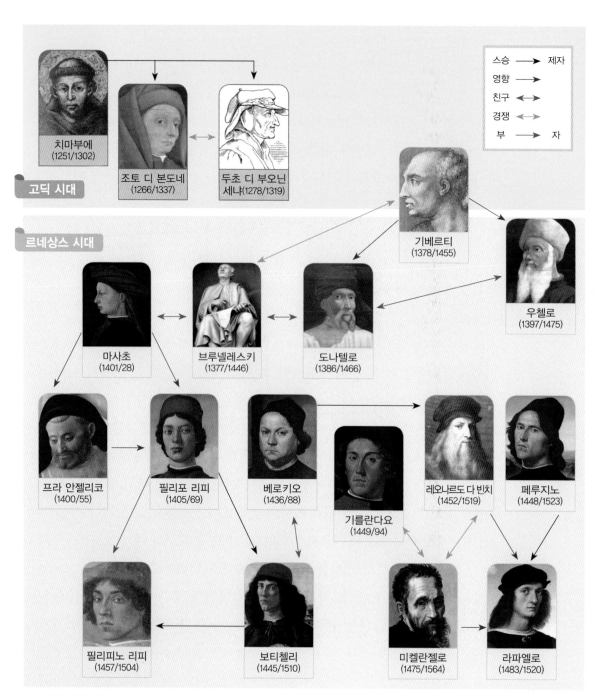

고딕 시대

치마부에
(1251/1302)

조토 디 본도네
(1266/1337)

두초 디 부오닌
세냐(1278/1319)

스승 ───▶ 제자
영향 ───▶
친구 ◀───▶
경쟁 ◀───▶
부 ───▶ 자

르네상스 시대

기베르티
(1378/1455)

우첼로
(1397/1475)

마사초
(1401/28)

브루넬레스키
(1377/1446)

도나텔로
(1386/1466)

프라 안젤리코
(1400/55)

필리포 리피
(1405/69)

베로키오
(1436/88)

기를란다요
(1449/94)

레오나르도 다 빈치
(1452/1519)

페루지노
(1448/1523)

필리피노 리피
(1457/1504)

보티첼리
(1445/1510)

미켈란젤로
(1475/1564)

라파엘로
(1483/1520)

이탈리아 피렌체 르네상스를 빛낸 화가들의 관계도

리즘이라 부르는 것은 '바로크의 입장에서 봤을 때 르네상스에 비해 큰 변화가 없는 그저 답습일 뿐이다.'라고 평가되기 때문이다.

17~18세기 30년 전쟁1618/48으로 시민들은 종교보다 영토, 통상 관계에서 국가의 이익을 우선시하며 강력한 중앙집권적 절대 왕정을 요구하게 되는데 이와 맞물려 바로크 시대가 시작된다. 바로크Barocco는 '일그러진 진주'란 뜻으로 불규칙하고 뒤틀린 매너리즘에서 자유로운 운동감, 감성을 바탕으로 한 회화적 특징을 보인다. 신적 교리보다 보편적 철학 사상을 중심으로 성화는 교회 장식을 목적으로 한 대형 제단화를 제외하고 그 수요가 급격히 감소되었으나 영적인 세계를 추구하는 전문 화가들의 신앙심의 발로에 따라 알레고리와 상징이 강화된 이미지로 지속된다.

중세 이후 르네상스와 바로크 시대를 거치며 주류를 이루던 성화는 19세기에 들어서며 급격히 쇠락의 길로 접어든다. 바로크 후반 화려한 귀족 취향으로 흐른 로코코Rococo 양식에 대한 반발과 프랑스 혁명, 계몽주의 확산, 산업혁명으로 농경사회에서 산업사회로 이동하며 노동자와 자본가 계층이 형성되고 인간의 삶과 관련된 주제에 관심을 갖게 되며 정물, 풍경, 풍속, 역사화가 주요 주제로 채택된다. 사진의 발명과 함께 사물을 객관적으로 묘사하던 자연주의 · 사실주의 화가들은 목표를 상실하지만 대신 사물의 본질을 눈에 보이는 그대로 지각하며 순간적 변화를 포착하여 묘사하는 인상주의 화가들이 새롭게 떠오른다.

교회는 권위를 상실하고 재산을 환수당하며 성화는 더욱 위축되지만, 한편에서는 기독교 주제를 새롭게 해석하려는 움직임이 일어난다. 오스트리아 빈에서 형성된 나사렛파Nazarene Movement는 르네상스의 정신 세계와 순수성으로 기독교 정신을 회복하기 위해 로마에 성 누가형제회Lukabund를 설립하고 수도생활을 하며 르네상스 전통 화법인 프레스코화를 재현하여 부활 운동을 펼친다. 영국의 라파엘 전

파Pre-Raphaelite Brotherhood는 라파엘로 이전 같이 자연에서 겸허함을 배우며 순수성을 회복하려 했고, 프랑스의 나비파Les Nabis는 상징주의 문학의 영향으로 신비적·상징적·장식적 특징을 보이며 과거의 초월적인 존재가 아닌 현시라는 주제에 혁신적인 기법을 접목하여 새로운 종교 이미지를 창조하며 20세기 회화의 새로운 방향을 제시하기도 한다.

20세기 산업화가 가속되어 현대 국가가 설립되고 야수주의, 추상주의, 입체주의, 초현실주의 등 전통을 탈피한 다양한 미술사조가 나타난다. 샤갈은 어떤 주의에도 속하지 않는 독특한 화풍을 보이는데, 유대인 디아스포라로 벨라루스에서 출생하여 유대 신비주의를 추구하는 하시디즘Hasidism 공동체에서 교육을 받으며 토라를 히브리어 원문으로 공부했다. 그는 유대교회당에서 랍비로부터 배운 성경 이야기를 기반으로 성경에 숨겨진 의미까지 이해하는 입장에서 특유의 시적 영감, 몽환적이고 순수한 감성을 화려한 원색으로 표현하며 그 이전 어떤 작가에게서도 찾아볼 수 없는 그리스도교 전통 도상과 완전히 차별화된 독특한 성화의 세계를 추구한다.

미켈란젤로의 7선지자

시스티나 예배당 천장화에는 일곱 명의 선지자가 각자 자신을 상징하는 모습과 표정으로 중앙 아홉 개의 하나님의 창조와 심판을 둘러싸고 지켜보고 있는데 이들의 공통점은 모두 신을 벗고 맨발로 나타나 하나님의 말씀을 전하고 있다는 것이다.

미켈란젤로는 운명을 거역하려 했던 **요나**가 죽을 고비를 넘기고 하나님께 순종하므로 놀랍게도 하나님의 뜻을 이룬다는 점에서 당시 마지못해 천장화의 임무를 부여받았던 자신이 요나와 같은 처지임을 자각한다. 그는 요나의 머리 위에 하나님의

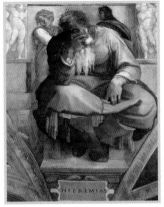

예레미야

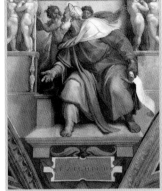

에스겔

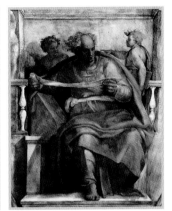

요엘

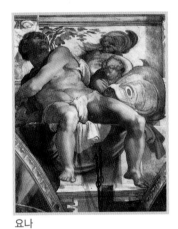

요나

미켈란젤로
'7선지자'

1508~12, 프레스코 각 380×365cm,
시스티나 예배당, 바티칸

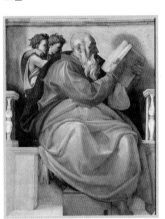

스가랴

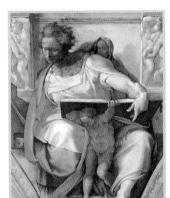

다니엘

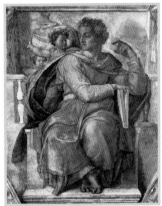

이사야

위대하신 창조를 그리고, 훗날 발 아래 하나님의 준엄한 최후의 심판을 그려 넣어 하나님을 경외하는 마음을 표현하고 있다.

스가랴 선지자를 입구 쪽 천장에서 가장 먼저 만날 수 있도록 한 것은 스가랴라는 이름의 뜻 '하나님이 기억하셨다'에서 비롯되며 하나님께서 백성들에게 구원자를 보내주실 것을 상기하라는 의미다. 스가랴는 자신의 예언서를 보고 있으며 얼굴에 천장화 작업을 명한 교황 율리오 2세를 담았는데, 아기 천사가 등 뒤에서 손가락으로 욕을 하고 있어 당시 교황에 대한 미켈란젤로의 속마음을 엿볼 수 있다.

예레미야 선지자의 이름은 '하나님이 던지시다'란 뜻으로 예레미야는 백성들을 죄의 길에서 돌이켜 하나님께 돌아오기를 간곡히 부탁한 눈물이 많은 선지자다. 심오한 하나님의 비전과 지식으로 가득 차 있으나 그것이 그의 마음을 짓누르고 있어 나라 잃은 슬픔에 침울한 표정과 입을 가리고 있는데, 숙고하는 모습에서 미켈란젤로의 자화상으로 보인다.

에스겔 선지자의 이름은 '하나님께서 강하게 하실 자'란 뜻으로 에스겔은 유다의 멸망과 바벨론 포로들에게 하나님의 구원을 예언하여 이스라엘의 회복에 대한 희망과 새 성전의 환상을 보여준다. 두루마리를 읽다가 멈추고 고개를 돌려 오른손을 펼쳐 보이며 푸토에게 조언을 구하는 모습이다. 푸토는 힘을 상징하는 오른손을 들어올려 지혜의 원천인 하나님을 가리키며 하나님의 뜻을 구하도록 한다.

요엘 선지자의 이름은 '여호와는 하나님이시다'란 뜻으로 요엘은 유다 백성들의 죄에 대한 하나님의 심판을 경고하고 하나님께서 백성들의 고통을 보상해 주시고 적을 징벌하신다는 환상을 이야기한다. 냉철한 눈빛으로 토라를 읽으며 앞으로 닥칠 유다에 대한 재앙과 이른 비와 늦은 비로 인한 복과 심판과 구원을 예언한다.

다니엘 선지자의 이름은 '믿음의 용사'란 뜻으로 다니엘은 바벨론 포로였던 자신의 체험과 미래에 대한 환상을 이야기한다. 아름답고 지적인 용모를 강조하며 자신

의 예언서를 무릎에 펼쳐 놓았는데 너무 커서 그 아래 아틀라스 신이 받치고 있다. 아틀라스는 신들을 배반한 벌로 하늘을 짊어진 모습을 하고 있으며 아기 천사는 등 뒤에서 다니엘을 보호하므로 하나님께서 늘 함께하심을 나타낸다.

이사야 선지자의 이름은 '하나님이 구원이시다'란 뜻으로 이사야는 백성들에게 유다와 열방에 대한 하나님의 심판을 이야기하며 하나님께 돌아오도록 하고, 후반부 메시아를 예언하며 회복될 하나님 나라와 하나님의 영원한 언약으로 위로한다. 이사야는 파괴된 예루살렘 성전을 가리키며 소식을 전하는 푸토에게 고개를 돌려 귀를 기울이며 왼손가락으로 히브리어 알파벳 '헤'자를 만들어 보이므로 하나님의 헤세드(희생적 사랑, 자비, 연민)로 이스라엘 민족의 회복을 이야기한다. 오른손가락을 책갈피에 끼운 상태는 이사야의 높은 학문과 교양을 상징하고 있다.

행동하는 선지자 엘리야

솔로몬 왕 사후 이스라엘은 북과 남으로 나뉘어 북은 솔로몬 왕의 신복인 여로보암이 10지파를 규합하여 북이스라엘로, 남은 유다와 베냐민 지파로 이루어진 남유다로 솔로몬의 아들 중 르호보암이 초대 왕이 되어 분열된다.

북이스라엘은 가나안 족의 근거지를 기반으로 하는데 가나안 족의 조상은 노아의 세 아들 중 술 취한 아버지의 치부를 폭로한 함이며, 여호수아가 이스라엘 민족을 이끌고 가나안 땅으로 들어오기 훨씬 전부터 레바논과 이스라엘 북부 해안에 자리잡고 있던 원주민으로 그리스와 애굽에 백향목, 올리브 기름, 포도주를 팔고 파피루스와 도자기 등 사치품을 사오는 무역을 하며 살던 사람들이다. 그런 이유로 호세아 선지자는 그들을 손에 저울을 갖고 속이기 좋아하는 상인이라 칭했다. (호12:7)

가나안의 토착신은 신비에 싸여 있는 '엘'이고 아내 아세라와의 사이에 세 아들 바알, 얌, 모트가 있는데, 모두 신으로 서로 경쟁 관계에 있으며 아낫(아스다롯)은 바알의 여동생이다. 바알은 '주인Lord', '남편'이란 뜻을 갖고 있으며 비바람, 폭풍 등 농사와 관련된 가나안 생활사를 주관하는 신이고, 얌은 바다의 신으로 안전한 항해를 보장하는데, 바알이 폭풍우로 바다를 제압하므로 얌과 경쟁하는 관계다. 모트는 죽음과 사후세계를 주관하며 죽은 시체를 먹는 신으로 바알과 앙숙 관계에 있다. 4~10월 비가 없는 건기에 바알과 모트가 싸워 바알이 이기면 10월에 이른 비가 내려 농사에 도움을 준다.

북이스라엘의 초대 왕인 여로보암은 백성들이 남유다에 속해 있는 예루살렘 성전과 단절하도록 북으로 단, 남으로 벧엘에 금송아지 우상을 만들어 예루살렘을 대신한 예배의 중심지로 삼고 레위인이 아닌 제사장을 세우고 율법과 절기를 무시하는 등 죄와 악행을 저지른 왕으로 그의 이름은 죄의 대명사로 통한다. 따라서 가나안의 뿌리 깊은 신인 바알과 아세라를 섬기며 멸망하기까지 200년간 19명의 왕이 세워지는데, 그중 왕이 살해되는 쿠데타가 무려 일곱 번이나 발생한다. 남유다는 350년간 20명의 왕에 의해 다스려진다. 두 왕국의 39명의 왕에 대한 평가는 한마디로 '다윗의 길'을 따랐는지, '여로보암의 길'을 따랐는지로 나눌 수 있는데, 북이스라엘의 왕들은 모두 여로보암의 길을 따르며 악행을 저지른다. 따라서 북이스라엘의 모든 왕과 남유다의 왕 중 상당수가 여로보암의 죄에서 떠나지 않은 왕으로 기록되고 있다.

북이스라엘 선대 왕들의 죄악을 뛰어넘는 사악한 왕 아합이 이방인 시돈의 공주 이세벨을 왕비로 맞으며 온 나라에 바알과 아세라 산당을 짓고 우상을 숭배하자 하나님은 진노하시어 엘리야 선지자를 보내주신다. 엘리야란 이름은 '나의 하나님은 여호와시다'란 뜻으로 엘리야는 하나님의 말씀을 전하는 역할은 물론, 죽은 아이를

살리고 양식을 채워주는 기적을 일으키는데 이는 예수님의 예형으로 예수님 시대 사람들 중 일부는 예수님을 엘리야의 재래라 믿기도 했다. 엘리야는 바알과 아세라 사제들 850명과 대항하여 불의 심판을 통해 진정한 신을 가려보자고 제안하며 직접 싸운 선지자다. 바알의 사제들은 바알 신이 폭풍우를 내릴 때 번갯불을 동반하므로 불을 일으킬 수 있는 능력을 믿어 의심치 않고 엘리야의 제안에 기꺼이 응하나 엘리야의 하나님에 대한 믿음이 그만큼 확고했기에 불의 심판이 이루어지며 바알 선지자 450명을 무찌른다. 엘리야는 모세가 하나님으로부터 율법을 받은 호렙산으로 올라가 마지막 말씀을 받고 자신의 뒤를 이을 선지자로 엘리사를 세운다. 엘리사가 엘리야의 성령이 하시는 일의 갑절의 능력을 구하자 "나를 네게서 데려가시는 것을 네가 보면 그 일이 네게 이루어지리라."(왕하2:9~10)며 엘리사가 보는 앞에서 불 수레를 타고 하늘로 오르므로 엘리사에게 자신보다 두 배의 능력이 부여됨을 증거한다.

멘델스존 : '엘리야Elias', OP. 70, 1847

멘델스존Mendelssohn-Bartholdy, Jakob Ludwig Felix(1809/47)은 초연된 후 완전히 잊혀진 바흐의 〈마태수난곡〉을 발굴하여 100년 만에 재공연하는 등 바흐의 귀중한 교회음악이 재조명받도록 한 바흐 연구가로 쉬츠, 바흐, 베토벤에 이어 독일 교회음악의 계보를 형성하며 낭만주의 음악가 중 독보적으로 교회음악에 열의를 보인 작곡가다. 멘델스존은 정신적으로는 낭만주의, 형식적으로는 고전주의의 질서와 조화의 감정에 충실하며 초·중기 낭만주의의 교량 역할을 한다. 그는 바흐, 베토벤을 존경하여 음악의 형식과 외관적 균형을 중시하면서 내면의 심정적인 낭만적 정취를 물씬 풍겨 매우 우미한 선율로 쾌활하고 즐겁고 감미로우며 밝고 개성적인 관현악

기법을 구가한 '음의 풍경화가'다. 특히 교회음악에서는 자신의 참 신앙이 그대로 녹아들어 있는 고귀한 영적 정신 세계를 표출하므로 더 큰 감동을 주고 있다.

멘델스존은 유대인 부모가 유대교에서 기독교로 개종한 시점인 27세 때 첫 오라 토리오 〈사도 바울〉을 작곡하여 큰 성공을 거두고, 후속작으로 구약의 인물을 주제 로 더 극적인 작품을 쓰려고 고심한다. 그는 10년간 독일뿐 아니라 이탈리아 르네 상스 시대의 교회음악까지 두루 연구하며 특히 헨델의 오라토리오에 큰 관심을 갖 게 되는데, 헨델이 이미 구약의 주요 인물들을 거의 다 작품화하고 있어 고민 끝에 엘리야를 선택하여 대본작가 슈브링Schubring, Julius(1806/89)과 협의하는 중 엘리야라는 인물에 대한 의견 차이로 시간이 지체된다. 당시 멘델스존이 슈브링에게 보낸 편지 에서 "나는 엘리야를 오늘날 우리의 실제적인 선지자로 상상하고 있다. 즉, 강하고, 시기심 많고, 심지어 심술궂고, 분노하고, 생각에 잠긴 모습이 귀족 계층이나 일반 백성들과 다르며, 진실로 거의 모든 세상과는 대조적이며, 마치 천사의 날개를 타 고 있는 것 같이 하늘 높이 있는 자라고 본다. 이를 묘사하기 위해 나는 기꺼이 극 적인 요소를 두드러지게 할 것이고 더 풍성하고 극명하게 나타내 보일 것이다."라 는 주장을 밝히며 우여곡절 끝에 대본을 확정한다. 그러나 멘델스존에게 있어 진정 한 대본은 성경이었다. 작품이 완성된 이듬해 〈엘리야〉는 영국 버밍엄의 타운 홀에 서 자신의 지휘로 초연되어 큰 찬사를 받는다. 멘델스존은 이 곡에 강한 애착을 갖 고 있어 바로 개정 작업에 착수해 유명한 천사들의 3중창과 마지막 곡 합창을 추가 하여 이듬해 4월 런던에서 개작 초연을 했고, 1847년 11월 14일 빈에서의 초연에 멘델스존이 직접 지휘할 예정이었으나 사망하므로 〈엘리야〉의 빈 초연은 그의 추 도 음악이 되고 말았다.

엘리야 1부 : 1~20곡

1부는 엘리야의 활약상을 그린 열왕기상 17~18장을 기본으로 예레미야, 요엘, 욥기, 신명기, 잠언, 시편, 호세아의 구절을 인용한 총 20곡으로 구성되어 있으며 세 부분으로 나누어 볼 수 있다. 1~9곡은 아합에 대한 징계의 예언과 가뭄의 참혹함을 이야기하고 이스라엘 백성의 믿음과 참을성 없음을 탄식하고 있다. 10~18곡은 엘리야의 귀환으로 아합의 바알 사제들과 대결하여 물리치는 장면이 이어지며, 19~20곡은 여호와의 노여움을 풀고 오랜 가뭄으로부터 이스라엘 백성을 구한다.

[징계의 예언, 가뭄의 참혹함, 이스라엘 백성의 믿음과 참을성 없음을 탄식]

1곡 서창(엘리야)과 서곡

d단조의 관현악 총주를 배경으로 하여 엘리야의 무거운 서창으로 이스라엘의 신이 살아 있음을 선언하며 시작한다.

엘리야 이스라엘의 신 여호와는 살아 계시다	내 말이 없는 몇 해 동안 비를 보지 못할 것이다

합창(백성들) : 도우소서 주여/모든 물은 마르고
So wahr der Herr/Die Tiefe ist versieget

가뭄과 굶주림으로 고통받는 이스라엘 백성의 불안한 마음이 첼로, 베이스의 무거운 푸가풍의 서곡으로 진행된다. 곡은 점점 고조되어 관악기, 타악기가 가담하고 바이올린의 극적인 패시지에 이끌려 합창이 '주님 도와주세요'라고 절규한다. 테너는 반음계적 푸가풍의 코랄로 마무리하며 4성부의 순서대로 서창이 이어진다.

주님 도와주세요 추수할 때가 지나고 여름이 다하였으나 우리는 구원을 얻지 못하고 있습니다	주님은 더 이상 우리의 하나님이 되지 않으실 것입니까(렘8:19~20)

2곡 2중창(S1, S2)과 합창(백성들) : 주여, 우리 기도 들어주소서 Herr, höre unser Gebet

애원하는 백성들의 합창에 대하여 소프라노, 알토의 아름답고 서정적인 2중창이 이어진다.

백성들	2중창
주여 우리의 기도에 귀를 기울이소서	시온이 고통 속에 손을 벌려도 아무도 그를 돕는 자가 없네(애1:7)

3~4곡 서창과 아리아(오바댜) : 너희의 마음을 바치라/참 맘으로 나를 찾으면
Zerreisset eure Herzen/So ihr mich von ganzem Herzen suchet

서창(오바댜)	뜻을 돌이켜 재앙을 내리지 아니하시나니
너희들은 옷을 찢지 말고 마음을 찢고 돌아오라	(욜2:12~13)
너희 허물 때문에 선지자 엘리야는	아리아(오바댜)
하나님의 말씀으로 하늘을 닫았다	우리 하나님, 이같이 말씀하십니다
그러므로 너희 우상을 버리고 하나님께 돌아오라	온 마음으로 나를 구하면 나를 찾을 것이요 나를 만나리라
그분은 노하기를 더디하시며 자비롭고 친절하고 은혜로우시니	오 내가 그분을 찾을 수 있는 곳을 알았으므로 내가 그분의 임재 앞에
악을 회개하면	있을 것입니다(신4:29, 욥23:3, 렘29:13)

5곡 합창(백성들) : 하나님이 보지 않으셨다 Aber der Herr sieht es nicht

도입은 주님의 저주를 두려워하며 백성들의 불안과 초조한 마음을 나타내는 음의 고조로 진행되며 후반부는 속도를 늦추어 코랄풍으로 주님의 자비에 대한 확신을 경건하게 노래하는 대조를 보여준다.

그러나 주님은 그것을 보지 않으시리라	주님을 따르지 않는 자는 그 아비로부터
그분의 저주가 우리 위에 떨어지리	삼대 사대까지 죄를 물려받게 되리라
그분의 진노는 우리를 멸하실 때까지	주님을 따르며 계명을 지키고 사랑하는 자는
우리를 쫓을 것이리	수천 대에 이르기까지 은혜를 베풀어주시리라
우리 주님은 질투하는 하나님이니	(신28:15, 22, 출20:5~6)

[엘리야의 은둔과 과부 아들의 살아남]

6곡 서창(천사, A) : 엘리야! 너는 여기를 떠나라Elias! Gehe weg von hinnen

그러나 신의 구원은 나타나지 않고, 비가 올 징조마저 보이지 않는다. 이제 백성의 저주는 엘리야에게 집중된다. 신변의 위협을 느낀 엘리야에게 '그릿 시냇가로 가라'는 천사의 계시가 알토의 서창으로 전해진다.

너는 여기서 떠나 동쪽으로 가서
요단 앞 그릿 시냇가에 숨고
시냇물을 마시라
내가 까마귀들에게 명령하여 거기서

너를 먹이게 하리라
그가 여호와의 말씀과 같이 하여
곧 가서 요단 앞 그릿 시냇가에 머물매
(왕상17:2~5)

7곡 복 4중창(천사들) : 주 하나님의 천사들 너를 따르고/이제 시내가 마르리라
Denn er hat seinen Engeln befohlen/Nun auch der Bach vertrocknet ist

소프라노, 알토, 테너, 베이스의 성부로 구성된 두 4중창에 의한 복합창, 즉 8중창으로 멘델스존 특유의 낭만성을 지니고 연주에 이어 천사의 서창이 이어진다.

천사들
네 모든 길에서 너를 지키게 하심이라
그들의 손으로 너를 붙들어 발이 돌에
부딪히지 아니하게 하리로다(시91:11~12)
천사
땅에 비가 내리지 아니하므로 얼마 후에
그 시내가 마르니라

너는 일어나 시돈에 속한 사르밧으로 가서
거기 머물라
내가 그곳 과부에게 명령하여
네게 음식을 주게 하였느니라(왕상17:7~9)
비를 지면에 내리는 날까지
그 통의 가루가 떨어지지 아니하고
그 병의 기름이 없어지지 아니하리라(왕상17:14)

8곡 서창(과부)과 2중창(엘리야, 과부) : 어찌 내게 이런 일이 있소Was hast du an mir getan

과부의 집에 머무는 동안 과부의 아들이 병에 걸려 죽는다. 오보에의 슬픈 조주에 이끌리어 과부와 엘리야가 만나게 된다. 엘리야의 기도로 과부의 아들이 소생하여 기쁨의 눈물을 흘리는 과부와 엘리야의 2중창이 이어진다.

서창(과부)
하나님의 사람이여 당신이 나와 더불어

무슨 상관이 있기로 내 죄를 생각나게 하고
또 내 아들을 죽게 하려고 내게 오셨나이까

도와주세요, 하나님의 사람이여
내 아들을 도와주세요

엘리야
아들을 내게 주시오
오 나의 주님, 자비를 베풀어 은혜로이
아들을 도와주소서

과부
그에게 호흡이 남아 있지 않습니다

엘리야
아이의 영혼이 그의 몸에 돌아와
살게 하옵소서

과부
기도 들으신 주님 내 아들 살리셨네

엘리야
보시오, 당신 아들이 살아났소

과부
당신은 하나님의 사람이시오
당신의 입에 있는 여호와의 말씀이 진실한
줄 아노라

2중창
하나님 여호와를 사랑하고
네 마음을 다하고
네 혼을 다하고 네 모든 힘을 다하여
그를 사랑해야 합니다
오, 그분을 경외하는 자들은 복이 있으리오

(왕상17:17~19, 21~24, 욥10:15, 시38:6, 시6:6, 시10:14,
시86:15~16, 시88:10, 시116:12, 신6:5, 시128:1)

9곡 합창(백성들) : 주를 경외하는 자는 복이 있도다 Wohl dem, der den Herrn fuerchtet

관현악의 섬세한 반주에 이어 서정적으로 노래한다.

주를 두려워하는 자 평화의 길 다니리로다
복이 있다 어둠 가운데 빛 되신 주
자비롭고 참 사랑이 많은 주님

주를 두려워하는 자 평화의 길 다니리로다

(시128:1, 시112:1, 4)

루이 에르장 Louis Hersent(1777/1860)
'사르밧 과부의 아들을 살린 엘리야'

1819, 캔버스에 유채 114×133cm, 앙제 미술관, 파리

사르밧 과부의 아들을 살린 이야기(왕상17:17~24)로 엘리야는 과부의 죽은 아들 앞에 엎드려 하나님께 아기의 혼이 돌아오도록 기도를 드렸고 그 기도의 응답으로 살아난 아기를 안고 다락에서 오른쪽 계단을 통해 내려와 어머니에게 건네주려 한다. 이때 빛이 방에 가득 비치며 생기 있는 아기 얼굴과 팔을 벌려 아기에게 다가가는 어머니의 기뻐하는 모습을 비춘다.

[엘리야의 귀환과 아합의 바알 사제들과의 대결]

10곡 서창(엘리야, 아합)과 합창(백성들) : 살아 계신 하나님 앞에 나는 섰노라
So wahr der Herr Zebaoth lebet

예언된 3년이 흘러 엘리야는 여호와의 명에 의해 단신으로 아합의 왕궁에 들어가 바알의 예언자들과 대결한다. 금관 악기의 강렬한 반주에 맞추어 엘리야, 아합 왕, 백성들의 대화가 극적인 합창으로 이어진다.

엘리야
나는 살아 계신 하나님 앞에 다시 섰노라
나는 아합에게 내 자신을 보이리라
주님께서는 다시 땅에 비를 내리실 것이다
(왕상18:1)

아합
엘리야, 이스라엘을 괴롭게 하는 자야 너냐
(왕상18:17)

백성들
당신은 이스라엘의 엘리야다

엘리야
내가 이스라엘을 괴롭게 한 것이 아니라
아합과 네 아버지의 집이 괴롭게 하였으니
이는 여호와의 명령을 버렸고 바알들을
따랐음이라(왕상18:18)
이제 나를 갈멜 산에 보내고 온 이스라엘과
이세벨의 상에서 먹는 바알의 선지자
아세라의 선지자 모두 갈멜 산으로 모아
내게로 나아오게 하라(왕상18:19)
여호와가 만일 하나님이면 그를 따르고
바알이 만일 하나님이면 그를 따를지니라
(왕상18:21)

백성들
그러면 누구의 신이 주님인지 알 수 있으리라

엘리야
바알의 제사장들아 나와
각각 수송아지 한 마리씩 택하여 각을 떠서
나무 위에 놓고 불은 붙이지 말자
너희는 너희 신의 이름을 부르라
나는 여호와의 이름을 부르리니
이에 불로 응답하는 신 그가 하나님이니라
(왕상18:23)

백성들
그 말이 옳도다 너희 신의 이름을 부르라
불로 응답하는 신이 하나님이 되게 하소서
(왕상18:24)

엘리야
너희 숫자가 더 많으니 너희 신을
먼저 부르라
숲의 신들과 산의 신들을 모두 불러 모으라
나는 홀로 남아 있는 주님의 선지자다
(왕상18:25)

11곡 합창(바알 사제들) : 바알 신이여, 응답하소서 Baal, erhoere uns

바알의 예언자 450명이 제단을 갖추고 8부 합창의 빠른 템포로 기도의 합창이 아침부터 한낮까지 이어지나 기도의 응답을 받을 수 없다.

> 바알, 우리는 당신께 부르짖습니다
> 듣고 대답하십시오
> 우리가 바치는 희생물을 받으십시오
> 바알, 우리의 외침을 듣고 대답해 주십시오
>
> 바알, 들으시고 전능하신 바알, 대답하십시오
> 바알, 불을 내리사 원수를 멸하소서
> 바알이여, 들으소서 바알 바알 바알(왕상18:26)

12곡 서창(엘리야)과 합창(바알 사제들) : 더 크게 부르라 Rufet lauter! Denn er ist ja Gott

엘리야의 조롱하는 목소리에 바알 사제들이 응수한다.

> 엘리야
> 큰 소리로 부르라
> 그는 신인즉 묵상하고 있는지 혹은
> 그가 잠깐 나갔는지 혹은 그가 길을 행하는지
> 혹은 그가 잠이 들어서 깨워야 할 것인지
>
> 큰 소리로 그를 부르라(왕상18:27)
> 바알 사제들
> 오 바알, 이제 일어나
> 우리의 외침을 귀 기울여 들으십시오
> 그런데 왜 잠들어 있습니까

13곡 서창(엘리야)과 합창(바알 사제들) : 더욱 크게 부르짖으라
Rufet lauter! Er hoert euch nicht

바알의 예언자들의 절규하는 모습을 생생하게 합창으로 표현하며 엘리야는 이에 맞선다.

> 엘리야
> 송아지를 가져다가 잡고 바알의 이름을 불러도
> 소리도 없고 아무 응답하는 자도 없으므로
> 그들이 그 쌓은 제단 주위에서 뛰놀더라
> 큰 소리로 부르라
> 그는 신인즉 묵상하고 있는지 혹은
> 그가 잠깐 나갔는지 혹은 그가 길을 행하는지
>
> 혹은 그가 잠이 들어서 깨워야 할 것인지
> 아무 소리도 없고 응답하는 자나
> 돌아보는 자가 아무도 없더라
> 바알 사제들
> 듣고 대답하시오 바알
> 조롱병이 우리를 비웃네
> 듣고 대답하십시오(왕상18:26~29)

14곡 서창과 아리아(엘리야) : 아브라함의 하나님 Herr Gott Abrahams

엘리야는 여호와께 백성들의 마음을 돌이키는 아름다운 간구의 노래를 부른다.

내게로 가까이 오소서
아브라함과 이삭과 이스라엘의 하나님
여호와여
주께서 이스라엘의 하나님이신 것과
내가 주의 종인 것과
내가 주의 말씀대로 이 모든 일을

행하는 것을 오늘 알게 하옵소서
여호와여 내게 응답하옵소서
이 백성에게 주 여호와는 하나님이신 것과
주께서 그들의 마음을 돌이키실 것을
(왕상18:30, 36~37)

15곡 4중창(천사들, S2, A2, T2, B2) : 너의 짐을 주께 맡기라 Wirf dein Anliegen auf den Herrn

독일 프로테스탄트 교회의 코랄에서 멜로디를 따온 것으로 페르마타 Fermata(늘임표) 부분의 바이올린의 펼친 화음은 극히 아름다운 효과를 주고 있다.

너의 짐을 주께 맡기라 너를 지키시리
그가 의인을 지키시리로다
주의 오른편에 그 자비 한없다

저 하늘에 계신 주를 기다리는 자
복 받으리라
(시55:22, 시16:8, 시108:4, 시25:3)

16곡 서창(엘리야)과 합창(백성들) : 오, 성령을 만드신 주여 Der du deine Diener machst

엘리야가 간구하자 이를 본 백성들의 맹세가 담긴 힘찬 합창이 코랄풍으로 이어진다.

엘리야
바람을 자기 사신으로 삼으시고
불꽃으로 자기 사역자를 삼으시며 (시104:4)
백성들
여호와의 불이 내려서 번제물과
나무와 돌과 흙을 태우고
또 도랑의 물을 핥은지라
여호와 그는 하나님이시로다
(왕상19:38~39)

엘리야
바알의 선지자를 잡되 그들 중 하나도
도망하지 못하게 하라
그들을 기손 시내로 내려다가 거기서 죽이라
(왕상18:40)
백성들
바알의 선지자를 잡되 그들 중 하나도
도망하지 못하게 하라 그들을 데려다가 죽이라
(왕상18:40)

17곡 아리아(엘리야) : 주의 말씀은 불 같지 않더냐 Ist nicht des Herrn Wort wie ein Feuer

승리한 엘리야는 극적인 아리아를 부른다.

주 말씀 불 같으며 바위를 쪼개는 망치 같다 저 바위 깨뜨리는 망치 악한 자들은 하나님의 진노를 받는다	악한 자 안 고치면 용서치 않으리 주님께서 용서치 않고 멸하리 그 말씀 불 같으며 바위 쪼개는 망치 같다 (렘23:29, 시7:11~12)

18곡 아리오소(A1) : 하나님 버리는 자는 고통을 받으리라 Weh ihnen, dass sie von mir weichen

화 있으리라 하나님을 버리는 자 망하리 주님에게 죄를 범한 까닭이라	주로 인해 속죄함을 받았으나 저들이 거짓말하였도다(호7:13)

[가뭄의 해소]

19곡 서창(오바댜, 엘리야, 소년)과 합창(백성들) : 하나님의 사람이여 당신의 백성을 도우소서 Hilf deinem Volk, du Mann Gottes

엘리야와 백성들이 비를 간구하며 기도하는 가운데 바다와 하늘을 관찰하는 소년은 보통 고음의 어린이가 담당하게 하여 급박한 상황에서 천진난만하게 묘사하도록 하는 재치를 발휘한다. 마침내 바다에서 비구름이 올라오는 것을 보고 모두 감사드린다.

오바댜 하나님의 사람이여 주의 백성을 도우소서 이방 사람들의 우상 가운데서 비를 내릴 수 있는 사람들이 있습니까 아니면 하늘이 그들에게 소나기를 내려줄 수 있습니까 우리 주 하나님만이 이 일을 하실 수 있습니다 **엘리야** 오 주여, 당신은 원수들을 전복시키고 그들을 멸망시켰습니다	오 주님, 우리를 하늘에서 내려다보십시오 주님의 백성의 고통을 생각해 보십시오 천국을 열어 우리에게 믿음을 보내주십시오 도와주세요, 도와주세요, 주님 **백성들** 천국을 열고 우리에게 믿음을 보여주십시오 도와주세요, 하나님 **엘리야** 아이야, 지금 올라가 바다를 바라보아라 주님께서 내 기도를 들으셨는지

소년

아무것도 없습니다 하늘은 놋쇠처럼

제 위를 누렇게 덮고 있습니다

엘리야

그들이 죄를 지어 하늘이 닫혔지만

그들이 기도하고 주의 이름으로 죄를

고백하면 죄에서 벗어나리라

오 주님, 당신의 종에게 도움을 내려주소서

백성들

하늘로부터 소식을 듣고 죄를 용서하십시오

주님, 당신의 종에게 도움을 내려주소서

엘리야

다시 올라가서 바다를 바라보아라

소년

아무것도 없습니다

제 아래 바다는 철과 같이 보입니다

엘리야

비 오는 소리가 들리지 않느냐

깊은 곳에서 아무것도 올라오지 않느냐

소년

아니요 아무것도 없습니다

엘리야

주님, 주님, 주의 종의 기도를 존중하십시오

주님, 저의 반석이 되리니

침묵하지 마십시오

주님의 큰 자비를 기억합니다 주님

소년

보소서, 물에서 구름이 생겨 사람의 손과

같이 올라옵니다

하늘은 구름과 바람으로 검게 덮이고

폭풍이 더욱 커지고 커집니다

백성들

하나님의 큰 자비에 감사드립니다

엘리야

하나님의 큰 은혜에 감사드립니다

당신의 자비는 영원하십니다

(렘14:22, 대하6:19, 26~27, 신28:23, 시28:1, 시106:1, 왕상 18:43~45)

20곡 합창(백성들) : 하나님께 감사하라 Dank sei Gott

엘리야의 필사적인 기도로 구름이 생기고, 이 구름이 점점 퍼져 나간다. 마침내 비가 내리기 시작하고 격렬한 호우로 바뀐다. 엘리야에게 인도되어 백성들의 유명한 합창이 힘차게 불린다.

주께 감사하라 마른 땅을 적시는

하나님께

물이 함께 모여 흐르도다

감사하라 저 물결 높으며 그 성냄 무섭다

저 노한 파도 주께서 계시도다

전능의 주 감사하라

하나님께서 마른 땅을 축여 주시도다

(시93:3~4)

엘리야 2부 : 21~42곡

　2부는 이세벨에게 쫓기는 엘리야가 로뎀나무 아래서 낙심할 때 천사의 도움으로 일어나 하나님의 뜻대로 대사역을 완수하고 승천하는 이야기로 이사야, 예레미야, 열왕기상·하, 시편, 욥기, 전도서, 마태복음, 말라기의 구절을 인용한 내용으로 음악적으로 1부에 비해 매우 서정적이며 아름답기 그지없다. 하나님께서 엘리야에게 용기를 주시며 시작하여(21~22곡), 엘리야가 아합을 질책하자 이세벨이 백성들을 선동한다(23~24곡). 엘리야는 이세벨을 피해 도주하여 낙심하는데(25~26곡), 주 안에서의 안식과 안위를 기도하며 하나님의 응답을 기다린다(27~32곡). 하나님의 임재가 나타나고(33~35곡) 새 힘을 얻은 엘리야의 사역과 승천이 이루어지고(36~38곡) 심판

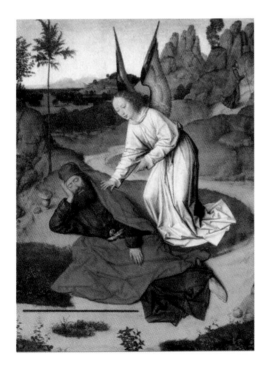

보우츠(부) '사막의 선지자 엘리야'
1464~8, 패널에 유채 88×71cm, 성 베드로 교회, 루뱅

디에릭 보우츠(부)Dieric Bouts(the Elder)(1415/75)는 플랑드르 얀 판 에이크Jan Van Eyck(1395/1441)의 제자로 색을 많이 사용하지 않으며 단순하지만 단아한 아름다움을 묘사하는 화가다. "로뎀나무 아래에 누워 자더니 천사가 그를 어루만지며 그에게 이르되 일어나서 먹으라 하는지라 본즉 머리맡에 숯불에 구운 떡과 한 병의 물이 있더라 이에 먹고 마시고 다시 누웠더니."(왕상18:5~6)와 같이 광야에서 잠든 엘리야에게 천사가 나타나 떡과 물을 먹고 기력을 찾아 갈 길을 가라고 재촉한다. 떡과 물은 성찬식의 포도주와 빵을 의미한다. 우측 상단은 기운을 차린 엘리야가 호렙 산으로 올라가는 모습이다. 호렙 산은 '하나님의 산'으로 모세가 호렙 산에서 하나님의 율법을 받았듯 엘리야도 하나님의 마지막 말씀을 받는다.

날과 메시아의 예언으로 마무리한다(39~42곡).

소프라노의 아리아 '들으라 이스라엘아'와 힘찬 합창 '두려워 말라' 등이 2부의 서정성을 선명하게 나타내 준다. 또한 엘리야의 아리아 '충분합니다 Es ist genug'는 매우 친근하고 감동적인 힘을 갖고 있는 아리아로 멘델스존이 쓴 가장 훌륭한 음악적 창작으로 평가된다. 엘리야의 아름다운 아리아에 가려져 있지만 여성 3중창 '그대의 눈을 들라 Hebe deine Augen auf'는 너무도 유명한 곡으로 독립적으로 연주되는 유일한 3중창이다. 물론, 합창도 이 작품에서 중요한 비중을 차지하고 있어 바알에게 기원하는 장면, 비의 기적에 참가하는 장면 등 에피소드의 큰 비중으로 등장한다. 특히 '누가 최후까지 굳게 서 있을 것인가 Wer bis an das Ende beharrt'라는 합창은 큰 인상을 남겨주고 있다.

[하나님께서 용기를 주심]

21곡 아리아와 서창(S1) : 들으라 이스라엘아, 주님의 말씀을 들으라
Höre Israel, höre des Herrn Stimme

오보에의 조주에 맞추어 소프라노 아리아에 이어 '나는 너를 위로하는 자'라고 엄중하게 경고하는데, 엘리야뿐 아니라 모든 선지자들이 공통적으로 이스라엘 백성들에게 부르짖은 말이므로 강한 어조로 노래한다.

들으라 이스라엘아	폭군에 의해 억압당하는 이스라엘에게
주님께서 말씀하시는 것을 들으라	이같이 말씀하신다
오, 네가 내 계명을 지키지 않았다	나는 너를 위로하는 자요 나를 두려워하지 말라
주님의 힘센 팔이 누구에게 드러나는지	나는 네 하나님이니라
믿었는가	나는 너를 강하게 할 것이다
이스라엘을 구속하신 주님,	누가 죽을 사람을 두려워하는가
그리고 거룩하신 분	하늘을 열고 땅의 기초를 놓았던 창조주이신

주님을 잊었는가 두려워하지 말라 나는 너의 하나님	너를 강건하게 할 것이다 (사48:1, 18, 53:1, 49:7, 41:10, 51:12~13)

22곡 합창(이스라엘인) : 두려워 말라Fürchte dich nicht

이스라엘인들의 확신에 찬 합창으로 행진곡풍으로 시작하여 푸가풍으로 변하여 전개하다 다시 행진곡풍으로 마무리된다.

두려워하지 말라 내가 너와 함께함이라 놀라지 말라 나는 네 하나님이 됨이라 네 주위에 수천 명이 시들어지고 수천 명이 멸망하지만	네게는 가까이 오지 않으리 내가 너를 굳세게 하리라 참으로 너를 도와주리라(사51:10, 시91:7)

[엘리야의 아합에 대한 질책과 이세벨이 백성들을 선동함]

23곡 서창(엘리야, 이세벨)과 합창(백성들) : 하나님께서 너를 세우사Der Herr hat dich erhoben

엘리야가 아합 왕 앞에서 그를 저주하며 예언하자 이세벨과 군중들이 합세하여 엘리야를 없애버리자며 의견을 모은다.

엘리야 주님은 백성 가운데서 너를 높이셨다 그의 백성 이스라엘이 너를 왕으로 삼았으나 당신, 아합은 악을 행하여 그 앞에 있던 모든 자를 분노케 했다 마치 여로보암의 죄를 걷는 것을 가벼운 것처럼 당신은 바알에게 숲과 제단을 만들어 그를 섬기고 경배하고 의인을 죽이고 그 소유물을 빼앗았다 주님은 모든 이스라엘을 강타하실 것이며	물속의 갈대까지 흔드실 것이다 또한 그분은 이스라엘을 일으키시니 그분이 주님임을 알게 될 것이다 (왕상14:7, 9, 15~16, 왕상16:30~33, 왕상21:19) 이세벨 그가 온 이스라엘에 대하여 예언한 것을 너희가 듣지 못하였느냐 백성들 우리 귀로 들었습니다

이세벨

그가 이스라엘 왕에게도 예언하지 않았느냐

백성들

우리 귀로 들었습니다

이세벨

왜 주님의 이름으로 말씀하는가

아합은 이스라엘 왕국을 통치하는 왕인데

엘리야의 권세가 왕보다 크다니

신은 내게 더 큰 능력을 주실 것이다

내일 이 시간이 지나면

그의 목숨은 기손 시냇가에서 희생된

사람 중 하나와 같이 되리라

백성들

그는 멸망할 것입니다

이세벨

그가 바알의 선지자들을 멸망시키지 않았는가

백성들

그는 멸망할 것입니다

이세벨

그렇다, 그는 칼로 그들을 모두 파괴했다

백성들

그는 그들을 모두 파괴했습니다

이세벨

그는 또한 하늘을 닫았다

백성들

그는 또한 하늘을 닫았습니다

이세벨

그는 이 땅에 기근을 불러일으켰다

백성들

그는 이 땅에 기근을 불러일으켰습니다

이세벨

그러므로 엘리야를 붙잡아라

왜냐하면 그는 죽어 마땅하기 때문이다

그를 죽여라 그가 행한 대로 그에게 행하라

(왕상19:1~2)

24곡 합창(백성들) : 그를 죽이라, 그에게 화 있을진저
Wehe ihm, er muss sterben

죽이라 처형하라 저 하늘 문 닫고 기근을
가져온 자
주 하나님의 이름으로 저주한 자 그를 죽이라
그는 죽어 마땅하리 우리에게 저주를 말한 자

우리가 확실히 들었소
그를 처형하라 어서 속히 붙잡아 죽이라
(렘26:9, 렘11:1, 왕상18:10, 왕상 19:2, 왕상 21:7, 외경
집회서 48:2~3)

[엘리야의 도주와 낙심함]

25곡 서창(오바댜, 엘리야) : 하나님의 사람이여, 내 말을 들어보오
Du Mann Gottes, lass meine Rede

오바댜의 충고에 따라 엘리야는 광야로 도망한다.

오바댜
엘리야여 이제 곧 나의 말을 들어보오
이세벨 왕후가 당신을 붙잡기 위하여
많은 사람을 모으고 ⌐올가미의
함정 속에 빠뜨린 후
당신을 잡아 죽이려 하오 그리하오니
가던 길을 바꾸어 광야로 향하시오
주 하나님께서 함께하시리라

하나님이 돌보시며 인도하시리
서둘러서 어서 가고 내게 축복하소서
엘리야
당신은 여기 있으오 아이야 함께하라
주가 너와 함께하리라
난 광야로 가리로다
(왕하1:13, 렘5:3, 렘26:11, 시59:3, 왕상19:3~4, 신31:6,
출2:32, 삼상17:37)

26곡 아리아(엘리야) : 충분합니다 Es ist genug

첼로의 간주에 이어지는 낭만적인 가락의 유명한 아리아를 부른다.

충분하니 내 생명 거두어주소서
나는 조상보다 못하오니
여호와여 이제껏 나는 피곤하게 지내었고
눈물의 나날 지냈으니 나를 거두소서
나는 열심히 주를 위해 많은 일 했으나(왕상19:4)
이스라엘 백성들은 주의 언약을 저버리고
주의 단을 헐고 주의 선지자를

모조리 붙잡아 칼로 죽였소(왕상19:10)
나는 이제껏 주를 위하여 열심을 다하여
하나님 위하여 많은 일 했으나
이제 나 홀로 남았나이다
이제 저희가 나의 생명까지도
죽이려 하나이다
오 하나님 나의 생명 거두소서(욥7:16)

[주 안에서의 쉼과 안위]

27곡 서창(T) : 보라 그가 자고 있다 Siehe, er schlaeft unter dem Wacholder

보라 그가 광야의 나무 아래서 잠을 자도다
주님의 천사들이 그를 옹위하고 둘러섰도다(왕상19:5, 시34:7)

28곡 3중창(세 천사) : 산을 향하여 너의 눈을 들라Hebe deine Augen auf zu den Bergen

가장 아름답고 서정적인 유명한 천사의 3중창이 불린다.

너의 눈을 들어 산을 보라	너의 발이 움직이지 않고
도움이 오는 저 산	너를 항상 지키시는 자 결코 졸지 않으리
천지 지으신 주께로 도움 오도다	(시121:1~3)

29곡 합창(천사) : 주께서 이스라엘을 지키시리라Siehe, der Hueter Israels

멘델스존다운 낭만적인 아름다움을 지닌 합창이다.

주께서 이스라엘을 지키시리라	근심 말라 힘을 주시리(시138:7)
근심 중에 있는 네게 힘을 주시리	

[하나님의 응답을 기다림]

30곡 서창(천사, 엘리야) : 일어나라, 엘리야Stehe du auf, Elias

박해의 불안에 견디다 못한 엘리야는 천사의 인도로 신의 산 호렙에 다다라 절망에 빠져 죽음을 호소한다.

천사	주님의 길에서 벗어나게 하시고
엘리야 일어나 너를 위한 먼 길을 떠나라	주님에 대한 두려움을 없게 하셨습니까
사십 일 사십 밤을 가서 하나님의 산 호렙에	저는 로뎀나무 아래에 앉아서
이르라(왕상19:7~8)	죽기를 원하오니
엘리야	주님 지금 제 생명을 거두시옵소서
주님, 저는 헛된 일을 했습니다	저는 제 조상들보다 낫지 못하니이다
오 주여, 어찌하여 그들로 하여금	(사49:4, 사64:1~2, 사63:17, 왕하19:4)

31곡 아리아(천사, A) : 주 안에 쉬라Sei stille dem Herrn

절망에 빠진 엘리야를 위로하며 천사가 부르는 아리아가 이어진다.

편히 쉬어라 주님의 품속에 네 소원 들으시리로다	너 슬퍼 말라
온 마음으로 주를 의지하라	악한 자들로 인하여 불평하지 말지어다
여호와 앞에 잠잠하고 참고 기다리라	편히 쉬어라 주님 품속에서(시37:1, 4~7)

32곡 합창 : 끝날까지 참는 자 Wer bis an das Ende beharrt

계속 번뇌하는 엘리야를 위로하는 코랄풍의 천사의 합창이 아름답게 울려 퍼진다.

너 슬퍼 말라 끝까지 잘 견디는 자	복 있도다 진정 복 있도다(마24:13)

[하나님의 임재]

33곡 서창(엘리야, 천사) : 주여, 이제 밤이 되었습니다 Herr, es wird Nacht um mich

밤이 되어 엘리야는 기도한다. 하나님께서 엘리야의 앞을 지나가신다. 먼저 산이 갈라지고 바위를 깨뜨리는 무서운 폭풍이 일어나며 지진이 나고 불이 일어난다.

엘리야	천사
밤이 다가옵니다	일어나, 당장 주님 앞에서 산 위에 서라
오 주여, 제게 가까이 계시다면	그곳에는 그분의 영광이 나타나
주의 얼굴을 숨기지 마십시오	네게 비춰질 것이다
메마른 땅과 같이 제 영혼도	주님의 얼굴은 가려져 있어야 하도다
목마릅니다	(시22:19, 사143:6~7, 왕하19:11, 13)

34곡 합창 : 하나님이 지나가신다 Der Herr ging vorueber

극적인 관현악의 분위기에서 가벼운 바이올린 반주로 반전되며 낭만적인 가락과 함께 여호와의 출현을 노래한다.

보라, 여호와 앞에서 산에 서라 하시더니	여호와 앞에 크고 강한 바람이 산을 가르고
여호와께서 지나가시는데	바위를 부수나 바람 가운데에

여호와께서 계시지 아니하며 바람 후에 지진이 있으나 지진 가운데에도 여호와께서 계시지 아니하며	불이 있으나 불 가운데에도 여호와께서 계시지 아니하더니 불 후에 세미한 소리가 있는지라 (왕하19:11~12)

35곡 서창(A1) : 스랍들이 높은 곳에서Seraphim standen ueber ihm

4중창(S1, S2, A1, A2)과 합창 : 거룩, 거룩, 거룩Heilig, heilig, heilig

알토의 서창에 인도되어 여성 4중창과 합창으로 아름다운 8중주 합창이 이어진다.

서창	4중창과 합창
그분 위에 스랍들이 서 있었고 한 사람은 다른 사람에게 소리칩니다	거룩하고 거룩하며 거룩하신 하나님은 주님이시다 만군의 여호와여 그의 영광이 온 땅에 충만하도다(사6:2~3)

[새 힘을 얻은 엘리야의 사역과 승천]

36곡 합창과 서창(엘리야) : 이제 돌아가거라Gehe wiederum hinab

신의 계시를 노래한다.

합창	엘리야
너의 길을 가거라 주께서 바알에게 절하지 않은 칠천 명을 남겨주었다 주 명령하셨다(왕상19:15, 18)	주의 힘으로 나의 길 가리라 주를 위하여 기쁘게 고통받으리 내 맘이 기쁘다, 항상 기쁘다 소망 중에 편히 쉬어라(시71:16, 시16:2, 9)

37곡 아리오소(엘리야) : 높은 산이 평탄케 되고Ja, es sollen wohl Berge

새 힘을 얻은 엘리야의 아리오소로 주님 인자하심과 약속을 믿고 의지를 새롭게 다진다.

레알
'엘리야의 승천'

1658, 캔버스에 유채 567x508cm, 카르멘 칼차도, 코르도바

후안 데 발데스 레알Juan de Valdés Leal(1622/90)은 무리요와 함께 스페인의 바로크를 대표하는 화가로 중용의 미를 추구한다. 엘리야와 엘리사가 대화하며 걷는 상황에서 "불 수레와 불 말들이 두 사람을 갈라놓고 엘리야가 회오리바람으로 하늘로 올라가더라."(왕하2:11)와 같이 엘리야는 갑자기 엘리사에게 축복 표시를 하며 두 천사와 네 마리의 말이 이끄는 불 수레를 타고 하늘로 오른다. 수레 바퀴의 불꽃이 엘리사가 있는 지상을 훤히 밝힌다. 엘리야는 하늘로 오르며 걸치고 있던 외투를 엘리사에게 던져 자신의 능력을 계승하도록 하는데, 놀란 엘리사는 팔을 벌려 외투를 받으며 엘리야의 승천을 바라보고 있다. 마른 나뭇가지 위에 엘리야에게 양식을 공급하던 까마귀도 보인다.

> 산이 비록 떠나고 언덕이 옮겨지더라도
> 주의 인자하심 영원히
> 주의 인자하심 내게서 떠나지 않으리
>
> 주의 평화 약속이 변하지 않으리
> 주의 인자하심
> 나와 함께 영원히 있으리(사54:10)

38곡 합창 : 선지자 엘리야 불 같이 솟아나고Und der Prophet Elias brach hervor

엘리야가 승천하는 장면을 가장 극적인 합창으로 표현하고 있다.

> 선지자 엘리야 불 같이 일어났다
> 그가 하는 말 횃불과 같다
> 모든 왕들이 망했도다
> 그가 시내 산 위에 서서 장래의 심판을 들었네
>
> 주님께서 그를 하늘로 데려갈 때
> 오 하늘에서 불 수레와 불 말이 내려와
> 하늘로 데려갔도다 하늘로 올라갔다
> (왕하2:11, 지혜서48:1, 6)

[심판 날과 메시아의 예언]

39곡 아리아(T) : 이 땅에 정의 나타나서Dann werden die Gerechten leuchten

엘리야의 힘에 의해 이스라엘은 다시 여호와를 섬기게 되었다. 그 후 한결같이 구세주 그리스도의 출현을 기다리며 테너의 아리아로 예언한다.

> 의인들은 자기 아버지 나라에서 해와 같이
> 빛나리라(마13:43)
>
> 기쁨이 그 머리에 있고 영원토록
> 슬픔이 달아나리라(사51:11)

40곡 서창(S1) : 하나님께서 선지자 엘리야를 보내셨다
Darum ward gesendet der Prophet Elias

> 하나님께서 선지자 엘리야를 보내셨다
> 주님의 무섭고도 두려운 날 오기 전에
> 또 그가 부모의 마음을 자녀들에게로
>
> 또 자녀의 마음을 부모에게 향하게 하리
> 주가 이 땅을 저주하여 멸하지 못하도록
> (말4:5~6)

41곡 합창 : 한 사람을 일으켜 북방에서 오게 하며
Aber einer erwacht von Mitternacht

4중창 : 오 목마른 자 오라, 주 앞에 오라
Wohlan, alle, die ihr durstig seid, O kommet zu ihm

'목마른 자들아 물로 나아오라'는 구세주를 기다리는 합창과 소프라노, 알토, 베이스 순으로 '오 목마른 자 오라, 주 앞에 오라'라며 4중창을 부른다. 찬송가 201장 '참 사람 되신 말씀'의 선율에 인용되어 친밀하게 들리는 곡이다.

합창
한 사람을 일으켜 북방에서 오게 하며
내 이름을 부르는 자를 해 돋는 곳에서
오게 하였나니(사41:25)
보라, 내가 붙드는 나의 종
내 마음에 기뻐하는 자
곧 내가 택한 사람을 보라
내가 나의 영을 그에게 주었은즉
그가 이방에 정의를 베풀리라(사42:1)

그의 위에 여호와의 영 곧 지혜와 총명의
영이요 모략과 재능의 영이요
지식과 여호와를 경외하는 영이 강림하시리
니(사11:2)
4중창
너희 모든 목마른 자들아 물로 나아오라
너희의 영혼이 살리라 내가 너희를 위하여
영원한 언약을 맺으리니(사55:1, 3)

42곡 합창 : 그때 너희 빛이
Alsdann wird euer Licht hervorbrechen

엘리야를 끝맺는 합창으로 웅장한 푸가로 전개되어 전 성부의 총주로 고조하며 '아멘'으로 막을 내린다.

네 빛이 새벽 같이 비칠 것이며
네 치유가 급속할 것이며
네 공의가 네 앞에 행하고
여호와의 영광이 네 뒤에 호위하리니(사58:8)

여호와 우리 주여
주의 이름이 온 땅에 어찌 그리 아름다운지요
주의 영광이 하늘을 가득 덮었나이다
아멘, 아멘, 아멘(시8:1)

요나와 앗수르

앗수르는 찬란한 메소포타미아 문명의 기반 위에 강력한 군사력으로 북이스라엘을 멸망시키고 남유다에 위협을 가하며 애굽까지 영토를 확장한 제국으로 바벨론에 멸망하기까지 520년간 지역의 맹주 역할을 한다. 요나는 북이스라엘의 13대 왕 여로보암 2세 때 활동한 선지자다. 이미 우상에 사로잡혀 죄악에 빠져 있는 이스라엘 백성들의 회개가 절실한 상황임에도 하나님은 앗수르의 죄악에 대해 "일어나 저 큰 성읍 니느웨로 가서 그것을 향하여 외치라 그 악독이 내 앞에 상달되었음이니라."(욘1:2)라고 경고하시며 회개토록 하기 위해 요나에게 니느웨로 가도록 명하신다. 그러나 요나는 하나님 말씀을 거역하고 다시스로 가는 배를 타게 되는데 폭풍우를 만나고 큰 물고기에게 잡아먹혀 물고기 뱃속에서 죽을 고비를 겪고 3일 만에 세상으로 토해져 나온다. 이는 예수님께서 서기관과 바리새인들에게 하신 말씀 "요나가 밤낮 사흘 동안 큰 물고기 뱃속에 있었던 것 같이 인자도 밤낮 사흘 동안 땅속에 있으리라."(마12:40)와 같이 그리스도의 부활의 예형이다. 3일 만에 물고기에 의해 니느웨에 던져진 요나는 하나님 말씀을 전하게 되는데, 그가 이방인들에게 하나님 말씀을 전하고 그들을 구원하게 하신 것은 신약의 바울 사도의 이방 전도에 대한 예형이다.

요나가 니느웨에서 하나님 말씀을 열심으로 전하지 않았음에도 하나님의 의지대로 앗수르 왕은 옷을 찢고 죄인의 상징인 굵은 삼베 옷을 입고 회개하며 모두에게 음식과 물을 금하도록 선포한다. 대신들과 백성들이 이를 따르자 하나님은 심판을 거두어 들이신다. 이렇게 하나님은 이스라엘 백성들뿐 아니라 이방인이라도 회개하는 자들은 용서하시고 사랑으로 구원하신다. 그러나 요나가 선지자의 직분을 망각하고 철없이 이 같은 하나님의 처사에 불만을 토로하자 하나님은 다시 요나에게

박 넝쿨로 시원한 그늘을 만들어주시고 다음날 벌레가 박 넝쿨을 다 갉아먹게 하시므로 뜨거운 동풍을 예비하여 요나를 시험하신다. 즉, 요나로 하여금 박 넝쿨 하나가 미치는 영향을 실감토록 하시므로 자신의 문제를 통해 니느웨의 죄악과 좌우 분별 못하는 12만 명은 물론, 가축들에게 펼치는 긍휼을 깨닫도록 하신다. 그러나 제국의 야망을 버리지 못한 앗수르는 기원전 722년 북이스라엘을 멸망시키고 계속 악행을 저지르다 새로운 세력으로 등장한 바벨론에 멸망당하게 된다.

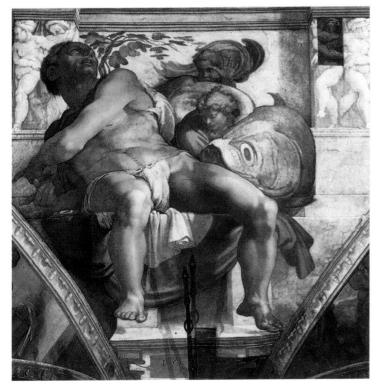

미켈란젤로 '요나'
1512, 프레스코 380×365cm, 시스티나 예배당, 바티칸

요나는 손가락으로 히브리어 알파벳 '헤'자를 표시하는데, 유대 신비주의 하시디즘에서 주장하는 하나님의 속성 열 가지 중 '헤'는 헤세드(희생적 사랑, 자비, 연민)를 의미하고 있어 니느웨의 죄악에도 불구하고 사랑과 자비로 구원을 펼치심을 나타내고 있다. 아기 천사는 손가락을 펴서 '헤'자가 의미하는 숫자 5를 만들어 응답하고 있다. 햇빛은 요나의 몸을 비추나 얼굴은 박 넝쿨에 의해 그늘이 만들어진다. 시스티나 예배당에서 요나는 지금도 머리 위에 〈천지창조〉, 발 아래 〈최후의 심판〉을 두고 하나님이 하시는 위대한 일을 온몸으로 증거하고 있다.

카리시미 : '요나Jonas'

〈요나〉는 요나가 하나님의 명령을 거역하고 다시스로 가는 배에 타서 풍랑을 만나 선원들에 의해 바다에 던져지고 큰 물고기에게 삼켜진 지 3일 만에 니느웨에 토해져 니느웨를 회개시키는 요나 이야기를 담고 있다. 〈요나〉는 오라토리오 라티노인데 내레이터로 극의 진행을 담당하는 네 명의 히스토리쿠스와 요나, 선장, 네 명의 선원이 등장하는 짧지만 기승전결이 모두 갖춰진 완벽한 극이다.

1곡 : 요나는 니느웨로 가라는 하나님의 말씀을 거역하고 배를 타고 다시스로 가다 심한 폭풍우를 만나게 된다.

히스토리쿠스(I)
니느웨는 죄악으로 가득 찼으므로
그 죄인들이 땅에서 부르짖습니다
주님께서 선지자에게 말씀하십니다
하나님
요나야 일어나 큰 도시 니느웨로 가라
그들에게 부르짖어라
그들의 사악함이 나타나기 때문이다
히스토리쿠스(I)
요나는 주님의 두렵고 위대한
음성을 들었습니다
그리고 그는 다시스로 가는
배를 타고 피합니다
히스토리쿠스(II)-주님의 현존
그러나 그가 항해하는 동안
주님은 큰 바람과 강력한 폭풍을
일으키셨습니다

히스토리쿠스(합창)
바람은 전쟁을 벌였습니다
노토스(남풍)와 오스터(남서풍), 아프리쿠스(서남풍)
강력한 폭풍이 배를 향해 격노합니다
구름과 산 같은 파도, 회오리바람, 우박,
번개, 천둥 및 벼락 등 끔찍한 힘에
맞선 배는 부서집니다
선원들은 두려워하며 신께 부르짖습니다
선원(II, III, IV)
가장 높은 신, 강한 신, 하늘의 신, 바다의 신들
당신은 자비로우며 강력하고
당신의 자비와 능력은 고뇌에서 우리를
구출해 줍니다
폭풍우에 대해 명령하십시오
바람이 불고 잠잠해집니다
위대한 도움으로 우리는 안전할 것입니다

2곡 : 선원들이 악의 원인을 밝히려고 제비를 뽑아 요나가 당첨되자 요나의 신분을 묻고 악의 원인과 그 해결책을 추궁한다.

히스토리쿠스(I)
그러나 요나는 배 안에서 슬픔에 잠겨
잠들었습니다
선장이 그를 깨우고 말하기를
선장
이 와중에 잠을 자다니
일어나 부르시오
하나님께서 우리를 생각하실 것이고
우리는 죽지 않을 것이오
선원(III, IV)
악이 우리에게 임한 까닭이 무엇인지
밝히기 위해 제비를 뽑으러 오시오
히스토리쿠스(I)
그들은 제비를 뽑았으며
제비는 요나에게 떨어집니다
그때 선원들이 그에게 말합니다

선원(II, III, IV)
이 악의 원인이 누구인지 우리에게 말해
주시오
당신의 직업은 무엇인가
당신의 나라는 어디고 어디로 가려 하는가
그리고 당신은 무엇을 하는 사람인가
요나
나는 히브리 사람이고
나는 바다와 마른 땅을 만드신
천국의 신, 주님을 두려워합니다
선원(I, II, III)
폭풍을 일게 하여 우리를 파멸로 끌어들인
당신을 어떻게 할까
요나
나를 바다로 던지면 폭풍우가 끝날 것이오
나를 구하기 위해 폭풍이 임한 것이오

3곡 : 선원들이 요나를 바다에 던지자 큰 고래가 삼킨다. 요나가 고래 뱃속에서 하나님께 순종하지 않음을 회개하자 하나님은 물고기에게 명하여 니느웨에 토해 놓도록 하시므로 요나는 니느웨 사람들에게 하나님의 말씀을 전한다.

히스토리쿠스(합창)
선원들이 요나를 들어 바다에 던져버렸습니다
바다로 들어가니 성난 바다의 분노가 멈춥니다
히스토리쿠스(IV)
주님은 요나를 삼킬 큰 고래를

준비하셨습니다
요나가 주님께 기도하자
물고기의 배에서 나와 말하기를
요나
정의로운 주님, 저를 바로 세우는 것은

틴토레토 '고래 뱃속에서 토해지는 요나'　1577~8, 캔버스에 유채 265×370cm, 산 로코 대신도 회당, 베네치아

바다에 던져진 요나는 큰 물고기에게 삼켜져 물고기 뱃속에서 간절히 기도하며 구원을 간구한다.(욘2) 〈고래 뱃속에서 토해지는 요나〉는 여호와께서 큰 물고기에게 명하시어 요나를 육지에 토하는 순간을 포착하고 있다. 요나가 부활을 상징하는 노란 빛을 배경으로 물고기 입에서 나와 한쪽 발로 땅을 밟고 다른 쪽 발과 옷자락은 아직 입속에서 빠져나오지도 못한 상황에 하나님께서 손가락을 세며 "3일간 걸어서 니느웨로 가라."고 다시 명하신다. 물고기의 거대한 입과 코에서 뿜어져 나오는 물살의 위력으로 마치 물고기를 거대한 괴물처럼 묘사하고 있어 요나가 기도에서 표현한 죽은 사람이 던져지는 '스올의 뱃속'을 연상하게 된다. 그래서 요나가 물고기 뱃속에서 3일 만에 살아나온 것을 십자가에서 죽으시고 3일 만에 부활하신 그리스도의 예형으로 보고 있다. 요나의 모습을 지혜의 상징인 수염 난 장년으로 묘사하므로 하나님의 명을 거역한 선지자가 아닌 순종의 참 의미를 깨달은 지혜로운 선지자의 모습으로 강조하고 있으며 길게 늘어진 흰 옷자락은 그리스도의 시신을 감싸는 수의와 연결된다. 보통 화가들은 하나님의 형상을 나타내지 않고 천사로 대신하나 틴토레토는 반종교개혁 운동에 앞장서며 하나님의 자비에 의해 구원이 이루어지는 현장에 신의 위대한 권능을 부각하기 위해 그 실체를 명확히 드러내고 있다.

주님의 판단입니다
당신의 전능한 능력에 대항할 자는
아무도 없습니다
바다의 깊이에 던져지자 파도가 위로 넘어갑
니다
오 주님, 용서와 자비를 베푸소서
폭풍과 바람이 격노하고 파도가 포효하며 깊
이 가라앉는데, 고래가 저를 삼켰습니다
제 영혼은 고뇌하고 제게 고통이 몰려올 때
여호와 나의 하나님의 음성을 기억합니다
당신의 명령에 순종하는 것이 옳았음을

여기서 저를 내보내 주십시오
당신께 순종할 것입니다
제 말에 귀를 기울여 주십시오
저는 번민하고 주님의 이름을 찬송합니다
오 주님, 용서와 자비를 베푸소서

히스토리쿠스(II, III, IV)
주님께서 물고기에게 말씀하시자
주님의 말씀 따라 니느웨에서 요나를 토해 놓
습니다
요나는 주님의 말씀 따라 니느웨 사람들에게
말씀을 전하니

4곡 : 요나가 전한 말씀을 들은 니느웨 사람들은 회개하고 하나님께 돌아갈 것을 노래
하며 마무리된다.

히스토리쿠스(I)
니느웨의 사람들이 믿고
그들의 악한 길에서 돌아서서 회개하며 말합니다
독창과 합창
주님, 우리는 죄를 지었습니다

악한 길에서 돌아와 회개합니다
주님, 우리는 돌아올 것입니다
우리 얼굴 위에 빛을 비추시고
우리를 보호해 주시옵소서

두려워하지 말라 내가 너를 구속하였고 내가
너를 지명하여 불렀나니 너는 내 것이라

(사43:1)

너는 내게 부르짖으라 내가 네게 응답하겠고
네가 알지 못하는 크고 은밀한 일을
네게 보이리라

(렘33:3)

09

이사야, 예레미야

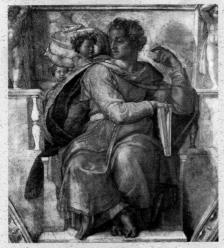

미켈란젤로 '이사야'
1509, 프레스코 380×365cm, 시스티나 예배당, 바티칸

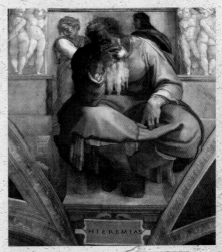

미켈란젤로 '예레미야'
1511, 프레스코 380×365cm, 시스티나 예배당, 바티칸

09

이사야, 예레미야

메시아의 소망을 예언한 이사야

남유다는 350년간 20명의 왕에 의해 다스려지는데, 거의 모든 왕이 여로보암의 길을 따른다. 이사야의 이름은 '하나님이 구원이시다'라는 뜻으로 이사야는 12대 아하스 왕과 그 아들 히스기야 왕 시대에 활동한 선지자다. 아하스 왕이 북이스라엘과 아람 연합군의 공격을 피하기 위해 친앗수르 정책을 펴자 이사야 선지자는 "보라 처녀가 잉태하여 아들을 낳을 것이요 그 이름을 임마누엘이라 하리라."(사7:14)며 주님께서 징조를 보이실 것이라 예언하고 앗수르가 북이스라엘을 치게 되는 빌미를 제공해서는 안 된다고 경고한다. 당시 북이스라엘은 하나님의 경고를 무시하고 교만과 완악함에서 돌아오지 않아 하나님께서 이미 멸망을 결정해 놓으신 상황이다. 아하스 왕은 앗수르 왕 디글랏 빌레셀에게 "나는 왕의 신복이요 왕의 아들이라 이제 아람 왕과 이스라엘 왕이 나를 치니 청하건대 올라와 그

손에서 나를 구원하소서."(왕하16:7)라 편지를 보내면서 형제의 나라인 북이스라엘의 멸망을 초래한다. 그가 앗수르에 대한 감사의 표시로 죽는 날까지 조공을 보내는 굴욕적인 결정을 하며 앗수르의 신을 받아들여 레위기에 명시된 성전과 제사의 규칙을 무시하고 하나님을 멀리한 채 세상을 떠나자 그의 아들 히스기야가 왕위를 물려받는다.

이사야는 나라의 앞날을 걱정하며 백성들이 하나님께 돌아오지 않는다면 결국 애굽과 구스의 포로들 같이 옷과 신이 벗겨진 상태로 앗수르에 끌려갈 것이라는 경고의 의미로 스스로 3년간 옷과 신발을 벗고 다니며(사20:3) 그 수치심을 몸소 예표로 보인다. 히스기야 왕은 아버지와 달리 반앗수르, 친애굽 정책을 펴게 되는데, 이사야는 율법을 바로 세우고 오로지 하나님만 의지하는 국가 경영을 부르짖는다. 앗수르는 북이스라엘을 멸망시키고 남유다의 성읍을 하나씩 점령하고 결국 앗수르 산헤립 왕이 예루살렘을 제외한 유다의 모든 성읍을 함락시키자 히스기야 왕은 화해를 청하며 솔로몬이 금으로 입혀 놓은 성전과 왕궁 기둥의 금까지 벗겨내어 엄청난 조공을 바친다. 다급해진 히스기야 왕은 이사야 선지자를 찾고 그의 조언대로 하나님께 돌아와 회개하는 마음으로 도움을 청하며 "우리 하나님 여호와여 이제 우리를 그의 손에서 구원하사 천하 만국이 주만이 여호와이신 줄을 알게 하옵소서."(사37:15~20)라 기도드리자 하나님은 이사야를 통해 응답(사37:21~32)하시고 침공하던 앗수르군 18만 5,000명을 하룻밤 사이에 몰살시키신다. 앗수르가 치명적인 국력 손상을 입자 앗수르와 지역의 패권을 다툴 만큼 성장한 바벨론의 시대가 도래하게 되고 결국 이사야는 "네 집에 있는 모든 소유와 네 조상들이 오늘까지 쌓아 둔 것이 모두 바벨론으로 옮긴 바 되고 남을 것이 없으리라."(사39:6)며 유다가 바벨론에 의해 멸망하리라 예언한다.

이사야는 이스라엘 민족에 대한 하나님의 구원을 전한 선지자로 그가 쓴 이사야

서는 모두 66장으로 성경을 구성하는 책의 수와 같다. 전반부 39장까지는 하나님의 유다와 열방에 대한 심판을 전하며 강대국 사이에서 유다가 살아나갈 길을 알려주고 유다의 멸망을 예언하며 마무리한다. 후반부 40장부터 마지막 장까지는 바벨론의 포로로 잡혀간 이스라엘 백성들에 대한 위로와 회복을 이야기하며 하나님 나라, 하나님의 영원한 언약을 기록하고 있다. 이사야서는 구약이 39권, 신약이 27권의 책으로 구성된 성경 전체의 구조와 닮은꼴의 책이기도 하다.

헨델 : '메시아Messiah', HWV 56

헨델의 〈메시아〉는 많은 사람들에게 너무나 친숙한 곡으로 보통 그리스도의 일생, 즉 탄생, 수난, 부활을 그린 것으로 알고 있다. 그러나 〈메시아〉는 예수 그리스도의 실제의 삶을 산 당시의 이야기가 아니라 그로부터 700년 전 이사야 선지자가 바벨론에 포로로 잡혀간 이스라엘 백성들을 위로하는 것으로 시작하여 오실 메시아와 그의 수난의 삶을 예언한다. 따라서 이 작품은 그리스도의 탄생 및 수난의 예언과 다시 시간 이동을 하여 부활하신 현재와 미래의 영생을 이야기하며 구약 선지자의 말씀이 신약에서 이루어지듯, 언젠가 하나님의 심판이 이루어지고 영원한 하나님 나라가 세세토록 무궁하리라는 약속 또한 이루어질 것을 암시하고 있다.

〈메시아〉 중 '할렐루야' 합창이 사람들에게 많이 알려져 있고 성탄절이나 부활절 예배 시 성가대가 발췌하여 부르는 합창 등 몇 곡을 들어봤기 때문에 친숙해져 〈메시아〉를 잘 알고 있는 곡으로 여기지만, 전곡을 제대로 듣고 이해하고 있는 사람은 많지 않다. 특히 대부분의 종교음악들이 성경을 구성하는 한 책 속의 특정 인물과 사건을 주제로 하고 있으나, 〈메시아〉는 성경 중 14개의 책에서 발췌한 텍스

트 그대로 대본을 구성했기에 이야기의 전개가 방대하고 심오하기까지 하여 반드시 전곡의 흐름을 통해서만 그리스도가 오신 이유와 사역을 통해 우리의 죄의 문제와 죽음의 문제까지 해결되는 복음의 참 의미와 감추어진 보물과 같은 선율을 찾아낼 수 있다. 헨델의 〈메시아〉는 내용의 구속사적 전개나 음악적으로나 대본 구성의 짜임새에서 최고의 종교음악인 동시에 인류의 소중한 문화 유산이므로 전곡을 아주 자세하게 소개하려 한다.

〈메시아〉는 헨델의 최전성기에 작곡된 곡으로, 알려진 바와 같이 찰스 제넨스로부터 대본을 받은 지 24일 만에 식음을 전폐하고 눈물을 흘리며 작곡한 곡이다. 초연은 더블린에서 자선음악회로 열렸는데 당일 수익금을 당시 빚지고 갚지 않아 죄인으로 특별한 감옥에 갇힌 빚진 자들과 자선병원에 전달하여 모두 188명의 빚이 탕감되고 풀려나게 된다. 마치 〈메시아〉의 첫 곡 '너희는 내 백성을 위로하라'에서 이스라엘 백성들의 죄를 사하여 노역에서 풀려나게 하신 것 같이 진정 그들에게 메시아가 오신 것이다.

〈메시아〉 서곡 헨델의 친필 악보

〈메시아〉와 성경

〈메시아〉는 예수님의 일생을 다룬 이야기지만, 예수님의 탄생 시점이 아닌 구약의 이사야 선지자의 예언으로 시작한다. 1부에서는 이스라엘 백성들을 위로하며 그리스도가 오심을 예언하는 학개, 스가랴, 말라기 선지자의 말씀도 인용한다.

메시아Messiah란 히브리어 '기름 붓다'의 명사형인 '기름부음을 받은 자'에서 유래한 말이며, 하나님과 이스라엘 백성 간의 선택과 계약 관계의 중간에서 연결자로 '영(靈)을 받은 자', '신(神)의 뜻을 전달하는 자', '죄를 씻는 제사의 희생제물 공여자(제사장)', '재판관', '통치자'의 역할을 한다. 이사야 선지자는 메시아에 대해 이사야 9장 6절에서 "한 아기가 우리에게 났고 한 아들을 우리에게 주신 바 되었는데 그의 어깨에는 정사를 메었고, 그의 이름은 기묘자Wonderful, 모사Counsellor, 전능하신 하나님The mighty God, 영존하시는 아버지The everlasting Father, 평강의 왕The Prince of Peace"이라 정의하고 있으며, 이를 헨델은 〈메시아〉 1부 12곡에서 '한 아기가 우리를 위해 태어나셨네For unto us a child is born'란 합창으로 묘사하고 있다.

그리스도란 히브리어 '메시아'의 그리스어 '크리스토스Christos'며, 예수란 이름은 요셉의 꿈에 나타난 천사가 "아들을 낳으리니 이름을 예수라 하라."(마1:21)에 따라 예수로 부르게 된 것이다. 라틴어 IHSOVS의 첫 글자 IHS는 예수를 상징하는 표시며 '예수 그리스도'는 '하나님(야훼)은 구원해 주신다'라는 뜻이다.

〈메시아〉 2부는 우리 죄를 대신하여 고난을 받으시는 그리스도의 수난을 예언하며, 3부는 죽음에서 부활하시는 당시 이야기로 고린도전서의 부활 장을 많이 인용하는데, 심판과 그 후 영원한 하나님 나라의 완성은 요한계시록을 인용한다. 〈메시아〉는 과거, 현재, 미래까지 성경의 구약, 신약 모두 14개의 책에서 인용된 말씀 그대로 대본을 구성하고 있다.

부	구약							신약							합계
	욥	시	사	애	학	슥	말	마	요	눅	롬	고전	히	계	
1			11		1	1	3	3		5					24
2		11	6	1					1		2		2	3	26
3	1								1		2	7		2	13
계	1	11	17	1	1	1	3	3	2	5	4	7	2	5	63

〈메시아〉의 대본에 인용된 신·구약 성경

소위 음악 듣는다는 사람들도 〈메시아〉는 선율의 변화가 화려한 1부를 주로 듣고, 2부에서는 '할렐루야' 합창 정도만 듣고 다 들었다 하는데, 〈메시아〉의 진수와 핵심은 2부와 3부다. 특히 2부에서는 메시아의 고난과 죽음이 하나님의 승리며 복음의 전파라는 논리적 비약을 설명하기 위해 가장 효과적인 방법으로 다윗의 시를 많이 인용하고 있다. 시편은 우리 몸의 중추신경과 같이 성경의 정중앙에 위치하여 창세기부터 요한계시록까지 성경의 모든 내용을 연결하며, 역사적 상황에 대한 명철한 인식과 예지력을 갖고 있어 2부에서 펼쳐지는 메시아의 사역을 함축적이며 상징적으로 묘사하고 있으므로 인용된 시편의 의미를 파악하는 것이 2부를 이해하는 열쇠다.

시편은 본문에 분위기와 악기까지 명시되어 있어 초대 교회부터 시편창Psalmody 이란 노래 형태로 불리다 여기에 선율이 더해지면서 그레고리오 성가로 발전하여 성악의 기초가 되었고 오늘날까지도 음악가들의 작곡 작업에 가장 선호되는 텍스트가 된다. 〈메시아〉 전곡 중 11곡에 시편이 인용되므로 큰 비중을 차지하고 있는데, 그 시편들의 각 절 또한 성경의 여러 책들과 연결되어 있으므로 그 연관 관계

를 추적하면 거의 성경의 모든 책들과 연결되어 있다고 할 수 있다. 우리는 다윗의 시편에 헨델의 음악이 입혀졌을 때 원작이 더 큰 빛을 발하는 것을 발견하게 될 것이다. 특히 메시아에 인용된 '영장에 맞추어 부르는 노래'라 명시되어 있는 시편의 '영장'은 '인도자', '지휘자'의 뜻이므로 그대로 함께 부르는 합창의 형태라 할 수 있다.

〈메시아〉와 합창

합창은 원래 다성음악에서 각 성부를 담당하던 사람들이 모여 각자 맡은 성부를 부르는 중창으로 시작하게 되는데, 거의 모든 음악은 교회를 중심으로 한 다성부 합창으로 이루어진다. 종교개혁 이전에는 교회에서 찬양을 담당하는 소수의 특수 직분이 따로 있었으며, 종교개혁 이후 루터파 작곡가들이 회중성가를 보급하므로 비로소 코랄이라는 회중찬송으로 성도들이 직접 찬양하게 된다. 고전·낭만주의를 거치며 음악이 교회를 벗어나 대중 예술로 변화하여 대규모 콘서트 홀에서의 공연을 위해 큰 볼륨이 요구되므로 점점 대형 합창단이 필요하게 되었다. 말러의 〈교향곡 8번〉은 1,000명의 합창단이 동원되기도 하여 〈천인 교향곡〉이란 이름이 붙게 된다.

그러나 〈메시아〉 등 헨델의 오라토리오나 바흐의 칸타타, 수난곡 등 바로크 합창은 당시와 같이 성부별 6~10명 정도의 소규모 합창단으로 이루어져 연주할 때 지휘자의 통제가 가능하고 의도한 개성적인 음악을 만들어 낼 수 있으며 가사 전달력 또한 극대화된다. 따라서 이 같은 종교음악은 교회 성가대가 하기에 알맞게 작곡되어 지금도 독일 드레스덴의 성 십자가 교회의 크로이츠코어Kreuzchor나 라이프치히 성 토마스 교회의 토마너코어Thomanerchor 등 800년 이상의 역사를 가진 교회 부속 소년합창단이 주일 예배에서 종교음악으로 찬양하고 있다. 또한 최근 음악계에

서도 고음악으로 대표되는 종교음악이 재평가되어 전통이나 규모보다 질을 추구하며 실력과 신념으로 무장한 소규모 고음악 전문 연주단체들에 의한 활발한 연주활동으로 더욱 빛을 발하는 추세다.

〈메시아〉는 이야기를 구성하는 각각의 소주제를 표현하기 위한 곡의 구성상 특이한 점이 발견된다. 일반적으로 오페라, 오라토리오는 곡의 뼈대를 이루는 아리아(독창 또는 중창)가 중심이고 여기에 서창과 합창이 극의 진행을 돕는 부수적인 역할을 담당하는데, 〈메시아〉는 각 소주제를 표현함에 '서창(레치타티보 또는 아콤파나토)-아리아-합창'의 형식으로 구성하여 서창과 아리아는 단지 합창을 이끌어 내는 분위기를 만들어주는 역할을 할 뿐이다. 더구나 주제를 마무리하는 곡에서 중심 말씀을 전하는 것이 합창이므로, 합창이 곡 흐름의 중추적 역할을 하고 있다. 따라서 헨델의 오라토리오는 합창만 따라가며 들어도 곡 전체의 흐름을 알 수 있으니 이 방법 또한 효율적인 감상 방법이라 할 수 있다.

부	관현악	서창		아리아/아리오소						합창	계
		Resi.	Acco.	S1	S2	A	T	B	2중창		
1	2	3	3	1	1	1	1	1	1	5	19
2		3	2	2	1	1	2	1		11	23
3		1	1	1	1			1	1	4	10
계	2	7	6	4	3	2	3	3	2	20	52

〈메시아〉 각 부별 악곡의 구성

〈메시아〉 전곡 중 합창은 1부 5곡, 2부 11곡, 3부 4곡 모두 20곡이지만 연주시간으로 보면 절반에 육박하므로 매우 큰 비중으로 다루어지고 있으며, 핵심 요절이

모두 합창으로 귀결되므로 〈메시아〉에서 합창이 중요하며 전체를 이해하는 핵심 요소라 할 수 있다. 특히 2부 마지막 '할렐루야'와 3부 마지막 연속되는 두 곡의 합창 '어린 양이야말로 알맞도다'와 '아멘'은 전곡을 대표하는 합창곡이다.

헨델 메시아 1부 : 1~19곡-탄생의 예언

1부는 예수님이 탄생하기 700년 전 유다를 질책하며 그 심판을 경고하던 이사야 선지자가 돌연 포로로 억압받던 이스라엘 백성들을 위로하며 죄 사함을 선포하는 이사야 40장으로부터 시작하여 이제 곧 평화로운 세상에 메시아가 오실 것을 예언한다. 나라 잃은 서러움을 겪은 백성들은 다윗이나 솔로몬 왕 같은 강하고 백성의 배를 채워주는 구세주를 기대할 때 이사야 선지자는 오실 메시아에 대한 정체성과 어떻게 오실지, 어떤 품성을 갖고 어떤 사역을 펼치실 것인지 더욱 구체적으로 예언한다. 이스라엘 백성들은 새로운 메시아 상을 마음에 품고 그의 오심을 고대하며 기나긴 기다림의 시간을 인내한다.

장면이 바뀌어 신약 요한복음의 메시아가 실제 오시는 상황을 묘사하므로 옛 선지자의 예언이 그대로 이루어짐과 첫 성탄을 기쁘게 찬양하는 축제적 분위기 속에서 모두 그의 앞으로 나아오라 외친다.

1곡 서곡 : 신포니아Sinfonia

첫 곡은 신포니아로 오페라나 오라토리오에서 전곡의 분위기를 암시하며 시작하는 서곡에 해당한다. '신포니아'는 프랑스풍 서곡으로 두 부분으로 나누어진다. 대곡의 개시를 알리는 장중한 분위기로 시작하여 중반에 빠른 리듬의 푸가(모방과 반복)로 변경해 생동감 있게 진행한 후 다시 장대하게 마무리한다.

19곡 **42곡** **52곡**

1부 탄생의 예언(1~19곡)	2부 수난의 예언과 속죄	3부 부활과 영생

↓

1곡 서곡

	번호	성경	형식	가사
2~4곡 이스라엘 백성의 위로 와 죄 사함	2	사40:1~3	아콤파나토(T)	너희는 내 백성을 위로하라
	3	사40:4	아리아(T)	모든 골짜기 높아지며 산마다 낮아지며
	4	사40:5	합창	이리하여 여호와의 영광이 나타나고
5~7곡 왕으로 오실 메시아에 대한 예언	5	학2:6~7, 말3:1	아콤파나토(B)	만군의 여호와 이렇게 말씀하시다
	6	말3:2	아리아(S2)	그러나 그날이 올 때 누구를 찬양하리오
	7	말3:3	합창	그가 레위 자손을 청결하게 하고
8~9곡 임마누엘로 오실 메시 아에 대한 예언	8	사7:14, 마1:23	서창(A)	보라, 처녀가 잉태하여 아기를 낳으리라
	9	사40:9, 사60:1	아리아(A), 합창	오 기쁜 소식을 시온에 전하는 자여
10~12곡 큰 빛으로 오실 메시아 에 대한 예언	10	사60:2~3	아콤파나토(B)	보라, 어둠은 땅을 덮고
	11	사9:2	아리아(B)	어둠 속을 걷는 백성은
	12	사9:6	합창	한 아기가 우리를 위해 태어나셨네
13~15곡 첫 성탄을 맞이하는 기 쁨과 영광	13		관현악 간주	전원 교향곡
	14	눅2:8	서창(S)	그 지역의 목자들이 밖에서
		눅2:9	아콤파나토(S)	주의 사자가 곁에 서고
		눅2:10~11	서창(S)	천사가 이르되 무서워 말라
		눅2:13	아콤파나토(S)	홀연히 수많은 천군이 그 천사와 함께 있어
	15	눅2:14	합창	지극히 높은 곳에서는 하나님께 영광
16~19곡 메시아를 기쁨으로 맞 이하며 그에게 나올 것 을 권유	16	슥9:9~10	아리아(S1)	시온의 딸이여 크게 기뻐하라
	17	사35:5~6	서창(A)	그때에 소경의 눈이 밝을 것이며
	18	사40:11, 마11:28~29	2중창(S1, A)	주님은 목자 같이 양의 무리를 먹이시며
	19	마11:30	합창	주의 멍에는 쉽고 주의 짐은 가볍네

2곡 아콤파나토(T) : 너희는 내 백성을 위로하라 Comfort ye, my people, saith your God

핍박받는 포로의 신분으로 유브라데 강 언덕에서 서쪽 가나안 땅을 바라보며 향수에 젖어 있던 이스라엘 민족들을 향해 테너가 여린 목소리로 멀리서 조심스럽게 다가오는 듯 위로의 효과를 높여주다가 마지막 부분에서 강한 톤으로 여호와의 길을 예비하라고 선포한다.

너희 하나님이 이르시되 너희는 위로하라
내 백성을 위로하라
너희는 예루살렘의 마음에 닿도록 말하며
그것에게 외치라
그 노역의 때가 끝났고 그 죄악이 사함을
받았느니라

그의 모든 죄로 말미암아 여호와의 손에서
벌을 배나 받았느니라 할지니라 하시니라
외치는 자의 소리여 이르되 너희는 광야에서
여호와의 길을 예비하라
사막에서 우리 하나님의 대로를 평탄하게 하라
(사40:1~3)

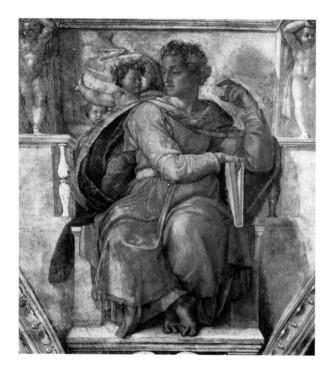

미켈란젤로 '이사야'

1509, 프레스코 380×365cm, 시스티나 예배당, 바티칸

이사야 등 뒤의 푸토(아기 천사)가 파괴된 예루살렘 성전쪽을 가리키며 "하나님께 돌아가야 한다. 메시아가 오시어 너희를 위로하고 용서하실 것이다."라고 속삭여 전하는 소식에 이사야가 고개 돌려 귀를 기울이고 왼손으로 히브리어 알파벳 '헤'자의 형상을 표시하며 하나님의 희생적 사랑과 자비하심인 헤세드로 응대한다. 이사야가 읽고 있던 책갈피에 손가락을 끼운 상태는 높은 학문과 교양을 상징한다.

3곡 아리아(T) : 모든 골짜기 높아지며 산마다 낮아지며
Every valley shall be exalted and every mountain made low

골짜기와 산은 이스라엘 민족의 실의와 절망의 포로생활을 상징하며 포로에서 해방되므로 산과 골짜기가 평탄해진 세상에 오실 메시아를 맞을 준비를 하도록 한다. 아리아는 헨델의 주특기인 멜리스마(가사 한 음절을 여러 음으로 길고 화려하게 '아~~~~~~~'로 연주)와 '높아지며', '낮아지며'란 가사에 따라 음높이가 달라지는 음화Tone Painting(音畵) 기법을 적용하고 있다.

골짜기마다 높아지며 산마다, 언덕마다 낮아지며	고르지 아니한 곳이 평탄하게 되며 험한 곳이 평지가 될 것이요(사40:4)

4곡 합창 : 이리하여 여호와의 영광이 나타나고And the glory of the Lord shall be revealed

여호와의 영광은 하나님의 임재를 통해 이름과 명성이 드러나는 것으로 아브라함, 이삭, 야곱의 하나님, 출애굽의 하나님께서 포로된 이스라엘 민족을 구원해 주시는 영광의 때를 기대하는 생동감 있는 합창으로 전개해 나간다.

여호와의 영광이 나타나고 모든 육체가 그것을 함께 보리라	이는 여호와의 입이 말씀하셨느니라 (사40:5)

5곡 아콤파나토(B) : 만군의 여호와 이렇게 말씀하시다Thus saith the Lord of Hosts

왕으로 오실 메시아에 대한 예언으로 이사야의 예언 이후 이스라엘 백성들은 다윗이나 솔로몬 왕 같이 신망 높은 구세주를 고대하며 긴 기다림의 시간을 보내던 중간 시점, 말라기 선지자는 백성들의 들뜬 기대와 달리 메시아는 갑자기 오시어 우선 이스라엘을 정결케 하실 것이라 경고한다. 또한 메시아가 오실 때 하나님의 사자로 길을 예비케 하신다고 메시아가 오시는 상황을 강한 어조와 멜리스마로 강조하며 상기시키고 있다.

만군의 여호와가 이같이 말하노라 조금 있으면 내가 하늘과 땅과 바다와 육지를 진동시킬 것이요 또한 모든 나라를 진동시킬 것이며 모든 나라의 보배가 이르리니	내가 이 성전에 영광이 충만하게 하리라 만군의 여호와의 말이니라(학2:6~7) 만군의 여호와가 이르노라 보라 내가 내 사자를 보내리니 그가 내 앞에서 길을 준비할 것이요

> 또 너희가 구하는 바 주가 갑자기
> 그의 성전에 임하시리니
>
> 곧 너희가 사모하는 바 언약의 사자가
> 임하실 것이라(말3:1)

6곡 아리아(S2) : 그러나 그날이 올 때 누구를 찬양하리오
But who may abide the day of His coming

금을 연단하여 순도를 높일 정도로 강한 불과 모든 때를 씻어낼 수 있는 가장 강한 잿물로 이스라엘의 죄악을 정결케 하는 권능의 메시아임을 이야기하는데, 부드럽고 진지하게 시작하여 강한 어조로 변화되며 절대적 권능을 선포한다.

> 그가 임하시는 날을 누가 능히 당하며
> 그가 나타나는 때에 누가 능히 서리요
>
> 그는 금을 연단하는 자의 불과
> 표백하는 자의 잿물과 같을 것이라(말3:2)

7곡 합창 : 그가 레위 자손을 청결하게 하고
And He shall purify the sons of Levi

유명한 합창으로 6곡 아리아 내용에 동조하며 레위 자손, 즉 민족의 지도자인 제사장부터 연단하여 바로 세우시리라 예언한다. 모방과 반복으로 선행, 후행의 순차진행인 바로크의 전형적인 푸가 형식으로 경쾌하게 노래한다. 이후 메시아가 오실 때까지 성경이 침묵하는 가운데 400년간 기다림의 시간이 지속된다.

> 그가 은을 연단하여 깨끗하게
> 하는 자 같이 앉아서
> 레위 자손을 깨끗하게 하되
>
> 금, 은 같이 그들을 연단하리니
> 그들이 공의로운 제물을
> 나 여호와께 바칠 것이라(말3:3)

8곡 서창(A) : 보라, 처녀가 잉태하여 아기를 낳으리라
Behold, a virgin shall conceive

8~9곡과 10~12곡은 각각 서창-아리아-합창으로 구성되며 오실 메시아의 정체성, 품성과 사역을 예언하고 있다. 성경이 침묵하는 가운데 이스라엘 민족은 바사와 헬라를 거쳐서 로마의 지속적인 지배를 받으며 400년이 흘러 신약 시대를 맞이하기 바로 직전, 먼 옛날 이사야 선지자가 예언한 메시아 상을 다시 한 번 기억하며 그를 맞을 준비를 하게 된다. 짧은 서창으로 메시아의 정체성과 이름을 '임마누엘'이라 밝힌다. 임마누(우리와 함께하시다with us)+엘(하나님)은 '우리와 함께하시는 하나님'의 의미다.

랭부르 형제 《베리 공작의 매우 호화로운 기도서》 중

'수태고지'

1416, 필사본 29.4x21cm, 콩테 미술관, 샹티이

랭부르 형제The Limbourg Brothers 헤르만, 폴, 얀은 프랑스 부르주아 예술양식인 국제 고딕양식의 채색 필사본가인데 세밀한 필사본 장식과 귀족 가문의 문장 도안, 금세공가로 명성이 높다. 《베리 공작의 매우 호화로운 기도서》는 현존하는 가장 화려한 채색 필사본이다. 이는 공작 개인의 기도서로 앞부분 달력에 1년 열두 달간 생활상을 그리고 기도서에 그리스도의 일생 중 중요 장면을 채색화로 장식한다. 자연 풍광을 배경으로 등장인물의 표정, 의상의 무늬까지 정밀한 필치로 묘사하고 지금의 일러스트에 해당하는 화려한 장식을 곁들여 귀족적 풍모를 가득 담아 세상에 단 한 권밖에 없는 책으로서 가치를 높이고 있다. 〈메시아〉는 그리스도의 일생을 그린 것이므로 랭부르 형제의 기도서 삽화로 〈메시아〉를 장식하는 것 또한 의미가 있다.

> 그러므로 주께서 친히 징조를 너희에게 주실 것이라
> 보라, 처녀가 잉태하여 아들을 낳을 것이요
> 그 이름을 임마누엘이라 하리라(사7:14)
>
> 보라, 처녀가 잉태하여 아들을 낳을 것이요
> 그의 이름은 임마누엘이라 하리라 하셨으니
> 이를 번역한즉 하나님이 우리와 함께 계시다 함이라(마1:23)

9곡 아리아(A)와 합창 : 오 기쁜 소식을 시온에 전하는 자여
O thou that tellest good tidings to Zion

독창(A)으로 시작하여 합창이 가세하며 부드럽게 기쁜 소식을 전하는데, 한 사람으로부터 전해지는 빛으로 오실 메시아의 기쁜 소식이 모두에게 전파되어 하나님의 임재인 메시아의 오심을 기다리는 간절한 마음으로 찬양한다.

> 아름다운 소식을 시온에 전하는 자여
> 너는 높은 산에 오르라
> 아름다운 소식을 예루살렘에 전하는 자여
> 너는 힘써 소리를 높이라 두려워하지 말고
>
> 소리를 높여 유다의 성읍들에게 이르기를
> 너희의 하나님을 보라 하라(사40:9)
> 일어나라 빛을 발하라 이는 네 빛이 이르렀고
> 여호와의 영광이 네 위에 임하였음이니라(사60:1)

10곡 아콤파나토(B) : 보라, 어둠은 땅을 덮고For behold, darkness shall cover the earth

10~11곡에서 빛을 잃은 이스라엘 민족에게 새로운 지도자가 큰 빛으로 오신다는 예언이 무거운 분위기의 아콤파나토로 시작되어 확신에 찬 아리아로 이어진다. '어둠'은 하강음, '빛'은 상승음으로 하는 텍스트 페인팅 기법으로 분위기를 묘사한다.

> 보라, 어둠이 땅을 덮을 것이며
> 캄캄함이 만민을 가리려니와
> 오직 여호와께서 네 위에 임하실 것이며
>
> 그의 영광이 네 위에 나타나리니
> 나라들은 네 빛으로, 왕들은 비치는
> 네 광명으로 나아오리라(사60:2~3)

11곡 아리아(B) : 어둠 속을 걷는 백성은The people that walked in darkness

> 흑암에 행하던 백성이 큰 빛을 보고
> 사망의 그늘진 땅에 거주하던 자에게
>
> 빛이 비치도다(사9:2)

12곡 합창 : 한 아기가 우리를 위해 태어나셨네For unto us a child is born

1부의 가장 핵심 내용으로 메시아의 품성과 사역을 다섯 가지로 정의하고 있다.

- 기묘자Wonderful : 인간 능력을 초월한 절대자로 오묘한 섭리를 수행하는 자
- 모사Counsellor : 현명한 계획과 탁월한 전략으로 전쟁을 승리로 이끄는 자
- 전능하신 하나님The mighty God : 대적할 수 없는 주권자
- 영존하시는 아버지The everlasting Father : 영원무궁한 자비로운 통치자
- 평강의 왕The Prince of Peace : 평화를 지켜주는 통치자

합창의 전체적인 흐름이 '할렐루야'와 유사하며, 명쾌한 리듬을 바탕으로 독일 정통 대위법을 적용하여 풍부한 변화를 주며 다섯 가지 정체성을 묘사한다.

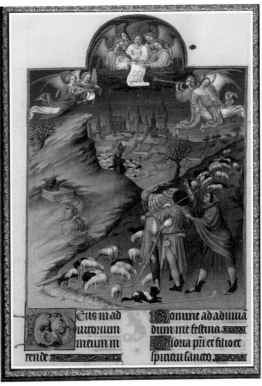

랭부르 형제 《베리 공작의 매우 호화로운 기도서》 필사본 중 '그리스도의 탄생'(좌), '목동들의 경배'(우)

제넨스는 흠정역KJV을 기준했기에 Wonderful과 Counsellor를 구분하고 있다.

이는 한 아기가 우리에게 났고 한 아들을 우리에게 주신 바 되었는데 그의 어깨에는 정사를 메었고	그의 이름은 기묘자라, 모사라, 전능하신 하나님이라, 영존하시는 아버지라, 평강의 왕이라 할 것임이라 (사9:6)

13곡 관현악 : 전원 교향곡Pastoral Symphony

전원 교향곡은 오페라로 치면 장면의 전환을 알리는 기악으로 연주되는 간주곡Intermezzo에 해당한다. 구약의 예언이 현실로 이루어지는 상황에서 아기 예수 탄생 전야의 상황을 시칠리아풍 간주곡으로 목가적이고 평온한 밤의 분위기로 전해준다.

14곡 서창(S) : 그 지역의 목자들이 밖에서There were shepherds abiding in the fields

누가복음 2장의 아기 예수 탄생 장면을 두 쌍으로 구성된 소프라노 서창과 아콤파나토로 노래한다.

그 지역의 목자들이 밤에 밖에서	자기 양떼를 지키더니(눅2:8)

아콤파나토(S) : 주의 사자가 곁에 서고And lo, the angel of the Lord came upon them

주의 사자가 곁에 서고 주의 영광이 그들을 두루 비추매	크게 무서워하는지라(눅2:9)

서창(S) : 천사가 이르되 무서워 말라And the angel said unto them : Fear not

천사가 이르되 무서워 말라 보라 내가 온 백성에게 미칠 큰 기쁨의 좋은 소식을 너희에게 전하노라	오늘 다윗의 동네에 너희를 위하여 구주가 나셨으니 곧 그리스도 주시니라(눅2:10~11)

아콤파나토(S) : 홀연히 수많은 천군이 그 천사와 함께 있어
And suddenly there was with the angel

홀연히 수많은 천군이 그 천사들과 함께	하나님을 찬송하여 이르되(눅2:13)

15곡 합창 : 지극히 높은 곳에서는 하나님께 영광Glory to God in the highest

앞의 두 쌍의 서창과 아콤파나토의 결론으로 이어지는 합창으로 성탄 시즌이면 우리에게 익숙한 누가복음 2장 14절 텍스트를 확신에 찬 고백으로 노래한다. 원래 가톨릭의 미사통상문 중 영광송Gloria의 기초가 되는 요절로 궁극적으로 교회음악이 하나님의 영광을 찬양하는 것이므로 거의 모든 교회음악에서 '글로리아Gloria'로 하나님의 영광을 찬양하고 있다.

> 지극히 높은 곳에서는 하나님께 영광이요 평화로다 하니라(눅2:14)
> 땅에서는 하나님이 기뻐하신 사람들 중에

16곡 아리아(S1) : 시온의 딸이여 크게 기뻐하라Rejoice greatly, O daughter of Zion

'Rejoice, Rejoice'라 외치며 탄생의 기쁨을 멜리스마로 화려하게 노래하는 유명한 합창이다.

> 시온의 딸아 크게 기뻐할지어다
> 예루살렘의 딸아 즐거이 부를지어다
> 보라 네 왕이 네게 임하시나니
> 그는 공의로우시며 구원을 베푸시며
> 겸손하셔서 나귀를 타시나니 나귀의 작은 것
> 곧 나귀 새끼니라
> 내가 에브라임의 병거와
>
> 예루살렘의 말을 끊겠고
> 전쟁하는 활도 끊으리니 그가 이방 사람에게
> 화평을 전할 것이요
> 그의 통치는 바다에서 바다까지 이르고
> 유브라데 강에서 땅 끝까지 이르리라
> (슥9:9~10)

17곡 서창(A) : 그때에 소경의 눈이 밝을 것이며
Then shall the eyes of the blind be opened

예수님의 공생애에 소경을 고치는 사역으로 짧은 서창 후 축제 분위기가 가라앉으며, 먼저 알토로 시작하여 소프라노로 이어지는 2중창에서 고통받는 자들 모두 주께 나아오라고 권유한다.

> 그때에 소경의 눈이 밝을 것이며
> 못 듣는 사람의 귀가 열릴 것이며
> 그때에 저는 자는 사슴 같이 뛸 것이며
>
> 말 못하는 자의 혀는 노래하리니
> 이는 광야에서 물이 솟겠고
> 사막에서 시내가 흐를 것임이라(사35:5~6)

18곡 2중창(S1, A) : 주님은 목자 같이 양의 무리를 먹이시며
He shall feed His flock like a shepherd

양의 속성을 이야기하며 목자의 필요성을 강조한 이사야 선지자의 예언은 알토가 목가적으로 포근하게, 이스라엘 백성들의 쉼과 안위를 지켜주실 복음서의 실제 메시아의 역할은 소프라노에 의해 더욱 현실적인 간구로 울려 퍼지는 아름답기 그지없는 2중창이다.

그는 목자 같이 양떼를 먹이시며	내가 너희를 쉬게 하리라
어린 양을 그 팔로 모아 품에 안으시며	나는 마음이 온유하고 겸손하니
젖 먹이는 암컷들을 온순히 인도하시리로다	나의 멍에를 메고 내게 배우라
(사40:11)	그리하면 너희 마음이 쉼을 얻으리니
수고하고 무거운 짐 진 자들아 다 내게로 오라	(마11:28~29)

19곡 합창 : 주의 멍에는 쉽고 주의 짐은 가볍네
His yoke is easy, and His burden is light

1부 마지막 합창으로 보통 멍에를 멘다는 것은 자유를 구속하고 무겁게 속박하는 것이지만 주님의 은혜와 사랑이라는 멍에에는 구원에 이르는 가장 쉬운 방법임을 주장한다. 긴 주제가 모방되고 날아갈 듯한 분위기로 반복되는 이탈리아 협주곡의 영향을 받아 화성을 중시하는 새로운 작법의 합창으로 마무리한다.

이는 내 멍에는 쉽고 내 짐은 가벼움이라	하시니라(마11:30)

헨델 메시아 2부 : 20~42곡 – 수난의 예언과 속죄

1부에서 이스라엘 민족이 기다리던 메시아로 하나님의 현존을 맞이하므로 임마누엘(주님이 우리와 함께하시다)을 성취하지만 아직 죄의 문제와 죽음의 문제가 완전히 해결되지 않은 상태에서 2부부터 하나님의 메시아, 즉 구세주로서의 사역이 시작된다.

2부 역시 구약의 이사야 선지자가 고난받는 종으로서 메시아의 수난을 예언하는 것으로 시작하는데, 1부와 같이 신약의 복음서를 인용할 것이란 예측을 깨고 오히려 그 이전 다윗 왕 시대까지 거슬러 올라가 십자가의 시편을 인용하므로 현실보다 더 생생한 수난을 시적으로 묘사하여 실제 상황을 압도하는 슬픔을 안겨준다.

대본작가 제넨스는 십자가의 고난과 죽음으로 하나님의 승리를 이야기하는 논리적 비약의 갭을 생략과 함축으로 설명함으로써 우리의 죄의 문제가 해결되고 복음이 전파되는 과정을 거쳐 하나님이 통치하시는 세상의 모습을 시편의 예지력을 빌어 연결시키는 천재적 구성력을 발휘하고 있다. 헨델 또한 대본의 변화에 맞추어 다양한 합창 기법을 사용해 2부 전체의 절반에 해당하는 11곡에 합창을 배치하는데, 시간으로 계산하면 80퍼센트 정도를 차지하므로 2부는 거의 합창으로 전개해 나간다고 볼 수 있다. 마지막은 많은 사람들이 알고 있는 유명한 합창 '할렐루야'인데 하나님의 승리, 심판, 경배, 통치에 대한 찬송으로 오직 하나님께 경배하라는 예수님의 증언을 따르며 마무리한다.

20곡 합창 : 보라, 세상 죄를 지고 가는 하나님의 어린 양을
Behold, the lamb of God

20~22곡은 두 개의 합창 사이에 유명한 알토 아리아 '그는 멸시와 천대를 받으셨네'로 구성하고 있다. 특이하게 2부 첫 곡부터 합창으로 시작하는데, 이사야와 말라기의 예언대로 메시아에 앞서 보내신 하나님의 사자로 '주의 길을 곧게 하라'고 광야에서 외치던 세례 요한이 예수님을 처음 만나는 상황이다. 이미 메시아가 우리 죄를 대신할 속죄의 어린 양임을 알고 있는 요한은 메시아의 슬픈 운명을 처절하고 비통한 어조로 노래한다.

이튿날 요한이 예수께서 자기에게 나아오심을 보고 이르되	보라, 세상 죄를 지고 가는 하나님의 어린 양이로다(요1:29)

1부 탄생의 예언	**2부 수난의 예언과 속죄(20~42곡)**		**3부 부활과 영생**

19곡 42곡 52곡

↓

20~24곡 하나님의 종의 수난과 속죄 예언	20	요1:29	합창	보라, 세상 죄를 지고 가는 하나님의 어린 양을
	21	사53:3,사50:6	아리아(A)	그는 멸시와 천대를 받으셨네
	22	사53:4	합창	참으로 그는 우리들의 괴로움을 짊어지고
	23	사53:5	합창	그 매맞은 상처에 의해서 우리들은 나아졌도다
	24	사53:6	합창	우리들 모두 양처럼 길을 잃어
25~29곡 고난에서 구원을 간구	25	시22:7	아콤파나토(T)	주를 보는 자 비웃으며
	26	시22:8	합창	그는 주님에게 의지하도다
	27	시69:20	서창(T)	비방이 내 마음을 무너뜨리네
	28	애1:12	아리오소(T)	이 슬픔에 비할 슬픔이 또 세상에 있으랴
	29	사53:8	아콤파나토(T)	그가 생명 있는 자의 땅에서 떠나가심은
30~31곡 영광의 왕	30	시16:10	아리아(S1)	그러면 그대 나의 영혼을 음부에 버리지 않으리
	31	시24:7~10	합창	문들아 너희 머리를 들지어다
32~33곡 그리스도의 신성과 인성	32	히1:5	서창(T)	하나님이 어느 때 천사에게 말씀하셨느냐
	33	히1:6	합창	하나님의 모든 천사들이 그에게 경배하네
34~35곡 하나님의 승리의 행진	34	시68:18	아리아(S2)	그대 높은 곳에 올라 사로잡힌 바 되었으니
	35	시68:11~12	합창	주께서 말씀하신다
36~37곡 복음의 전파	36	롬10:15	아리아(S1)	아름답도다
	37	롬10:18	합창	그 목소리는 온 땅에 울려 퍼지고
38~41곡 하나님의 통치를 대행 하는 사명	38	시2:1~2	아리아(B)	어찌하여 모든 국민은 떠들썩거리고
	39	시2:3	합창	우리가 그 결박을 끊어버리고
	40	시2:4	서창(T)	하늘에 계신 이가 웃으심이여, 주께서 저희를 비웃으시리로다
	41	시2:9	아리아(T)	그대 쇠지팡이로 그들을 무너뜨리고
42곡 하나님에 대한 찬송	42	계19:6, 11:15, 19:16	합창	할렐루야

21곡 아리아(A) : 그는 멸시와 천대를 받으셨네He was despised and rejected of men

이야기는 다시 이사야 시대로 돌아가서 이스라엘 민족은 정치적인 사면으로 포로에서 해방되어 그립던 시온으로 돌아온다. 그러나 죄의 문제가 해결되지 않은 상태에서 이사야 선지자는 메시아를 우리의 죄를 대속할 고난받는 종으로 이사야 52장 13절~53장 12절에 그의 수난을 기록하므로 오실 메시아가 우리를 대신하여 수난을 받으시고 죽음에 이른다는 충격적인 상황을 복음서보다 더 생생하고 처절하게 묘사하며 예언한다.

아리아는 두 부분(A-B)으로 나누어진 노래를 마치고 다시 처음으로 되돌아가 A 부분을 반복하는 다 카포 아리아라는 형식으로 처음과 끝부분은 멸시당하는 예수님을 슬프게 바라보고, 중간 부분은 격한 어조로 조롱당하시고 매 맞으시는 장면을 묘사한다. 이 곡은 헨델이 울면서 작곡하여 악보에 눈물자국이 나 있었다는 12분이나 되는 가장 슬프고 길고 감동적인 알토 아리아다.

랭부르 형제 《베리 공작의 매우 호화로운 기도서》 필사본 중 '재판정으로 가시는 그리스도'(좌), '재판받고 나오시는 그리스도'(우)

> 그는 멸시를 받아 사람들에게 버림받았으며
> 간고를 많이 겪었으며 질고를 아는 자라
> 마치 사람들이 그에게서 얼굴을 가리는 것 같이
> 멸시를 당하였고 우리도 그를 귀히 여기지
> 아니하였도다(사53:3)

> 나를 때리는 자들에게 내 등을 맡기며
> 나의 수염을 뽑는 자들에게 나의 뺨을
> 맡기며
> 모욕과 침 뱉음을 당하여도 내 얼굴을
> 가리지 아니하였느니라(사50:6)

22곡 합창 : 참으로 그는 우리들의 괴로움을 짊어지고Surely He hath borne our griefs

메시아가 우리 죄를 대신하여 고난받으시는 고난받는 종의 이미지를 강조하는 곡으로 이를 모르는 어리석은 자들을 질책하며 강한 화성을 실어 노래한다.

> 그는 실로 우리의 질고를 지고
> 우리의 슬픔을 당하였거늘
> 우리는 생각하기를 그는 징벌을 받아

> 하나님께 맞으며 고난을 당한다 하였노라
> (사53:4)

23곡 합창 : 그 매맞은 상처에 의해서 우리들은 나아졌도다
And with His stripes we are healed

23~30곡은 수난을 통한 속죄를 예언하고 있다. 연속되는 두 곡의 합창은 이사야 53장 수난의 절정을 이야기하는데, 23곡은 찔림, 상함, 채찍이라는 구체적인 언어로 자극적인 수난 현장의 예언을 효과적으로 묘사하기 위해 푸가 형식의 복합창으로 합창단이 두 그룹으로 나뉘어 서로 대화하는 방식으로 진행된다.

> 그가 찔림은 우리의 허물 때문이요
> 그가 상함은 우리의 죄악 때문이라
> 그가 징계를 받으므로

> 우리는 평화를 누리고
> 그가 채찍에 맞으므로 우리는 나음을 받았도
> 다(사53:5)

24곡 합창 : 우리들 모두 양처럼 길을 잃어All we like sheep have gone astray

목표 없이 여기저기로 흩어지는 양들의 걸음걸이를 빠른 멜리스마로 묘사하고 있다.

> 우리는 다 양 같아서
> 그릇 행하여 각기 제 길로 갔거늘

> 여호와께서는 우리 모두의 죄악을
> 그에게 담당시키셨도다(사53:6)

25곡 아콤파나토(T) : 주를 보는 자 비웃으며All they that see Him laugh Him to scorn

25~26곡에서는 이사야보다 훨씬 전인 1,000년 전 이미 다윗 왕이 예수님의 수난과 십자가에 못 박히시는 상황을 예지하며 읊은 십자가의 시편이라 일컫는 시편 22편을 인용한다. 다윗의 시는 놀랍게도 예수님이 십자가 상에서 하신 마지막 일곱 말씀 중 하나인 '하나님이여, 어찌 나를 버리셨나이까'로 시작하여 다윗 자신이 고난받는 메시아의 입장에서 여호와께 구원을 간구하며, 수난의 현장을 고발하는 증인으로서 조롱받는 상황을 실제 현장 상황을 보고 기록한 복음서보다 더 리얼하게 묘사하고 있다.

이 시편은 '아얠렛사할에 맞춘 노래'라 명시되어 있는데, 이는 '암사슴이 새벽 일찍이'란 뜻으로 보통 새벽에 출몰하는 암사슴을 사냥할 때 부르는 노래다. 아콤파나토(T)는 시의 분위기에 맞추어 말을 타고 비웃음과 멸시를 담고 사냥감을 향해 달리는 듯 격하게 노래한다. 합창도 빠른 템포로 파트 간 서로 조롱하듯 반복하며 진행된다.

> 나를 보는 자는 다 나를 비웃으며 입술을 비쭉거리고 머리를 흔들며 말하되(시22:7)

26곡 합창 : 그는 주님에게 의지하도다He trusted in God that He would deliver Him

모인 군중들이 예수님이 진정 하나님의 아들이라면 하나님께서 구해주실 것이라며 예수님을 조롱하며 떠들어댄다.

> 그가 여호와께 의탁하니 구원하실 걸 그를 기뻐하시니 건지실 걸 하나이다(시22:8)

27곡 서창(T) : 비방이 내 마음을 무너뜨리네Thy rebuke hath broken His heart

시편 69편의 '영장으로 소산님에 맞춘 노래'로 소산님이란 백합 모양의 악기인데, 조롱과 멸시받는 슬픔을 호소하며 모든 불의한 것에 대항하여 고난에서 구원해 주실 하나님을 찬양하듯 분위기를 가라앉혀 느린 속도로 노래한다.

> 비방이 나의 마음을 상하게 하여 근심이 긍휼히 여길 자를 바라나 찾지 못하였나이다
> 충만하니 불쌍히 여길 자를 바라나 없고 (시69:20)

28곡 아리오소(T) : 이 슬픔에 비할 슬픔이 또 세상에 있으랴
Behold and see if there be any sorrow

아리오소는 아리아보다 규모가 작은 형식으로 수난 당하는 처지를 나라 잃은 슬픔에 애도하는 예레미야의 탄식을 인용하여 노래하고 있다. 자신의 죄로 파멸된 예루살렘의 슬픔에 비해 우리의 죄를 대신하여

죽임을 당하시는 예수님의 슬픔이 더 크다고 탄식하며 죄인으로서 느끼는 죄책감과 괴로움을 담아 노래
한다.

지나가는 모든 사람들이여
너희에게는 관계가 없는가
나의 고통과 같은 고통이 있는가 볼지어다

여호와께서 그의 진노하신 날에
나를 괴롭게 하신 것이로다(애1:12)

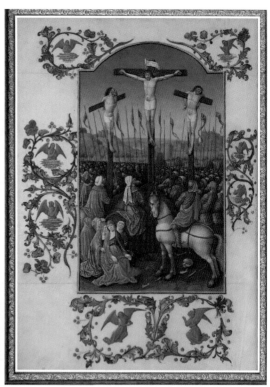

랭부르 형제《베리 공작의 매우 호화로운 기도서》필사본 중 '갈보리 가는 길'(좌), '십자가 처형'(우)

29곡 아콤파나토(T) : 그가 생명 있는 자의 땅에서 떠나가심은
He was cut off out of the land of the living

오실 메시아의 고귀한 희생은 이스라엘 백성들의 죄에 기인한 것임을 고백하는 시편으로 시편 16편은 '다윗의 믹담'이라 명시된 시로 믹담은 속죄의 시에 해당하며, 주께서 생명의 길로 나를 지켜주시고 주의 앞에 충만한 기쁨과 영원한 즐거움이 있음을 고백한다.

그는 곤욕과 심문을 당하고 끌려갔으나 그 세대 중에 누가 생각하기를 그가 살아 있는 자들의 땅에서 끊어짐은	마땅히 형벌받을 내 백성의 허물 때문이라 하였으리요(사53:8)

30곡 아리아(S1) : 그러면 그대 나의 영혼을 음부에 버리지 않으리
But Thou didst not leave His soul in hell

베드로의 오순절 설교 중 "너희가 법 없는 자들의 손을 빌려 못 박아 죽였으나 하나님께서 그를 사망의 고통에서 풀어 살리셨으니"(행2:23~24)에서 인용한 다윗의 예언을 담은 시편 말씀으로 청아한 분위기로 죄로부터 구원받을 것을 간구하며 노래한다.

이는 주께서 내 영혼을 스올에 버리지 아니하시며	주의 거룩한 자를 멸망시키지 않으실 것임이니이다(시16:10)

31곡 합창 : 문들아 너희 머리를 들지어다 Lift up your heads, O ye gates

유대 전통에 따르면, 시편 24편은 매 주를 시작하는 첫 날 곧 지금의 주일에 읽혔다 하는데, 이는 주님의 왕 되심을 망각하고 사는 우리가 주일 예배를 통해 그분을 다시 왕의 자리에 모시는 행위라 해석된다. 영광의 왕이신 주님이 진실로 우리의 삶의 보좌 위에 영광스럽게 좌정하실 때 우리에게 천국의 문이 열리는 것이다.

분위기가 반전되어 비로소 왕을 영광스런 왕으로 모시는 합창으로 1부 12곡에서 예언한 메시아의 다섯 가지 품성과 사역을 그대로 수행하실 우리의 왕을 소프라노가 두 파트로 나누어 5성부로 더욱 화성적인 면모를 보이며 돌림 노래로 진행한다.

문들아 너희 머리를 들지어다 영원한 문들아 들릴지어다	영광의 왕이 들어가시리로다 영광의 왕이 누구시냐 강하고 능한 여호와시요

전쟁에 능한 여호와시로다	영광의 왕이 들어가시리로다
문들아 너희 머리를 들지어다	영광의 왕이 누구시냐 만군의 여호와께서
영원한 문들아 들릴지어다	곧 영광의 왕이시로다(셀라)(시24:7~10)

32곡 서창(T) : 하나님이 어느 때 천사에게 말씀하셨느냐
Unto which of the angels said He at any time

32~33곡도 시편 2편 "내가 여호와의 명령을 전하노라 여호와께서 내게 이르시되 너는 내 아들이라 오늘 내가 너를 낳았도다."(시2:7)를 인용한 히브리서 1장의 말씀으로 하나님이 모든 선지자보다, 모든 천사들보다 우월한 지위를 갖고 있는 아들이 대제사장인 왕으로 오심을 성부를 교차하며 거룩하게 선언적으로 노래한다.

하나님께서 어느 때 천사 중 누구에게	또다시 나는 그에게 아버지가 되고
너는 내 아들이라	그는 내게 아들이 되리라 하셨느냐(히1:5)
오늘 내가 너를 낳았다 하셨으며	

33곡 합창 : 하나님의 모든 천사들이 그에게 경배하네Let all the angels of God worship Him

또 그가 맏아들을 이끌어	하나님의 모든 천사들은 그에게
세상에 다시 들어오게 하실 때에	경배할지어다 말씀하시며(히1:6)

34곡 아리아(S2) : 그대 높은 곳에 올라 사로잡힌 바 되었으니Thou art gone up on high

34~35곡은 다윗의 시편 68편 불의한 세상이 하나님의 정의로 바로 세워지고 회복되길 촉구하는 시로 아리아와 이어지는 합창에서 승리하신 하나님의 행진을 소리 높여 힘차게 찬양한다.

주께서 높은 곳으로 오르시며	반역자들로부터도 받으시니
사로잡은 자들을 취하시고	여호와 하나님이 그들과 함께 계시기 때문
선물들을 사람들에게서 받으시며	이로다(시68:18)

35곡 합창 : 주께서 말씀하신다The Lord gave the word

부활을 전쟁에서 승리하는 상황으로 비유하며 빈 무덤을 찾은 여인들이 부활의 소식을 알리고 있음을 노래한다.

주께서 말씀을 주시니 소식을 공포하는	집에 있던 여자들도 탈취물을 나누도다
여자들은 큰 무리라	(시68:11~12)
여러 군대의 왕들이 도망하고 도망하니	

36곡 아리아(S1) : 아름답도다 How beautiful are the feet of them

로마서 10장의 "사람이 마음으로 믿어 의에 이르고 입으로 시인하여 구원에 이르느니라."(롬10:10)라는 말씀대로 사도 바울은 머리로 생각하고, 마음으로 믿고, 입술로 시인하고, 발로 걸어가 복음을 전파하도록 권면하며, 복음 전파의 5단계인 부름-믿음-들음-전파-보냄(롬10:13~15)으로 복음에 순종치 않은 이스라엘을 뛰어넘어 복음을 들고 이방인들을 향해 더 넓은 세상으로 나아갈 것을 주장한다. 부활을 목격한 여인들의 증언으로 복음을 전하러 나아가는 발걸음을 아름다운 발이라 고백하며 소프라노 아리아로 우아하게 노래한다.

보내심을 받지 아니하였으면	기록된 바 아름답도다 좋은 소식을 전하는
어찌 전파하리요	자들의 발이여 함과 같으니라(롬10:15)

37곡 합창 : 그 목소리는 온 땅에 울려 퍼지고 Their sound is gone out into all lands

합창은 교창으로 높게 상승하며 부활을 증언하고 복음이 온 땅에 퍼져 나감을 표현하는 목가적이고 서정성이 풍부한 아름다운 곡이다.

그러나 내가 말하노니 그들이 듣지	그 소리가 온 땅에 퍼졌고 그 말씀이
아니하였느냐 그렇지 아니하니	땅 끝까지 이르렀도다 하였느니라(롬10:18)

38곡 아리아(B) : 어찌하여 모든 국민은 떠들썩거리고
Why do the nations so furiously rage together

38~39곡은 제왕시인 시편 2편을 인용하는데, 하나님께서 대적에 대해 분노하시고 요동치는 세상에 아들을 보내시어 그의 십자가 죽음과 부활을 통해 대적을 물리치시고 복음으로 통치를 대행하는 사명을 이루심을 힘차게 베이스 아리아로 선언한다.

어찌하여 이방 나라들이 분노하며	세상의 군왕들이 나서며 관원들이
민족들이 헛된 일을 꾸미는가	서로 꾀하여

여호와와 그의 기름부음 받은 자를	대적하며 (시2:1~2)

39곡 합창 : 우리가 그 결박을 끊어버리고Let us break their bonds asunder

아리아의 분위기를 이어받아 합창이 빠르게 진행되며 긴박한 상황을 묘사한다.

우리가 그들의 맨 것을 끊고 그의 결박을	벗어버리자 하는도다 (시2:3)

40곡 서창(T) : 하늘에 계신 이가 웃으심이여, 주께서 저희를 비웃으시리로다
He that dwelleth in heaven shall laugh them to scorn

40~41곡에서 목자의 나무 지팡이가 양을 치는 지팡이로 우리의 안위를 지켜준다면, 쇠지팡이는 대적을 물리치고 세상을 심판하는 지팡이다. 하나님께 반역하는 자들에 대해 하나님의 절대 주권을 대행하는 역사의 주인으로서 세상을 다스리는 사명을 테너의 짧은 서창과 이어지는 아리아의 강한 톤으로 선포한다.

하늘에 계신 이가 웃으심이여	주께서 그들을 비웃으시리로다 (시2:4)

41곡 아리아(T) : 그대 쇠지팡이로 그들을 무너뜨리고
Thou shalt break them with a rod of iron

네가 철장으로 그들을 깨뜨림이여	질그릇 같이 부수리라 하시도다 (시2:9)

42곡 합창 : 할렐루야Hallelujah

'할렐루야'는 전 세계 모든 세대에 걸쳐 대중음악을 포함하여 모든 음악 장르를 통틀어 가장 많이 알려졌으며 헨델의 〈메시아〉를 빛내준 곡으로 의도하지 않아도 매년 부활절과 성탄 시즌이면 몇 번씩 듣게 되는 합창이다. '할렐루야'의 의미는 할렐(찬양하다)+루(너는)+야(야훼)로 단순한 승리의 찬양이 아니고, 요한계시록 19장 1~6절에 묘사된 바와 같이 승리, 심판, 경배, 통치의 네 가지 하나님의 권능에 대한 복합적 찬양이다. 할렐루야의 참 의미를 알게 된다면 도저히 앉아서 들을 수 없는 찬양이기에 영국 왕 조지 2세도 〈메시아〉 공연 때 일어나 더 높은 분께 경의를 표했을 것이다.

전반부는 이미 죽음을 이기고 승리하신 왕 중의 왕, 주님 중의 주님으로 찬양하며, 후반부는 하나님께서 통치하시는 날이 임박했음을 알리고 하나님의 통치와 하나님의 나라를 소리 높여 외치며 하나님을 찬양한다. 할렐루야 동기와 유니즌(모든 성부가 동일음으로 노래) 동기가 서로 교차해 절묘한 효과를 보이며 영원한 하나님 나라의 왕으로 주님을 찬양한다.

랭부르 형제 《베리 공작의 매우 호화로운 기도서》 필사본 중 '그리스도의 부활'(좌), '성령강림'(우)

우리 하나님께 찬송하라 하더라(계19:6)
세상 나라가 우리 주와 그의 그리스도의
나라가 되어

그가 세세토록 왕 노릇 하시리로다 하니(계11:15)
만왕의 왕이요 만주의 주라 하였더라(계19:16)

눈물의 선지자 예레미야

예레미야라는 이름은 '하나님이 던지시다'란 뜻으로 예레미야는 유다의 멸망을

지켜보며 눈물을 흘리고 백성들이 죄의 길에서 돌이켜 하나님께 돌아오기를 부르짖은 선지자다. 이미 유다의 지식인들은 바벨론에 포로로 잡혀갔고 유다의 운명이 풍전등화인 상황에서 예레미야는 유다 백성들에게 하나님께서 유다에 이미 심판을 내리셨으니 바벨론에게 빨리 항복할수록 피해가 적고, 유다 백성들이 바벨론으로 보내지는 것은 재앙이 아니라 평안이므로 포로생활을 통해 회개하고 하나님을 다시 찾을 때 더 큰 소망이 기다리고 있다고 주장한다. 이에 유다 사람들은 그를 매국노라며 때리고 비난하며 급기야 매달고 웅덩이에 감금하기도 한다. 게다가 나라가 어수선한 틈을 타서 유언비어를 퍼뜨리는 거짓 선지자들이 나타나 왕과 백성들의 눈과 귀를 가리는 현상까지 생긴다. 거짓 선지자 하나냐는 바벨론 왕의 멍에가 꺾여 유다가 바벨론에 빼앗긴 모든 것들이 2년 안에 되돌아올 것이라 전한다. 그러나 하나님은 거짓을 전한 하나냐의 죽음을 예언하시고 예레미야가 포로들에게 보낸 편지를 통하여 '바벨론에서 칠십 년이 차면 내가 너희를 돌보고 나의 선한 말을 너희에게 성취하여 너희를 이곳으로 돌아오게 하리라."(렘29:10)고 명확히 말씀하신다.

바벨론 군사들이 예루살렘을 포위하자 시드기야 왕이 예레미야를 비밀리에 불러 하나님의 뜻을 확인하니 예레미야는 "네가 만일 바벨론의 왕의 고관들에게 항복하면 네 생명이 살겠고 이 성이 불사름을 당하지 아니하겠고 너와 네 가족이 살려니와 네가 만일 나가서 바벨론의 왕의 고관들에게 항복하지 아니하면 이 성이 갈대아인의 손에 넘어가리니 그들이 이 성을 불사를 것이며 너는 그들의 손을 벗어나지 못하리라."(렘38:17~18)라고 전한다. 그러나 시드기야 왕이 자신의 체면을 걱정하고 이 말씀을 따르지 않아 결국 예루살렘 성은 불길에 휩싸이고 성벽은 무너지며 도망치던 시드기야 왕은 잡혀 눈앞에서 두 아들의 죽음을 목격하고 눈이 뽑혀 바벨론으로 끌려간다.

바벨론은 전혀 대항할 수 없는 예루살렘을 철저히 무참하게 파괴하고 3~5일간

렘브란트
'예루살렘의 파괴를 탄식하는 예레미야'

1630, 캔버스에 유채 58×46cm, 라이크스 미술관, 암스테르담

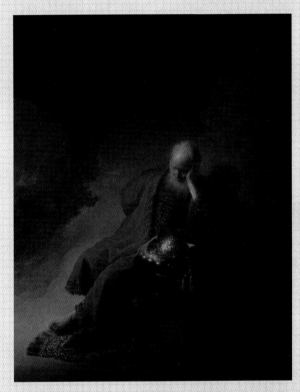

이 작품은 렘브란트가 유대 역사학자 요세푸스 플라비우스의 《유대 고대사》에 나오는 "예언자 예레미야는 바벨론 왕 느브갓네살에게 간청하여 폐허가 된 예루살렘 근처에 머물렀고, 왕은 예레미야 예언자에게 물 대접과 성작과 항아리 등을 선물했다."란 기록과 그해 돌아가신 아버지를 생각하며 나라 잃은 예레미야와 부친을 잃은 자신의 슬픔을 연결하여 그린 그림이다. 바로크 시대의 전형적인 대각선 구도의 원칙을 따르며 중심은 섬세하고 밝고 주변으로 갈수록 어두워진다. 예레미야를 비추는 렘브란트 특유의 빛의 효과를 위해 주변 캔버스의 회색 밑바탕이 드러날 정도로 투명하게 처리하므로 인물을 뚜렷하게 부각시켜 준다. 감옥에 갇혀 있던 예레미야가 느브갓네살 왕에 의해 풀려나 불타는 예루살렘 성전을 뒤로하고 낙심한 모습으로 비탄에 잠겨 고뇌하는 모습이다. 왼쪽보다 더 중요한 오른쪽 팔, 손, 발을 감추므로 가장 중요한 조국의 상실을 상징하며, 'BiBeL'이라 새겨진 성경에 왼손을 받치고 머리를 괴고 있는 것은 이제 모든 것을 하나님 말씀에 맡긴다는 의지를 보여주는 것이다. 털을 두른 겉옷의 화려한 테두리, 양탄자의 털의 질감까지 묘사했고 속옷의 바둑판 무늬는 인파토스 기법으로 물감을 되게 개어 두껍게 바른 후 붓 손잡이 끝부분으로 물감을 긁어서 표현했다. 성경 앞에는 반구 모형으로 장식된 커다란 물 대접이 있고 그 안에는 금으로 장식된 전례용 기들과 주머니가 빛에 반사되어 번쩍거리고 있으며 정교하게 짜인 카펫이 예레미야의 모습처럼 길게 늘어져 있다. 좌측 배경에 멀리 불타는 성읍 속에 예루살렘 성전의 돔이 보이고, 화염 속에서 날개 달린 한 사람이 불 위로 치솟아 오르고 있다. 성전 앞으로 눈이 뽑힌 시드기야 왕이 눈을 가리며 불길을 피해 빠져나오고 있다.

무차별 약탈을 허용했다고 하니 이는 18개월 동안 예루살렘 성을 포위하고 있던 바벨론 군사들의 비이성적인 분노의 폭발에 기인한 것으로 시드기야 왕이 좀 더 일찍 예레미야의 말대로 하나님의 뜻에 따랐다면 피해는 훨씬 적었을 것이다. 이로써 북이스라엘이 멸망한 지 150년 만에 남유다도 문을 닫게 된다. 예레미야는 시체가 나뒹구는 파멸의 현장에서 한 아기가 죽은 어머니의 젖을 빨고 있는데 젖에서 피가 나는 것을 목격하고 "내 눈이 눈물에 상하며 내 창자가 끊어지며 내 간이 땅에 쏟아졌으니 이는 딸 내 백성이 패망하여 어린 자녀와 젖 먹는 아이들이 성읍 길거리에 기절함이로다."(애2:11)라고 고백하며 조국의 패망을 예레미야 애가로 애통해 하며 노래한다.

탤리스 : '예레미야 애가 I, II Lamentation of Jeremiah I, II'

15세기 유럽 대륙은 르네상스의 꽃이 활짝 피었으나 영국은 지리적인 이유도 있지만 백년전쟁1337/1453에 이어 장미전쟁1445/85이라는 사회적 혼란으로 르네상스의 파장이 가장 느리고 미미했다. 다행히도 16세기 들어서 헨리 8세부터 제임스 1세까지 활동한 토머스 탤리스Thomas Tallis(1505/85), 윌리엄 버드, 존 불, 올랜도 기번스, 토머스 윌크스, 존 테버너 같은 훌륭한 음악가들이 튜더 왕조 악파를 형성하며 영국 르네상스 음악의 황금기를 구가한다. 그러나 바로크 시대로 접어든 17세기 중반 크롬웰의 공화정치로 문화, 예술을 즐길 여유가 없었고 18세기 산업혁명으로 급변하는 세상에 적응하느라 신경 쓸 겨를이 없어 이어지는 고전·낭만 시대까지 영국에 명성을 날린 작곡가가 거의 없다.

토머스 탤리스는 영국 왕실 교회의 젠틀맨(시종)으로 40년간 봉직하며 헨리 7세부터 엘리자베스 1세까지 다섯 왕을 모시고 영국의 종교적 격변기를 겪으며 로마

가톨릭이 득세할 때는 라틴어 가사, 성공회가 우위를 점할 때는 영어 가사를 사용한 음악으로 시대를 대변하며 교회음악가로서 일생을 보낸다. 탤리스는 5성부 합창 여덟 개가 대위법으로 진행하는 40성부의 모테트를 작곡하므로 최다성부의 다성음악 기록을 남기며 천재성을 발휘한 작곡가다.

예레미야 애가 1장 1~5절에 기반하여 각 절마다 다른 주제로 5성부(A, T, T, B, B) 합창을 한 곡씩 만들어 〈예레미야 애가 Ⅰ〉은 도입곡 '예언자 예레미야의 애가의 시작'과 본문 1, 2절 두 곡으로 구성하고, 〈예레미야 애가 Ⅱ〉는 도입곡 '예언자 예레미야의 애가에서'와 3, 4, 5절 세 곡으로 구성한다. 각 절의 시작을 히브리어 알파벳으로 구분하는데 이는 히브리어 알파벳이 숫자의 의미도 갖고 있어 1절부터 5절까지 매 절을 시작할 때 히브리어 알파벳 순서대로 알레프, 베트, 기멜, 달레트, 헤로 부르며 시작한다. 〈예레미야 애가 Ⅰ, Ⅱ〉의 끝은 후렴구 '예루살렘아, 예루살렘아, 주 하나님께 돌아오라Jerusalem, Jerusalem, Convertere ad Dominum Deum tuum'로 마무리한다. 영국 국교회는 고난주일 전례 시 예레미야 애가를 낭독하는 전통에 따라 고난주간의 월요일과 화요일 아침기도 시 〈예레미야 애가 Ⅰ, Ⅱ〉를 나누어 부른다.

예레미야 애가 ⅠLamentation Ⅰ

도입곡은 정선율과 위의 상성부가 멜리스마적으로 화려하게 움직이지 않고 점대점적, 즉 가사 한 음절을 한 음표로 대응하여 명확한 박절을 유지하며 진행하는 디스칸투스로 노래하면서 주제를 다른 성부들이 모방한다. 전반적으로 음의 기복이 심하지 않고 침통한 분위기로 나라의 신세를 한탄한다.

1곡 예언자 예레미야의 애가의 시작
2곡 알레프Alef

사람들이 붐비던 이 도성이 얼마나 쓸쓸해졌는가 뭇 나라 위에 군림하던 그가	어쩌면 이런 과부 꼴이 되었는가 여러 도성 가운데 군림하던 공주가 이제 계집종이 되었구나(애1:1)

3곡 베트Beth

두 볼에 눈물을 흘리며 밤마다 우는구나 사랑을 속삭이던 그 많던 연인들 중에	그를 위로할 자 아무도 없구나 친구가 모두 원수가 되었도다(애1:2)

[후렴] 예루살렘아, 예루살렘아, 주 하나님께 돌아오라

예레미야 애가 ⅡLamentation Ⅱ

이 곡은 〈예레미야 애가 Ⅰ〉보다 음악적으로 내용이 충실하다. 탤리스의 다성음악이 지니고 있는 매력이 가장 훌륭하게 나타나 있는 곡이다. 음역을 낮게 설정하고 일체의 격한 감정을 배제하므로 청중을 자연스럽게 슬픔 속으로 끌어들인다. 역시 마지막 후렴구는 '예루살렘아, 예루살렘아, 주 하나님께 돌아오라'로 끝내고 있다.

1곡 예언자 예레미야의 애가에서

2곡 기멜Ghimel

유다는 포로가 되어 끌려가니 편히 쉴 곳이 없구나	추적자들이 곤경에 빠진 그의 뒷덜미를 잡았도다(애1:3)

3곡 달레트Daleth

문들은 모두 황폐하고 사제들의 입에서는 나오느니 신음 소리뿐이로다	문들은 모두 황폐하고 사제들의 입에서는 신음 소리뿐이로다(애1:4)

4곡 헤Heth

이스라엘이 하나님을 배반했으므로 적들은 승리자가 되었고 적들은 지배자가 되었다

이스라엘의 아이들은 그들 앞에서 적에게 끌려갔도다(애1:5)

[후렴] 예루살렘아, 예루살렘아, 주 하나님께 돌아오라

내 백성들아 내가 너희 무덤을 열고
너희로 거기에서 나오게 하고
이스라엘 땅으로 들어가게 하리라

(겔37:12)

내가 네게 대하여 들은즉 네 안에는
신들의 영이 있으므로 네가 명철과 총명과
비상한 지혜가 있다 하도다

(단5:14)

10

에스겔, 다니엘

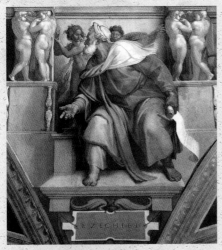

미켈란젤로 '에스겔'
1512, 프레스코 380×365cm, 시스티나 예배당, 바티칸

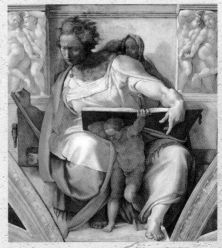

미켈란젤로 '다니엘'
1512, 프레스코 380×365cm, 시스티나 예배당, 바티칸

10

에스겔, 다니엘

종교개혁과 교회음악 및 미술

음악과 미술은 모두 교회를 중심으로 발전하며 하나님을 이해하려는 인간의 인식과 지식에 가장 큰 영향을 주는 청각적·시각적 경험을 자극하는 직관적인 수단으로 교회 발전사와 궤를 같이하고 있다. 얀 후스Jan Hus(1372/1415)의 종교개혁이 불발로 끝나고 100년 후 루터Luther, Martin(1483/1546)라는 백조에 의해 부활하는데, 종교개혁Reformation은 비단 교회와 신앙의 변혁에 국한된 것이 아니고 정치, 경제, 사회, 문화, 즉 인간의 삶 전반에 걸쳐 다시 세우는 변화를 가져오므로 교회를 중심으로 한 음악과 미술에도 큰 변화를 가져오게 된다.

루터의 종교개혁 이전 교회에서는 하나님 찬양도 아무에게나 허락되지 않고 사제와 성가대원 등 특별한 직분에게만 허락되었다. 루터는 '오직 믿음Sola Fide', '오직 은혜Solar Gratia', '오직 말씀Solar Scriptura', '오직 예수Solar Christ', '오직 하나님의

영광Solar Deo Gloria'이란 복음주의 정신으로 만인제사장이란 신앙적 평등주의를 주장한다.

루터는

> "그리스도의 말씀이 너희 속에 풍성히 거하여 모든 지혜로 피차 가르치며 권면하고 시와 찬송과 신령한 노래를 부르며 감사하는 마음으로 하나님을 찬양하고"(골3:16)

란 말씀대로 하나님을 찬양함에 모든 성도가 참여하는 교회음악을 주장하여 평신도 성가대, 회중찬송, 모국어로 찬송할 것을 강력하게 권고하며 교회음악에 큰 변화를 가져온다. 다성음악이 보편화되던 시대에 단성음악, 즉 모든 회중이 유니즌으로 일체감을 갖고 쉽게 따라 부를 수 있는 '코랄Choral'이란 새로운 형식의 회중성가로 찬양하도록 한 것이다. 코랄은 예배 의식보다 말씀과 설교 내용을 중시하므로 화려함과 장식적 요소를 배제하고 단성으로 가사 전달을 강조하기에 '오직 성경'과 '오직 하나님의 영광'에 가장 부합하는 찬양으로 종교개혁가들에 의해 널리 보급되어 오늘날 개신교 찬송가의 모태가 된다. 종교개혁가들의 교회 음악관은 약간의 차이를 보이는데 그 영향력이 국가별 바로크 음악 형성의 차이점으로 나타나게 된다.

루터는 플루트와 류트를 수준급으로 연주했으며 플랑드르 악파의 영향을 받은 작곡가, 음악이론가로 뚜렷한 교회 음악관을 갖고 있어

> "음악은 신이 인간에게만 부여한 귀중한 선물로, 신을 찬양하는 데만 사용되어야 한다."
> "음악은 신이 주신 선물로 신학 다음으로 음악에 필적할 만한 학예는 존재하지 않는다."
> "음악이 들리면 마귀는 신의 말씀을 들을 때와 같이 도망간다."
> "주님은 음악을 통해 복음을 전파하신다."

와 같이 예찬한다. 그는 교회음악에서 개방과 자율을 강조하여 회중찬송을 장려하

며 세부적으로 한 음표에 한 음절의 가사를 원칙으로 지나치게 장식적인 멜리스마를 금지하여 음표에 가사가 살아 있도록 하고 대중에게 알려진 멜로디에 모국어 가사를 붙여 누구나 쉽게 기쁜 마음으로 따라 부를 수 있도록 한다. 또한 젊은이를 위한 음악과 합창교육의 중요성을 강조하며 1524년 38곡의 코랄을 모아 종교가곡집을 출판하여 교회와 가정 예배에서 찬양하도록 권고하며 확산시킨다.

칼뱅Calvin, Jean(1509/64)은 엄격한 금욕주의와 규율로 루터보다 더 철저한 복음주의를 주장했는데, 교회음악에서도 초대·중세 교회의 찬양의 기원이 시편인 점을 중시하며 "진실로 노래는 인간의 마음을 움직이며 신에게 기도하고 신을 찬양하는 힘을 갖고 있음을 알고 있다. 하나님을 찬양하는 가장 적절한 찬송은 오직 시편이며, 시편을 부르면 신이 우리의 입을 통해 말하는 것 같이 느껴진다."라고 시편 중심의 단선율 찬양을 주장한다. 또한 그는 교회에서 제단 장식 및 그림, 스테인드글라스 등 예배외적인 장식적 요소들을 부정하고 다성음악과 기악이 음악 자체의 아름다움 때문에 참된 경건을 방해한다며 금지한다.

츠빙글리Zwingli, Ulruch(1484/1531)는 취리히 대성당의 설교자며 탁월한 성경강해로 명성이 높았던 개혁가로 가톨릭 미사 폐지 등 구교의 잔재 청산을 주장한 바와 같이 교회음악에서도 매우 폐쇄적이며 보수적인 면을 보인다. 그는 교회의 오르간을 교황의 악마적 작품이라며 철거해야 한다고 했고, 음악이 교회 예배를 돕는 측면은 있으나 신학적 사상과 교회 행정을 바로잡는 면에서 피해를 주고 있음을 주장한다.

루터의 종교개혁은 하인리히 쉬츠-북스테후데-바흐-텔레만으로 이어지며 독일 바로크 음악가들의 교회음악 정립에 큰 영향을 주었고 낭만주의 시대 멘델스존에 의해 다시 부활한다. 이들은 교회칸타타라는 형식에 루터 시대부터 전해 내려오던 코랄 선율에 가사를 바꿔 부르는 '콘트라팍툼Contrafactum' 형태를 적용하므로 누구나 쉽게 따라 부를 수 있도록 한다. 바흐는 실제 예배 때 설교의 이해를 돕고 찬

양하는 실용음악으로 200곡의 교회칸타타를 작곡하여 절기에 맞추어 3~4년 주기로 사용하도록 하여 교회음악 최고의 가치를 구가한다. 또한 그는 그리스도의 수난을 그린 수난곡에도 수난의 주제로 코랄 선율을 사용해 곡 전체에 흐르게 함으로써 성도들이 그리스도의 수난에 한마음으로 동참하도록 한다.

멘델스존 : 교향곡 5번 '종교개혁'Reformations-Sinfonie, D장조, OP. 107

멘델스존은 모두 다섯 곡의 교향곡을 작곡했는데, 다섯 곡 모두 특이한 작곡 배경을 갖고 있으며 작곡 순서와 번호가 다른 점에 유의해야 한다. 1번은 15세 때 작곡한 습작인데 생각지도 못한 찬사를 받게 되어 작곡가로서의 행로를 결정하는 계기가 된다. 5번 〈종교개혁〉은 두 번째 교향곡으로 당시 루터가 아우구스부르크 회의에서 선언서를 발표한 1530년 6월 25일을 종교개혁의 기점으로 여겼기에 300주년 기념식에 연주하기 위해 작곡한다. 4번 〈이탈리아〉는 로마와 나폴리를 여행하며 사육제와 교황 그레고리오 16세의 취임식을 참관한 경험을 담았고, 2번 〈찬양의 노래〉는 합창이 포함된 교향교성곡으로 구텐베르크의 인쇄술 발명 400주년 기념으로 '위대한 구텐베르크여, 그가 이 전능한 일을 해내었도다'라고 칭송한다. 가장 유명한 3번 〈스코틀랜드〉는 스코틀랜드 여행에서 봤던 인상 깊은 풍광을 묘사하고 있다. 이같이 다섯 곡 모두 작곡가가 살았던 시대의 역사적 사건을 기념하고 여행을 통해 보고 느낀 타국의 풍광을 음악으로 전달하는 표제적 성격을 띠었기에 멘델스존을 '음의 풍경화가'라 부른다.

멘델스존은 유대인 가정에서 태어나 어렸을 때 부모가 프로테스탄트로 개종하므로 종교개혁 300주년은 신앙인으로서 특별한 의미를 지녔기에 이를 위한 음악을 작곡하는 것을 자신의 사명으로 생각한다. 따라서 이 곡은 다른 네 곡의 교향곡에

서 보여준 낭만성이 넘쳐 흐르는 감미로움이나 화사함과는 완전히 다른 양상을 보이며 큰 스케일에 엄숙하고 숭고한 분위기로 진행된다. 그러나 종교개혁 300주년 기념 행사는 프랑스의 7월 혁명과 가톨릭 교계의 반발로 무산되므로 〈종교개혁〉 교향곡의 발표도 연기되어 2년 후 멘델스존의 지휘로 초연이 이루어진다. 이 곡은 1악장에 루터의 '드레스덴 아멘' 답창의 선율을 인용하고, 4악장에 찬송가 585장의 선율인 루터의 코랄 '내 주는 강한 성'을 인용하여 곡의 시작과 끝에 루터의 선율을 채용하므로 루터의 종교개혁 정신이 강하게 드러난다. 이런 연유로 종교색이 배제되던 낭만주의 음악의 꽃이 피던 당시 청중들에게 큰 호응을 얻지 못하여 거의 연주되지 않았고 악보 출판도 작곡가의 사후에 이루어지게 된다.

1악장 : 소나타 형식(느리게-빠르고 경쾌하며 열정적으로Andante-Allegro con fuoco), D장조
　서주부가 호른과 목관 악기에 이끌린 '드레스덴 아멘'의 주제로 느리고 엄숙하게 시작된다. '드레스덴 아멘'은 바그너의 〈파르지팔〉에서 성배의 주제로 사용되기도 한다. 분위기가 바뀌어 빠른 소나타 형식으로 1, 2주제가 나오며 마치 루터가 자신의 주장을 펴듯 긴박하고 열정적으로 진행해 나간다. 종결에서 '아멘'의 주제가 나온 후 총주로 마무리된다.

2악장 : 3부 형식(빠르고 경쾌하며 쾌활하게Allegro vivace), B플랫 장조
　경쾌한 춤곡으로 종교개혁에 의한 새로운 세상을 기대하며 밝고 빛나는 축제를 축하한다.

3악장 : 2부 형식(느리게Andante), g단조
　기도하는 분위기로 시작하는 매우 짧은 악장으로 4악장과 끊김 없이 이어져 마치 폭발하는 4악장의 서주부와 같이 고요하게 진행된다.

4악장 : 소나타 형식(느리며 활기있게-빠르고 경쾌하며 쾌활하게-빠르고 경쾌하며 장엄하게Andante con moto-Allegro vivace-Allegro maestoso), D장조
　플루트 독주로 시작하는 루터의 코랄 '내 주는 강한 성'의 선율이 목관 악기, 현악기, 금관 악기가 가세하며 점점 장엄해지면서 멘델스존 특유의 낭만적 스타일로 활기차게-빠르게-장엄하게 변주된다.

　루터의 종교개혁의 주요 성공 요인은 구텐베르크Gutenberg, Johann Hemme(1397/1468)의

인쇄술과 모국어 성경 번역이 결합한 성경의 보급과 누구나 쉽게 따라 부를 수 있는 회중찬송이라 할 수 있다. 구텐베르크와 종교개혁 이전 교회의 찬양, 성상, 성화, 스테인드글라스 등은 성도들에게 성경과 설교를 대신하여 말씀을 전해주는 시청각 교육의 수단이었다. 그러나 종교개혁과 함께 성경이 인쇄된 책으로 보급되고 성경에 근거한 설교를 통해 음악과 성화의 의존도가 점차 낮아지게 되면서 말씀을 텍스트로 이해하는 세상이 도래한다. 대부분의 종교개혁가들은 교회의 모든 장식적인 요소를 거부하고 미사전례의 비합리성을 주장하며 배척하는데, 그리스도 이미지 자체에 대한 거부보다 개혁의 단초를 제공한 교회 장식의 과열에 따른 재원조달의 문제점에 기인한다. 또한 성상과 성화가 진정한 예배와 말씀 전달에 더 이상 절대적인 수단이 되지 않으며, 구원은 선행과 공덕이 아닌 오직 믿음과 은총에 의해서만 가능하다고 주장한다.

루터는 번역한 성경의 이해를 돕기 위한 목적으로 뒤러나 크라나흐 같은 화가들의 판화를 삽입하여 말씀의 참뜻을 전달했으며 종교개혁의 정신을 고양하는 측면에서 이미지 사용을 오히려 적극 장려한다. 알브레히트 뒤러Albrecht-Dürer(1471/1528)는 루터의 추종자로 화려한 채색을 배제하고 검정 잉크로 진솔하게 그리스도의 수난을 널리 알린다. 그는 판화로 〈대수난〉 12작품, 〈소수난〉 36작품, 〈요한계시록〉 15작품을 완성하며 새로운 방법으로 성화 이미지를 확산해 나간다. 한편, 비텐베르크 시의 궁정화가인 루카스 크라나흐(부)Lucas Cranach(the Elder)(1472/1553)는 우리에게 익숙한 검은 옷에 모자를 쓴 모습의 루터 초상화를 그린 화가로 유명하다. 그는 루터의 개혁 사상을 적극적으로 옹호하며 이를 그림으로 추구한 〈율법과 은총〉 시리즈를 통해 죄로 인해 죽음을 초래하는 율법의 시대와 복음을 통한 구원이라는 은총의 시대를 대비하며 믿음을 강조하고 있다.

칼뱅의 신교주의를 따른 렘브란트는 화려함과 장식을 배제하고 오직 성경에 기

크라나흐(부)
'율법과 은총'

1529, 라임나무 패널에 유채 82.2x118cm, 궁전미술관, 고타

| 롬3:23, 27 | 롬4:15 | 롬3:20, 마11:13 | 요1:29 | 벧전1:2 | 고전15:54~55, 57 |

중앙 나무에 의해 화면이 반으로 나뉘어 좌측은 율법의 준엄함을 나타내고 우측은 은총의 자비로움을 묘사하며 모두 여섯 개의 칼럼으로 구분하여 하단에 해당 성경 구절을 명시하고 있다. "사망이 쏘는 것은 죄요 죄의 권능은 율법이라."(고전15:56)에 따라 좌측은 선악과를 따먹은 아담과 하와의 원죄에 의해 벌거벗은 자가 창을 들고 쫓아오는 사탄과 해골에게 쫓겨 지옥의 불구덩이로 향한다. 벌거벗은 자는 고개를 돌려 도움을 청하나 모세와 율법학자들은 돌판의 율법을 가리키며 구원이 없음을 일깨운다. 하늘에 심판의 그리스도께서 무지개 구름에 싸여 왼손에 심판의 칼, 오른손에 부활을 상징하는 백합을 드시고 냉엄한 심판과 엄격한 율법이 지배하는 세계를 지켜보고 계신다. 반면, 우측은 죄를 지어 벌거벗은 자가 세례 요한이 "보라 세상 죄를 지고 가는 하나님의 어린 양이로다."(요1:29)라며 십자가의 예수님을 가리키자 두 손 모아 경배드린다. 십자가의 그리스도 아래 어린 양이 사탄과 괴물을 밟고 서 있으므로 예수님이 죽음을 이기시어 무덤을 덮은 돌문이 열리고 평화로운 모습으로 축복을 표시하며 부활하신다.(고전15:54~55, 57) 십자가 위 창에 찔린 옆구리에서 흐르는 핏줄기는 비둘기(성령)에 이끌려 직접 벌거벗은 자를 향하므로(벧전1:2) 그리스도의 희생에 의한 구원과 은총이 중재자 없이 직접 이루어짐을 보여주고 있다. 즉, 의롭다 함은 율법의 행위에 있지 않고 믿음으로 가능하다(롬3:28)는 사도 바울의 이신칭의(以信稱義)에 따라 루터가 주장한 칭의론을 강조하고 있다. 좌측의 심판과 율법의 그리스도보다 우측의 구원과 은총의 그리스도를 크게 강조하며 나무의 좌측은 잎이 다 떨어진 메마른 가지만 남은 반면, 우측은 잎이 무성하여 율법의 시대가 아닌 은총의 시대가 도래하고 있음을 나타낸다. 작가는 새로운 시대로의 전환점을 공고히 하기 위해 나무 줄기 중간에 서명과 1529년을 명시하고 있다.

반하여 프로테스탄트 이념에 맞는 소박함과 청빈함을 그림으로 추구한다. 그는 암 갈색 톤과 빛으로 선과 악을 구분하여 성경 이야기 속에 자신의 삶을 반영하므로 그리스도의 사랑과 자비를 체험적으로 증거하며 자신의 신앙고백과 삶의 궤적을 그대로 담고 있다.

새로운 미래와 희망을 예언한 에스겔

에스겔이라는 이름은 '하나님께서 강하게 하실 자'란 뜻으로 에스겔은 유다 멸망 전 이미 2차로 지식인 포로에 포함되어 바벨론에 끌려간 포로 신분으로 이스라엘 백성들에게 환상으로 본 하나님의 비전을 전한 선지자다.

그의 예언은 바벨론 포로생활 5년째 하늘이 열리며 보좌에 앉은 하나님의 형상을 직접 봄으로써 시작하는데, 에스겔은 예레미야 선지자를 통해 하신 하나님의 말씀 "포로생활은 평안이요 재앙이 아니고 새로운 미래와 희망을 주는 것이니라."(렘 29:11)로 이스라엘 백성들을 위로하지만 포로로 잡혀온 자들은 모두 조상과 하나님 탓만 하며 아직 조국이 멸망한 것이 아니라는 헛된 기대에 빠져 있다. 포로가 된 지 12년 만에 유다가 멸망했다는 소식을 들은 이스라엘 백성들은 그제서야 모든 것을 체념하고 에스겔의 말에 귀 기울이기 시작한다. 예레미야가 예루살렘의 파괴를 슬퍼하며 애가를 쓸 즈음, 하나님은 바벨론의 에스겔에게 말보다 환영으로 골짜기의 마른 뼈들이 서로 맞춰지고 힘줄과 살이 붙으며 생기가 불어넣어져 살아나는 환상을 보여주시는데, 이는 이스라엘 백성들이 새로운 삶을 맞이하는 소망을 계시하신 것이다. 또한 새로운 성전의 모습을 매우 구체적으로 보여주시며 이스라엘 백성들에게 정신적인 지주로서 성전의 회복뿐 아니라 천국에 대한 소망과 비전으로 위안을 주신다.

라파엘로
'에스겔의 비전'

1518, 목판에 유채 40×30cm, 피티궁전, 피렌체

"얼굴들의 모양은 넷의 앞은 사람의 얼굴이요 넷의 오른쪽은 사자의 얼굴이요 넷의 왼쪽은 소의 얼굴이요 넷의 뒤는 독수리의 얼굴이니 그 얼굴은 그러하며 그 날개는 들어 펴서 각기 둘씩 서로 연하였고 또 둘은 몸을 가렸으며 영이 어떤 쪽으로 가면 그 생물들도 그대로 가되 돌이키지 아니하고 일제히 앞으로 곧게 행하며 또 생물들의 모양은 타는 숯불과 횃불 모양 같은데 그 불이 그 생물 사이에서 오르락내리락 하며 그 불은 광채가 있고 그 가운데에서는 번개가 나며 그 생물들은 번개 모양 같이 왕래하더라."(겔1:10∼14)에 따라 에스겔의 환영을 통해 나타난 하나님은 네 피조물 인간, 사자, 황소, 독수리 형상의 보좌에 앉아 구름에 싸여 하늘을 날고 계신다. 성 히에로니무스가 마태는 인간, 마가는 사자, 누가는 황소, 요한은 독수리로 네 명의 복음사가를 상징한다는 주장에 따른 것이다.

콜란테스
'에스겔의 비전'

1630, 캔버스에 유채 177×205cm, 프라도 미술관, 마드리드

프란시스코 콜란테스Francisco Collantes(1599/1656)는 마드리드 출신으로 이탈리아 베네치아 화파의 영향을 받고 벨라스케스와 같은 시기에 활동하며 스페인 바로크 초기 풍경화와 성화에 소중한 업적을 남긴다. 하나님의 영은 바벨론 포로로 끌려간 에스겔을 사람 뼈가 가득한 골짜기로 데리고 가시는데, 마치 파괴된 예루살렘 성전과 같다. 하나님께서 에스겔에게 대언하도록 하시자 그가 손을 들고 마른 뼈들을 향하여 말한다. 뼈들이 서로 맞춰지고 힘줄이 생기고 살이 오르고 가죽으로 덮인 후 생기까지 들어가 빛이 비추는 쪽부터 정상적인 모습으로 깨어난다. 뼈들은 포로로 잡혀간 이스라엘 백성들로 하나님의 뜻에 따라 이들이 새로운 삶을 얻고 다시 고국으로 돌아갈 수 있음을 보여주는 것이며, 관 뚜껑을 열고 나오는 모습은 최후의 심판에서 죽은 자 가운데서 부활하는 영혼의 예표를 의미한다.

베르디 : '나부코Nabucco' 3막 중 합창-가거라, 내 상념이여, 금빛 날개를 타고 날아가라Va, pensiero, sull'ale dorate

〈나부코〉는 베르디를 부동의 최고의 오페라 작곡가 위치로 올려 놓은 오페라다. 이 곡은 4부로 구성되는데, 나부코는 성경에 나오는 바벨론의 느브갓네살 왕의 이탈리아식 이름으로 느브갓네살 왕이 예루살렘 성전을 파괴하고 유다를 멸망시키는 것으로 시작한다. 그러나 그 이후의 진행은 성경 이야기가 아니라 딸에게 왕위를 빼앗겼다가 유대의 신을 모욕한 자신을 뉘우치고 하나님을 여호와로 섬기며 다시 왕위를 찾고 히브리 포로들을 돌려보낸다는 완전한 픽션으로 마무리된다.

3막에 나오는 히브리 포로들이 유브라데 강가에서 서쪽을 바라보며 포로생활의 모든 시름을 날려 보내고 그리던 고향으로 돌아갈 수 있다는 희망을 노래한 합창 '가거라, 내 상념이여, 금빛 날개를 타고 날아가라'는 너무나도 유명해 친근한 곡이기에 그 분위기를 느끼며 부담 없이 듣고 넘어가 보려 한다. 〈나부코〉가 초연 때부터 지금까지 이탈리아 사람들로부터 큰 사랑을 받고 있는 것은 당시 이탈리아 북부가 오스트리아의 지배를 받고 있던 상황으로 이탈리아 국민들은 히브리 민족에게서 큰 희망을 얻었기 때문이다. 특히 3막의 합창은 그때부터 이탈리아 국민들이 기쁜 일이 있을 때 모이기만 하면 국가 대신 함께 부를 정도로 애창하는 국민합창이 되었다.

가거라, 내 상념이여, 금빛 날개를 타고 날아가라
가거라, 부드럽고 따뜻한 바람이 불고 향기에 찬 우리 조국의 비탈과 언덕으로 날아가 쉬어라
요단의 큰 강둑과 시온의 무너진 탑들에 참배하라
오, 너무나 사랑하는 빼앗긴 조국이여
오, 절망에 찬 소중한 추억이여

예언자의 금빛 하프여
그대는 왜 침묵을 지키고 있는가
우리 가슴속의 기억에 다시 불을 붙이고
지나간 시절을 이야기해다오

예루살렘의 잔인한 운명처럼
쓰라린 비탄의 시로 노래 부르자
인내의 힘을 주는 노래로
주님이 너에게 용기를 주시리라

믿음의 용사 다니엘

남유다는 말기에 국운이 쇠하자 애굽과 바벨론 사이에서 줄타기 외교를 벌이고 있었다. 바벨론의 느브갓네살 왕은 므깃도 전투에서 요시아 왕을 죽이고 유다에 대한 영향력을 강화하며 세력을 확장하려는 애굽을 제지하므로 유다가 자동적으로 바벨론의 손에 들어옴을 잘 알고 있었기에 갈그미스 전투에서 애굽을 물리치고 유다를 마음대로 유린하기 시작한다. 느브갓네살 왕은 유다 멸망 전인 기원전 609년 예루살렘의 천재 소년 다니엘과 그 친구들을 1차 포로로 데려가고, 2차로 에스겔 선지자를 포함하여 지식인 1만 명을 포로로 데려가며 성전의 집기들도 모두 약탈해 간다. 3차에는 예루살렘 성전을 파괴하고 유다를 멸망시킨 후 포도 농사를 짓는 사람들을 제외한 모든 노동자들을 데려가며 성전의 놋기둥, 놋그릇까지 모두 탈취해 간다. 유다의 왕이 존재해 있는 상황에서 이같이 3차에 걸쳐 포로를 데려가고 약탈 행위가 벌어졌으니 유다는 이미 국가로서의 주권을 상실한 바벨론의 속국 상태였음을 알 수 있다.

1차 포로로 잡혀간 다니엘과 세 친구들은 귀족 출신으로 흠이 없고 외모가 준수하며 재능과 지식이 뛰어난 소년들로, 느브갓네살 왕은 이들에게 바벨론의 학문과 언어를 가르쳐 바벨론을 대신하여 속국을 통치하게 하므로 영원한 제국을 유지하겠다는 식민정책을 편다. 느브갓네살 왕은 이들을 데려온 후 이름부터 다니엘은 벨

드사살로, 세 친구들은 사드락, 메삭, 아벳느고로 바꾸고 성대하게 대접하며 세뇌 교육을 시작한다. 그러나 다니엘은 왕의 음식으로 자신을 더럽히지 않고 율법을 지키리라 선언한다. 다니엘과 세 친구들은 바벨론의 교육에서도 두각을 나타내게 된다. 세월이 지나 느브갓네살 왕이 꿈을 꾸고 번민하다 이를 해몽할 자를 찾게 되는데 이미 토라를 공부하며 요셉의 이야기를 잘 알고 있던 다니엘은 왕의 꿈을 해몽하겠다고 나서며 하나님께 기도와 찬송을 올려 그 응답으로 본 환상을 왕께 말한다. 왕은 자신의 꿈을 해몽해 준 다니엘에게 엎드려 절하고 예물을 주었으며 다니엘의 하나님을 신들의 신으로 인정하게 된다. 그 후 다니엘과 세 친구들은 바벨론을 다스리는 최고의 행정가로 활동한다. 다니엘은 왕의 꿈을 통해 바벨론에 이어 바사, 헬라, 로마로 이어지는 제국의 운명과 흥망이 모두 하나님의 손에 달려 있음과 하나님의 나라만 영원하다는 것을 알게 되어 오직 하나님만 참신으로 믿게 된다.

다니엘은 바벨론의 마지막 왕 벨사살의 연회에서 하나님께서 벽에 쓰신 글씨를 해석하므로 바벨론의 멸망을 예언한다. 그는 바벨론이 멸망하는 날 나라의 3인자로 세워지며, 바벨론의 뒤를 이은 바사에서도 다리오 왕에 의해 수석 총리로 세워진다. 이를 시기한 바사의 관리들은 다니엘이 매일 세 번씩 예루살렘을 향하여 기도하는 것을 알고 30일간 다리오 왕에게만 절하도록 하는 조서를 만들어 이를 위반했다며 왕에게 고해 왕이 다니엘을 사자굴에 가두나 다니엘은 하나님의 보호하심으로 살아나온다.

텔레만 : '사자굴에서 벗어난 다니엘Der aus der Löwengrube errettete Daniel'

바흐 시대 작곡가인 텔레만Telemann, Georg Philipp(1681/1767)은 6,000곡이 넘는 곡을 작곡했다. 〈사자굴에서 벗어난 다니엘〉은 오라토리오로 성 미카엘 축제를 위해 작

루벤스 '사자굴 속의 다니엘'　　　　　　　1615, 캔버스에 유채 224×330cm, 워싱턴 국립미술관

페테르 파울 루벤스Peter Paul Rubens(1577/1640)가 실제 우리 안의 사자를 보고 스케치한 것을 바탕으로 실
물 크기로 그린 대작이다. 해골과 뼈는 매일 사자에게 사람 두 명, 양 두 마리를 주었다는 외경의 기록에 따
라 사람과 양의 뼈가 나뒹굴고 있다. 사자를 각기 다른 표정과 모습으로 묘사하며 포악함을 극대화하고 있
다. 다니엘이 하나님께 간절히 기도하는 순간, 어두운 사자굴 위에서 들어오는 빛은 다니엘의 몸을 환하게
비춰주는 하나님의 구원의 빛이다.

곡되어 1731년 초연된다. 텔레만 사후 다른 오라토리오와 함께 거의 잊혀진 상태
에서 이 곡의 악보가 발견되었을 때 헨델의 작품이라고 주장될 정도로 극의 구성
과 음악적 완성도가 매우 높다. 이 곡은 2006년 텔레만 축제에서 다시 연주되어 그
진가가 인정된다. 대본은 다니엘 6장 사자굴 이야기에 근거한 알브레히트 야콥 젤
Albrecht Jakob Zell(1701/54)의 것이고 2부 36곡으로 구성되며 등장인물로는 천사, 다니

엘, 다니엘의 친구들, 다리오 왕, 다니엘을 질투하는 왕자 아르박세스, 다리오 왕의 법정 원장을 대표하는 합창단이 나온다.

사자굴에서 벗어난 다니엘 1부 : 1〜16곡

다리오 왕은 금령을 내려 30일간 왕 외에 어떤 신이나 사람에게 무엇을 구하면 사자굴에 던져 넣으리라 명한다. 이에 다니엘은 히브리 신에 대한 신앙심을 주장하며 이 명령에 반대한다. 왕자 역할로 나오는 아르박세스는 다니엘이 금령을 어기고 하루 세 번 자신의 신에게 기도한다고 고발하며 다니엘을 사자굴에 넣으라 요구하자 다니엘을 아끼던 다리오 왕은 심히 괴로워한다. 왕은 다니엘의 죽음을 원치 않아 그를 구하려고 노력하지만, 아르박세스는 국왕이 국가의 법보다 위에 있지 않으므로 바사와 메대의 법을 따라야 한다고 주장하며 다니엘에 대한 증오를 불태운다. 1부를 마무리하는 코랄 '오래된 용과 악마 적'으로 사자굴에서 천사가 다니엘을 보호하며 사자의 입을 봉하는 용맹스러움을 나타낸다. 이 코랄의 선율은 찬송가 1장에서 인용하여 잘 알려져 있다.

16곡 코랄 : 오래된 용과 악마 적Der alte Drach' und böse Feind (찬송가 1장)

사자굴에서 벗어난 다니엘 2부 : 17〜36곡

왕 앞에 나온 다니엘은 법은 지켜져야 하므로 기꺼이 사자굴에 들어가겠다 말하고 오히려 왕을 위로하며 아리아 '아, 한숨 짓지 않습니다'를 아름답고 단아하게 들려준다.

17곡 서창(다리오 왕, 다니엘) : 아아 그가 온다Ach weh dort kommt er schon
18곡 아리아(다니엘) : 아, 한숨 짓지 않습니다Ach seufze nicht
다음 날 아침 사자굴로 온 왕은 다니엘이 아직 살아 있음을 확인하고 놀람이 안심으로 바뀌어 경건한 경

외심으로 다니엘의 신을 존중할 것을 선포한다. 다리오 왕은 아르박세스 등 다니엘을 참소한 자들을 반역자라 비난하고 그들의 묘지가 사자굴이라며 사자굴에 가둔다. 2부에서 특이한 것은 대표적인 등장인물인 다니엘, 다리오 왕, 아르박세스와 우화적인 인물인 기쁨, 진실한 영혼, 용기의 대화가 신비함을 더해주며 명상적이고 위안적인 분위기로 진행된다. 마지막 곡은 코랄로 모두 하나님께 감사하는 찬양으로 마무리한다.

36곡 코랄 : 주 하나님, 우리는 당신을 찬양합니다Herr Gott, dich loben wir

벨사살 왕과 바벨론의 최후

성경은 벨사살 왕을 느브갓네살 왕의 아들(단5:2)로 기록하고 있는데 실제 역사와 차이가 난다. 느브갓네살 왕은 재위 기간 중 강력한 군사력으로 제국의 지위를 누리던 바벨론을 통치한 왕인데 그가 죽자 아들 마르둑이 왕좌를 물려받았으나 2년 만에 매부 네리글리살에게 살해당하고 네리글리살과 그 아들이 통치했으나 신하들에게 죽임을 당하며 국력이 급속도로 쇠퇴한다. 바벨론의 통치권은 왕족이 아닌 하란의 귀족 출신 나보나두스가 물려받지만 왕족과 갈등이 지속된다. 나보나두스는 아들 벨사살에게 바벨론을 맡기며 섭정에 들어가고 자신은 전선을 지킨다. 당시 바벨론 백성들은 '마르둑'이란 신을 섬겼는데 나보나두스는 '신sin'이란 신을 섬기고 있어 백성들의 마음도 벨사살 왕과 멀어져 가고 있고 오히려 바사의 고레스 왕에게 희망을 두고 있던 상황에서 벨사살 왕이 귀족 천 명을 초대하여 잔치를 베푼다.

바로는 자신이 왕국의 1인자기에 요셉을 2인자로 지정했지만, 벨사살 왕이 벽에 쓰인 글씨를 해석할 자를 나라의 셋째 통치자로 삼겠다(단5:7)고 선언한 것으로 봐도 자신이 왕국의 2인자임을 자인하는 것으로 해석된다. 기원전 539년 잔치가 벌어진 날 하나님께서 예레미야를 통해 하신 "칠십 년이 끝나면 내가 바벨론의 왕과

그의 나라와 갈대아인의 땅을 그 죄악으로 말미암아 벌하여 영원히 폐허가 되게 하되"(렘25:12)의 말씀이 실현되어 바사의 고레스가 바벨론을 공격하여 티그리스 강 유역부터 승기를 잡고 이사야의 예언대로 유브라데 강이 마르자(사44:27) 아무런 저항 없이 바벨론으로 입성하여 함락시킨다.

헨델 : '벨샤자르Belshazzar', HWV 61, 1744

벨샤자르는 바벨론 멸망 당시의 왕인 벨사살 왕의 영어 이름으로 헨델은 다니엘 5장 벨사살 왕의 연회 중 일어난 일과 바벨론의 멸망 이야기를 주제로 한 찰스 제넨스의 대본으로 1744년 〈벨샤자르〉를 작곡한다. 〈벨샤자르〉는 〈메시아〉, 〈삼손〉에 이어 헨델의 최전성기 작품에 해당한다. 제넨스는 성경 본문을 그대로 인용하는 대본작가로 유명하다. 이 작품은 성경을 기반으로 추가적인 창작이 포함되므로 대본 집필에 많은 시간이 소요되어 부분적으로 건네준 대본으로 작곡에 착수하여 작곡 속도가 빠른 헨델이 오히려 대본 작업보다 앞서 재촉하는 상황이 벌어진다.

제넨스는 워낙 성경을 잘 알고 있어 극을 진행해 나가는 데 필요한 적절한 신학적 추측을 동원하여 등장인물로 미리 복선을 깔아 놓는다. 벨사살 왕(T)의 어머니 니토크리스(S)가 시작부터 등장하여 다니엘(A)과 함께 아들의 앞날을 걱정하는데, 이는 2막에서 벽에 쓰인 글씨를 해석할 자로 다니엘을 왕에게 추천하기 위한 포석에 해당된다. 헨델의 입장에서 극의 흐름에 절실한 소프라노 배역을 니토크리스에게 맡기므로 독창 성부 안배에 안성맞춤으로 3막에서 고레스(A)와 2중창까지 연출한다. 또한 가공의 인물인 고브리아스(B)는 앗수르 출신 귀족으로 바벨론의 침공 때 잃은 아들의 원수를 갚기 위해 고레스 군대에 합류한다. 특히 그는 바벨론의 성에 대해 잘 알고 있기에 고레스 군대가 성에 무혈 입성하는 데 조력자로서 큰 도움을 주는

렘브란트
'벨사살의 연회'

1636, 캔버스에 유채 168×209cm, 런던 국립미술관

벨사살 왕이 이스라엘 성전에서 사용하던 기물을 가져와 음식을 차려 놓고 술을 부어 마시며 불경을 저지르는 순간, 등 뒤 벽에 손이 나타나 히브리어 글씨를 쓴다. 렘브란트는 당시 유대인 친구로부터 히브리어 알파벳을 배워 글씨를 정확하게 그리고 있다. 가장 먼저 수염 난 노인과 왕 옆의 왕비가 놀라며 손을 마주 잡고 있으며, 왕이 뒤돌아보자 글씨가 마무리되는 상황이다. 뒷모습을 보이며 요란한 머리 장식을 한 여성은 왕의 어머니로 보인다. 특이한 것은 피리 부는 사람의 표정인데, 이 놀라운 상황에 표정 하나 변하지 않고 왕을 저주하듯 냉철하게 피리를 부는 데 유독 흐리게 묘사하여 영적인 존재로 피리 소리가 이 상황을 부르는 신호일 수도 있다. 술잔을 들고 있던 우측 여인은 왕이 돌아보며 팔로 치자 잔의 술을 쏟고 있다. 벽에 쓰인 글씨는 'MENE MENE TEKEL UPHARSIN'으로 메네MENE는 세겔보다 50배의 가치가 있는 유대 동전 미나Mina로 느브갓네살 왕을 뜻하며, 데겔TEKEL은 세겔로 벨사살 왕을 뜻하고, 우바르신UPHARSIN은 미나의 절반인 페레스Peres로 바사를 뜻하는데 화폐의 크기로 바벨론의 흥망을 상징적으로 나타내고 있다. 즉, 위대한 느브갓네살 왕의 바벨론 제국은 벨사살 왕의 잘못된 통치로 작은 왕국으로 전락했고 결국 바사에 의해 반으로 나누어질 것이라는 의미다. 다니엘은 이를 의역하여 왕에게 "여호와께서 왕의 시대를 계수하여 끝나게 하시려 당신의 무게를 저울로 재어 보니 부족함이 보여 나라를 메대, 바사에게 갈라준다."며 바벨론의 멸망을 알려준다. 이는 〈최후의 심판〉 그림에서 하나님의 명을 받아 심판을 집행하는 미카엘 천사가 한 손에 칼, 다른 한 손에 저울을 들고 죄의 무게로 심판받을 자와 선택받을 자를 분류하는 것과 같은 기준을 적용한 것이다.

역할로 등장한다. 다니엘 역시 알토로 배정하여 카운터테너나 카스트라토가 담당하므로 미성으로 청순, 고결, 단아한 이미지를 내뿜고 있다. 1막에서 다니엘이 예레미야 29장 13~14절의 예레미야의 예언을 직접 낭독하는 대목은 허구지만 "다니엘이 책을 통해 여호와께서 말씀으로 선지자 예레미야에게 알려주신 그 연수를 깨달았나니 곧 예루살렘의 황폐함이 칠십 년 만에 그치리라."(단9:2)에 근거하고 있다.

〈벨샤자르〉는 모두 3막 10장 64곡으로 구성된 대곡으로 벨사살 왕의 연회 도중 벽에 쓰인 글씨는 다니엘의 해석대로 실현되어 그날 밤 고레스 군대가 바벨론 성을 점령하고 왕을 죽이지만, 왕의 어머니는 다니엘의 예언과 같이 고레스에 의해 안전하게 지켜진다는 이야기로 마무리된다.

벨샤자르 1막 4장 : 1~30곡

운명의 시간이 다가옴을 나타내듯 단절된 음으로 진행되는 서곡으로 시작한다. 벨사살 왕의 어머니 니토크리스가 나라의 흥망성쇠의 덧없음을 이야기하며 나라의 운명을 걱정하자 다니엘은 모든 것은 하나님 뜻에 달려 있고 바벨론은 그 죄로 운명을 재촉하나 왕후의 안위는 보장된다고 예언한다. 바사의 고레스 왕과 앗수르의 귀족 고브리아스가 바벨론 성으로 다가오자 바벨론인들은 성의 견고함을 자랑하며 바사 군대에게 공격해 보라고 조롱한다. 고레스는 그들의 안전하다는 믿음이 멸망을 초래하리라 말하고 고브리아스는 아들을 죽인 바벨론의 사악한 왕을 처단하리라 결심한다. 고레스는 꿈에서 들은 하나님의 목소리 "강물을 마르게 할 테니 바벨론을 정복하고 네 나라를 일으켜 세우라. 나의 포로들을 해방시키라."를 고브리아스에게 전해준다. 고레스는 바벨론이 지금 세삭 축제 기간이라 모두 술 취해 있을 것이라 승리를 낙관하며 자신감을 갖고 들어가자고 고브리아스를 독려하자 합창은 모든 것을 하나님께 맡기자며 동의한다.

다니엘은 집에서 이사야와 예레미야의 예언을 묵상하면서 이스라엘 백성들에게 기다리던 때가 오고 있다며 예레미야 29장 13~14절을 직접 낭독하며 아콤파나토로 부른다. 벨사살 왕의 궁에 천 명이 모여 세삭 신을 찬양하며 술을 마시는 연회가 벌어진다. 니토크리스가 아들에게 자제하도록 경고하지만, 벨사살은 관습이라며 예루살렘 성전에서 가져온 잔을 가져와 축배를 들자고 지시한다. 이에 이스라엘 백성들은 그런 불경한 일을 삼가하도록 만류한다. 니토크리스도 간곡히 만류하며 아들의 멸망을 지켜봐야 하는 고통을 노래하지만 왕은 이를 무시하고 멸망이 아닌 멋진 밤을 즐기며 기쁨으로 날아가겠다는 2중창을 부른다. 마지막 합창은 모든 것이 왕 스스로 자초한 일로 그의 머리 위에 벼락이 내릴 것이라며 마무리한다.

서곡Overture

1막1장 2곡, 아리아(니토크리스) : 홀로 가장 높이 계신 하나님God most high, and Thou alone

아들의 앞날을 걱정하는 어머니의 불안한 마음을 나타내며 현악기 반주도 어두운 분위기로 곡을 이끌어 간다.

홀로 가장 높이 계신 하나님 영원히 변하지 않고 남아 계시리 무한히 확장되는 주님의 보좌를 통해 영원한 당신의 통치를 통해	주님의 시선으로 비굴한 자를 판별하며 하늘이나 땅에서 누가 당신의 힘을 의심하리오 당신의 뜻이 곧 우리의 운명이니 (반복)

1막1장 5곡, 아리아(다니엘) : 여왕님, 헛되이 탄식하지 마소서
Lament not thus, O Queen, in vain

다니엘은 바이올린의 고고한 선율을 타면서 니토크리스를 위로하고 차분하게 앞으로 닥칠 일을 예언한다.

여왕님, 헛되이 탄식하지 마소서 물러나는 것도 덕입니다	모든 일이 하나님의 뜻에 달려 있습니다 그 정당한 법에 불평하지 마소서

바벨론의 죄는 나라의 운명을 재촉합니다	천국의 축복으로 영원한 삶을
그러나 여왕님의 미덕으로 안전하게 보호되어	누리실 것입니다(반복)
은퇴 생활을 누리실 것입니다	

1막2장 17곡, 서창(고레스) : 자신감을 갖고 대담하게 들어가시오 Be confident, and boldly enter

친구여, 자신감을 갖고 대담하게	방치한 채로 아무것도 하지 않고
들어가시오	그들을 설득했소
폭군을 처치하는 데 아무런 문제가 없소	나는 신성한 힘으로 무엇을 위해 싸우는지
우리는 정의롭기에 성공을 희망하오	나는 여전히 하나님과 함께 시작하여
우리는 먼저 공격을 받았고 공격하는 것이니	희생과 기도로 그의 은총을 얻으리

1막2장 18곡, 합창 : 하나님께 모든 제국을 맡깁니다 All empires upon God depend

대위법을 적용한 합창으로 하나님께 전쟁의 승리를 간구한다.

하나님께 모든 제국을 맡깁니다	너의 모든 길에서 그와 함께하라
그의 명령으로 시작하여 명령에 따라 끝납니다	기도로 시작하고 찬양으로 끝내라

1막3장 20곡, 아콤파나토(다니엘) : 동포들이여 기뻐하라, 때가 다가오고 있다
Rejoice, my countrymen! The time draws near

다니엘이 예레미야 29장 13~14절의 예언을 직접 낭독하며 때가 가까이 왔음을 노래한다.

동포들이여 기뻐하라, 때가 다가오고 있다	모아 사로잡혀 떠났던 그곳으로 돌아오게
그토록 기다리던 때에 대한 선지자의 예언이다	하리라(렘29:13~14)
온 마음으로 나를 구하면	맞아, 고레스가 태어나기 오래 전
나를 찾을 것이요 나를 만나리라	그 옛날 위대하신 여호와의 선지자가
나는 너희들을 만날 것이며 너희를	포로된 사람들에 대한 위로의 말씀과
포로된 자 중에서 다시 돌아오게 하되	놀라운 이름을 부르도록 예언한 것이오
내가 쫓아 보내었던 나라들과 모든 곳에서	

1막3장 21곡, 아리아(다니엘) : 여호와께서 그의 기름부음을 받은 고레스에게
Thus saith the Lord to Cyrus, his anointed

이사야 45장 1~6절, 44장 28절 말씀을 아리아에 실어 노래한다.

내가 그의 오른손을 붙들고
그 앞에 열국을 항복하게 하며
내가 왕들의 허리를 풀어 그 앞에 문들을
열고 성문들이 닫히지 못하게 하리라
내가 너보다 앞서 가서 험한 곳을
평탄하게 하며
놋문을 쳐서 부수며 쇠빗장을 꺾고
네게 흑암 중의 보화와 은밀한 곳에 숨은
재물을 주어 네 이름을 부르는 자가
나 여호와 이스라엘의
하나님인 줄을 네가 알게 하리라
내가 나의 종 야곱, 내가 택한 자 이스라엘
곧 너를 위하여 네 이름을 불러

너는 나를 알지 못하였을지라도
네게 칭호를 주었노라
나는 여호와라 나 외에 다른 이가 없나니
나 밖에 신이 없느니라
너는 나를 알지 못하였을지라도
나는 네 띠를 동일 것이요
해 뜨는 곳에서든지 지는 곳에서든지
나 밖에 다른 이가 없는 줄을 알게 하리라
나는 여호와라 다른 이가 없느니라(사45:1~6)
내 목자라
그가 나의 모든 기쁨을 성취하리라
예루살렘은 중건되며
성전에 네 기초가 놓여지리라(사44:28)

1막4장 27곡, 합창(이스라엘인) : 물리소서 임금님, 당신의 경솔한 명령을
Recall O king, thy rash command

무반주로 시작하는 합창은 준엄한 경고로 들리며 점차 반주가 약하게 가세하지만, 전반적으로 엄숙한 분위기에서 경건함과 경외심을 느끼게 해준다.

물리소서 임금님, 당신의 경솔한 명령을
불경한 손으로 더럽히시면 안 됩니다
거룩한 기물을 아무렇게나 쓰시겠다니
위대한 여호와, 왕 중의 왕께 속한 물건을
당신 조상이 그분의 이름 앞에 떨었습니다

불경을 저지른 이들을 죽음으로 멸망시켰나이다
그분을 위해 우리처럼 그분의 힘을 보이셨네
그분의 하시는 모든 일이 정당함을
그분께서 오만하게 걷는 인간의 자식들을
꺾어버리심을 인정하소서

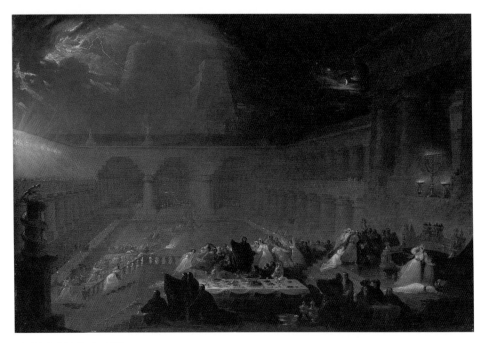

마틴 '벨사살 왕의 만찬' 1821, 캔버스에 유채 152.4×249cm, 영국 예일예술센터

〈소돔과 고모라의 멸망〉에서 뇌리에 남는 인상적인 심판의 장면을 보여준 존 마틴은 벨사살 왕의 만찬 이야기에 흥미를 갖고 이를 주제로 세 개의 실감나는 작품을 남긴다. 거의 모든 화가들이 벽에 손이 나타나 글씨를 쓰는 모습으로 묘사하는데, 그는 마치 레이저 쇼가 펼쳐지듯 하늘이 열리고 환상적인 빛으로 글씨를 그리고 있다. 〈벨사살 왕의 만찬〉은 벨사살 왕의 만찬이 벌어지는 바벨론 성의 전경을 파노라믹하게 보여주는 작품으로 바벨론 성은 페니키아식 견고한 두주로 받쳐진 웅장한 아치형 건물이 삼면을 두르고 있다. 성 밖에 배경으로 정중앙에 지구라트 형태를 한 바벨론의 신 벨루스의 사원과 그 옆에 무너진 바벨탑의 탑이 보인다. 세 개의 아치 중 가운데 아치 안은 풍요의 신 아스타르타의 홀로 무희들이 흥겹게 춤을 추고 있으며, 성 안 광장 중앙에 금으로 만든 주피터 벨루스 우상을 중심으로 불을 지피며 희생제를 바치는 의식이 거행되는데, 광장은 물론, 2층 발코니에도 군중들로 가득 채워져 왕의 축제에 환호한다. 이때 달빛은 소용돌이 치는 구름 속에 갇혀 희미하게 빛나고, 바벨탑과 벨루스 사원 위로 하늘이 열려 우상을 제압하듯 환상적인 빛이 나타나 성벽 안쪽에 의미심장한 글씨를 만들어 놓자 글자에서 빛이 발하는 초자연적인 현상이 일어난다. 연회가 벌어지던 근경의 상황은 급변하여 우측 왕의 보좌 위에 예루살렘 성전에서 갖고 온 일곱 촛대의 메노라가 불을 밝히고 그 아래 왕은 당황하여 신하들에게 둘러싸여 있고 왕비가 쓰러지려 하자 하녀가 부축하고 한 시녀는 이미 졸도하여 누워 있다. 만찬 테이블 위와 아래 예루살렘에서 탈취해 온 집기

글자 부분 확대

들도 있다. 이미 왕이 부른 점술가와 예언자들 모두 글자의 뜻을 몰라 테이블 좌우로 흩어져 서로 글자를 가리키며 두루마리 주술서를 찾아보며 알아낼 궁리를 하고 있다. 검은 옷을 입은 다니엘이 나타나 테이블 한가운데 위치하고 손을 들어 지적하며 한자한자 해석한다. 좌측 벽에 쓰인 하나님의 경고와 우측 성전을 밝히던 메노라와 중앙의 다니엘이 이루는 삼각 구도가 이미 바벨론 성과 벨사살 왕을 완전히 장악한 형태를 보이고 있다. 다니엘 좌측에 있는 원로들과 귀족들은 두손을 모으고 자세를 낮추며 경청하고, 흰옷 입은 왕의 첩들은 방향을 바꿔 다니엘 쪽으로 몰려든다. 이들은 이미 왕의 상실을 직감하고 다니엘만이 자신들을 보호해 줄 사람임을 알아채고 그 옆으로 모인 것이다. 광장에 모여 의식을 치르던 군중들도 공포감을 느끼고 한쪽으로 몰려간다. 좌측 기둥을 감은 뱀은 왕의 사악함을 상징한다.

1막4장 30곡, 합창(이스라엘인) : 하나님의 진노가 자오선 높이로 올라가네
The wrath of God to its meridian height ascends

하나님의 심판이 임할 것이라며 거룩하고 경건하게 부른다.

하나님의 진노가 하늘 높이 올라가네 자비는 오랫동안 무서운 침묵에 잠기고 회개를 기다리며 파멸을 망설이는 오래된 환자가 죄로 사람을 성가시게 하듯	마침내 창피한 자, 거친 자, 몰아붙이는 자는 그의 모든 발자국이 자신을 망쳐 놓는다 그의 헌신적인 머리에 천둥을 떨어뜨린다

벨샤자르 2막 3장 : 31~49곡

바벨론인들이 모두 취해 있는 시각, 유브라데 강이 거의 마르자 고레스는 바사와 메대 병사들에게 '무기를 들어라 하나님과 고레스 왕이 앞장 서신다'를 외치며 성으로 진격한다. 장면은 궁전 연회장으로 바뀌고 흥겨운 연회가 진행되어 바벨론인들의 합창으로 술과 멋진 축제를 찬양하고 벨사살 왕은 성전의 기물로 술을 마시니

술맛이 더 좋다며 이 선물에 감사한다. 이때 갑자기 손이 나타나 벽에 글씨를 쓰는 것을 본 왕이 두려워하는 순간을 성경은 "얼굴 빛이 변하고 그 생각이 번민하여 넓적다리 마디가 녹는 듯하고 그의 무릎이 서로 부딪친지라."(단5:6)로 기록하고 있다. 글씨가 마무리되자 벽의 손은 사라지고 당황한 왕은 벽에 쓰인 글씨를 해석해 줄 현자들을 불러모으고 이들이 등장할 때 간주곡인 심포니가 흐른다.

현자들이 이 이상한 글자에 대해 배운 적이 없다며 해석을 못하자 모인 사람들은 합창으로 이 무서운 신비를 밝힐 수 있는 현자는 누군가 묻는다. 이때 니토크리스가 왕에게 이스라엘 포로 중 느브갓네살 왕이 그에게서 하나님의 지혜를 발견하여 박수와 술객의 어른으로 삼은 벨드사살(다니엘에게 붙여진 새 이름)을 부르도록 권한다. 왕의 부름으로 등장한 다니엘에게 그 글씨를 해석해 주면 자색 옷을 입히고 금목걸이를 걸어주어 이 나라의 세 번째 통치자로 삼겠다고 말한다. 그러나 다니엘은 왕의 선물은 거절하고 왕에게 전달되는 주님의 뜻만 받아들이라며 왕의 불경한 행위를 나무라고 글씨를 해석한다.

니토크리스가 왕에게 회개하라고 할 때 고레스의 군사들이 바벨론 성 안에 진입한다. 고레스는 주님께 감사드리고 고브리아스에게 궁전으로의 진입을 명하며 백성들은 해치지 말고 오직 폭군인 왕만 죽이면 된다고 말하자 병사들이 고레스의 자비로움을 찬양하며 막이 내린다.

2막2장 35곡, 합창(바벨론인) : 우리 왕국의 수호신이여 Ye tutelar gods of our empire, look down
마치 추수가 끝난 농부들의 축제와 같이 세속적인 분위기의 선율로 이어진다.

우리 왕국의 수호신이여 굽어보소서
당신의 승리로 얼마나 귀한 상을 받았는지
이 관대한 선물에 우리의 감사를 바치나이다
포도주, 금, 멋진 음악으로

우리 찬양의 공물을 바치나이다
세상이여, 오늘밤은 당신만을 위한 밤
아 포도주를 선사하신 친절하신 분

2막2장 36곡, 아리아(벨사살 왕) : 큰 잔이 당신을 찬양하게 하소서
Let the deep bowl thy praise confess

벨사살 왕의 권주가로 경박하게 신하들에게 술과 성전의 기물을 함께 축복하는 불경이 벌어진다. 현의
반주는 술 취한 왕을 묘사하고 있다.

큰 잔이 당신을 찬양하게 하소서	마실수록 좋아지고 더 달콤해지네
이 선물을 주신 인자로운 분은 축복받으리	한 잔 더 감칠 맛 나는 이 포도주
모든 신들 중에 이 선물을 보내신 분	인간을 신성하게 높여주네

2막2장 39곡 : Symphony

벽에 쓰인 글씨에 놀란 왕이 이를 해석할 현자들을 불러모아 현자들의 등장을 알리는 기악이다.

2막2장 41곡, 합창(바벨론인) : 오 어쩌나! 두렵고 절망적인 재난이여
Oh misery! Oh, terror, hopeless grief

연회장이 공포에 휩싸이며 모두 혼란에 빠져 넋이 나간 심각한 분위기에서 예언자를 찾는다.

오, 어쩌나 두렵고 절망적인 재난이여	누가 이 신비를 밝힐 수 있을까
하나님도 인간도 안심할 수 없다	우리 현자들의 예언은 성공할 것인가

2막2장 42곡, 서창(벨사살 왕) : 네가 유대인 포로 다니엘인가
Art thou that Daniel of the Jewish captives

네가 유대인 포로 다니엘인가	만일 쓰인 글씨의 뜻을 해석한다면
그대가 깊은 뜻을 해석할 수 있는가	자색 옷을 입히고 목에 금목걸이로 장식하여
나는 네가 얽히고 설킨 깊은 의문의 글씨를	왕국의 세 번째 통치자로 삼으리라
해석할 수 있을 것으로 들었다	

2막2장 44곡, 아콤파나토(다니엘) : 지금 그의 영예를 옹호하고 Yet, to obey His dread command

다니엘은 벽의 글씨를 해석하기 전에 왕에 대한 심판을 당당하게 이야기하고, 글씨를 한 자씩 읽으면서
뜻을 해석해 준다.

지금 그의 영예를 옹호하고	저는 이 신탁을 해석할 것이오
그의 두려운 명령에 순종하기 위해	그러나 귀하는 그 대가를 지불하셔야 합니다

귀하는 왕이시라
하늘의 주님을 거슬러 자신을 들어올렸습니다
그들이 귀하께 가져온 그릇은 누구의 것입니까
그리고 귀하의 부하들과 아내와 첩들은
그 잔에 술을 마셨습니다
보지도 듣지도 알지도 못하는 금과 은, 놋쇠,
철, 나무와 돌의 신을 찬양했소
그러나 모든 길과 귀하의 생명까지
손에 쥐고 계신 하나님의 영광을 찬양하지
않았고 오히려 신성을 모독했습니다
그리하여 그분의 약속에 의해 손이 보내진

것입니다
MENE, MENE, TEKEL, UPHARSIN이라
쓰여 있으며 그 뜻은 이렇습니다
메네는 하나님께서 날 수를 헤아려
불명예스러운 당신의 통치 기간이 끝났음을
말씀하신 것이고
데겔은 귀하의 무게를 달아보니 균형이
깨어졌다는 것이며
우바르신은 귀하의 왕국이 분열되어 메대와
바사인들에게 주어진다는 뜻이오

벨샤자르 3막 3장 : 50~64곡

연회가 계속되는 궁전에서 니토크리스는 왕이 참회하길 바라지만, 다니엘은 이제 소용없을 것이라 이야기한다. 성문 쪽에서 큰 소리가 나고 연락병이 와서 고레스 군대가 성 안에 입성했고 바벨론이 망했다고 왕에게 알린다. 성문이 열리고 고레스의 병사들이 들어오자 이스라엘인들은 환호한다. 벨사살 왕과 신하가 칼을 들고 '고레스야 오라'고 대응할 때 간주곡으로 전쟁 장면을 묘사한 전쟁 교향곡이 울려 퍼진다. 전투 중 벨사살 왕과 신하들이 쓰러지자 고브리아스는 원수를 갚았다고 감격해 한다. 고레스는 고브리아스에게 여왕과 이스라엘인 예언자(다니엘)를 찾아오라고 한다. 고레스 앞에 나온 니토크리스가 무릎을 꿇고 백성들을 살려달라고 간청하자 고레스는 일어서라며 백성들의 안전을 약속하고 계속 여왕으로 남아 자신을 아들로 삼아달라고 한다. 또한 고레스는 다니엘에게 당신의 민족을 위해 무엇을 해야 하냐고 묻는다. 다니엘은 이미 옛 선지자들이 당신의 이름과 이루어 낸 일들을 모두 적어 놓았고 앞으로의 일도 적힌 대로 이루어질 것이라 말하자 고레스는 무조

건 이스라엘 백성을 풀어주고 이스라엘의 신을 위한 도시를 재건하겠다고 다짐한다. 이에 따라 훗날 다리오 왕에 의해 이스라엘 백성들이 포로에서 귀환하게 되는 근거가 만들어진다. 다니엘과 니토크리스는 감사한 마음으로 영원히 주님을 찬양하라며 마무리한다.

3막3장 60곡, 2중창(니토크리스, 고레스) : 위대한 승리자Great victor

죽은 아들에 대한 슬픔을 절제된 감정으로 누르고 고레스를 승자로 인정하며 '이제 당신의 노예입니다. 내 백성을 살려주세요'라고 간청하자 고레스는 최대한 관용을 베풀겠다는 것과 두려움과 슬픔은 바람에 실려 보내라며 자신을 아들로 생각해 달라 제안한다.

니토크리스	고레스
위대한 승리자의 발 아래 머리 숙입니다	일어나시오 고귀한 여왕이여
저는 더 이상 여왕이 아닌 당신의 하인	공포와 슬픔 바람에 실려 보내버리시오
두려움에 떠는 백성들을 용서하시오	원한다면 당신 백성을 안전하게 하리다
대항할 수 없는, 피할 수 없는 본성으로	아직도 여왕이시고 어머니이십니다
눈을 눈물로 채우며 아들을 애도합니다	당신은 고레스란 아들을 얻은 것입니다

3막3장 62곡, 독창(다니엘)과 합창 : 주님이 왕이시라는 것을 이방인에게 전하라
Tell it out among the heathen, that the Lord is King

주님이 왕이시라는 것을 이방인에게 전하라

3막3장 64곡, 2중창(니토크리스, 다니엘)과 합창 : 우리 왕 주님이시여, 당신을 찬양합니다
I will magnify thee, O god my king

유명한 2중창으로 다니엘의 선창이 있은 후 니토크리스가 이를 이어받고 합창이 가세하는데, 합창은 〈메시아〉의 마지막 합창 '아멘'과 같이 오직 '아멘'을 가사로 곡을 만들어가며 마무리한다.

니토크리스, 다니엘	그리고 그의 거룩한 이름을 영원무궁토록
우리 왕 주님이시여, 당신을 찬양합니다	온몸으로 감사드리자
또한 영원무궁 당신의 이름을 찬양합니다	합창
나의 입은 왕의 찬양을 말합니다	아멘

나도 나의 시녀와 더불어 이렇게 금식한 후에 규례를 어기고
왕에게 나아가리니 죽으면 죽으리이다
(에4:16)

11

에스더, 유다 마카베오

렘브란트 '아하수에로 왕에게 탄원하는 에스더'
1633, 캔버스에 유채 109.2×94.4cm, 캐나다 국립미술관

11

에스더, 유다 마카베오

반종교개혁과 교회음악 및 미술

종교개혁 운동이 대륙에 확산되어 영국까지 영향을 미치자 교황 바오로 3세와 로마 교황청은 분열된 교회의 결집과 교권 회복을 위해 이탈리아 북부 트렌트에서 3차에 걸친 공의회1545/63를 개최하여 가톨릭 정화를 위한 예배는 물론, 교회음악과 미술 부문까지 포함한 제반 사항을 결의하게 된다. 당시 다성음악이 최고조에 이르러 누가 더 많은 성부로 곡을 작곡하는지로 작곡가의 우열이 평가되는 시대여서 교회음악에도 다성음악이 적용되었는데, 많은 성부가 서로 다른 가사로 동시에 찬양하므로 가사 전달에 문제가 발생하고 있었다. 또한 세속음악인 마드리갈이 유행하여 찬양에 세속 선율을 차용Parody하고 자유롭고 다양한 감정 표현을 위해 반음계적 요소와 전조를 사용하며 사사로운 감정을 표현하는 음악이 성행했다. 이는 위엄 있는 신을 찬양하는 것과 맞지 않다는 비판을 받아 교회음악을 신성하게 바로잡기 위한 규정으로

- 세속 선율을 정선율로 사용한 미사나 전례음악 배제
- 전례 및 성가의 가사를 변경하는 것을 불허
- 연송Tropes이나 부속가Sequentia의 사용 금지
- 라틴어의 올바른 악센트와 음절, 장단을 고려할 것을 강조
- 소규모 미사Missa Brevis의 장려, 불순하고 음란한 세속적인 음악 자제

라는 사항을 강력하게 권고한다. 이 규정은 신의 집인 교회에서 가장 이상적인 신의 찬양이 울려 퍼지도록 하므로 음악을 위한 교회음악이 아닌 복음적 교회음악을 주장했다는 면에서 종교개혁가들과 공통점을 찾을 수 있다.

트렌트 공의회의 결정은 교회를 중심으로 활동해 온 다성음악가들에게 큰 부담으로 다가온다. 공의회의 지침과 교황 마르첼리 2세의 교시 '교회음악에서 불분명한 가사 전달의 시정'은 현실적으로 교회에서 다성음악을 금지한다는 의미다. 이는 마치 화가에게 일곱 가지 색깔로만 그림을 그리라는 것처럼 청천벽력과 같은 제약이었다. 당시 팔레스트리나는 바티칸의 시스티나 예배당의 성가대원으로 활동하고 있었는데 다성의 기조를 유지하며 충분히 가사 전달이 가능한 음악으로 트렌트 공의회의 요구와 교황의 교시에 부응하는 음악을 목표로 미사곡에 착수한다. 그는 교황에 대한 반발심을 감추고 다성음악으로도 가사 전달이 충분히 가능함을 증명해 보이는 시도를 한 것이다. 안타깝게도 교황은 선출된 지 22일 만에 선종하지만 교황 마르첼리 2세의 교시를 받아들였다는 점을 강조하여 그는 곡명을 〈교황 마르첼리 미사〉로 명명하고 율리오 3세가 집전하는 미사에 봉헌하여 인정받으므로 자칫 교회음악에서 추방될 위기에 놓인 다성음악의 기조를 그대로 유지시키며 이후 교회음악의 방향을 새롭게 모색해 나간다. 이로써 종교개혁가들이 다성을 배제하고 유니즌으로 부르는 코랄 형식의 회중성가를 권장한 것과 차이를 보인다.

팔레스트리나 : '교황 마르첼리 미사Missa Papae Marcelli', 1567

당시 팔레스트리나Palestrina, Giovanni Pierluigi da(1525/94)의 최대 목표는 다성을 유지하며 전례가사가 잘 전달될 수 있도록 하는 것이었다. 그는 선율과 화성 구조를 간소화하고 기본적인 대위법을 적용하여 무반주로 긴 호흡을 유지하며 세속성을 배제하므로 다성음악의 가사 전달 문제를 극복하고 거룩함을 높게 추구했다. 〈교황 마르첼리 미사〉는 전통적인 미사 형식에 '주님의 어린 양'이 한 곡 더 추가된 형태로 6성부(카스트라토, 카운터테너, 테너 1, 2, 베이스 1, 2)가 부르는데 가사를 듣고 뜻을 알 수 있을 정도로 명료하게 들린다.

- 자비송Kyrie
- 영광송Gloria
- 사도신경Credo
- 거룩하시다Sanctus-Hosanna
- 축복송Benedictus
- 주님의 어린 양 1, 2Agnus Dei 1, 2

루터의 종교개혁이 텍스트(모국어 성경)로 성공한 반면, 반종교개혁 운동은 그림, 조각, 건축 등 미술이란 직관에 호소하는 수단으로 대항했다고 해도 과언이 아니다. 르네상스 후반기의 매너리즘부터 바로크 시대 전체에 걸쳐 일부 신교주의자를 제외하고 거의 모든 화가들은 트렌트 공의회에서 결의한 권고에 따라 시각적 효과로 반종교개혁 운동을 전개한다. 종교 이미지는 가톨릭 교리를 지켜 성도들과 소통할 수 있도록 해야 하고 성도들로 하여금 신앙심을 고취시키고 그들의 눈을 즐겁게

하며 그들에게 감동을 주어야 한다고 주장했다. 따라서 성경과 교회 전통으로 인가받은 신적 권위를 주제로 교황과 교회의 권위를 바로 세우며, 작가의 상상을 자제하고 교리에 맞게 정확히 묘사하는 이미지 사용의 당위성을 강조했다. 공의회는 파올로 베로네세Paolo Veronese(1528/88)의 〈레위가의 만찬〉에 등장하는 독일인, 난쟁이, 앵무새를 들고 있는 바보 등에 대해 종교개혁을 옹호하며 정체불명의 이미지를 그려 넣었다고 트집 잡고 규정 위반으로 몰아 종교재판에 회부하기도 한다. 화가도 예술적 자유를 지양하고 설교자와 같은 거룩함으로 작품에 임해야 하며 성도를 교화시키고 감동시켜야 할 의무가 있다는 것이다. 이같이 이미지는 언어보다 더 직관적으로 다가오므로 극적이고 감동적이어야 한다는 주장에 따라 도상은 불꽃이 일듯 현란해지고 더욱 극적인 표현으로 감동을 주는 방향으로 전환된다.

예수회Societas Jesu는 이냐시오 데 로욜라Ignatius de Loyola(1491/1556)로 대표되는 여섯 명에 의해 파리에서 설립1534되어 기존 가톨릭 수도회의 상징인 탁발, 모자 달린 긴 복장, 은둔 생활을 지양하고 학문 연구, 사도적 선교활동에 주력하며 엄격한 규율과 조직으로 반종교개혁 운동과 교황을 옹호하는 데 앞장선다. 특히 하나님의 영광을 위해 봉사와 구제가 필요한 곳이면 전 세계 어디든 나아가는 진취적인 모습을 보인다. 예수회는 신앙심의 고취와 선교 수단으로 건축과 미술 작품을 사용했으며 교회는 그들이 신봉하는 성자들의 영광과 교황의 권위가 드러나도록 연출되는 극장이 되어야 한다고 주장한다. 그 전형으로 로마에 모교회인 일 제수교회 건축을 시작으로 16~17세기 유럽 전역, 중남미, 아시아에 이르기까지 예수회 양식Jesuit Style이란 독특한 교회 건축 양식을 확산시킨다.

틴토레토나 루벤스도 철저한 구교주의자로 반종교개혁의 선봉에서 화려한 원색과 동적 구성으로 불꽃이 이는 강렬한 이미지와 색조를 사용하여 성도들에게 르네상스 시대와 차별화된 감성적 충격을 주는 마력을 발산하게 된다.

가울리

'예수 이름으로 승리'

1670~83, 프레스코와 나무 조각에 템페라, 일 제수교회, 로마

'예수의 신성한 이름 교회'는 예수회의 모교회로 '일 제수교회'라 줄여 부르는데 예수회 교회 건축의 표준으로 트렌트 공의회의 규정에 따라 설계된다. 교회 앞 광장에서 계단을 오르면 교회의 파사드가 나타나 마치 고대 그리스 노천 극장의 무대를 연상시키는 형태며 영적으로 천국의 계단을 올라 천상에 이른다는 의미다. 출입문을 열면 바로 본당이 나오는데 고딕 교회의 이방인들이 예배드리는 장소인 나르텍스(15장 교회 감상법 참조)를 없애고 누구든 본당에 들어와 예배드릴 수 있도록 한다. 좌우 측랑에 면해 있는 예배당에 로욜라의 무덤을 장식하는 화려한 금장 조각이 있다. 조반니 바티스타 가울리Giovanni Battista Gaulli(1639/1709)가 그린 천장화는 교회의 천장(궁륭)을 열어 천국의 영광을 환상적으로 보여주고 있다. 천사들과 성인들이 금빛 찬란한 황홀경 속의 'IHS'(예수님 이름을 뜻하는 모노그램)로부터 발산되는 빛을 바라보고 있으며 타락 천사들은 지옥으로 떨어지며 서로 뒤엉켜 있다. 조각가 베르니니의 영향을 받은 가울리는 프레스코화를 기본으로 하는 천장화에다 나무로 조각한 이미지에 템페라화로 그려 붙이는 획기적인 발상으로 입체감을 준다. 하늘에서 교회로 내려오는 천사들은 밝은 빛을 주고, 지옥으로 떨어지는 타락 천사들은 어둠 속에 가두고 있다. 궁극적으로 교회가 예수 이름으로 구원받고 승리한 성도들이 천사들에게 이끌려 하늘로 가는 처소임을 알려주는 것이다.

이스라엘 민족을 구한 에스더

아하수에로 왕은 다리오 왕(다리우스 왕)의 아들 크세르크세스 2세Xerxes II로 인도에서 구스까지 확장된 영토 127개 지방을 통치하는 제국의 왕(에1:1)이다. 그는 재위 3년에 총독들을 불러모아 잔치를 베풀고 절세미인인 와스디 왕비를 보여주려 했으나 왕비가 이를 거절하자 그녀를 왕명을 위반한 죄와 남편의 말에 복종하지 않는 여자들에 대한 경고로 왕비 자리에서 쫓아낸다. 그 후 아하수에로 왕은 새로운 왕비를 선택하는데, 이스라엘 여인임에도 출중한 외모를 지닌 에스더를 왕비로 맞아들인다.

바벨론 포로 시절 이스라엘은 엘리트층이 포로로 잡혀갔기에 바벨론의 선진 문화를 체험하며 두각을 나타낸 사람이 많았다. 다리오 왕 시절부터 3차에 걸친 포로 귀환이 이루어지는데, 1차는 유대 총독으로 임명된 스룹바벨에 의해, 2차는 제사장 에스라에 의해, 3차는 총독 느헤미야에 의해 인도되어 고국으로 귀환한다. 그러나 그들 중 귀환에 응하지 않고 바사에 정착한 사람들도 많았으며 이때부터 이스라엘 정착민을 유대인이라 부르게 된다. 지금도 그렇지만 유대인들은 정착지에서 신앙적 공동체를 형성하며 하나님의 선택받은 민족이란 정체성을 잃지 않고 자신들의 종교, 관습을 유지하므로 이민족에게는 충분히 배타적으로 보일 수 있다. 하만이 유대인들을 말살하려는 것도 이 점이 못마땅하던 터에 모르드개가 자신을 무시하고 경배하지 않았기 때문이다. 하만은 왕에게 이들이 왕의 법률까지 지키지 않는다고 모함하여 조서를 내려 진멸할 계획을 세운다.

부림절Purim은 레위기에 명시된 유대의 전통 절기는 아니지만, 이스라엘 민족에게는 말살될 위기를 슬기롭게 넘긴 중요한 절기다. 하만은 유대인을 몰살할 날짜를 제비 뽑아 결정하기로 하고 아하수에로 왕 12년 첫 달 니산월(4월)에 모여 제비를 뽑아

보티첼리와 리피 '아하수에로 왕에게 선택된 에스더' ①　　1475, 목판에 템페라 48x132cm, 루브르 박물관, 파리

르네상스 시대 피렌체의 두 거장 산드로 보티첼리와 필리피노 리피Fillippino Lippi(1457/1504)의 공동 작품인데 배경 건물로 원근법의 극치를 보여준다. ①은 아하수에로 왕이 왕비를 선택하는 장면으로 이방인 에스더가 왕의 앞을 지나가자 왕이 자리에서 일어서며 관심을 보이고 책상에 앉아 있던 관리는 에스더가 이스라엘 출신임을 알고 턱을 괴고 곰곰이 생각하고 있다. 결국 왕은 에스더를 왕비로 선택하게 된다. ②에는 세 가지 이야기가 담겨 있으며 좌측부터 하만의 유대인 몰살 음모를 알게 된 모르드개가 자기 옷을 찢고 굵은 베옷을 입고 재를 뒤집어쓴 채 성문 앞에서 대성 통곡할 때 에스더와 시녀들이 다가가 그 이유를 묻고 있다. 다음은 에스더가 아하수에로 왕 앞에서 졸도하자 왕이 놀라 일어서며 이유를 묻고 있다. 우측은 하만이 맨발을 벗고 에스더를 찾아와 자비를 구하나, 뒤쪽에 왕명에 의해 나무에 매달려 죽은 하만의 최후 모습을 함께 보여주므로 거절당했음을 알려주고 있다.

열두 번째 달 곧 아달월(3월)로 정하고 칙령을 확정하는데, 이를 알게 된 에스더 왕비가 목숨을 걸고 왕 앞에서 하만의 음모를 공개하므로 몰살될 위기를 극복하고 하만을 물리친 것을 기념하여 3월 14~15일을 부림절로 지킨다. 부림절은 유대 절기 중 가장 즐겁고 유쾌한 날로, 포도주를 마시고 가면 무도회와 시가 행진을 할 때 하만의 귀를 상징하는 삼각형 과자를 먹으며 하만의 음모를 조롱하는 풍습이 있다.

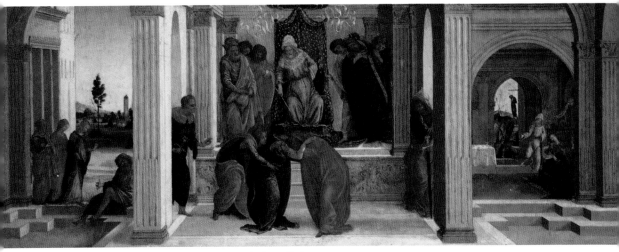

보티첼리와 리피 '에스더 이야기의 세 장면' ②　　　　1470~5, 목판에 템페라 48x132cm, 루브르 박물관, 파리

헨델 : '에스더Esther', HWV 50a, 1732

　헨델의 첫 오라토리오는 1718년 챈도스 공작 궁정에 소속된 궁정 가수들의 연주 목적으로 작곡한 소규모 작품 〈하만과 모르드개〉다. 〈하만과 모르드개〉는 막의 구분 없이 단막 6장 35곡으로 구성된 소규모 작품으로 오라토리오라기보다 마스크Masque란 영어 대본에 의한 음악극에 가까웠다. 1732년 이 작품의 해적판이 런던에서 공연된다는 소문이 나자 헨델은 이를 막기 위해 서둘러 3막으로 확대하여 오페라에 가까운 내용으로 개작한 〈에스더〉를 오페라 시즌 중 자신의 생일날 런던에서 초연한다. 실제 공연은 무대 없이 연주 형태로 이루어졌는데 큰 호응을 얻게 된다.

　그러나 개작된 작품은 지금 거의 연주되지 않고 초기 작품을 〈에스더〉란 제목으로 바꾸어 더 많이 연주하고 있다. 원 제목과 같이 하만이 모르드개의 괘씸죄를 명분 삼아 포로 귀환 후 바사에 남아 정착하고 있던 이스라엘인을 몰살하려는 음모로

시작되지만, 에스더의 용기 있는 행동으로 하만을 정죄하고 민족 말살 위기를 넘기는 이야기다. 에스더 3~8장에 기반하여 이야기가 진행된다.

앞서 설명했듯 〈에스더〉는 단막 6장 35곡으로 구성되며, 새 왕비로 선택된 이스라엘 여인 에스더(S)가 주인공이다. 바사의 왕 아하수에로(T)는 크세르크세스 2세로 포로를 석방한 다리오 왕의 뒤를 이은 왕이므로 포로 귀환 후 남아 있던 유대인들의 이야기임을 알 수 있다. 모르드개(T)는 고아인 에스더를 기른 유대인으로 극이 시작되기 전 아하수에로 왕을 역모로부터 구해 준 생명의 은인이다. 하만(B)은 벼락 출세하여 바사의 총리 자리에 오른 자인데 원래 아말렉 왕족의 후예로 이스라엘인에 대한 적개심은 천 년 전 모세의 광야 시대로 거슬러 올라가 아말렉이 모세와 아론에게 패한 것에 기인하니 복수의 명분치고는 치졸하기 짝이 없다. 알토 배역이 빠져 있고 테너를 두 명 배정하여 균형이 맞지 않는 데서 헨델의 초기 습작임이 드러난다.

에스더 1장 : 1~5곡

하만이 이스라엘 민족을 말살하려는 계획을 이야기하고 바사의 병사들은 이에 동의하는 합창으로 의지를 불태운다.

5곡 합창(바사의 병사들) : 우리가 이스라엘의 신을 두려워할 줄 아느냐
Shall we the God of Israel fear

바사의 병사들이 하만의 명을 받아 뿌리와 가지까지 뽑아버려 이스라엘인들을 몰살시키겠다는 의지를 불태우며 흥분하여 부르는 합창이다.

우리가 이스라엘의 신을 두려워할 줄 아느냐	땅에서 뿌리와 가지를 뽑아버리리라
우리는 나이도 성별도 상관없이	

에스더 2장 : 6~11곡

유대인들은 이 사실을 모르고 에스더가 왕비가 된 것을 기뻐하며 하프로 반주하면서 주님을 찬양한다.

7곡 아리아(이스라엘인1) : 하프를 흥겨운 노래에 맞추어라 Tune your harps

하프를 대신하는 독주 오보에 반주가 고요히 흐르는 가운데 부드럽고 소박하게 하나님을 찬양하는 유명한 아리아다.

하프를 흥겨운 노래에 맞추어라	위대한 여호와께서 살아 계시고 지배하신다
우상을 먼지로 만들어라	우리는 위대한 여호와를 믿는다(반복)

9곡 아리아(이스라엘 여인1) : 흥겨운 소리로 주님을 찬양하라
Praise the Lord with cheerful voice

현을 기본으로 긴 하프 전주로 시작되는데 하프가 곡 전반에 크게 활약하여 작가의 하프 협주곡을 연상시키는 기교적인 노래의 다 카포 아리아다.

흥겨운 소리로 주님을 찬양하라	천국의 합창단으로 주님을 찬양하라
내 영광을 깨우라 내 목소리를 깨우라	시온은 이제 그녀의 머리를 들어올리리라
인간의 목소리로 주님을 찬양하라	하프를 흥겨운 노래에 맞추어라(반복)

에스더 3장 : 12~15곡

하만의 음모를 알게 된 이스라엘 사제는 민족의 말살을 슬퍼하며, 여인들도 슬픔에 잠겨 결코 조국으로 돌아가지 못하리라고 애도한다.

14곡 합창(이스라엘인) : 너희 이스라엘 자손들아 통곡하라 Ye sons of Israel mourn

하만의 칙령 소식을 듣고 몰살 위기에 처한 이스라엘인들이 시종 비통한 분위기로 부른다.

너희 이스라엘 자손들아 통곡하라	너희는 결코 나라를 돌려받지 못하리

15곡 아리아(이스라엘 사제) : 오 요단, 요단O Jordan, Jordan

슬픈 감정으로 요단을 볼 수 없음을 한탄하며 비통하게 부르짖듯 현의 아르페지오로 이어지는 반주가 애달픔을 더한다.

오 요단, 요단 성스러운 곳 우리는 더 이상 비옥한 계곡을 바라보지 못하리라	우리는 위대한 조상들처럼 거룩한 노래를 배울 수 없고 그 언덕을 찬양으로 채우지 못하리라(반복)

에스더 4장 : 16~20곡

에스더가 모르드개에게 근심 어린 표정을 짓는 이유를 묻자 모르드개는 에스더에게 왕에게 나아가 고함으로써 민족의 위기를 막아줄 것을 부탁한다. 에스더는 왕의 부름 없이 왕 앞에 나가면 죽게 되므로 갈등하는데, 모르드개가 왕관보다 차라리 죽음을 선택하라며 죽음을 두려워 말라고 격려한다. 에스더는 민족을 구하기 위해 죽기를 각오하고 왕께 나가기로 결심한다.

17곡 아리아(모르드개) : 왕비여, 정의로운 위험을 두려워 마시오
Dread not, righteous queen, the danger

모르드개가 에스더의 결심을 촉구하며 정의롭게 나서도록 격려한다.

왕비여, 정의로운 위험을 두려워 마시오 사랑은 그분의 분노를 진정시킬 것이오 두려움은 하나님 혼자기 때문입니다	여호와의 위대한 소명을 따르십시오 우리 민족은 안위를 위협받고 있습니다 왕관보다 차라리 죽음이 낫습니다

18곡 서창(에스더) : 왕 앞에 서겠습니다 I go before the king to stand

왕 앞에 서겠습니다	왕이시여, 당신의 홀을 내려주시오

코와펠 '실신하는 에스더'

1704, 캔버스에 유채 105×137cm, 루브르 박물관, 파리

샤를 앙투안 코와펠Charles Antoine Coypel(1694/1752)은 바로크 후기 프랑스 화가로 루벤스와 렘브란트의 영향을 받았다. 그는 왕립아카데미 원장으로 강의하고 행정관리로 열정적인 활동을 하며 오를레앙 공작의 수석 화가로 루브르궁에서 만년을 보내며 회화 외에 판화, 태피스트리 등 다양한 작품을 남긴다. 당시 왕비라도 왕의 부름 없이 왕 앞에 나서는 일은 금기로 죽을 죄에 해당함을 알고 있지만, 에스더는 민족의 몰살 위기에 굳은 용기로 목숨을 걸고 왕 앞에 나선다. 〈실신하는 에스더〉는 이미 3일간 금식하며 기도한 후 죽음의 공포를 안고 왕 앞에 섰기에 정신이 몽롱하고 다리가 풀려 순간 졸도하는 에스더의 모습을 섬세하게 묘사하고 있다. 하만은 왕 앞에 완악한 모습으로 왕의 칙령을 들고 서 있다.

19곡 아리아(에스더) : 눈물이 나를 돕고, 연민이 요동치네Tears assist me, pity moving

목숨을 건 결심을 하고 단호한 심정으로 왕의 올바른 판단을 간구하며 속마음을 고백한다.

눈물이 나를 돕고, 연민이 요동치네	반드시 피를 흘려야 한다면
잔인한 음모에 정당한 판결을 내리소서	제 목숨만 가져가시고
하나님, 종의 기도를 들으십시오	당신이 선택하신 자들을 살려주십시오

에스더 5장 : 21~29곡

에스더가 왕 앞에 나서는 것 자체가 죽을 죄에 해당하지만, 왕은 사랑과 자비로 용서한다. 이때 에스더의 정신이 혼미해져 잠깐 실신한 후 깨어난다. 왕이 무슨 할 말이 있느냐고 다그치자 에스더는 왕과 하만을 만찬에 초대한다. 이에 유대인들 모두 기뻐한다.

21곡 서창(아하수에로 왕, 에스더) : 이 무례한 짓을 한 놈은 누군가
Who dares intrude into our presence without our leave

왕은 홀을 보이며 에스더의 죄 없음을 단호한 목소리로 노래하고 에스더는 혼미한 정신 상태를 보인다.

아하수에로 왕	아, 혼미해지네
이 무례한 짓을 한 놈은 누군가	아하수에로 왕
그것은 죽음이다	당신의 그 아름다운 얼굴이 어찌 그리 창백하오
아, 에스더가 아닌가	에스더 일어나시오
법을 어겼으나 사랑으로 용서하오	내 명령이오 일어나시오
에스더	용서의 징표인 이 홀을 보시오
내 정신이 가라앉네요	

22곡 2중창(에스더, 아하수에로 왕) : 떠나는 내 영혼을Who call my parting, soul from death

에스더가 졸도하는 상황에서 왕과 대화식으로 진행하는 2중창으로 왕은 에스더에게 간절하게 이유를 물어본다.

리번스
'에스더의 만찬'

1625, 캔버스에 유채 134.6×165.1cm, 노스캐롤라이나 미술관, 롤리

얀 리번스Jan Lievens(1607/74)는 플랑드르 미술의 본 고장인 레이덴 출신으로 페테르 라스트만에게 그림을 배우고 렘브란트와의 친분으로 함께 작업실에서 작업하며 렘브란트로부터 많은 영향을 받게 된다. 그는 머리카락, 수염 하나까지 섬세한 묘사를 특기로 하여 종교화와 초상화를 많이 남긴다. 〈에스더의 만찬〉은 아하수에로 왕과 하만이 에스더의 만찬에 초대된 상황으로 에스더가 모르드개를 죽이고 유대인을 몰살하려는 하만의 음모를 왕에게 고한다. 이에 노한 왕은 두 주먹을 불끈 쥐고 노여운 눈으로 하만을 노려보고 있다. 하만의 공포에 질린 모습을 어둡게 처리하고 있는데, 하만의 깃털 장식 모자는 신뢰할 수 없는 인간을 상징한다. 이때 내시 하르보나가 들어와 왕에게 모르드개를 매달기 위해 세워둔 기둥에 하만을 매달도록 이야기하고 있다. 리번스도 렘브란트와 흡사한 빛의 효과를 사용하고 있다. 빛은 에스더 뒤쪽 위에서 내려오며 에스더를 밝게 비추어 자기 민족을 구한 여인으로 강조하며 왕의 가슴과 두 주먹을 비추어 왕권과 왕의 분노를 강조하고 있다. 반면, 하만은 완전히 역광으로 어둠 속에 가두어 둠으로써 사악한 음모의 응징으로 죽게 됨을 암시하고 있다.

에스더	에스더
떠나는 내 영혼을	제 간청을 들어주세요
누가 죽음으로부터 불러내는가	아니면 저는 죽어요
아하수에로 왕	아하수에로 왕
깨어나시오	말해 보시오 나의 왕비
나의 영혼, 나의 생명, 나의 호흡	내 어찌 거절하리오

29곡 합창(이스라엘인) : 오시네, 우리의 슬픔을 없애려 그분이 오시네
He comes, He comes, to end our woes

금관 악기의 반주가 화려하게 울리며 이스라엘인들의 희망이 노래된다.

오시네, 우리의 슬픔을 없애려	땅이 떨고 높은 산이 흔들리네
그분이 오시네	야곱이여 일어나 당신 주님 맞이하소서(반복)
그분의 앙갚음을 우리 적들에게 쏟으시네	

에스더 6장 : 30〜35곡

왕과 하만이 에스더의 만찬에 참석하여 왕이 에스더에게 원하는 것을 말하라며 원한다면 왕국의 절반이라도 주겠다고 한다. 에스더는 자기 민족을 살려달라며 왕의 생명의 은인인 모르드개를 상기시키며 하만의 음모로 자신과 모르드개가 죽음에 처하게 되었음을 고한다. 왕은 상을 받아 마땅한 자를 죽이려 하다니 오히려 하만이 죽어 마땅하다며 하만이 햇빛을 보지 못하도록 하겠다고 말한다. 이에 하만이 에스더에게 용서를 구하나 에스더는 교활한 입에서 나오는 말은 더 이상 듣지 않겠다고 분노를 토하며 거절한다. 왕은 하만을 체포하라 명하고 모르드개에게 왕실의 의복을 하사하고 왕관을 씌워 성읍을 돌며 왕을 구한 사람임을 알리도록 한다. 유대인들은 말살 위기에서 벗어나 기쁜 마음으로 '주님께서 우리 적을 치셨네. 당신

의 거룩한 이름 영원히 축복받으소서'라고 찬양하며 막이 내린다.

30곡 서창(아하수에로 왕, 에스더) : 오 왕비여, 원하는 것을 말해 보오
Now, O queen, thy suit declare

에스더가 하만의 음모를 왕께 차분히 고하는 장면으로 진행된다.

아하수에로 왕 오 왕비여, 원하는 것을 말해 보오 당신이 원하면 왕국의 절반을 주리다 **에스더** 자비로운 왕이시여, 제 민족을 살려주세요 그들을 죽이는 것은 저를 죽이는 것입니다 그 칙령은 저와 모르드개를 노리는 것입니다 왕을 해치려는 반역자를 밝혀낸 자가 누군지 아시지 않습니까	**아하수에로 왕** 그래, 그에게 빚을 졌지 누가 감히 상 받아야 할 사람을 노린단 말인가 **에스더** 하만의 증오 때문입니다 **아하수에로 왕** 하만의 눈은 더 이상 이 황금빛 해를 보지 못하리라

35곡 합창과 독창(B1, B2) : 주님께서 우리 적을 치셨네
The Lord our enemy has slain

마지막을 장식하는 긴 합창 후반부에 베이스 두 명의 독창이 삽입되어 있다. 트럼펫과 승리의 합창으로 찬송드리며 마무리한다.

합창 주님께서 우리 적을 치셨네 야곱의 아들들아, 생생하게 노래하라 무릎 꿇고 찬양하라 자유롭게 하나님을 경배하라 주님께서 우리 적을 치셨네 야곱의 아들들아, 생생하게 노래하라 성스러운 그 이름 영원한 축복이 되리라 천지에 그의 찬송을 선포하라	**베이스 1, 2** 레바논 산 전나무를 거부하고 삼나무와 소나무를 내려주소서 주님의 성전을 짓기 위해 그의 백성을 돌려보내 주시리 **합창** 성스러운 그 이름 영원한 축복이 되리라 천지에 그의 찬송을 선포하라

유다 마카베오와 하스모니아 왕조

성경의 구약은 이스라엘이 바사의 지배 하에 있는 상태로 예수님이 오시기까지 400년간 침묵하는데 그 사이에 역사적으로도 매우 중요한 사건이 일어난다. 기원전 331년 이스라엘을 지배하던 바사가 마케도니아의 알렉산더 대왕에게 패망하자 이스라엘은 자연스럽게 헬라의 지배를 받게 된다. 남쪽은 이집트의 톨로메오의 통치를 받게 되는데 유대의 종교와 관습이 허용되어 알렉산드리아의 유대인들은 히브리 성경을 그리스어로 번역한 70인역 작업에 참여하기도 한다. 반면, 북쪽은 바벨론을 통치하던 세레우코스 왕국의 영향을 받는데 안티오코스 에피파네스 4세가 즉위하며 할례와 유대의 풍습을 금지하고 예루살렘 성전을 제우스 신전으로 만들고 그리스식 예식을 강요하며 유대교를 박해한다.

맛다디아는 지극히 평범한 시민이고 신실한 유대교 사제로 "율법과 규정을 저버리는 일은 결코 있을 수 없소 우리는 임금의 말을 따르지도 않고 우리의 종교에서 우로도 좌로도 벗어나지 않겠소."(마카베오서1 2:21~22)라 선언하고 박해를 피해 예루살렘 근교 산골인 모데인으로 이주한다. 그러던 중 그는 한 유대인이 이방신에게 제물을 바치는 것을 보자 우발적으로 살인을 저지르게 되고 유대 신앙을 버리라고 찾아온 관리 또한 죽이게 되어 산으로 피신한다. 맛다디아가 병으로 죽게 되자 다섯 아들 요하난, 시몬, 유다, 엘아자르, 요나단을 불러 "용감한 행동으로 율법을 지키며 이방 민족과 싸워라. 율법을 지키는 자들을 모아 민족의 원수를 갚아야 한다."고 유언한다.

맛다디아가 사망하자 둘째 시몬이 하나님의 뜻에 따라 셋째 유다 마카베오를 후계자로 세운다. 마카베오는 '쇠망치'란 뜻이다. 그는 건장하고 용맹한 청년으로 여러 차례 전투에서 승리하여 결국 더럽혀진 예루살렘 성전을 되찾아 기원전 165년

성전 정화 의식을 치른다. 유대인들은 이날을 기념하여 하누카Hanukkah란 축제를 지킨다. 하누카는 '빛의 축일'이라고 부르는데 그 이유는 메노라 황금 촛대에 하루 정도 타오를 기름만 넣었는데 8일 동안이나 계속 꺼지지 않고 활활 타오르는 기적이 일어났기 때문이다. 유대인들은 지금도 하누카 축제 기간에 메노라 불빛 아래서 성전과 조국을 다시 찾은 것을 감사하며 여호와를 찬양한다.

이후 전투에서 엘아자르와 유다는 전사하고 요하난과 요나단은 암살되는 비극을 맞이하지만, 둘째 시몬이 살아 남아 우발적으로 일어난 혁명을 성공적으로 마무리하여 기원전 142년 하스모니아 왕조라는 독립국가를 세우는 큰 업적을 이룬다. 예수님 탄생 시 동방박사를 보내고 유아들을 학살한 헤롯 왕이 바로 하스모니아를 세운 시몬 마카베오의 4대 손이다. 유다 마카베오의 영웅적 이야기는 외경 마카베오서 1, 2에 기록된 실화로 개신교 성경에 누락되어 있지만, 역사적 사실로 남유다 멸망 후 실로 444년 만에 피지배 상태에서 벗어난 중요한 사건이다.

마침내 이스라엘은 막강한 세력들과의 전쟁에 지쳐 로마와 동맹을 맺는다. 이는 이스라엘에 대한 영향력을 강화하려는 로마의 음흉한 의도가 깔려 있는 것이었지만 이스라엘은 받아들일 수밖에 없는 처지였다. 결국 시몬이 세운 하스모니아 왕조는 70년간 유지되다 기원전 64년 로마의 완전한 지배하에 들어간다. 그리고 그 상태에서 신약 시대를 맞이한다.

루벤스 '유다 마카베오의 승리'　　　　　　　　1634~6, 캔버스에 유채 150×130cm, 낭트 미술박물관

〈유다 마카베오의 승리〉는 마카베오의 용맹한 모습을 외경의 "거인처럼 가슴받이 갑옷을 입고 무기를 허리에 차고 사자처럼 활약하였으니 먹이를 보고 으르렁거리는 힘센 사자 같았다."(마카 베오서1 3:3~4)는 기록에 따라 묘사하고 있다. 또한 적을 죽이고 심장을 꺼내어 접시에 담아 제사 장에게 건네주는 용맹성과 잔인함으로 '적의 목', '적의 심장'으로 상징되는 전쟁의 승리를 묘사 하여 보여준다.

헨델 : '유다 마카베우스'Judas Maccabaeus, HWV 63, 1746

　헨델은 구약 외경 마카베오서와 요세푸스 플라비우스의 《유대 고대사》에 기반하여 〈입다〉의 대본을 쓴 토머스 모렐Thomas Morell(1703/84)의 대본으로 헬라의 지배 하에서 종교를 빼앗고 율법을 지키지 못하도록 하며, 유대 민족의 정체성을 인정하지 않는 폭압에 시달리던 유대인들을 구원한 유다 마카베오 이야기를 오라토리오로 작곡했다. 이 곡은 〈여호수아〉처럼 전쟁 장면이 나오는 전쟁 오라토리오로, 〈여호수아〉에서 옷니엘의 개선 장면에서 불린 합창 '보라, 정복의 영웅이 오신다See, the conqu'ring hero comes'를 유다의 개선 장면에 가사 그대로 재사용하고 있고, 찬송가 165장 '주님께 영광'에서도 이 합창의 선율을 사용하므로 매우 친근하게 느껴진다.

　당시 헨델이 섬기던 영국 왕 조지 2세의 아들 윌리엄 공이 스튜어드 집안의 찰스 왕자가 이끄는 자코바이트파의 반란을 물리치고 젊은 영웅으로 개선하는 것을 축하하는 의미도 담겨 있어 초연 시부터 청중들로부터 큰 호응을 얻었고, 〈메시아〉와 함께 사순절 시즌마다 빠지지 않고 공연될 정도로 인기를 얻은 작품이다. 〈유다 마카베우스〉는 모두 3막 11장 68곡으로 구성된다. 등장인물은 유다 마카베오(T)와 그의 형 시몬(B), 외경에 나오는 인물인 로마의 유대인 대사 에우폴레모스(A), 찰스 제넨스의 대본처럼 배역에 특별한 역할을 부여한 것이 아닌 단지 독창 성부의 구색을 갖추기 위한 이스라엘 여자(S)와 이스라엘 남자(MS)다.

유다 마카베우스 1막 4장 : 1~26곡

서곡이 끝나면 이스라엘인들이 비통한 분위기로 마타티아스(맛다디아)의 죽음을 애도하는 합창을 한다. 자신들의 암울한 운명을 걱정하며 그를 이을 용감한 지도자를 보내주실 것을 간구한다. 시몬이 하나님께서 새로운 지도자로 유다 마카베오(시몬의 동생)를 세워주셨다고 공포하고 모두 무장하여 민족과 종교, 율법을 방어하기 위해 싸우자고 독려한다. 유다가 나타나 조상인 여호수아의 기적을 이야기하며 큰 적과의 대적을 위해 이스라엘인들에게 용기를 내라고 한다. 유다는 아버지의 유언을 생각하며 '자유 아니면 죽음'이라 선언하며 복수를 결심하고 주님께 기도드린다.

서곡Overture

서곡은 두 부분으로 나뉘어 전반부는 지배받는 이스라엘 민족의 슬픈 상황을 나타내고, 후반부는 전쟁의 상황을 빠르게 묘사하고 있다.

1막1장 2곡, 합창(이스라엘인들) : 슬퍼하라, 너희 고통받는 자손들아
Mourn, ye afflicted children

마타티아스의 죽음을 애도하며 비통함을 거룩하게 묘사한다.

슬퍼하라, 너희 고통받는 자손들아 지배받는 유다에서 괴로움을 당한 자들아 엄숙한 긴장 속에서 슬퍼하며	영웅, 친구, 아버지 더 이상 자유에 대한 희망을 포기합니다

1막1장 3곡, 서창(이스라엘인들) : 형제들아 슬퍼하라Well, may your sorrows, brethren

형제들아 슬퍼하라 모든 비애를 표시하라 네 옷을 찢고 누추한 자루 옷을 입고 재를 머리에 뿌리고 뺨을 눈물로 적셔라 딸들아 네 괴로움에 울어라	큰 탄식이 하늘로 오르도록 네 부드러운 가슴은 뛰고 찢어진다 마타티아스의 창백한 숨이 멈춘 죽음 이 나라의 불행의 슬픈 상징이네

1막1장 5곡, 합창(이스라엘인들) : 시온을 위해 탄식하니For Sion lamentation make

전주부터 점점 하강하는 음으로 강한 탄식을 나타낸다.

시온을 위해 눈물과 말로 탄식하니	눈물이 그렇게 말합니다

1막2장 10곡, 아리아(시몬) : 무장하라, 무장하라, 너희 용맹한 사람들Arm, Arm, ye brave

경쾌한 선율로 슬픈 분위기를 전환하며 전쟁 준비를 알리는 출정의 나팔 소리가 들린다.

무장하라, 무장하라, 너 용맹한 사람아 네 열정을 요구하는 하늘의 고귀한 뜻	민족과 종교, 율법을 방어하기 위해 전능하신 여호와께서 네 손을 강하게 하시리라

1막3장 12곡, 서창(유다) : 위대한 여호수아가 싸울 때When the mighty Joshua fought

친구들아, 조상들의 명성을 통해 보았듯 불 같은 용기로 전쟁에서 공적을 세운 것에 영감을 얻는다 위대한 여호수아가 싸울 때 놀라운 기적이	있었는데 태양이 그의 말에 복종하여 멈추었지 왕들을 멸망시킬 때까지 당신의 힘과 나의 영혼을 앞세워 우리보다 훨씬 큰 적과 대적하리

유다 마카베우스 2막 4장 : 27~52곡

이스라엘인들은 영웅 유다의 이름을 부르면서 그가 싸우는 용맹한 모습을 묘사하며 승리에 환호한다. 유다는 주님이 우리를 구원해 주신 것이라며 모든 영광을 하나님께 돌린다. 장면이 바뀌어 전령이 유다에게 달려와 안티오코스 왕이 고르기아스 장군을 앞세워 이스라엘을 멸망시키고 성전을 없애려 한다고 알린다. 이에 이스라엘인들이 두려워하지만, 시몬이 하나님께서 다시 영광을 드러내실 것이라며 기도한다. 유다가 이스라엘인들에게 무장을 명령하자 그들은 목숨을 다해 자유와 종교, 율법을 지키겠다는 각오를 밝힌다. 시몬이 자신은 성전을 지킬 테니 유다에게 전선을 맡아 달라며 역할 분담을 한다. 이스라엘인들은 성전의 주피터 신과 바

쿠스 신상을 내치고 주님만 숭배하자며 결의를 다진다.

2막1장 27곡, 합창(이스라엘인들) : 적들이 쓰러지네 Fall'n is the foe

전쟁의 상황을 묘사하듯 현이 빠르고 격렬한 움직임을 보인다.

적들이 쓰러지네 용사 유다가 정의의 칼을 휘두를 때마다	주님이시여 당신의 적들이 그렇게 쓰러집니다

2막1장 28곡, 서창(이스라엘 남자) : 승리의 영웅 Victorious hero

승리의 영웅 그의 명성을 말하리라 아폴로니우스는 어떻게 떨어졌는지 그리고 사마리아인들이 모두 도망갔는지 학살의 언덕과 피의 바다를 통해	지도자의 칼과 죽음의 상처와 함께 그대의 용맹이 떨쳐지는 동안 시리아의 자랑인 거만한 세론과 그의 수많은 병사가 유다 앞에서 쓰러졌다

2막1장 37곡, 서창(유다) : 형제들 덕분이오 하늘을 보시오
Thanks to my brethren but look up to Heav'n

형제들 덕분이오 하늘을 보시오 오직 하나님께 이 모든 영광과 찬양을 바치겠소 우리 조상들이 미디안에서	말하지 않았는가 '신과 기드온의 칼'이라고 주님을 위해 이스라엘은 싸웠고 경이로운 구원이 이루어졌지

2막2장 38곡, 아리아(유다) : 전쟁에서 허풍 떠는 사람 Man, who boasts in fight

앞부분은 허풍을 경멸하듯 강하게 노래하고, 뒷부분은 부드럽고 절제된 모습으로 표현한다.

전쟁에서 허풍 떠는 사람 얼마나 부질없는가 거인 같은 힘으로 용기를 냈다고	보이지 않는 손은 꿈도 꾸지 못하리 이 약한 사람을 그분이 지휘하고 이끄심을(반복)

2막2장 40곡, 아리아(이스라엘 여자) : 아, 가엽고 가여운 이스라엘
Ah! wretched, wretched Israel

느린 속도로 하강하는 현의 반주에 따라 슬프게 노래하고 이 선율을 그대로 합창이 이어나간다.

아, 가엾고 가여운 이스라엘 얼마나 밑으로 떨어질 것인가	즐거움에서 낙담의 고통으로 변해가네

2막2장 43곡, 아리아(시몬) : 주님께서 기적을 행하시네 The Lord worketh wonders

이스라엘인들이 절망에 빠져 있을 때 시몬이 격려하는 베이스의 아리아로 매우 기교적인 노래다.

주님께서 기적을 행하시네 그분의 영광 천둥과 같이 드러나리라	두려워 말고 찬양하라

2막3장 45곡, 아리아(유다) : 나팔을 울려라, 너의 은 나팔 소리를
Sound and alarm! Your silver trumpets sound

반주 없이 시작하는데 중반 이후 트럼펫 등 관악 반주가 합류하며 자신감 있는 목소리로 전쟁의 승리를 확신한다.

나팔을 울려라, 너의 은 나팔 소리를 용감한 자들을 불러라	듣고 따르는 자 다시 전장으로 용기 있는 정의로운 자 천 명이여

2막4장 49곡, 서창(이스라엘 남자) : 너희는 하나님을 숭배하라 Ye worshippers of God

너희는 하나님을 숭배하라 제단을 무너뜨리고 올림포스의 주피터를 내치자	상아관을 쓴 바쿠스를 경배하지 않으리 조상들이 알지 못하는 헛된 우상을 경멸하리라

2막4장 51곡, 2중창(이스라엘 남자, 여자)과 합창 : 오, 결코 고개 숙이지 않으리
Oh! Never never bow we down

강한 의지를 보이며 아름다운 화음으로 진행된다.

오, 결코 가치 없는 물건이나 조각된 돌에 고개 숙이지 않으리	오직 홀로 계신 주님께만 경배하리

유다 마카베우스 3막 4장 : 53~68곡

3막은 고르기아스를 무찌르고 승리하여 성전을 되찾고 성전 정화 의식을 거행하며 시작된다. 이스라엘인들은 광명의 기쁨에 메노라 촛불을 밝히며 승리의 노래로 찬양한다. 다시 전령이 들어와 리시아스가 코끼리를 앞세워 대군을 이끌고 온다고 알리자 유다가 이들을 무찌르고 귀환한다. 이때 유명한 합창 '보라, 정복의 영웅이 오신다'가 울려 퍼진다. 이 합창곡은 〈여호수아〉에서 옷니엘의 개선 장면에도 나왔고 찬송가 165장 '주님께 영광'도 이 곡의 선율을 사용하고 있으며 베토벤은 이 곡의 주제로 〈피아노와 첼로를 위한 12변주곡〉을 작곡하기도 했다.

유다는 전쟁에서 전사한 동생을 생각하며 장례식 준비를 한다. 짧은 행진곡이 울리고 이스라엘이 침략을 받으면 로마가 보호해 준다는 동맹 관계가 승인되었음이 알려지며 자유와 평화를 노래하고 모두 '할렐루야, 아멘'으로 마무리한다.

3막1장 53곡, 아리아(이스라엘 남자) : 하늘에 계신 아버지 당신의 영원한 보좌로부터
Father of heaven from the eternal throne

감사의 기도를 거룩하고 경건하게 노래한다.

하늘에 계신 아버지 당신의 영원한 보좌로부터 축복의 눈으로 보시옵소서 우리가 거룩한 제사로 장엄한 빛의 잔치를	준비합니다 우리의 감사하는 마음을 담아 이 제단에 승리의 기쁨을 노래로 바칩니다

3막2장 56곡, 아리아(이스라엘 여자) : 류트와 하프로 잠을 깨우게 하라
So shall the lute and harp awake

성전을 다시 찾고 깨끗이 한 기쁨과 환희에 넘쳐 즐겁게 노래한다.

이새의 아들인 순수한 혈통에서 류트와 하프로 잠을 깨우게 하라	그리고 기운찬 목소리로 천사가 만든 선율 같이 달콤한 목소리로

3막3장 58곡, 합창(이스라엘 청년들, 처녀들) : 보라, 정복의 영웅이 오신다
See, the conqu'ring hero comes

이스라엘 청년들
보라, 정복의 영웅이 오신다
나팔을 불고 북을 울려라
환영식을 준비하고 월계관을 가져오라
그를 위해 승리의 노래를 부르리

이스라엘 처녀들
보라, 거룩한 젊은이가 나선다
피리에 숨을 불어넣고 춤을 이끌어라
빛나는 화환 장미로 꾸미고
영웅의 성스러운 이마에 올려라

3막3장 59곡 : 행진곡

3막4장 66곡, 2중창(이스라엘 남자, 여자) : 오 사랑스러운 평화 O lovely peace
자유와 평화를 찾은 기쁨을 가장 아름다운 선율로 노래한다.

오 사랑스러운 평화여
풍요로운 왕관을 쓰고 오소서
그대의 축복을 온 땅에 펼쳐 주소서
자유로운 양떼로 뒤덮인 언덕을 보라

옥수수 물결 모양으로 웃음 짓는 계곡을 보라
날카로운 전쟁 나팔 소리는 멈추고
오직 자연의 노래가 즐거운 아침을
깨우게 하소서

3막4장 67곡, 아리아(시몬) : 환호하라, 유대인들이여 Rejoice, O Judah
활기찬 전주에 이어 시몬의 기쁨으로 찬양한다.

환호하라, 유대인들이여
케루빔과 세라핌의 하모니가 곁들인

거룩한 노래로 기뻐하라

3막4장 68곡, 합창(이스라엘인들) : 할렐루야 Hallelujah
모두 힘차게 '할렐루야, 아멘'으로 찬양하며 마무리한다.

할렐루야

아멘

베토벤 : 헨델의 '보라, 정복의 영웅이 오신다' 주제에 의한 피아노와 첼로를 위한 12변주곡, WoO. 45

변주곡은 보통 16마디 정도의 특정 주제를 유지하며 선율, 화성, 속도, 음가 등 변화를 주어 다양한 기법으로 12 또는 24차례 주제를 반복하며 연주하는 곡이다. 슈베르트는 우리에게 익숙한 가곡 〈숭어〉를 주제로 〈피아노 5중주〉 4악장을 변주곡 형태로 만들었다. 보통 음악가들은 가장 마음에 드는 주제를 선택하여 비록 자신의 스타일은 아니지만, 당시 유행하는 여러 방식으로 곡을 전개해 나가므로 자신의 작곡 능력을 발휘하며 새로운 면모를 보인다. 당시에는 특정 악기를 능숙하게 다루는 연주자가 있을 경우 그를 위해 해당 악기로 가능한 모든 연주 기교를 포함하여 작곡하기도 한다. 베토벤은 헨델을 워낙 존경하며 평생 깊이 연구했기에 모든 것을 다 이루고 임종이 가까워진 병석에서 "헨델은 모든 작곡가들 가운데 가장 위대하오. 그리고 나는 아직도 그로부터 배울 것이 있소."라고 고백한다. 이로 미루어 볼 때 '보라, 정복의 영웅이 오신다'는 헨델의 오라토리오 중 베토벤이 충분히 감명받을 만한 '불굴의 의지'를 가장 잘 나타낸 승리의 합창곡이기에 이 곡의 주제를 선택하여 12개의 변주로 이루어진 곡을 작곡하여 피아노와 첼로로 연주하도록 한 것이다. 베토벤은 자신의 작품에 OP란 작품번호를 모두 136곡에 붙이는데, 이 곡에 붙은 WoO는 '작품번호 없는 작품Werks ohne Opuszahl'이란 뜻으로 136곡 외에 생전에 출판되지 않았거나 사후 발견된 곡에 붙인 것으로 이같이 WoO 번호가 붙은 곡도 80곡에 이른다.

MEMO

미학의 광채를 두른
믿음의 노래

너희 모든 나라들아 여호와를 찬양하며 너희 모든 백성들아
그를 찬송할지어다 우리에게 향하신 여호와의 인자하심이 크시고
여호와의 진실하심이 영원함이로다 할렐루야

(시117:1~2)

12
시편, 전도서, 아가

루벤스 '하프 연주하는 다윗 왕'

1616, 캔버스에 유채 84.5×69.2cm, 슈테델 미술관, 프랑크푸르트

12

시편, 전도서, 아가

시편에 대하여

누가 이 같은 시를 쓸 수 있을까? 시편은 창세기부터 요한계시록까지 성경의 모든 책을 아우르며 연결한다. 시편은 한 작가에 의한 것이 아닌 왕부터 제사장, 선지자, 무명의 시인과 가수에 이르기까지 다양한 부류의 시편 기자의 개인적인 신앙고백, 탄식, 조국의 역사적 상황에 대한 명철한 인식과 예지력에 의한 구원의 간구와 그 응답에 대한 감사 기도와 찬양 모음집이다. 시편은 상징과 함축된 언어로 쓰였고 암브로시우스Ambrosius(340/397)가 시편을

"밤에는 우리를 지켜주는 무기고,
낮에는 우리를 가르치는 교사며,
두려울 때는 방패고,

거룩함을 지닌 이들에게는 축제며,

고요함의 거울이고, 평화와 화목의 보증이다.”

라 말한 바와 같이 각자 처한 상황에 따라 서로 다른 울림으로 다가오므로 같은 시편이라도 대할 때마다 항상 새로움을 발견할 수 있다.

시편은 유대인들의 삶의 방식이기에 초대 교회 때부터 다양한 형태로 부르게 된다. 탄식과 감사의 '기도Tefilla', '마스길Maskil'이란 교훈과 명상을 담은 시와 '믹담Miktam'이란 참회, 속죄의 시들은 기도의 형태로 읊었고, 여호와의 위대하심과 자비하심을 찬송하는 시는 '찬양Tehillim'으로 드렸는데, 현악기로 연주하는 미즈모르Mizmor, 입으로 노래하는 쉬르Shir와 인도자의 지휘에 따라 함께 맞추어 부르는 합창의 형태로 구분된다. 시편에는 시의 형식과 내용, 사용되는 악기, 음높이, 빠르기, 쉼표와 분위기까지 지정해 놓아 그대로 따랐으니 시편이란 책은 '찬양의 책', 즉 악보라고 할 수 있다.

시편은 기도와 찬양이란 신앙의 두 축을 포함하므로 믿는 자에게 있어 늘 함께해야 하는 호흡과도 같은 책이다. 시편의 전체적인 흐름을 보면, 개인적인 탄식과 감사로 시작하여 이스라엘 민족 공동체에 대한 탄식과 감사로 이어지고, 다음은 민족의 지도자 왕에 대한 약속, 마지막은 여호와 하나님의 위대하심과 자비하심을 찬양하며 마무리하는 구성으로 되어 있다. 시편은 내용에 따라 분류되는 독특한 구조로 전개되고 있어 이를 숙지하면 시편을 이해하는 데 도움이 될 것이다

유대인들의 성경 주석서 미드라시에 따르면, "하나님은 음악을 너무 좋아하셔서 매일 새로운 천사 합창단을 만들어 새로운 노래로 찬양하게 하시고, 이스라엘의 찬양을 들을 때마다 하늘의 천사들을 초청해서 함께 노래하게 하신다."라고 기록되어 있다.

분류	내용 및 구조	해당 시편
개인 탄식시	1인칭 '나'로 지칭하며 개인의 일상사, 병, 무고한 고발, 원수, 피난처에 대한 기도 하나님을 부름 – 탄식과 불평–신뢰와 고백 – 구원의 간구–찬양의 약속	3, 4, 5, 6, 7, 10, 11, 12, 13, 14, 15, 17, 22, 23, 25, 26, 27:7~14, 28, 31, 35, 36, 38, 39, 40, 41, 42, 43, 51, 52, 53, 54, 55, 56, 57, 58, 59, 61, 62, 63, 64, 69, 70, 71, 86, 88, 102, 109, 120, 130, 140, 141, 142, 143
개인 감사시	환난에서 구원받음에 대한 감사, 하나님의 속성과 자비에 대한 감사 시작 : 하나님께 감사 본문 : 감사자의 자기경험–환난과 고난, 탄식과 간구, 응답과 구원 서술 결론 : 하나님의 자비 인정, 영원한 감사의 약속	18, 30, 31, 32, 34, 40:2~12, 41, 60, 66, 92, 100, 107, 116, 118, 138
이스라엘 탄식시	'우리'를 주어로 하나님을 부름–탄식(하나님, 자신, 원수에 대해)–신뢰와 고백(과거의 구원, 회상) – 간구와 관련한 논거–찬양의 약속	4, 58, 60, 74, 77, 79, 80, 83, 89, 90, 94, 106, 123, 125, 126, 129, 137
이스라엘 감사시	'찬양하라'는 요청으로 시작 본문 : 구원의 이유를 설명, 역사 속에서 이스라엘에 행하신 구원에 감사 결론 : 찬양으로 마무리	66:8~12, 67, 124, 129
이스라엘 제왕시	왕의 등극이나 직분에 관한 내용 신탁–왕에 대한 약속 왕에 대한 안녕과 번영 기원 제사장, 선지자의 왕을 위한 중보 기도	2, 18, 20, 21, 45, 72, 101, 110, 132, 144:1~11 제왕 등극시 : 왕이 세워지는 상황 2, 72, 101, 110 결혼시 : 45:2~9 전쟁시 : 18, 20, 89, 144
찬양시	하나님의 위대하심과 자비하심을 찬양 예배로의 부름 : '여호와를 찬양하라'로 시작 찬양의 동기와 이유 : '신실로, 참으로'로 시작하여 '여호와를 찬양하리니'라 권고하고 '여호와는 찬양받으리니'로 회상하며 마무리	8, 19, 29, 33, 65, 67, 68, 96, 98, 100, 103, 104, 105, 110, 111, 112, 113, 114, 115, 116, 117, 135, 136, 145, 146, 147, 148, 149, 150 시온시 : 46, 48, 76, 84, 87, 122 여호와 등극시 : 47, 93, 97, 99

시편의 구성

멤링 '그리스도와 노래하고 연주하는 천사들' 3면화 1480, 목판에 유채 164×636cm, 안트베르펜 왕립미술관

중앙 패널의 예수님은 노래하는 천사들 가운데서 오른손으로 축복 표시를 하고 계시며 좌우 패널에 열 천사가 다양한 악기로 음악을 연주한다. 왼쪽 삼각형 모양의 프살테리움Psalterium은 다윗 왕의 상징물로 현을 튕겨 소리 내는 하프시코드의 전신이며, 다음 '천사의 나팔'로 불리는 긴 통 모양의 악기는 활로 현을 긁어 소리 내며 수녀들로 구성된 성가대에서 남성 목소리를 만들어주는 북유럽 악기다. 중앙을 향하는 관악기는 시편에 나오는 쇼파르와 하사르로 지금의 트럼펫, 트롬본의 전신이며 하나님의 권세를 표시하는 '언약의 궤'에 담긴 악기로 중심에 배치되어 있다. 휴대용 오르간은 왼손으로 바람을 넣고 오른손으로 건반을 연주하여 관을 통해 소리를 내는 오르간의 축소판이며 성가 연주를 위해 최초로 공인된 악기다. 하프는 수금과 함께 다윗이 즐겨 연주했던 악기며, 바이올린의 전신인 비올라 다 모레도 보인다. 천사들의 악기는 모든 형태의 현악기와 관악기로 구성되어 있으며, 전통적으로 하나님을 찬양하는 음악에 두드려 소리 내는 타악기는 금기시하고 있음을 보여주고 있다.

괴테나 하이네의 시가 베토벤, 슈베르트, 슈만의 음악을 만났을 때 시의 의미가 우리 마음속에 더 깊이 스며들듯 시편에 음악이 입혀졌을 때 원작이 더욱 더 빛을 발한다는 것을 나는 경험을 통해 느끼고 있다. 시편은 많은 작곡가들로 하여금 악상이 샘솟아 나게 하는 동인으로 작용해 온 텍스트다. 시편은 이미 모든 음악적인 요소를 갖추고 있기에 선율과 화음만 실어주면 그대로 음악이 되기 때문이다. 음악의 형태는 그레고리오 성가부터 단성음악, 다성음악, 화성음악으로 발전하며 크게 변해왔으나 작곡가들은 한결같이 시편을 가사로 사용하고 있다. 오늘날 CCM 또

한 정통 교회음악과 조금 다른 옷을 입고 우리에게 다가오지만 노랫말은 예외 없이 시편을 가장 많이 사용하고 있다. 모쪼록 시편 전문 작곡가라고 칭하기에 부족함이 없는 작곡가들의 음악이 곁들여진 시편을 통하여 시편을 더 넓고, 깊고, 새롭게 이해하는 계기가 되었으면 한다.

라수스 : '참회 시편집Penintential Psalms'

　오를란도 디 라수스Orlando di Lassus(1532/94)는 플랑드르 악파 최후의 작곡가로 어려서부터 곤차가의 궁정 가수로 이탈리아에서 활동하다 24세에 바이에른 공 알브레히트 궁정(뮌헨) 악단의 독창자를 거쳐 악장으로 평생 봉직하며 교회음악 작곡에 열정을 쏟으며 '황금박차의 기사'란 호칭을 얻는다. 라수스는 자신의 음악 여정에 따라 이탈리아의 화성과 베네치아의 화려함을 담은 색채적 화음과 프랑스적 생동감 그리고 독일의 진지함을 모두 수용하며 동시대 이탈리아의 팔레스트리나와 비교되는 명성을 떨친 작곡가다.

　〈참회 시편집〉은 알브레히트 공작의 의뢰로 작곡했는데, 일주일간 매일 세례, 순교, 자선, 용서, 설교, 이웃사랑, 참회와 관련된 회개를 통해 죄 사함을 간구하기 위해 일곱 편의 참회시를 선택하여 5성부의 7곡으로 구성한 작품이다. 각 시편의 내용에 따라 8교회선법 중 정격4선법을 채택한 조성으로 곡의 분위기를 달리하고 단어나 구절에 따른 적절한 합창 기법을 적용하여 묘사하며 각 곡의 끝은 '아버지께 영광Gloria Patri', '태초처럼Sicut erat'으로 마무리하고 있다. 음악사학자 암브로스Ambros, August Wilhelm(1816/76)는 이 곡을 "음악적 표현이 깊고 마음을 사로잡는 경외심을 불러일으키며 한없이 위안을 주고 참회의 정신이 절망적인 회개가 아닌 구속함 없이 힘차게 표현되어 있다."며 극찬하고 있다.

1곡 : 세례	**시편 6** 주여 당신의 분노로 나를 책망하지 마소서	도리아 선법
2곡 : 순교	**시편 32** 허물의 사함을 얻고 그 죄의 가리움을 받는 자는 복이 있도다	
3곡 : 자선	**시편 38** 주여 당신의 노하심으로 나를 책망하지 마소서	프리지아 선법
4곡 : 용서	**시편 51** 나를 긍휼히 여기시며	
5곡 : 설교	**시편 102** 주여 내 기도를 들으시고 나의 부르짖음을 주께 상달케 하소서	리디아 선법
6곡 : 이웃사랑	**시편 130** 주여 내가 깊은 데서 주께 부르짖었나이다	
7곡 : 참회	**시편 143** 주여 내 기도를 들으시며	믹솔리디아 선법

〈참회 시편집〉의 구성

찬양시와 저녁기도

가톨릭 수도원에서 성무일과는 하루 여덟 차례 정해진 시간에 예배드리며 기도하는 하루의 일과다. 새벽 해 뜨기 전 독서의 기도Matutinum를 시작으로 해 뜰 무렵에 아침기도Laudes, 오전 6시 일시경Prima, 오전 9시 삼시경Tertia, 정오에 육시경Sexta으로 오전 일과를 마치면, 오후 3시에 구시경Nona, 해질 무렵에 저녁기도Vespers가 드려지고 이어서 끝기도Completorium로 하루의 일과를 마무리한다. 저녁기도Vespers(晚課)는 일곱 번째 순서에 해당되는 기도로 하루를 마무리하며 감사와 참회하는 마음으로 드리는데, 전례에 따라 다섯 편의 찬양시편(시편 110, 113, 122, 127, 147편)과 성모 찬미가와 마그니피카트Magnificat 7곡을 필수 구성 요소로 하여 곡에 따라 확장된다. 찬양시편은 저녁기도는 물론, 다음과 같은 곡명으로 많은 작곡가들에 의해 곡이 붙여져 여호와를 찬양하고 있다.

110편 : 주께서 말씀하셨다Dixit Dominus

111편 : 내 마음 다하여 주님을 찬송하리라Confitebor Tibi Domine

112편 : 주님을 경외하는 자 복 있나니Beatus vir qui timet Dominum

113편 : 아들이여 여호와를 찬양하라Laudate Pueri

117편 : 주님을 찬양하라Laudate Dominum

122편 : 나는 기쁨에 찼도다Laetatus Sum

127편 : 주께서 세우지 아니하시면Nisi Dominus

147편 : 예루살렘이여 칭송하라Lauda Jerusalem

몬테베르디 : '성모 마리아의 저녁기도Vespro della Bcata Vergine', 1610
– 복되신 동정녀 성모 마리아를 찬미하는 저녁기도

클라우디오 몬테베르디Claudio Monteverdi(1567/1643)는 이탈리아 시칠리 섬 크레모나 출신으로 오페라의 기초를 세워 명성을 얻었다. 그는 베네치아 산 마르코 성당 악장으로 30년간 봉직하며 르네상스와 바로크의 과도기에 균형과 조화를 추구해 정적인 르네상스 음악에서 탈피하여 가톨릭의 반종교개혁 운동으로 교회음악에 더욱 엄격한 규율을 요구하던 시대임에도 불구하고 과감한 동적 리듬과 화성으로 바로크 음악의 방향을 제시한 작곡가다. 〈성모 마리아의 저녁기도〉는 성모 축일의 만과를 위해 저녁기도의 전통에 따라 다섯 개의 찬양시편과 성모 찬미가, 마그니피카트로 구성된 곡으로 1613년 산 마르코 성당에서 초연하여 호평을 받으며 성당의 악장으로 선임되어 30년간 화려한 베네치아 시대를 구가한다.

곡은 서창(시70:1)으로 시작하여 다섯 개의 시편 110, 113, 122, 127, 147편에 의한 6~10성의 합창과 각 시편 사이에 아가, 이사야, 요한일서에서 인용한 가사로

네 곡의 콘체르토, 두 곡의 성모 찬가, 두 곡의 마그니피카트 등 모두 13곡으로 구성되어 있다. 시편의 앞뒤에 그레고리오 성가의 테노르의 안티폰Antiphone이 나오는데, 안티폰은 유대교회당에서 랍비의 선창에 회중이 응답하던 예배 형식의 전통에 따라 가톨릭 교회 성무일과에서 시편 낭독 전후에 그 시편의 내용을 함축한 짧은 서술방식을 그대로 재현하고 있다.

시편과 콘체르토는 독창, 중창, 합창으로 구성된 호모포닉Homophonic한 다성음악과 화려한 멜리스마(여러 음표를 한 음절의 가사로 부르는 성악 기법), 에코 효과 등 다양한 기법을 적용하여 진행되고 있다. 시편 사이에 삽입된 콘체르토는 성악보다 기악 파트에 중점을 두어 다양한 악기의 조합으로 화려함과 선명성이 더욱 부각되는 바로크적 화성을 보여준다. 성모 찬가인 '소나타', 성모를 별Stella로 찬양하는 '경사로다. 바다의 별이여Ave Maria Stella'와 곡의 하이라이트인 7성과 6성 두 곡의 마그니피카트Magnificat는 연주회 규모에 따라 선택하여 연주하도록 배려하고 있다. 이 곡은 기악 파트가 성악의 반주에 그치는 르네상스 음악을 탈피하여 화려하게 개별 악기가 부각되는 바로크적 분위기를 자아내며 아름다운 화성으로 만과의 감사와 참회를 축제적으로 묘사하고 있다.

1곡 서창(6성 합창) : 주여, 우리를 도우러 와주소서Deus in adjutorium

다윗의 시편 70편은 영장으로 한 노래라 명시되어 있듯 서창은 테노르의 독송으로 "하나님이여 나를 건지소서 여호와여 속히 나를 도우소서."(시70:1)로 곡의 시작을 알리며 찬란하게 빛나는 트럼펫의 팡파르와 합창으로 시작된다. 오페라 〈오르페오〉의 서주부인 토카타를 패러디하고 있지만 전혀 다른 분위기로 르네상스 음악의 구태를 벗고 새 시대의 시작을 알리는 강렬함으로 울린다.

오 하나님, 나를 구해주시옵소서	처음부터 그랬듯이 지금도 그리고 앞으로도
주님, 나를 도와주십시오	영원히 그러할 것입니다
영광은 아버지와 아들에게 있도다	아멘 할렐루야
그리고 성령님께	

2곡 시편 110(6성 합창) : 주께서 말씀하셨도다_{Dixit Dominus}

안티폰 제창에 이어 시편 110편의 가사로 6성 합창과 여섯 악기가 통주저음 위에서 화려하고 대담한 변화를 계속하면서 전개되고 다시 안티폰으로 마무리한다.

안티폰	당신은 그 구세주를 우리에게 보내셨도다
당신의 아들을 잉태하신 동정녀	가사
우리에게 악한 삶이 주어질 때	시편 110편

3곡 콘체르토(독창, T) : 나는 검도다_{Nigra Sum}

통주저음의 반주에 의한 테노르 독창으로 아가 1, 2장에서 발췌한 가사를 기초로 기교적인 멜리스마가 구사되고 있다.

예루살렘 딸들아 내가 비록 검으나 아름다우니	겨울이 지나면 비가 끝나고
그러므로 왕은 나를 보고 기뻐하시네	꽃이 땅에 만발하고
나를 그의 방으로 끌고 가서 내게 말하기를	새가 노래하는 시간이 다가오리라
일어나라 내 사랑, 그리고 오라	(아1:4~5, 2:3, 2:11~12)

4곡 시편 113(4성 복합창) : 아들이여 여호와를 찬양하라_{Laudate Pueri}

안티폰 제창 후 시편 113편 1절 '아들이여 여호와의 이름을 찬양하라'가 4성부로 구성된 복합창(두 개의 합창단)인 8성부로 노래된다. 이어 테노르의 독창이 부상하고, 자유롭고 다채로운 리듬의 변화 속에 끝부분에서는 2성부의 테노르의 기악적인 멜리스마가 합하여 안티폰을 반복하며 마무리한다.

안티폰	가사
당신은 예루살렘의 영광이요 기쁨이시며	시편 113편
또한 우리 백성의 자랑이라	

5곡 콘체르토(2중창, S1, S2) : 아름다워라_{Pulchra es}

동정녀 마리아의 승천을 기념하는 대축일(8월 15일) 저녁기도의 안티폰으로 아가 6장 3~4절에 기초하여 두 명의 소프라노와 통주저음의 반주로 부르는 아름다운 노래로 호모포닉한 변화로 전개된다.

당신은 아름답소 나의 사랑하는 이여	군대처럼 강건하게 성장하였노라
예쁘고 온순한 예루살렘의 딸이여	나로부터 당신의 눈을 돌려
당신은 아름답소 나의 사랑하는 이여	그들이 나를 멀리가게 하였네
예쁘고 온순한 예루살렘 사람으로	

6곡 시편 122(6성 합창) : 나는 기쁨에 찼도다Laetatus Sum

안티폰이 낭송되고 시편 122편의 가사로 테노르의 2중창이 호모포닉한 진행과 소프라노 2중창으로 이어지며 화려한 멜리스마로 서로 경쟁하듯 번갈아 진행된다. 6성 합창이 장대하게 울려 퍼지며 마지막을 안티폰으로 마무리한다.

안티폰	당신의 머릿결은 왕의 진홍색과 같도다
아 사랑하는 이여	가사
당신은 맑고 붉게 빛나며	시편 122편

7곡 콘체르토(2성, T, B) : 두 천사가Duo Seraphim

두 천사(테노르)와 통주저음을 위한 모테트로 신기에 가까운 멜리스마와 트릴을 구사하며, 에코 효과도 사용하여 매우 아름답게 노래한다. 요한일서의 가사부터 베이스가 가세하여 곡의 깊이를 더한다.

두 천사가 서로 불러 이르되	아버지와 말씀과 성령 이 세 가지는 하나입니다
거룩하다, 거룩하다, 거룩하다	(요일5:7~8)
만군의 주 하나님	거룩하다, 거룩하다, 거룩하다
그의 영광이 온 땅에 충만하도다(사6:3)	만군의 주 하나님
천국에서 증언하는 이가 셋이니	그의 영광이 온 땅에 충만하도다

8곡 시편 127(5성 복합창) : 주께서 세우지 아니하시면Nisi Dominus

안티폰이 낭송된 후 시편 127편 가사를 두 개의 5성부 복합창으로 10성부가 복잡하게 엮이며 정교한 화성으로 조화를 이루어 진행되고 안티폰이 반복되며 마무리된다.

안티폰	가사
처녀는 다윗의 탑처럼 강하고 힘센 남자의 모든 방패가 씌워졌도다	시편 127편

9곡 콘체르토(6성 합창) : 하나님이여 들어주소서 Audi Coelum

서정적인 독창(T)으로 시작되고 이어서 제2 테노르가 에코 효과로 가담한다. 독창은 다양한 멜리스마적 기교로 곡을 전개해 나가며, 이후 합창 5성부가 가담하여 후반으로 접어들어 차분하게 마무리된다. 에코 효과는 마치 그림의 원근법과 같이 멀리서 들리는 음과 가까운 음이 선명성의 조화를 이루며 음악적 원근의 효과를 발휘한다.

천국의 욕망은 즐거움으로 가득 찬 내 말을 들어주시고 응답하시네 동트는 것처럼 밝게 떠오르는 그녀는 누구인가 달처럼 아름답고 태양처럼 선택되고 하늘과 땅을 즐거움으로 가득 채운다 일찍이 예언자 에스겔이 말하기를 동정녀 마리아는 성스럽고 행복한 문을 통해 죽음을 내몰아 생명을 세우시며	죄악을 극복하기 위해 하나님과 인간을 연결시켜 주시는 이로다 그리하여 우리는 가능한 모든 미덕을 갖추고 영원한 삶을 이루기 위해 힘쓰리라 그리하며 성부와 성자, 성모께서 그에게 매달린 자에게 위로 주시며 축복하리라 오 동정녀 마리아여 영원토록 축복받을 지어다

10곡 시편 147(3, 4성 복 합창) : 예루살렘이여 칭송하라 Lauda Jerusalem

안티폰에 이어 시편 147편의 가사를 3성부와 4성부로 구성된 두 합창단의 복합창으로 7성부가 서로 대화식으로 노래하면서 다시 안티폰으로 마무리한다.

안티폰	가사
만왕의 왕께서 그의 자리에 있으시면 내 달콤한 솔은 그 향기를 발하리라	시편 147편

11곡 소나타(8성 합창) : 성모 마리아의 연도에 의한 소나타

일곱 곡의 가사가 합창과 독창으로 불리는 사이에 기악 간주인 리토르넬로로 악기를 변경하며 구성되어 있다. 1, 2절(합창)–리토르넬로(현악)–3절(합창)–리토르넬로(관악)–4절(S)–리토르넬로(현악)–찬가 5절(A)–리토르넬로(목관)–찬가 6절(B)–찬가 7절(합창)로 진행되는데 균형감을 유지하며

서정미가 넘쳐 흐른다.

거룩한 성모여, 오셔서 우리를 구원해 주소서
지친 자를 강하게 해주시고
우는 자를 위로해 주시며
당신의 백성을 위해 기도해 주소서

목자에게 도움을 주시고
경건한 여인을 감싸주시며
모든 이로 하여금 당신의 성스러운 도움과
축복을 베풀어주소서

12곡 성모 찬가(독창(S)과 8성 합창) : 경사로다, 바다의 별이여 Ave Maria Stella

성모 마리아를 하늘의 별과 같다고 부르는 별칭으로 곡은 3부 형식으로 1부는 오케스트라만으로 연주되고, 2부는 독창(S)과 오케스트라 반주로 '성모 마리아여 우리를 위하여 비소서'를 되풀이한다. 3부는 1부와 같으며 후반에 독창이 추가된다.

우박, 바다의 별, 풍성한 하나님의 어머니
그리고 이제까지 처녀, 천국의 행복한 문
가브리엘의 입에서 이브에게 새 이름을 줍니다
구속의 사슬을 풀고 소경에게 빛을 주며
우리의 병을 쫓아내고 모든 것을 선하게
행합니다
자신이 어머니가 된다는 것을 보여주고
우리를 위해 태어난 사람이
그대를 통해 우리의 기도를 받으십니다

독신 처녀, 모든 것보다 부드럽게
우리를 죄에서 면제하십시오
우리를 온순하고 순수하게 하십시오
우리에게 순수한 생명을 부여하고
안전한 길을 준비하고
예수를 보았을 때 우리는 영원히 기뻐합니다
아버지 하나님을 찬양합시다
높은 곳에서 그리스도께 영광을 돌리고
성령과 함께 삼위일체의 명예 아멘

13곡 마그니피카트1(7성 합창), 마그니피카트2(6성 합창)

안티폰에 이어 누가복음 1장 46~55절 '마리아의 찬가' 각 절로 이루어진 11개 부분과 마지막 기악과 합창의 장대한 '아멘'까지 모두 12절로 된다. 두 곡의 마그니피카트로 구성되는데, 마그니피카트 1은 7성으로 큰 교회의 대규모 성가대와 오케스트라의 협주를 위한 곡이고, 마그니피카트 2는 통주저음으로만 반주되는 소규모 합창단의 연주용이므로 교회 합창단과 오케스트라의 규모에 따라 선택하여 연주된다.

안티폰
성모 마리아를 믿는 자에게 복이 있나니
주께서 말씀하신 대로 당신을 통하여

모든 것이 이루어지이다
가사
눅1:46~55

모차르트 : '구도자의 엄숙한 저녁기도Vesperae sollenes de confessore', K. 339, 1780

볼프강 아마데우스 모차르트Wolfgang Amadeus Mozart(1759/91)는 자신이 어렸을 때 세례를 받았던 잘츠부르크 대성당Dom의 저녁기도Vespers를 위해 〈도미니크의 저녁기도1779〉와 〈구도자의 엄숙한 저녁기도1780〉 두 곡을 작곡한다. 그중 〈구도자의 엄숙한 저녁기도〉는 르네상스 시대 음악가들이 시편에 곡을 붙여 독립된 곡으로 작곡했던 다섯 개의 찬양시편 110, 111, 112, 113, 117편에 마그니피카트를 추가하여 엄숙한 자세로 죄를 참회하며 주님을 찬양하는 저녁기도를 위한 6곡의 모테트 모음곡이다.

1곡 시편 110 : 주께서 말씀하셨다Dixit Dominus

2곡 시편 111 : 내 마음 다하여 주님 찬송Confitebor

3곡 시편 112 : 복 있도다Beatus vir

4곡 시편 113 : 아들이여 여호와를 찬양하라Laudate Pueri

5곡 시편 117 : 주님을 찬양하라Laudate Dominum

단지 두 절로 이루어진 가장 짧은 시편이지만 성경 전체를 함축하고 있는 주님의 우리에 대한 무한한 사랑(헤세드)과 영원한 신실하심에 대한 감사를 담은 찬양이다. 원곡은 독창(S)으로 시편 구절을 부르고 후렴구에 합창이 가세하여 함께하고 아멘으로 마무리한다. 너무 아름다운 선율이기에 거의 모든 합창단이 필수 레퍼토리로 여겨 독립적으로 연주되는 찬양이다.

독창
모든 나라들아 여호와를 찬양하라
모든 백성들이여 전능하신 주님을 찬양하라
여호와의 인자하심이 넘치며

여호와의 진실하심이 영원하여라(시117)
합창
영광이 성부와 성자와 성령께
처음과 같이 이제와 항상 영원하리라 아멘

6곡 : 내 영혼이 주를 찬양하며Magnificat

보티첼리
'마그니피카트의 성모'
1480~1, 패널에 템페라 톤도 118cm, 우피치 미술관, 피렌체

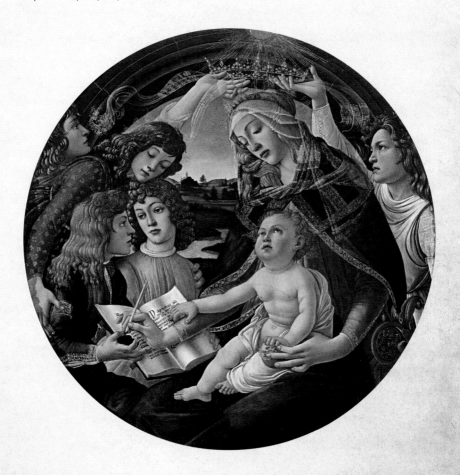

성령의 빛이 톤도Tondo(원형 그림)를 비출 때 천사들이 성모께 왕관을
씌우고 있다. 성모는 한 손으로 아기 예수를 안고 깃털 펜에 천사가 들고 있는 잉크를
찍어 글을 쓰고 있다. 책의 오른쪽은 Magnificat(눅1:46~55)(마리아의 찬가)의 가사가 적혀 있
다. 아기 예수는 수난의 상징인 석류를 쥐고 하늘을 응시하고 있다.

비발디와 시편

안토니오 비발디Antonio Vivaldi(1678/1741)는 베네치아 출신으로 아버지로부터 바이올린을 배우고 수도원에 들어가 25세에 사제 서품을 받는다. 그는 베네치아 빈민 구제원 부속 여자음악학교에서 바이올린 교사, 합주장 및 합창장의 역할을 하며, 학생들을 위하여 많은 곡을 만들어 학교 관현악단으로 하여금 연주하게 하는 등 활발한 음악활동을 한다. 비발디는 당대 명 바이올린 연주자로서 근대 바이올린 협주곡의 기초를 마련하며 79개의 바이올린 협주곡을 비롯한 총 600여 곡의 기악곡을 작곡하고, 베네치아 악파의 영향으로 성악 작곡가로서도 뛰어난 재능을 보여 90여 곡의 오페라와 미사곡, 모테트, 오라토리오를 작곡하는데, 그중 교회음악이 50곡에 달한다.

시편에 붙인 음악은 시편 110편 〈주께서 말씀하시길Dixit Dominus〉, 시편 112편 〈복 있도다Beatus vir〉, 시편 127편 〈주께서 세우지 아니하시면Nisi Dominus〉 등 시편한 절에 곡을 하나씩 붙여 여러 곡으로 구성된 모테트를 작곡하고, 미사곡 중 글로리아 부분을 독립시켜 〈글로리아Gloria〉를 남기고 있다. 이 곡들 모두 비발디 음악의 특징이 잘 반영되어 밝고 힘찬 합창과 절묘한 화성, 서정적인 아리아의 폴리포니와 호모포니 선법이 조화를 이루고 있다. 또한 극적인 패시지와 전원풍의 차분한 패시지를 잘 대비시키면서 기악곡에서 보여주었던 자신의 풍부한 음악 세계를 성악에 그대로 적용하고 있어 이탈리아 바로크 성악의 전형을 보여준다.

비발디 : '주께서 말씀하시길Dixit Dominus', 시편 110, RV 594

다윗은 시편 110편에서 메시아가 오시는 상황을 그리고 있다. 메시아가 오시면 원수를 발 아래 뉘여 다스리시며 새벽 이슬 같은 청년의 모습으로 새로운 미래를 펼쳐 보이신다. 왕으로 오신 메시아는 거룩한 권능의 홀을 손에 잡으시고 우리를 일으키시며 함께 새 시대를 다스리자고 말씀하시고 제사장의 손으로 우리를 만지시며 이적을 심판하시고 영원한 생명수로 우리를 치유하신다며 밝고 희망찬 분위기로 노래한다.

1곡 Allegro : 주께서 말씀하시길Dixit Dominus

> 여호와께서 내 주에게 말씀하시기를

2곡 Largo : 여호와께서 내 주께Donec ponam inimicos tuos

> 내가 네 원수들로 네 발판이 되게 하기까지 너는 내 오른쪽에 앉아 있으라 하셨도다

3곡 Allegro : 권능의 규Virgam virtutis tuae

> 여호와께서 시온에서부터 주의 권능의 규를 주는 원수들 중에서 다스리소서
> 내보내시리니

4곡 Andante : 주권이 네게 있으니Tecum principium

> 거룩한 빛속에 네가 나던 날 주권이 샛별이 돋기 전에 이슬처럼 내 너를 낳았노라
> 너에게 있었으니

5곡 Allegro : 주께서 맹세하신다Juravit Dominus

여호와는 이미 맹세하셨으니 다시는 뉘우치지 않으시리라	너는 멜기세덱의 품위를 따라 영원한 사제니라

6곡 Allegro : 여호와의 오른편에 계시니Dominus a destris tuis

주께서 네 오른편에 계시니	분노의 그 말에 왕들을 부수시리라

7곡 Largo : 뭇 나라를 심판하시리Judicabit in nationibus

이방인들을 판단하시어 주검을 무더기로 쌓으시리라	넓으나 넓은 땅에다가 머리들을 부수어놓으시리라

8곡 Andante : 길가의 시냇물을De torrente

당신은 길 가다가 시냇물을 마시리니	그런 다음 머리를 쳐드시리라

9곡 Allegro : 아버지와 아들께 영광Gloria Patri et Filio

10곡 Allegro : 시작부터 계신 것 같이Sicut erat in principio

비발디 : '복 있도다'Beatus vir, 시편 112, RV 597

시편 112편의 기자는 여호와를 경외하는 자의 복을 이야기하며 믿음으로 사는 자가 누리는 행복하고 풍성한 모습을 전하고 있다. 또한 정직하게 살아갈 때 부와 재물을 허락하시어 후손에게도 복을 내리신다고 노래한다. 성경의 가장 기본 원리임에도 인간의 욕심 때문에 가장 잘 지켜지지 않고 있다. 그래서 많은 음악가들이 이 시편에 곡을 붙여 큰 소리로 강조하는 것은 아닐지….

1곡 : 주님을 경외하는 자 복이 있나니 Beatus vir qui timet Dominum

주님을 경외하는 자 복 있도다	주의 계명을 기뻐하는 자 복 있도다

2곡 : 땅에서 강성함이여 Poteus in Terra

그들의 후손 이 땅에서 강성해지며	정직한 자들의 후손 복받으리

3곡 : 영광과 재물 Gloria est Divitae

영광과 많은 재물이 그 집에 있고	정의로운 행위는 저와 영원토록 있으리

4곡 : 흑암 중에 빛이 일어나 Exortum est in tenebris

정직한 자 흑암에도 비치나니	그는 자비롭고 긍휼이 많으며 의로운 자로다

5곡 : 좋은 사람 Jucundus Homo

늘 은혜를 베풀며 남에게 꾸어주는 자는 잘 되나니	그 하는 모든 일을 공의롭게 하리라 저는 영원토록 흔들리지 않으리

6곡 : 영원히 기억되리로다 In Meroriam Aeterna

정직한 자 영원토록 기억되리라	그는 흉한 소식 듣고 두려워 않으리라

7곡 : 그의 마음 Paratum Cor Ejus

확실한 믿음 가지고 여호와 하나님을 믿기 때문이라 그의 마음 견고해 무서워 않으며 원수들이 패하는 것을 보게 되리라	가난한 사람들 후하게 그가 도와주었으니 의로운 그 행위가 영원히 기억되며 영화롭게 인정받고 존경받으리

8곡 : 사악한 죄인Peccator Videbit

저 악인은 이것을 보고서 크게 분하여 이를 갈며 소멸하나	악인들의 그 희망은 좌절하게 되리라

9곡 : 아버지께 영광Gloria Patri

영광을 성부와 성자와 성령 하나님께 태초부터 지금까지 영원무궁토록	주께 영광 있을지라 아멘

비발디 : '주께서 세우지 아니하시면Nisi Dominus', 시편 127, RV 608

솔로몬 왕이 쓴 성전에 올라가는 노래(시편120~134편) 중 시편 127편은 세상의 온갖 부귀 영화를 다 누린 솔로몬 왕이 우리가 살아가는 의식주, 즉 삶의 모든 것이 하나님에 의하지 않으면 헛되다는 고백이다. 비발디는 사제 직분을 갖고 있으면서 이탈리아 바로크 최고의 작곡자로 칭송받았으며 교회음악에서도 큰 성과를 거두지만, 사제 역할에 충실하지 못했던 자신을 돌아보며 솔로몬의 시에 공감하여 만든 자신의 신앙고백이다.

시편 127편은 〈주께서 세우지 아니하시면Nisi Dominus〉이란 제목으로 많은 음악가들이 곡을 남기는데, 비발디는 현과 콘티누오(통주저음)의 반주와 알토 독창으로 이루어진 9곡으로 구성한다. 현악기의 반주는 그가 합주협주곡에서 보여주었던 실력을 발휘하며 현란한 기교로 시종 긴장감을 북돋는다. 특히 7곡의 반주에 비올라 다 모레를 사용하므로 삼위일체의 숭고한 영광을 색채적으로 묘사하고 있다.

1곡 : 주께서 세우지 아니하시면Nisi Dominus

주님께서 집을 지어주지 아니하시면
그 짓는 이들의 수고가 헛되리라

주님께서 성을 지켜주지 아니하시면
그 지키는 이의 파수가 헛되리라

2곡 : 너희들에게 헛되도다Vanum est vobis

일찍 일어남도 늦게 자리에 듦도

고난의 빵을 먹음도 너희에게 헛되리라

3곡 : 일어나라Surgite postquam sederitis

당신께서 사랑하시는 이에게는 잠을 주신다

4곡 : 잘 때에도 배불리신다Cum dederit dilectis suis somnum

보라, 아들들은 주님의 선물이요

몸의 소생은 그분의 상급이다

5곡 : 화살과 같으니Sicut sagittae in manu potentis

젊은 자의 자식은 장사의 수중의

화살 같으니

6곡 : 복된 사람Beatus vir qui implevit

행복하여라
제 화살통을 화살로 채운 사람

성문에서 적들과 말할 때 수치를
당하지 않으리라

7곡 : 영광이 성부와 성자와 성령께Gloria Patri et Filio

영광이 성부와 성자와 성령께

8곡 : 처음과 같이 이제와 항상 영원히 Sicut erat in principio

처음과 같이 이제와 항상 영원히

9곡 : 아멘 Amen

쉬츠와 시편

하인리히 쉬츠 Heinrich Schütz(1585/1672)는 바흐보다 100년 앞서 출생하여 바로크 초기 독일 프로테스탄트 교회음악의 기초를 다진 작곡가다. 그는 1609년 당시 음악의 선진국인 이탈리아 베네치아로 유학을 가서 복합창의 대가인 조반니 가브리엘리 Giovanni Gabrieli(1557/1612)에게 작곡과 오르간을 배우게 되는데, 가브리엘리는 뛰어난 재능을 발휘한 쉬츠를 수제자로 여겼고 임종 시 자신이 끼고 있던 반지를 쉬츠에게 유품으로 주었다. 그는 4년간의 유학생활을 마친 후 돌아오자 독일 중부의 최대 군주였던 작센 선제후 요한 게오르크 1세의 요청으로 1617년에 드레스덴으로 옮겨 악장에 임명되며 본격적인 작곡활동을 시작한다.

쉬츠는 시편에 가장 많은 곡을 붙여 작품으로서 남긴 작곡가로, 〈다윗 시편집〉에 20편, 〈작은 교회협주곡〉에 56편의 시편을 사용하고 있다. 그는 생애 마지막 작품으로 하나님을 예찬하며 삶의 모든 교훈이 담겨 있는 가장 긴 시편 119편을 가사로 한 12곡의 모테트를 작곡하여 〈백조의 노래〉라 했으니, 시편으로 음악가 생애의 처음부터 중간은 물론, 마무리까지 함께한 진정한 시편 전문 작곡가라 할 수 있다.

쉬츠 : '다윗 시편집'Davids Psalmen, SWV 22~47, 1619

〈다윗 시편집〉은 쉬츠의 두 번째 작품으로 가브리엘리의 복합창의 영향이 그대로 나타나는 모테트 모음집이다. 시편 110편으로 시작하여 6편, 130편으로 이어지는 개인 탄식과 속죄 이후 찬양시로 배열한 총 20편과 후반부 예레미야, 이사야, 시편의 말씀으로 리듬감이 강한 이탈리아 합창곡 형식인 세 곡의 콘체르토와 두 곡의 모테트에 칸초네 한 곡을 추가하여 총 26곡으로 구성한다. 이 작품은 독일의 전통 폴리포니 형식과 이탈리아의 콘체르토 양식을 결합한 쉬츠의 초기 작풍을 대표하며 오묘한 화성과 균형을 갖춘 바로크 스타일의 규범으로 통한다. 또한 〈다윗 시편집〉은 쉬츠 자신에게도 큰 만족을 주어 이후 작품에서 시편 텍스트를 가장 많이 활용하게 되는 계기를 만든 곡이기도 하다.

1곡 110편 : 여호와께서 내 주에게 말씀하시기를, SWV 22

2곡 2편 : 어찌하여 이방 나라들이 분노하며 민족들이 헛된 일을 꾸미는가, SWV 23

3곡 6편 : 여호와여 주의 분노로 나를 책망하지 마시오며, SWV 24

4곡 130편 : 여호와여 내가 깊은 곳에서 주께 부르짖었나이다, SWV 25

5곡 122편 : 사람이 내게 말하기를 여호와의 집에 올라가자 할 때에 내가 기뻐하였도다, SWV 26

6곡 8편 : 여호와 우리 주여 주의 이름이 온 땅에 어찌 그리 아름다운지요, SWV 27

7곡 1편 : 복 있는 사람은 악인들의 꾀를 따르지 아니하며, SWV 28

8곡 84편 : 만군의 여호와여 주의 장막이 어찌 그리 사랑스러운지요, SWV 29

9곡 128편 : 여호와를 경외하며 그의 길을 걷는 자마다 복이 있도다, SWV 30

10곡 121편 : 내가 산을 향하여 눈을 들리라 나의 도움이 어디서 올까, SWV 31

11곡 136편 : 여호와께 감사하라 그는 선하시며 그 인자하심이 영원함이로다, SWV 32

12곡 23편 : 여호와는 나의 목자시니 내게 부족함이 없으리로다, SWV 33

13곡 111편 : 내가 정직한 자들의 모임과 회중 가운데에서 전심으로 여호와께 감사하리로다, SWV 34

14곡 98편 : 새 노래로 여호와께 찬송하라, SWV 35

15곡 100편 : 온 땅이여 여호와께 즐거운 찬송을 부를지어다, SWV 36

16곡 137편 : 우리가 바벨론의 여러 강변 거기에 앉아서 시온을 기억하며 울었도다, SWV 37

17곡 150편 : 할렐루야 그의 성소에서 하나님을 찬양하며, SWV 38

18곡 콘체르토(시103:2~4) : 내 영혼이 주님을 축복합니다, SWV 39

19곡 모테트(렘31:20) : 에브라임은 나의 사랑하는 아들인가, SWV 40

20곡 칸초네(요한 그라만) : 내 영혼은 지금 주님을 찬양합니다, SWV 41

21곡 모테트(시126:5~6) : 눈물을 흘리다, SWV 42

22곡 115편 : 여호와여 영광을 우리에게 돌리지 마옵소서, SWV 43

23곡 128편 : 여호와를 경외하며 그의 길을 걷는 자마다 복이 있도다, SWV 44

24곡 136편 : 여호와께 감사하라 그는 선하시며 그 인자하심이 영원함이로다, SWV 45

25곡 콘체르토(시9:14~16) : 시온은 말하노라, 주께서 나를 버리신다고, SWV 46

26곡 콘체르토(시150:4~6, 148:1, 96:11) : 온 땅이여 여호와께 즐거운 찬송을 부를지어다, SWV 47

마티스
'왕의 슬픔'

1952, 캔버스에 구아슈 색종이 콜라주 292×386cm, 퐁피두센터, 파리

앙리 마티스Henri Matisse(1869/1954)는 르네상스 시대부터 500년간 지속된 원근법, 명암법의 전통을 탈피하여 '캔버스의 평면성'이란 20세기 추상 회화의 혁명을 주도한다. 또한 대상에서 색을 해방하고 순수한 원색과 보색을 대비하는 강렬하고 인상적인 색채를 구현하는 야수주의Fauvisme를 주장하여 "그림을 그린다는 것은 나를 표현하는 것이다."라며 대상의 내재적 가치를 분석해 그 본질을 추구하게 된다. 〈왕의 슬픔〉은 마티스가 죽기 2년 전에 완성한 작품으로 종이에 구아슈(물감)를 칠해 색종이를 만들고 이를 면과 선의 형태로 오려내어 캔버스에 붙이는 콜라주Collage 형태의 작품이다. 작가는 이 과정을 나무나 돌을 깎고 다듬는 조각과 같다고 생각했으며 단순. 경쾌. 자유분방한 색채 감각을 유감없이 발휘하며 평면상에서 회화와 조각의 융합을 보여준 기념비적인 작품이다. 파란색과 핑크의 보색을 배경으로 검은색 꽃무늬 옷을 입은 다윗 왕은 기운 자세로 웅크린 채 수금을 연주하며 노란 나뭇잎 모양으로 흐르는 눈물이 화면 전체에 흩어지고 있다. 자신의 죄로 인해 자식들에게 가해지는 불행을 지켜보는 아버지는 내면적 자책감과 슬픈 마음을 음악으로 달래고 있다. 이는 나이 들고 홀로 되어 휠체어를 타고 새로운 작품활동으로 자신의 열정을 달래는 작가 자신의 모습을 반영하고 있는 것이기도 하다. 옆의 악사는 수금에 맞추어 춤을 추며 손을 들어 탬버린을 치고 있다. 두 발끝을 세우고 음악에 맞추어 옷자락을 휘날리며 춤을 추고 있는 무희의 운동감을 선의 형태로 묘사하고 있다.

쉬츠 : '백조의 노래Schwanengesang', 시편 119, SWV 482~494

시편 119편은 일명 알파벳 시편이라 불리므로 히브리어 알파벳에 대해 알아본다. 히브리어 알파벳은 모두 22자로 구성되며 다음과 같은 특징이 있다.

- 오른쪽에서 왼쪽으로 진행하며 쓰고, 읽는다.
- 모음 없이 모두 22개의 자음으로만 구성되어 있다.
- 알파벳 각 글자는 특정 사물을 의미하며, 숫자가 부여되므로 상징과 숫자를 표시한다. 첫 번째 철자 알레프는 1, 두 번째 베트는 2, 이렇게 3~9까지 순서대로 수가 부여되고, 열 번째부터 순서대로 10, 20, …을 부여하면 18번째 자음에 90이란 숫자가 부여되며, 마지막 네 자음은 100, 200, 300, 400이란 수의 값이 부여된다.
- 히브리어 단어는 단어의 뜻뿐만 아니라 구성된 알파벳의 숫자의 합으로 환산하므로 고유한 수의 값을 갖게 된다. 예를 들어, 히브리어 '그리스도'는 일곱 개의 철자로 구성되며 그 철자가 나타내는 수의 합은 1,480이다.

히브리어로 시를 쓸 때에는 각 절의 첫 자를 히브리어 알파벳 순서로 배열하는 답관체Acrostic Psalms(踏冠體) 형식으로 두운을 맞추고 있다. 시편 119편은 대표적인 답관체 시편으로 8절씩 묶어 히브리어 알파벳 순서에 따라 1~8절까지 모두 첫 번째 자음인 알레프로 시작하고, 9~16절은 두 번째 자음인 베트로 시작하여 22자로 각각 8절씩 구성하여 모두 176절의 시가 완성된다. 이같이 답관체를 적용한 시편 9, 10, 25, 34, 37, 111, 112, 145편과 예레미야 애가 등은 운이 아름답게 맞추어져 있어 작곡가들이 음악을 붙이기에 최적의 조건을 지닌 시로 알려져 있다.

시편 119편에서는 하나님의 말씀을 여호와의 증거, 주의 도, 주의 법, 주의 율례, 주의 모든 계명, 주의 의로운 판단, 주의 말씀, 주의 입의 모든 규례, 진리의 말씀이

란 다양한 표현으로 예찬하며 토라에 기초하여 교훈, 증거, 법도, 율례, 계명, 판단, 말씀, 약속에 대한 삶의 절대적 기준을 제시한다.

〈백조의 노래〉는 쉬츠의 마지막 작품으로 '백조의 노래'란 별명이 곡의 제목이 되었으며 그의 음악 인생과 깊은 신앙심이 농축되어 있다. 이 곡은 시편 119편을 16절씩 나누어 만든 11곡의 모테트와 시편 100편의 1~5절로 만든 한 곡의 모테트, 누가복음 1장 46~55절을 텍스트로 하는 일명 마그니피카트Magnificat라는 마리아의 찬가 '나의 영혼은 주를 찬양합니다'를 포함하여 모두 13곡으로 구성된다. 각 곡은 복합창을 위한 협주적 모테트로 협주곡에서 합창이 독주 악기 역할을 담당하고 오케스트라의 반주가 딸리는 형태로 합창과 오케스트라가 서로 화합하기도 하고 경쟁하기도 하며 긴장감 있게 진행해 나가는데, 초기의 〈다윗 시편집〉에 비해 스케일이 크고 엄숙한 분위기로 쉬츠의 원숙한 면모를 보여주고 있다.

1곡 1~16절 Aleph und Beth : 율법을 따라 행하는 자들은 복이 있음이여, SWV 482

2곡 17~32절 Ghimel und Daleth : 주의 종을 후대하여 살게 하소서, SWV 483

3곡 33~48절 He und Vav : 여호와여 주의 율례들의 도를 내게 가르치소서, SWV 484

4곡 49~64절 Dsaïn und Chet : 주의 종에게 하신 말씀을 기억하소서, SWV 485

5곡 65~80절 Thet und Jod : 여호와여 주의 말씀대로 주의 종을 선대하셨나이다, SWV 486

6곡 81~96절 Caph und Lamed : 나의 영혼이 주의 구원을 사모하기에 피곤하오나, SWV 487

7곡 97~112절 Mem und Nun : 내가 주의 법을 어찌 그리 사랑하는지요, SWV 488

8곡 113~128절 Samech und Aïn : 내가 두 마음 품는 자들을 미워하고, SWV 489

9곡 129~144절 Pe und Zade : 주의 증거들은 놀라우므로 내 영혼이 이를 지키나이다, SWV 490

10곡 145~160절 Koph und Resch : 여호와여 내가 전심으로 부르짖었사오니, SWV 491

11곡 161~176절 Schin und Tav : 고관들이 거짓으로 나를 핍박하오나, SWV 492

12곡 시100:1~5 : 온 땅이여 여호와께 즐거운 찬송을 부를지어다, SWV 493

13곡 독일 마그니피카트Deutsches Magnificat : 내 영혼이 주를 찬양하며, SWV 494

쉬츠는 전통적으로 라틴어 전례로 규정된 마그니피카트에 독일어 가사를 적용하여 이 곡에 '독일 마그니피카트'란 이름을 붙이고 있다.

바흐와 시편

바흐 : 모테트 1번 '새 노래로 여호와께 노래하라', BWV 225, 1727

바흐는 모두 6곡의 모테트를 작곡했는데, 두 곡에 시편을 인용하고 있다. 〈모테트 1번〉은 두 개의 합창단을 위한 가장 화려한 곡으로서 찬양시 149편 1~3절, 150편 2, 6절과 요한 쿠겔만Johann Kugelmann(1495/1542)의 찬송시에서 가사를 인용한 세 곡의 합창곡으로 구성된다. 가사가 죽음에 대한 두려움과 슬픔을 담담히 받아들이고 소망과 기쁨으로 주 하나님을 찬양하라는 것으로 볼 때 이 곡은 누군가의 장례식을 위해 작곡된 것으로 추측된다. 바흐의 수많은 교회음악 작품들이 사후 오랫동안 잊혀 거의 100년 만에 멘델스존에 의해 발굴되어 부활된 작품이 많지만, 〈모테트 1번〉은 예외로 당시부터 교회 합창단의 주요 도전 과제가 될 만큼 계속해서 불려온 곡이다. 모차르트가 죽기 2년 전 바흐가 마지막 27년간 봉직했던 라이프치히 성 토마스 교회를 방문했을 때 교회 합창단이 이 곡으로 환영하자 모차르트는 "이 곡의 어느 한 구석도 놓치지 않으려고 몸 전체가 귀가 된 듯이 긴장하고 있었다."고 말한 바 있다.

첫 곡은 독일 정통 대위법이 구사된 복합창으로 두 합창단이 화려하게 서로 경합하며 힘찬 목소리로 하나님을 찬양한다. 2곡은 코랄과 합창으로 구성되는데 코랄

은 두려움을 극복하고 안식을 간구하며 엄숙하고 숭고하게 진행된다. 이 코랄 선율은 찬송가 1장에 인용되어 주로 예배 시작을 알리는 성가대의 입장 찬송으로 매우 친숙한 곡이다. 이 찬송가가 바흐가 구사한 대위법에 의해 이렇게 훌륭한 합창곡이 될 수 있음이 놀랍다. 마지막 합창은 시편의 마지막 장을 인용하여 대위법과 화려한 멜리스마로 바로크 음악의 특성을 가장 잘 보여주는 이상적으로 구조화된 합창이며 장엄하게 '할렐루야'로 마무리된다.

1곡 합창1, 2 : 새 노래로 여호와께 노래하며Singet dem Herrn ein neues Lied

할렐루야 새 노래로 여호와께 노래하며	시온의 주민은 그들의 왕으로 말미암아
성도의 모임 가운데서 찬양할지어다	즐거워할지어다
이스라엘은 자기를 지으신	춤추며 그의 이름을 찬양하며
이로 말미암아 즐거워하며	소고와 수금으로 그를 찬양할지어다(시149:1~3)

2곡 코랄과 합창1, 2 : 하나님이여, 우리를 지키소서/주께서 우리를 돌보시고
Wie sich ein Vater erbarmet/Gott nimm dich ferner unse

두 개의 합창단에 의한 복합창으로 서로 대화한다.

합창 1	주께서 우리를 돌보시고
하나님이여, 우리를 지키소서	우리는 주께로 나아갑니다
주님이 안 계시면	우리의 연약함을 아시는 주님
우리의 모든 수고가 헛됩니다	우리가 먼지 같음을 주께서는 아십니다
우리의 빛과 방패이신 주여	우리는 다만 마른 풀잎과 같고
우리의 희망을 저버리지 마소서	시든 낙엽과 같습니다
합창 2	바람이 불어오면 아무것도 남아 있지 못하듯
인자하신 아버지, 어린이에게	인생이 왔다가 가는 것을 주께서
자비를 베푸시듯	주장하십니다

3곡 합창1, 2 : 그의 행동으로 주님을 찬양합니다Lobet den Herrn in seinen Taten

> 그의 능하신 행동을 찬양하며
> 그의 지극히 위대하심을 따라 찬양할지어다
> (시150:2)
>
> 호흡이 있는 자마다 여호와를 찬양할지어다
> 할렐루야(시150:6)

멘델스존과 시편

멘델스존Mendelssohn-Bartholdy, Jakob Ludwig Felix(1809/47)은 유대인 가정에서 태어났지만 어릴 때 부모가 유대교에서 프로테스탄트로 개종하게 되어 어려서부터 성경을 가까이할 수 있는 환경에서 성장했다. 그는 21세에 이탈리아로 유학을 갔고 그곳에서 르네상스 시대 팔레스트리나의 다성음악에 매료되어 깊은 관심을 갖게 되었다. 유학에서 돌아온 후 그는 헨델과 바흐 음악에 대해 연구를 많이 하게 되므로 낭만주의 한복판에서 특이하게 교회음악에 많은 관심을 보인다. 특히 멘델스존은 바흐의 〈마태수난곡〉을 발굴하여 바흐 음악이 재평가되는 계기를 만들었다. 그는 교회음악에서 바로크풍의 균형 잡힌 아름다운 선율에 개성이 넘치는 낭만주의적 화성을 입혀 낭만주의 최고의 교회음악 작곡가로서의 역량을 발휘한다.

멘델스존은 시편(42, 95, 98, 114, 115편)에 곡을 붙여 칸타타 형식으로 다섯 개의 〈시편칸타타〉와 시편 2, 22, 43편을 단일 악장으로 하여 세 곡(작품번호 78), 짧은 모테트지만 시편 100편으로 〈주님께 즐거운 찬송을 부를지어다, OP. 106〉을 작곡하여 원숙미가 돋보이는 낭만주의 합창의 진수를 보여준다. 멘델스존은 시편 음악에서 반복에 의한 대비와 낭만주의적 확장으로 효과를 높이고 있는데 음악 밑바탕에 깔려 있는 깊은 신앙심으로 항상 밝고 평화로운 분위기를 이끌어주므로 듣고 있노라면 마음에 평정을 가져다 준다.

멘델스존 : 칸타타 '암사슴이 시냇물을 그리워하듯Wie der Hirsch schreit nach frischem Wasser', 시편 42, OP. 42

이 곡은 시편 42편의 내용으로 소프라노 솔로와 혼성 합창, 여성 합창, 남성 합창 총 7곡으로 구성된다. 멘델스존의 생애 중 가장 행복한 시절인 1837년 신혼여행지에서 네 곡(1, 2, 6, 7곡)을 작곡하여 이듬해 초연했고, 곡의 완성도를 높이기 위해 중간 부분에 3, 4, 5 세 곡을 추가하여 완성시킨 작품이다. 이 곡은 멘델스존의 하나님에 대한 믿음과 복종의 신앙고백으로 부드럽고 온화하며 매우 경건하고 서정적이다. 슈만이 "이 곡은 멘델스존을 최고의 교회음악 작곡가의 위치에 올려 놓았다."라고 평할 정도로 성악은 물론, 한 폭의 목가적인 풍경화를 보는 듯한 섬세한 관현악 반주는 낭만주의 음악의 아름다움과 여유로움을 흠뻑 느끼기에 부족함이 없다.

1곡 합창 : 암사슴이 시냇물을 그리워하듯Wie der Hirsch schreit nach frischem Wasser
혼성 합창 부분으로 가슴을 저미는 듯한 알토의 주님을 그리워하는 염원으로 시작되며, 이어지는 4성부의 간절한 대화에 주님의 모습이 잘 묘사되어 있다.

암사슴이 시냇물을 그리워하듯	어찌하여 이토록 불안해 하는가
하나님, 이 몸은 당신을 애타게 찾습니다	하나님을 기다리라 나를 구해주신 분
어찌하여 이토록 내가 낙심하는가	나의 하나님 나는 그를 찬양하리라

2곡 아리아(S) : 나의 영혼은 하나님을 갈망하네Meine Seele dürstet nach Gott

제 영혼이 하나님을,	언제나 가서 뵈올 수 있겠습니까
제 생명의 하나님을 목말라 합니다	하나님을 언제나 뵈올 수 있겠습니까
그 하나님의 얼굴을	

3곡 서창과 아리아(S) : 내 눈물이 나의 양식되었네Meine Tränen sind meine Speise

| 내 눈물이 나의 양식이 됩니다 | 네 하나님이 어디 계시냐 빈정거리니 |
| 사람들이 내게 온종일 | 낮에도 밤에도 내 눈물이 나의 음식이 됩니다 |

4곡 합창 : 내 영혼아 어찌하여 낙망하느냐Was betrübst du dich, meine Seele

내 영혼아 어찌하여 녹아 내리는가	하나님께 바라라
내 영혼아 어찌하여 녹아 내리며	나 그분을 찬송하게 되리라
내 안에서 신음하느냐	나의 구원, 나의 하나님

5곡 서창(S) : 오 주여, 제 영혼이 제 안에서 낙심하오니
Mein Gott, betrübt ist meine Seele

소프라노 독창의 짧은 곡으로 현악기와 목관 악기의 반주로 이루어진다.

| 제 영혼이 안에서 녹아 내리며(반복) | 당신을 기억하나이다 |
| 요단 땅과 헤르몬과 미살 산에서 | |

6곡 5중창(S, T, T, B, B) : 내 주께서 낮에는 우리를 돌보시고
Der Herr hat des Tages verheissen seine Güte

주님께 찬양과 기도를 드리겠다는 의지가 담긴 경건한 화음이 펼쳐진다.

| 낮 동안 주님께서 당신의 자애를 베푸시면 | 내 생명의 하나님께 기도를 올리네 |
| 나는 밤에 그분의 노래를 | |

7곡 합창(4, 5성) : 내 영혼아 어찌하여 낙망하느냐Was betrübst du dich, meine Seele

4곡의 시작 부분과 가사와 선율은 같지만 반복되는 시편의 내용을 더 강조하려는 의도가 담긴 듯한 5성부의 합창으로 편성하여 더욱 웅장하게 시작하며, 이어지는 4성부의 합창은 이 곡 전체 프레이즈의 끝을 향하여 흔들림 없이 절도 있게 하나님을 찬양한다.

| 내 영혼아 어찌하여 녹아 내리는가 | 내 영혼아 어찌하여 녹아 내리며 |

| 내 안에서 신음하느냐 | 나 그분을 찬송하게 되리라 |
| 하나님께 바라라 | 나의 구원, 나의 하나님 |

멘델스존 : 칸타타 '와서 주님께 찬양하세'Kommt, lasst uns anbeten', 시편 95, OP. 46

이 곡은 독창, 합창, 오케스트라 반주로 5곡으로 구성된 바로크풍의 지극히 낭만적인 작품으로 멘델스존은 아름다운 선율과 개성이 넘치는 화성에 무반주 및 오케스트라 반주까지 다양한 시도를 하여 낭만주의 최고의 합창 작곡가로서의 역량을 발휘하고 있다.

1곡 합창 : 오라, 우리가 여호와께 노래하며Kommt, lasst uns anbeten

| 오라, 우리가 여호와께 노래하며 | 우리의 구원의 반석을 향하여 즐거이 외치자(시95:1) |

2곡 합창 : 우리가 감사함으로 그 앞에 나아가며Kommet herzu, lasst uns dem Herrn frohlocken

| 우리가 감사함으로 그 앞에 나아가며 | 시를 지어 즐거이 그를 노래하자(시95:2) |

3곡 2중창 : 그의 손 안에 있으며Denn in seiner Hand ist

| 땅의 깊은 곳이 그의 손 안에 있으며 | 산들의 높은 곳도 그의 것이로다(시95:4) |

4곡 합창 : 바다도 그의 것이라Denn sein ist das Meer

| 바다도 그의 것이라 그가 만드셨고 | 육지도 그의 손이 지으셨도다(시95:5) |

5곡 독창(T)과 합창 : 너희가 오늘 그의 음성을 듣거든 Heute, so ihr seine Stimme höret

그는 우리의 하나님이시고 우리는 그가 기르시는 백성이며	그의 손이 돌보시는 양이기 때문이라 너희가 오늘 그의 음성을 듣거든(시95:7)

멘델스존 : 칸타타 '새 노래로 여호와께 찬송하라 Singet dem Herrn ein neues Lied',
시편 98, OP. 91

이 곡은 출애굽 상황을 노래하는 시로 멘델스존은 가장 위대한 기적을 표현하기 위해 오르간 반주를 사용하며 긴박하고 장대하게 묘사하고 있다.

1곡 Allegro : 새 노래로 여호와께 찬송하라 Singet dem Herrn ein neues Lied

새 노래로 여호와께 찬송하라 그분께서 기이한 일을 행하사	그분의 오른손이 그분의 거룩한 팔이 승리를 가져오시리라(시98:1~2)

2곡 Andante lento(2중창과 합창) : 주님은 그의 구원을 선포하셨습니다
Der Herr lasst sein Heil verkundigen

이스라엘의 집에 베푸신 인자와 성실을 기억하라	우리 하나님의 구원을 세상 땅 끝까지 모두 보았도다(시98:3~4)

3곡 Andante con moto : 주님께 부르짖으라 Jauchzet dem Herrn

수금으로 여호와를 노래하라 수금과 음성으로 노래할지어다	나팔과 호각 소리로 왕이신 여호와 앞에 즐겁게 소리칠지어다(시98:5~6)

4곡 Allegro : 세상을 심판하시리라 Es wird den Erdkreis richten

> 주님 앞에서 환호하라
> 세상을 다스리시는 그분께서 오시리라
>
> 그분은 의로 세상을 심판하시며
> 공평으로 백성을 다스리시로다(시98:7~9)

멘델스존 : 칸타타 '이스라엘이 애굽에서 나오며'Da Israel aus Ägypten zog, 시편 114, OP. 51

이 곡은 두 개의 합창단에 의한 복합창과 오케스트라의 반주를 사용하며 4곡으로 구성된다.

1곡 Allegro con moto maestoso : 이스라엘이 애굽에서 나오며Da Israel aus Ägypten zog

> 이스라엘이 애굽에서 나오며 야곱의 집안이
> 언어가 다른 민족에게서 나올 때에
>
> 유다는 여호와의 성소가 되고
> 이스라엘은 그의 영토가 되었도다(시114:1~2)

2곡 Allegro moderato : 바다가 보고 도망하며Das Meer sah und floh

> 바다가 보고 도망하며 요단은 물러갔으니
> 산들은 숫양들 같이 뛰놀며
>
> 작은 산들은 어린 양들 같이 뛰었도다
> (시114:3~4)

3곡 Grave : 바다야 네가 도망함은 어찌함이며Was war dir, du Meer, daß du flohest

> 바다야 네가 도망함은 어찌함이며
> 요단아 네가 물러감은 어찌함인가
> 너희 산들아 숫양들 같이 뛰놀며
>
> 작은 산들아 어린 양들 같이 뛰놂은
> 어찌함인가(시114:5~6)

4곡 Con moto : 주님 앞에 땅이 흔들리다Vor dem Herrn bebte die Erde

> 땅이여 너는 주 앞 곧 야곱의 하나님 앞에서
> 떨지어다
>
> 그가 반석을 쳐서 못물이 되게 하시며
> 차돌로 샘물이 되게 하셨도다(시114:7~8)

멘델스존 : 칸타타 '주님, 저희에게가 아니라'Non Nobis, Domine﹐ 시편 115, OP. 31

이 곡은 1830년 멘델스존의 누나 파니 멘델스존의 생일에 맞추어 작곡된 것으로 멘델스존이 최초로 시편에 곡을 붙인 작품이다. 처음에는 불가타 성경의 라틴어 텍스트를 사용했으나 5년 후 멘델스존이 직접 독일어로 번역한 텍스트를 사용하여 개작한 후 출판되었다. 〈주님, 저희에게가 아니라〉는 바흐의 코랄의 전통을 잇는 곡으로 시편의 마지막이 죽음의 침묵과 삶을 위한 기도를 연상시키는 큰 감동으로 몰고 가는 8성의 무반주 합창으로 마무리된다.

1곡 합창 : 주님, 저희에게가 아니라Nicht unserm Namen, Herr

주님, 저희에게가 아니라 오직 당신 이름에 영광을 돌리소서	주님은 인자하시고 진실하시기 때문에 그 이름에만 영광 돌리소서(시115:1)

2곡 2중창과 합창 : 이스라엘은 당신의 희망Israel hofft auf Dich

주님께서 우리를 기억하사 복을 주시되 이스라엘 집에도 복을 주시고	아론의 집에도 복을 주시며(시115:12)

3곡 아리오소 : 너희는 주님께 복을 받으리라Er segne euch

너희는 주님께 복을 받으리라	하늘과 땅을 만드신 그분께(시115:15)

4곡 합창 : 주님을 찬양하는 자들은 죽은 자들이 아니요Die Toten werden dich nicht loben

주님을 찬양하는 자들은 죽은 자들이 아니요 침묵의 땅으로 내려간 자도 아니네 우리는 주님을 찬미하네	이제부터 영원까지 여호와를 송축하리로다 할렐루야(시115:17~18)

리스트와 시편

프란츠 리스트Franz Liszt(1811/86)는 교향시를 창안했고 당대 최고의 피아니스트로 파리의 사교계에서 많은 염문을 뿌렸다. 그는 47세 때 바이마르 궁정의 음악 감독직을 사임하고 속세와 단절하고 머리도 깎고 하급 신부라는 성직을 부여받으며 종교음악 작곡에 전념한다. 리스트 자신이 이 시기를 '명상의 시대'라 이름 붙이고 성직자의 옷을 입고 경건한 생활을 했기에 사진으로 남은 모습에서 항상 근엄한 표정으로 긴 치마 같은 성직자의 옷을 입고 있는 모습을 볼 수 있다. 그는 60세부터 고국 헝가리 국립음악원 교장에 임명되어 부다페스트에서 활동했는데 그 마지막 시기에도 종교음악에 주력하여 〈그리스도Christus〉, 〈성 엘리자베트 이야기〉, 〈미사 솔렘니스〉, 〈헝가리 대관 미사〉, 〈레퀴엠〉 등의 대곡과 〈십자가의 길〉, 〈시편 13, 18, 23, 125, 129, 137편〉, 세 곡의 〈장송 송가〉 등을 남기고 있다. 리스트의 시편 음악도 교향시적인 특징을 보이고 있으며 내용에 따라 독주와 합창 파트는 물론, 반주도 다르게 구성하여 감정의 기복이 큰 후기 낭만주의 음악의 전형을 그대로 보여준다.

리스트 시편 13편 : 주님, 나를 영원히 잊으시나이까
Herr, wie lange willst du meiner so gar vergessen, R. 489
테너 독창으로 '어느 때까지이니까'를 반복하며 고뇌를 토로하고 합창이 가세하여 합창을 동반한 교향시 같은 분위기로 진행된다.

리스트 시편 18편 : 하늘이 하나님 영광을 말해Die Himmel erzahlen die Ehre Gottes, R. 490
남성 합창과 관현악 반주로 힘차게 여호와는 나의 반석임을 고백하며, 행하신 모든 일에 영광이 드러남을 소리 높여 찬양한다.

리스트 시편 23편 : 여호와는 나의 목자시니Mein Gott, der ist mein Hirt, R. 491
하프와 오르간의 인상적인 반주로 이끌며, 테너의 독창은 마치 바그너 오페라의 아리아 같이 극적

으로 시편 23편을 노래한다.

리스트 시편 125편 : 눈물을 흘리며 씨를 뿌리다Qui seminant in lacrimis, R. 492

오르간 반주와 혼성 합창곡으로 〈십자가의 길〉에서 사용된 신비롭고 아름다운 선율이 나온다.

리스트 시편 129편 : 깊은 수렁 속에서Die Profundis, S.16

오르간 반주에 바리톤 독창과 남성 합창곡으로 시종 불협화음과 무조성 음악으로 좀 난해하지만 이는 리스트가 내면적으로 시를 해석하는 방법이기도 하다.

리스트 시편 137편 : 바벨론 강가에서An den Wassern zu Babylon, S.17

조국을 잃고 이방에서 여호와를 찬양할 수 없기에 바벨론 강가의 버드나무 가지에 수금을 걸어 놓고 슬피 울며 바벨론의 멸망을 간구하는 소프라노의 애절한 독창으로 진행하며 후반부에 합창이 가세한다.

드보르자크와 시편

드보르자크 : '성경의 노래Biblické písně', OP. 99

〈성경의 노래〉는 열 개의 시편을 가사로 한 드보르자크Dvořák, Antonin(1841/1904)의 최후의 가곡집으로 신교주의자인 드보르자크가 보헤미안 수도사들에 의해 번역된 체코 프로테스탄트 성경의 시편 텍스트에 자신의 신앙고백을 추가하여 직접 다듬은 가사로 만든 낭만 가곡모음이다. 작곡 동기는 미국 체류 중 전해 들은 세 명의 친한 음악가 구노Gounod, Charles François(1818/1893. 10. 18 사망), 차이콥스키Tchaikovsky, Piotr Ilyitch(1840/1893. 11. 6 사망), 지휘자 한스 폰 뷜로Hans Guido Freiherr von Bülow(1830/1894. 2. 12 사망)의 죽음과 고국에 계신 부친의 건강 악화로 죽음의 한계 앞에서는 인간에게 오직 하나님만이 구원이라는 점을 느끼고 힘든 상황에서 시편을 통해 스스로 위로와 힘을 얻으려고 만든 곡이다. 이 곡에는 결과적으로 회복에 이르게 된다는 그의 진한 신앙고백이 담겨 있다. 당시 드보르자크는 거대한 신대륙을 여행하며 하나님의 무

한한 창조의 능력을 직접 체험하면서 시편을 통해 내면의 정신 세계와 신앙심을 고양시키며 자연스럽게 솟아나는 악상을 시편과 결합시켰다. 이 곡의 아름다운 선율은 시편 특유의 낭송과 매우 잘 어울리며 미국에서 배운 흑인 영가의 강한 호소력을 곡에 적용하여 인상적인 위로와 소망을 전달하고 있는 독특한 작품이다.

1곡 : 여호와께서 다스리시나니 땅은 즐거워하며 Oblak a mrákota jest vůkol Něho(시97:1~6)
주님 앞에서 놀라며 떠는 세상 만물들과 주님의 권세와 영광을 낭송조로 노래한다.

십현금과 비파와 수금에 맞추어	당신 손의 업적에 제가 환호합니다
주님 이름을 찬송합니다	주님, 당신의 업적은 어찌 그리 크신지요
아침에는 당신의 자비를 알리며	당신의 생각들은 어찌 그리 깊으신지요
밤에는 당신의 성실을 알림이 좋기도 합니다	어리석은 자 알지 못하며
주님, 당신께서 하신 일로 저를 기쁘게 하셨으니	무지한 자 깨닫지 못하네

2곡 : 행위가 온전하여 여호와의 율법을 따라 행하는 자들은 복이 있음이여
Skrýše má a paveza má Ty jsí(시119:114~115, 117, 120)

비록 마귀가 유혹하고 악한 무리에게 에워싸여도 주의 말씀대로 살도록 주의 도움을 간구한다.

주님은 나의 피난처시요, 방패시니	내가 주의 구원을 받고
주의 말씀을 의지하렵니다	주님의 교훈이 나의 기쁨이 되도록
악을 저지르는 자들아 내게서 물러가라	위대한 주님, 주께서 내게 가까이 오실 때
나는 주님의 계명을 지키리라 내게 힘을 주소서	주의 힘에 놀라고 두려워합니다

3곡 : 하나님이여 내 기도에 귀를 기울이시고 Slyš, ó Bože, slyš modlitbu mou(시55:1~2, 4~8)
절망의 바다에 빠져들어가면서 주께 탄식하며 외치다가 주의 평안을 누리는 소망의 기도다.

주여, 나의 간절한 기도를 들으소서	불안에 싸여 마음은 두근거리고
나의 간구를 외면하지 마소서	죽음의 전율이 나를 휩싸고 공포가 엄습합니다
오 주여, 나의 말을 들으시고 응답하소서	당신을 부릅니다
내가 절망하고 당신 앞에서 울 때	새처럼 가볍게 날아가게 하소서

더 좋은 세상으로 오르게 하소서	내게 권하소서
아 내가 먼곳으로 날아갈 수 있다면	주여,
고요한 가운데 평안을 누릴 것을	폭풍과 죽음의 공포에서 나를 구하소서

4곡 : 여호와는 나의 목자시니 Hospodin jest můj pastýř(시23:1~4)

전곡 중 가장 단순하면서도 우아한 곡으로 어린 아이 같은 순수한 신앙을 가진 사람에게 부어주시는 주님의 평안을 바라본다.

주는 나의 목자시니 내게 부족함이 없으리로다	내가 비록 음침한 골짜기로 간다 하여도
푸른 풀밭에 나를 쉬게 하시고	재앙을 두려워하지 않으리니
잔잔한 물가로 나를 인도하시어	당신께서 저와 함께 계시기 때문입니다
내 영혼에 생기를 돋우어주시고	당신의 막대기와 지팡이가 제게 위안을
의의 길로 인도하시니 주의 이름 때문입니다	줍니다

5곡 : 나의 반석이신 여호와를 찬송하리로다
Bože! Bože! Píseň novou(시144:9, 145:2~3, 5~6)

같은 선율에 가사를 바꿔 세 번 반복하는 형식으로 튀는 듯한 리듬으로 기쁨을 표현하며 반복해서 주님의 위대하심을 날마다 영원토록 찬양하리라고 고백한다. 같은 음악을 즐겁게 세 번 반복하고 마지막 절에서는 의기양양한 기분으로 매우 강렬하게 노래한다.

주여, 내가 주님께 새 노래를 부르게 하소서	그의 힘과 위대함을, 그의 존엄을,
십현금으로 시편을 찬양하게 하소서	그의 놀라운 위엄을 나 이제 노래하리로다
날마다 주를 찬양하리이다	그러므로 주를 기뻐하라
주께 감사하라 온 세상이 주를 두려워하니	경건하게 그리고 하프로 주께 감사하라
그는 자비롭고 위대하시도다	나와 함께 주를 찬양하라
그의 뜻은 신비하고 그의 선함은 끝이 없도다	주께 새 노래로 찬송하라

6곡 : 하나님이여 나의 부르짖음을 들으시며 Slyš, ó Bože, volání mé(시61:1, 3~4, 63:1, 4)

기쁨이 의심과 근심으로 변해서 주님께 부르짖는다. 그러나 다시 주께서 위로와 회복을 주시리라는 강한 소망으로 바뀐다.

오 아버지 내 기도를 들으소서
자비를 베푸소서
당신만이 나의 믿음이니 전능하사
적으로부터 나를 지키소서
영원히 당신의 장막에 살게 하소서
당신의 날개 아래 나를 보호하소서
아버지여 내게는 당신만이 참신이시요
나는 당신을 일찍이 찾으려 하였나이다

나는 당신만을 갈망하고
당신을 사모하기에 지쳤나이다
여기 이 마른 땅에서 나를 감싸주시니
물도 없는 땅에서 나는 한 평생
당신의 은총을 노래하고 찬송하리다
나는 당신을 향해 두 손을 뻗치나니
주여, 당신을 부릅니다

7곡 : 우리가 바벨론의 여러 강변 거기에 앉아서 시온을 기억하며 울었도다
Při řekách babylonských(시137:1~5)

괴롭히는 자들을 불평하고 비난하고 무시하면서 그들의 파괴적 요구에 무너지지 않을 것을 맹세하며 예루살렘을 그리워한다.

우리는 메마른 강가에 앉아서 통곡합니다
우리가 시온을, 시온을 생각하면서
가까운 버들 숲에 우리의 수금을 걸었나니
이는 우리를 학대하는 자들이 우리를
조용히 비웃으며 의리의 노래를 청하고
웃으며 불렀던 까닭입니다
노래를 불러라 시온의 노래를 불러라
그때 우리는 화답하리로다

아 어떻게 우리가 여기서 노래할 수 있는가
이 축복받지 못한 땅
낯선 땅에서 내가 당신의 거룩한 도상을
잊는다면
오 예루살렘을 잊는다면
오 당신도 나를 잊으소서
내가 당신을 잊는다면 나를 벌하소서

8곡 : 여호와여 나의 영혼이 주를 우러러보나이다
Popatřiž na mne a smiluj se nade mnou(시25:16~18, 20)

지치고 상한 마음으로 주께 고통을 돌아보시고 죄를 사해 주시고 보호하시기를 부르짖는다. 그리고 주님과의 관계 회복을 통한 기쁨으로 끝을 맺는다.

주여 나는 외롭고 괴로우니
내게 돌이키사 나에게 은혜를 베푸소서

내 마음의 근심이 많사오니
나를 고난에서 끌어내소서

> 나의 곤고와 환난을 보시고
>
> 내 모든 죄를 사하소서

> 내 영혼을 지켜 나를 구원하소서
>
> 내가 주께 피하오니 수치를 당하지 않게 하소서

9곡 : 내가 산을 향하여 눈을 들리라 나의 도움이 어디서 올까
Pozdvihuji očí svých k horám(시121:1~4)

용서받고 회복되고 위로받은 자가 주님의 도우심에 대한 사랑과 자비를 노래한다.

> 나의 눈을 들어 산을 우러러 봅니다
>
> 거기서 나를 도우시리로다
>
> 나의 도움은 주께로부터 오도다
>
> 주는 천지를 창조하셨으니

> 보라, 내 발이 미끄러져 실족하지 않도록 하심을
>
> 너를 지키시느라 밤낮으로 주무시지 않도다
>
> 보라, 이스라엘의 보호자는 졸지 않는도다
>
> 이스라엘의 보호자는 결코 아니 주무시느니라

10곡 : 새 노래로 여호와께 찬송하라
Zpívejte Hospodinu píseň novou(시98:1, 4, 7~8, 96:12)

주님의 은혜를 누리고 이제 밖으로 눈을 돌려 세상에 있는 모든 것들을 향해 주님을 즐겁게 찬양하라고 보헤미아의 민요조로 춤추듯 기쁘게 외치는 노래다.

> 새 노래를 부르라 주를 노래하자
>
> 주는 우리에게 많은 기적을 행하셨도다
>
> 이제 환호하고 모두 노래하자
>
> 기뻐 어쩔 줄 몰라 노래하고 환호하라
>
> 바다여, 너의 온 힘을 다하여 용솟음치리라

> 온 땅과 그 땅에 사는 사람들
>
> 물은 소리 내어 흐르고 폭풍우는 휘몰아치고
>
> 산봉우리는 저마다 환호하고 노래하도다
>
> 들판과 평야가 노래 부르게 하라
>
> 모두 환호하라 숲의 나무들도 모두

스트라빈스키와 시편

스트라빈스키 : '시편교향곡Symphony of Psalm', 1930

이고르 스트라빈스키Igor Fedorovich Stravinsky(1882/1971)는 1913년 발레음악 〈불새〉로 당시로선 파격에 가까운 개성과 대담한 수법을 선보여 파리 음악계에 새로운 충격을 던져주었다. 그는 후기 낭만주의의 잔재와 드뷔시, 라벨의 인상주의에 싫증을 느낀 파리의 진보적인 청중과 젊은 작곡가들에게 자극적인 색채감을 지닌 관현악법과 육감적인 리듬으로 큰 지지를 받으며 작곡의 1기를 마친다. 2기에는 영국 잡지에 '바흐로 돌아가라'라는 슬로건을 내세우며 신고전주의Neo Classicism를 표방하는 데 이탈리아 부파Buffa(희가극)의 전통을 현대적으로 계승하고 실내 편성의 관현악이 성악의 반주를 담당하도록 한 퍼셀Purcell, Henry(1659/95)과 헨델을 모방한 오라토리오가 주류를 이룬다. 관현악은 낭만주의 교향곡 형식을 벗어나서 대규모의 대위법적 전개로 구성하고 합창과 기악합주의 대등한 균형을 유지하여 어느 편이 독주고 어느 편이 반주인지 느낄 수 없는 협주적 교향곡 형식을 취하는데 이 새로운 형식으로 〈시편교향곡〉을 작곡한다. 스트라빈스키는 "신의 영광을 위해 작곡된 이 곡은 창립 50주년을 맞는 보스턴 심포니 오케스트라에 바친다."라고 헌사한다. 1940년 이후 3기에는 전쟁을 피해 미국에서 살며 작곡가와 지휘자로서 12음 기법에 의한 종교적이며 자신의 내면의 아폴론적 기질을 표현하고 있다.

〈시편교향곡〉은 전주곡, 2중 푸가, 교향적 알레그로의 내용을 갖는 세 개의 악장으로 구성되어 있고 특이한 악기 편성을 보인다. 관현악곡의 기본 선율을 담당하는 현악기군에 바이올린과 비올라가 빠진 대신 관악기군을 5대로 증편하여 무게감을 더하고 주된 멜로디를 담당하게 하며 저음 현이 리듬을 보조하는 가운데 피아노가

강한 색채를 나타내는 편성으로 세 편의 시를 담고 있다.

1악장 전주곡

관악기의 불협화음과 함께 하나님의 자비를 바라는 죄인의 간절한 기도로 곡이 시작된다. 전곡에 흐르는 긴장감으로 고조되는 관의 울림은 마치 절규에 가까운 열렬한 기도의 분위기를 전해주고 있다.

여호와여 나의 기도를 들으시며	나의 부르짖음에 귀를 기울이소서
나의 부르짖음에 귀를 기울이소서	내가 눈물 흘릴 때에 잠잠하지 마옵소서
내가 눈물 흘릴 때에 잠잠하지 마옵소서	나는 주와 함께 있는 나그네며
나는 주와 함께 있는 나그네며	나의 모든 조상들처럼 떠도나이다
나의 모든 조상들처럼 떠도나이다	(시39:12~13)
여호와여 나의 기도를 들으시며	

2악장 2중 푸가

초연 시 2중 푸가라 명명하고 느린 템포로 주제를 복잡하며 자유스럽게 전개해 나가 바흐를 근대적으로 표현하는 교묘한 수법을 보여준다. 오보에로 시작되는 4성 푸가의 진행에 이어 합창이 경건하고 고요하게 찬송을 허락하신 하나님께 대한 감사를 선율적으로 노래한다.

내가 여호와를 기다리고 기다렸더니	새 노래 곧 우리 하나님께 올릴 찬송을
귀를 기울이사 나의 부르짖음을 들으셨도다	내 입에 두셨으니
나를 기가 막힐 웅덩이와 수렁에서	많은 사람이 보고 두려워하여 여호와를
끌어올리시고	의지하리로다
내 발을 반석 위에 두사 내 걸음을 견고하게	(시40:1~3)
하셨도다	

3악장 교향적 알레그로

스트라빈스키의 다른 음악과 달리 매우 부드럽고 낭만적인 멜로디로 이어지며 마지막 찬양시편 150편 '할렐루야'로 시작하여 합창과 오케스트라가 대조적인 교대를 이루며 표현력의 깊이를 갖고 장대하게 진행하다 '할렐루야'로 마무리된다.

할렐루야 그의 성소에서 하나님을 찬양하며
그의 권능의 궁창에서 그를 찬양할지어다
그의 능하신 행동을 찬양하며
그의 지극히 위대하심을 따라 찬양할지어다
나팔 소리로 찬양하며
비파와 수금으로 찬양할지어다

소고 치며 춤추어 찬양하며
현악과 퉁소로 찬양할지어다
큰 소리 나는 제금으로 찬양하며
높은 소리 나는 제금으로 찬양할지어다
호흡이 있는 자마다 여호와를 찬양할지어다
할렐루야(시150:1~6)

바니타스Vanitas

르네상스 이전 기독교가 지배적이었던 중세에는 인간의 원죄로 그 끝을 죽음이라 했으나 그리스도의 십자가 죽음의 대가로 죄와 죽음에서 구원을 받는다는 전통적 죽음관을 믿고 있었다. 르네상스 시대 신에서 인간으로 그 중심이 이동되며 죽음은 피할 수 없는 인간의 운명으로 받아들여져 항상 '죽음을 기억하고 행하라Memento Mori'는 교훈으로 참된 삶의 자세를 요구하고 있다. 종교개혁 이후 세상에서의 삶은 '인 익투 오쿨리IN ICTU OCULI(눈 깜짝할 사이)' 같이 일시적이므로 세상 온갖 부귀영화를 다 누린 솔로몬 왕의 "헛되고 헛되며 헛되고 헛되니 모든 것이 헛되도다."(전1:2)란 고백을 자각하며 하나님을 경외하고 하나님의 섭리대로 코람 데오 Coram Deo의 삶을 살도록 권면한다. '헛되다'는 히브리어 '헤벨'로 추운 날씨에 입김이나 굴뚝에서 나온 연기가 단 한순간도 유지되지 않고 바로 흩어지듯 부질없는 것임을 플랑드르 화가들은 헛됨Vanitas의 미학을 역설적인 도상으로 화려하게 묘사하므로 우리 삶의 자세에 경각심을 불어넣어 주고 있다.

보엘 '세상의 허무함에 대한 우의화'　　　　　　　　1633, 캔버스에 유채 207×260cm, 릴 미술관, 벨기에

피터르 보엘Pieter Boel(1622/74)은 안트베르펜의 화가로 판화가인 아버지로부터 배우고 이탈리아 유학 시 동물 전문 화가인 카스틸리오네Castiglione, Giuseppe(1688/1766)에게 사사하며 동물과 정물에 대한 뛰어난 관찰력으로 실물을 자세히 관찰하여 세밀하게 묘사한다. 이 작품은 묘사하려는 대상을 안정감 있게 쌓아 올려 해골을 정점으로 피라미드 구도를 만들고 있다. 배경의 조각상들은 이교도의 신전임을 알려주며 하나님과 이미 멀어진 삶을 상징하고 있다. 해골은 명성과 자만심의 상징인 월계관이 씌워져 있고 메멘토 모리의 상징이 된다. 다음 단의 주교의 관, 교황의 티아라, 주교의 홀, 왕관, 지구본, 족제비 털 망토, 보석 장식한 터번은 지상의 권위를 상징하는 물건들로 모두 '바니타스VANITAS'라 새겨진 관 속에 들어갈 운명임을 나타내고 있다. 아래 금박 문양의 은 접시, 조각, 팔레트, 갑옷, 칼, 화살, 탬버린 등 예술과 인간의 일상에서 나은 삶을 위해 추구했던 물건들 모두 헛됨을 말해주고 있다.

브람스와 전도서

브람스 : '4개의 엄숙한 노래'Vier Ernste Gesange', OP. 121

〈4개의 엄숙한 노래〉는 요하네스 브람스Johannes Brahms(1833/97)가 나이 60세에 작곡한 그의 마지막 가곡이다. 브람스는 평생 보살피고 사모하던 스승 슈만Schumann, Robert Alexander(1810/56)의 부인 클라라Clara, Josephine Schumann(1819/96)가 뇌졸중으로 쓰러졌다는 소식을 듣고 그녀의 죽음을 예견하고 작곡에 착수하게 된다. 클라라가 없는 세상은 브람스 자신에게 무의미한 삶이기에 자신의 죽음을 대비한 곡이기도 하다. 브람스는 전도서를 읽으며 인생의 헛됨과 죽음에 대해 진지하게 생각하고 죽음을 통해 하늘의 위로받음은 또 하나의 축복이고 죽음은 삶의 번뇌로부터 해탈이라며 후기 낭만주의 음악가들의 주요 주제인 '죽음의 미화'를 다루고 있다.

두 달 후 브람스는 클라라가 죽었다는 소식을 전해 들었지만, 장례식에 참석하지 않은 채 작곡에 몰두하여 이루어질 수 없었던 그녀와의 숭고한 사랑을 '사랑의 장'이라는 고린도전서 13장을 인용하여 영원 불변한 사랑이 가장 소중한 가치임을 토로하며 곡을 마무리한다.

이 곡은 당연히 클라라에게 바치는 브람스의 사랑이 담긴 마지막 작품이지만, 브람스는 친구인 조각가 막스 클링거Max Klinger(1857/1920)에게 이 곡을 헌정하여 클라라와의 관계에 대한 불미스런 잡음을 차단하므로 죽음 이후에도 그녀를 숭고한 여인으로 온전히 보살핀다. 브람스는 곡이 완성된 이듬해 자신의 예견대로 클라라를 따라 사망하므로 비로소 둘만의 영원한 사랑이 하늘나라에서 이루어진다. 〈4개의 엄숙한 노래〉는 브람스의 다른 가곡과 달리 낭만주의적 감성을 누르고 바로크풍으로 되돌아가 스케일이 크고 엄숙하고 진지한 분위기로 브람스 가곡 중 최고의 걸작이

라 할 수 있을 만큼 절대적인 가치를 보여주고 있는 작품이다.

1곡 : 사람의 아들들에게 임하는 바는Denn es gehet dem Menschen(전3:19~22)

전반적으로 무겁고 진지하게 진행되며 두 부분으로 나뉜다. 인생의 최후와 짐승의 최후를 비교하며 허망함을 노래할 때 비통하고 덧없음을 느리게(안단테) 노래하고, 올바른 삶을 노래할 때 단호함과 확신에 차 빠르게(알레그로) 노래하여 대조를 보이고 있다.

> 인생이 당하는 일을 짐승도 당하나니
> 그들이 당하는 일이 일반이라
> 다 동일한 호흡이 있어서
> 짐승이 죽음 같이 사람도 죽으니
> 사람이 짐승보다 뛰어남이 없음은
> 모든 것이 헛됨이로다
> 다 흙으로 말미암았으므로
> 다 흙으로 돌아가나니
>
> 다 한 곳으로 가거니와
> 인생들의 혼은 위로 올라가고 짐승의 혼은 아래
> 곧 땅으로 내려가는 줄을 누가 알랴
> 그러므로 나는 사람이 자기 일에 즐거워하는 것보다
> 더 나은 것이 없음을 보았나니
> 이는 그것이 그의 몫이기 때문이라
> 아, 그의 뒤에 일어날 일이 무엇인지를 보게 하려고
> 그를 도로 데리고 올 자가 누구이랴

2곡 : 나는 온갖 학대를 보았다Ich wandte mich und sahe an(전4:1~3)

전도자는 히브리어로 '코헬렛'인데 공허한 논리를 앞세우는 자가 아닌 삶의 경험을 진솔하게 전달하는 설교자를 일컫는다. 전도자의 삶을 살아온 브람스는 이 곡에서 차분한 톤으로 자신의 삶을 뒤돌아보고 있다.

> 내가 다시 해 아래에서 행하는 모든 학대를
> 살펴보았도다
> 보라 학대받는 자들의 눈물이로다
> 그들에게는 위로자가 없도다
> 그들을 학대하는 자들의 손에는
> 권세가 있으나
>
> 그들에게는 위로자가 없도다
> 그러므로 나는 아직 살아 있는 자들보다
> 죽은 지 오랜 자들을 더 복되다 하였으며
> 이 둘보다도 아직 출생하지 아니하여
> 해 아래에서 행하는 악한 일을 보지 못한 자가
> 더 복되다 하였노라

3곡 : 오 죽음이여, 고통스러운 죽음이여O Tod, wie bitter bist du(집회서 41장)

집회서는 '시락의 자손 예수의 지혜서'라고도 부르는 외경으로 시락은 예수님의 아버지며 잠언과 같이 교훈적이고 윤리적인 말씀이 담겨 있다. 시작은 장중하게 그라베로 죽음의 비통함을 노래하며, 후반부에서는 죽음이 삶의 번뇌로부터의 해탈임을 위로하듯 차분한 목소리로 들려준다.

오 죽음아
자기 재산으로 편히 사는 인간에게
아무 걱정도 없고 만사가 잘 풀리며
아직 음식을 즐길 기력이 남아 있는 인간에게
너를 기억하는 것이 얼마나 괴로운 일인가

오 죽음아
판단이 궁핍하고 기력이 쇠잔하여
나이를 많이 먹고 만사에 걱정 많은 인간에게
반항적이고 참을성을 잃은 자에게
얼마나 좋은가

4곡 : 아무리 그대들과 천사의 말로써 얘기한들
Wenn ich mit Menschen und mit Engelszungen redete(고전13:1~3, 12~13)

'사랑이 없으면 요란한 징이나 꽹과리'에 크게 요동치던 반주가 점차 잦아들며 영원한 사랑의 중요성을 노래할 때 온화하고 느리게 진행되는데 진지한 어조로 믿음, 소망, 사랑 중 영원한 사랑이 으뜸임을 노래하며 마무리한다.

내가 인간의 여러 언어와 천사의 언어로
말한다 해도 나에게 사랑이 없으면
나는 요란한 징이나 꽹과리 소리에
지나지 않으리
내가 예언하는 능력이 있고
모든 신비와 지식을 깨닫고
산을 옮길 수 있는 큰 믿음이 있다 하여도
나에게 사랑이 없으면 아무것도 아니다
내가 모든 재산을 나누어주고
내 몸까지 자랑스럽게 넘겨준다 해도
나에게 사랑이 없으면 나에게 아무 소용 없으리

우리가 지금 거울에 비친 모습처럼
어렴풋이 보이지만
그때에는 얼굴과 얼굴을 마주볼 것이다
내가 지금은 부분적으로 알지만
그때에는 하나님께서 나를 온전히 아시듯
나도 온전히 알게 될 것이리
그러므로 이제 믿음과 소망과 사랑
이 세 가지는 계속되는데
그 가운데 으뜸은 사랑이라

샤갈과 아가서

샤갈은 아가서를 다섯 개의 연작으로 묘사해 놓은 공간에 '나의 기쁨, 나의 행복 바바에게'라는 서명을 남긴다. 그는 첫 부인 벨라와 사별한 후 딸 이다의 권유로 재

혼하는데 연인 발렌티나 브로드스키(애칭 '바바')와 25살이란 나이 차이에도 사망할 때까지 34년간 긴 시간을 해로하며 아가 연작의 여주인공으로 등장시킨다.

이미 성경메시지 연작을 통해 인류 최고의 궁극적 가치를 자기희생적 사랑, 즉 헤세드(아가페적 사랑)에 두고 있음을 알 수 있듯 사랑은 샤갈이 신봉한 유대 하시디즘 사상의 기반이기도 하다. 샤갈이 "진정한 예술은 사랑 안에서 존재한다. 그것이 나의 스타일이고 나의 종교다."라고 토로한 것 같이 아가서는 샤갈의 상상력을 깊이 자극하기에 충분한 책으로 아가 연작은 구약 이야기를 담은 성경메시지 연작보다 먼저 그려졌다. 샤갈은 아가 연작을 통해 솔로몬 왕과 술람미 여인의 사랑을 자신과 바바의 사랑으로 묘사하고 있다. 샤갈이 성경메시지 연작에서 색이라는 요소를 추상적인 개념으로 나타낸 것과 같이 샤갈은 아가 연작에 모두 벽돌색인 자홍색과 갈색조를 사용한다. 이는 벽돌을 하나하나 쌓아가며 완성된 벽을 이룬다는 점을 사랑이 점점 깊어가는 개념에 접목하여 사랑의 색으로 벽돌색을 선택한 것이다.

아가 연작 다섯 작품은 다음과 같다.

1. 낙원에서의 하루를 즐김(아1:15, 2:10~14)
2. 사랑하는 이의 지극한 아름다움(아2:8~9)
3. 사랑하는 이들의 행복한 결합-사랑의 성취(아3:6~5:1)
4. 예루살렘의 하늘을 나는 그들의 사랑(아4:10)
5. 영원히 빛나는 그들만의 세계(아2:17, 5:6)

다섯 작품 모두 샤갈의 삶의 모습으로 사람들, 공간들과의 관계와 내면의 자아의 모습이 반영되어 있다.

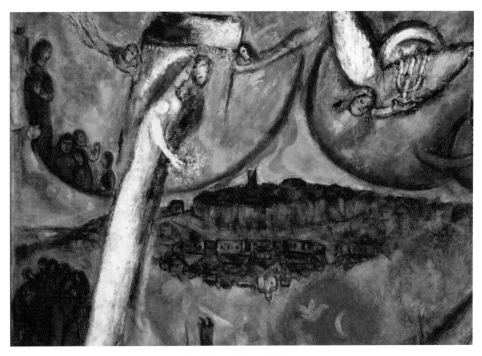

샤갈 아가서 Ⅲ '사랑하는 이들의 행복한 결합–사랑의 성취'

1960, 종이 캔버스에 유채 149×210.5cm, 국립샤갈성경메시지 미술관, 니스

샤갈이 삶의 행복을 표현하는 방식에 따라 내면에 간직했던 소중한 행복을 분산적으로 표현하고 있다. 두 남녀의 사랑이 성취되어 많은 사람들이 환호하는 가운데 결혼식이 치러지고 예루살렘 왕궁으로 향한다. 샤갈의 그림에서 늘 볼 수 있듯 '지상의 중력의 법칙을 벗어난 영원한 사랑'이 적용되어 사랑의 결실을 맺은 두 사람이 공중에 떠서 사랑의 힘으로 중력을 거슬러 오르고 있다. 바바와 두 번째 결혼식에서 느꼈던 지상에서 하늘로 솟아오르는 듯한 행복감을 묘사하고 있다. 신랑과 신부는 천사들의 환송을 받으며 금과 은으로 만든 가마를 타고 예루살렘 성으로 날아간다. 예루살렘 성은 몽 생 미셸 수도원이 물에 비친 모습으로 그리고 있다. 붉은색 토양은 지상이 확장된 현실 세계를 의미하며 바바와 함께 천국으로 가기 전 마지막 순례지라는 몽 생 미셸로 여행하고 싶은 샤갈 내면의 욕구를 분출하고 있다. 우측 하단에 누워 있는 남녀는 지상에 속한 세속적 사랑을 의미한다. 연두색의 송아지를 닮은 사슴은 나무 앞에서 뒤를 돌아 현실 세계를 바라보는 샤갈 자신의 정체성을 의미한다. 금색의 메노라(일곱 촛대)를 들고 있는 천사는 출애굽 한 이스라엘 백성들이 성막의 성소에 두었던 성스러운 물건으로 세상을 밝히는 그리스도의 빛과 연결되는데 천사의 머리 파란색은 신랑의 옷 색깔이고 초록색 얼굴은 사슴과 같은 색으로 샤갈 내면의 모습을 나타낸다. 전체적으로 진홍색을 띤 색조는 사랑의 분위기로 가장 순수하고 완전한 사랑은 하나님이 예수 그리스도를 통하여 세상을 밝게 비춘 사랑임을 이야기하고 있다.

팔레스트리나 : '솔로몬의 아가'Solomon's Song of Songs', 1~29곡

솔로몬은 다윗 왕의 음악적 재능을 그대로 물려받고 모두 1,005개의 노래를 지었다.(왕상4:23) 그중 아가는 솔로몬이 아내로 맞아들인 많은 이방 여인 중 술람미 여인과 나눈 사랑 이야기로 왕의 밀실에서 벌어지는 적나라한 사랑을 묘사한 시다. 아가는 노래 중의 노래Song of Songs라 할 만큼 아름다운 묘사로 전개된다. 이 사랑 이야기는 신약에서 신랑으로 묘사된 예수 그리스도와 그 신부인 성도와 교회를 향한 사랑의 예형으로 볼 수 있다.

팔레스트리나는 르네상스 후기 로마 악파를 대표하는 작곡가로 850곡이 넘는 종교음악을 남겼는데 그중 미사곡만 105곡으로 미사곡을 가장 많이 작곡한 음악가다. 그는 로마 산타 마리아 마조레 성당 악장을 거쳐 성 베드로 대성당의 부속 소년 성가대 악장으로 20년간 봉직하여 '바티칸의 악장'이란 칭호를 얻었으며, 교황 편에 서서 트렌트 공의회가 결정한 전례음악의 개선 운동에 앞장서며 반종교개혁 운동을 옹호하고 로마 악파를 창시하여 이탈리아는 물론, 유럽 전역에 명성을 떨치며 큰 영향력을 발휘한다. 그의 유해는 바티칸의 베드로 묘역 옆에 안장되었고 묘비에 '음악의 왕'으로 명시되는 영광도 얻었다.

팔레스트리나는 젊은 시절 세속적인 내용의 마드리갈을 작곡한 것을 회개하며 용서를 구하는 마음으로 아가서를 선택하여 곡을 붙인다. 많은 작곡가들이 아가서를 주제로 곡을 남기지만, 아가서 1~7장의 텍스트를 그대로 사용하여 교회음악으로 작곡한 경우는 팔레스트리나가 유일하다. 팔레스트리나는 본문의 남녀 간의 사랑 고백과 사랑하는 자에 대한 열정이란 축자적 해석 뒤에 숨어 있는 그리스도와 교회의 사랑 관계라는 비유와 영적 해석에 중점을 두어 가사에 따라 음이 상승 또는 하강하는 텍스트 페인팅 기법과 춤곡 리듬 및 반음계와 불협화음을 사용하여 매

우 자유롭게 마치 마드리갈풍처럼 묘사한다. 하지만 그는 솔로몬의 노래에 의한 모테트로 명시하고 5성부(S, A, T, T, B) 합창 전 29곡을 스토리 전개에 따라 네 부분으로 나누어 그 분위기에 맞는 교회선법을 적용하여 조성과 성부에 변화를 주며 '사랑의 시작과 구혼-자연 속에서 사랑-사랑의 위기, 이별-사랑의 회복'으로 이루어진 한편의 러브스토리를 만든다.

〈솔로몬의 아가〉는 팔레스트리나가 트렌트 공의회의 결정을 준수하여 중세 시대부터 지켜오던 8교회선법에 따라 작곡한 곡이다. 그는 전곡을 4부로 나누고 이야기 전개에 따라 다섯 가지 선법을 적용하여 분위기를 차별화하고 있다.

1부 : 도리아 선법Dorian Mode**-으뜸음 레(D), 고요, 온화, 안정적, 평안, 우아함, 여성적**

서로 자신을 소개하고 사랑을 시작하며 구혼하는 아름다운 상황을 이국적이며 관능적으로 묘사한다.

1곡 합창(5성부, S, A, T, T, B) : 그 사람의 입으로 나에게 입맞추게 하라(아1:1~2)

2곡 합창(5성부) : 나를 끌어 당기소서(아1:3)

3곡 합창(5성부) : 나는 검으나 아름다우니(아1:4~5)

4곡 합창(5성부) : 나의 포도원을 지키지 못하였구나(아1:6~7)

5곡 합창(5성부) : 네가 알지 못하겠거든(아1:8~9)

6곡 합창(5성부) : 네 두 뺨은 아름답구나(아1:10)

7곡 합창(5성부) : 한 봉지 몰약(미르라Myrrha)처럼(아1:13~15)

8곡 합창(5성부) : 보라 사랑하는 자여(아1:16~2:1)

9곡 합창(5성부) : 내가 사랑하는 자여 너는 오직 아름답다(아4:7~8)

10곡 합창(5성부) : 너는 내 마음을 빼앗았구나(아4:9~10)

2부 : 믹솔리디아 선법Mixolydian Mode**－으뜸음 솔(G), 슬픔, 비애, 엄숙, 숭고, 순수**

자연 속에서 서로 사랑을 나누는 목가적인 분위기가 이어진다.

11곡 합창(5성부) : 가시덤불 속의 백합처럼(아2:2~3)

12곡 합창(5성부) : 그는 나를 포도주 저장고로 데려왔다(아2:4~5)

13곡 합창(5성부) : 그의 왼팔로 내 머리를 고이고(아2:6~7)

14곡 합창(5성부) : 내 사랑하는 자의 목소리구나(아2:8~10)

15곡 합창(5성부) : 사랑하는 자여 어서 오라(아2:10~13)

16곡 합창(5성부) : 내 사랑하는 자, 아름다운 자여 일어서라(아2:13~14)

17곡 합창(5성부) : 내 사랑하는 자는 나의 것(아2:16~17)

18곡 합창(5성부) : 일어나서 성안을 돌아다니며(아3:2)

3부 : 하이포에올리아 선법Hypoaeolian Mode**－으뜸음 라(A), 웅대, 장렬**

사랑의 위기에서 이를 극복하려고 다시 찾아나서는 실연의 아픔과 동경을 그린다.

19곡 합창(5성부) : 예루살렘의 딸들아 내가 부탁한다(아5:8~10)

프리지아 선법Phrygian Mode**－으뜸음 미(E), 영원, 신성, 열정, 격정, 남성적**

20곡 합창(5성부) : 그 머리는 순금과 같아(아5:11~12)

21곡 합창(5성부) : 내 사랑하는 자가 자기 동산으로 내려가(아6:2~3)

22곡 합창(5성부) : 아름다워라 내 사랑하는 자(아6:4~5)

23곡 합창(5성부) : 그녀는 누구입니까 새벽 같이 오십니다(아6:9)

24곡 합창(5성부) : 나는 호두 밭에 내려갔다(아6:11)

4부 : 이오니아 선법Ionian Mode**－으뜸음 도(C), 순리, 부드러움, 나약, 나른함**

다시 사랑을 회복하고 아름다운 자연에서 성숙된 사랑을 이어간다.

샤갈
'아가서 연작'

1957~66, 종이 캔버스에 유채, 국립샤갈성경메시지 미술관, 니스

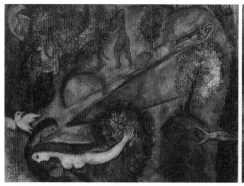

I. 낙원에서의 하루를 즐김 1960, 148×171cm

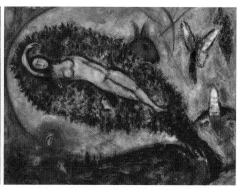

II. 사랑하는 이의 지극한 아름다움 1957, 139×164cm

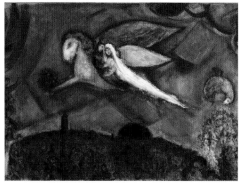

IV. 예루살렘의 하늘을 나는 그들의 사랑 1958, 145×211cm

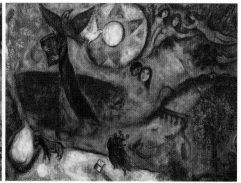

V. 영원히 빛나는 그들만의 세계 1966, 149×210cm

25곡 합창(5성부) : 신에 담긴 그대의 발이 어찌 그리 아름다운가(아7:1~2)

26곡 합창(5성부) : 그대의 두 가슴은(아7:3~5)

27곡 합창(5성부) : 사랑아 네가 어찌 그리 아름다운지, 어찌 그리 화창한지(아7:6~8)

28곡 합창(5성부) : 네 입은 좋은 포도주 같을 것이니라(아7:9~10)

29곡 합창(5성부) : 오라, 내 사랑하는 여인이여 오라(아7:11~12)

Thomas Tallis
Spem in Alium
(40 Part Motet)
*Lamentations,
Motets & Hymns*

Pro Cantione
Antiqua
Mark Brown

alto

CORO Claudio Monteverdi

VESPERS
of 1610

The Sixteen
HARRY CHRISTOPHERS

harmonia mundi
FRANCE
901255

SCHÜTZ
Die sieben Worte
Jesu Christi am Kreuz
*
Les sept paroles
du Christ en croix
*
The Seven Words
of Jesus Christ on the Cross
*
ENSEMBLE
CLEMENT JANEQUIN
LES SAQUEBOUTIERS
DE TOULOUSE

CHACONNE

Buxtehude
Membra Jesu nostri

The Purcell Quartet

Emma Kirkby *soprano*
Elin Manahan Thomas *soprano*
Michael Chance *counter-tenor*
Charles Daniels *tenor*
Peter Harvey *bass*
Fretwork

CHANDOS early music

ARCHIV

HANDEL · SAMSON

Alexander Young · Martina Arroyo · Helen Donath · Sheila Armstrong
Norma Procter · Thomas Stewart · Ezio Flagello

Münchener Bach-Chor · Münchener Bach-Orchester
KARL RICHTER

harmonia mundi

CHARPENTIER
David & Jonathas

GÉRARD LESNE
MONIQUE ZANETTI
JEAN-FRANÇOIS GARDEIL

LES ARTS FLORISSANTS
WILLIAM CHRISTIE

PHILIPS *Digital Classics*

J.S. Bach
MAGNIFICAT
Argenta · Kwella · Brett · Rolfe-Johnson · Thomas
»JAUCHZET GOTT IN ALLEN LANDEN«
Emma Kirkby
Monteverdi Choir
English Baroque Soloists
John Eliot Gardiner

ON PERIOD INSTRUMENTS · AUF ORIGINALINSTRUMENTEN · SUR INSTRUMENTS ANCIENS

HEINRICH IGNAZ FRANZ BIBER
ROSENKRANZ-SONATEN
MYSTERY SONATAS · SONATES DU ROSAIRE
REINHARD GOEBEL

ARCHIV
PRODUKTION

JOHN
PASSION

Johann Sebastian Bach
Reconstruction of Bach's
Passion Liturgy

Dunedin Consort
John Butt

HANDEL
JUDAS MACCABAEUS
Ryland Davies · Felicity Palmer · Janet Baker
John Shirley-Quirk
Wandsworth School Choir
English Chamber Orchestra
SIR CHARLES MACKERRAS

ARCHIV

HAYDN
DIE SCHÖPFUNG
(The Creation)

VIENNA
PHILHARMONIC
AMELING
KRENN
KRAUSE
SPOORENBERG
FAIRHURST
KARL
MÜNCHINGER

DECCA

BERLIOZ
L'ENFANCE DU CHRIST
JANET BAKER,
ERIC TAPPY,
THOMAS ALLEN,
JULES BASTIN,
JOHN ALLDIS
CHOIR

Colin Davis
*Berlioz
cycle*

LONDON SYMPHONY ORCHESTRA
COLIN DAVIS

PHILIPS

부록

01 | 서양음악사·미술사 |

● 서양음악사 요약

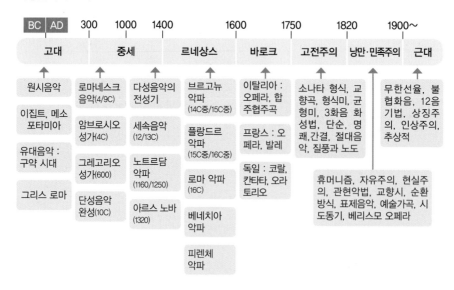

| BC | AD | 300 | 1000 | 1400 | 1600 | 1750 | 1820 | 1900~ |

고대 / 중세 / 르네상스 / 바로크 / 고전주의 / 낭만·민족주의 / 근대

고대
- 원시음악
- 이집트, 메소포타미아
- 유대음악 : 구약 시대
- 그리스 로마

중세
- 로마네스크 음악(4/9C)
- 암브로시오 성가(4C)
- 그레고리오 성가(600)
- 단성음악 완성(10C)
- 다성음악의 전성기
- 세속음악 (12/13C)
- 노트르담 악파 (1160/1250)
- 아르스 노바 (1320)

르네상스
- 브르고뉴 악파 (14C중/15C중)
- 플랑드르 악파 (15C중/16C중)
- 로마 악파 (16C)
- 베네치아 악파
- 피렌체 악파

바로크
- 이탈리아 : 오페라, 합주협주곡
- 프랑스 : 오페라, 발레
- 독일 : 코랄, 칸타타, 오라토리오

고전주의
- 소나타 형식, 교향곡, 형식미, 균형미, 3화음 화성법, 단순, 명쾌,간결, 절대음악, 질풍과 노도

낭만·민족주의
- 휴머니즘, 자유주의, 현실주의, 관현악법, 교향시, 순환방식, 표제음악, 예술가곡, 시도동기, 베리스모 오페라

근대
- 무한선율, 불협화음, 12음기법, 상징주의, 인상주의, 추상적

● 서양미술사 요약

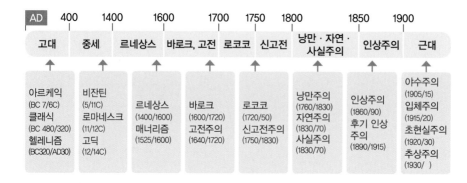

| AD | 400 | 1400 | 1600 | 1700 | 1750 | 1800 | 1850 | 1900 |

고대 / 중세 / 르네상스 / 바로크, 고전 / 로코코 / 신고전 / 낭만·자연·사실주의 / 인상주의 / 근대

고대
- 아르케익 (BC 7/6C)
- 클래식 (BC 480/320)
- 헬레니즘 (BC320/AD30)

중세
- 비잔틴 (5/11C)
- 로마네스크 (11/12C)
- 고딕 (12/14C)

르네상스
- 르네상스 (1400/1600)
- 매너리즘 (1525/1600)

바로크, 고전
- 바로크 (1600/1720)
- 고전주의 (1640/1720)

로코코
- 로코코 (1720/50)
- 신고전주의 (1750/1830)

낭만·자연·사실주의
- 낭만주의 (1760/1830)
- 자연주의 (1830/70)
- 사실주의 (1830/70)

인상주의
- 인상주의 (1860/90)
- 후기 인상주의 (1890/1915)

근대
- 야수주의 (1905/15)
- 입체주의 (1915/20)
- 초현실주의 (1920/30)
- 추상주의 (1930/)

● 고대 음악~바로크 음악

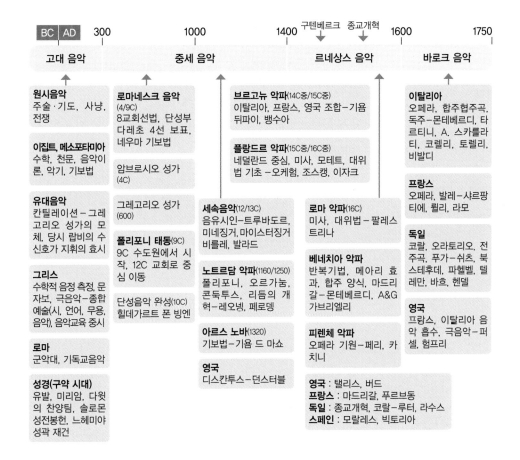

고대 음악 · **중세 음악** · **르네상스 음악** · **바로크 음악**

BC | AD · 300 · 1000 · 1400 · 구텐베르크 · 종교개혁 · 1600 · 1750

원시음악
주술 · 기도, 사냥,
전쟁

이집트, 메소포타미아
수학, 천문, 음악이
론, 악기, 기보법

유대음악
칸틸레이션 – 그레
고리오 성가의 모
체, 당시 랍비의 수
신호가 지휘의 효시

그리스
수학적 음정 측정, 문
자보, 극음악 – 종합
예술(시, 언어, 무용,
음악), 음악교육 중시

로마
군악대, 기독교음악

성경(구약 시대)
유발, 미리암, 다윗
의 찬양팀, 솔로몬
성전봉헌, 느헤미야
성곽 재건

로마네스크 음악
(4/9C)
8교회선법, 단성부
다레초 4선 보표,
네우마 기보법

암브로시오 성가
(4C)

그레고리오 성가
(600)

폴리포니 태동(9C)
9C 수도원에서 시
작, 12C 교회로 중
심 이동

단성음악 완성(10C)
힐데가르트 폰 빙엔

세속음악(12/13C)
음유시인 – 트루바도르,
미네징거, 마이스터징거
비를레, 발라드

노트르담 악파(1160/1250)
폴리포니, 오르가눔,
콘둑투스, 리듬의 개
혁 – 레오넹, 페로뎅

아르스 노바(1320)
기보법 – 기욤 드 마쇼

영국
디스칸투스 – 던스터블

브르고뉴 악파(14C중/15C중)
이탈리아, 프랑스, 영국 조합 – 기움
뒤파이, 뱅수아

플랑드르 악파(15C중/16C중)
네덜란드 중심, 미사, 모테트, 대위
법 기초 – 오케험, 조스캥, 이자크

로마 악파(16C)
미사, 대위법 – 팔레스
트리나

베네치아 악파
반복기법, 메아리 효
과, 합주 양식, 마드리
갈 – 몬테베르디, A&G
가브리엘리

피렌체 악파
오페라 기원 – 페리, 카
치니

영국 : 탤리스, 버드
프랑스 : 마드리갈, 푸르브동
독일 : 종교개혁, 코랄 – 루터, 라수스
스페인 : 모랄레스, 빅토리아

이탈리아
오페라, 합주협주곡,
독주 – 몬테베르디, 타
르티니, A. 스카를라
티, 코렐리, 토렐리,
비발디

프랑스
오페라, 발레 – 샤르팡
티에, 륄리, 라모

독일
코랄, 오라토리오, 전
주곡, 푸가 – 쉬츠, 북
스테후데, 파헬벨, 텔
레만, 바흐, 헨델

영국
프랑스, 이탈리아 음
악 흡수, 극음악 – 퍼
셀, 험프리

성악 형식의 발전

전례 성가	트로프스 시퀀스	오르가눔 디스칸투스 콘둑투스	클라우술라 모테트	비를레 론도 발라드	트레첸토	마드리갈	오라토리오 오페라	칸타타

● 고전주의 음악～근대 음악

	1750	프랑스 혁명 ↓	1820	전기 1850	후기 1900

	고전주의 음악	낭만주의 및 민족주의 음악	근대 음악
	소나타 형식, 교향곡, 형식미, 균형미, 3화음 화성법, 단순, 명쾌, 간결, 절대 음악, 질풍과 노도	휴머니즘, 자유·현실주의, 관현악법, 교향시, 순환 방식, 표제음악, 예술가곡, 시도동기, 베리스모 오페라	무한선율, 불협화음, 12음 기법, 상징주의, 인상주의, 추상적

오스트리아, 독일

- **로코코 : 만하임 학파** 텔레만(1681/1767)
- **빈 고전파** 하이든(1732/1809) 모차르트(1756/91) 베토벤(1770/1827) **북독일 악파** 쿠반츠(1697/1733) 슈타미츠(1717/57) 라이하르트(1752/1814)
- 베버(1786/1826) 슈베르트(1797/1828) 멘델스존(1809/47) 슈만(1810/56)
- 리스트(1811/86) 바그너(1813/83) 부르크너(1824/96) 브람스(1833/97) 말러(1860/1911) 볼프(1860/1903)
- R. 슈트라우스(1825/97) 쇤베르크(1874/1951) 힌데미트(1895/1963)

이탈리아

- D. 스카를라티(1685/1757), 페르골레시(1710/36), 보케리니(1743/1805) 클레멘티(1752/1832), 케루비니(1760/1842)
- 파가니니(1782/1840) 로시니(1792/1868) 도니체티(1797/1848) 벨리니(1801/35)
- 베르디(1813/1901) 레온카발로(1858/1919) 푸치니(1858/1924) 마스카니(1863/1945)
- 레스피기(1879/1936)

프랑스

- 륄리(1632/87), 라모(1683/1764), 고세크(1734/1829) / 쿠프랭(1668/1733), 다캥(1694/1772),
- 마이어베어(1791/1864)
- 베를리오즈(1803/69) 구노(1818/93) 프랑크(1822/90) 생상스(1825/1921) 포레(1845/1924)
- 드뷔시(1862/1918) 라벨(1875/1937) 6인조 메시앙(1908/92)

기타

민족주의

- **러시아** : 글린카(1804/57) 5인조 차이콥스키(1840/93) 라흐마니노프(1873/1943)
- **폴란드** : 쇼팽(1810/49)
- **체 코** : 스메타나(1824/84) 드보르자크(1841/1904)
- **북유럽** : 그리그(1843/1907) 시벨리우스(1865/1957)
- **영 국** : 엘가(1857/1934)
- **스페인** : 알베니스(1860/1909) 그라나도스(1867/1916) 파야(1876/1946)

- **러시아** : 스트라빈스키(1882/1971) 쇼스타코비치(1906/75)
- **동유럽** : 바르토크(1818/1945)
- **영 국** : 브리튼(1913/76)
- **미 국** : 거슈윈(1898/1937) 코플랜드(1900/90)

● 고대 미술 ~ 고전주의 미술

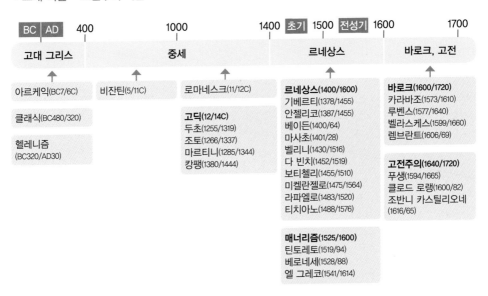

고대 그리스

아르케익(BC7/6C)

클래식(BC480/320)

헬레니즘
(BC320/AD30)

중세

비잔틴(5/11C)

고딕(12/14C)
두초(1255/1319)
조토(1266/1337)
마르티니(1285/1344)
캉팽(1380/1444)

로마네스크(11/12C)

르네상스

르네상스(1400/1600)
기베르티(1378/1455)
안젤리코(1387/1455)
베이든(1400/64)
마사초(1401/28)
벨리니(1430/1516)
다 빈치(1452/1519)
보티첼리(1455/1510)
미켈란젤로(1475/1564)
라파엘로(1483/1520)
티치아노(1488/1576)

매너리즘(1525/1600)
틴토레토(1519/94)
베로네세(1528/88)
엘 그레코(1541/1614)

바로크, 고전

바로크(1600/1720)
카라바조(1573/1610)
루벤스(1577/1640)
벨라스케스(1599/1660)
렘브란트(1606/69)

고전주의(1640/1720)
푸생(1594/1665)
클로드 로랭(1600/82)
조반니 카스틸리오네
(1616/65)

● 로코코 미술 ~ 근대 미술

로코코

로코코(1720/50)
장 앙투안 와토
(1684/1721)
프랑수아 부셰
(1703/70)
위베르 로베르
(1733/1808)

신고전주의

신고전주의
(1750/1830)
그뢰즈(1725/1805)
다비드(1748/1825)
앵그르(1780/1867)

낭만·자연주의, 사실주의

낭만주의
(1760/1830)
고야(1746/1828)
터너(1775/1851)
들라크루아
(1798/1863)

자연주의(1830/70)
밀레(1814/75)

사실주의(1830/70)
쿠르베(1819/77)

나사렛파
라파엘 전파
나비파

인상주의

초기 인상주의
(1860/90)
마네(1832/83)
드가(1834/1917)
모네(1840/1926)
르누아르(1841/1919)
쇠라(1859/91)
로트렉(1864/1901)

후기 인상주의
(1890/1915)
세잔(1839/1906)
로댕(1840/1917)
고갱(1848/1903)
고흐(1853/90)

근대

야수주의(1905/15)
뭉크(1863/1944)
마티스(1869/1954)

입체주의(1915/20)
피카소(1881/1973)
뒤샹(1887/1968)

초현실주의
(1920/30)
마그리트(1898/1967)
달리(1904/1989)

추상주의(1930/)
칸딘스키(1866/1944)
몬드리안(1872/1944)

샤갈(1887/1985)

02

01. 창조

하이든 : 천지창조 1부

01M0000 서곡

01M0001 1곡 서창 : 태초에 하나님이 천지를 창조하셨다
합창 : 하나님의 영이 물 위를 휘돌고
서창 : 그 빛을 보시니 좋게 보여

01M0002 2곡 아리아와 합창 : 사라지네 그 거룩한 빛 앞에서

01M0003 3곡 서창 : 또 창공을 만드시고

01M0004 4곡 아리아와 합창 : 놀라워 주가 하신 일

01M0005 7곡 서창 : 하나님 초목을 창조하시다

01M0006 8곡 아리아 : 거칠던 들은 푸른 초원으로 변하였네

01M0007 12곡 서창 : 밝은 빛으로 찬란한 해가 떠오르니

01M0008 13곡 3중창과 합창 : 저 하늘이 주 영광 나타내고

하이든 : 천지창조 2부

01M0009 14곡 서창 : 저 넓은 바다에는 고기가 생겨 우글거리고

01M0010 15곡 아리아 : 힘센 날개로 저 독수리 높이 나네

01M0011 18곡 3중창 : 오 아름답다 초록색 옷 입은 푸른 언덕들

01M0012 19곡 3중창과 합창 : 전능하신 주 하나님

01M0013 20곡 서창 : 땅의 모든 동물들을 종류에 따라

01M0014 21곡 아리아 : 땅은 만물의 어머니

01M0015 22곡 아리아 : 하늘은 찬란하게 빛나고

01M0016 23곡 서창 : 하나님께서 당신 모습대로 사람을 만들어

01M0017 24곡 아리아 : 고귀한 위엄 지니고

01M0018 27곡 3중창 : 주님만 바라보면서 주 하나님 의지할 때

01M0019 28곡 합창 : 크신 일을 이루셨네, 주 하나님 영원히 찬양하라

01A0000 기베르티 '아담과 이브의 창조', 1425~52

01A0001 미켈란젤로 '천장화', 1508~12

01A0002 미켈란젤로 '빛과 어둠의 분리', 1511

01A0003 미켈란젤로 '땅과 물을 가르심', 1511

01A0004 미켈란젤로 '해, 달, 행성의 창조', 1511

01A0005 기베르티 '천국의 문', 1425~52

01A0000 기베르티 '아담과 이브의 창조', 1425~52

01A0006 미켈란젤로 '아담의 창조', 1510

01A0007 미켈란젤로 '이브의 창조', 1510

01A0008 샤갈 '인간의 창조', 1956~8

02. 심판

하이든 : 천지창조 3부

01M0020 29곡 서주와 서창 : 장밋빛 구름 아름다운 노래 가운데

01M0021 30곡 2중창 : 주 하나님 풍성하심이
합창 : 주 권능 찬양하여라

01M0022 32곡 2중창 : 우아한 배우자

01M0023 34곡 합창 : 우리 주께 찬송하라! 감사하라 크신 일 이루셨네

브리튼 : 노아의 홍수Noye's Fludde(1~14)

01M0024 1곡 주 예수님, 저를 생각해 보십시오

01M0025 2곡 하나님, 이 세상 모든 사람들이 혼돈에 빠졌습니다

01M0026 3곡 모든 일을 마쳤습니다

01M0027 4곡 이제 저는 하나님의 이름으로 시작합니다

01M0028 5곡 아내여, 이 배가 우리를 보호할 것이오

01M0029 6곡 노아, 노아 네 기업을 가져가라

01M0030 7곡 아버지, 안에서 사자, 표범 소리가 들리네요

01M0031 8곡 아내여, 들어오시오! 왜 그들의 말을 믿는가

01M0032 9곡 아직 여기 있는 것이 안전하오

01M0033 10곡 영원한 아버지여, 능력으로 구원하소서

01M0034 11곡 이제 40일이 지났소

01M0035 12곡 노아, 네 아내를 데려가라

01M0036 13곡 노아, 내가 네게 명하노라

01M0037 14곡 높이 있는 넓은 창공

07. 사울, 다윗, 솔로몬 왕

쿠나우 : 성경소나타

07M0158 소나타 1 : 다윗과 골리앗의 싸움
07M0159 소나타 2 : 다윗이 음악으로 사울을 치료함
07M0160 소나타 3 : 야곱의 결혼
07M0161 소나타 4 : 병에서 회복한 히스기야
07M0162 소나타 5 : 이스라엘의 구세주 기드온
07M0163 소나타 6 : 야곱의 죽음과 매장

헨델 : 사울 1막

07M0164 서곡
07M0165 1장 2곡, 합창 : 주님이시여, 당신의 이름이 얼마나 훌륭한지요
07M0166 2장 9곡, 아리아 : 오 왕이여, 당신의 총애를 기쁨으로
07M0167 2장 20곡, 카리용 반주에 의한 신포니아
07M0168 2장 21곡, 서창 : 이 땅의 딸들을 보라
07M0169 3장 22곡, 합창 : 환영합니다 전능하신 왕
07M0170 3장 23곡, 아콤파나토 : 내가 무슨 소리를 들은 것인가
07M0171 3장 24곡, 합창 : 다윗은 만만
07M0172 3장 26곡, 아리아 : 저 놈을 찬양하는 소리를 들으니 분노가 치미네
07M0173 5장 32곡, 아리아 : 주님이시여, 무한한 당신의 자비를
07M0174 6장 39곡, 아리아 : 안 돼요, 잔인한 아버지, 안 됩니다

헨델 : 사울 2막

07M0175 1장 42곡, 합창 : 시기심, 지옥의 맏아들아
07M0176 3장 49곡, 아리아 : 왕이시여, 그 젊은이에게 죄 짓지 마세요
07M0177 3장 50곡, 아리아 : 위대한 여호와께서 살아 계신 한 맹세코
07M0178 6장 60곡, 2중창 : 어떤 박해도 무섭지 않아
07M0179 10장 68곡, 합창 : 오, 분노의 치명적인 결과

헨델 : 사울 3막

07M0180 4장 75곡, 서창 : 너는 어디서 왔느냐
07M0181 4장 76곡, 아리아 : 저주받은 불경한 놈
07M0182 4장 77곡 : 장송 행진곡

07M0183 5장 78곡, 합창 : 슬퍼하라 이스라엘
07M0184 5장 86곡, 합창 : 강한 자여, 당신의 명성을 추구하며 칼을 갈라

샤르팡티에 : 다윗과 요나단, H 490

07M0185 35곡 다윗과 요나단 : 요나단을 구하소서
07M0186 **알레그리 : 미제레레 – 나의 하나님 자비를 베푸소서**

모차르트 : 다윗의 회개, K. 469

07M0187 1곡 합창과 독창 : 나의 약한 목소리로 주님을 부릅니다
07M0188 2곡 합창 : 영광을 노래하자
07M0189 3곡 아리아 : 지금까지 은혜를 모르고
07M0190 4곡 합창 : 여전히 자비로운, 오 하나님
07M0191 5곡 2중창 : 주여 일어나 빛을 발하소서
07M0192 6곡 아리아 : 당신에게 너무 많은 문제들
07M0193 7곡 합창 : 당신이 처벌을 원하면
07M0194 8곡 아리아 : 무서운 어두운 그림자 중에서
07M0195 9곡 3중창 : 내 모든 희망이 여기에
07M0196 10곡 합창과 독창 : 오직 하나님의 희망은 누군가
07M0197 **조스캥 : 모테트 압살롬 나의 아들**

헨델 : 솔로몬 1막

07M0198 1장 2곡, 합창 : 너의 하프와 심벌즈를 울려라
07M0199 1장 4곡, 합창 : 경건한 마음과 거룩한 입으로
07M0200 1장 5곡, 아콤파나토 : 전지전능하신 분, 땅과 하늘을 지배하시네
07M0201 1장 7곡, 아리아 : 신성한 환희가 나의 가슴을 벅차 오르게 하네
07M0202 2장 14곡, 2중창 : 새벽이 오듯이 환영하오
07M0203 2장 21곡, 합창 : 어떤 경솔한 방해자도 방해하지 않기를

헨델 : 솔로몬 2막

07M0204 1장 22곡, 합창 : 향로에서 말려 올라가는
07M0205 3장 28곡, 3중창 : 제 두려움 말로 표현할 수 없어요
07M0206 3장 29곡, 서창 : 내 말을 들으라
07M0207 3장 30곡, 아리아 : 위대한 임금님의 판결
07M0208 3장 32곡, 아리아 : 어찌 내 아이가 잘리는 것을 볼 수 있으리
07M0209 3장 33곡, 아콤파나토 : 이스라엘아, 들어라 왕

09. 이사야, 예레미야

03 | 음악 작품 찾아보기(시대별 작가순) |

04 | 미술 작품 찾아보기(시대별 작가순) |

[매너리즘 시대]

[바로크 시대]

[신고전주의, 낭만주의]

[인상주의]

[근대 미술]

| 인명 |

06 |참고 자료|

골고다에서 본 예수의 삶, 이동원 저, 나침반 출판사, 2003

교회음악 여행, 김한승 신부

교회음악의 역사, 홍 세원 저, 벨로체, 2002

교회음악 이해, 계민주 저, 도서출판 한글, 2003

그라우트의 서양 음악사 상/하, Donald J. Grout 외 2명 저, 민은기 외 2명 역, 이앤비플러스, 2009

단테의 신곡(상, 하) 단테 알리기에리, 최민순 역, 가톨릭출판사, 2013

뒤러와 미켈란젤로 : 주변과 중심, 신준형 저, 사회평론, 2013

레오나르도 다 빈치와 미켈란젤로, 김광우 저, 미술문화, 2016

렘브란트, 성서를 그리다, 김학철 저, 대한기독교서회, 2010

루터와 미켈란젤로 : 종교개혁과 가톨릭개혁, 신준형 저, 사회평론, 2014

르네상스 명작 100선, 김상근, 연세대학교출판부, 2007

르네상스 음악으로의 초대, 김현철 저, 도서출판 음악세계, 2007

르네상스 음악의 명곡, 명반, 김현철 저, 음악세계, 2007

르네상스의 미술가 평전, 조르지오 바사리 저, 이근배 역, 한명, 2000

만나성경(한글개역개정), 성서원, 2010

메시앙 작곡기법, 전상직 저, 음악춘추사, 2005

멘델스존의 오라토리오 연구(사도 바울을 중심으로), 이성은 저, 2003

명화로 읽는 성인전, 고종희 저, 도서출판 한길사, 2013

명화와 함께 읽는 성경 이야기 구약, 헨드릭 빌렘 반 룬 저, 생각의 나무, 2010

명화와 함께 읽는 성경 이야기 신약, 헨드릭 빌렘 반 룬 저, 생각의 나무, 2011

모차르트, 노베르트 엘리아스 저, 박미애 역, 문학동네, 1999

모차르트, 신의 사랑을 받은 악동, 미셸 파루티 저, 권은미 역, 시공사, 2005

미술과 성서, 정은진 저, 예경, 2013

미술관에 간 의학자, 박광혁저, 어비웃어북, 2017

미술관에 간 인문학자, 안현배 저, 어비웃어북, 2016

미술관에 간 화학자, 전창림 저, 어비웃어북, 2013

미술로 읽는 성경, 히타 고헤이 저, 이원두 역, 홍익출판사, 2008

미켈란젤로 미술의 비밀-시스티나 성당 천장화의 해부학 연구, 질송 바헤토 저, 문학수첩 북@북스, 2008

바로크 음악, 클라우드 V. 팔리스카 저, 김혜선 역, 다리, 2000

바흐 : 천상의 선율, 폴 뒤 부셰 저, 권재우 역, 시공사, 1996

바흐(명곡해설 라이브러리 4), 음악의 벗 편집, 음악세계사 역, 2000

베를리오즈(명곡해설 라이브러리 5), 음악의 벗 편집, 음악세계사 역, 2000

베토벤의 삶과 음악 세계, 조수철 저, 서울대학교출판부, 2002

베토벤의 생애, 로맹 롤랑 저, 정성호 역, 양영각, 1984

부활, 유진 피터슨 저, 권영경 역, 청림출판, 2007

브루크너(명곡해설 라이브러리 24), 음악의 벗 편집, 음악세계사 역, 2002

비발디(명곡해설 라이브러리 7), 음악의 벗 편집, 음악세계사 역, 2001

샤갈, 내 영혼의 빛깔과 시, 김종근 저, 평단아트, 2004

서양 미술사, 에른스트 곰브리치 저, 백승길, 이종숭 공역, 예경, 2017

서양 미술사, 에른스트 곰브리치 저, 예경, 2003

서양 미술사를 보다 1, 2권, 양민영 저, ㈜리베르스쿨, 2013

성경과 5대 제국, 조병호 저, 도서출판 통독원, 2011

성화, 그림이 된 성서, 김영희 저, 휴머니스트, 2015

성화의 미소, 노성두 저, 아트북스 초판, 2004

세계 명화 속 성경과 신화 읽기, 패트릭 데 링크 저, 박누리 역, 마로니에북스, 2011

세계 명화 속 숨은 그림 찾기, 패트릭 데 링크 저, 박누리 역, 마로니에북스, 2006

세계명곡해설대사전 전집 18권, 국민음악연구회, 1978

세계미술용어사전, 월간미술, 1999

스트라빈스키(명곡해설 라이브러리 25), 음악의 벗 편집, 음악세계사 역, 2002

시편 어떻게 읽을 것인가, 이태훈 저, 성서유니온교회, 2006

시편의 표제와 음악에 관한 연구, 문성모 목사, 1998

신의 위대한 질문 : 신이 원하는 것은 무엇인가, 배철현, 21세기북스, 2015

19세기 낭만주의 음악, 레이 M. 롱이어 저, 김혜선 역, 2001

아름다운 밤하늘, 쳇 레이모 저, 김혜원 역, 사이언스북스, 2004

아브라함의 침묵, 염기석 저, 삼원서원, 2011

열린다 성경, 난해구절, 류모세 저, 규장, 2014

열린다 성경, 생활풍습 이야기(상, 하), 류모세 저, 두란노서원, 2010

열린다 성경, 성경의 비밀을 푸는 생활풍습 이야기 상/하, 류모세 저, 두란노서원, 2010

열린다 성경, 절기 이야기, 류모세 저, 두란노서원, 2009

예수를 그린 사람들, 오이겐 드레버만, 도복선, 김현전 역, 피피엔, 2010

요하네스 브람스 그의 생애와 전기, 이성일 저, 파파게노, 2001

유럽음악기행 I, II, 황영관 저, 도서출판 부키, 2002

유럽의 그리스도교 미술사, 김재원, 김정락, 윤인복 공저, 한국학술정보, 2014

음반 재킷에 포함된 설명서 및 대본

음악가의 만년과 죽음, 이덕희 저, 예하, 1996

음악춘추문고 1-21, 음악춘추사, 1993

음악치료, 하인리히 반 데메스트 저, 공찬숙, 여상훈 역, 도서출판 시유시, 2003

20세기 음악, 에릭 살즈만 저, 김혜선 역, 다리, 2001

인간의 위대한 질문 : 우리는 무엇을 믿어야 하는가, 배철현, 21세기북스, 2015

종교개혁과 미술, 서성록 외 6명, 예경, 2011

집으로 돌아가는 길, 헨리 나우웬 저, 최종훈 역, 포이에마, 2010

집으로 돌아가는 멀고도 가까운 길, 헨리 나우웬 저, 최종훈 역, 포이에마, 2009

창세기, 샤갈이 그림으로 말하다, 배철현, 코바나, 2011

카라바조, 김상근 저, 21세기북스, 2016

파노프스키와 뒤러 : 해석이란 무엇인가, 신준형 저, 사회평론, 2013

플랑드르 미술여행, 최상운 저, 샘터사, 2013

피아노 이야기, 러셀 셔먼 저, 김용주 역, 이레, 2004

하이든(명곡해설 라이브러리 10), 음악의 벗 편집, 음악세계사 역, 2002

헨델의 메시아, J. E. 멕케이브 저, 이디모데 역, 대한기독교서회, 1994

헨델의 성경 이야기, 허영한 저, 심설당, 2010

헨델이 전한 복음, 한기채 저, 예영커뮤니케이션, 2006
황금전설, 보라기네 야코부스, 크리스챤다이제스트, 2007
Music in the Balance, Frank Garlock, Kurt Woetzel 공저
NIV성경(영문), 아가페출판사, 1997년
The World of the Bach Cantatas, Christoph Wolff 저, Ton Koopman 역, W. W. Norton & Company, 1997
http://www.bach-cantatas.com/

〈도판 출처〉
http://www.vatican.va/various/cappelle/sistina_vr/index.html
http://romapedia.blogspot.com/
http://www.museumsinflorence.com/foto/Battistero/image/pages/Adam-and-Eve.html
https://www.hermitagemuseum.org/wps/portal/hermitage/
https://useum.org/
https://www.slideshare.net/sotos1/michelangelo-capella-sistina
https://www.artbible.info/art/
https://it.wikipedia.org/wiki/Cappella_Sistina
https://commons.wikimedia.org/
https://www.wikiart.org/en/
https://en.wikipedia.org/
https://it.wikipedia.org/
http://wikioo.org/
http://eyeni.info/sekil-yukle/?q=Caggal+ve+bayrag+sekli
https://www.mikelangelo.ru/
https://www.pinterest.co.kr/
https://artchive.ru/
http://artmight.com/
https://www.artble.com/
https://extraneusart.wordpress.com/
https://bibleartists.wordpress.com/
http://www.weetwo.org/
http://www.reproductionsart.com/
https://fineartamerica.com/
http://www.italiantribune.com/the-scrovegni-chapel-of-padua/
https://www.leonardodavinci.net/
https://www.entrelineas.org/
http://arthistery.blogspot.com/
https://zh.wikipedia.org/
http://pinacotecabrera.org/
https://www.michelangelo.org/
http://www.everypainterpaintshimself.com/
http://mini-site.louvre.fr/mantegna/
http://art-gauguin.com/
https://www.pablopicasso.org/

성경과 예술의 하모니 ^{구약}

말씀을 풍요롭게 하는 음악과 미술의 이중주

초판 발행 2018년 12월 1일

2 판 발행 2019년 7월 10일

지 은 이 신영우

펴 낸 곳 **코람데오**

작업참여 최미선, 박은주, 강인구, 조한신
　　　　　이성현, 전상수, 임수지, 임병해

등 록 제300-2009-169호

주 소 서울시 종로구 세종대로 23길 54, 1006호

전 화 02)2264-3650, 010-5415-3650

E-mail : soho3650@naver.com

ISBN | 978-89-97456-63-5 04600
　　　　978-89-97456-62-8 04600 (세트)

값 **27,000**원